休閒產業經營管理

吳松齡　著

Management of Leisure Business

劉 序

　　隨著數位科技時代的來臨，產業型態與人們的生活時間應用隨之呈現多樣化之質變。人們開始重視感覺、感性、感受與感動的體驗，休閒產業之特質正好迎合此種需求。此外人們之工作觀與休閒觀的改變，也正逐漸將人們的自由時間與工作時間的調配予以重整，所以數位時代的休閒主義也呈現多樣性的發展，諸如：工作休閒、觀光旅遊、生態旅遊、運動休閒、購物休閒、餐飲文化、知識學習等。

　　因此一世代正是休閒產業發達的時代，由於休閒產業乃在行銷其商品服務與活動的體驗價值、效能與效益，所以產業組織之經營管理者必須設法滿足顧客的此等要求。同時因休閒商品服務與活動具有服務業之特質，故在產業經營管理上需要比工商產業更多的創意、創新、策略、快速回應、品質與服務，休閒產業組織需要塑造為高績效的服務團隊，才能在數位時代永續生存與永續經營發展。

　　本書提供給休閒產業業者與經營管理者、休閒相關科系所學生與有興趣休閒經營管理知識者，一個有系統且兼具理論與實務的「休閒產業經營與管理」專書。其目的乃為培育休閒產業的專業人才與服務人員，為業者與教育單位提供一個可供研讀與學習的專書。本書架構完整且在各章節中均蒐集了個案以加深研習效果，此書乃是一本相當具有參考與學習價值的休閒專書。

　　作者吳松齡老師，除在本校企業管理學系講課之外，尚在工商產業與休閒產業擔任企業管理顧問，其對於企業之經營管理的學理知識與實務經驗有其獨到的見解，值得休閒業界與休閒相關系所學生研讀，今逢該書付梓出版之際，特為文作序，並向諸位先進女士與先生推薦此書。

大葉大學校長

劉水深

黃　序

　　休閒產業／組織之優勢產業競爭力與市場地位，乃取決於組織之服務品質、顧客之體驗價值、商品／服務／活動之創新與創意、顧客要求之快速回應、安全舒適的休閒設施與設備、及自由自在之感性與感動的休閒環境等休閒產業特質，組織若能掌握或領先同業某些特質，就能夠吸引住顧客關注焦點與擁有顧客前來參與休閒之商機，更可取得提供其商品／服務／活動予顧客體驗，並滿足其需求與期望機會，如此將可保有其顧客再次參與及維持組織之永續發展之競爭優勢。

　　2003年爆發全球性SARS風暴危機，其對於休閒產業之影響遠大於工商產業，觀光旅遊、休閒購物、餐飲美食、娛樂遊戲、俱樂部與酒店會議等產業均首當其衝遭受重大衝擊，此一經營艱困時間中組織除了應作充分的防疫作戰與緊急應變措施之外，更應向前看思考SARS風暴後組織與經營管理之調整、改變與轉型策略，及時在復原期就準備如何邁進高績效組織與高績效員工的工作團隊，快速在休閒市場中展開另一波的競爭優勢戰術與戰略行動方案，及時掌握市場並創造標竿企業之契機。

　　本書將數位時代e化、m化、v化之企業管理精神引入休閒組織之競爭策略、商品企劃與開發、市場行銷與推廣、人力資源、服務作業、財務資金管理與風險管理領域中，同時並將之運用於組織文化、知識管理、同業與異業策略聯盟、全球運籌管理、品質經營管理等經營管理系統，以形塑永續經營與永續發展之競爭優勢。本書架構嚴謹層次分明、理論紮實、實務性高，頗為契合休閒產業組織之需求，實為坊間不可多得的佳作，值得有志於休閒產業經營管理與研究者研讀。

　　作者吳松齡老師，具有二十多年工商產業與休閒產業之實際輔導經驗，且在本校休閒事業管理學系講授相關課程，乃為實務與理論兼具之經營輔導專家。其以實際輔導與經營管理之經驗並結合學理知識來撰寫本書，當可引領讀者藉由本書瞭解休閒產業之策略經營管理精義，並可藉由

本書精華將之導入於休閒組織經營管理中，得以建立優質之組織文化與達成為業界標竿之競爭優勢。

本書編寫採取理論與實務並重方式，全書分為：概論、規劃、行動、發展等四大步曲，其引領讀者由理論研究到實質運用之意圖甚明，且在各章節均提出個案或與章節主題攸關之議題，更為強化讀者學習績效與易讀易懂之助力，頗為適合相關科系的大學部與研究所學生、休閒產業經營管理階層與從業人員、及有志投入休閒產業人士之學習與參考，於本書出版之際樂為之序，並藉此鄭重推薦本書給各位先進女士與先生研讀。

朝陽科技大學休閒事業管理學系系主任

董志成

自 序

　　休閒產業的興起乃是近十多年的事，其乃在於工業化與數位化時代中為人們提供無時間壓力、自由自在、歡愉快樂、學習成長、治療與體驗的商品／服務／活動，其運用休閒消費之行為法則，來解決與回復休閒參與者的工作、責任、權力、生活與休息上的問題，所以自二十世紀末起呈現快速蓬勃發展趨勢，同時更受到人們的關注與積極參與。畢竟數位時代的人們自由運用時間占了一天二十四小時的三分之一以上，而此些自由運用時間的大部分活動都侷限於休閒活動領域當中，以致於此世代的人們亟欲瞭解與解決人們休閒行為的問題，加以可支配所得增加、工作與休閒分配時間的顯著向休閒傾斜的主張，使得「休閒產業經營管理」學科的研究與運用日益重要。

　　「休閒產業經營管理」有五重要屬性：第一，它是用以解釋人們在休閒產業組織中的行為之學科，與休閒主張或哲學有關；第二，它是用以規劃休閒商品／服務／活動的策略管理與休閒情境；第三，它是將休閒業者與休閒者之休閒體驗、效益與價值作為休閒策略規劃與管理之指引；第四，它是將企業管理學應用於休閒產業組織之經營管理的理論與實務；第五，它是將休閒產業經營與管理予以昇華、轉型、再造與永續經營發展。在休閒產業經營與管理諸領域中，無非是為休閒產業業者提供休閒顧客滿意與永續經營發展的應用與原理，因此休閒產業經營與管理之研究，能夠創造健康、幸福、和諧與卓越的社會良好休閒典範。

　　「休閒產業經營管理」之學科領域乃是相當大又廣的，它涵蓋了許多不同的主題：（1）從休閒理論、休閒主張、休閒商品／服務／活動規劃，到休閒產業組織之永續經營發展；（2）從休閒商品／服務／活動開發設計，到休閒產業組織之經營與管理；（3）從休閒哲學，到休閒發展潮流與趨勢；（4）從休閒理論基礎，到休閒實務運作與管理；（5）從休閒之概論、規劃、行動與發展四步曲，到休閒產業組織之文化與競爭標竿。就因

　　為這個原因，單以一本書而言，僅能提出「休閒產業經營管理」之學科領域的方法，及其主要發現的大致輪廓，本書旨在提供讀者全貌性的認識，及各個領域的深度瞭解，主要領域應均已涵蓋於「休閒產業經營管理」之學科領域裡面。

　　這本書的第一部概論篇，提供「休閒產業經營管理」領域的整體介紹，包括休閒產業之領域與範疇、休閒產業之發展與前景、休閒活動之規劃與管理，本部描述了休閒產業與休閒活動的概念與發展；第二部規劃篇，分為休閒產業經營與管理的七大領域：產業競爭分析、產品開發管理、行銷策略管理、人力資源管理、服務作業管理、財務資金管理、危機風險管理，本部乃將休閒產業經營與管理之資源與管理工具予以闡述說明與分析；第三部行動篇，分為經營計劃與利益管理、品質管理與持續改進、績效管理與永續經營，本部描述了休閒產業組織之經營管理行動與策略管理；第四部發展篇，分為供應鏈與價值鏈管理、同業異業之策略聯盟、國際化與全球化發展、體驗創新與整合行銷，本部則提出休閒產業組織之未來因應時代發展趨勢之因應策略方向與關注之焦點議題。

　　筆者撰寫本書的目標在於整合這些議題，期盼讀者們能夠因本書四部曲的刻意編寫方式，而能夠瞭解休閒產業組織之經營與管理的關聯性與系統性，進而得以應用本書所提出之議題於學理研究與實務運作上。本書可以說是筆者近三十年的產業實務工作與教學經驗所累積的結果，在文字撰寫方面力求深入淺出，避免使用艱澀難懂之語詞，以利讀者閱讀，同時各章節均列有相關個案研究或專題研究，以提供讀者精進閱讀效能與效益，其目的乃在於冀求在探求學理之餘，能更進一步求得理論與實務的配合，及在探討休閒產業經營與管理發展空間，期使讀者能有更為深切的認識與瞭解，這正是本書所殷殷期盼之目標。

　　本書撰寫過程中，受到父喪、產業輔導與教學之壓力，匆促之中疏漏或嚴謹度不足自所難免，企請諸位先進女士先生不吝賜正。惟仍然本著完整表達本書意含與精髓之原則，希望學生、休閒產業經營管理者及有志於從事休閒產業者能在閱讀本書之後，對於休閒產業經營管理之理論與實務的運用，能有實質助益。今承揚智文化事業公司的支持使本書得於付梓出版，除了感謝該公司經營者暨林新倫總編輯對休閒產業經營管理教育發展

之付出與貢獻之外，對於撰寫過程中內子洪麗玉小姐與家人之支持分攤家務的辛苦特此深深致歉與感激，另外對於揚智文化事業公司全體工作同仁之辛勞與協助，併此致無限之感謝再感謝。

　　最後，向本書讀者致最大的希望，希望本書能為讀者、與休閒產業經營管理的學術發展與實務精進方面，能夠帶來一定程度之影響與貢獻。

吳松齡

Contents 目錄

劉 序　i

黃 序　iii

自 序　v

Part1 概 論 篇　1

第一章　休閒產業之領域與範疇　3

第一節　休閒的定義、意義與功能　5

第二節　休閒活動的分類與影響因素　11

第三節　個人休閒時間運用與活動　22

第四節　休閒產業的範圍與分類　25

第五節　休閒產業的特性與涵義　30

第二章　休閒產業之發展與前景　37

第一節　當代新興的休閒活動　38

第二節　數位時代的休閒哲學與主張　43

第三節　當代休閒產業之整體發展理念　48

第四節　休閒體驗服務之內涵　55

第五節　變動時代之休閒產業發展趨勢　61

第三章　休閒活動規劃與管理　75

第一節　休閒產業資源與休閒活動分析　78

第二節　休閒活動適法性與可行性分析　98

第三節　休閒活動規劃與顧客參與計劃　104

Contents

Part2 規劃篇 127

第四章　產業競爭分析　131

第一節　休閒產業之衝擊與因應　132

第二節　休閒產業之競爭優勢分析與策略管理 144

第三節　休閒產業系統評估與轉型為新管理模式 186

第五章　商品開發管理　195

第一節　暢銷商品企劃　198

第二節　觀察市場與掌握市場　217

第三節　商品發展策略　227

第四節　新商品上市計劃　241

第六章　行銷策略管理　247

第一節　行銷核心概念之管理　249

第二節　休閒產業之行銷策略規劃與管理　261

第三節　休閒產業之行銷推廣策略　281

第四節　休閒產業之銷售促進與公眾關係策略　295

第七章　人力資源管理　307

第一節　人力資源管理之理念　310

第二節　管理組織與人力資源　313

第三節　組織規劃與組織設計　325

第四節　人力資源發展　330

第五節　國際化人力資源策略　335

第八章　服務作業管理　341

第一節　休閒服務作業管理的基本概念　344

Contents

第二節　休閒服務作業管理系統　366

第三節　高績效的服務品質來自高績效的服務作業管
理　372

第九章　財務資金管理　393

第一節　開發期的財務資金管理策略與運用　394

第二節　營運期的財務資金管理策略與運用　411

第三節　損益平衡點之應用　422

第十章　休閒產業之危機風險管理　433

第一節　危機風險管理與處理　436

第二節　財務危機的預警與化解　452

第三節　建立危機預防制度　461

Part3 行動篇　467

第十一章　經營計畫與利益管理　469

第一節　目標經營與目標管理　470

第二節　損益目標與經營管理　488

第三節　年度經營計畫與經營管理　500

第十二章　品質管理與持續改進　511

第一節　品質經營以建立持續改進的品質文化　512

第二節　酒店會議產業休閒活動品質管理　534

第三節　餐飲美食產業促銷活動品質管理　543

Contents

第十三章　績效管理與永續經營　553

第一節　創造高績效的工作團隊　555

第二節　強化組織文化創造組織永續經營　565

第三節　觀光旅遊產業的永續發展策略　581

Part4 發展篇　589

第十四章　供應鏈與價值鏈管理　591

第一節　運籌管理系統與供應鏈　592

第二節　從價值鏈到顧客關係管理　604

第三節　觀光遊憩區環境解說系統規劃　609

第十五章　同業異業之策略聯盟　617

第一節　事業層的聯盟與價值鏈　619

第二節　公司層的策略聯盟　622

第三節　用行銷打造企業策略與聯盟　626

第十六章　國際化與全球化發展　635

第一節　國際管理──回應全球化的環境　638

第二節　跨國策略管理　642

第三節　全球化行銷策略　651

第十七章　體驗創新與整合行銷　655

第一節　創新感性抬頭進入大體驗時代　658

第二節　整合行銷與企業整合以建立企業競爭優勢　667

參考書目　677

Part1

概論篇

　　時代的變換往往會創造出新的休閒活動，因為舊的休閒活動終究會為當時的人們帶來生活上、工作上與休閒上的制約，進而限制人們之休閒主張與理念。為了摒除這些制約，只有不斷地創造衍伸一些新的模式以應付變動時代的需求，同時也意味著必須徹底修正以前的休閒活動方式。

　　數位時代的休閒活動，大部分是人們自己創造的，當然有些是借用舊有的休閒主張與理念，但是創造新休閒活動的過程的確也讓人們跳脫既有休閒活動的之桎梏，只有撤離這些束縛，才不會仍舊依照慣性來看待休閒活動，進而能看清新時代新世界真正的休閒價值。

Smart Leisure

你有休假的命嗎？

這句話說來諷刺，但卻是現代人的共同疑問；當然有人會說為了三餐與五斗米折腰，不得不放棄休假，一年到頭拼命工作，縱使再怎麼疲乏與討厭，為了「新台幣」只好乖乖地咬著牙硬撐下去，盡可能將工作視為休閒，以犧牲休假來換取物質的代價。

另外一句話：「好久沒有休假了！」也充斥在職場裏的每一個角落。這句話帶有一些不滿的情緒反撲，但是若真的休假，是否能夠把握得來不易的休假，真正無拘無束地放鬆自己，好好地體驗其價值，達到體能的回復、情緒上與生理上的放鬆、提升個人的成長、發展與幸福的機會？

有些人一到休假，就變得無聊，成天與無聊為伍，變成痛苦的休假；到了銷假上班時卻又無精打采，一副病懨懨的模樣，還不如上工加班，以減少孤獨痛苦與無聊。

有些人有長假就往國外跑，但卻是到國外當採購團，到國外沒好好地relax，反而大肆採購，身心俱疲；另外有些人參加休閒活動時，一邊擔心工作是否有人代班？代班是否順利？另一邊還神經緊張的攜帶行動電話全天候待命，甚至在休閒處所遙控組織運作，簡直將休假當成了負擔。

有些人則跳脫上述的宿命，是屬於「創意高消耗量」的族群，工作的時候是拼了命的狂熱，對於休假，也是堅持到底。一旦排定休假的日子，就徹底地將工作拋諸腦後，而有如清貧旅遊般（背包＋草帽＋球鞋＋寬鬆家居服＋到沒有人認識的地方自行休閒……），一旦銷假上班則全力以赴，認真工作。

當然會有很多人乃是選擇參與休閒組織舉辦的休閒活動中進行休閒體驗，但也有些人有自己的休閒模式，諸如：看電影、看報紙、小說、與三五老友聚餐、下廚、整理家園、睡覺……，雖未離家去度假卻也歷經了一場心靈洗滌的創意休假。

休假，可能價值連城、可能很relax、可能很無聊、可能很有壓力……，這一切就看你有沒有休假的命！

休閒產業
之領域與範疇

學習目標

★ 休閒的定義、意義與功能
★ 休閒活動的分類與影響因素
★ 個人休閒時間運用與活動
★ 休閒產業的範圍與分類
★ 休閒產業的特性與涵義

　　近些年來，台灣地區的休閒雜誌與書籍不斷的大量出版，尤其各大專院校相繼設置「休閒事業管理、休閒遊憩、觀光管理、運動管理、餐飲管理……」等與休閒有關之系所，及政府宣告實施週休二日制度之後，點燃了休閒產業的發展希望與塑造了激烈競爭的休閒產業環境，使得休閒產業蓬勃飛躍起來。

　　休閒產業，乃是希望能帶給休閒者更多的需求與期望，休閒者有了需求與期望之際，將為休閒服務產業帶動起無限商機；休閒者對於優質服務的需求與期望產生時，當然也為休閒服務產業帶動潛力無窮的商機。

　　休閒服務業者，如果能多一點休閒服務創意、策略規劃與管理、優質的經營與管理，將可開發出更多的休閒服務商機；例如：把美學變成一種心靈服務產業、把電動遊樂產業變成排除寂寞的遊戲產業、把地方特色產品變成地方特色產業……。why？what？乃為休閒服務業者希望帶給休閒者輕鬆、自在、愉悅、快樂的生活方式，能在不匆忙不盲從的前提下，使休閒者體驗到高優質的休閒服務時，能迅速回復活力、紓解壓力、開發潛能、享受幸福，以及永續發展與成長。

Smart Leisure

走出室外、迎向戶外

　　某化學公司總經理在一次拜訪ABC企業公司時突感不適，經送醫治療無效而在45歲因心肌梗塞死亡；此一實例促使ABC企業的簡董事長感受最深，而向公司員工宣告其休閒哲學，作為該企業員工休閒的定義：「走出室外迎向陽光」；「Out is better than In」。

　　ABC企業簡董事長之事業版圖橫跨台、美、中國與印尼，其統轄治理該企業集團之經營管理與未來發展策略，任務與工作量可謂超乎一般人的負荷，然而他卻被其員工、顧客與供應商稱呼為「Smile Mr.」，因為他開發一套自我紓壓解勞的休閒哲學與生活休閒信仰。簡董事長將休閒定義為：「將身體與心靈融合為一，使之平衡和諧。人類身體結構有如網網相連，只要動到一個部分，其他環節均應被感受到。所以無論多忙

也要找出一點時間走出室外親近大自然，將所承受的壓力釋放出來，以無限寬廣的心情享受大自然之美，不僅加速回復活力，激發潛能，並能享受幸福愉快的休閒生活與發展順暢的工作之喜悅。」

簡董事長的走出室外奔出戶外之休閒，無非是講求釋放壓力漫遊、登山或打高爾夫球，以徹底解脫束縛，手腳和心靈連動，走出去，換取自由自在無拘無束的閒情逸緻，拋棄工作上、生活上與各方面的壓力，敞開心靈和激發出潛能與創意，作好隨時迎接下一波挑戰的準備，這就是簡董事長能將微笑掛在臉上，有效的治理事業王國的自由自在休閒哲學。

焦點掃瞄

1. 休閒新生活新主張心靈遠離工作壓力乃是自在的休閒哲學。
2. 異地旅遊（包含城市與鄉村在內）容易帶給休閒者明顯的衝擊，惟若在工作地或居住地走出室外漫遊，同樣也可為休閒者解脫壓力束縛及享受更寬廣的空間，充滿活力與幸福。
3. 在都會區走出室外在城市漫遊，用手觸動熟悉的事物、用腳輕踏在紮實的土地、用耳朵細聽來往車輛與蟲鳴聲、用鼻子感受都市氣息、用心體驗都市繁華與塵囂、用智慧知識與經驗將休閒價值昇華。

第一節　休閒的定義、意義與功能

對數位時代的現代人而言，休閒已不再空言或是遙不可及的陌生名詞，休閒反映了我們的生活、政治、社會、經濟、文化、宗教、藝術等各方面的制度，與我們發生了緊密的關聯，對社會大眾的生活具有相當的影響力。如同在平面媒體與有線無線立體媒體中，可以看到相當多的休閒商品、活動與產業之介紹資訊，休閒生活儼然已和生活融合為生活的一部分。

一、 休閒的定義

休閒（leisure）依據Christopher R. Edginton等人（2002）認為可分為幾個面向來討論：自由時間（free time）、活動（activity）、心靈狀態（state of mind）、社會階級的象徵（symbol of social class）、行動（leisure as action）、反功利（antiutilitarian）與整體觀（holistic）。而Dumazedier J.（1974）則由四個面向來定義休閒：休閒是一種行為模式、休閒與工作有關、休閒受個人宗教和社會政治活動的影響、以時間定義休閒。

在這個變動的社會中，休閒已廣被重視，而有關休閒的商品設計與消費也日新月異成長，休閒需求與期望已然形成追求身心成長的生涯發展與活力回復之重要主張。所以筆者以下列幾個面向來說明休閒的定義：

（一）以時間來定義

時間一般可分為生存的、生活的、自由的時間，而休閒乃是指生涯中除去生存與生活的時間之外所剩餘的時間，在此一時間裡，可以不受外界賦予之任務所影響，可以自由自在選擇自己所需求與期望的活動。

（二）以活動來定義

如同在自由時間裏，我們可以自由自在地選擇自己的活動，不受到外部壓力（如工作上的組織壓力與目標達成壓力、生理上的吃喝與睡眠等需求……）的束縛，可以盡情地放鬆自己與愉快地參與活動。

（三）以心靈狀態定義

休閒是指休閒者在沒有壓力、沒有急切狀態、心情放鬆坦然、拋棄工作上或生活上的包袱或束縛等狀態之下參與休閒活動，以回復活力、提高自我成長潛能、昇華自己生涯發展與幸福機會。

（四）以行為決策定義

休閒強調時間的自由、精神上的自由、行動的自由、態度與心靈的自由，同時休閒是休閒者自由選擇，完全由休閒者自己決定在進行或參與其

休閒活動時能夠包含有目的／目標之自我抉擇。

（五）以需求動機定義

休閒之積極目的在於實現休閒者之幸福感與自我價值、心理昇華等需求動機。

二、 休閒活動與馬斯洛需求理論之實踐

休閒活動若依馬斯洛（Abraham Maslow）的需求理論予以實踐其休閒主張或概念（concepts），則可將有關或相近之休閒名詞予以定義（如表1-1）。

三、 休閒之意義與功能

休閒是在一種自由的狀況（freedom）之下，休閒者自由地追求個人興趣的體驗與實現。「leisure」依*Merriam-Webster's Desk Dictionary*之定義為「time free from work or duties」，其本意乃「工作與責任之餘的自由時間，較不耗費心力，做想做的事，以鬆弛身心」之意涵。

休閒依據C. R. Edginton等人（1995: XI）認為：「休閒是影響生活品質的一項重要因素，休閒經驗的滿足，可以提升幸福感和自我價值」。在台灣一般傳統的觀念裡，對休閒鮮有正面的評價，更有類似「遊手好閒」、「閒閒美代子」……之類的負面態度，然而現代學術界、政府與國人已對休閒抱持健康與正面的態度。

休閒的功能，也就是經由休閒能夠得到什麼？歸納如下幾個方面予以涵蓋：

（一）經濟性效益

依據參與休閒活動之後所獲得的經濟利益，雖然所獲得的經濟利益不易評估，惟可經由休閒服務價值改變的大小予以金錢化的評量，然而評估過程尚須予以客觀公平的價值判定，以免失去公正的原則。

表1-1 休閒活動需求理論之實踐

需求層次	休閒名詞	休閒定義	休閒活動主張
生理需求（一）	工作休閒	生涯願景與生涯目標之塑造	藉由工作追求所得穩定或提高之工作即休閒活動
	休息度假	身體生理與心理活力之回復	藉由睡眠或午休回復活力之休閒活動
	購物休閒	滿足生理需要與心理需求	藉由shopping滿足生理需要與心理需求之活動
	餐飲休閒	滿足生理饑餓渴飲之需要	藉由參與餐飲回復活力之休閒活動
安全需求（二）	遊憩治療	幫助個人回復體力、保持活力健康之活動	藉由休閒經驗使休閒者精神再生、體力回復，以保持青春活力之休閒活動
	休息度假	不同於閒散的或完全的休息，而是有目的與健康的參與活動	藉由休閒經驗之參與，以維持身體健康和情緒免受傷害之活動
	休閒資源*	休閒有關法規之遵行與符合	休閒組織符合法規（含勞基法、安全衛生法……在內）
		建立快速回應機制	休閒服務需求與要求之回應系統化
		休閒組織人力資源管理	休閒組織內員工可享自我成長之活動
		休閒組織溝通管道建立與暢通	休閒組織內平行、上向與下向溝通管道
	能量養生	有機養生體能調整之行為	參與健康活力、成長、美姿、美體與養生之活動
社會需求（三）	宗教信仰	取得心靈合一與寄託、放鬆俗世壓力	藉由宗教信仰活動達到身心合一、紓解壓力、回復活力與自信
	親情享受	達成親密和諧、心情放鬆、釋放壓力	藉由親情享受達到回復工作活力與親情甜蜜
	遊戲休閒	將休閒當作人類遊戲與排寂解憂的一種活動	藉由遊戲使能享受愉悅與情慾、友誼之活動
	觀光旅遊	觀賞文化風光、體驗或觀察其中新事物或新景觀之活動	藉由旅遊走透透以達到學習與體驗價值
	教育學習	建立群體或DIY參與學習模式	藉由參與學習以達到歸屬感與群倫價值

（續）表1-1 休閒活動需求理論之實踐

需求層次	休閒名詞	休閒定義	休閒活動主張
	文化藝術	建立社會文藝活動之參與學習模式	藉由參與藝文活動以達成情慾、歸屬感與群己關係之價值
自尊需求（四）	教育學習	建立休閒專業證照與體驗服務之活動	培育專家與積極參與社會活動以達成自主、成就感、身分地位與受人重視
	文化藝術	建構休閒產業文化藝術行為模式	培育休閒者休閒主張與休閒組織文化
	遊戲休閒	將遊戲當作行為模式以提供自我表現機會	藉由遊戲行為達成自我表現與受人肯定之活動
	工作休閒	達成生涯願景與生涯目標之行為模式	藉由工作達成工作即休閒並確保成功為人尊重之活動
	休閒資源*	休閒產業文化薰陶	藉由休閒活動之發展達休閒組織文化形象提升
自我實現需求（五）	遊戲休閒	建立遊戲休閒取得國際賽友誼賽獎賞	經由遊戲休閒取得休閒者實現其個人生涯目標與願景
	工作休閒	建立工作即休閒以取得個人內心渴望之達成與自我挑戰潛能	經由達成個人自我成長、發揮潛能與自我挑戰之目標
	觀光旅遊	建立國際化多國觀光旅遊行為模式	藉由國際觀光旅遊培育國際化全球化人才
	教育學習	取得休閒者與休閒組織之內部員工參與休閒規劃	藉由參與休閒規劃培育休閒人才與產業發達之目標

＊休閒資源雖非休閒相關之名詞，惟其影響休閒活動、休閒者與休閒組織相當深遠，尤其在顧客滿意與產業經營管理方面相當重要，故列於本表中。

（二）非經濟性效益

1. 回復工作潛能與活力，促進個人發展：休閒者藉由參與休閒活動以維持身心的正常功能，能於休閒活動裡獲得自我成長，回復自信、潛能與活力，創造個人願景與生涯目標的實現。

2. 促進個人的身體健康與體能發展：休閒者經由參與休閒活動可以維持身體之正常功能、體能的調適、平衡生理機能與增進身體的健康，進而增強個人的自信心提升工作效率。

3. 擴大社會活動之參與範圍、增進社會人際關係：經由休閒活動之參

與過程，可以擴大休閒者之社交圈與社會互動機會，和認識的同好與同道、同性與異性、名人與各行各業人群等建立新的人際網路，增進家庭和諧、社會群體關係與人際交往技巧。

4. 促進家庭親情交融：經由休閒活動（諸如親子旅遊、夫妻旅遊等）可以增進家族間情誼，享受親情歡愉之幸福。

5. 減少生理與心理之壓力與束縛：經由休閒活動，可減輕甚至排除來自於工作、學業、生活及人際關係上的壓力與束縛，消除生理上的體力負荷和心理上苦悶壓抑過勞現象。

6. 提高心靈與智慧之昇華利益：經由宗教信仰、文化藝術與教育學習等休閒活動，擴大心靈層次之提升與智慧之昇華利益。

7. 提高自我實現機會與成就感：休閒活動（諸如學習新技術、DIY學習、運動、藝術、文化、人群關係等），可以使參與休閒者在工作、學業與生活上，發揮潛能，接受挑戰，實現個人願景與生涯目標。

8. 創造冒險與創新機會：透過休閒活動（諸如競賽、遊戲、工作、旅遊、學習等）可以擴展休閒參與者之冒險與創新意願與機會，進而提升創新能力。

9. 探索學習能力之體驗：經由觀光旅遊、遊憩治療、遊戲、教育學習與文化藝術等休閒活動，使參與者能探索新知識、新技術、新能力，展現成就感與自我意識。

10. 增進新奇與刺激之機會：體驗新的休閒活動，激發參與休閒者之好奇心與嘗試，擴展休閒生活的新體驗。

11. 享受自由在無拘無束的感覺：休閒本質即自由自在之休閒，使參與者拋棄束縛與壓力，享受自由的感覺，進而激發潛能，回復活力。

12. 增進社會福利：經由宗教信仰、文化藝術、教育學習、購物消費、觀光旅遊、餐飲消費等休閒活動，足以擴張社會經濟活動，增進社會福利經費來源。

13. 營造「真善美」意境之實現：藝術之美、宗教之善、文化之真、自然之美、社會之善、人性之真。

Smart Leisure

什麼是「歐風民宿」？

　　近年來廣受日本年輕人歡迎的度假住宿，就是「Pension」&「Petit Hotel」於歐洲，法文原意是「提供膳宿的公寓」，也就是可享受溫馨的住宿環境之「歐風民宿」。

　　歐風民宿有著美麗如童話故事中跳脫而出的歐風城堡外型，再加以羅曼蒂鄉村風格作為室內陳設。別於冰冷的商業旅館、或是所費不貲的高級飯店，有如在自家屋內輕鬆的享受家庭氣氛，和當地居民有著更親密及深刻的互動。

　　而不同於日本傳統民宿的是，通常提供的晚餐多是正統精典的法式料理或懷石料理。這樣具有歐風特色的定點度假方式，正如一股野火迅速蔓延於日本的市場，是近年來廣受年輕人喜愛的住宿選擇！

（資料來源：上旗文化提供之網路文章）

第二節　休閒活動的分類與影響因素

　　休閒服務產業之規劃，需要考量不同年齡層、不同類型的休閒活動、不同的休閒主題、不同的休閒生活主張等休閒目的，而予以進行分類與規劃各種休閒活動。

一、休閒活動的分類方法

（一）休閒服務活動的分類方法

　　1.依參與休閒之感覺與投入狀況分類：如主動與被動性的休閒活動、心智與非心智的休閒活動等。

2.依參與休閒之身心與社會情境因素分類：如個人與團體性休閒活動、高冒險性與低冒險性休閒活動、計劃性與隨興性休閒活動等。

3.依參與休閒活動之主觀因素分類：如依台北市政府市政建設意見調查報告，將休閒活動分為五類：

(1) 娛樂性活動，如歌詠、體操、棋類等。

(2) 知識性活動，如書畫、演講、語文等。

(3) 技藝性活動，如攝影、插花、烹飪等。

(4) 體育性活動，如登山、郊遊、球類等。

(5) 宗教及社交活動，如宗教聚會、社團活動等。

4.依參與休閒數量或頻率分類：如陳彰儀教授在台北市的「就業者的休閒狀況」中將休閒活動分為十種類別，包括手藝性活動、娛樂性活動、文藝性活動、知識性活動、社交性活動、一般性活動、休憩性活動、棋藝性活動、農藝性活動、與小孩有關的活動。

5.依休閒活動發生之環境分類：如戶內與戶外活動、季節性活動等。

6.依休閒之活動型態分類：如C. M. Chase, & E. Chase（1996）提出冒險挑戰、社區／社會的環境、手工藝、健康體適能、嗜好、終身學習、戶外生活戶外技能／露營與運動／遊戲等休閒活動。

7.依休閒活動目標分類：如競爭性的、個人的或團體合作等的休閒活動。

（二）休閒活動之類型與價值

茲詳細分類說明如下：

■藝術與工藝

1.活動類型：包含表演藝術（如音樂會、簽唱會、新歌發表會、舞蹈會、戲劇、街舞、烹飪表演等）、視覺藝術（如手工藝、地方特色手工藝、美術藝術、陶瓷工藝、原住民服飾與工藝、烹飪等）、科技藝術（如攝影、電視媒體與廣播媒體節目、廣告節目、電腦軟體設計等）。

2.活動價值：參與者參與藝術（the arts）與工藝（cultural arts）活動，

可獲得滿足人類獨具的創新與創造之慾望，同時透過表演藝術、視覺藝術與科技藝術之參與，呈現出個人風格、人格特質、文化背景、情感與智慧、技能與創作、溝通與人際關係等特色與專長，透過參與而獲得自信、認同與自我成長的需求滿足，參與此類型活動將能帶動整個社會、文化學習之交流機會與融洽和諧之正面發展。所以Naisbett & Aburdence（1990）認為藝術將會逐漸取代運動成為社會的主要休閒活動。

■智力與文藝活動

1.活動類型：包含閱讀、寫作、傳播、拼圖、國外研究、海外遊學、演講、公聽會、座談會、研習會、通信、討論小組等類型。

2.活動價值：參與者經由此類智力與文藝活動（literary activities），可以培養出個人或群體的創新性或創作性之思維與智慧，強化其智能的運用，促進個人與群體的發展。

■運動、遊戲及競技

1.活動類型：包含單人運動、雙人運動與團隊運動等，而其細分類則如登山、散步、慢跑、賽跑、跳繩、足球、棒球、壘球、羽毛球、乒乓球、籃球、舉重、體操、划船、游泳、騎馬、射箭、射擊、滑水、滑冰、跳水、潛水、水上運動等均屬於本活動類型。

2.活動價值：經由此類型休閒，得以促進參與者生理與心理的健康，增加社會交際機會與個人安全歸屬需求之滿足；經由遊戲成分之活動將使個人與群體之歸屬感提升，並可經由競技（athletics）活動使個人與群體提高生涯目標與競爭潛能。

■戶外遊憩活動

1.活動類型：戶外遊憩活動（outdoor recreation）並非單指在戶外進行的活動，而是指活動所在地是自然環境，才是真正的戶外遊憩。戶外遊憩依C. J. Edginton等人（1998）之研究認為戶外遊憩活動與下列名詞有關聯性，例如：冒險教育、冒險觀光、保育教育、生態觀光（eco-tourism）、生態假期、環境教育、環境解說、自然史、自然教

育、自然研究、戶外教育、戶外追尋（outdoor pursuits）、戶外學校
等。

2.活動價值：戶外遊憩體驗能帶給參與者滿足、娛樂、紓解壓力放鬆
心情，同時經由此活動，接近大自然、親近大自然、學習關心空間
／綠地的需求，以及潔淨空氣與水資源的重要性、學習戶外生活、
培育保護自然生態環境之道德觀念與思維。

■社交性活動

1.活動類型：社會性活動（social recreation）可以許多方式呈現社交互
動，但不強調競爭性競賽。此類型活動可以透過派對、俱樂部、會
議、聚餐、營火會、舞會、郊遊烤肉、訪友、家庭或團體性團聚等
方式予以達成。

2.活動價值：社交性活動中，可以建立良好人際關係之互動機制以及
友誼、技能、感覺、感受等建全的群體團結力、凝聚力、忠誠度與
歸屬感的情誼。同時擴大人際關係網路、跳脫族群或家族之傳統社
交網路，而能使參與者之興趣、潛能與生活充分發揮與體驗美滿人
生之幸福。

■志工服務活動

1.活動類型：志工服務（volunteer services）乃是一種沒有薪酬狀況下
推展的服務活動，諸如安寧病房志工、醫院一般志工、環保志工、
安親媽媽、交通指揮志工、照顧獨居老人志工、各鄉鎮市法務服務
義工、法院一般訴訟輔導員、義警義消、愛心活動志工、YMCA、
四健會、男女童子軍等所進行之服務活動。

2.活動價值：參與者使其某些智識、經驗與技術得以發揮活用，藉由
參與活動之機會可以發掘與發揮其專業技術之實踐，更可提供某些
需求或人力資源，以協助組織或群體服務活動之擴大與延伸，進而
取得自我肯定、自我歸屬與成長之機會。

■特殊嗜好與興趣的活動

1.活動類型：諸如集郵、古董、藝術品、書籍、電話卡、信用卡等物

品的收集；書法、繪畫、烹調、縫紉、舞蹈、歌唱等特殊興趣之發展與創造；演奏、歌唱、聊天、運動、工藝、上館子、購物、演說等活動之特殊表現；養狗、貓、豬等寵物之學習與教育。

2.活動價值：將嗜好（hobbies）與興趣作為一種休閒活動時能經由此類活動，使參與者個人技能持續發展與維持。讓自有時間得以充分調適、實現多元文化學習經驗與自我表達、自我成長之機會等。

■觀光旅遊活動

1.活動類型：參與者（觀光客或旅行者）為了快樂，隨處旅行，不為工作、商務、參觀或訪問之目的而遠離家去旅行者其在所停留的地方享受遊憩的心理感覺者。

2.活動價值：參與者獲得快樂、挑戰、知識、參與等休閒體驗，及獲得實現與發揮參與此類觀光旅遊活動（travel and tourism）之特殊功用。

■運動治療性活動

1.活動類型：遊憩運動與競技休閒若屬於自由自在地休閒、無工作或業務壓力之愉悅且非嚴肅的情境下進行的休閒活動乃屬此類型活動。

2.活動類型：參與遊憩、運動與競技，對於身體的、社會的、心理的成長有無限的潛能。此類活動有助於個人的健康及體能狀態，並能幫助發展休閒者之自信心、自尊心、快樂感、滿足感與歸屬感，是以具有治療參與者之心理、生理與社會之治療功能。

二、休閒活動內容之影響因素

休閒活動規劃是休閒服務的媒介，而在規劃過程中，需要瞭解個人體驗休閒的過程與影響休閒活動內容的因素，如此方能使參與休閒者獲取休閒利益與休閒技能，強化休閒價值，展現自我成長、自我尊重與自我歸屬之滿足與快樂。

（一）影響休閒活動內容的因素

影響休閒活動內容的因素包括：個人因素、心理因素、社會因素、及環境因素。茲分述如下：

■個人因素

1. 性別：男性與女性在生理與性別角色認知的看法與作風有所不同，在參與休閒活動內容上自然有異質性。二十一世紀已走向男女平權與中性主義，跨越性別之藩籬，休閒活動內容亦跳脫性別之思維，不若以往強調性別之差異性來規劃休閒活動了。

2. 年齡：人類生命週期始自出生，迄至生命終止，由人類生命週期之休閒生命波線可看到生命週期中各階段參與休閒活動之配合關係（如表1-2），在各階段參與休閒活動的類型與目標。

3. 婚姻：婚姻生命週期中，屬婚姻初期（新婚迄至第一個小孩出生）、婚姻中期（第一個小孩出生成長到青少年階段）與婚姻晚期（孩子離家求學或工作，夫妻再度為伴）等三個階段，其休閒活動參與之類型各有差異。

4. 體能：身體狀態對於參與休閒類型的需求，會因生理與心理狀態的不同而影響休閒活動的選擇。

■心理因素

1. 休閒哲學：休閒的主張、想法和態度，與休閒活動具有相當高的關聯性。

2. 休閒體驗：參與休閒活動之情緒（emotion）、印象（image）、觀點（views）的即時感受。自由自在的感覺是休閒者參與休閒活動的重要因素。

3. 休閒滿意：參與休閒活動時所感受到滿意度、興奮感、成就感、自由自在感、歸屬感等體驗之經驗，對於再度參與休閒活動具有相當的影響力。

4. 個人特質：每個人的人格、嗜好、需求、成長背景與環境會影響參與休閒活動的選擇。

表1-2　生命週期各階段休閒活動之配合

序	生命週期		藝術工藝	智力文藝	運動遊戲競技	戶外遊憩	社交性	志工服務	嗜好興趣	觀光旅遊	治療性
	階段	階段說明									
1	出生	出生～6歲		√		√				√	
2	成長期	6歲～18歲	√	√	√	√					
3	築巢期	18歲以上至結婚、組成甜蜜家庭為止	√	√	√	√		√	√	√	
4	家庭誕生期	第一個小孩出生，正式開始一般觀念的家庭之組成	√	√		√	√			√	
5	家庭成長期	最後一個小孩出生，家庭成員不再增加，直到第一個小孩上大學或專科為止	√		√		√	√		√	
6	子女教育期	子女陸續上大學或專科，父母為子女教育經費煩心籌措	√	√	√	√	√			√	√
7	建立期	子女漸獨立，父母負擔減輕，開始建立屬於夫妻或自己的休閒主張	√	√		√		√	√		√
8	維持期	在退休前，逐步實踐休閒主張進行休閒活動之參與	√	√	√	√	√	√	√	√	√
9	退休期	退出職場，享受退休悠閒之生活，惟經濟來源銳減且體能日衰	√	√	√	√		√	√		√
10	終止	死亡，結束生命週期									

■社會因素

1.職業：參與休閒活動之類型易受到職業的影響，不論互補性、替換性或毫無關聯性的休閒活動均有可能發生。

2.所得：所得水準及經濟狀況與休閒活動的參與具有相當的相關性。

3.教育程度：參與休閒活動之類型易受到參與者教育程度之不同而有所不同。

■環境因素

1.居住環境：居住地區周遭自然景觀、人文景觀、水文地理與資源，會影響參與休閒活動之類型。

2.政經環境：個人可經由團隊力量、政治經濟實力影響政府對休閒軟硬體環境之建設。

3.宗教文化環境：個人休閒需求往往因宗教信仰與文化素養而有不同的休閒活動。

（二）個人休閒需求

個人休閒主張、態度與需求，可以經由個人休閒期望與需求問卷調查（如表1-3），予以探究分析休閒者經常參與的休閒活動內容與所喜歡的休閒活動。學者黃天中博士（1998）指出：

休閒者參與過之休閒活動，代表其經常參與此類活動，惟最喜歡之活動與參與之活動不一致時，表示對自己的休閒現況並不很滿意，實際從事的活動與自我的興趣有所差距。對於自己喜好但無法參與之原因，可經由時間、經濟、場地、家庭等因素加以評估，以瞭解參與休閒活動困難的原因。

表1-3　休閒活動個人期望與需求調查表

　　　　請你回顧一下，從以往參與過的休閒活動及自己對下述各項休閒活動之喜好程度，給予最正確的評估，並依喜歡程度與實際參與情況，於該項活動的評估處圈選適當的數字。

	(一) 自己喜歡程度					(二) 實際參與情形				
	非常喜歡	喜歡	普通	不太喜歡	非常不喜歡	經常參與	常有參與	有時參與	很少參與	從不參與
	5	4	3	2	1	5	4	3	2	1
1.購物中心逛逛、購物、觀賞（包括結伴或成群）	□	□	□	□	□	□	□	□	□	□
2.百貨公司逛逛、購物觀賞（包括結伴或成群）	□	□	□	□	□	□	□	□	□	□
3.商店街逛街、冶遊、購物（包括結伴或成群）	□	□	□	□	□	□	□	□	□	□
4.商圈閒逛、購物、觀賞（包括結伴或成群）	□	□	□	□	□	□	□	□	□	□
5.壓馬路閒逛、漫步（包括結伴或成群）	□	□	□	□	□	□	□	□	□	□
6.電動遊戲（包括住家、宿舍、網咖遊藝場）	□	□	□	□	□	□	□	□	□	□
7.音樂會（包括熱門音樂、流行音樂……）	□	□	□	□	□	□	□	□	□	□
8.舞蹈（包括街舞、土風舞、交際舞、民俗舞）	□	□	□	□	□	□	□	□	□	□
9.歌唱（包括閒逸獨唱、好友合唱、KTV、卡拉OK）	□	□	□	□	□	□	□	□	□	□
10.歌曲欣賞（包括歌友會、簽唱會、新歌發表會……）	□	□	□	□	□	□	□	□	□	□
11.音樂欣賞（包括藝術歌曲演唱會、音樂演奏會、合唱團演唱會……）	□	□	□	□	□	□	□	□	□	□
12.KTV觀賞（包括MTV、DTV……）	□	□	□	□	□	□	□	□	□	□
13.體技刺激（包括飆車、越野車、賽車、高空彈跳）	□	□	□	□	□	□	□	□	□	□
14.球類活動（包括籃球、棒球、桌球、網球、撞球……）	□	□	□	□	□	□	□	□	□	□
15.田徑活動（包括賽跑、撐竿跳、跳高、跳遠……）	□	□	□	□	□	□	□	□	□	□
16.武術活動（包括柔道、劍道、國術、跆拳道……）	□	□	□	□	□	□	□	□	□	□
17.技藝活動（包括射箭、射擊、帆船、滑水……）	□	□	□	□	□	□	□	□	□	□
18.體能活動（包括體操、拳擊、摔角、騎馬……）	□	□	□	□	□	□	□	□	□	□
19.水上運動（包括游泳、潛水、跳水、水中舞蹈）	□	□	□	□	□	□	□	□	□	□
20.自行車活動（包括環島巡迴、自由車賽……）	□	□	□	□	□	□	□	□	□	□
21.民俗運動（包括跳繩、陀螺、毽子、扯鈴……）	□	□	□	□	□	□	□	□	□	□

（續）表1-3　休閒活動個人期望與需求調查表

	自己喜歡程度 (一)					實際參與情形 (二)				
	非常喜歡	喜歡	普通	不太喜歡	非常不喜歡	經常參與	常有參與	有時參與	很少參與	從不參與
	5	4	3	2	1	5	4	3	2	1
22.戶外冒險教育活動（包括攀岩、衝浪、泛舟……）	☐	☐	☐	☐	☐	☐	☐	☐	☐	☐
23.戶外冒險觀光旅行（結合體適能、環境與文化）	☐	☐	☐	☐	☐	☐	☐	☐	☐	☐
24.戶外保育教育活動（協助瞭解與善用自然資源）	☐	☐	☐	☐	☐	☐	☐	☐	☐	☐
25.戶外生態觀光（到人跡罕至區、原始林、未開發區作生態旅遊）	☐	☐	☐	☐	☐	☐	☐	☐	☐	☐
26.戶外生態假期（小徑維護、動植物生活研究）	☐	☐	☐	☐	☐	☐	☐	☐	☐	☐
27.戶外遊戲（包括飛盤、風箏、打獵、釣魚……）	☐	☐	☐	☐	☐	☐	☐	☐	☐	☐
28.登山活動（包括爬山、跑山、健行、挑戰人類極限登峰）	☐	☐	☐	☐	☐	☐	☐	☐	☐	☐
29.露營活動（包括螢火會、野炊、生火……）	☐	☐	☐	☐	☐	☐	☐	☐	☐	☐
30.美術欣賞（包括國畫展、油畫展、書法展、西洋畫展……）	☐	☐	☐	☐	☐	☐	☐	☐	☐	☐
31.文物欣賞（包括民俗藝術、文物展、科學展、博物展……）	☐	☐	☐	☐	☐	☐	☐	☐	☐	☐
32.戲劇欣賞（包括國劇、地方戲劇、西洋戲劇……）	☐	☐	☐	☐	☐	☐	☐	☐	☐	☐
33.工藝欣賞（包括陶瓷展、雕塑展、剪紙展、編織展……）	☐	☐	☐	☐	☐	☐	☐	☐	☐	☐
34.工藝學習（包括捏陶、植物染、園藝盆栽、製茶等DIY習作）	☐	☐	☐	☐	☐	☐	☐	☐	☐	☐
35.攝影學習（包括拍照、沖印、電腦輸出輸入習作）	☐	☐	☐	☐	☐	☐	☐	☐	☐	☐
36.文藝學習（包括散文、詩歌、古詩、新詩、書法、繪畫……）	☐	☐	☐	☐	☐	☐	☐	☐	☐	☐
37.自我成長活動（包括職業訓練、遊學、婚姻、家庭……）	☐	☐	☐	☐	☐	☐	☐	☐	☐	☐
38.表達方式訓練（包括廣播、講演、辯論、討論……）	☐	☐	☐	☐	☐	☐	☐	☐	☐	☐
39.閱讀活動（包括讀書會、研討會、座談會……）	☐	☐	☐	☐	☐	☐	☐	☐	☐	☐
40.宗教活動（包括祭祀、作禮拜、聽經……）	☐	☐	☐	☐	☐	☐	☐	☐	☐	☐

（續）表1-3　休閒活動個人期望與需求調查表

	（一）自己喜歡程度					（二）實際參與情形				
	非常喜歡	喜歡	普通	不太喜歡	非常不喜歡	非常參與	常有參與	有時參與	很少參與	從不參與
	5	4	3	2	1	5	4	3	2	1
41.聊天聚會活動（包括嗑牙、閒扯淡、聊天、笑譚……）	☐	☐	☐	☐	☐	☐	☐	☐	☐	☐
42.電腦科技學習（包括硬體使用、軟體寫作、文書處理……）	☐	☐	☐	☐	☐	☐	☐	☐	☐	☐
43.語文學習（包括英文說寫訓練、第二外國語訓練……）	☐	☐	☐	☐	☐	☐	☐	☐	☐	☐
44.溝通學習（包括視覺傳達、肢體傳達、語文傳達、美術工藝視覺……）	☐	☐	☐	☐	☐	☐	☐	☐	☐	☐
45.嗜好活動（包括養蘭花、養寵物、集郵、蒐集古董……）	☐	☐	☐	☐	☐	☐	☐	☐	☐	☐
46.創作活動（包括寫作、雕塑、烹飪、攝影、繪畫、編織、發明……）	☐	☐	☐	☐	☐	☐	☐	☐	☐	☐
47.嗜好興趣教育活動（包括天文學、考古學、戲劇學、工藝、鳥類、動植物、魚類……）	☐	☐	☐	☐	☐	☐	☐	☐	☐	☐
48.遊覽名勝（包括旅遊、觀光遊覽、文化考察……）	☐	☐	☐	☐	☐	☐	☐	☐	☐	☐
49.社會服務活動（包括志工、公益、慈善、義工……）	☐	☐	☐	☐	☐	☐	☐	☐	☐	☐
50.閱讀書報（包括雜誌、書籍、報紙、論文……）	☐	☐	☐	☐	☐	☐	☐	☐	☐	☐
51.睡覺（包括假眠、午睡、睡覺、小睡……）	☐	☐	☐	☐	☐	☐	☐	☐	☐	☐
52.旅行活動（包括清貧旅遊、度假旅遊、漫遊……）	☐	☐	☐	☐	☐	☐	☐	☐	☐	☐
53.社交活動（包括會議、工作坊、營火會、俱樂部、舞會、野餐、家庭團聚、宴會……）	☐	☐	☐	☐	☐	☐	☐	☐	☐	☐
54.公益活動（包括募款、愛心、老人照護、協尋失蹤人口……）	☐	☐	☐	☐	☐	☐	☐	☐	☐	☐
55.競賽活動（包括運動、博弈、競賽、簽賭……）	☐	☐	☐	☐	☐	☐	☐	☐	☐	☐

第三節　個人休閒時間運用與活動

　　休閒活動，經由不同主題的休閒活動學習之參與，可以享受到各休閒產業所提供不同的歡悅、興趣、益處、成長、自信與歸屬感，所以要探討休閒產業的經營與管理，應經由個人休閒主張和休閒產業發展歷程之瞭解，來加以進行更深一層的研究。

一、個人休閒生活時間之運用

　　行政院主計處2000年舉辦〈社會發展趨勢調查〉，以休閒生活與時間運用為主題，共訪問了台灣地區11,000戶15歲以上人口（約15,000人），在此份調查中，將國人每日二十四小時生活時間劃分為三部分（自由時間、約束時間、必要時間），其統計分析結果國人時間運用狀況如下：

　　1.約束時間縮短，必要時間與自由時間延長。

　　2.睡眠時間延長，惟夜間睡眠率降低。

　　3.工作日集中平日，工作時段更具彈性。

　　4.通勤通學時間減少，尖峰時段通勤通學率下降。

　　5.男性參與家事情形增加，惟兩性家事時間差異仍大。

　　6.自由時間活動以看電視為主。

　　15歲以上自由時間所從事各項活動中，以看電視的時間最長，每日平均需要二小時十九分占自由時間的40%，此項調查：就年齡別觀察結果為看電視時間隨年齡之增長而延長；就工作別觀察結果為求學者比有工作者少二十分鐘，較無工作者少一小時五十分鐘；就各時段看電視率觀察結果為晚上八時到九時節目觀賞率最高，達55%左右；就性別觀察結果兩性收看電視時段略有差異，男性晚上八時至九時及七時到八時收視率各達54%，女性兩時段收視率分別為55.9%與47%左右。

　　生活時間之三大部分其定義如下：

1.必要時間：泛指用餐、盥洗、沐浴、著裝、睡覺等時間。

2.約束時間：泛指家事購物、上學、上班工作、做家事、到行政機構與企業機構洽辦事務、通勤通學等時間。

3.自由時間：泛指社交療養、積極型休閒活動與在室型休閒活動三種。

（1）社交療養時間，如運動、郊遊、社會公益、宗教活動等。

（2）積極型休閒活動，如進修、研究、補習、做功課、運動、郊遊、烤肉、看電影、展演、琴棋書畫等。

（3）在室型休閒活動，如看電視、看報章雜誌、上網、與家人相聚、個人靜思之休息與放鬆、聽廣播與音樂等。

二、 個人休閒時間從事之活動概況

（一）視聽活動

國人休閒時間從事視聽活動方面，大多以收看電視、收聽廣播、閱讀報紙、閱讀雜誌、閱讀圖書、上網等為主。一般而言，收看電視仍為國人最普遍之休閒活動，幾乎每天收看之比率高達71.22%，而國人收看電視節目內容以新聞氣象為主（70.18%）；廣播節目則以影視頻道最高（48.66%）；新聞氣象居次（26.41%）；閱讀報紙則為社會類最高（48.06%）；影視類居次（32.90%）；閱讀雜誌以影視類最多（33.93%）、家庭生活類（24.86%）居次；閱讀圖書則分以藝文類（31.46%）居首；家庭生活類（18.01%）居次；上網乃以電子郵件（57.27%）最高，其次為影視類（20.66%）、財經類（19.59%）、自然科技類（17.31%）、家庭生活類（11.42%）。

（二）進修及研究

國人休閒時間從事進修研究方面，大多進行語言文學（11.60%）、電腦相關資訊（15.20%）、商業實務企業管理（5.79%）、工業技術（4.19%）、社會及自然科學（4.83%）、藝術文化（5.72%）、家政美容美髮（4.25%）

等方面之活動。

此活動依地區別分析以北部進修比例最高（38.01%），其他地區較低（中部24.0%、南部25.54%、東部24.53%），而進修研究活動以年紀較輕者進修風氣越高，教育程度越高者進修風氣越盛。

進修活動之動機乃為：提升工作技能（38.01%）、提升生活技能（15.41%）、就業考試（3.80%）、加強學校課業或升學（13.34%）、滿足求知慾（22.99%）、自我成長（42.41%），而進修途徑大致上分為工作場所提供課程、各級學校開設課程、政府對民眾開設課程、民間開放之課程、講座專題講演、函授學校、電視廣播媒體教學、研討會、讀書會、個人自修。

（三）藝文活動

國人參與藝文活動項目不外乎民俗類活動、美術類活動、音樂類活動、戲劇類活動、舞蹈類活動、其它藝文展演或講座活動等類。在此藝文活動中以參與民俗類活動最高（23.21%）當然也有未參與藝文活動（64.58%）之情形，整體就參與藝文活動人口以中部地區（37.00%）及北部地區（36.30%）最高，女性（37.60%）比男性（33.30%）高，一般而言年紀較輕者參與藝文活動高、教育程度越高有越普遍參與藝文活動之情形，惟參與率仍嫌偏低，每月至少參與一次活動者僅有30%左右（以美術類與音樂類較高）。

（四）運動

國人參與運動項目以球類運動（22.14%）、登山健行（32.59%）、慢跑快跑與慢步（51.72%）、游泳與水上運動（16.60%）、武術氣功與瑜伽（4.16%）、健（塑）身運動（7.80%）、其他類運動（1.12%）及未從事過運動者達27.76%。整體而言，國人最普通的運動為慢步快走與散步類，但年輕族群則偏好球類運動，男性利用休閒時間參與運動者達74.20%，女性則為70.30%。

（五）二日與二日以上的旅遊或度假

國人利用休閒時間從事二日及二日以上的旅遊或度假者在2000年約有945萬人（55.90%），從事國內旅遊者約856萬人（50.60%），從事國外旅遊者約293萬人（17.30%），依地區觀察國內旅遊除東部地區外均在50%以上，而國外旅遊以北部地區參與率最高（22.60%），女性從事國內國外旅遊率比男性高，青壯年參與國內旅遊最高，而國外旅遊則以50～64歲中老年人參與率最高（21.40%），學歷越高參與國內外旅遊比率也越高。

國人全年平均國內旅遊次數爲3.3次，國外旅遊次數1.6次，大多以家人爲主要同伴，若依年齡層觀察，國內旅遊次數以25～49歲爲最高，全年平均3.4次，國外旅遊則以50～64歲之1.8次居首。而就旅遊同伴觀察，國人從事旅遊活動大多數採結伴同遊方式爲最高，不論國內或國外旅遊均以家人結伴參與爲最高，分占68.2%與58.7%。

第四節　休閒產業的範圍與分類

一、休閒產業之瞭解

個人休閒活動之提供者、規劃者、經營者、管理者與參與休閒活動者，共同構成整個休閒產業，一般而言，提供休閒活動的組織、機構與企業稱之爲休閒事業。

本書所稱之休閒產業乃涵蓋如下休閒事業：

■觀光產業（tourism industry）

觀光旅遊已爲二十一世紀各國最具社會經濟指標的產業，自1950年代以來，全球的觀光活動已呈現集中的特性，諸如旅遊地區集中（geographic concentration）、季節集中（seasonal coverage）與目的性旅遊（purpose of trip）等方向發展，惟迄至二十一世紀，觀光活動更呈現多元豐富的風貌，已不再侷限於夏季，且可以文化的、宗教的、冒險的、運動的、商務的多

元化結合發展於全球各地區，觀光無疑的乃為各國家與地區和全球接軌的重要產業之一。

■生態旅遊產業（eco-tourism industry）

　　生態旅遊自1970年代以來，因環境生態保育運動的蓬勃發展而發展出兼顧自然保育與遊憩發展為目的之旅遊活動，此一產業乃基於生態資源永續發展之理念，而提供參與者能滿足長期觀光旅遊發展的需求，以及用心規劃使觀光旅遊威脅到生態環境資源之影響因素降至最低，所以我們應將生態旅遊視之為觀光資源保育之一項工具。

■特色產業（functional industry）

　　地方特色產業發展得相當早，惟正式發展於二十世紀末期，尤其我國經濟部、農委會、文建會、環保署等部會在1999年九二一大地震災後復建與台灣於2002年1月起正式加入世界貿易組織（World Trade Orgainzation, WTO）後，為降低對農漁業與地方產業之殺傷力，不遺餘力地進行輔導，在二十一世紀初全台灣地方特色產業已呈現蓬勃發展趨勢。特色產業涵蓋文化的、宗教的、藝術的、生態的、有機的、能量的、學習的、冒險的、商務的多元化發展，其不僅限於台灣地區、舉凡全球各地區各國家均可透過地方特色產業進行接軌，進而達成全球化，發展為國際性休閒產業。

■休閒購物產業（shopping industry）

　　休閒購物中心（shopping mall）乃為滿足消費購物、休閒活動的大型活動空間。2001年台灣地區在大江購物中心、微風廣場（Breeze Center）、京華城（Living Mall）、德安購物中心、高雄大遠百等陸續開幕，正式寫下台灣休閒購物產業發展史上的新元年，2002年老虎城、Zoo Mall、新竹大遠百等相繼開幕，台灣休閒購物產業邁向第二年的成長。

■寂寞遊戲產業（game industry）

　　無論經由網路與否，有些社群、音樂、交友服務、電玩遊戲、或中長期的文化事業活動對人們之滿足內心的空虛感之活動具有相當的吸引力，同時可協助人們趕走內心寂寞感受的相關產業，稱之為寂寞產業。在e化的二十一世紀，線上遊戲、線上音樂、虛擬社群、線上語音聊天室、線上交

友服務等活動乃是寂寞產業對於人們具有高度吸引力與留住顧客黏性，可以予以商業化活動，是二十一世紀相當有賣點的休閒產業。

■主題遊樂園（theme park）

主題遊樂園能提供多樣性的娛樂休閒活動之器材、設備、自然景觀、人文景觀等資源，並且塑造特定或特殊意象的遊樂園，例如：日本第一座室內主題遊樂園之日本東京凱蒂貓世界的三麗鷗彩虹樂園、台灣的六福村主題遊樂園、九族文化村、美國迪士尼樂園等均是。

■休閒度假產業（resort industry）

休閒度假乃為提供人們在休息時間參與度假之活動，休閒度假產業包括有休閒度假村、休閒農業區、休閒農場、休閒花園，且其住宿在基本上乃附屬於其組織之內部或週邊地區，有小木屋、旅舍型之別墅、民宿等種類。休閒度假大多屬於較為靜態型活動，諸如漫步，賞奇花異草、水果、奇石與雕製品；當然也有動態型活動，諸如遊憩球類、競技等類型，此乃在紓壓與休息、遊憩等需求下所產生之產業。

■飲食文化產業（cultural foods industry）

飲食文化產業乃為餐飲、藝術、文化、宗教、特色功能之一種休閒產業，諸如夜市、商店街、廟口、地方特色餐飲與名產等，此類餐飲包括中餐、西餐、素食與各地特殊美食冰品、飲料等在內，此一產業競爭相當激烈，飲食文化產業必須兼顧到觀光產業之衛生與服務特色，方能使「色、香、味」更加融合傳統與現代文化產業之特性。

■會議產業（meeting industry）

會議產業係因經由大型會議、國際會議的舉辦，以帶動當地的觀光、航空與航海運輸、飯店、會議公司與展覽等相關產業的經濟成長。歐美地區會議產業大多由會議旅遊局來拓展會議與展覽市場，亞太地區的會議產業以香港和新加坡最發達，台灣的會議產業發展遠比中國早，同時兩岸的會議產業也呈現蓬勃發展之趨勢。

■休閒運動產業（sport industry）

　　休閒俱樂部（club），係結合休閒、保養、運動、健康、親子互動與社交功能之休閒產業的經營型態（諸如台灣地區休閒運動產業，如奧偉健身中心、克拉克健康俱樂部、亞力山大健康休閒俱樂部、加州俱樂部等），其大多為封閉式團體會員所組成，乃自住宅區與商業區之都會型延伸到鄉村型和社區型態，同時更有連鎖性俱樂部之出現，可謂競爭激烈。

■知識產業（knowledge industry）

　　此類產業常結合上述各種產業而出現，如時下流行的DIY活動、創意與創新活動、文化知性活動、工藝創作活動、廣告與視覺傳達活動、電影與影音活動等，其活動目的是提升人們之生活品質、建構知識學習網路。當然政府也擬定相關辦法鼓勵各法人團體建置學習網，其為建置有利於數位學習發展的優質環境，並針對國際的發展趨勢進行先期研究，以協助企業界行銷國際，更為配合數位學習整體產業的發展，培養相關數位學習專業人才，發揮相輔相成效果。

■宗教信仰產業（religious beliefs industry）

　　宗教信仰活動也是休閒活動之一環，例如：大甲媽祖文化節、通霄白沙屯媽祖進香活動、平溪天燈活動等均是，其為善男信女對於宗教信仰之虔誠心態主導下參與此些活動。只是這些活動已在數位化社會蛻變為休閒活動，參與者除能獲得宗教信仰之滿足感外，尚可經由這些活動獲得知性學習、娛樂休閒、公眾關係與心靈治療等的價值與體驗，惟此產業之推展仍須其他關聯產業作配合行銷，方能為其週邊產業與地方、政府帶來實質之經濟收益。

■文化藝術產業（culture arts industry）

　　文化藝術產業乃在傳遞與散播社會、文化、人文與歷史之「真善美」予現代人們，薰陶人們之精神與物質生活，使人們的心靈得以轉型為具有學習、溝通、工作、娛樂與休閒的方式，在此激烈競爭的時代裡能保有心理層面之歡娛、快樂、自由、自在與學習的價值觀，進而透過文化藝術活動之參與，而達到豐富的人生觀與積極上進的工作觀，並開拓人生的創新

體驗與知識學習之目的。

二、休閒產業之身心發展與回復定位

如果引用日本學者三田育雄之身心發展定位圖理論，作者擬將本書所稱之休閒產業加以定位（如圖1-1）。

從圖1-1我們可以發現休閒產業大多偏重於心智之發展與學習之成長方面，至於身體之發展方面則以休閒運動產業為最具代表性，而在身體與心智之回復方面則呈現各具有其不同比率的助益。

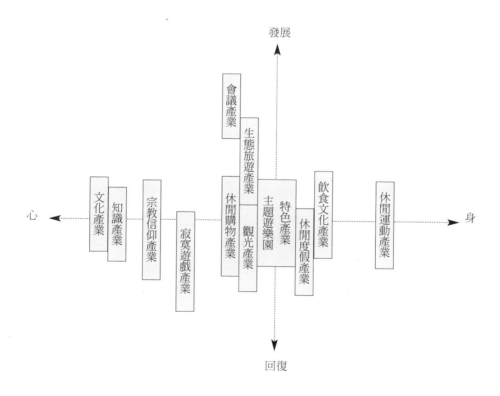

圖1-1 休閒產業身心發展與回復定位圖

第五節　休閒產業的特性與涵義

一、休閒產業之產業定位

　　在二十一世紀的e化社會裡，由於十倍速之快速回應之要求，導致人們生活上、工作上、學習上均產生了極大的壓力與挫折，於是乎休閒不但受到重視，同時也是衡量個人、群體或國家的生活品質指標。而提供休閒服務之業者，自然有別於第一產業與第二產業之生產技術、品質技術與管理技術，由於休閒產業乃是服務業的一環，其所需要的除了上述技術之外，尚須涵蓋社會學、哲學、文化學、宗教學、倫理學等社會科學技術之技能。

　　休閒產業具有服務業、生產事業與生產性服務業之特質，其與各產業之關聯性相當緊密（如圖1-2），休閒產業要能蓬勃發展與永續經營必須和

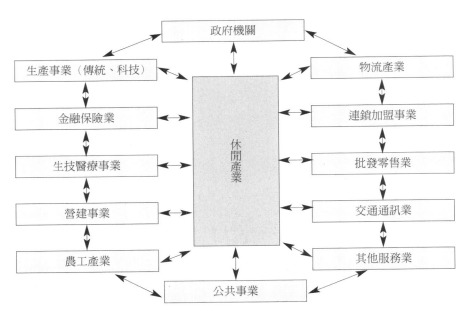

圖1-2　休閒產業在整體產業中的定位

生產事業、金融保險事業、通訊事業、物流事業、批發事業、零售事業、營建事業、公共服務業、醫療事業等產業作深入之分析，而將休閒產業予以產業之策略定位，惟休閒產業並無法將產業定位於單一產業中，有可能涵蓋兩個或兩個以上之產業。

二、 休閒產業之產業特性

(一) 休閒產業具有服務業的一般特性

■無形性

　　休閒產業所提供的大多是服務，其商品因而也大多是無形的（當然有些休閒產業所提供的商品會是有形的），參與休閒活動之休閒者或消費者在其參與過程中，也許是看不到、摸不到或嗅不到，所以在其參與休閒服務活動之後，所留在參與者或消費者之感覺、感受與效益，很有可能是無實體的商品。

■沒有庫存性

　　休閒產業所提供的商品，既然大多是無形的，那麼其商品也大多沒有所謂的庫存商品之壓力存在，也許某些休閒產業（諸如購物中心、餐飲美食、特色產品等產業）會有庫存品現象，惟整體來說，休閒產業最主要的乃是販售服務、感覺、情境與意識，所以可謂其沒有庫存性。

■差異化品質特性

　　休閒產業之行銷策略強調7P（product、place、price、promotion、person、process、physical-equipment）的策略整合，而此中最主要的乃是人的因素，人在執行與提供其服務過程之中，易發生差異化，故其品質穩定度不易掌握其一致性。同時休閒產業之顧客或參與休閒者重視產業所提供之特殊性、感覺性、感動性與感受性，所以雖為同一設備之休閒產業所提供之商品將可能因其員工之服務水準而有所差異化，此也是休閒產業生存發展之重要利器。

■企業品牌形象之重要性

同一類別之休閒產業中的某一企業之所以能夠吸引人潮進而永續經營，乃是其企業之品牌形象比別家同業更勝一疇，其企業識別體系（Corporation Identify System; CIS）比別家具有卓越感、優勢競爭力與大眾口碑，則其勝出於業界自是容易成功。

■生產與消費可以同步進行性

休閒產業所提供的商品，一般而言乃是先有人購買時才生產或消費，而生產與消費行為大體上是同時間發生與進行的，所以其生產與消費乃是同步進行的，當然有些DIY型態或商業協同設計型態之情形乃是由參與休閒者或消費者共同參與生產作業過程，當然這乃是二十一世紀流行趨勢，然其對產業之品質與服務要求則是相當具有衝擊性與挑戰性。

■商品生命週期短暫性

休閒產業的主要之商品是服務，而服務乃受到時空因素與流行趨勢所左右，其商品生命週期往往是短暫的，雖然也許會有復古情懷發生，然而其發生間隔可能需要好些年的時間。所以休閒業者若無法掌握時代脈動與流行趨勢，則易為時代的潮流所淘汰出局，自是易見於此一產業裡。

■商品缺乏調度性

休閒產業之商品具有個性化、差異性與特質化，所以不易達到互通有無、彈性支援服務、挪調旺季或假期之需求到淡季等目的，以致於有些休閒商品會發生易逝性或不得不報廢之情形。

(二) 休閒產業的獨特特性

■淡旺季明顯

一般而言，休閒產業之淡旺季相當明顯，尤其例假日與非例假日、節慶紀念日與平常、寒暑假與學期進行中等更是顯而易見其需求之淡旺情形。

■資本回收期長

　　有志於投入休閒產業之投資者，必須體認到本產業需要相當龐大的資金與人力，而且投資回收期卻明顯偏低與長期。

■需要相當重視人力資源發展

　　休閒產業除了軟體規劃與硬體設施建構之外，最重要的乃是產業內人力資源之策略管理，因為不論硬體或軟體均需要人來管理與運作、服務，所以本產業之人力資源發展顯得至為重要。

■易受到週邊政經與社會情勢之影響

　　休閒產業之發展乃依賴週邊政治安定發展、經濟發達、社會治安良好與穩定、交通便利與經濟景氣之榮枯而有所重大之影響，諸如自1999年迄2003年經濟不景氣，勞工失業率居高不下、國際恐怖活動頻仍、SARS風暴、天災人禍頻傳……所引致休閒產業之緊縮與低迷。

■需求彈性大

　　往往因連續假期、股匯市呈現榮景、經濟循環好轉等情形而急劇呈現很大的消費或參與需求，往往令業者無法預測與掌握。另外價格策略之運用也會產生極大的需求變化，時空背景之因緣際會也會產生需求之明顯變化（如台北動物園之企鵝蛋、無尾熊寶寶……）。

■供給彈性小

　　休閒產業需要有軟硬體之休閒資源與人力資源之妥適配合運作，有形與無形之休閒自然景觀與人文景觀、空間、交通路線、住宿設施等各項資源之充分配合，而非短暫時間內可以調撥供應休閒需求者。

■商品無法儲存與急需調撥

　　休閒產業的商品具有服務業之無法儲存與互通有無的無法調撥特色，往往因時間落差、地利不便、天災人禍、交通無法舒暢等因素而致平白失去營運之效益及經營獲利機會。

■商品提供之及時需要性

　　顧客需求一經產生，業者必須立即提供服務滿足顧客之需求，毫無替

換之空間，因爲休閒產業乃是必須重視顧客滿意，及滿足顧客之需求與期望的產業特性，所以需要事前之行銷策略管理與規劃，以求提高顧客之成交率與再光臨消費率。

■經營管理需要標準化作業程序

休閒產業爲求服務品質之穩定性，勢必要將各企業內之人力資源管理、生產服務作業管理、品質維持與提高作業管理、顧客服務與滿意作業管理、緊急危機處理等均須建立妥適之標準作業程序與作業規範，以確保企業之正常順暢運作，提高顧客滿意服務績效，確立永續經營與發展之基礎。

■商品功能需要多元化

任何一個休閒企業，其所提供之商品功能絕對無法單一化，必須具備多元化之商品功能，方能滿足二十一世紀參與休閒者之多功能需求，必要時所提供之商品功能可由顧客自我選擇，期使其商品對顧客具有馬斯洛需求五層次理論之多項需求滿足之考量。

■設點位置之立地選擇異於一般產業

某些休閒產業因其經營型態或功能型態對其立地選擇具有獨特需求，諸如原住民文化村、SPA溫泉度假旅館、國家風景區等即不易在都會區設點經營，當然觀光飯店、購物中心、俱樂部則可以離開原來地點另行覓地經營。

■商品之運輸無彈性

休閒產業大多提供無形且即時生產與消費之服務，是以其商品運輸彈性相當小，當然有些休閒產業之產品是可以運輸的，但其有形之商品並非休閒產業所重視之效益所在。

東瀛創意——餐廳計時收費

　　西元2002年年底，「計時收費吃到飽」的創意點子在日本試行，結果深受日本上班族的喜好，不知是否可以普遍化風行？或者台灣有沒有可能引進此一創意點子來經營餐廳？

　　日本受到泡沫經濟的影響，經濟情況迄2002年底前仍未擺脫不景氣的衝擊，上班族平時習慣花高價吃到飽的自助餐，開始展開節約大作戰，而有呈現退縮不敢消費之趨勢，於是乎在大阪與神戶創業經營已達四十年以上之中華料理連鎖店推出「時間限制吃到飽」的點子，即每一分鐘收費40日圓之新吃法，以吸引消費者之蒞臨消費。

　　中華料理連鎖店乃採取顧客到達餐廳之入口處領取一張印有時間的卡片之後入店吃到飽，到離開該餐廳時再結算該消費之顧客到底在該餐廳吃了多少時間，而按每分鐘收取40日圓之價錢計算，惟超過三十八分鐘以上者一律以1500日圓計算收費，不另計時收費之方式。

　　該料理連鎖店推出「計時收費吃到飽」之方式一個月後統計發現，到店消費顧客以停留二十分鐘花費800日圓占最多數，亦即顧客只要花二十分鐘即能以平時高價自助餐的一半價錢800日圓吃到飽，而此一價錢約和吃便當或吃碗麵的價錢差不多，所以該店認為此一點子足可滿足顧客之需求。

　　該料理連鎖店初期在日本關西地區，時段則為平日的午餐時間來進行此一點子之新吃法，據悉試行兩個月下來，吸引了大約有5000位顧客上門消費，雖然在日本的其他餐廳尚止於觀察階段而未進行大量複製，然而此一針對上班族設計之以二十分鐘花費一半的價錢吃到飽之創意經營手法，應該算是對上班族而言滿具有吸引力的！

（資料來源：《經濟日報》，2002年11月27日。）

📷 焦點掃瞄

1.日本的中華料理連鎖店因應經濟不景氣消費需求日漸萎縮之衝擊而推出的「計時收費吃到飽」點子試行兩個多月效果不錯，而休閒產業可

否有此方面之複製或引用可能？其原因如何？

2.休閒購物中心常有1元競標或限時採購等促銷活動以促激買氣，提高經營效益。此類提振消費者買氣之點子與本個案之「計時收費吃到飽」的點子，有無互通或互補之處？

3.試為觀光旅館因應住房率下降擬定因應策略。

4.九二一重建地區特色產業經由經濟部、農委會、文建會、勞委會等部會之協助已建立起特色產業的知名度，惟因經濟不景氣與九二一大地震光環之褪色，因而呈現生存危機，試為該些重建區特色產業再現風華之策略擬定。

5.試問「計時收費吃到飽」的點子，要如何傳達予其前來消費點餐的顧客瞭解與取得其支持共識？以避免某些顧客因誤解而告上消費者保護團體或消保官？況且台灣人素有「吃飯皇帝大」之看法。

休閒產業
之發展與前景

學習目標

★ 當代新興的休閒活動

★ 數位時代的休閒哲學與主張

★ 當代休閒產業之整體發展理念

★ 休閒體驗服務之內涵

★ 變動時代之休閒產業發展趨勢

　　「天下沒有不散的筵席」常為人引用為感慨形容人生必然的結局。惟人生畢竟和筵席有所差異，在人生之實境中，不時有人上人下，可是在宴會裡畢竟還是占大多數，宴席的確永不褪色，只不過是人來人往有上有下的賓客一再更替著。

　　休閒產業裡的企業或組織，也如宴會般，有的永續發展，有的轉型再造另一舞台，有的黯然下台永遠離席。在該產業之宴會裡不論是競爭者，或是競合者、合作者會感覺到，原來該產業中有沒有該離席者，並沒有差別，也許因為有離席者，方能讓仍在宴會中者，徹底去思索著，離席者為何會離席？離席了對整個產業有何種影響？有何種損失或益處？

　　2002年帶走許許多多的不安、惶恐與可能性，原本流動一如往昔之時間與人類生命、企業組織生命仍能在2003年、2004年……繼續滾動著。仍在產業宴會舞台之企業或組織，想必要有所頓悟，必須努力開拓其生命力與生存活力，方能在其建構與奠基的紮實基盤上，想盡一切辦法開發源源不絕與永恆持續其生命活力。

第一節　當代新興的休閒活動

　　二十一世紀初乃是動盪的時代，台灣歷經1999年九二一大地震衝擊，美國則在2000年發生911大災難，2002年印尼、菲律賓、印度、俄羅斯則慘遭國際恐怖主義之洗禮，2003年全球各地更遭受到SARS的襲擊，而且自1999年至2003年全球性的經濟不景氣一直未見復甦好轉，可說是一個前景未可預知而失業率全球性上揚，利率有走向零利率之壓力，全球的休閒產業大多呈現停滯不前甚至有向後退縮之跡象。休閒是當代之潮流，其發展已不可能停滯，雖然二十一世紀初是經濟困厄的時期，但是休閒風氣已開，而且深植於現代各階層、各族群、各國家人民的心坎裡，大家均能瞭解休閒乃是為求他日成長、發展、奮鬥與向前行的原動力，所以休閒產業不可諱言的乃是二十一世紀的主流產業。

一、健身俱樂部

健康的身體與心理是e世代要做個高附加價值的社會人與企業人所必須具備的條件之一，健身俱樂部乃是順應時勢潮流而興起的一種休閒運動產業。

二十一世紀的來臨，需要積極的生活與工作態度，更需要使自己的身體與心理能夠達到一個和諧與平衡的境界，使工作與生活相得益彰，相輔相成，進而提高生活與工作之品質，如此才能轉換為人民與國家社會共有的和樂、活力、創意與生命力。健身俱樂部提供人們不受天候影響的健身運動，大略可分為飯店內附設之健身俱樂部、專業健身俱樂部與企業內健身俱樂部；而專業健身俱樂部又可分為單點的健身俱樂部與連鎖性健身俱樂部。

健身俱樂部設備器材與收費狀況各家不同，一般採取會員制經營模式，而價格上從早期的單純會員制銷售的「個人卡」，到全家人一起運動的「家庭卡」，以及將健康概念推展到各大企業的「公司卡」。至於經營模式則有走向異業結盟以增加多元化銷售管道、定期引進國外新的團體課程與新課程或新產品發表會等求新求變的經營模式。

二、水上運動

多種類型的水上戶外活動，諸如：游泳教學（instructional swim）、開放游泳（open swim）、競賽游泳（competitive swim）、水上運動（aquatic exercise progroms）、橡皮船和獨木舟及風浪板等小船之教學與運動、水上遊戲、水上社交活動、海底潛水等。水上活動之目的在於提供一個安全的水上體驗，參與者享受水上活動之歡娛與發展水上活動之技能等效益，而休閒產業之組織在從事水上活動時應提供參與者正面而豐富的學習機會，以減少意外事故發生，並提供水上娛樂、專業教練與安全的水域，使參與者能盡情享受水上運動之體驗。

三、空域戶外運動

　　此類型的運動很多,諸如:飛行傘、滑翔翼、熱氣球、超輕飛行運動等種。此類空域戶外運動已在世界各國家與地區逐漸蓬勃發展。惟參與此類運動者除了須有合宜的專業訓練外,更應由政府主管機關制定相關法律讓參與此類運動者與休閒產業之組織遵行,如此才能發揮其運動之效益——提供安全的空中體驗,使參與者享受空域活動之歡娛與發展空域戶外運動之技能。

四、清貧旅遊活動

　　二十一世紀是競爭相當激烈的世紀,想出人頭地,要能保持旺盛的工作意志與生命力,於是產生了對無法抽出足夠時間與金錢參與休閒活動的民眾而開發之清貧旅遊活動。此活動是白領階級或企業的中上經營與管理階層最常利用的一種休閒活動,此項活動可以在沒有人認識的地方進行,自由自在,毫無目的地。

五、比賽觀賞活動

　　在都市化緊張的工作與生活壓力下,遂產生了參與比賽和觀賞比賽的活動,諸如:賽車、賽馬、賽狗、職業棒球賽、職業籃球賽、職業足球賽、美式足球賽等活動,均吸引了成千上萬的參賽者與民眾前往觀賞和加油,參賽獲勝者可以享受萬人吹捧與關懷羨慕的眼光,觀賞者可以聊天、思考、欣賞甚至評論剎那間的高潮或失誤,更可以感同優勝者之歡愉,進而達到紓減壓力回復活力的休閒效益。

六、生態旅遊活動

　　「生態旅遊」單純就字面意思可解釋為觀賞動植物生態的一種旅遊方式,也可詮釋為具有生態概念、促進生態保育的遊憩過程。生態旅遊包含

強調獨特的自然文化之旅，以及深度體驗自然生態和原住民部落生活的旅遊活動。二十一世紀講究環境保護意識尊重各族群生存權，所以生態旅遊業者或生態旅遊社區之認證制度興起，並要求給予提供旅遊當地社區自主與充分參與的機會、政府當局的支持、民間團體的協助、休閒業者的配合以及參與旅遊之遊客的自律，這些均是發展自然文化保育的生態旅遊之必要措施。

七、健康活動

健康活動興起得很早，但是由休閒服務企業或組織來經營健康活動則為近年來才開始蓬勃發展的事，由於企業組織的投入與提倡因而提振社會大眾對健康（wellness）、體適能（physical fitness）及幸福生活的關心。健康活動的項目相當多，諸如：舞蹈、武術、慢跑、快跑、健身、塑身、攀岩、球類運動、射擊、衝浪、溜冰、滑雪、滑草、釣魚、游泳、田徑運動、打獵、體操等均是健康活動，而戒煙戒毒志工服務也可列為一種健身活動。健康活動係將促進健康之行為結合教育或其他方式，以形塑更健康的人類生存與發展目的，在二十一世紀工作與生活壓力日趨加重的環境下，健康活動無疑的將是很重要的休閒活動。

八、嗜好性活動

個性化與個人自主化主義的興起，將使個人基於強烈的興趣而形成長期追求其個人嗜好的活動，人們經由參與此一活動，可以獲得參與感及成就感。此類活動可分為收集性嗜好（colletion hobbies）、創造性嗜好（creative hobbies）、教育性嗜好（educational hobbies）與表現性嗜好（performing hobbies）四種。人們將嗜好當作一種休閒活動是相當正面的，因為在有限的休閒時間內，個人投入嗜好性活動可以作為放鬆壓力、消除無聊及生活調適之方法與管道。

九、志工服務活動

　　志工服務活動乃是利用個人休閒之部分時間，去為某些人做某些事或是為某些事服務的活動。志工服務活動是在沒有報酬的情況下推動各種服務與履行種種的責任。休閒服務企業或組織近年來已將志工服務納入企業組織化的經營管理，其著重在如何運用志工、志工需求、志工的認知等核心議題之規劃與管理，而志工服務的主要範疇為行政管理、活動引領與服務導向三個構面。近年來志工服務已蔚為風尚，志工服務範疇很多，諸如：四健會、YMCA、男女童子軍、慈濟功德會、嘉邑行善團、安寧病房義工、喜憨兒等均是。志工服務對於個人與組織是有價值的，其能使具有專長且自信的人得到表現技能及活用知識的機會，更可以發掘潛在技能及才能，而經由志工服務活動的參與，可以強化參與者或組織與社區、民眾間的社交關係；志工可以增強組織計劃與活動之熱誠，將其熱誠與技能、知識、經驗擴大延伸服務之領域，進而促進社會的和諧與進步。

十、文化創意設計活動

　　中華民國行政院經建會於2002年12月17日表示，「文化創意產業」確定將享有租稅減免與政府補助等優惠政策之方向已確定。文化創意乃是從原始的創意上透過不同的媒體或載體，作進一步的衍生，例如「F4」、「壹週刊」、「蛋白質女孩設計之情歌CD」、「雍正王朝電視劇」……均是文化創意活動成功地將「文化產業」創意設計為具有商業整合的成功案例。文化創意設計活動依據「2008國發計畫」，為結合人文與經濟發展產業，開拓創意領域，政府特地規劃成立文化創意產業推動組織，以培養藝術、設計與創意人才，並進一步整備創意產業發展環境，促進創意設計重點產業發展。

十一、知識學習活動

　　二十一世紀人人追求標竿，一股知識經濟時代之潮流風行於全球各

地，所謂的智慧資本（intellectual capital），正是個人、企業和組織能否轉型為更具有競爭優勢與高附加價值的關鍵。知識學習為累積智慧資本之捷徑，同時，知識學習已融入於學習、日常生活、工作與休閒之中。學習不必刻意在課堂中進行，於是便有平時即是學習、休閒也是學習、工作更是學習等論點的產生，e世代的個人可以經由參與休閒活動而獲得其潛能之發揮、知識之累積、經驗之蓄積與技能的習得機會。如此的自我成長活動（self-improvement／education activities）將促使參與者的行為所有改變，進而使其在工作、家庭或休閒關係上有更進一步的成長與進步。

第二節　數位時代的休閒哲學與主張

數位時代的休閒哲學（philosophy）乃是人們對休閒的價值與信念，應分為兩面向來探討：（1）為參與休閒者的休閒哲學與主張；（2）休閒活動規劃者或提供者的休閒哲學與主張。

一、參與休閒者的休閒哲學與主張

二十一世紀的休閒價值觀，有人將休閒視為一種工作、遊憩、遊戲、旅遊、觀光、購物、美食、住宿、養生、宗教、文化、藝術、教育、學習等活動中的一種或多種功能與價值之組合，而休閒者乃是經由這些活動帶來歡愉、快樂、壓力紓解、體能與心理的回復、自我成長、自我尊重、歸屬感、發展與幸福等效益與功能。

筆者研究參與休閒者的休閒哲學與主張，經彙整如**表2-1**所示。

休閒參與者的休閒哲學與主張乃是參與休閒活動的價值觀，不論參與休閒活動之方式與活動內容如何，大多數的休閒參與者均有不同休閒主張之組合需求，如參與商店街休閒活動即具有購物消費shopping主義、美食小吃主義、親情享受主義與知識學習主義等多重哲學或價值信念；參與地方特色產業之參訪活動也具有購物消費shopping主義、美食小吃主義、親情享受主義、有機養生體能調整主義、知識學習主義、宗教信仰主義與度

表2-1　休閒者的休閒哲學與主張

休閒主張1：工作休閒主義
　　　　　將工作當作是休閒，也就是把工作視為其生涯的全部，如同工作狂般，染上工作之毒癮，深陷工作之中而無法戒除。

休閒主張2：遊憩治療主義
　　　　　將休閒當作個人回復與再造之一種活動方式，也就是視休閒為有健康與治療目的之活動行為。

休閒主張3：遊戲排除寂寞主義
　　　　　將休閒當作人類遊戲與排寂解憂行為的一種型態，同時存在於人類之文化當中，且和各種社會功能相關聯。

休閒主張4：觀光遊遊走透透主義
　　　　　觀光旅遊休閒可以有計劃性的、公務性、隨個性或興趣的、有行程排定與漫無目的之流浪、清貧式……的觀光旅遊活動。

休閒主張5：購物消費（shopping）主義
　　　　　將購物消費之行為當作一種型態的休閒活動，休閒者藉以得到心靈與生理上的享受。

休閒主張6：美食小吃主義
　　　　　休閒者可經由大飯店、酒店、飯館、路邊小吃、鄉村美食、地方特色餐飲、夜市餐飲等所提供之消費行為而達到享受與滿足者。

休閒主張7：度假休閒主義
　　　　　大飯店、酒店、汽車旅館、旅社、民宿等場所，提供休閒者度假休息與回復體力活力之行為與活動。

休閒主張8：有機養生體能調整主義
　　　　　養生有機園區、SPA溫泉、運動俱樂部、美容健身中心等，提供休閒者健康、活力、成長、美姿、美體與養生目標之行為與活動。

休閒主張9：宗教信仰主義
　　　　　寺廟、道觀、教會等提供心靈信仰寄託、放鬆俗世壓力、回復自信與活力之休閒行為與活動。

休閒主張10：知識學習主義
　　　　　經由文化名勝古蹟、自然景觀與人文景觀、藝文活動、DIY自發性與群體參與式之學習活動等，而達到之休閒行為與活動。

休閒主張11：創意設計主義
　　　　　經由休閒活動的參與，達創意之萌生與設計規劃出新的創意，提升個人與群體的創新發展之休閒行為與活動。

休閒主張12：親情享受主義
　　　　　透過親子夫妻家族之系列活動，達到親密和諧、心情放鬆、釋放工作與家庭難於兼顧之壓力，回復工作活動與甜蜜親情之行為。

休閒主張13：生態保護主義
　　　　　經由生態保育旅遊活動，達到尊重大自然、重視原住民與生態保育之休閒行為與活動。

假休閒主義等多重哲學與價值信念……。所以數位時代休閒參與者的休閒哲學與主張是多元化多樣化休閒價值觀之展現與行為，不能以該活動來論定其休閒哲學與主張。

二、休閒活動規劃者或提供者的休閒哲學與主張

二十一世紀數位時代之休閒規劃者／提供活動之組織，也即為休閒產業裡的經營管理階層人員的休閒哲學與主張，往往會揭露在其所規劃與提供之休閒商品或服務活動之中。而其所提供之商品／服務／活動的價值觀，係以提供休閒參與者優質的休閒活動／商品／服務與行為，而此等須以滿足休閒參與者的休閒需求與期望為其產業組織之經營方針與組織之共同願景。

經筆者研究，休閒規劃者／休閒產業組織的休閒哲學與主張不外乎如**表2-2**所列的各個方向與項目。

學者Edginton等人（1995）指出任何休閒產業組織設立的基本經營理念，有助於協助休閒規劃者在其規劃休閒商品／活動／服務之時確認其方向與重點方案。所以休閒規劃者／休閒產業組織的經營理念，企業文化與組織願景，左右休閒方案的規劃與過程，即休閒規劃者／產業組織必須確認組織或商品／活動／服務的定位與顧客、消費者、組織之員工、社區居民、利益團體和公共行政或服務機關間的公眾關係。

休閒規劃者／產業組織由經營理念，企業文化與共同願景建構組織之休閒哲學與主張，為該產業全體從業員工與經營管理階層之投入產出方式，以建構卓越的優質休閒服務管理系統（如**圖2-1**）。

表2-2　休閒規劃者的休閒哲學與主張

休閒主張1：所提供的美好、溫馨與值得再度消費的休閒經驗與感覺，乃是休閒產業組織所必須提供給休閒參與者／顧客之重要議題。

休閒主張2：休閒參與者／顧客有其自由選擇參與或體驗其自己認知與確定追求的休閒商品／服務／活動之權利。

休閒主張3：休閒規劃者／產業組織在規劃其商品／服務／活動時，應秉持其產業組織之經營方針與共同願景，同時考量其顧客之需求與期望之基本原則。

休閒主張4：休閒規劃者／產業組織應於規劃與提供其商品／服務／活動之前，確立以休閒參與者／顧客之最大利益的重要導向與方針。

休閒主張5：休閒規劃者／產業組織應確切瞭解與認知到其顧客／休閒參與者之休閒體驗品質的要求水準。

休閒主張6：休閒規劃者／產業組織應以其目前所有顧客／休閒參與者與未來可能潛在的顧客／休閒參與者為其休閒活動／商品／服務為訴求對象。

休閒主張7：休閒乃是人人均有平等之權利追求與實現休閒商品／服務／活動之機會，所以休閒規劃乃是基於人人平等之基礎來進行的。

休閒主張8：休閒規劃者／產業組織對其所提供或規劃之商品／服務／活動的硬體設備與休閒環境，必須是安全、舒適、可靠、方便且符合顧客／休閒參與者預期需求之品質。

休閒主張9：休閒規劃者／產業組織必須使其員工瞭解以服務為中心、以顧客利益為導向及以客為尊的認知與行動。

休閒主張10：休閒規劃者／產業組織所規劃與提供之商品／服務／活動應不分黨派、階層、種族，凡前來參與或消費者一律平等地享有參與之權利與機會。

休閒主張11：休閒規劃者／產業組織應深切體認到休閒體驗服務之價值與休閒商品／活動／服務之效益所在。

休閒主張12：休閒商品／活動／服務重視感性、感覺與感受，而非必須予以量化以展示其價值與效益。

休閒主張13：休閒商品／活動／服務乃在於自由自在、自主地提升休閒參與者之幸福感、自我價值、歡愉與自我成長、創新與成長。

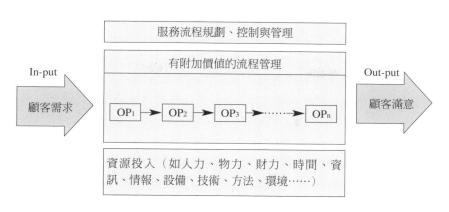

圖2-1　優質服務管理系統與流程關係圖

Smart Leisure

錯過的，總是最美

　　1977年10月間，本已辦妥到美國芝加哥大學留學的手續，卻在臨行前十天接到先母罹患大腸癌的診斷報告書，因而在臨行前取消出國就學之計畫而留在台灣就業以便就近照顧患病的母親，雖然迄今已屆二十五年以上，然而每每思起此一塵封往事總有不堪回首與莫大失落之感覺。

　　1987年10月間曾至美國芝加哥大學遊玩，在芝加哥時心裡不禁感嘆若1977到此留學，如今已是經濟學家、經濟學博士或○○大學經濟學教授……。片刻之後告訴自己，不用去回想，現在不是好好的嗎？我馬上會是一個知名的專家學者。

　　在芝加哥的幾天，每每有股衝動想再度來求學？然而考慮到家人而返台繼續我的企管顧問工作。回來迄今再也沒去過美國，當然也沒有再去求學，就這樣把此事塵封於心底深處，惟每堂授課或演講時，遇有同學問及「是否把握住目標而不放？」之時，我都會以此個人經歷告訴他們：「若是害怕將來有一天會有『錯過的，總是最美』的想法時，就努力追求實現它吧！」。

　　如今已過二十五年心中早已沒有那股衝動，不過我也會思考，我真的有那麼大的意志與期望到芝加哥修個經濟學博士？真的到現在還想繼

續此一願望，當然經濟學博士目前對我而言也沒有那麼大的意義，而為什麼會對此仍有所失落與懷念？後來在1999年九二一大地震時，看到那麼多的生離死別，終於瞭解我會有所懷念乃是發現錯過後，想要彌補此份遺憾而已，而目前所擁有的又何嘗不是比當初的願望更美好的？

 焦點掃描

1. 在此失落的過程中，發現到芝加哥學經濟的可貴與幸福，竟然時過多年仍心存繫念而惋惜，因為此一惋惜，到芝加哥學經濟的念頭在我心中的身價竟是如此之高，變得想要去完成當年未完成的夢想。你有過類似筆者之心路歷程？如今想法如何？

2. 最後所得的與擁有的應該是最美的，所以要珍惜現在所有的，而且也努力去維持它與經營它才是明智的。試說明看法與觀點如何？

3. 任何一個人可能一輩子追求心中最美好與最喜歡的東西，卻發現新的東西永遠比不上此種最美與最愛，因此不斷放棄手中的東西，又再去追尋。試問此一作法之意義與想法為何？

第三節　當代休閒產業之整體發展理念

　　近些年來，由於全球化國際化的發展及普遍性國民所得的提高，雖然自1999年迄今仍處於經濟景氣循環的低潮期，然而受到以往的高度經濟發展與人們日漸重視休閒活動的參與影響，可謂休閒人口呈現正向的增加，使得休閒產業蓬勃發展，無論是已開發的國家或是開發中國家，都會地區或是鄉鎮地區、工業區、商業區、工商綜合區或是農業區均積極發展休閒產業與休閒活動。由於休閒產業組織或休閒活動之經營目的與性質的差異，其所呈現的休閒產業與使用之名稱不一而足，諸如：觀光產業、文化產業、旅遊產業、特色產業、藝術產業、休閒運動產業、休閒農業、購物中心產業、美食產業等，均稱之為休閒產業。

　　在台灣的休閒產業，基本上仍是參酌歐美先進國家的經驗，將休閒資

源轉化爲休閒活動，透過這些活動，提供休閒者各種休閒主張的滿足、快樂、自由、自在、成長與歸屬等目的，不但使參與休閒者／顧客之需求與期望獲得滿意，同時也因休閒產業之發展帶動休閒產業者與員工、土地業主的所得與福祉的提高，更增加休閒資源之供給，進一步滿足參與休閒者／顧客之需要、需求與期望。

一、當代休閒產業之涵義

一般說來當代休閒產業具有如下五種涵義：

（一）休閒產業是一種事業能滿足現有休閒之需要

休閒產業乃簡單地提供人們休閒活動，此種意義之休閒產業形式，乃是將其簡單化。大量類似的健康俱樂部、休閒農業遊樂區、休閒農場、休閒度假旅館等休閒事業之設立目標有些相類似，而參與此些大量類似之休閒事業人們，只能從這些眾多而類似的休閒事業中任擇其一個或一個以上之休閒事業進行其休閒活動，以至於在同一地區的休閒事業產生競爭，而無法獲得共同經營之實利，因此在規劃時必須作整體策略性的考量。

（二）休閒產業創造一種環境與情境以提供人們休閒

休閒產業乃是提供人們以休閒爲取向，使用休閒事業所提供的軟體與硬體資源，經過全盤且適度之發展規劃以提供作爲產業休閒商品／活動／服務之事業。其所提供之商品／活動／服務機能與效益，乃爲促使參與休閒者／顧客藉由該事業所提供參與之過程，而達其休閒哲學與主張之目的。

（三）休閒產業結合多種休閒哲學與主張以滿足顧客需求

休閒產業若僅具有單一休閒哲學與主張之休閒效益時，無法滿足休閒參與者／顧客之需求與期望，而是要在該事業週邊區域之有關其他休閒哲學與主張之休閒事業予以結合而發展出其休閒事業之特色，所以當發展休閒產業之時，乃是爲促進大眾化的全民休閒活動或休閒體驗，方不至於因

休閒事業的過分發展而造成競爭。

（四）休閒產業具改變或改進休閒事業所在環境之功能

休閒產業的發展，對於其所在地或區域的特殊自然景觀、人文景觀或參與活動人潮造成當地土地與自然資源之利用與使用方向產生質變或量變，諸如對於當地區居民之就業機會、生活品質環境、經濟所得水準、交通變為擁擠狀況、休閒人潮之湧進、居民行為模式等各項因素之改變或改進均足以影響當地地區環境水準。

（五）休閒產業具有改進當地居民生活水準的功能

休閒產業可直接或間接地影響、改變或協助改進該休閒事業所在區域居民的家庭生產力，進而創造更多的居民就業機會與提高居民所得水準，同時也能幫助當地居民的生活方式，包括工作、學習與休閒活動在內。

二、當代休閒產業之發展理念

近年來，全球人口大多朝向都市發展，使得各大都市人口呈現擁擠現象，而都市化發展的結果，造成生產力與生產效率的提高，競爭壓力也相對地提升不少，因而使得都市地區居民休閒要求日益高漲，同時更因為各大都市無不興建捷運與改善交通軟硬體設施等因素，大大地提高了居民參與休閒活動之興趣、慾望與需求。而當代休閒產業正處於工商業與通信資訊科技產業快速發達的時代裡，社會經濟政治文化結構也面臨大幅度的質變情形，在此變動而且講究十倍速、百倍速變幻莫測的休閒產業也必須調整經營與管理策略，以因應二十一世紀變革、快速、品質、回應與績效的新社會與新經濟之要求。

當代休閒產業不再只講究提供休閒者／顧客優雅美麗的自然與人文環境、舒適典雅的設施、清閒自在的活動情境與環境等。而是要以宏觀的經營與管理理念，強調優質服務休閒事業能夠成功經營、運作與管理的品質保證方案，讓休閒者／顧客能夠體驗到休閒事業之服務效益、成就感、歸屬感與受尊重感。所以當代的休閒產業之發展導向應朝向一面擴大加深其

優質服務能力以服務社會大眾，一面更應時時充實豐富事業組織與全體從業員工，另一面提高回饋社會與民眾之事業責任與事業形象，再另一面為促進城鄉、同產業間、跨業間、本土性與國際化之交流互補與發展均衡，進而達到國家整體發展與全球化整體發展。

　　休閒產業應朝向社會、人文、經濟、文化、學習與生態等多面向發展，因目前休閒產業經營與管理在二十一世紀實已非單一功能或休閒體驗價值，就能夠滿足參與休閒者／顧客多面向的休閒哲學與主張需求，所以休閒產業之發展理念應朝向多元化、多面向的方向發展。諸如：

（一）休閒農業

1.具有本土化的特色產業型態。

2.提供自然、農業與民俗文化之體驗。

3.尊重農村、自然景觀與文化資源。

4.能帶動農村居民之就業機會。

5.能提高農村居民之所得水準。

6.提升農村居民之生活與休閒品質。

7.促進農村整體的社會與經濟發達。

8.改進農村之產銷結構。

9.改變農村居民的工作與休閒活動之習慣。

（二）休閒運動產業

1.具有符合當地區居民或該俱樂部會員健康與休閒需求的產業型態。

2.能夠提供健康、養身、美容、塑身與運動效益之體驗。

3.供應合宜合適的運動休閒環境，包含場地、設施與休息室等。

4.建置合情合理合法之參與運動休閒辦法，供參與者選擇。

5.提升參與者之運動與休閒品質。

6.促進參與者之身心回復活力，提升工作、生活與休閒效益。

7.改變參與者休閒與運動習慣，帶動社區居民與會員之運動休閒風氣。

8.創造都會區與社區居民時時運動與時時休閒環境。

9.引進歐美日等國外先進運動休閒方式、模式與知識。

（三）觀光旅遊產業

1.具有主題性、功能性與多元豐富風貌的產業型態。

2.能夠提供自然與人文景觀、特色產業與特色文化之體驗。

3.需要能夠尊重當地的自然與人文景觀、與多元文化資源。

4.全球觀光活動呈現觀光旅遊價值提升的全球觀點。

5.全球觀光活動也必須回應全球公民對觀光產業的新需求與新期待。

6.需要能凝聚地方參與力量，活絡本土豐富的自然與人文資源。

7.需能使參與者感受到妥善的設施、特色的觀光環境，達成觀光產業願景。

8.應具有朝向建構永續觀光發展之產業新願景。

9.使本產業能與世界接軌，朝向國際化、全球化發展。

（四）購物中心產業

1.應定位於更高層次、更全面的社會建設角度之建設目標的產業活動。

2.本產業之規劃，應與大眾交通系統之規劃相結合。

3.朝向極大化之大型購物中心發展型態，個別精緻化主題式購物中心型態發展。

4.提供之服務設施內容傾向多元化與複合化。

5.帶動鄰近商圈走向「小都市」的概念發展。

6.朝向具有購物、娛樂、休閒、運動、文化、社交、辦公與住家多功能發展趨勢。

7.往「土地利用極大化」之特性發展。

8.促使商品規劃、包裝及統一集中式管理發展之重要商業活動。

9.具有國家重要發展與建設指標之功能。

（五）地方特色產業（如表2-3）

1.朝向在地化、一鄉一特色產業發展。

表2-3　2001～2002年台灣十二節慶

年度 月別	2001年		2002年
1月	※		墾丁風鈴季
2月	※		台灣慶元宵
3月	高雄內門宋江陣	（3/3～3/13）	高雄內門宋江陣
4月	台灣媽祖文化節	（3/24～4/16）	台灣茶藝博覽會
5月	三義木雕藝術節	（5/26～6/3）	三義木雕藝術節
6月	慶端陽龍舟賽	（6/16～6/25）	台灣慶端陽龍舟賽
7月	宜蘭國際童玩節	（7/7～8/19）	宜蘭國際童玩藝術節
8月	台灣中華美食展	（8/23～8/26）	台北中華美食展
9月	台灣雞籠中元祭	（8/19～9/17）	台灣基隆中元祭
10月	花蓮石雕藝術季 鶯歌陶瓷藝術節	（9/22～10/21） （10/26～11//4）	花蓮石雕藝術季 鶯歌陶瓷藝術節
11月	亞洲盃風浪板巡迴賽	（11/14～11/18）	澎湖風帆海鱺節 新港國際青少年嘉年華
12月	台東南島文化節	（12/5～12/9）	台東南島文化節

資料來源：交通部觀光局網頁。

2.具有本土特色，符合本土化之產業型態條件。

3.需要建立各產業之作業標準規範與檢驗標準，以維持其一致化。

4.提升地方居民就業機會，與提高地方居民生活水平。

5.具有環保與綠色產業特色。

6.朝向社區特色產業之保留與社區居民人文社會資源之整合。

7.與其他休閒產業形成同業與異業策略聯盟發展，提高產業競爭力。

8.與工業商業型態之產業可形成聯合行銷，以提高生存競爭力。

9.瞭解與尊重傳統與本土化文化與自然人文資源之價值。

（六）生態旅遊產業

1.朝向兼具生態保育與休閒遊憩的活動發展。

2.具有本土特色，符合生物多樣性保育之產業型態。

3.需要建立旅遊制度規範，防護環境避免二度破壞，確保生態資源永續利用。

4.結合觀光業者，提供開放的、永續的觀光市場，促進生態永續發展機會。

5.瞭解、尊重、保存本土性文化與自然景觀資源。

6.促進原住民生活品質水準之提升與所得水準的提高。

7.朝向社區保存與社會整合方向發展。

8.創造基層民眾的就業機會與提高產業附加價值。

9.與社區居民、民宿、休閒農場與其他休閒活動結合提升產業競爭力。

（七）文化創意產業

1.文化創意產業涵蓋文化藝術、創意設計與影音出版等方面之產業。

2.乃結合文化藝術、人文社會、建築、醫療、工業及軍事等多元領域，改善人類溝通、學習、工作與娛樂方式，並開拓創新媒體與知識型服務產業之最終目的。

3.乃是與創新與創意結合，科技結合文化創意，使科技成為工具、成為服務。

4.經由教育與學習，以訓練文化創意基礎所需的人才，以為推動本產業之磐石種子人員。

5.結合工業與商業產業將其予以商品化，形成產業化，但仍保留其文化與藝術特色。

6.促進國家文化資源之競爭優勢。

7.提升居民的生活文化與創意水準。

（八）飲食文化產業

1.傳達人們民生必需的美味可口餐點。

2.提供人們飲食時輕鬆愉快的氣氛。

3.將硬體設備與餐點供應塑造為親切週到的服務。

4.去除日常的俗套，供應消費者一個輕鬆愉快的用餐環境。

5.滿足用餐者追求新的需求、新的希望與新的期待之需要。

6.創造飲食文化之美感。

7.融合音樂、藝術、展覽、文化、工藝、影音等產業於餐飲過程中。

8.與生態旅遊、購物中心、地方特色、觀光旅遊等產業作策略聯盟提高產業競爭力。

9.提升人們就業機會，供應薪資所得，盡一份社會責任。

第四節　休閒體驗服務之內涵

　　休閒帶給參與休閒者無數的效益，而參與休閒者可由個人追求某種特定休閒經驗的強度，來衡量與評斷所追求的休閒效益與價值。人們追求休閒體驗之途徑，因人、社區、地域、國家與文化而有所不同。從休閒中所要體驗的價值與效益是什麼？可由參與者對於參與休閒活動之特定想法、文化素養、風俗習性、事物偏好、生涯目標、個人願景與思維模式予以界定參與者之休閒需求與期望。

　　休閒產業對於參與休閒者提供休閒服務（leisure service）之特質大多是無形的，而且具生產與消費活動同時進行的同時性。休閒產業組織或業者應將服務導向與重視顧客需求作為其事業經營與管理的焦點，而依此注意力之焦點作為服務與被服務的有效策劃。

　　「服務至上」（People is our business.）的精神與「顧客便是國王」（Customers are kings.）信念，是從顧客的觀點出發，提醒休閒產業組織為顧客服務與創造最有價值的利益。

一、休閒服務之特性

　　休閒產業所提供的服務大多是利用服務提供服務，一般而言，利用服務所提供服務之要素構成（如圖2-2），可分別由提供的服務與顧客之休閒體驗兩個面向來說明。

（一）提供的服務

　　休閒產業組織在規劃設計服務時，應考量所提供的主要服務會伴隨衍

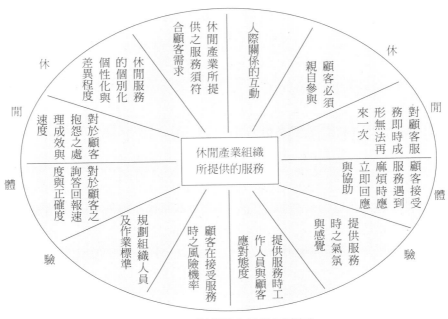

圖2-2　休閒服務特性因素圖

伸附加服務的原則。諸如：台灣天王巨星張惠妹的巡迴演唱會，不論張惠妹的個人魅力多high、演唱秀內容安排多麼符合歌迷的需求，但是若主辦單位所提供的場地讓參與者感到不方便、不舒服，甚且讓鄰近居民感受到壓力時，很可能會將此一演唱會之績效大打折扣，甚至前功盡棄，失去娛樂歌迷之效益與價值。同樣地，休閒遊樂區入園限制、工作人員工作態度老大，一副不屑零散入園顧客等情形，勢必讓其參訪之顧客感受到失去參訪該遊樂區之價值與滿足感。

　　休閒產業組織在利用服務提供服務之時，要關注到顧客的需求與期望之外，尤應注意到服務本身就很容易發生令顧客不滿足或弊病的地方，所以休閒產業組織在提供服務之際，應時時對目標顧客群所需要的主服務與附加服務之特性和顧客需求體驗重點的意義予以活化，並提高其產業、組織之優質競爭力。

（二）顧客之休閒體驗

休閒產業組織所提供之服務，其提供之服務效益與價值必須能符合顧客之體驗，以及顧客對組織提供之服務的感受程度與滿足程度，而決定休閒體驗好壞與價值高低則取決於如下因素：

1. 提供之休閒服務能符合顧客的需求：休閒組織乃提供服務以服務其顧客，所以要以「人—顧客」的需求為依歸，而將其服務經由顧客的參與而得到相當的體驗與價值效益之回饋。

2. 休閒服務的個別化、個性化與差異程度：休閒組織需要重視每一個前來參與休閒活動的顧客需求，而此顧客需求涵蓋了權利與義務、休閒主張與休閒哲學、感覺與感受、社會文化與知識水平等方面，所以休閒組織必須傾聽與蒐集顧客之聲音，並規劃設計出提供各位顧客之休閒服務活動。

3. 人際關係的互動：休閒服務的提供，對於該休閒組織工作人員與參與休閒之顧客間存有相當的互動與人際交流關係，諸如：組織內員工培育訓練與服務作業管制、顧客解說導覽與指引訓練、顧客申訴抱怨處理與回饋，以及其他各種形式之服務活動等，均可以促進休閒服務提供者、顧客間及提供服務與顧客之間的人際關係網路發展與活絡提升。

4. 顧客抱怨處理成效與回饋速度：休閒服務組織利用服務提供服務時，若能針對任何申訴與抱怨均本著「顧客的小事，就是我們的大事」之理念來受理與處理，則顧客對該組織將會是滿意的，若處理結果能在第一時點予以回應，則會吸引顧客更高的滿意度，該顧客將會是再度光臨與消費的忠誠顧客。

5. 顧客服務是即時成形的，無法再來一次：休閒服務之行為是具有即時性的，因為服務行為發生於傳遞服務之同時，是無法事先準備的，尤其服務行為在提供服務之際，接受服務的顧客感覺與感受已立即成形，若想重來一次是不可能的，所以服務品質管理之理念與作法，必須在提供服務之前即妥適規劃與提出。

6. 顧客接受服務遇到麻煩時應立即回應與協助：休閒服務所提供之服

務活動，是即時成形而且可能是無形的，所以當顧客在接受服務時遇到麻煩，休閒服務組織與工作人員必須立即予以回應作協助排解麻煩，務必在第一次的接觸時就讓顧客留下受重視與關心的休閒體驗。

7. 顧客詢答回報速度要快速而且正確：休閒參與者在休閒活動中接受休閒服務組織提供服務時，若有任何疑惑或不明瞭，組織與工作人員必須充當休閒顧問、教練、輔導員與規劃者之角色，立即予以回答與協助，絲毫不得延遲與錯誤，否則將會前功盡棄，甚至流失顧客。

8. 完善規劃組織、人員與服務作業標準：休閒組織與服務人員、服務作業標準，應在服務之前即妥善規劃設計完成，而於服務顧客時方能循序漸進，將顧客之任何需求與期望列入提供服務行為時品質管理原則，以確實掌握顧客之滿足感與滿意度，提升休閒服務組織之形象與服務品質水準。

9. 顧客必須親自參與：休閒服務體驗乃是參與休閒者之個人感受與體驗，所以顧客必須在服務的現場情境中，親自深切體驗接受服務之感覺與感受，如此的休閒服務方能誘發顧客再度接受服務，或引介親朋好友參與接受服務之感動與行動，況且休閒服務乃是無形的，無法被儲存的。

10. 服務人員與顧客親切友善的應對態度：休閒服務活動在二十一世紀是一種奢侈的必須（necessity of luxury），因為工作壓力、精神壓力、親情淡薄、男女感覺之轉折發展等因素，促使人們追求休閒，但是在接受休閒服務時若無法接受到服務人員親切友善的態度，將會創造休閒惡夢之體驗，如此的消費趨勢將會造成裹足不前，進而失去接受服務之意願與需求，所以提供服務之工作人員必須在與顧客互動過程中，保持親切友善之應對態度，企使顧客留下歡愉幸福與被尊重之休閒體驗。

11. 塑造服務時之氣氛與感覺：休閒服務是顧客於接受服務時的經驗，服務立即成形與休閒商品之無庫存特性，乃是塑造在提供服務時的氣氛與感覺，讓接受服務的顧客能享受歡愉、幸福、被尊重、自我

成長與歸屬之休閒價值與效益，所以休閒服務之品質保證必須在提供服務之時即塑造出完美的氣氛與感覺之情境，方能傳達出休閒服務組織提供服務之卓越性與品質滿意度。

12. 顧客接受時之低風險機率：休閒服務提供前應做好硬體環境妥善完備之安全與衛生規劃，而軟體作業行為（作業程序與作業標準）更需要做好妥善標準化之規劃（如ISO 9001／14001與OHSHS18001），期使參與休閒者於接受服務時能在低風險，甚至零風險的狀況下進行其休閒體驗。

二、休閒服務之品質管理

休閒服務品質的管理方法，依據筆者的經驗可歸納為如下各項：

（一）休閒服務品質管理原則

1. 只有顧客能判斷服務品質的好與壞、高與低，所以休閒服務組織必須使提供之服務符合目標顧客群的需求並超越其需求，才能達到顧客滿意。

2. 必須重視顧客的意見，同時予以承諾在提供服務時確實予以實現對顧客的承諾。

3. 顧客才能對組織提供之服務良窳予以評定與判定，所以不是休閒組織自己的看法與思維可以評判的。

4. 休閒組織必須建立明確、肯定、清新與以客為尊的企業形象或服務形象，方能吸引顧客之青睞與接受服務。

5. 顧客對休閒組織所提供服務之完美要求是嚴苛的，絲毫不會放水的，所以休閒組織必須隨時保持應有的服務品質水準。

6. 工作人員與民眾、顧客間，必須建構禮貌、貼心、親切、和諧與關懷的人際互動關係。

7. 瞭解服務的目標顧客層，對顧客提供服務的品質保證。

8. 瞭解顧客需求與期望並加以管理，以使顧客能得到最完美的服務，達成高顧客滿意度。

9.協助顧客接受休閒組織所提供之服務，使顧客體驗到組織所提供之服務價值與效益。

10.規劃安全、舒適、方便、需要、喜歡與魅力之服務活動，以提供顧客接受其服務。

11.向顧客提出的承諾應建立服務供給之品質基準，使其供應鏈能適切發揮效用與價值，以降低顧客申訴抱怨與不滿。

12.建構系統化標準化之作業標準與作業程序，提升服務顧客之品質水準，穩定服務方式，降低風險利率。

13.強化服務人員之服務準則與教育訓練，盡力排除服務瓶頸。休閒組織上自高階經營管理階層下迄工作人員均須全員參與，竭力降低甚至排除服務缺點。

(二) 休閒服務品質管理特性

1.顧客的需求日趨嚴苛：休閒組織與從業人員，必須隨時保持應有的服務品質水準，時時體會顧客要求上升的品質意識、顧客追求好還要再好的品質要求，服務人員需要具有服務業行銷概念與追求滿意顧客的服務手法，把顧客的小事當作組織與服務人員的大事來看待與辦理回饋，深切瞭解顧客之需求與期望，時時站在顧客立場來思索如何提供優質之休閒服務，此等作法乃是休閒服務品質管理的當務之急。

2.將抽象的服務予以具體化：因為休閒服務重視的乃是參與休閒者與接受服務之顧客的體驗，所以在其接受之前大多存有不確定性、沒有安全感、沒有價值感等風險因子存在，所以休閒組織應將其所提供之服務具體化（如場地外觀、服務人員觀感、價格高低、他人評價、服務感覺、服務資訊清晰度、組織品牌形象等），以降低顧客因初次接受服務之不確定性與未眼見為憑特色之方面的疑慮，進而大膽接受服務。

3.以客為尊提升品質：休閒服務產業乃是高度服務品質需求之產業，所以具有「以客為尊」的產業特性，其於提供服務時應注意到休閒組織所提供之服務必須對顧客負責，組織與工作人員應站在顧客的

立場規劃提供服務，而不是僅依本身之意識形態來規劃與提供，所提供的服務必須講究創新服務活動內容與品質，應提供多元化、多樣化之休閒體驗價值與效益的服務以供顧客選擇，強調尊重與建立互相尊重與信賴感的服務品質，並能建構公平、合理、合情與合法的情境與機會，供顧客選擇接受服務。

4. 休閒服務活動不是全盤皆贏就是全盤皆輸：因為參與休閒之顧客在評價其接受服務之品質與滿意度時，大多是針對其所接受服務時之過程時的整體性評價，大多不會把服務之要素一一予以羅列提出加以探討的，所謂的「一粒老鼠屎，壞掉整鍋粥」正是休閒服務品質之最佳寫照。因此服務之整體形象相當重要，所以在推出服務之時應力求服務品質之各項特性要素均能保持一定的水準，絲毫不能大意忽視某一個看似不重要之特性要素的重要性，即應力求各品質特性要素之品質均衡，以達到完善之服務（service complete）。

5. 提升服務品質概念相依相存：品質乃是服務的代表，也是一種感受度、量化之價格與價格間比率，雖然品質在不同地區、族群、文化間會有所差異，但是其對顧客之見解應屬大家均會認同的品質要素。所以提升服務品質之品質地圖的相依相存步驟，乃是有需要加以討論與執行的顧客服務品質提升策略（如表2-4）。

第五節　變動時代之休閒產業發展趨勢

　　二十一世紀乃是變動的世紀，舉凡政治、經濟、社會、文化與人類均將會在變動的影響下運轉，也許在這個變動的時代裡，人們的工作型態、生活方式與休閒行為，將會在變動、變化、變革與變遷的過程中帶來不同於現在或以前的模式，這或許是微幅的或是巨幅的改變、改革、再生與成長的機會，但無疑地，身在此一變動時代的人們將要具備有理性與感性的監視、量測、分析、識別、應用與引導社會變動與變遷之能力，方能使人們與其組織持續創新發展，以達到永續生存與發展之個人與組織願景之實現。

表2-4 顧客服務品質提升策略

1.確認顧客服務品質提升計畫與方案之優先順序。
2.將心比心站在顧客立場鑑別與審查顧客之需求與期望。
3.提供服務之品質應該超過對顧客之承諾或消費契約書之條文。
4.讓顧客和組織共同面對問題與瓶頸。
5.讓顧客有被尊重與享有被抬轎的體驗。
6.立即回應顧客之申訴與抱怨,以避免「星星之火可以燎原」之危機發生。
7.提供舒適、優雅、方便、歡愉、興奮、利益與價值予顧客。
8.藉由提供主服務而衍生之附加服務的價值來寵幸顧客。
9.針對服務人員施予訓練有關緊急與彈性之應變能力,而無法確定時應採取組織所頒定之標準作業程序(SOP)來應變。
10.協助顧客「夢想將來」或「創造未來」,以建構顧客對組織所提供服務之忠誠度與信賴互信關係。
11.顧客滿意服務不能忽略小地方或小瑕疵,只要有發生或潛在發生之可能時,應即時予以改進,遇不能自行處理或解決時,應立即求助組織中之相關人員或向組織外專家學者求助。

　　休閒產業組織與其所提供之服務在此一變動時代裡,也勢必會為了休閒參與者或顧客之求新求變的要求下作某些幅度的調整、修正與創新,其所提供之休閒服務／商品／活動,以為應對與求生存求發展之必要而具體的回應策略,否則將會為時代之變動要求而被淘汰出局!

一、資訊科技時代

　　資訊科技時代(the information era,或稱為後工業社會、科技改變)的來臨,帶動了整體的生活習慣、工作態度、學習行為與休閒活動相當程度的改變,在這個凡事講究快速回應(Quickly Response; QR)、品質(quality)、成本(cost)與績效(performance)均需要在人們或組織期望的高標準中,顯現於新的社會、新的價值觀、新的思維與概念、新的作業模式與精神、新的策略規劃與管理之上,以期和時代同步,能協同創新新的典範(paradigm),以便持續改進、創新和永續發展。

　　休閒產業組織與人員在此一變動的資訊科技時代裡,無疑的也面臨了要如何解決顧客持續不斷的需求與期望之產生?要如何面對新需求新價值

一系列問題？要如何永遠遵行顧客的「夢想未來與創造將來」的至高定律？要如何強調個性化、差異化與獨特性的規劃，並執行有系統、有組織的服務，以滿足顧客的個性化、差異化與獨特性之需求、期望、價值、效益與行為？

在此轉型的變動時代裡，休閒產業組織與工作人員必須深切體認到資訊科技對於休閒服務之提供者與接受服務者之思維、教育、傳遞與體驗產生之衝擊與影響力，而在此些挑戰裡，改變甚或重新定位其提供服務之方向與策略，厚植和休閒產業攸關之經濟面、政治面、社會面等各項因素之瞭解與考量，而不是如現在只重視顧客的需求面之尊重與滿足而已。

依據筆者研究觀察，在二十一世紀的變動時代裡，休閒產業之組織與工作人員應該朝向如下各方向規劃與發展其策略地圖：

（一）平凡中的創新

為何要平凡中的創新？因為這個時代的新技術已經普及於人們的周遭，任何休閒服務的成功關鍵已不再是電光四射之創意（creativity），而是在創意的精緻裡細心琢磨、砥礪各項潛能的創新（innovation）。諸如某一主題遊樂園只是擁有快速而新穎的創意，故能不斷地推出新商品／服務／活動，然而卻是「蝕本」的休閒組織，若其能在創意爆發出來之後予以精雕細磨、精緻經營，則將會是「洞悉休閒與機會潛能」的新典範，而能夠真正成長、真能夠賺錢及永續發展之休閒組織。

（二）e化建構優質的休閒服務

台灣政府推動「挑戰2008國家發展計畫」中，數位台灣與觀光倍增是很重要的政策，政府要打造e-Government，休閒產業組織要e化，要打造e-Leisure。簡單地說，政府為建構「資訊化的優質社會」，資訊是手段，其重點乃在於優質社會；而休閒產業也一樣要經由資訊科技工具達到建構優質的休閒服務。

要達到建構優質的休閒服務體系，在此階段來看，休閒產業之組織與工作人員要具備有休閒知識、休閒哲學與主張、休閒服務之價值與效益，以及永遠持之以恆的學習樂趣（e-Learning），如此才能建構優質的休閒服

務，當然沒有資訊科技工具之協助將會是事倍而功半的！

（三）創意應用、從文化到生活開拓知識型休閒產業

利用資訊科技，以結合文化、藝術、人文、社會、醫療、工業、營建、休閒及生活等各方面之領域，也即將創意與創新作結合，以改進人類溝通、學習、工作、休閒與娛樂之方式，並將科技由工具領域轉換為服務各產業並為其結合創意與創新之目的。

結合此項資訊工具，使人們由文化到生活領域中，將十足的表現了科技創意、科技應用與休閒服務創新的無限空間，科技可以移植和複製，文化與本土特色卻是沒有辦法移植與複製，在此變動時代面對國際競爭，休閒組織應該要有本土特色及自己的主題。

（四）不可忽視Internet族群消費能力

近來年輕人的商品風起雲湧，據《數位時代》雙週刊（*Business NEXT*）總主筆詹偉雄先生的說法：想像的共同體（imagined community）凝聚與所發揮出來的族群式消費能力，而所謂的凝聚乃是在很短的時間裡就能夠「知曉」、「分享」、「認同」某項商品，並且透過消費鞏固對某項商品和自己的認同，甚至會組織各種次社群，大家一起去豐富某商品之意義，進而帶動消費潮，此種不斷自我生產的生命方式乃為某項商品「猛暴式」消費量之來源。

此種新興的數位民族是透過Internet的BBS、MSN、ICQ、個人新聞台、私人相簿、Online Game社群聊天機制，可天南地北地藉由Internet與部落語言形成「分享痛苦又彼此取暖」的共同體，此共同體乃是新興市場，其談的是「認同」的力量，其族群中的領袖編織、鼓勵、散播、分享與闡釋商品的意義與其族群之關係，而此類真情表露又鼓舞了異地的同輩消費者，此也就是「想像共同體」的巨大市場所在。

休閒服務若結合Internet之「想像共同體」概念，無疑地將會是繼「茶裡王」、「阿Q桶麵」、「壹週刊」、「三星手機」、「孫燕姿」、「御便當」等之後形成另一個風潮？

二、創意服務時代

　　休閒產業乃為服務業，二十一世紀將會是服務業引領風騷的時代，在此創意服務時代（the creative era）中，創意服務更是服務業能夠領航製造業與農業發展之憑藉，而創意服務則以技能的創意、管理的創意與經營的創意為此一時代之發展焦點。

（一）休閒服務需要創意經營

　　二十一世紀休閒產業之經營管理模式仍停留在昔日之框架裡，勢必無法因應此一快速回應要求的高效率時代要求。休閒產業必須將之當作創意產業來經營與管理，從理想、目標與產業之組織願景出發，以創意將其商品／服務／活動塑造成為銷售之賣點，再透過策略行銷與顧客進行溝通，將休閒產業雕塑為成功的創意產業。

　　休閒服務活動涵蓋文化藝術、流行音樂、服裝設計、影像廣播、戶外與競技活動、展演經紀、文化包裝、觀光遊憩、生態旅遊、購物休閒等範圍，其特質在於多樣性、小型化與分散式。休閒產業應以創意概念來進行經營與管理，則可以將創意孕育成長並發展創意、行銷創意與經營創意，而達到延續休閒產業組織之生命。

■創意來源

　　休閒產業之商品／服務／活動創意來源相當廣泛，諸如：田園、公園、原住民部落、森林、旅遊、觀光、參訪、遊戲、休閒、購物、會議等區域／行為均可孕育出休閒商品／服務／活動之概念，同時經由行銷與經營管理予以發展其創意，並予以行銷創意與經營創意，進而延續休閒產業之生命。

　　這些創意來源成功案例相當多，諸如：

1.苗栗縣公館鄉賴森賢經營之「歡樂田園」，因故鄉曾是裝飾陶瓷重鎮，而將花園分成觸摸區、育苗區，同時於週末親自扮演解說員，導覽其花園及傳播香草種植與應用之知識。
2.台南大億麗緻酒店蘇國垚之創意係來自電影「麻雀變鳳凰」，將飯店

變成一個fun店（飯店，有趣的店），讓住房的女客能夠如同該電影的女主角到比佛利大道購物，有門僮陪同女客shopping一般的榮耀。

3. 可米瑞智製作公司總經理柴智屏成功塑造華人新偶像F4，乃因她對戲劇製作的熱情，擁有核心競爭力之腦力，因而創造華人對偶像之期待的創意範例。

■創意經營

休閒產業要能成為創意產業，必須經過嚴格的要求與訓練，再透過行銷的手法，使傳統的價值產生創新的價值。諸如：

1. 星巴克咖啡重新創造了咖啡的魅力，乃因其總裁Howard Schultz把星巴克咖啡帶進都會生活，變成一種時尚，也成為中產階級與知識分子生活的一部分。

2. 王品牛排戴勝益以「創造新顧客比打倒競爭者更重要」的經營策略，成功地將「西堤牛排」及「陶板屋」設於台北市餐飲圈的一級戰區，事實證明其策略正確，因為兩家緊鄰的餐廳並沒有發生排擠現象，反而形成顧客群聚效應。

（二）創意產業需要蛻變為創新產業

不論是技藝的創意、行銷的創意或是經營的創意，乃需要其創意綿綿不斷，方能成為源源不絕的產業。惟二十一世紀走向全球運籌（Global Logistics; GL）、全球化與國際化之際，創意產業要永恆發展，乃則需要將創意產業轉變為創新產業。

休閒產業的競爭力需將之定位為「服務業」，依筆者研究認為「台灣的休閒產業若不轉型為服務業，則將會被淘汰出局」。因為休閒產業在二十一世紀中要發揚服務業的重要價值如下：

1. 各休閒產業組織所提供之商品／服務／活動應具有不可取代性。
2. 休閒服務必須符合現有顧客與未來潛力顧客之需求與期望。
3. 休閒組織必須有效率且快速地回應顧客之要求、諮詢與求救。
4. 休閒組織應為顧客提供有價值有效益之商品／服務／活動。

5.休閒服務可為顧客提供夢想與休閒價值、效益與成就。

6.休閒服務能為顧客提供附加價值。

7.休閒服務提供自我成長與歸屬之價值。

8.休閒服務可協助顧客紓解壓力與身心及早回復。

9.休閒組織需要有源源不絕之研發與創新能力。

三、休閒服務新典範

二十一世紀講究顧客滿意、感覺與感動行銷的時代，顧客在休閒服務領域的需求已不再處於被動的角色，顧客已轉換為主動角色，凡事講求自主參與、價值效益與快速回應、尊重自然環境與重視居民權益等，已形成在此一變動時代的參與休閒活動之主流思想與潮流，所以此世代的休閒服務之規劃者與提供者，必須對之前的休閒服務典範予以盤查分析檢討，並在如何取得事業經營利潤與顧客滿意間作一平衡的規劃，建立休閒服務新典範（the new paradigm of leisure service）。

休閒產業發展趨勢正如同政治與社會的發展趨勢般，走向分散式與行銷服務顧客導向發展，現在講究自主體驗、市場導向、行銷導向、績效與價值掛帥、尊重少數、重視環境保護與本土化發展等改變，也衝擊著休閒產業之未來改變方向，休閒服務提供者比以前更需具備不同領域的專業知識與技能，以服務其組織的顧客。此方面的專業知識與技能不再只是以往的對其所提供商品／服務／活動的專業與專家素養所能供給予其顧客之需求與期望，而是除此基本的專業與專家素養之外，更需要對顧客參與休閒服務與活動之行為，所提供之休閒服務活動的事前、事中與事後之縝密規劃與管理，將其提供之休閒服務以市場的觀點予以開發創意、經營創意與創意服務。此外，將其組織作策略規劃與管理及服務作業系統化標準化則為其組織聚焦經營管理之重要指標。

故在此一變動的時代，休閒組織與休閒參與者間的人性尊嚴要如何取得供需雙方之需要平衡原則？在尋求新典範時，應在經濟方式、倫理道德、人性尊嚴、社會責任、企業公民、文化藝術與自然資源保存、創意創新概念等方面，作為引導新的休閒服務典範於實際的休閒服務活動之中建

表2-5　Gray的未來休閒新典範

1.基於社會、經濟之需要，而提供休閒服務。

2.提供超越傳統而且具有人性化的服務遊憩活動。

3.成為社區資源與人民需求結合之領導者或催化者。

4.在社區中提供活動。

5.培育訓練民眾使之成為具有自我領導之能力。

6.經由各種不同管道增加收入，諸如：使用者付費、契約金、交易品、代理、私人部門
　合作及稅收資源。

7.以分析顧客、社區需求來規劃服務活動。

8.以預估未來之喜好趨勢進行計劃（會考慮潛在顧客、社區居民、其他同業、政治人
　物、公司及員工）。

9.以市場行銷來經營。

10.從人性尊嚴的角度來評價其提供之服務。

11.激勵員工與民眾一起參與服務。

12.依社會需要與活動成效修正調整預算。

13.服務之目標應重視人性關懷與社區發展。

資料來源：Edginton等著，顏妙桂譯，《休閒活動規劃與管理》，美商麥格羅・希爾國際
　　　　　公司（台灣），2002年，pp.540-541。

立二十一世紀新的休閒觀念與主張。

　　據D. Gray（1984）建構的休閒新典範（如表2-5），其乃實現公共休閒
服務組織在時代轉變中之角色定位，就新典範而言，所強調的是符合社會
與經濟需求的活動，並非由諸多的休閒活動中產生，而是經由專業人員實
質投入團體之中成為社群之帶動者和催化劑。

四、休閒產業未來發展策略

　　二十一世紀休閒產業經營與管理之策略發展過程，將會是緊隨著休閒
服務新典範之發展而呈現科學性、人文性、藝術性、文化性、生活性等多
方面的發展，所以二十一世紀要能夠成為具有競爭優勢與服務專業能力的
休閒產業之規劃者、經營者與管理者，勢必要朝向管理學家、策略學家、
藝術家、科學家、社會師、哲學家、治療師等多專長多面向專業，才能發
展其具有多元多面向的專業能力以為服務其顧客，滿足其顧客之需求與期
望。

　　休閒產業之發展，不是只檢視現在顧客關注的焦點與議題而予以整合發展即可達到持續生存與發展之事業願景，而是除了檢視顧客現在關注的焦點與議題之外，尚須對現有顧客與潛在顧客之未來趨勢關注焦點與議題，予以系統化之蒐集分析整合，將休閒產業之商品／服務／活動的創意與創新任務予以導引出來，滿足現在與未來的顧客休閒需求與期望。

（一）　顧客行為研究與分析

　　顧客情感與認知、顧客之消費行為、顧客環境與行銷策略等均是本項策略之主要議題。由於顧客、顧客團體及整個社會的想法、感受與行動乃是持續改變的動態消費行為；此外，顧客之消費行為乃是其想法、感覺、行動與環境互動的結果；顧客之消費行為牽涉到人與人間、人與物間、物與物間，感受與人或物間的交換（exchange）行為，以致於顧客之消費行為乃是相當複雜的現象，在進行研究時可分由解釋取向（interpretive approach）、傳統取向（traditional approach）與行為科學取向（marketing science approach）等在不同的分析層次，以不同的方法深入瞭解分析與確認顧客之消費行為與行銷策略。

　　休閒產業進行顧客之消費行為研究，可分由三個群體來進行蒐集資料、研究分析與確認其經營管理與行銷策略（如圖2-3）。此三個群體包括：休閒產業組織、政府與公共部門組織、休閒參與者／顧客。引用顧客之消費者行為研究與分析有關之技術、工具及知識，將以探討出休閒產業、政府與公共部門、休閒參與者均對有關休閒主張與休閒需求期望甚感

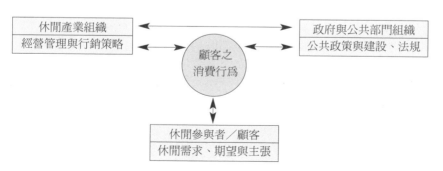

圖2-3　三個群體對顧客消費行為關係

興趣，其理由乃在於休閒主張與休閒需求期望對於休閒參與者接受休閒服務和其他兩個群體之間存在著交換與互動因子。

（二）建構優勢的服務管理策略

二十一世紀全球化國際化潮流中，休閒產業同樣也面臨激烈競爭的產業經營管理困境，顧客對休閒商品／服務／活動之品質、社會責任與企業公民的要求呼聲也日益高漲，全台灣地區甚至全球性的環境保護、資源分配、商品安全、職業安全、工作環境符合勞動法令規定等系列壓力問題此刻正衝激著休閒產業組織。同時，此一世代也深受資訊科技與通信行動之影響，而產生傳統的經營與管理環境和服務管理之方法與思維必須隨著導引e化、m化與v化的多元化、複雜化與快速化的轉型、變革與創新發展。

此世代隨著e化、m化與v化的引領而一切講究顧客為重與顧客滿意的時代基本要求，顧客的需求與期望時時在變，休閒產業組織不能夠僅知道跟著顧客之需求與期望追趕以求滿足顧客之作法，而是要建構優勢的服務管理策略。即是要能夠瞭解與鑑別顧客之需求與期望，並作有效的顧客經營，不是跟在顧客要求之後的服務策略能夠達成顧客經營之目標，而是要創意經營及創新經營組織的現有顧客與未來潛在顧客，要能夠掌握顧客之需求與期望變化，以及變動的趨勢與方向，開創顧客之需求與期望，引領顧客滿意，而達到休閒產業組織之服務經營管理新契機。

休閒產業組織之規劃者與經營管理者應瞭解其休閒服務乃是提供給顧客參與和消費，然而更應瞭解到其顧客的定義不應侷限於參與者或消費者之外部顧客的範疇，而應瞭解到顧客有可能是包含著其組織之內外部利益關係人在內，所以建構優勢的服務管理策略時，應一併納入考量其組織與其商品／服務／活動的顧客群（即全部的利益關係人）需求與期望的滿足／滿意之最高指導原則。

（三）發展以策略為核心之組織

休閒產業組織為因應變動與快速回應的時代要求，應以策略為核心整合組織之方針、目標、行動計畫、行動方案與預算等組織之短期、中期與長期經營管理目標，依據PDCA循環之模式推展其組織之策略實現。而在

組織推動其策略規劃、管理、實現與控制之過程中，最需要的乃是組織之人力資源策略管理之規劃與建構實施，因為現階段休閒產業組織要想發展為具有高績效之組織目標時，必須建立妥適之服務作業流程與管理程序，作為其組織推展目標／方針管理之依循，以朝向其組織之願景與方針目標發展而不致於發生偏誤或瓶頸。

建構策略核心組織可依R. S. Kaplan & D. P. Norton之建構策略核心組織五大法則來予以建構：（1）將策略轉化為執行面語言；（2）以策略為核心整合組織資源；（3）將策略落實為每位員工之日常工作；（4）讓策略成為持續的循環流程；（5）由高階經營管理階層帶動組織變革。

五、休閒服務未來發展方向

休閒服務之需求與變化在二十一世紀更為激烈，尤其休閒參與者之多元化需求與期望，以及休閒主張的多樣化，已形成一股勢力將顛覆現在休閒服務之主張與哲學，依據休閒學者與休閒產業專家之審視，休閒服務將會隨著人口、經濟、資訊、科技、社會、文化與政治等趨勢而作多面角的轉變，同時也會對休閒產業發生較為明顯之衝擊與影響。

據筆者研究並綜合Kelly（1992），Franklin（1995），Naisbett（1994），Godbey（1992），Edgell（1990），Weston（1996），John & Skully（1992），Degraafand Degreef（1994），Naisbett and Aburdeen（1990），Martin and Mason（1992），Edginton（1996），Fearn and Jarvi（1992），Osborne and Gaebler（1992），Toalson（1992），Edginton and Oliveira（1995）等休閒學者之觀點，休閒服務之未來發展方向為：兒童照護、兒童權利、合作、休閒動機、文化之旅、文化活動、生態保育旅遊、老人照護、環境倫理、家庭休閒活動、婦女休閒、旅遊的成長、快速與方便、視訊整合、跨世代的活動規劃、休閒與藝術、休閒與民主生活、休閒與殘障人士、休閒與自我表現、休閒網路、休閒與流行生活、休閒時間的缺乏、休閒度假村、終生學習、社群中心、多元文化、多樣性的選擇、新族群與新活動、外援服務、套裝遊憩活動、精緻行程、商品質服務、休閒與工作的關係、冒險活動、自助休閒、自我滿足、服務導向、簡便的休閒服務、

社會網路與休閒、心靈成長、時間分配、全程服務、青年活動、健康規劃、禪修、清貧旅遊、遊戲治療等。（C. R. Edginton, C. J. Hauson, S. R. Edginton, Susan D. Hudson著，顏妙桂譯，《休閒活動規劃與管理》，2002年，pp.546-554）

Smart Leisure

二十一世紀看得到的產業──博物館

博物館（museum）一詞緣自希臘文（mouseion），其意為供奉繆司、從事研究之處所，時到今日我們對博物館的瞭解據郭為藩解釋乃為：「徵集、保藏、陳列和研究代表自然和人類的事物，並且對社會提供知識、教育和欣賞的文化機構。」

博物館乃是文化生命力的象徵，博物館的建立是為了展現文化的精神、精華、生命力。博物館是一個快樂的地方，不僅製造快樂，也分享快樂，同時文化在博物館，感動也在博物館。

博物館，從文化產業的角度觀察，的確具備有相當的發展潛力。博物館涵蓋人文、歷史、工藝、科學、藝術、生活、戲曲、運動、休閒產業等各方面，台灣擁有豐富的風土民情及多元化國際化的政經環境，足以建構相當多元的博物館形態，呈現出台灣多元化、多族群、多文化的不同風貌。

博物館產業，在其經營管理的每一處細節均須作相當的細心、縝密的規劃，並仰賴政府、企業及民眾的支持，尤其政府必須肩負起每一處小細節，包括交通建設、衛生設備、法令規章及整體規劃等，讓每一個地方的文化主題均能被適度地彰顯其博物館主題特色，否則博物館蓋得再好再美，也只能突顯出其資源與整體資源發展的不均衡而已。

博物館在現代多元化發展的環境之下，已經呈現出組合性的發展趨勢，結合了人文、藝術、文化、科學、歡樂、和諧、休閒、學習等服務與活動功能。諸如台北市兒童交通博物館具有充滿歡樂的兒童樂園；世界宗教博物館具有各宗教的宗教教育之寓教於樂休閒處所；奇美博物館

的幸福美滿生活之名畫、雕塑、咖啡香、曼陀鈴演奏、古兵器與動物標本則又是典型的休閒設施。

在文化產業領域中之博物館產業，其所提供的乃在於其和社會民眾之日常生活息息相關，同時其典藏展演之內容又是包羅萬象，諸如：文物、藝術、科學、名人、天文、農業、動物、植物、昆蟲、鐵路、航空、海洋、電影、圖書、商業等等，在此e化時代則有走向數位化博物館之趨向，同時結合了精緻文化、通俗文化、本土化與國際化的精緻與先進經營管理之理念。

在文化產業角度觀察，博物館產業形態有很多種，茲舉如下幾個代表截然不同的博物館形態（如表2-6），而其在各自的文化產業領域中薈萃豐富旺盛的生命力則是其業態之不同文化競爭力。

表2-6　博物館產業文化競爭力

博物館名稱	成立時間	文化競爭力
國立台灣史前文化博物館	1990年	保存台灣台東卑南史前文化遺址遺物
國立自然科學博物館	1986年	探究與觸及人們心底之喜愛
順益台灣原住民博物館	1994年	探究人類學與原住民文化
世界宗教博物館	1971年	提供人們認識不同宗教機會與選擇自己精神信仰
台北市兒童交通博物館	1991年	留住孩童天真純真無邪的笑容
國立海洋生物博物館	1992年	提供海洋生物與生態的教育性、學術性、娛樂性、國際性與保育性體驗
楊英風美術館	1992年	留住楊英風之版畫、雕塑與環境藝術供人學習
奇美博物館	1990年	創造幸福美滿的生活
河東堂獅子博物館	1998年	發揚人文的中國獅子文化

焦點掃瞄

1. 展覽產業乃為展現文化的精神、精華與生命力，其為傳達快樂與美感予參觀者，企圖製造快樂與分享快樂，使其具有文化、美感、感覺、感受與感動特質的產業。試問博物館傳達予人類的特殊體驗價值為何？

2. 博物館乃為文化產業之一種產業，其提供給人們乃在於其與社會民眾

之日常生活息息相關,當然也承受到數位科技之影響,而走向數位化博物館之趨向,其經營方向應作那些向面的改變?試說明之。

3. 與博物館同屬展覽產業之美術、音樂、工藝等方面的博物館在本質上有否差異?試說明之。

4. 數位時代之博物館產業應該在經營方向上作何種策略規劃以為滿足人們的多元化需求?諸如複合式經營?科技化經營?創意經營?

5. 文化創意產業已將影音、廣告、包裝、設計與建築等產業予以納入,作為2008國發計畫重點項目,試問要如何予以發展?又要如何作創意發展?

休閒活動
規劃與管理

學習目標

★ 休閒產業資源與休閒活動分析

★ 休閒活動適法性與可行性分析

★ 休閒活動規劃與顧客參與計畫

　　二十一世紀休閒產業成敗的關鍵之一在於，休閒能否與科技、文化、藝術、生態、人文、社會、醫療、建築與生活等其他多元領域結合，也就是創新與創意的結合。而休閒要結合科技與人文藝術之創意，便不是只將休閒活動應用科技工具成為一種休閒工具或服務，使其成為現代人們休閒之選擇或期望與需求而已，而是要將休閒產業之活動予以創意經營及創新經營，使之成為人們休閒之焦點選擇，以符合休閒者之需求與期望、價值與效益。

　　二十一世紀休閒產業已成為最龐大的服務事業體，在全民逐漸將休閒工業化追求經濟生活品質之領域發展為重視休閒生活品質之潮流裡，要如何提升休閒服務活動品質之議題，已為全民所追求的優質休閒服務體驗的基本要求。休閒活動之規劃與管理將會是服務顧客與提供優質休閒服務體驗之重大媒介，也就是休閒產業之服務規劃者與提供者，如何經由休閒活動使得參與其規劃與提供之休閒活動的顧客，能得到理想的休閒需求與期望之體驗，乃是休閒產業達成事業願景與永續經營的不二法門。

　　休閒產業組織必須使其事業體全體員工均能深切體認到「以顧客服務為中心」及「顧客滿足與滿意」是其組織成功的敲門磚。優質的休閒服務更是其產業組織能否順利運轉與管理的品質管理要務與目標，所以休閒產業組織之規劃與管理休閒活動人員，必須能提供與建立以服務為中心、以顧客需求利益為導向之高品質高效益的服務體驗予其顧客，此為經營休閒事業之最重要目標。

Smart Leisure

春秋烏來酒店：道地五星級來自美與安靜

　　2002年底台北烏來開了一家春秋烏來酒店，其以夜住宿500美元的高單價引起市場注目，如何將一個道地的飯店做到具有本土風的精緻五星級飯店？

　　春秋烏來酒店是由日籍總裁松本龍之在烏來創業而設置的，他在國際級旅館具有十年的經驗，因為看上台灣的自然景觀特色及烏來擁有碳酸泉溫泉、泰雅族居民與文化、美麗的湖與大自然的風景，能夠提供美

麗與安靜讓前來休閒度假的都市人們達到徹底放輕鬆之體驗。所以他將春秋烏來酒店之經營規劃重點依據烏來既有的優點來做，比較好看也比較容易做，大自然的東西保持其自然之美而不加以破壞，諸如：該酒店後面的湖就不去破壞與人工化，而只用來借景，使此一美麗的地方具有生命力；建築酒店之規劃及建材，則以反應泰雅族之文化風情，使與整個烏來是一致的；將酒店經營跳脫溫泉旅館思維，不以單純溫泉旅館為事業商品，而是以度假、休閒、用餐、泡湯與休憩兼具之美與安靜的休閒事業商品。

春秋烏來酒店的員工大多是烏來當地的泰雅族人，乃是要將酒店與烏來融合在一起，以建材、裝潢、風情、員工均能延伸本土道地的特色，當然員工訓練成為親切、願意幫助人與溫暖之優質服務提供者，使前來休閒者在硬體之美與安靜上更能感受到服務的精緻與溫暖體貼，而將春秋烏來酒店建構為有安靜的湖、有美麗的自然景觀、有溫泉、有SPA、有優質服務體驗的休閒旅館，如此不會因為溫泉是台灣人冬天的休閒需求而導致該酒店在冬天外之其他日子的顧客大量減少形成經營壓力，此種創新溫泉旅館為一年三百六十五天均可以生存的休閒商品服務活動之規劃與管理策略，乃是該酒店創辦經營團隊成功地為台灣休閒產業之經營與管理注入「創新經營」元素之新典範。

焦點掃描

1. 春秋烏來酒店之創新經營模式為休閒市場與休閒參與者／消費者之消費，注入一股自然美麗與安靜之休閒主張，應是一種突破性的意象與感覺之行銷策略。

2. 春秋烏來酒店將溫泉、SPA、安靜的湖、用餐、泡湯與躺在湖邊放鬆度假，將該酒店塑造為城市人放鬆、安靜的度假旅館，不似一般SPA或溫泉業者將泡湯當作主力商品的作法，而將泡湯當作休閒度假的額外獎賞，因而使該酒店的生意不會只集中在冬季而產生困境。

3. 所謂的五星級旅館並不是只著重在設備豪華、寬廣空間與高昂住房價值等硬體上，而是更要規劃尊重本土特色、崇尚自然、精緻化、熱情親切溫暖服務等以顧客需求與期望為導向之特色上。

第一節　休閒產業資源與休閒活動分析

　　休閒產業組織在規劃與提供其休閒服務時，首先必須考量到休閒組織資源之分配方式與做決定的方式，此些方式乃取決於該休閒組織的休閒主張、哲學觀與價值觀，當然休閒產業組織於其規劃區之休閒資源尚應慎重考量該規劃區之休閒產業資源，如此方能達成其組織規劃之休閒服務活動目標。而休閒產業組織所持之休閒主張／哲學觀／價值觀／事業經營方針目標，會影響到該組織所採取之策略和服務方式，惟在該組織市場系統外尚有政府／政治系統及志願公益系統，均會對其產業資源提供之服務活動產生影響，另外，在該組織規劃之整體環境及規劃區之休閒資源，則應予適切的掌握與評估，如此方能將該組織所提供之休閒活動予以妥適之規劃與提供。

一、資源之組成與類型

　　休閒產業資源可分幾個面向來探討其產業資源之組成與類型，以為提供休閒產業組織規劃其休閒服務活動時之配合與應用，此些面向乃為組織經營目標之規劃、影響經營目標規劃之因素。

　　休閒產業組織在進行其資源之分配與策略決定時，應該就該組織之休閒主張／哲學觀／價值觀予以深入探試分析，並鑑別出其組織經營方針目標與事業願景，再參酌其組織所位處之總體經營環境、個體產業環境及競爭環境動態與優劣勢、面臨機會與威脅情勢而分配其產業資源與採行經營管理策略。

(一) 組織經營目標之規劃

　　任何休閒產業組織與工商企業一樣均有其設立組織之宗旨或其事業願景與方針目標，在此方面本書將在第四章中予以闡明組織要如何界定其經營與管理策略。

　　一般而言，休閒產業組織之經營目標最重要是獲利率及稅後每股盈

餘，其他比較重要的，例如：市場占有率、顧客占有率、顧客滿意度、業績成長率等。當然在休閒組織作休閒活動規劃之時即要有作其產業之自我評估與診斷，以及產業環境值測與分析，並依事業之經營方針目標、事業願景、經營團隊之經營理念、組織經營政策與組織文化予以制定其組織之經營目標與策略，以供經營與管理運作依據。

（二）影響經營目標規劃之因素

惟當上述休閒組織經營目標運作時，很有可能會受到政府／政治系統、志願／公益系統與組織／市場系統的影響而產生某些外在的經營目標，此方面可分為如下幾個系統來說明。

■政府／政治系統之影響

休閒服務活動之規劃及休閒產業組織制定其事業經營目標時，易受到政府公共服務部門及政治團體之施政目標預算與休閒資源提供之施政方針所影響。諸如：台灣行政院於2002年提出的「挑戰2008，國家發展重點計畫」的文化創意產業政策、觀光之島策略、2002年台灣生態旅遊年等休閒政策；聯合國發布2002年為國際生態旅遊年、聯合國與亞太經濟合作（APEC）會議發布之觀光憲章、中國大陸與台灣在二十一世紀極力推動的綠色設計與環境保護政策、台灣在2003年1月1日起推動塑膠袋限用政策等，均會對於休閒資源之分配及休閒服務活動之規劃與經營管理策略產生影響。

■志願／公益系統之影響

休閒產業與社區環境保護及居民之生活息息相關，在先進國家的人民則具有更強烈意願投入在志願／公益服務活動之中，藉以提升社區居民更好更美的居住與生活環境品質，所以這些志願／公益系統中之組織需求與期望，將會是休閒產業組織分配資源及服務活動規劃與經營管理策略之策略思考的影響力之一。此些志願／公益系統組織相當多，諸如：社區發展學（協）會、環境管理學（協）會、生態保護學（協）會、救國團、YMCA、獅子會、扶輪社、紅十字會、安全衛生管理學（協）會、能源管理學（協）會、四健會等均是，而此些組織對於參與休閒服務活動之規劃

經營管理與資源分配均會產生相當的制約力量與建議能力。

■組織／市場系統之影響

　　組織／市場系統乃指休閒產業組織之內部顧客與外部顧客，其對於休閒產業組織所提供之休閒商品／服務／活動的資源分配及經營管理策略，具有相當的影響力。休閒組織內部員工之需求及休閒參與者／顧客之需求與期望，對於該組織是否能獲取利潤與永續經營具有建議能力和制約力量，因為休閒乃是顧客自在地前往參與、消費或購買其組織之商品／服務／活動以滿足顧客之需求與期望的一種服務，也就是說顧客決定了休閒產業組織之商品／服務／活動的資源分配及經營管理策略，因為顧客能達到符合其休閒主張／哲學觀／價值觀的休閒服務活動，顧客才會願意去參與／消費／購買。

（三）產業整體環境之資源

　　休閒產業所位處之產業整體環境資源可包含總體經營環境、個體產業環境與競爭環境等三個層次之資源，而此三個層次之組成對於休閒產業組織之資源分配與經營管理之策略具有相當的影響力與策略管理助益。

■總體經營環境資源

　　休閒產業組織於規劃其休閒商品／服務／活動時，應對其所屬產業之總體經營環境之資源予以鑑定、分析並確認其影響產業組織資源分配與經營管理策略。

　　總體經營環境資源涵蓋政治、經濟、社會、科技、學習風氣、文化風格、藝術潮流、風俗民情、休閒哲學、居民參與程度等方面，可以說影響休閒服務活動類型與休閒產業發展榮枯相當深遠。此些總體經營環境對於休閒產業組織及休閒參與者之衝擊幾乎都呈現高度正相關之關係，諸如：台灣1999年的九二一大地震對於台中縣、南投縣、嘉義縣之休閒產業衝擊力直到2003年初尚未從低迷走出陰霾；美國2002年西海岸碼頭工人大罷工影響工商農業長達一年；北京2008年申奧成功之奧運週邊商品大熱賣且熱潮歷久不衰；台中市中正路單行道政策導致舊商圈氣勢不再與商圈轉移到中港商圈、逢甲商圈等均是典型的例子。

　　總體經營環境衝擊不只侷限於某一單獨企業，而是可能會衝擊到多家企業甚或多產業之經營環境、資源分配與經營管理策略。所以當總體經營環境發生正向發展或負向之變異時，休閒產業組織大多只能瞭解它和觀察它而採取因應對策，諸如：彈性調整其休閒服務活動資源及經營策略、改變規劃提供休閒服務活動類型、接受其發展潮流進而運用它（如網路科技、通信科技……）。

■個體產業環境資源

　　休閒產業組織所擬規劃提供之休閒商品／服務／活動，應該依該組織所處的產業特性來思索考量與策略規劃，而其所處的地區、鄰近與相關聯地區的資源，均對其所提供資源分配與經營管理策略具有相當的影響力，茲分別說明如下：

1. 自然景觀資源，如該休閒產業組織位處地區、鄰近與相關地區的地形景觀、水資源、植物景觀、動物景觀及特殊景觀等。
2. 人文景觀資源，如寺廟與建築景觀、產業景觀、居民生活景觀、風土文物特色、居民工作與休閒習性等。
3. 人口統計資源，如人口數、性別、學歷、婚姻、年齡、職業、國民所得、家庭可支配所得等。
4. 工商產業資源，如附近休閒產業（遊樂區、商圈、商店街、飯店、酒店、餐飲店、俱樂部、度假村、展覽館等）及工商業經濟景氣狀況。
5. 政府建設資源，如交通道路狀況、道路狀況、休閒產業組織週邊建設狀況。
6. 法令規章資源，如消費者保護法、旅遊糾紛處理與品質保證、產品標示與產品責任、商標法、專利法、著作權法等法規。
7. 政府政策資源，如國民旅遊計畫、生態旅遊年計畫、週休二日政策、觀光倍增計畫、文化創意產業與展覽產業享租稅優惠。

■競爭環境資源

　　休閒產業組織於規劃其擬提供商品／服務／活動時，應瞭解同業之間

的商品／服務／活動之規劃與經營管理策略之動向與方針，據以作爲規劃與策略之制定參考，諸如其組織之商品／服務／活動策略、價格策略、通路策略與行銷促銷策略、人力資源策略、設施環境策略、管理程序策略等策略之規劃與擬定、實施、管理與績效管制均與競爭環境資源分析有相當大的密切關聯。競爭環境分析與偵測乃對主要與次要的競爭者在該組織之商品／服務／活動之市場內的相對位置及採取資源分配與經營管理策略之內涵，探訪其市場上競爭情境所散佈的情報，及其對組織經營目標之意涵，分析每一個主要之競爭者的策略行動並找出該組織之因應策略，再依不同競爭之競爭策略型態予以分組，以觀察整個產業中的策略群組之分佈情形，並瞭解市場上真正之戰場與競爭者何在？以何種策略型態進入市場？

二、休閒服務活動導入分析

休閒產業組織對於其擬將提供之休閒商品／服務／活動之產業資源與類型，進行鑑別、分析、檢討與策定其資源之分配與經營管理策略，則可針對其組織所擬提供之休閒服務活動予以進行導入分析。

(一) 產業之休閒系統分析

該休閒產業組織所擬提供之休閒服務活動所屬產業有關的休閒系統，泛指其在行政機構劃屬之區域計畫、地區觀光整體發展綱要計畫、所在地觀光整體發展綱要計畫等休閒系統的關聯位置中所位處之發展適宜性與價值。茲引用〈嘉義縣番路鄉隙頭休閒農業區規劃研究報告〉所作之鄰近遊憩系統分析（如表3-1）予以說明之。

該研究報告應可作爲休閒產業組織深入研究所擬提供之休閒商品／服務／活動，所位處的鄰近相關休閒產業有關休閒活動對該休閒組織之能否形成一個策略聯盟（同業或異業）連結休閒圈，或是在其規劃區所擬發展其休閒活動之可行性、適宜性與適法性等方面思考的參考：

表3-1　嘉義龍頭休閒農業區鄰近遊憩系統分析表

上位計畫	南部區域計畫	嘉義地區觀光整體發展綱要計畫	番路鄉觀光遊憩整體發展綱要計畫	農委會
遊憩系統	阿里山系統	濱海系統	仁義潭系統	休閒農業區
	烏山頭系統	嘉義近郊系統	觸口系統	
	嘉南濱海系統	瑞豐、瑞里系統	半天岩系統	
		奮起湖系統	草山系統	
		石卓、達邦系統		
		曾文水庫系統		
		豐山、來吉系統		
		阿里山系統		
說明	一、依據內政部「南部區域計畫」嘉義縣觀光地區分為三大系統（阿里山、烏山頭、嘉南濱海），本規劃區屬於阿里山系統。 二、依據嘉義地區觀光整體發展綱要計畫，本規劃區屬於石卓、達邦系統。 三、依據番路鄉觀光遊憩整體發展綱要計畫，本規劃區不屬於任何系統，但是番路鄉計劃中為一可發展野外健行、休憩及觀賞風景活動之遊覽型據點。 四、本規劃區為行政院農業委員會79年度選定的休閒農業區之一，發展以產業資源為主。 五、由於本規劃區位處台18號省道之中點，且阿里山系統、嘉義近郊系統、奮起湖系統、石卓達邦系統、豐山來吉系統均經由18號道路作聯繫，所以針對這幾個系統及上位計畫予以討論導入活動之適宜性。			

資料來源：〈嘉義縣番路鄉龍頭休閒農業區規劃研究報告〉，逢甲大學建築與都市計劃研究所，1999年，pp.85-86。

■休閒活動之策略定位

　　休閒產業所提供之休閒活動的價值與效益乃是具有多樣性價值或價值系列（a spectrum of values）的一部分，正如同都市遊憩體驗只是遊憩機會序列（Recreation Opportunity Spectrum; R.O.S.）的一小部分而已。所以休閒產業組織在於其規劃區提供其擬提供之休閒活動時，應妥善思考其多樣性價值或價值系列之策略定位，因為休閒活動之多樣性價值可分為如圖3-1所示之休閒活動價值序列圖，予以說明休閒產業組織規劃時策略定位。

■休閒活動規劃之策略管理

　　休閒活動分析之目的，乃於產業環境中予以探討其推展或參與之休閒活動的規劃與經營管理策略並予以定位，在此有關其商品／服務／活動之

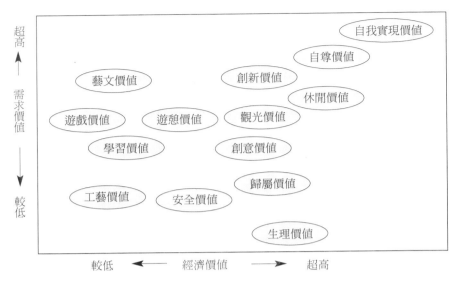

圖3-1　休閒活動價值序列圖

策略管理將於第四章中深入探討。然而依圖3-2將可瞭解到休閒活動導入之過程，有關其導入分析在於整個休閒活動資源分配與經營管理策略行動中居於相當重要的一種關鍵性地位。在休閒活動導入分析中，其主要項目可分為如下幾個向度：

1.休閒組織之共同願景：組織共同願景乃為其組織之事業使命（mission），其事業使命則為該組織或其推出之休閒活動之政策與方針，所以有些事業以綠色行銷為主軸，以環境保護為己任，則其推出之商品／服務／活動絕不能容許有絲毫的破壞大自然之情形與行動發生；若某事業於創業之初以發揮關係網路、建立其組織形象為政策方針時，則其強化內部顧客與外部顧客之公共關係以建立長久優良之組織形象將比其事業體是否獲利來得重要。

2.休閒組織之經營理念：組織經營者與高階管理、規劃休閒活動者之經營理念乃表徵於其休閒主張與休閒哲學上，而形諸於其所提供之休閒商品／服務／活動。諸如主題遊樂園的本質乃是有特定的主題、排他性、非日常生活、有一定的空間和有關設施及營運均植基

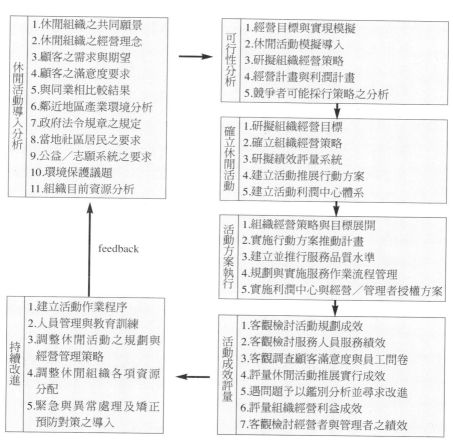

圖3-2　休閒活動規劃之策略管理流程

　　於主題之下，所以在美國佛羅里達州新建立的迪士尼樂園，對於園
區內之垃圾清運與餐飲供應均由地下管道輸送，各種電源及上下水
道的地下化，乃為堅持園區不設置與主題無關之設施，其在規劃時
作了詳盡的設計，不願遊客看到此些日常生活情形而能很快即進入
該園細心安排的夢幻世界，同時更不會讓顧客在某遊憩點看到其他
的遊憩活動，期望其顧客專心一意觀賞或參與某一遊憩點之表演或
遊戲，以達成顧客來此遊憩點與規劃者設計此一遊憩點的目的。

3.顧客之需求與期望：基本上要做到能夠瞭解並能滿足顧客之需求與期望，資料庫仍是最常使用的工具之一，比較著名的例子如IBM Rochester、全錄、晶華酒店、太平洋SOGO百貨等公司，其利用建置的顧客資料予以分析、瞭解與區隔成幾個主要市場，然後找出每一個市場的顧客需求與期望。利用小群組工作方式、顧客訪談與顧客滿意度調查等方式，只要能將所蒐集到之顧客需求與期望的有關資料，予以適當地整合、運用所蒐集到的資料與情報，將可促使休閒產業組織研發與規劃出更好的方法來滿足其目前的顧客與潛在的顧客需求與期望。

4.顧客之滿意度要求：全錄公司將蒐集到的顧客資料全部存在顧客資料庫中，並利用此資料庫來創造顧客的滿意水準與風氣，當此一資料庫之資訊必須不斷地將新蒐集的資訊予以更新，甚至於可提供各項會議中作審查與討論，藉以瞭解組織提供之休閒商品／服務／活動與其顧客滿意度之落差，並經由組織內之team-work或brainstorming來探討與發展出方案以解決此一落差。（如圖3-3）

5.與同業相比較結果：休閒產業組織將同業的動向與策略作競爭環境分析，可以試著將分析之範圍縮小化，甚至於縮小到某一類商品／服務／活動之範圍來和同業作比較，諸如：一家主題遊樂園不僅需

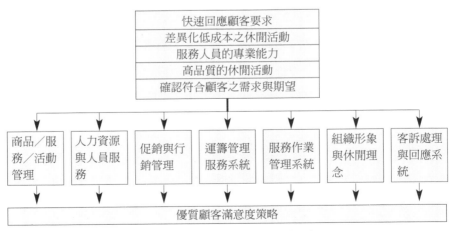

圖3-3　顧客對休閒事業的觀感

要將鄰近地區的主題遊樂園作為蒐集與研究比較之對象，同時對於其鄰近地區之相關產業（如度假休閒旅館、休閒農業區、遊樂場、度假休閒社區、花園等）之競爭策略、行銷與推銷戰術與文宣公關策略等均應予以列入作蒐集比較分析。

6. 鄰近地區產業環境分析：休閒產業除了和同業或相關產業作分析、比較之外，尚應留意其事業所在地之鄰近地區的產業環境分析，以瞭解顧客之替代選擇消費狀況，以及該休閒產業組織資源或商品／服務／活動在鄰近地區的獨特性或排他性、互補性、替代性，如此在規劃其產業之活動時將能易於導入較具特色或獨特風格以吸引顧客前來消費或參與。

7. 政府法令規章之規定：休閒產業規劃其設置地點與休閒活動之時必須依照政治／政府行政系統所令頒之法令規章與規定作為規劃之重要參酌依據，否則易遭受到勒令停業或斷水斷電之處分，所以休閒產業組織應該先鑑別與審查法令規章與規定之適法性。諸如：台灣迄2003年初設立了相當多的休閒農場，可是符合法令規章而設置者幾乎不到20%；名噪一時的南投雙冬花園也因違反農業發展條例而遭有關主管機關勒令停業處分，以致於黯然退出休閒產業而關門大吉。

8. 當地社區居民之要求：休閒產業於規劃設置地點或推出休閒商品／服務／活動之時，應蒐集當地居民之要求，例如春秋烏來酒店以僱用當地原住民為主體員工，並以當地美麗寧靜的大自然為師，進而推出該酒店之美與安靜特色的2002年成功案例。反之，彰化民俗文化村開館時未曾思考過當地居民因該文化村商品／服務／活動熱賣所導致的居民上下班與日常作息之交通不便，曾使該文化村之組織形象與營運受到傷害，所以休閒產業應重視當地社區居民之感受與要求，在規劃其營運所在地與休閒商品／服務／活動之時，應將之列為資源分配與經營管理策略必須考慮的一項指標。

9. 公益／志願系統之要求：公益／志願系統之主張與訴求議題，乃是休閒產業組織於規劃其資源分配與經營管理系統時應加以尊重的議題，因為其主張往往能帶給休閒事業相當沈重的財務、環境保護與

經營風險壓力，疏忽時易發生動搖其既有的資源之分配與經營管理策略，甚而導致經營危機，諸如：京華城購物中心公安／工安事件、六福村野生動物園發生肉食性動物逃出園區事件等，均為休閒產業導入休閒活動之前必須考量之指標。

10.環境保護議題：休閒產業大多使用到相當的自然環境資源與人文景觀資源，其所牽涉的環境與環境保護議題自是環環相扣，諸如人文景觀之形塑過程圖（如圖3-4）呈現出休閒產業有關因素之組合與相生相息之環環相扣現象，所以休閒組織於其資源分配與經營管理策略規劃時必須予以相當的重視、認同（identity）與尊重，以免損傷其事業體與商品／服務／活動形象。

11.組織目前資源分析：目前組織所擁有之資源與其既有商品／服務／活動之市場競爭地位，將為其組織在未來規劃與推出之休閒活動注入相當的影響力，一般事業大多在本業相關往垂直性創新發展（本業之精緻深耕策略）或水平性創新發展（相關產業之多元發展策略），惟此種與本業或既有之休閒活動相關聯的延續性創新（substaining innovation）或許並無法帶來可觀的成長與成功機會，

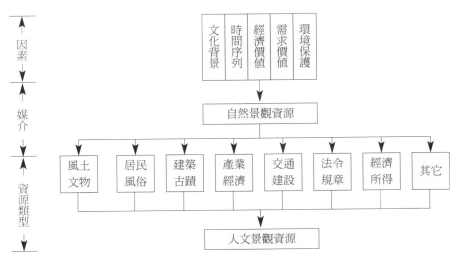

圖3-4　人文景觀的形塑過程

而需要有創造破壞式的創新（disruptive innovation）將其經營模式與市場定位予以重新定位，如此將會為其事業體創造更多更佳的成長與成功機會。

（二）休閒系統活動導入分析

休閒系統活動導入分析，茲詳述如下：

■規劃區或擬推出休閒活動之休閒系統分類與資源分析

規劃區所位處之區域屬於行政機構劃屬之區域計畫、地區觀光整體發展綱要計畫、所在地觀光整體發展綱要計畫之關聯位置所屬之休閒產業業種是為何種休閒資源？諸如：風景特定區、森林遊樂區、古蹟區、觀光區、生態保育區、遊憩區等。

經由資源調查、分析與整合之後，休閒產業組織於規劃其休閒活動之時，當可依循政府／政治系統資源規劃、創新發展與推出其休閒商品／服務／活動，並以獨特風格（如差異化休閒服務活動或低成本策略）或創意設計規劃休閒服務／活動，吸引其顧客前去消費。

■規劃區鄰近地區休閒活動型態發展分析

規劃之鄰近區休閒系統的休閒活動型態發展分析，以找出該休閒系統之休閒型態歸屬於那種休閒活動？諸如溪頭遊樂區為一遊覽型之遊憩系統，而其提供之遊憩活動則為目的型、停留型及遊覽型等三種型態。

經由休閒活動型態發展分析，可以瞭解該休閒事業之休閒價值與效益，其產業組織未來有關休閒活動之發展方向，則能夠依其發展型態予以深耕、精耕，以擴大該休閒事業之未來發展潛力。諸如寵頭休閒農業區可以深耕遊客停留性活動，以延長遊客停留時間；台北動物園藉由國王企鵝與無尾熊之交配、受孕、生育與餵哺過程，乃擴大遊客之目的型與學習型活動，促進該園之入園人數大幅成長；屏東車城海生館也藉由俄羅斯白鯨等活動達成吸引更多參訪人潮與增加收入之目的。

■規劃區鄰近地區休閒活動資源分配

規劃區鄰近地區之規劃休閒活動的開發、經營與管理策略，須將該鄰近地區休閒資源之分布，予以瞭解、鑑別，並規劃其規劃區內各項設施之

配置最妥適位置，並針對該區之政府／政治系統所規劃之休閒系統型態予以配合規劃，及將其休閒活動資源予以分配並充分發揮其休閒活動價值與效益。

■開發據點或規劃據點

開發據點或規劃據點係就該休閒系統中，選擇最具吸引事業型態目標、主要休閒價值或效益之資源，作為該休閒事業之設施和休閒活動集中地點（如表3-2）。

表3-2 開發據點表（個案）

序	開發據點	特 性	適合對象	設施機能	交通工具
1	雙龍部落	1.卓山系統服務據點 2.自然環境地區 3.布農族原住民文化 4.雙龍瀑布	1.青少年 2.國內遊客 3.國際遊客	1.青少年遊憩機能 2.民宿住宿機能 3.學習原住民文化機能 4.家庭旅遊機能	1.休旅汽車 2.小客車 3.機車 4.遊覽車 5.公車
2	中寮和興有機文化村	1.有機文化觀光據點 2.學習有機植物據點 3.有機養身餐據點	1.青少年 2.家庭遊客 3.國內遊客	1.休閒與養生健康機能 2.家庭旅遊機能 3.觀光機能	1.休旅汽車 2.小客車 3.機車 4.遊覽車 5.公車
3	霧峰九二一地震教育園區	1.九二一大地震教育服務據點 2.斷層環境地區 3.自然環境地區	1.青少年 2.國內遊客 3.國際遊客	1.地震教育學習機能 2.觀光休閒機能 3.地震主題之地標	1.休旅汽車 2.小客車 3.機車 4.遊覽車 5.公車
4	太魯閣國家公園	1.生態旅遊據點 2.自然環境地區 3.泰雅族原住民文化 4.高密度觀光地區	1.青少年 2.家庭遊客 3.國內遊客 4.國際遊客	1.生態保育機能 2.遊客住宿機能 3.遊客休閒機能 4.公園機能 5.遊憩觀光機能	1.休旅汽車 2.小客車 3.機車 4.遊覽車 5.公車
5	京華城購物中心	1.大型購物中心 2.休閒娛樂據點 3.社交學習據點 4.休閒運動據點	1.青少年 2.家庭遊客 3.國內遊客 4.國際遊客	1.休閒娛樂機能 2.購物機能 3.運動機能 4.社交機能	1.休旅汽車 2.小客車 3.機車 4.遊覽車 5.公車 6.捷運

■休閒地點或休閒處所

為促使休閒活動之選擇多樣化，遂可研擬規劃休閒地點或休閒處所，其分布狀況不須侷限在該休閒組織規劃區內之休閒空間系統，在二十一世紀消費者／休閒者要求多機能之休閒體驗前提下，應可力求多種休閒價值的休閒地點或休閒處所之開發與整合規劃，如此方能吸引顧客之光臨及前來參與休閒服務活動。

此一休閒地點或休閒處所之開發規劃，舉如下兩個個案為例，說明休閒組織規劃與開發休閒地點之必要性（如表3-3）：

表3-3　休閒地點一覽表

休閒事業	休閒地點／處所	資源	設施開發與建置
京華城購物中心	購物中心	商場、街景、跨樓層快速電扶梯	停車場、百貨公司、影城、商店、餐廳、舞台、安全設施
	商務中心	電話叩應中心，現場資訊服務台、網路伺服器	聯合服務之互動行銷暨通訊中心、安全設施
	媒體中心	e-wap Internet手機	虛擬商城、e-wap軟硬體、生活中心裡之餐廳及電影院、安全設施
	育樂中心	八大全方位娛樂表演場地、音響器材、視訊系統、電子螢幕	B3F地心引力、B1F喜滿客商場、1F京華廣場、4F香榭商場、7F風中舞台、10F象限平台、11F五次元空間、安全設施
龍頭休閒農業區	葫蘆谷	溪谷、瀑布	停車場、步道、涼亭、安全設施
	三龍瀑布	瀑布	停車場、眺望台、安全設施
	紫雲寺	廟宇	飲食店整建、安全設施
	鳳凰瀑布	瀑布、森林	停車場、步道、涼亭、安全設施
	龍頭山莊	森林	停車場、步道、山莊、安全設施
霧峰玉蘭谷休閒農場	露營場	溪谷	場地
	烤肉區	溪谷	場地
	野外活動區	溪谷	場地
	玉蘭谷	玉蘭花、溪谷	停車場、涼亭、安全設施
	餐飲區	野外餐廳	飲食設施、安全設施、涼亭

三、休閒系統活動導入

依據上述之休閒系統活動分析及規劃區之休閒資源分析，則可將該規劃之休閒事業或休閒活動基於如下三個方向逐步依其優勢之資源規劃並予以導入：

（一）產業或活動的自然休閒資源

產業或活動推出地區與週邊鄰近地區之天然景點、山岳起伏變化、天候變化產生之日出、日落、彩霞、雲霧等自然景象，以及動植物特殊景觀、地形地物勾勒之虛擬與實體境界等自然休閒資源的利用、再造與塑造，均可列為該休閒系統活動導入規劃之一項關鍵因素。諸如：阿里山森林遊樂區以阿里山五奇（日出、雲海、鐵路、森林、晚霞）為該遊樂區之行銷與商品促銷之焦點話題；宜蘭國際童玩節（2002年7月6日～8月18日、2001年7月7日～8月19日）則利用宜蘭多山河及親水公園的大自然好水進而串起藝術表演、遊戲、戲水與展覽等活動；屏東黑鮪魚文化觀光季（2002年5月4日～7月14日）以屏東特產黑鮪魚、屏東地區絕佳景點（如墾丁國家公園、霧台鄉之原住民魯凱族藝術文化、恆春古城巡禮、東港黑鮪魚、台灣西南沿岸唯一大型潟湖地形的大鵬灣、海洋生物博物館）及超值好玩行程之焦點促銷賣點，因而造就了南台灣一項大型休閒活動之行銷成功個案。

（二）產業或活動的人為設施資源

產業或活動推出地區與週邊鄰近地區之既有休閒活動設施與擬開發設計和設置之人工休閒設施，可以塑造出該休閒組織與其休閒系統活動成功與否的一項關鍵因素。諸如：后里月眉育樂世界（yamay）朝三期開發（第一期的綜合育樂區之馬拉灣水上樂園、探索主題樂園、主題旅館、歡樂街；第二期的複合休閒區；第三期的家庭娛樂區），而此些開發計畫均為人工設施來進行導入其各項休閒活動之導入；台灣小人國主題樂園則又是以人工設施進行規劃其組織之休閒商品／服務／活動（如迷你台灣、迷你中國、環球小火車、霹靂滑艇、兒童夢幻樂園、旋轉木馬、室內雲霄飛車、

迷你美洲、超級龍捲風、大蓬車餐廳、紀念精品館）以吸引顧客的入園消費與休閒；佛光山2003年平安燈會暨國際花藝特展（2003年2月1日～2月23日），則將佛教寺院以花藝、景觀、盆栽、盆景、奇木與雅石等六大特色，創作成九大主題，呈現「妙心吉祥」、「靈花淨土」的意境，在春節期間藉由展出的「一花一世界，一葉一如來」讓每一位來山者，都能融入自然與生命中，使心靈得以淨化，社會得以美化。

（三）產業或活動的產業休閒資源

休閒產業組織或活動所在地區或鄰近地區的休閒產業資源乃是為導入其休閒產業或活動的一項關鍵性因素，所謂的產業休閒資源包括範圍相當多，就該地區或鄰近地區的農業、林產、山產、漁產、礦產甚或工業產品均可以善加利用與規劃，並導入其產業或活動之中，以形成該地區或鄰近地區的產業休閒活動。諸如：南投水里蛇窯陶藝文化園區利用水里鄉之傳統蛇窯產業加以結合數位科技、九二一紀念碑、咖啡、當地茶產業等構成其產業之特色文化產業形象，同時運用行銷策略（如DIY玩陶、許願陶磚、金氏世界紀錄千禧雙口瓶、九二一紀念碑與紀念館等）予以形塑為台灣中部地區之休閒觀光、遊憩、文化與學習之景點；雲林霹靂布袋戲產業，則以傳統地方掌中戲劇、黃海岱家族之經營（如電視頻道播放、網路遊戲的結合、數位音樂網）外加上運用政治人物之協助促銷，以致形塑為華人最大的布袋戲產業；台東飛魚的故鄉蘭嶼，則以原住民達悟人之生活文化，該島未受污染的海域、貝類、珊瑚礁岩岸、藻類及礁棲性軟體物與海洋物之自然生態、海漂（一種植物的高固有率之維管束植物）、候鳥、洄游性魚類之多樣性動物（哺乳類九種、鳥類一百一十種、兩棲類三 種、蝶類十六種、爬蟲類十六種及各種魚、蝦、蟹、貝、珊瑚等），因而形成頗具發展潛力之觀光遊憩、生態旅遊、學習文化型的休閒產業。

四、休閒系統活動型態之策定

經過上述分析及導入之作業程序，休閒產業之活動規劃者與經營管理者並應將其休閒商品／服務／活動之型態予以策定（休閒活動類型可參閱

本書第一章第二節與第四節）。

（一）依休閒時間、活動目的與休閒資源提供之必要性分析

休閒活動依其時間長短、活動目的及資源必要性加以分析時，可將其區分為休閒活動之型態，如表3-4所列之南投縣竹山鎮青竹文化園區的觀光遊憩活動，則可依此些必要性予以區分為目的型、遊覽型、停留型等三種型態。

（二）依休閒活動之動態靜態性質分析

休閒活動依其活動呈現動態性質，抑或呈現靜態性質加以分析時，則可將該休閒活動予以策劃，以減低相似的休閒活動重複在不同地區或不同時間進行，以降低其衝突性，而盡可能將相似的休閒活動在同地區或同時間進行。茲以青竹文化園區之遊憩活動加以動態與靜態偏向尺度分析如表3-5所示：

表3-4　青竹文化園區導入遊憩活動型態分析表

序	遊憩活動名稱	目的型	遊覽型	停留型	備　註
1	參觀竹藝文物展	√			書法、竹製古物、石頭
2	選購竹藝製品		√		竹類工藝產品
3	選購竹類特產品		√		竹類農產品如筍乾、醬菜
4	導覽參觀108種竹類	√			由導覽引介
5	品茗飲茶		√		
6	聽取竹類簡報	√			
7	團康活動		√		竹竿舞或團體活動
8	吃竹筒飯		√		
9	DIY製作竹筒飯	√			親自參與竹筒飯製作
10	竹藝盆栽DIY	√			由盆栽師傅指導
11	選購竹藝盆栽		√		
12	觀賞風景		√		鄰近地區山川風景
13	夜間遊園		√		夜間入園參觀遊憩
14	教育竹類苗圃		√		
15	登山健行		√		團體性或個人性
16	露營民宿			√	
17	團體會議講習	√			

表3-5 青竹文化園區導入遊憩活動之動靜態偏向尺度分析表

序	遊憩活動名稱	靜態	-5	-4	-3	-2	-1	0	+1	+2	+3	+4	+5	動態
1	參觀竹藝文物展				■	■	■	■	■					
2	選購竹藝製品							■	■	■	■			
3	選購竹類特產品							■	■	■	■			
4	導覽參觀108種竹類				■	■	■	■	■					
5	品茗飲茶				■	■	■	■						
6	聽取竹類簡報			■	■	■	■	■						
7	團康活動								■	■	■	■	■	
8	吃竹筒飯						■	■	■	■				
9	DIY製作竹筒飯								■	■	■	■		
10	竹藝盆栽DIY							■	■	■	■	■		
11	選購竹藝盆栽							■	■	■	■			
12	觀賞風景			■	■	■	■	■						
13	夜間遊園				■	■	■	■	■					
14	教育竹類苗圃				■	■	■	■	■					
15	登山健行								■	■	■	■	■	
16	露營民宿			■	■	■	■	■	■	■	■			
17	團體會議講習					■	■	■	■					

（三）依休閒活動場地城市化及鄉村化分析

　　休閒活動場地依其活動與自然資源、人為設施資源、交通的可及性及舒適性、產業資源利用型態、休閒活動之舒適度等需求，而有都市化與原野化之相對需要程度之差異，諸如休閒運動產業有些即設在都會區內（如健身房、網球場……）而有些則在原野鄉村（如高爾夫球場、漆彈場……），而其城市化與鄉村化偏向尺度相似的休閒活動適合在同一地區同時間進行，可減少其衝突性。本書為求讀者能充分引用導入活動之目的，仍以青竹文化園區導入遊憩活動之城鄉偏向尺度分析（如表3-6）作為說明。

（四）休閒活動關聯性分析

　　基於本個案（青竹文化園區），休閒活動最適區位的基本條件是可提供該活動的資源，此外尚有各項活動之間的相關聯性，依休閒活動之意義，休閒活動時間、活動目的與休閒資源提供必要性，休閒活動之動態靜態偏

表3-6　青竹文化園區導入遊憩活動之城鄉偏向尺度分析表

序	遊憩活動名稱	原野地區 -5	-4	國家公園類似區 -3	-2	山林地區 -1	鄉野地區 0	+1	+2	鄉村地區 +3	+4	城市地區 +5
1	參觀竹藝文物展			■	■	■	■	■	■	■		
2	選購竹藝製品					■	■	■	■	■		
3	選購竹類特產品					■	■	■	■	■		
4	導覽參觀108種竹類				■	■	■	■	■	■		
5	品茗飲茶					■	■	■	■	■		
6	聽取竹類簡報	■	■	■	■	■	■	■	■	■		
7	團康活動	■	■	■	■	■	■	■	■	■		
8	吃竹筒飯					■	■	■	■	■		
9	DIY製作竹筒飯					■	■	■	■	■		
10	竹藝盆栽DIY					■	■	■	■	■		
11	選購竹藝盆栽					■	■	■	■	■		
12	觀賞風景	■	■	■	■	■	■					
13	夜間遊園	■	■	■	■	■	■	■	■	■		
14	教育竹類苗圃				■	■	■	■	■	■	■	
15	登山健行			■	■	■	■					
16	露營民宿	■	■	■	■	■	■	■	■	■		
17	團體會議講習							■	■	■	■	

向尺度分析，城鄉偏向尺度分析等作成該休閒活動之關聯性分析表（如表3-7），以確立該休閒活動之各項子活動間相容與否，以清楚界定各休閒活動間的關係。

（五）各類休閒活動之歸納分析

　　經由上述之相關性分析後，則可將該休閒產業組織或休閒活動予以歸納分析，並依歸納分析情形予以分門別類作為休閒活動推出與導入之參酌依據。（如表3-8）

表3-7　青竹文化園區休閒活動關聯性分析表

活動名稱	參觀竹藝文物展	選購竹藝製品	選購竹類特產品	導覽參觀108種竹類	品茗飲茶	聽取竹類簡報	團康活動	吃竹筒飯	DIY製作竹筒飯	竹藝盆栽DIY	選購竹藝盆栽	觀賞風景	夜間遊園	教育竹類苗圃	登山健行	露營民宿	團體會議講習
參觀竹藝文物展																	
選購竹藝製品	●																
選購竹類特產品	●	⊕															
導覽參觀108種竹類	⊕	⊕	●														
品茗飲茶	⊕	●		⊗													
聽取竹類簡報	●	⊕	⊕	⊕	⊕												
團康活動	⊗	⊗	⊗	●	⊕	⊕											
吃竹筒飯	●	●	●	●		⊕											
DIY製作竹筒飯	●	●	●	●		⊕		⊕									
竹藝盆栽DIY	●	⊕	⊕	●		●		●	⊕								
選購竹藝盆栽	⊕	⊕	⊕	●		●		⊕	⊕								
觀賞風景	●	●	●	●		⊕	⊕	●			●						
夜間遊園	●	●	●	●		⊕						⊕					
教育竹類苗圃	⊕	⊕	⊕	●		⊕						●	●				
登山健行	●	●	●	⊗		⊗	●	●			⊕	⊕	⊕	⊕			
露營民宿	⊕	⊕	⊕	●		●		⊕			⊕	●	⊕	⊕	⊕		
團體會議講習	⊕	⊕	⊕	●		●		⊕			⊕	●		⊕	⊕	⊕	

備註：●表示無關，⊕表示相容，⊗表示互斥

表3-8　青竹文化園區休閒活動分類表

類　別	休閒活動名稱
第一類	露營民宿、團康活動
第二類	參觀竹藝文物展、品茗飲茶、DIY製作竹筒飯、竹藝盆栽DIY
第三類	觀賞風景、夜間遊園、登山健行
第四類	教育竹類苗圃、導覽參觀108種竹類、聽取竹類簡報
第五類	選購竹藝製品、選購竹類特產品、選購竹藝盆栽、吃竹筒飯、團體會議講習

第二節　休閒活動適法性與可行性分析

　　休閒產業組織於進行其擬推出之休閒活動導入活動分析之後，即可根據其擬推出之休閒活動分類進行其活動推出前之可行性與適法性分析，並作為其導入的開發進度時程計畫擬定之依據。

一、適法性分析

　　休閒產業組織設立及規劃其休閒活動時，應針對其組織或活動之推展、設置地區的相關法令規章進行鑑別與審查，以鑑定是否合乎法令規章之規定，一般而言，休閒產業有關之法令規章大約有如下幾項：

（一）區域計畫法相關法規

　　區域計畫法之立法精神乃為促進土地及天然資源之保育利用、人口及產業活動之合理分布，以加速並健全經濟發展、改善生活環境、增進公共福利等目的與精神。

　　廣義的區域計畫法內容包括區域計畫法、區域計畫法施行細則、非都市土地使用管制規則、實施區域計畫地區建築管理辦法及各種使用地容許使用項目表等法令規章在內。

（二）都市計畫法相關法規

　　相關法規包括都市計畫法、都市計畫法台灣省施行細則及非都市土地使用管制規則等法令規章。

（三）建築相關法規

　　包括建築法、建築法施行細則、建築物室內裝修管理辦法、公寓大廈管理條例、室內設計相關法規、建築設計施工篇及建築物防火避難設施等法令規章。

（四）土地法相關法規

　　相關法規包括土地法、土地法施行細則、平均地權條例、平均地權條例施行細則、土地登記規則、土地法第34-1條執行要點、祭祀公業管理要點等法令規章。

（五）土地重劃相關法規

　　相關法規包括土地重劃條例、土地重劃條例施行細則、市地重劃實施辦法等法令規章。

（六）文化資產相關法規

　　包括文化資產保存法、文化資產保存法施行細則等法令規章。

（七）不動產相關法規

　　包括不動產經紀業管理條例、公平交易法、消費者保護法等法令規章。

（八）農業相關法規

　　包括農業發展條例、農業發展條例施行細則、休閒農業輔導管理辦法、農地釋出方案、農業推廣實施辦法、農業用地農業使用認定及核發證明辦法、集村興建農舍獎勵及協助辦法、休閒農場經營計畫審查作業要點、休閒農場專案輔導實施作業規定、非都市土地申請作休閒農業設施所需用地變更編定審查作業要點、休閒農場建築物設計規範、申請非都市土地農牧用地作農業設施容許使用審查作業要點、休閒農業區劃定審查作業要點、休閒農業區管理辦法等法令規章。

（九）其他相關法規

1. 九二一重建法規：九二一重建法規包括九二一震災農村聚落重建作業規範、九二一震災災區農業用地興建農舍暫行辦法、九二一震災社區重建更新基金農村聚落個別住宅重建融資撥貸作業要點等法令規章。

2.正視國土綜合發展計畫法立法精神與規定：國土綜合發展計畫法與城鄉計畫法之立法要旨與精神均將爲土地憲法立下新的里程碑，休閒產業組織之規劃者與經營管理者不得不予以注意立法情形。

二、可行性分析

（一）自然環境方面

設置休閒產業或推展休閒活動規劃時，應考量自然環境資源是否適合發展該產業或該休閒活動，而自然環境之檢視與審查重點爲：地理區位、地形地貌、坡度坡向、土壤地質、水文排水、氣候、動物植物等方面，至於應該偏重審查重點則依該產業或該活動之特質與需求而定。

（二）人文環境方面

設置休閒產業或推展休閒活動時應考量人文環境資源是否適合發展該產業或該休閒活動，而人文環境之檢視與審查重點爲：該規劃區之歷史沿革、人口統計因素、風俗文化等方面，至於應該偏重審查重點仍須依該產業或該活動之特質與需求而定。

（三）社經環境方面

當然產業資源結構情形、交通設施資源狀況（內部道路與聯外道路系統）、土地利用使用情形、公共設施資源狀況（郵政通信、教育、金融、道路、停車空間、電力與水利系統、污染系統、排水系統）與當地居民生活水平等方面，均是設置休閒產業或推展休閒活動時應作好事前之檢視與審查之重點，以利分析與爾後之推展作業進行。

（四）政治環境方面

而規劃區居民友善與否、公益／社工系統主張和態度之支持與否、地方政治派系結構、地方士紳與領導者（意見領袖）支持與否等，則是必須加以檢視與審查之一項不可忽視的要項因素。

（五）其他環境方面

諸如當地爾後擴展腹地大小、地價高低、是否爲地震帶、環境影響評估通過與否、建築物安全係數高低、地方地痞狀況、當地人才與襲產（hertiage）優質度如何？……均可列爲規劃設置休閒產業組織或休閒活動時應行檢視與審查之一項關鍵要素。

三、適宜性分析

在本章第一節之導入休閒產業資源與休閒活動分析中，可以瞭解到可以將休閒商品／服務／活動予以歸納整合分類，而後將其所整合歸納分類之類別經由各活動項目之適宜性分析，以確立其實施之適宜性高低，並據以設置其休閒活動之活動方式、實質環境條件與策略、活動設施內容等適宜性分析。

（一）活動方式

即將所規劃之休閒活動項目（或名稱）予以規劃設計其休閒活動之目標客群、休閒機能、休閒活動運作方法、休閒活動分類、訴求議題重點、活動進行時程與其他活動結合策略等方面需求，藉以使其休閒活得以滿足其顧客／休閒活動參與者之需求與期望，藉以提高顧客占有率、經營業績目標、經營利潤、組織企業形象及顧客入園／參與活動率，以達成該休閒產業／活動之永續發展與持續創新發展之組織共同願景與經營目標之達成。表3-9中將以七種住宿之型態爲例，予以說明其適宜性的活動方式。

（二）實質的環境條件與策略

休閒產業組織規劃區與活動基地之自然環境與人爲環境、設施環境條件與狀況作爲適宜性分析之基礎，此方面條件如表3-10所示：

表3-9 住宿型態之活動方式

型態名稱	活動方式
一、觀光飯店	1.此種住宿型態乃供應中產階層及以上階層人士觀光旅遊、商務旅遊、洽公會議與高級化享受之住宿需求為主。 2.其設施以滿足其要求輕鬆、舒適、安全與無壓力之住宿需求為主。
二、旅館、飯店	1.此種住宿型態乃以供應普通軍公教人員與上班族觀光旅遊、商務旅遊、洽公會議與平民化消費之住宿需求為主。 2.其設施以滿足其基本生活之食宿與休息的住宿需求為主。
三、國民旅社（舍）	1.此種住宿型態乃以供應青年社團、學生團體之觀光旅遊、旅行郊遊與大眾化消費之住宿需求為主。 2.其設施以滿足住宿者基本生活之食宿與休息的住宿需求為主，同時也須能提供大型團體人員食宿之需求滿足。
四、汽車旅館	1.此種住宿型態乃以滿足自備汽車之個人與團體之住宿需求為主。 2.其設施以每一住宿單元均備有其私用停車空間且必須具有隱密性與安全性之住宿需求為主。
五、小木屋	1.此種小木屋大多為度假區遊樂區等度假住宿小木屋，其外部環境應能保留該區自然環境資源之特色，且內部設施則有居家與滿足生活所需之基本需求為主。 2.此種住宿型態乃提供休閒度假旅遊之住宿需求為主。 3.此種住宿型態也提供家庭休閒度假旅遊之住宿需求。 4.此種住宿型態也提供新婚蜜月與情人度假旅遊之住宿需求。 5.惟此種住宿型態須講求寧靜、私人、安全與空間完整性之需求。
六、民宿	1.此種住宿型態乃以現有民宅建物加以修整或新建但留有居家感覺之住宿方式。 2.此種住宿型態大多提供零散遊客、原野旅遊、清貧旅遊、遊學、山野住宿體驗者及休閒區鄰近地區無其他可供住宿之需求為主。
七、三溫暖	1.此種住宿型態乃以三溫暖與SPA之現有空間加以改裝而成。 2.其乃提供出差者或臨時性休息之住宿需求為主。 3.惟此種住宿型態須有三溫暖或SPA設施，能提供住宿者之恢復疲勞紓解壓力的需求為主。

表3-10　實質環境條件適宜性分析表

條件區分	適宜性分析
一、交通條件	1.交通是否需可及性？交通行程約以多久爲宜？ 2.車行動線行程遠近？時間約需多少爲宜？ 3.區內／基地內交通動線規劃型態以何種爲宜？ 4.區內／基地內是否有車行動線直接穿越？ 5.展示基地應否避開主要交通動線？
二、立地選擇	1.基地之坡度以多少爲宜？坡向以何爲宜？ 2.基地是否避開山稜線或斷層地帶、土質鬆軟區？ 3.基地是否避開水土保持不良或土質易崩塌處？ 4.基地是否避開排水線或土石流危險區域？ 5.基地區內要求腹地大小爲何？ 6.基地區離水岸草地距離多少？以何距離爲宜？ 7.基地區離潮濕沼澤地或腐質土壤處距離多少？
三、四周環境	1.活動基地是否需要喬木遮蔭？ 2.活動基地區內是否需要植物覆蓋？覆蓋度多少爲宜？ 3.活動基地會不會破壞生態環境？ 4.活動基地景觀與景緻之要求如何？ 5.活動基地是否需要隱密之自然或人工、設施環境？ 6.活動基地有無可供設置觀賞之制高點或適當位置？ 7.活動基地鄰近區域可有供遊憩之環境或條件？ 8.活動基地之地形變化爲何？ 9.活動基地是否要設置於景觀空間品質良好處？需要有開放性視野？
四、設施要求	1.活動基地之坡面是否有需要設置階梯？ 2.活動基地是否需要設置噪音隔離設施？ 3.活動基地是否需要設置遊客安全設施？ 4.活動基地內是否要耐踐踏之植栽？ 5.活動基地是否有設置炊事設施之場所？ 6.活動基地有空間供設置活動與公共設施？ 7.活動基地可否與當地居民生活之私密空間隔離？
五、其他情況	1.未來發展與擴充活動基地面積可行性爲何？ 2.當地居民生活水準與人文環境資源如何？ 3.鄰近地區同業或異業之休閒活動基地距離多遠？

表3-11　會議產業之會議活動設施需求表（個案）

活動區分	活動設施內容
一、國際會議	1.國際會議廳 2.同步翻譯設施 3.餐飲設施 4.公共設施 5.投影（含單槍、筆記電腦）設施 6.主副控室設施 7.桌椅、講台、白板與筆、標語布幔等會議必要設施 8.貴賓講師休息室 9.視訊設施 10.其他相關設施
二、團體講習	1.會議廳 2.教育解說設施 3.公共設施 4.投影（含單槍、筆記電腦）設施 5.主副控室設施 6.桌椅、講台、標語布幔、白板與筆等會議必要設施 7.其他相關設施

（三）活動設施內容

　　休閒產業組織規劃區與活動基地的設置所需活動設施內容，則為該組織與活動導入實質經營管理時之必要的適宜分析項目之一，因為設施內容影響其活動運作品質優劣及顧客／活動參與者之體驗甚鉅，所以在導入活動之適宜性分析中應一併作為查驗探討（如表3-11）。

第三節　休閒活動規劃與顧客參與計畫

　　在休閒產業組織進行活動規劃時，應該在進行休閒活動分析、適法性可行性與適宜性分析之時，將顧客的需求、活動規劃本身及活動規劃之範疇予以整合應用在所有的休閒活動規劃情境中。當然在進行休閒規劃時，應先瞭解規劃（programming）的意義，規劃之目的在於研擬採行有效之措

施，指導與限制未來休閒資源之環境變遷，並藉以符合顧客之休閒需求與期望。

休閒活動規劃大致上考量並提出該組織之內容予以設計規劃，而其設計規劃模型則視各休閒產業組織之休閒活動的價值序列圖判定及策略定位、策略規劃與管理流程之設計（請參閱本章第一節及第二節之休閒活動導入分析）。

一、休閒活動規劃的模式

休閒產業組織無論是新進入者或是已在產業環境中營運者，其於推出休閒商品／服務／活動時機應講究不斷地創新開發新的休閒活動，以供應及滿足顧客需求與期望，並能延伸其組織與活動的經營觸角，來確保組織與活動在休閒產業或產業市場上的優質競爭優勢，進而達成持續發展與永續經營的卓越新契機。

（一）新休閒活動之開發模式

開發包含企劃，乃是廣泛的概念，開發是包含能應用在休閒活動的技術研究（導入分析、適法性可行性與適宜性分析）、設計新休閒商品／服務／活動、試銷（test-marketing，如試遊、試賣）、商業化包裝、廣告研究等，直到正式推出新的休閒商品／服務／活動上市行銷，以及進行休閒商品／服務／活動之生命週期管理為止的一切行為（如圖3-5）。

■企劃階段

休閒產業組織設置與新休閒活動推出時，應該為其事業與商品／服務／活動找出其機會點、積極找尋其目標市場與廣泛蒐集各項商品／服務／活動之創意，以作為新事業與新活動開發之基礎。

1.找出機會點：休閒組織必須為其產業組織與其休閒活動在既有的市場裡找出其立足與成長的發展機會點，其所推展之休閒活動不論是延續性的創新或是破壞性的創新，最重要的乃是能夠積極地找出其組織與活動的最大生存發展利基點，如此該休閒產業組織才能持續

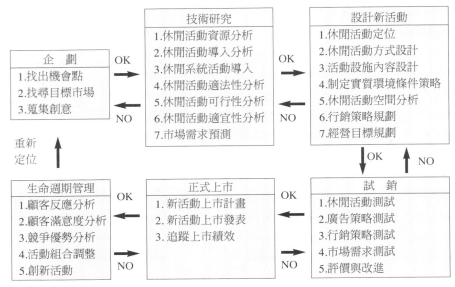

圖3-5　新休閒活動開發程序

經營下去。

2. 找尋目標市場：要選定之目標市場應該是深具成長潛力的市場，而
此一市場必須能夠符合組織競爭優勢的立足點；市場雖具有成長潛
力，但若要進入該市場之競爭障礙度過高或已相當成熟、成本過
高、投資回收期過長時，則應考慮放棄進入該目標市場。當然在選
擇目標市場時，應該將該市場結構作一分析，同時查驗審查與區隔
該市場各項休閒商品／服務／活動之成長狀況，不要為整體市場呈
現成長趨勢而忽略了擬進入之活動的市場卻已呈現成熟甚至衰退的
趨勢。

3. 找尋創意：則可經由組織內部之員工（含服務人員與業務人員）的
意見、顧客滿意度調查與市場調查結果、規劃者與經營管理者參訪
國內外休閒活動或演講會、研討會之心得等經驗，再將此些經驗結
合規劃者的直覺與組織內各個部門的集體創意，而以相當的膽識予
以企劃出具有市場競爭優勢立足點之新休閒活動創意。

■技術研究階段

　　休閒產業組織在進入其目標市場前或推出新休閒活動時，除了企劃階段之開發行為之外，尚應在正式設計新活動之前，進行有關該休閒產業或休閒活動的技術研究行為，以為該組織或活動作規劃研究，並作為次一階段設計新活動的依據。

　　在本階段大致上有七項作業以為執行本階段各項規劃研究，而此中的休閒活動資源之分析、休閒活動導入分析、休閒系統活動導入、休閒活動適法性分析、休閒活動可行性分析與休閒活動適宜性分析已在本章第一節和第二節中敘述，茲不另作說明，惟有關市場需求預測（即該休閒市場的活動之數量預測）則說明如後。

（二）市場需求預測

■一般休閒人數預測模式

　　管理學、統計學及經濟學迄今所發展的預測模式大致上可分為如下幾種模式：

1. 經濟模式：乃以國民可支配所得中可供休閒之額度概念來推估某一休閒產業組織或活動可能的分配額度／預算／需求量，其所考量的參數／因素約有休閒所需的經費、國民實質可分配所得、年齡、職業、人口密度、休閒所需時間等。

2. 迴歸模式：乃利用現況調查得到該活動之休閒比率發生資料和現況社經資料進行迴歸分析，以找出其常數項及各自變數的係數，並假設這些係數在目標年度／期間不變，繼而以目標年度／期間之社經資料進行目標年度／期間之該活動的休閒比率預估。

3. 成長率模式：乃預測未來的該休閒活動需求量最簡單之方法，其適用情況為基本資料不足，或目標年度／期間休閒基地週邊之交通建設與社經建設改變不大時使用之。

4. 競爭機會模式：乃以該休閒組織或活動之吸引力與其在該地區中具競爭性休閒組織或活動之總吸引力之比值，進而推估國民前往參與／消費其休閒活動之機率，惟需考量該休閒組織／活動之吸引力與

總休閒資源供給量。

5.時間序列投影模式：將過去與未來之該休閒活動需求量作為時間之函數，其精神乃將過去資料有其真實因果關係存在，可經由數量分析以為預測，若過去之關係呈現穩定狀況，則未來作預測之假設時，此一關係仍然存在的。

6.其他模式：如以人口數及休閒消費力資料來估算現有整體休閒市場之規模及未來潛力；或以當地區該產業營業資料來推估未來市場潛力或現有市場規模；美國土地經營管理局（BLM）以利用性指數（usability index）來建立之比較性模式等。

■休閒人次預測

休閒人數預測模式選定，原則上應以該休閒組織／活動所位處地區的休閒行為特性，以及有關休閒統計資料之取得難易程度，作為選定何種模式的考量參酌依據。

預測模式之運用易受到資料缺乏或不足之限制，所以在引用預測模式時可考量各休閒產業組織所屬之地區／區域／國家的該休閒資源條件與利用條件，據之採取空間分派之原則予以預測。也就是說，將某項休閒活動在該區域為預估對象，以預估該區域的該項休閒活動需求之比率／旅次，再據此按該區域所屬各地區之該項休閒活動的誘致比率分派到各地區之該項休閒活動中。（如表3-12、表3-13）

■尖峰休閒人次預測

各休閒處所之休閒人次依其時程呈現波動現象，不論是每日或每週、每月、每年均呈現高低波動現象，尤其在假日與平時上班日各休閒處所則更為顯現參與休閒者／顧客之明顯變化，而有連續假期時段則更為明顯湧入相當多的消費人潮，例如，春節假期與中秋假期最為擁擠（后里月眉育樂世界在2003年春節五天假期（2月1日～2月5日），入園門票收入即達新台幣伍仟萬元以上）。

依經驗值顯示一般觀光地區尖峰日旅遊人次占全年旅遊人次的比率為1%～3%，全年尖峰日旅遊人次在既有設施計劃容量來評估時，會呈現人手或設施無法順暢容納消化之窘境，但若該遊樂區依尖峰日旅遊人次來規

表3-12　南投縣國民未來國內旅遊需求預測表

年度	人口數（P）	平均每位國民旅遊次數（T）	中部地區占台灣之旅遊誘致率（R1）	南投縣占中部地區國內旅遊誘致率（R2）	南投縣國內旅遊旅遊需求量（D）
2000	22,216,107	3.31	29.43%	21.03%	4,551,195
2001	22,339,759	3.37	29.43%	21.03%	4,659,485
2002	22,520,776	3.44	29.43%	21.03%	4,794,809

說明：1.D＝P×T×R1×R2
　　　2.假設未來各年中部地區旅遊狀況仍維持R1（29.43）之發展趨勢。
　　　3.假設未來各年南投縣旅遊狀況仍維持R2（21.03）之發展趨勢。

表3-13　南投縣主要觀光旅遊路線旅遊需求預測表

年度	觀光旅遊路線 / 項目	八卦山貓羅溪旅遊線	清境廬山旅遊線	中潭旅遊線	玉山東埔旅遊線	溪頭杉林溪旅遊線	觀光鐵道旅遊線
2000	旅遊誘致率（%）	1.23	9.49	12.55	10.31	14.30	12.30
	年旅遊需求量（人）	55,980	431,908	571,175	469,228	650,821	559,800
2001	旅遊誘致率（%）	1.33	9.51	13.45	10.49	14.33	14.35
	年旅遊需求量（人）	61,971	443,117	626,701	488,780	667,704	668,636
2002	旅遊誘致率（%）	1.33	9.60	15.15	10.40	14.85	16.85
	年旅遊需求量（人）	63,771	460,302	726,414	498,660	712,029	807,925

路線說明
1.八卦山貓羅溪旅遊線：草屯鎮、南投市、南投酒廠、名間鄉松柏嶺。
2.清境廬山旅遊線：埔里鎮、鯉魚潭、中台禪寺、霧社、清境農場、廬山、合歡山、大禹嶺。
3.中潭旅遊線：草屯、工藝所、雙冬、九九峰、泰雅度假村、惠蓀林場、日月潭。
4.玉山東埔旅遊線：水里、信義、東埔彩虹瀑布、神木、玉山國家公園。
5.溪頭杉林溪旅遊線：竹山紫南宮、鹿谷、鳳凰谷、杉林溪、溪頭。
6.觀光鐵道旅遊線：二水、濁水車站、集集車站、龍泉車站、水里車站、車程車站。

備註　南投縣各旅遊路線之誘致比率變化乃因受九二一重建影響。

劃其服務人員與設施時，則投資會在全年大多數時間內顯露不經濟現象。所以有研究者以為將該遊樂區之全年尖峰日旅遊人數的第十五順位之旅遊人次為其設施計劃容量的依據，經驗值為全年旅遊人次的0.71%。

二、休閒活動規劃的要素

　　大多數的休閒產業組織於規劃設計其休閒服務活動時，均會針對該組織或其活動作規劃與設計，惟其規劃時的考量因素或影響其休閒活動內容之因素，大多數的休閒產業大致考量重點均相同，不論是酒店、俱樂部、遊樂區、休閒度假村、飯店、休閒農場、博物館等事業，其進行休閒活動規劃時的規劃與影響規劃之重點，乃朝如下幾個重點作思考：休閒主張與休閒哲學、休閒活動類別、休閒活動設計之方案、休閒活動之時間、休閒活動之設施／地點、休閒活動之人力資源規劃、休閒活動之財務規劃、休閒活動之策略行銷、休閒活動之情境規劃、休閒活動整體交通規劃、休閒活動之經營管理、休閒活動之實體設備、休閒活動之活動流程與程序、休閒活動之緊急應變與風險管理及其他考量因素等。

　　當然並不是說每項休閒活動之規劃考量要素均相同，而是要看不同的休閒活動之設計方案而有所些調整與修正，舉例來說，在「2003年台灣燈會IN台中」的燈會之活動規劃則和一些休閒產業組織之休閒活動在規劃上會有所著重的某些因素，同樣的，也會有些因素不是很看重的，因為「2003年台灣燈會IN台中」為行政院交通部觀光局與台中市政府主辦，台中市商業會承辦，而此為政府之系列施政預算內支應辦理的，則其不注重利潤與經營此活動之有形收益，但卻是相當在意行銷宣傳、場地規劃、交通規劃與緊急事故與危機處理。但是對於具有營業型態之休閒活動，不論其規模之大小，大概相當看重促銷與行銷活動及活動成本與利益；而屬公益型態之活動規劃則著重在人事成本、宣傳促銷活動及提供具有號召力之全新活動內容，以吸引更多社會人士之支持。

(一) 休閒主張與休閒哲學

　　休閒產業組織進行其休閒活動之規劃時，該活動的規劃者與該組織之經營管理階層，對於該活動所抱持之經營理念（即活動理念）應該是經過調查其目標顧客群之需求與期望，再融合組織之資源條件之後所形成的休閒活動理念，所以休閒活動之規劃受到其組織與顧客之休閒主張與休閒哲學之影響應是無庸置疑的。

　　休閒活動規劃者與休閒組織經營管理階層，經由目標顧客群之需求與期望之瞭解與確認，評估組織之休閒資源及休閒主張與哲學、確認其休閒活動之目標後再規劃其休閒活動之類別。在本書第二章第二節中所提到與討論之休閒主張與休閒哲學均存在於休閒組織與休閒參與者／顧客雙方之休閒理念之中，其雙方之休閒理念若能如經濟學供需均衡理論時，則休閒活動將會是最符合休閒參與者及休閒組織之最大休閒價值與效益的，只不過此一均衡點有待休閒活動規劃者與組織之經營管理階層努力規劃。

　　休閒活動之目的乃是創造出休閒參與者的休閒體驗（如自由自在、滿足感、享受歡樂與成長、徹底放鬆、紓解壓力、回復活力等之感受與感覺）及休閒目標（如自由自在、想做什麼就做什麼、內心之歡愉與滿足等之價值與效益）之實現，休閒體驗與休閒目標之衡量標準不易以數據化來表達，但是休閒參與者／顧客則一如商品之消費者般，會將其期望與需求設定在某一個水平上來加以衡量評估的，若其參與前之期望與需求之認知和參與後之感受與感覺之價值與效益出現落差時，則會對該休閒活動甚或該休閒組織予以負面之評價，進而將會流失某些目標顧客群與潛力目標的顧客群；相反的，若參與前和參與後之評量呈現滿足參與者／顧客之需求與期望時，則將會帶動更多的活動參與者／顧客之再度參與休閒機會（如圖3-6）。

（二）休閒活動類別

　　休閒活動類別乃指休閒活動所呈現予休閒參與者之方式，本書所討論之類別包括：藝術與工藝、智力與文藝活動、運動遊戲及競技、社交性活動、志工服務活動、特殊嗜好與興趣的活動、觀光旅遊活動、治療性活動、戶外遊憩活動等種類。

　　休閒產業組織經營管理者與休閒活動規劃者經由休閒資訊之蒐集分析，與鑑別休閒參與者之需求和期望，並評估休閒參與者及休閒產業組織之休閒主張與哲學予以確認其休閒活動之目的與價值，及擬訂其休閒活動範圍與服務流程，以作為休閒活動規劃之重點。

　　休閒參與者在參與休閒活動時，休閒產業組織宜規劃並提供轉為多元化的活動方案以供休閒參與者選擇，因為二十一世紀之休閒主張與哲學已

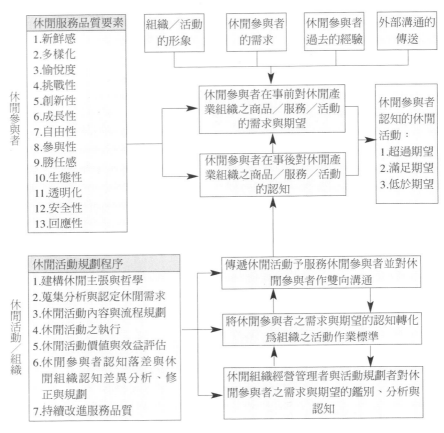

圖3-6　休閒活動品質概念模式

不再侷限某項單一方案或單一休閒價值／目的之需求，而是會作多元性與多重性之參與，若休閒產業組織經營管理者與休閒活動規劃者未能瞭解顧客多元化需求，將無法滿足其顧客之要求。諸如：休閒購物中心不能僅提供休閒購物單一功能之商品／服務／活動，而連帶推展休閒運動、美食文化、學習、遊戲與會議等多項功能之休閒活動，乃是兼顧其顧客之不同休閒需求層面的服務活動；SPA溫泉山莊也推展洗澡、泡澡、健身、美容、咖啡等服務活動，以滿足其不同層面需求之顧客；咖啡吧也推出咖啡、閱讀、飲食與遊戲等服務活動。

（三）休閒活動設計之方案

休閒活動之不同方案的設計，將會帶給休閒參與者／顧客不同的休閒體驗，所以為強化休閒活動之特色及有效推展各項休閒活動，休閒產業組織與休閒活動規劃者應鑑別其休閒活動之參與者的需求，並全力以赴地為之規劃設計各種可行之活動方案，以滿足其需求與期望。

休閒活動設計方案，乃是以滿足其休閒活動之參與者／顧客的各種休閒體驗，及增進休閒參與者／顧客之休閒目標與價值的各種休閒方法。休閒產業組織與休閒活動規劃者必須體認到——必須用最適當的休閒活動方式來滿足其活動之參與者／顧客的需求與期望。然而二十一世紀的休閒需求講究多樣性、獨特性與符合顧客要求的客製化服務性，所以休閒活動設計方案更需要朝向眾多之顧客需求與期望，予以呈現出其休閒活動之體驗價值與差異化之休閒活動架構，如此方能為其顧客提供合適的活動與體驗方式。

休閒活動設計方案之類型與休閒產業組織、休閒活動規劃者與參與者之休閒主張與哲學具有相當的緊密關聯，因為若是主張競爭性（competitive）則可將競爭性的休閒活動規劃為競賽（contest）、比賽（game）或為與自己競爭等活動方式；若是主張特定大型活動（special event）時，則應考量如何讓前來參加的所有人都能夠參與和融入於該活動之中；如是主張工作坊／研討會（workshop／conference），則須讓參與者在相當短暫的時間之內，進行密集項目或內容之活動方式，期許參與者能夠專注在某些特定議題或感興趣的主題上。

（四）休閒活動之時間

休閒活動規劃之時間因素對於休閒產業組織與活動規劃者是相當需要予以注意的一項因素，休閒活動之主要規劃目標乃是以滿足顧客／休閒參與者之需求與期望為目標，所以在活動規劃時應針對顧客／休閒參與者的時間需求作考量與評估，期使參與休閒活動者能充分在自由自在、愉悅與輕鬆的情境中享受其優質的休閒經驗。

休閒活動時間之規劃乃作雙向考量，其一為休閒產業組織之推展休閒

活動的時間構面考量因素，另一則爲休閒參與者／顧客之參與休閒活動的時間構面考量因素。諸如：展覽產業對於其展覽活動之規劃，仍然需針對各項展覽的產業淡旺季、消費者購買物品之時間需求因素、商品特色等予以安排各項商品展示檔期，如此方能吸引參展人潮；社區活動對於其社區辦理活動之時間需求仍需作充分考量，同時對於其辦理之某項活動規劃，需在規劃該活動辦理前、辦理中及結束後作規劃焦點議題之查核（如表3-14）。

表3-14 「2003台灣燈會IN台中」活動設計方案

吉羊康泰台灣情・吉氣洋洋台中心

活動時間地點：
台中公園園區：中華民國92年2月9日～2月23日
經國綠園道區：中華民國92年2月16日～2月23日
活動規劃要項：
一、活動進行前之準備作業
（一）規劃與施工部分：
　　（1）規劃湖心亭包裝成禮盒狀；（2）設計夜光森林；（3）設計「三羊開泰慶太平與五路財神喜福會」兩件大型花燈作品；（4）日月湖上架設浮桶步道；（5）日月湖規劃十座不同主題花燈；（6）設計燈爆造型；（7）馬車遊園；（8）媒體文宣廣告；（9）組織編組。
（二）協調與邀請部分：
　　1.協調台灣燈會花燈比賽部分作品陳列吊掛於台中公園區爪哇合歡周圍。
　　2.邀請胡志強市長揭幕按鈕揭開湖心亭禮盒。
　　3.邀請陳水扁總統主燈點燈。
　　4.邀請民歌手、熱門樂團、名歌手、老牌歌手組成合唱團。
　　5.邀請布袋戲、歌仔戲、講古說書、廣播劇、八家將等民俗技藝表演。
　　6.邀請國立台灣交響樂團。
　　7.邀請百名人瑞與百名滿月嬰兒參加慶生與祝壽活動。
　　8.尋求報社之照片檔案尋找台中公園有關照片刊登報社全國版。
　　9.邀請市籍或臨近縣市籍演藝人員出席晚會。
　　10.協調金馬獎電影作品或經典作品。
　　11.協調婚紗業及百對新人結婚。
（三）活動設計與協調部分：
　　1.活動理念宣導。
　　2.燈會活動流程設計。
　　3.展示活動流程設計。

（續）表3-14　「2003台灣燈會IN台中」活動設計方案

> 4.競賽活動流程設計。
> 5.場地規劃。
> 6.交通路線規劃。
> 7.交通位置規劃。
>
> 二、活動進行中之作業管制
> 1.交通管制與園區安全管理。
> 2.攤販管理與環境衛生管制。
> 3.燈會活動進行管理與緊急應變處置。
> 4.展示活動進行管理與緊急應變處置。
> 5.競賽活動進行管理與緊急應變處置。
> 6.電力、通信與水資源供應管制。
> 7.平面／立體媒體與網路通信宣傳廣告及報導。
> 8.協調各飯店、溫泉與餐飲業者推出促銷專案。
> 9.各負責權責人員執行燈會管制及管理有關責任工作。
> 10.環保局衛生局人員執行燈會活動有關進行之稽核。
> 11.煙火施放管理與安全防護管理。
> 12.查驗各活動場地之軟硬體設施定位與管理狀況。
> 13.監控各活動進行有關細節。
> 14.執行陳總統胡市長及貴賓安全防護措施。
> 15.緊急事件之協調、處理與善後措施。
>
> 三、活動後成效追蹤
> 1.環境及借用場地回復原狀及清理。
> 2.歸還全部借用之設施、設備與有關物品。
> 3.主燈安置定位及牌樓宣傳標語清理或定位暫存。
> 4.發布新聞稿（含感謝函給有關單位與團體、廠商）。
> 5.檢討活動計畫與執行之優劣點並作成備忘錄。
> 6.結清所有帳務並作成績效報告。
> 7.慰問及致謝工作人員、安全人員、交通人員、環安人員及社區居民之辛勞與配合。

（五）休閒活動之設施／地點

　　休閒活動規劃要素中，設施或地點乃占有相當的重要份量，諸如：建築物、使用土地區域、影響交通層面與範圍、場所容納入場人數限制、社區居民受影響幅度及每天或每週開放時間長短等，均是在規劃休閒活動時

須予以考量並妥善規劃的要素。

　　休閒活動設施之設置地點、位置、布置情形、供給量、交通狀態與交通流量、開放時段、停車設施及大眾運輸工具方便性，均會影響到休閒參與者／顧客之參與活動之使用價值與體驗，所以休閒產業經營管理者與活動規劃者勢必要考量有關其規劃或提供之休閒活動之設備的需求，與使用是否能夠充分傳遞其休閒活動？提供活動之場所的需求與使用是否能充分供給休閒參與者／顧客之期望與需求？其提供活動之地點是否能充分供給休閒參與者／顧客之便利性？其提供活動之地點是否能符合社區居民之期望與要求？

　　每年多季合歡山賞雪活動總是會造成許多愛好賞雪的遊客之向隅，難於上山、交通意外、掮客黃牛敲竹槓、賞雪區之意外及附近居民生活受影響的抗議等責難或批評，乃是賞雪場地之交通建設、路況管制、賞雪人潮與車潮安全措施、賞雪休閒者教育等各項因素之規劃及執行不足所致，當然合歡山飄雪在台灣乃是稀有資源而造成的困境，惟若在有關管理機關之事前規劃時若能多一份用心與細心，並嚴加執行每一個活動進行中之人、事、時、地、物及其他狀況之控管，自是可以做得更好些。

（六）休閒活動之人力資源規劃

　　任何休閒活動之推出與提供免不了需要有人員來推展與運作，所以休閒活動之人力資源規劃乃是是否能將該休閒活動順利運作管理與持續改進的重要項目。在休閒產業組織之經營管理行為中，員工位居相當重要的地位（如圖3-7）。

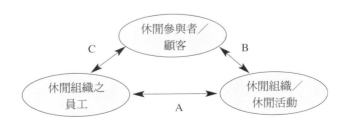

圖3-7　休閒產業組織經營管理金三角

　　休閒產業組織或休閒活動中員工之任用、培養、訓練、管理、獎懲、薪酬與福利乃是休閒產業組織或休閒活動中必須妥善規劃的工作，因為員工乃是直接面對組織或活動的顧客，而組織或活動之經營管理者／規劃者／執行者乃是居於規劃、管理與執行之層次，較少能直接和顧客面對面作服務或溝通，所以休閒產業組織／活動的人力資源規劃與策略管理則顯得相當重要。

　　雖然很多休閒產業組織或活動之員工是兼職的和季節性聘僱之契約性員工、或有不支薪與支薪之志工，但是在人力資源規劃與策略管理上乃是相似的，均需要加以進行管理的（人力資源規劃詳見本書第七章）。至於圖3-7之金三角關係中，有三個關係強度（A、B、C），其關係強度之意義與運用策略為：

1. 若A的關係強度不強時，而C的關係強度大於B的強度時，則其核心員工離職時將會導致該企業組織的顧客流失，而若其員工係跳槽同業時，則顧客流失將會很明顯。
2. 又若A強度不強情況時，若B的強度高於C時則顧客將不易流失。
3. 反之若A的強度很高時則該企業組織員工不太會流動。
4. 所以有人稱A為內部行銷或內部顧客滿意度；B為外部行銷或外部顧客滿意度；C則為互動行銷或是外部顧客滿意度。
5. 由是觀之，休閒產業組織如何作好內部人力資源管理策略，強化勞資關係與爭取員工向心力與忠誠度，實乃達成高顧客滿意度與取得高顧客忠誠度的關鍵議題之一。

（七）休閒活動之財務規劃

　　任何休閒產業組織與休閒活動的成本管理乃是攸關其支出與收益之重要因素，支出項目與收益（含可實現收益與預期潛在利益）影響休閒產業組織之經營管理行為之持續性，以及休閒活動規劃範圍、型式、場所、設施等方面之進行。此些財務管理規劃與策略管理將於本書第九章中詳予說明與探討。

（八）休閒活動之策略行銷

　　行銷乃是休閒產業組織／活動與顧客之溝通方式；顧客需求與期望之鑑別與審查、行銷策略規劃、行銷計畫與行銷績效管制均和顧客之溝通、休閒活動或組織之訊息、溝通管道（如廣告、宣傳、報導、公眾關係、促銷）及顧客／休閒參與者有相當重要的影響因素存在，所以在休閒活動規劃時，對於該活動之行銷策略的規劃與管理，乃是休閒產業組織之經營管理者與活動規劃者必須縝密構思與建構的一項工作，此些有關行銷之策略管理將於本書第六章中詳予說明與探討。

（九）休閒活動之情境規劃

　　休閒活動場地與設施的情境規劃，乃是包括場地設施之硬體規劃、設施設備之使用方法、價值與安全維護保養等項目，其目的乃提供休閒參與者／顧客之便利性與可用性的使用或參與情境，如此方能讓其顧客能在自由自在的情形下充分使用或享受該休閒活動所提供之體驗價值。

　　當然休閒設施與場地因素很重要，但其對於休閒體驗與價值而言，可能情境因素之規劃與管理會比實質的設施與場地因素來得重要些，因為在二十一世紀的休閒體驗與價值乃著重在感覺、感受與感動之層次上，所以休閒產業組織與活動規劃者在規劃或提供其休閒活動時，應予以深切考量，此些有關於休閒活動之情境規劃將在本書第五章休閒商品開發管理中加以探討。

（十）休閒活動整體交通規劃

　　休閒參與者／顧客對於參與休閒活動的交通便利性與方便性（包含停車場規劃在內）之思考模式，將會影響到其參與之意願、興趣、成本與時間等決策因素，若是整體交通規劃無法提供給參與者／顧客方便性與便利性，則其參與意願將會降低，甚至裹足不前。此種情形反應在春節期間的遊樂區、觀光勝地年年入園人數下降，反而前往國外度假。大多是受到其交通之整體規劃不佳，路上塞車時間往往占了相當多休閒時間，以致於入園人數年年下降。所以在「2003台灣燈會IN台中」之活動規劃裡即針對交通整體規劃作了詳細的規劃（如表3-15）。

表3-15　2003台灣燈會IN台中交通整體規劃表

一、規劃免費元宵接駁專車：
　　1.以大型巴士（45人座）包裝上路。
　　2.協調台中、仁友與統聯客運或台中市遊覽車公會等大眾運輸業者加開班次。
　　3.規劃四線免費接駁專車，經由鐵路與公路車站、大型停車場及人口密集區。
二、停車場規劃：
　　1.太平、霧峰、大里方面：干城停車場。
　　2.彰化、烏日、大肚方面：巨蛋停車場。
　　3.南投、草屯、埔里方面：戰基處。
　　4.東勢、豐原、潭子方面：干城停車場。
　　5.清水、梧棲、沙鹿方面：新市政中心及國家音樂廳預定地。
三、設置公車及計程車專用車道：
　　規劃於中正路設置公車、計程車專用車道，兩者使用同一車道，但是計程車需經
　　台中市交通局認證登記者方可行駛專用車道。
四、交通管制計畫：
　　1.在網站上公布交通管制圖。
　　2.在燈會期間宣導與透過媒體宣傳。
　　3.協調交通隊進行管制。

（十一）休閒活動之經營管理

　　休閒活動之經營管理乃休閒產業組織與活動規劃者必須思考的一項因素，此些因素將在本書第三篇之第十一章、第十二章及第十三章中詳細予以探討。休閒活動的經營計畫、利益計畫、品質經營計畫、持續改進計畫、績效目標管理之計畫與永續經營計畫，對於休閒產業組織及休閒活動之經營及運作具有相當重要的影響，若是休閒活動或休閒組織之經營管理不具有吸引力與競爭力時，將會促使該組織或活動下台退出休閒產業，反之若能具有吸引力與競爭力時，則可持續經營與發展，進而達成永續經營之目標。

（十二）休閒活動之實體設備

　　休閒產業／活動之實施與運作免不了必須具備有活動場所內之有關活動設備與物品，活動設備乃指具有重複使用之固定財型態的器材設備，而物品則是隨著休閒參與者／顧客之使用或參與而需作增補之耗材。在休閒

產業之行銷策略規劃中，實體設備乃是一個相當需要加以關注的焦點，因為實體設備之良窳將會實質影響到休閒參與者／顧客之感覺、感受與感動度高低，同時也具有參與前之吸引力及溝通效益，此在休閒產業之策略管理上同列為7P：（1）product（商品）；（2）price（價格）；（3）place（通路）；（4）promotion（促銷）；（5）person（人員）；（6）process（作業程序與流程）；（7）phystical-equipment（實體設備），本書將在第六章中予以探討之。

（十三）休閒活動之活動流程與程序

休閒活動之活動流程與程序，乃指有關休閒活動之提供有關作業流程與作業標準，也就是休閒參與者／顧客之參與流程與計畫，此乃左右了該休閒活動之服務品質與體驗價值的高低與良窳。

休閒產業組織近年來爭取ISO9001國際品質管理系統驗證之行動，乃為爭取其活動流程與程序之標準化、程序化與合理化，其主要的目的不外乎爭取到顧客之高滿意度與再度消費意願。在休閒產業組織與同一休閒活動進行流程中，休閒參與者與顧客重視的乃受到同等級的待遇、尊重與感受，顧客能達到其預期的休閒體驗與服務價值，則為休閒產業組織永續經營與發展之原動力。

休閒活動進行中有關其休閒活動流程與程序之規劃與執行，將於本書第八章中予以探討與說明，休閒服務作業管理乃是攸關休閒活動提供者／規劃者和顧客之間的互動，有助於環境氣氛之營造，透過服務作業管理，將展開和顧客間的良性互動以激發顧客融入休閒活動之情境中，進行享受其休閒體驗價值之服務，如此方能提供顧客窩心、貼切、溫暖、舒適、親近與歡愉的客製化服務。

（十四）休閒活動之緊急應變與風險管理

休閒活動進行途中，常常會發生對休閒產業組織、員工與其顧客之危害、危險或災害事件，而此些事件本身若休閒產業組織之經營管理者與活動規劃者能於規劃時與推出其休閒活動時加以預防管理，則可將其損害降至最低，甚至於消弭於無形之中。

休閒產業組織之風險管理策略不應只侷限於某些休閒活動，而是要全面性的推動，風險管理乃需要先對於該休閒組織及其所推展之全部休閒活動之風險因子作先期審查、評估與鑑定，不論是同業中曾發生過的或本身可能發生的風險均加以管理，此些風險涵蓋合約、活動方案、活動設施、活動實體設備、參與者／顧客、員工／經營管理者、財務風險等方面，休閒活動及休閒組織之風險管理旨在保護顧客與組織同仁、組織的身體與財產、精神之安全維護，確保在風險發生前後能夠緊急應變得宜，並予以妥適控制在可以接受之範圍內，甚至消弭於無形。

緊急應變與風險管理之流程和管理程序，不應只針對可能發生的負面情況予以評估與分析而已，尚應對可能存在的危害因素與危害要因提出探討與分析，並擬定出模擬應變計畫以供休閒組織與員工演練參考依循，如此才能管理風險。此些風險與緊急應變將在本書第十章中加以探討與說明。

（十五）其他考量因素

規劃休閒活動之中，不論是休閒組織之經營管理者或是休閒活動之規劃者，均應將有關政府法令規章之規定及組織設置地區之社區居民之特殊要求、公益團體與其他志工組織之要求與建議事項、宗教與衛道組織之訴求、女權運動組織、環境保護組織之訴求等方面的特殊性個別需求納入活動規劃之考量因素。

諸如：台灣的殘障福利法及美國殘障法均規定，企業與政府機構均須提供障礙者就業機會、提供障礙者有休閒活動機會、障礙者行的無障礙空間等；環保團體要求保護生態環境及動物保護要求；宗教團體要求的宗教平等及不得歧視特定宗教信仰；兩性工作平等法與女性保護團體的女性保護公平就業與公平待遇及保護女性不受性騷擾措施；活動內容不得有性別歧視與性暗示等，均是休閒產業組織與活動之規劃設計應予以深入探討與考量的要素。

三、顧客參與計畫

休閒活動之參與者／顧客之需求（needs）、期望（wants）、價值（values）、態度（attitudes）、確認需求（needs identification）、評估需求（needs assessment）等幾項顧客需求之評估概念；乃爲瞭解其對休閒活動的興趣、意見、態度、習慣、慾望知識和經驗，藉以瞭解休閒組織設計與推展休閒活動之行動方案與策略規劃之重要議題與焦點。

儘管休閒產業組織與休閒活動規劃者多麼地想擁有市場，但是若休閒商品／服務／活動市場對某休閒組織無法認同或不加理睬，則此一休閒組織與休閒活動當會退出市場，不能夠順應市場與顧客的策略根本沒有成功的機會，因此知彼知己的顧客參與計畫，乃是具備有開花結果與成功擄獲市場與顧客之不二法則。

顧客參與計畫乃爲培育共存共榮、創造組織與顧客共有引力之一項方法，其乃透過休閒組織與休閒市場間之休閒商品／服務／活動之需求間共有引力，進行調查與評估顧客需求與期望相關議題。（如圖3-8）

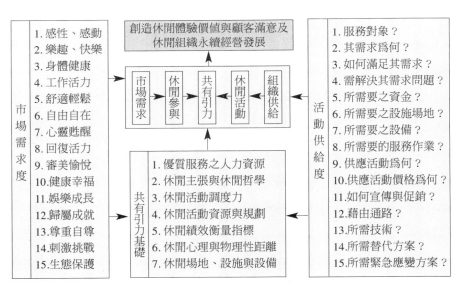

圖3-8　休閒市場與休閒組織共有引力創造之相關議題

（一）創造共有引力的基礎

　　休閒組織與休閒活動之經營管理者與規劃者必須體認到如何滿足市場與顧客之需求與期望，及鑑別分析其組織內部之需求，並將顧客之需求與組織員工之需求間的距離予以縮短，方能使休閒活動之供需雙方能夠產生具體之共有引力。當然顧客與市場之需求應予鑑別、分析與篩選，並結合休閒組織與休閒活動有關供給面資源，予以創造與規劃其所提供之休閒活動有關的行動方案，如此才能使顧客之需求面和組織之供給面產生共有引力。

　　當然在規劃其休閒活動行動方案時不應對於潛在顧客疏忽或偏離，即使偏離其休閒活動之需求仍應持有危機意識，隨時將其偏誤或窘境予以修正，以降低打擊共有引力之力道，甚或消除之。而休閒組織經營管理者與休閒活動規劃者更應蒐集時代之需求與顧客普遍性需求，進而推展或設計出能適應時代需求之休閒活動，如此不斷地創新經營顧客與創意之休閒活動方案設計，將能夠透過市場的共有引力激發休閒組織活力，保持顧客高滿意度及組織永續經營發展的競爭優勢。

　　創造共有引力的基礎之創造步驟大致如下：

1. 蒐集、分析與鑑別休閒市場與顧客之需求（包含顯現的與潛在的需求）。
2. 蒐集、分析與瞭解休閒組織與活動本身對市場顧客需求之適合度。
3. 創新研發休閒組織與活動對休閒需求的適合度與供給能力。
4. 建立縮小休閒組織與活動和市場顧客間的需求度差距之行動方案，以縮小供需兩方面之時間、空間、心理、生理與感覺距離。
5. 塑造出休閒供需兩方面的休閒需求共有引力。

　　至於共有引力基礎的關鍵要素則如圖3-8所示，諸如：（1）休閒服務之優質人力資源策略乃為拉近供需兩方面之差距的最直接操作議題；（2）供需兩方面各自體認之休閒主張與休閒哲學；（3）休閒組織供應休閒活動能力與感受能否為休閒顧客認同與接受；（4）休閒活動之資源規劃能否吻合休閒顧客之理念與需求；（5）如何衡量供需兩方面對休閒服務體驗之價

值與效益：（6）供需兩方面在心理層面與物理層面之距離是否能夠拉近縮小差距：（7）休閒活動場所內部設備規劃、場地規劃、停車設施、入出休閒場所之交通設施等，均是左右供需兩方面是否具備了共有引力的關鍵要素，若是供需雙方面均有了充分之需求分析與休閒活動規劃設計時，當可易於建構供需雙方之共有引力基礎（如圖3-9）。

（二）創造休閒體驗價值與顧客滿意

　　休閒市場與顧客之需求常常受到許許多多的時代（過去、現在、未來）替換而更新輸入其休閒之主張與哲學觀，而一經變換之休閒需求度的高低強度將會相當直接或間接地衝擊休閒組織與休閒活動之跟隨轉換。雖然轉換受到時間與空間、價值觀與哲學觀等之影響，顯然其轉換構想乃對其休閒需求的思維替換具有相當之關鍵影響力（如圖3-10）。

　　由於休閒市場供需雙方往往受到休閒需求思維替換之影響，發生休閒組織／活動無法滿足休閒市場／顧客之需求，而此一不滿足需求或供給不適宜的需求給其顧客時，休閒組織／活動為能掌握住顧客因而創造的其供給不敷需求之新的需求或供給，以為滿足顧客之需求，並將不合宜之需求

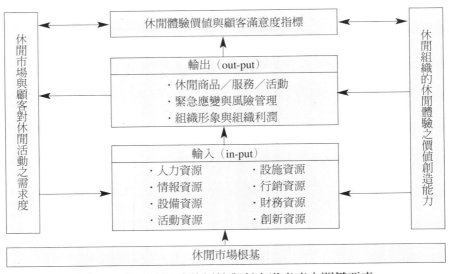

圖3-9　創造休閒體驗價值與顧客滿意度之關鍵要素

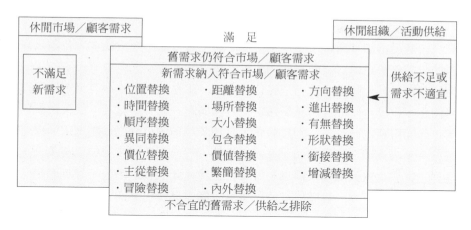

圖3-10　休閒需求思維之替換構想

因素排除。如此的新需求將予以納入符合市場／顧客之需求，其創造的新休閒體驗將能充分供應顧客之需求，並且可以將休閒市場的市場高度經由休閒組織／活動的研究發展、設計規劃與服務作業技術等要素予以創造出來，以為供應休閒市場與服務顧客，進而達成高的顧客滿意度。

（三）顧客需求期待之模組化

　　無論怎樣的顧客，在其進行實際體驗休閒服務之前，均會作某種程度的想像，當然顧客的想像往往是要求休閒服務品質之水準方面，其所有的需求與期望均會在其預先的想像之中構築，不管其進行參與或體驗休閒活動之時是否能符合其原先的想像，大多數的顧客對於休閒組織所進行之顧客滿意度調查或顧客溝通時，通常不會發表公正無私的觀點（也許偏向好的一面，也許偏向不好的一面）。

　　所以對於顧客的期待不宜膨脹，也不宜降低，因為如此均會有後遺症，諸如某民宿業者在廣告文宣或導覽上說：「某某民宿乃藝術與智慧的化身，若缺乏觀賞與品味的耐心將為本民宿披上無藝術無智慧之可能。」若顧客一看到此一宣言時，其內心立即湧上其平素的缺乏智慧與藝術的惶恐之情境。

　　儘可能的較少承諾與任意膨脹顧客的期待，乃是防止目標／潛在顧客流失，避免為顧客所厭惡和唾棄之情形發生之方法，因為顧客大多數是盲目的，其在決定購買／參與休閒組織之休閒活動時，大多會有不安的風險因子存在。其消除之方法乃是將休閒商品／服務／活動之內容盡可能予以具體化，也就是將顧客的感覺透過文宣、導覽、簡介、電話、與人員說明予以休閒服務或商品、活動具體化，諸如騎馬運動俱樂部以馳馬躍中原之意象、手機為塑造無遠弗屆之登高峰景象、香水製造情意綿綿表現萬人迷之姿、生態之旅以鷹揚八掛為名等手法，將休閒活動之內容予以具體化，把服務如何兌現作一具體的交待，以減少顧客消費前、消費時與消費後之疑慮。

　　當然休閒組織／活動若能經由公眾關係宣導或媒體傳播其休閒理念、主張與哲學，則對於目前之顧客與未來潛在的顧客將會是一種保證，而給予顧客安全感、自信心與自尊心。而經由服務行為之進行則為另一模式的溝通，因為溝通乃將服務介紹給顧客，以建立顧客之信心與信賴感，方能接受休閒組織所提供之休閒活動的服務。

策略管理不是裝滿妙計的錦囊，也不是技巧的
集合，而是分析性思考，並致力把資源化為行動。
但計畫不只是量化，無法量化的問題，通常是策略
管理中最重要的。

——Peter Drucker

目標堅定是人格中最不可或缺的支柱，也是獲
致成功的最佳工具之一；缺少了它，即使是天才，
也只能將努力浪費在一團矛盾的混亂中。

——Philip Dormer Chesterfield

Smart Leisure

產業旅遊值得積極推動

　　經濟部公布了「工廠兼觀光服務作業要點」，依使用型態類別，允許廠商設置實作體驗區、遊客休息區，以及餐飲、零售、文化、休閒服務設施，鼓勵製造業將具有觀光、文化、教育價值的生產線提供作為觀光工廠。當生產事業和旅遊結合時，其發展空間相當大，不僅可以創造更多觀光旅遊的需求，也能讓觀光旅遊更多樣化且更有深度，同時，生產事業亦可藉此得到更多生意，並且更有效宣傳其產品及企業之形象。外國的旅遊即常包括一些產業的參訪。幾十年前國內旅遊也常安排參觀工廠。目前我國產業正進一步轉型，又要積極發展國內旅遊，這樣的旅遊尤其值得加強推動。我們可分就幾個具體的方式來討論其目標和做法。

　　第一類產業旅遊是純粹參觀生產，例如波音公司就是西雅圖重要的觀光行程之一。這類參訪可讓民眾學習更多知識，且瞭解產業甚至國家的實力，我國有許多高科技事業及成功的企業，也有許多大規模的公營事業和公共建設，但一般民眾並不容易有機會參觀，這些機構也缺乏讓人參觀的意願。政府應可出面積極協調一些廠商，並命令一些公營事業，開放讓民眾參訪。廠商雖然不太會因這種參訪而增加銷售量，但仍可藉此改善和民眾之關係，提升企業形象，甚至吸引較多人投資該公司股票，因此主管機關若願主動出面協調，應有不少廠商願意參與。

　　第二類產業旅遊是生產設施和環境本身可以提供休閒娛樂價值的參訪。許多具有歷史文化價值的工廠，景色優美的農場和林場，活動相當有趣的牧場和漁業，開放參觀雖可能對生產造成一些干擾，但亦可適度收取門票來彌補成本，甚至可以獲利，國外有不少酒廠連同其葡萄園一起開放參觀，國內也有一些實驗林場和牧場已成為重要觀光景點。但我們仍有許多可以再發展的地方。例如果園不僅可以採果，開花時的景觀也很漂亮。花卉種植地區若能協調農民大面積種植同一種花卉，即可形成壯觀的花海而極具觀光吸引力。有近百年歷史的大型糖廠不但極為壯觀，也是我國經濟現代化的重要歷史古蹟，而水產養殖區若作適當規劃，除了觀賞魚類生活，也可以垂釣甚至泛舟，不過這些產業要開放觀

光，常會遭到一些法令的限制，政府應責成相關主管機關去具體進行瞭解，才能促使快速發展。

第三類產業旅遊是地方特產的參訪採購。我國在農產及農產加工品方面已發展出相當不錯的產業旅遊，有些也和前一類景觀旅遊相結合。但在製造業方面仍待開發。例如夏威夷讓夏威夷衫成為其地方特色，而生產夏威夷衫之工廠即可讓遊客參觀工廠兼採購夏威夷衫及相關之紀念品，我國有些消費品產業因開發中國家競爭而快速萎縮甚至造成失業，政府若能在這些產業原來大量聚集的地方，輔導一些廠商把產品塑造成地方特產，即可成為兼歷史文化及採購樂趣的特產旅遊產業。而有些原來在這些產業工作的人也可因而繼續有工作做。產業旅遊除了給這些產業帶來較多需求之外，更重要的是因為顧客是直接上門來買，不必經過中間商，因此生產者利益可以提高。利用這個特性及地方特產所增加的吸引力，生產者也可以設法在產品中加入更多文化創意，使特產更具特色或更高級化與藝術化，而能有更長遠的發展，有些產品也可為訪客量身訂做而成為個人化的產品，陶瓷是目前這方面已略有成就的產業，成衣、服飾、珠寶，以及其他消費用品其實也都有發展的空間。政府除了提供技術支援及排除法令障礙之外，也要協調各地區，避免許多地方同搶一種特產。

（資料來源：《經濟日報·社論》，2003年4月21日。）

產業競爭分析

學習目標

★ 休閒產業之衝擊與因應
★ 休閒產業之競爭優勢分析與策略管理
★ 休閒產業系統評估與轉型為新管理模式

C. R. Edginton & S. R. Edgintion（1993）認爲靈敏的休閒組織特質有：

1.整合各部門（以一致性著稱）。

2.著重於人力資源。

3.顧客的積極反應。

4.可變通的結構，以順應生命週期的短期活動。

5.開放的建築空間。

6.最佳的第一時間設計。

7增進整個生命週期的品質。

8.技術和資訊的敏感度。

9.具有願景的管理。

第一節　休閒產業之衝擊與因應

　　休閒產業的興起是近十年的事，不過，其對於全球經濟與社會、民眾的生活水準、型態與價值的衝擊卻是方興未艾，休閒活動影響最深遠的莫過於架構在休閒產業之上的各項休閒活動，而且目前炙手可熱的休閒運動、工作休閒、休閒競賽、生態旅遊、遊憩治療、休閒購物等可說是目前相當吸引休閒人口的休閒活動。經由休閒活動之進行，不僅人與人之間、人與休閒組織間、休閒組織互相之間可以比以往更爲容易且具有參與感、價值感與效益的方式進行各項休閒活動之參與和休閒資訊之交流，由於二十一世紀的休閒參與方式之變革，使得休閒組織之經營管理可以更有效率，社會大眾可以在自由自在狀況下滿足其個人之休閒需求，整個休閒產業活動將可更爲活絡。

一、休閒產業之經營管理與衝擊

　　基於二十一世紀的休閒產業之發展潛力與其對人類生活文明價值所帶

來的鉅大影響力，所以有人認為其為繼資訊革命後的另一波革命。有鑑於此，各國政府都紛紛採取政策與措施，來促進休閒產業的發展（如台灣的2004年觀光元年），希望藉由休閒產業的推展，提升本國國人的競爭能量與國家整體企業的競爭優勢，以免在二十一世紀新經濟時代裡，落後於其他國家。

同時世界上在此時代中有相當多的產業競爭，態勢正在轉變之中，變遷的步調是毫不留情的，有的產業改變之速度甚至是加速度的變動，同時連產業間之疆界之決定也面臨了相當多的挑戰。

（一）休閒產業完全改變了市場競爭模式

休閒產業之興起，使得休閒商品／服務／活動的供給者（無論是休閒組織之經營管理者或是休閒活動之規劃者與經銷商）可以直接地面對顧客進行行銷，而此種休閒活動之商業模式對市場競爭的衝擊大致有如下幾個方面：

■休閒產業之發展趨勢

就目前休閒產業之發展趨勢而言，如果有一個休閒組織無法調整此種經營管理模式，將會被市場所淘汰。因為就一個休閒產業的經營者而言，休閒活動可以讓休閒組織之經營管理者／休閒組織之全體員工／休閒活動之規劃者更接近顧客，同時顧客的需求與期望也可以更直接快速地反應在休閒活動之規劃、推展與管理之過程中，依行銷策略而言，愈能接近顧客之休閒組織，將會是愈能夠鑑別顧客之需求、顧客之偏好與顧客願意支付的價格，所以說休閒組織蒐集、分析與確認顧客需求之能力愈強，其在產業中之競爭力也一定比同業高。

■休閒產業需要直接面對顧客

休閒產業組織需要直接面對顧客，原先做為中間者／經銷商之經濟活動如旅行社（travel agent）、傳統經紀人與人際網路行銷模式若不轉變為電子媒體或網路行銷模式，將會在二十一世紀無法適應網路行銷時代的市場競爭。因為Internet網際網路行銷媒介無遠弗屆，消費者／顧客擁有自己選擇自己喜歡的休閒活動、休閒行程與時間，休閒組織與休閒活動規劃者可

依據顧客之需求來設計、規劃與推出其休閒活動，此一「速食化」、「輕鬆自在化」與「自我參與設計」型態的消費模式已完全顛覆了傳統休閒產業之經營方式。所以休閒產業為迎接網路經濟時代之市場挑戰，必須一方面調整其服務作業流程以充分發揮Internet的效率，另一方面必須引用Internet來吸引更多的顧客前來參與。

■資訊科技之發展導致休閒產業市場結構的變化

　　資訊科技之普及化與高度發展，促使中小企業型態之休閒產業組織可以和大型企業型態之休閒產業組織在平等的機會上互相競爭，而且中小型休閒產業組織具有較佳的彈性與易於因應快速變化的休閒市場之競爭能力，另外由於Internet之聯接便利性使得產業間整合更為快速簡單，使得網路經濟時代之休閒產業市場之變遷更為加速。

(二) 休閒產業所塑造的產業經濟是買方市場

　　休閒產業對於其產業經濟之另一項衝擊，將會是把以往由賣方角度思考商品／服務／活動的問題和決定經營策略的市場，轉變為由買方角度來思考的競爭思維，此種自由競爭體制將會使休閒產業朝向如下三個方向來發展：

1. 選擇適宜休閒組織本身的目標顧客，並以最有效率／最低成本的方式將其休閒商品／服務／活動有關訊息傳達到其顧客接收並參與其活動，使其顧客得以獲取最滿意的價值與體驗。
2. 有效運用所能掌握的顧客群體，並開發更多、更高價值與體驗的休閒活動以滿足顧客，使顧客願意一再地到該休閒組織所提供的休閒活動裡參與和體驗，提高休閒組織之經營效益與效能。
3. 擴大顧客群數量，也就是吸引更多潛在顧客前來參與和體驗，以加強該休閒組織或活動之品牌知名度。

(三) 休閒產業必須以嶄新的思考方式呈現休閒價值

　　過去大多數的企業經營管理者均認為規模經濟（economics of scale）及大量的文宣廣告預算乃是其競爭優勢的來源，然而在二十一世紀之競爭

情勢中已不再是有效果的思考方式，而現在已是彈性、速度、創新、整合與挑戰性思考方式的時代。因爲二十一世紀企業經營管理動態現象已是爲全球化、國際化與創新創意所形成的策略運作的時代，休閒產業組織要在「價格」、「品質」方面的競爭加速「創新」、「服務」、「便利」與「快速回應行動」，乃是建立休閒產業的第一行動者之優勢，方能屹立於其休閒市場與競爭市場中之超競爭（hypercompetition）優勢。

超競爭優勢可分爲如下幾個方面來說明：

■全球化經濟

全球化經濟乃指商品、服務、活動、人員、技能、理念與哲學可以自由的在各地區各產業之中移動，所以休閒產業已不再是本土化發展，而需要在全球各地區各產業中發展其堅強與紮實的競爭力。而休閒產業組織想要在全球經濟中實現其策略性競爭力，就必須要將全世界視爲其市場，而深切體認到在全球經濟中競爭的重要性。

■全球化步調

全球化（globalization），係指國際性整合、策略聯盟的發展而言，休閒產業在全球市場活動中，有可能財務資本之國際性移動，也有可能是休閒商品／服務／活動之國際性移動，當然也有可能是經營管理技術與經驗之國際性移動，所以休閒產業之全球化經濟活動使得休閒組織在新競爭情勢中顯露出更多的商機與活動發展。休閒組織有些受限於本土化特色不易發展全球化，但其對全球化之策略選擇仍是相當具有選擇魅力的，惟不論是否已全球化或想全球化之休閒組織，應該將在其本國的自身組織之休閒市場予以妥善經營與保有競爭優勢乃是相當重要的，諸如日本迪士尼主題樂園雖已是全球化發展，但是對日本民族文化之特色，日本國民入園顧客之規劃設計與經營管理模式乃以日本爲主要目標，因此在新競爭情勢下休閒組織在國內市場經營與全球化發展間仍應取得平衡點。

■與知識經濟同步發展

知識（knowledge）包含資訊、智慧與專業能力等方面，在新競爭情勢下，知識乃爲休閒組織的重要資源，也是組織競爭優勢的來源，在台灣自

2000年由政府發動知識管理（Knowledge Management; KM）以來，不但工業界、商業界、行政機關推動KM，就是休閒產業，也投入KM活動之中，其目的乃為各組織積極累積員工的個人知識，並將之轉化為組織之資產，此一無形資產之蓄積與發展將會影響到組織之生存與發展競爭優勢。休閒組織同樣的需要將其組織與個人、活動參與者與顧客的知識價值予以蓄積、擴散、傳輸於休閒組織與活動之中，方能藉由取得資訊與使用資訊以提升其競爭力，迎接任何時刻之挑戰與競爭，期能取得永續經營與發展之利基。

（四）休閒產業必須活用組織資源提升組織經營效率

休閒產業必須注意到下列三種事情：第一，找出其組織或活動本身的潛在顧客群，並極力做好顧客關係管理（Customer Relationship Management; CRM）；第二，整合其組織之內部資源（internal resource），以快速回應，持續創新（perpetual innovation）及符合顧客需求的休閒商品／服務／活動供應其顧客；第三，整合外部資源（external resource），以便利、快速、有價值的將其商品／服務／活動供應出來，並吸引其顧客之參與／消費。

■找出潛在顧客群

因為休閒產業在二十一世紀乃是買方市場，所以在現有顧客之需求與期望的蒐集、分析與鑑別之外，更應利用公眾關係與網際網路科技將潛在顧客之需求與期望予以蒐集、分析與鑑別，以能有效率的經營其組織之所有現行與潛在顧客間的關係，作好售前、售中與售後之服務，加深顧客之休閒體驗價值，並教導顧客有關參與活動之各項功能與參與方法，讓顧客於參與後之期望得以超越其參與前之期望，進而吸引顧客再度參與並能推薦親友共同參與之慾望。

■內部資源基礎的整合

休閒產業組織之內部資源，乃指其休閒商品／服務／活動之有關設計規劃與提供顧客參與之程序的投入，如場地、設施、設備、資本、員工素質與技能、權利金、具有優勢之管理行為與程序等。而休閒組織若僅擁有單一資源，可能無法形成競爭優勢，例如某一休閒組織僅具有該組織所處

地區或鄰近地區的最佳設備或設施，但是該組織若缺乏卓越之行銷資源與優質人力資源互相配合，則其競爭優勢也會快速退化與萎縮。所以休閒組織必須整合其各項資源後方有可能成為策略性相關資源，此些相關資源必須予以組合與整合，才能使該組織具有競爭優勢，也才能形成為一個具有吸引力的組織。

■外部資源基礎的整合

有關休閒產業組織之外部資源，乃指該休閒組織所提供之活動的鄰近地區之交通狀況、配合使用資源狀況、政府法規狀況、資訊與通信設施狀況等外在因素影響前來參與休閒活動之顧客意願。休閒組織若能規劃在交通便捷、緊急救難設施齊全、鄰近休閒組織可提供該休閒組織欠缺之資源（如住宿、飲食、購物等），同時設施設備均符合法令規定且有便捷通訊或資訊設施之情形下，則其將可提供顧客更好的服務，以及本身的經營效率將可更為提高。諸如2003年3月1日阿里山觀光火車發生撞山與火車廂掉落之重大傷亡事件，即是阿里山火車乃世界上僅有三條高山火車之賣點吸引人潮，但是因機件故障外加交通路況不佳、緊急救難設施不足之狀況下而發生之悲慘事件。

以上種種乃說明休閒產業組織之營運活動若能充分善用其組織的內部與外部資源，並善用資訊通信科技之潛力，必能不斷提升其組織的經營效率，降低成本，所以休閒產業在新的競爭情勢中，想要成功競爭，當然要建立一系列獨特能力與資源才能夠成功。

■組織必須建立良好的利益關係人網路系統

休閒組織乃是由幾個系統的利益關係群組成的系統，其之間的關係網路之建立與管理對於休閒組織而言，乃是一項相當重要的任務。利益關係人（stakeholder）對組織策略性行動方案之成功或失敗具有極深的影響力和被影響力，因利益關係人對休閒組織與休閒活動之經營績效有著關心與被關心之特殊需求，諸如想分享組織成功之喜悅或有求於組織、參與其休閒活動、體驗其活動價值等需求。當然組織與利益關係人間也互為依賴之關係，而利益關係人愈重要愈具有價值時，組織對其也愈為依賴，然若組織對其利益關係人依賴愈深時，組織之經營管理者則應思考是否符合組織

之最佳利益，諸如組織是否與之保持若即若離之態度，以免組織之資源為其所操控，或組織文化與組織之未來發展是否為其所左右，以致無法善用自己的能力與資源來永續發展；當某些利益關係人間存有既存或潛在衝突因素時，組織易受到利益關係人管理上的殘酷挑戰；當組織獲利未能符合利益關係人之期待時，則利益關係人將會挑戰組織之經營管理能力等不可預知之風險因素。

所以休閒組織在制定或策定其策略性行動時，必須要懂得權衡與取捨之權衡決策（trade-off decision），也即考量組織最仰賴那一類型的利益關係人之支持而予以制定其策略性行動，以免流失利益關係人之支持，進而影響到休閒組織與活動之經營績效。

而休閒組織之利益關係人包括有三種類型的利益關係人（如**圖4-1**），即為組織之資本市場利益關係人，商品／服務／活動市場利益關係人與本身之利益關係人），組織之策略管理者（strategist）（如高階管理者、執行長、總經理等），則須衡量組織與活動策略企圖（strategic intent）為何？策略企圖乃指該組織利用其組織之內部資源、外部資源、核心能力與核心技術，期企在激烈之競爭環境中達成其組織與活動之目標，所以組織或活動之策略管理者要在其組織與活動之目標為基礎的考量下管理其三種類型的利益關係人，並力保利益關係人網路能支援組織或活動，而不會形成負向

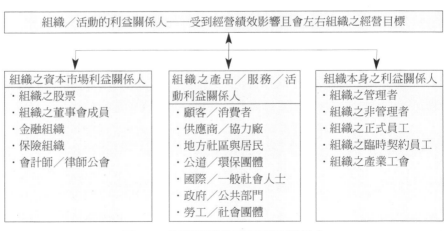

圖4-1　休閒組織的三種利益關係人

牽引，導致組織／活動之目標無法達成。

二、休閒產業之經營管理可能遭遇的問題

　　休閒產業之發展與休閒哲學有著相當密不可分的關係，以休閒產業策略經營與管理範疇內尚未能說已是具有科學管理原則，主要是管理學所發展之原則（principles）或通則（generalizations）並不多見，在管理學中所以不容易發現有較精確的原則或定律（law），主要乃是管理行為有其極為複雜之性質，任何一項管理行為大多涉及了相當多且不確定性之變項，往往隨著時空背景、社會人口統計、區域文化、人類生活哲學、休閒情境等而變化。也由於休閒產業存在有太多的局部化、地方化、特性化等之情況，因而在其經營管理方面存在著相當多阻礙其管理通則之出現機會，當然在網際網路的普遍化、WTO推動之全球化國際化與產業標準之統一化等因素，將可促使休閒產業得以發展全球化市場，使其突破原有侷限的休閒產業組織所在區域之市場藩籬。

　　二十一世紀的休閒產業組織之經營管理，也受到了WTO、ISO、Internet等的影響與衝擊，其所提供的休閒商品／服務／活動可以說在時間、空間、感性、感覺與感動情境中完成交易行為，而此種交易行為和工業類、商業類之交易行為最大不同點在於：第一，其交易過程前的訊息傳遞是透過公眾關係網路，行銷宣傳網路與電子網際網路等虛擬（virtual）環境中，及透過參與過顧客之面對面宣傳與形諸文字之文宣導覽說明等較為真實（real）的環境中，將休閒活動傳達予其顧客。第二，休閒活動交易進行中大多著重在心靈之享受、服務之體驗、活動之價值與商品之效益，而完成其參與休閒活動行為。第三，休閒活動消費之後有關休閒活動體驗與價值效益之傳遞則是無遠弗屆的，可以經由電子媒體、資訊科技與通信科技作全球性傳遞，使得休閒組織與休閒活動訊息傳遞過程不受距離之限制，甚至也不必經過國與國間之海關，即可達成。

　　基於上述不同點交易行為之特性，使得休閒產業之經營管理方面，遭遇了許多的問題，以下分別說明之：

（一）在基礎建設方面

　　休閒產業之經營管理，雖然已爲各休閒組織與休閒活動之規劃者與經營管理階層體認到必須建構其競爭優勢策略及優質之經營管理行爲，但是由於休閒活動有在都會區中進行的、鄉野中進行的、保護區進行的，以及森林、高原、大海與空中進行的特殊性，其得以吸引休閒參與者或顧客前來消費或交易行爲完成之方便性與容易性，則有賴於以下幾項重要的基礎建設（infrastructure），方得以順利完成消費或交易行爲：

■休閒活動之場地容量

　　任何休閒活動進行場地之容量，乃左右到休閒活動進行之流通量，若是容量太大而參與活動人口數不足，則形成投資閒置浪費，反之若容量太小，則無法承受參與者活動人口數之承載，則會形成災害發生風險。這個現象在全世界均不斷地在重複發生，例如台北縣展示館全年活動不到六個，形成投資浪費，因此不易吸引更多的參展廠商與前來觀展的人口之參與，進而惡性循環，導致主其事者深受主管機關或民意機關之責難；而演唱會場地太小，容納不下一下子湧進的歌迷之狂歡，以致於發生倒塌意外之傷亡事件；阿里山火車意外事件中，直昇機不忍拒絕傷患之要求以致搭載傷患者過多而超重，發生迫降之事件；足球場不堪太多球迷擠壓而發生倒塌及球迷暴動事件等。所以休閒組織之經營管理者與活動規劃者有必要針對其推展之商品／服務／活動得以順利進行與發展，以確保顧客滿意與組織之永續發展。

■交通建設與道路狀況

　　都會區休閒組織週邊交通建設，大致上較爲完整，只不過停車空間與設施則爲必須思考之休閒規劃要素；而鄉野、高原、森林與生態保護區之交通建設不足，道路流量不敷假日湧入之消費人潮，形成塞爆之現象，更是休閒活動規劃者與休閒組織之經營管理者必須在活動推展前妥爲縝密規劃之重要因素；海上與空中則事涉政府法令是否鬆綁與開放等因素，均是休閒產業之經營管理必須縝密思考與規劃的關鍵性要素。諸如：每年合歡山賞雪活動、陽明山賞花活動、春節期間旅遊區、廟會或特殊活動等均會

將交通建設與道路狀況列為活動規劃考量之要素及其所發生之負面影響。

■休閒活動的普及性

　　休閒產業能否蓬勃發展，其組織所推展之休閒活動是否能夠普及化，乃一般社會大眾的休閒主張與休閒哲學，和休閒組織與休閒活動的休閒主張與休閒哲學能否符合，為其是否普及化之重要思維。目前的休閒參與者之休閒價值觀，往往受到政府的教育、文化、觀光、農業與經濟等多方面施政措施之影響，政府對休閒產業之施政措施與法令若能建構完整，則民眾對於參與休閒活動之興趣與需求將會增加，如此由各項休閒主張與休閒哲學的休閒活動將可快速發展，以形成休閒活動之普及性，譬如台灣2003年的觀光客倍增計畫與2004年觀光元年施政措施，乃是一種促進休閒觀光活動之普及化策略。當然此一普及化基礎建設應包括推展各項休閒活動、基礎硬體建設（如觀光旅館與民宿）、軟體建設（如Internet應用軟體）之發展與通信系統無死角化發展，以及其他各項配合措施，如法令規章之制定與休閒組織之管理等在內。

（二）在休閒活動行為方面

　　在休閒活動之出現時，顛覆了傳統上的工業化與商業化之消費行為方式，使得休閒活動之提供者與消費者之間對於其商業交易或參與過程的適法性、體驗的可靠性與參與過程的安全性特別重視，因為休閒活動若無法滿足活動參與者或顧客有關此些條件時，則其組織與活動之推展勢必事倍而功半，因而在休閒活動行為進行時所衍生之問題乃為推展休閒活動成功與否之關鍵所在。

■參與活動過程安全的問題

　　休閒活動在參與過程中的安全性可以說是休閒活動與休閒組織的最重要因素，有關在顧客／消費者／參與者於參與或消費其有關之休閒活動的安全性，主要是要確保所有參與／消費／交易過程前後，所有的活動資訊傳遞與感覺感受是完整的、符合的且是正確快速地在休閒活動之提供者與參與者間傳達與體驗；以及在參與／消費過程之中能夠自由自在地享受活動之體驗價值，而且能夠確保生理的、心理的與精神的安全無虞。因為唯

有如此，才能建立起參與者和組織與活動之間的信賴度，進而願意透過活動的參與，而達到進行休閒活動之目的。為確保休閒活動的安全性，首先組織之經營管理者與活動規劃者必須針對其提供之活動有關硬體設備與軟體設施，建置不容易被風險性因素所侵襲的安全管理系統與緊急應變處置系統功能，使得顧客於參與或消費過程前，能夠獲得完整而正確的資料，在過程中能確保其參與行為之安全性與真實性；其次，在休閒參與或消費行為時所產生之風險因素，應作好緊急應變處置，確保顧客得到最好的、最妥善的保護與照護，其包括有形的補償或理賠，以及無形的關心慰問與心理諮商等方面。

■消費者保護

　　休閒活動的另一項障礙乃在於消費者／顧客在參與活動過程中所可能發生詐欺行為及顧客之個人資訊或隱私權遭到侵犯。

　　首先，在詐欺方面，顧客在付了錢之後，收不到休閒商品或收到與傳遞訊息之商品不等值，或體驗的服務不是休閒組織或活動所傳達的服務，或參與之活動擅自被休閒組織變更為非期待或需求之活動等事件，顧客可能無法如工業類與商業類交易行為一般受到法律之保障，因為在休閒活動之參與或交易行為過程中，有些牽涉到感受性、感覺性與感動性的情境因素，因而在缺乏具體明確之數據或證據下，現行的法律可能無法作為消費者或顧客之後盾，以為保護之。惟台灣政府有鑑於國人參加旅遊時易因旅行社疏忽或故意行為而衍生之旅遊糾紛，業已由交通部觀光總局建立並發布國內與國外旅遊定型化契約應記載及不得記載事項，供消費者與旅遊業界參酌，同時，觀光總局並輔導與協助中華旅遊品保協會為旅遊消費者代言與跟旅行社索賠有關事宜。

　　其次，在消費者保護（consumer protection）方面，隱私權與個人資訊保密也是一項關鍵因素，因為在交易／參與的過程，為了取信於休閒活動之參與者和提供者雙方及人身平安與意外保險需要，參與者往往提供相當詳細的個人資料，以及在參與活動過程中之個人肖像之留存檔案，如果未能受到良好的保護，致使消費者／參與者之個人隱私權遭到損害或侵權，以致於使消費者之保護益形重要。

■支付與運送體系

　　休閒活動為了讓休閒參與者／消費者和休閒組織或活動提供者在此一休閒活動中互相滿足之外，尚需要有支付與運送體系（payment & delivery system）來達成，換言之，休閒活動過程包括資訊流、物流與金流三個部分，而且缺一不可。在物流方面不管其運送體系由休閒組織、行政機關或第三者來建立交通系統、道路系統與運輸系統，惟休閒組織宜負有將參與者／消費者安全到達參與活動並且到平安離去之責任；在金流部分問題則較為簡單，因為進入休閒場地大多需現金或信用卡支付入場費或使用費，較不會發生造假或呆帳之情形；資訊流則頗為複雜，如公眾關係、平面媒體與電子媒體關係，資訊與通信科技等關係，惟此方面有待建立策略性行銷管理系統予以建構與進行。

■智慧財產權問題

　　休閒活動所進行的交易，主要的商品包括物品、服務與休閒活動等方面的商品／服務／活動，其著作權在其為實體物品時較為簡易，其智慧財產權（Intellectual Property Rights）之保護自可易於取得有關智慧財產權法律之保護，惟若其為服務或活動時，則其智慧財產權之保護較為複雜與困難，因為複製其智慧財產較為容易，惟受侵權與損害之一方不易舉證，或為證據薄弱，以致於此一方面尚有待各國政府之努力。

（三）在休閒組織的內部調整方面

　　休閒活動之商品生命週期（product life circles）有的相當短暫，有的則有類似工商產業之產品生命週期較長，尤其在二十世紀休閒活動參與者／消費者之休閒主張與休閒哲學也受到資訊革命之衝擊，變成其需求與期望轉換速度相當快速，這可由香港蛋塔的短暫消費旋風、行動咖啡風潮之急速竄起與凋零、民宿之風起雲湧違章設立與有法源基礎後卻冷卻下來、飆車之急速全台灣瘋狂發展卻因危害安寧受到警力取締而有消失之跡象等，可以瞭解到休閒組織對其所推展之休閒活動之生命週期之發展過程必須深切瞭解與掌握，並於其行將退出休閒市場之前即能規劃設計並導入新的休閒商品／服務／活動，而在推展出新的活動時，即應針對該活動所影響其

組織資源整合之各項變數與資源予以重新策略性規劃與調整，作好及時接棒推出之準備，如此休閒活動將可於推出市場時，即能運用整合後之各項內外部資源而滿足其顧客之需求與期望，而形成休閒組織持續創新與持續改進之能量，進而達成組織之永續經營與發展之目標。

第二節　休閒產業之競爭優勢分析與策略管理

　　休閒產業於二十一世紀想要在休閒市場能夠繼續成長，而且經營績效又有效能，則其組織與其活動之市場成長，主要乃是依靠瞭解和塑造其顧客之需求與期望，而其組織與其活動的經營績效有效能，則是其營運的一種功能，透過週期性的追求此些經營願景與目標，則休閒市場將會變得有組織，而且長期來說會一再重組。

　　新興的休閒產業或休閒活動的基本活力確定之後，應該可以享有高成長，但是效能卻仍然低落，因為新創立之產業組織或活動其成本大致上均很高，因而產生了休閒組織與活動之成長初期的首次淘汰，在某些不具效能之組織或活動淘汰之後，留存的將是更有效能的組織與活動，然此週期仍不致於要犧牲成長。惟在此週期之後，組織與活動的效能若想持續提高，則需要依賴四種資源整合（即作業系統標準化、普及組織與活動的成本結構分析及整合、政府的干預、透過淘汰機制的產業整合）以維持其競爭力及效能。而在後續之競爭優勝劣敗之淘汰機制裡，產業組織的重組則是為了追求成長，關心營業收入、現金供需流動、盈餘、市場占有率、顧客占有率、單一休閒活動營收、淨值等各面的成長，而此時休閒組織之經營管理者必須妥善運用所有投入之資源的效能，此些資源包括資本、勞力與管理技能在內。

　　經由以分析可知，休閒組織與活動大多擺脫不了產業競爭力量與併購者之魔掌，不論組織規模之大小，大多無法以其組織歷史悠久、規格經濟、夥伴或市場占有率自保，而免於激烈競爭與組織所屬產業變化之衝擊，所謂「優勝劣敗」、「物競天擇」、「高處不勝寒」正是說明了任何休閒組織必須依賴其最有效能、最健康之經營體質與最有適應力之組織結

構，並能有效整合或重組之卓越競爭優勢，方能適存於二十一世紀的激烈競爭環境之中。

一、策略管理者的角色與權利義務

休閒產業組織或活動之策略管理者乃是其組織中的執行長（Chief Executive Officer; CEO）、總裁（President）、所有人（Owner）、董事長（Chairman of the Board）、執行主管（Executive Diretor）、總經理（Genernal Manager）或創業者（Entrepreneur）、專案規劃者（The Programmer as a Professional），其在組織或活動中必須要能夠規劃與建構一個可以應付任何轉變或競爭的組織系統，建構其組織之使命與願景的承諾，及如何帶領其組織或活動，因應轉型重組或轉變之衝擊而達成其組織或活動之目標的權利義務，而策略管理者除了上述權利義務之外，尚應具備有為組織謀取足夠經營利潤以及為完成對社會責任與承擔組織風險之意願和承諾的認知。

（一）使命說明書

一個休閒組織的策略管理者應為其組織及全體同仁建立使命說明書（mission statements），此乃為使命的陳述，其目的乃在於向其組織與全體同仁宣告或聲明，該組織所司之營運範疇及組織之經營理念、組織願景，以為和其他組織區分其間的組織宗旨之差異性與特殊性，以作為該組織之經營方針與目標，藉以提升組織之經營績效與同仁間之共同願景構築。

（二）SWOT分析

■外部機會與威脅分析（external opportunities and treats analysis）
有關政治的、社會的、文化的、人口統計變項的、環境的、文化的、法律的、政府的、技術的與競爭之趨勢與事件，在休閒產業之未來具有相當明顯的影響力，而此影響具有有利於休閒組織的發展，也有不利於休閒組織發展之力量。

　　卓越的休閒組織之所以能夠持續不斷的「重生」，乃在於其組織能夠瞭解環境與掌握環境，並能將資訊轉化爲其組織的競爭優勢力量，休閒組織不能夠忽視其組織之使命、任務與外部總體環境，否則將無法鑑別、監視與量測出其組織經營成敗之策略因素。策略管理者應該要能夠規劃、設計與發展出其組織的策略管理制度（strategic management system）來分析與偵察其所處之總體環境，此制度之運用與管理乃在爲其組織描繪組織與其員工、利益關係人之組織願景與未來發展趨勢。

1. 經濟環境力量：經濟環境乃爲其組織所處的政府所實行之經濟制度，一般而言，經濟制度可分爲計劃經濟（planned system）及市場導向經濟（market directed system），其兩種不同的經濟制度體制下之經濟活動與政府之管制強度自是不同，諸如政府干預過大會對市場導向經濟之活動造成威脅及妨害經濟與政治之自由，例如固特異輪胎公司（Goodyear Tire）爲遵行其政府要求之安全規定，就必須列印出達345,000頁之電腦報表（重3,200磅）向其政府有關機關呈報該公司之安全作業，而全公司幾乎在同時間把其管理重心作調整，因而分散了在日常管理行爲之關注上。

 另外一個政府或區域的經濟成長與發展狀況，則會是休閒產業組織一項重大影響因素，而此因素大致爲人口之老化因素、政治與經濟聯合因素（如金權政治、黑金政治、特權政治、官商勾結等情況）及政治因素等三方面，但其對於休閒產業之發展卻是相當強大的。

2. 技術環境力量：技術環境力量乃指資訊科技、通信科技之興起，大大地改變了企業與休閒產業的結構與競爭法則，擁有資訊與通信科技3C與3G的e化、m化、v化能力與知識的休閒組織將會是具有高度競爭優勢的事業，而且該組織將可持續創新、轉換或延伸其新的商品／服務／活動與事業。

3. 政治環境力量：休閒組織大多需要有公共建設之配合與支援，所以政治系統之法律規章、行政機關、法人團體與壓力團體之力量，對於產業組織與活動之發展具有相當的影響力量。諸如阿里山賞日出，觀光小火車之交通建設、觀光旅館興建及主管機關專業性，均

對該休閒遊樂區之發展具有相當的影響；而月眉主題遊樂園有政府之協助開發，致其交通便利性與便捷性便能使該遊樂園之發展具有支援與加分之效果。

4.社會文化環境力量：生活型態的轉變、對生涯之期待、消費者主張、家庭結構變化、人口老化現象、人口地理遷徙、生命價值觀、人口出生率、休閒主義與哲學等方面，對於休閒產業環境具有相當之緊密關係。

策略管理者在進行其組織／活動之策略規劃與管理時，即應該遵行如下的基本原則：組織需要去形成策略並善用組織之產業環境之機會，減低或避免其外部環境對其組織所具有之衝擊力量。因此休閒組織之策略管理者必須要有能力去蒐集、分析、鑑別、監視與評估其組織所在位置之外部機會與威脅，並藉此研究與規劃、實施在流程中予以擴大其組織的競爭優勢。

■内部優勢與劣勢分析（internal strengths and weaknesses analysis）

有關於休閒組織中的可控制活動在為其組織或員工執行之時，其所呈現出之良與劣，好與不好的方面，乃是休閒組織之策略管理者必須對其組織的人力資源、財務與資金資源、研究與創新資源、生產與服務作業資源、市場與行銷資源、時間資源、資訊資源等方面的內部優劣勢進行蒐集、分析、鑑別、監視與評估其組織和同業間之競爭優勢情形。

組織之內部因素可以藉多種方式加以衡量，其有計量型與計數型的績效評估與衡量，而將之與該組織之過去績效比較分析，並擴及於產業之績效比較分析，如此予以瞭解與掌握組織之內部競爭優勢情形，並極力降低或拋棄其組織內部競爭劣勢情形。

■情勢分析（situations analysis）

休閒組織／活動之策略管理者在進行其內部優劣勢與外部機會威脅分析之後，對其組織在產業之中所位處之優勢與劣勢競爭地位應有所瞭解與掌握，則此時應可進行其策略之形成（如圖4-2）。

1.對於組織願景與使命的評估：休閒組織經由SWOT分析之後，對於該

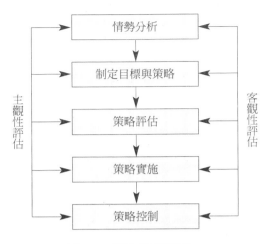

圖4-2　策略管理模型

組織所具有之競爭力強弱已有所瞭解與掌握，接著應進行發揮自己的長處朝向目標成長，不放過任何可以成長發展之機會。當然組織將其組織之使命作陳述、聲明與宣告，使其組織內的全體同仁均能瞭解組織的發展方向與使命，如此的使命陳述乃建構全組織的共同願景，並將組織之使命與共同願景作為該組織之策略發展之關鍵因素，因為如此可藉由使命之陳述、聲明與宣告以及願景的建構、鋪陳與宣導形成產生組織之可行策略與檢視其策略之可行性基礎。所以休閒組織在建構與評估其組織／活動之策略時，乃隨著其使命與願景之轉變與轉換而可呈現出動態的規劃與發展。

2. 對休閒活動策略之定位：休閒組織所擁有之資源往往受到如下七個因素所限制：（1）管理階層之領導能力問題；（2）人力資源問題；（3）休閒設施與設備問題；（4）組織之資金充裕與否問題；（5）休閒活動之原材料供應或來源問題；（6）休閒活動實施之技術問題；（7）目標顧客在那裡的問題。所以休閒組織／活動之策略管理者必須對其提供之休閒活動之商品／服務／活動範圍予以瞭解與掌握，要如何方能發展其綜效（synergy）。並且對於其定位要能夠充分界定，惟在進行其休閒活動定位之時，應充分瞭解與考量其組織

之使命與願景，在其指引下予以價格、品質、服務、體驗價值等方面之定位。

3. 對顧客之需求與期望之瞭解與符合：顧客之休閒主張與哲學之瞭解，並考量與該休閒組織之使命願景之前提與組織宗旨下，進行如何滿足與符合顧客之需求與期望的策略制定。而顧客需求與期望則顯露在該組織／活動之市場範圍與市場區隔、休閒體驗或活動進行之技術、休閒活動之供應與服務水準、休閒組織之能力、形象與資產、休閒活動之市場發展方向等方面，所以休閒組織與活動之策略管理者，必須對其顧客之需求與期望作深度瞭解，方能制定可行之策略。

4. 對於組織與活動之目標評估：休閒組織與活動的目標，乃基於該組織／活動之願景與使命、動機與利益所形成的，在該組織之經營管理者與活動規劃者，和其內外部利益關係人之互動過程中，透過組織與活動目標的催化（activation）、動員（mobilization）、結合（coalescence）予以凝聚了各種休閒資源與顧客需求期望，確立其目標；而此些目標之宣示予全體同仁瞭解與認知，同時並對其目標之績效衡量方式或評估標準予以建構完成，並提供其內外部利益關係人瞭解與向組織與活動之策略管理者提供多方面建言與意見，經由此一程序而排定該組織與活動目標之優先順序。一般而言，休閒組織與活動所追求之目標，大致為社會責任目標、組織或活動之利潤與業績收入目標、組織之整體經營目標（如財務五力、利潤率、成長率、市場占有率、股東權益、工資、員工退撫基金、市場領導力等）、休閒組織之目標，需運用組織之力量與資源之運作予以達成，所以在情勢分析中應作詳細評估。

5. 對組織與活動之策略評估：在此一階段，策略管理者需針對策略是否明確易於瞭解與宣導？策略之資源運用能否充分運用？策略是否考量與評核組織與活動的SWOT分析？策略資源與組織／活動之資源能否符合或結合？策略的內容和其延伸的行動方案是否具有延續性與相關聯性、一致性？策略內容中是否含有風險性因子？策略價值與目標是否符合組織之願景與使命？策略之目的是否符合利益關係

人或組織之需求與期望？策略內容是否具有激發組織內部全體員工之企圖心與潛力？策略能否爲顧客或市場所接受？策略之目的與目標到底是那些？……均是策略管理者所必須思考與管理控制的。

6.對策略管理者之評估：休閒組織與活動之策略管理者，因爲有其特殊之人格特質，同時組織與活動在休閒產業之定位與競爭力情形，均會對於策略之擬定與導入實施產生相當程度與層次之影響，所以休閒組織與活動之經營管理者與相關利益關係人，應對策略管理者進行評估其對整個休閒活動之發展之擬定與策略之方向，換言之在策略形成的過程中，應予考量與評估策略管理者之進行策略規劃之模式，此爲符合組織與利益關係人之利益與需求期望。

（三）擬定策略與目標

休閒組織與活動之策略管理者在確立了其願景與使命之後，即應開始確立其組織與活動之策略，而在擬定其組織與活動之策略時，通常會進行SWOT分析，以瞭解其於產業市場競爭情勢，其目的乃使其策略管理者得以利用其於市場的一切機會。策略管理者於規劃與擬定其組織與活動之策略與目標時，應針對市場情勢予以審查與評估，及時掌握未來可能發生之情勢走向，並爲此趨勢與情勢予以分析，並建立其組織與活動之策略與目標。

■策略

策略（strategies）之擬定乃爲達成目標，尤其在長期目標與年度目標方面更需要有妥適的策略，所以組織與活動之策略，包括其在市場之知名度、多角化程度、購併、策略聯盟、活動之規劃與設計、市場占有率、來客率、消費金額，甚至撤退清算合併合資均涵蓋在內。

■目標

目標（objectives）乃是休閒組織與活動爲達成其願景與使命所延伸與搜尋得來的特定結果，目標可分爲短期、中期與長期目標。短期目標大多泛指一年以內之目標，中期目標指滿一年以上不滿三年或五年之目標，長期目標則爲滿三年或五年以上之目標。目標對於休閒組織與活動乃是相當

必要的，因為目標能夠為組織與活動提供明確之方向，並及協助目標績效之評估及創造的規劃、組織、執行、控制與管理依循基礎。一般而言，目標應予以量化，並應具有挑戰性，不宜將目標界定在目前已能達到之目標，而且目標應可為組織內各個部門與單位所接受，並可延伸建立組織與各個部門單位之目標。

■策略與目標之規劃條件

　　休閒組織與活動應能夠瞭解規劃之先決條件，而此先決條件約可分為幾個要素：（1）該活動所具有之主客觀情勢；（2）經營管理者之領導才能；（3）氣候因素；（4）地形因素；（5）法令法律規定；（6）組織之競爭力；（7）組織之人力資源規劃；（8）該組織與活動資源；（9）組織之作業規定與作業標準；（10）設施與設備因素；（11）組織之休閒主張與哲學；（12）組織經營者道德影響力；（13）組織之願景與使命等方面。（如表4-1）

　　此些規劃的先決條件之評估及和競爭對手之比較，以為規劃該組織與活動之策略與目標，此些先決條件在規劃之範圍乃由微觀到宏觀（即人力資源發展、領導統御才能發展、組織與活動結構、獎懲制度與辦法、設施

表4-1　策略與目標規劃之先決條件

序	條件／因素名稱	在休閒產業經營管理上之應用
1	休閒活動之主客觀情勢	內部環境與外部環境分析
2	經營管理者之領導才能	組織領導與管理品質績效
3	組織與活動位置之氣候因素	外部環境分析
4	組織與活動位置之地形因素	外部環境分析
5	組織與活動位置之資源因素	內部環境與外部環境分析
6	組織與活動位置之競爭力	競爭優勢分析與情勢評估
7	組織之人力資源規劃因素	策略性人力資源規劃與發展
8	設施與設備因素	內部環境分析
9	休閒主張與哲學	組織策略與資源管理
10	組織活動經營者道德影響力	組織領導與管理者之才能
11	組織活動之願景與使命	組織策略方針管理
12	法令法律之規定	組織結構管理
13	作業規定與作業標準	組織管理與服務作業管理

環境……），並將可控制與不可控制之情勢予以整合，再將人性、道德觀、組織形象、活動形象等無形與有形因素予以納入考量，如此進行策略與目標之規劃與設計。

二、策略管理程序

策略管理者在進行策略形成、執行與評估時，應建立一個明確而實用的策略管理程序架構，此一程序架構乃由其組織之現在階段之組織願景、使命、目標與策略之基礎開始，進行去蕪存菁地將某些已達成的或不合時宜的部分予以改變，當然將此一程序架構中的某部分予以改變之時，勢必牽引連動其他有關聯之部分，因而組織必須改變使命、目標與策略，而此一連動同時也會在情勢分析中發現競爭對手之策略改變而受到競爭壓力，進行本身組織之使命、目標與策略之改變。

一般而言，策略管理模型（如圖4-3）中之策略形成、執行與評估活動將連續性的加以進行，而不侷限於年底或年初，所以其進行乃是持續進行且沒有終止點的，因而休閒組織必須定期進行策略、使命與目標之審查，其審查範圍並擴及該組織之願景、使命、組織之SWOT分析、目標、政策及績效評估基準等項目，而在進行審查完成之時，應作內外部利益關係人之溝通與回饋，以達成全組織的策略連動改變。

（一）情勢分析的概念性模型

休閒組織／活動於進行策略行動之前，可以將其幾個策略的先決條件進行分析，此些先決條件（如表4-1）乃構成組織／活動本身之內部環境資源、競爭者資源與外部環境資源之SWOT分析方面之對比，經由SWOT之研究分析，將可瞭解其組織／活動是否適宜建立其策略性企圖與策略性宗旨，並而進行其策略性之執行與行動，此即建構該休閒組織／活動之情勢分析程序（如圖4-4），如此在競爭環境中將可以將其具有優勢之資源予以強化並導入於其組織／活動之策略行動中，尋求較具高報酬力之策略目標，而能針對其較為薄弱的方面加以改進，諸如：採取較好較新穎的休閒管理技術，提高感性化感動化之魅力，高品質之服務作業技術較佳的服務

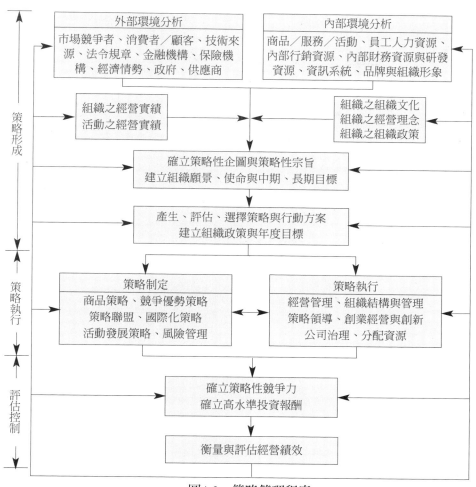

圖4-3　策略管理程序

人員與較有創意的管理階層、較具吸引力之商品／服務／活動等較具競爭力的行動方案。

■策略管理之決策品質

策略管理者在進行其策略決策之時,往往受到各項資源與管理要求之層次不同,而有所考量,高階經營管理者首先要做一個相當明確且正確的

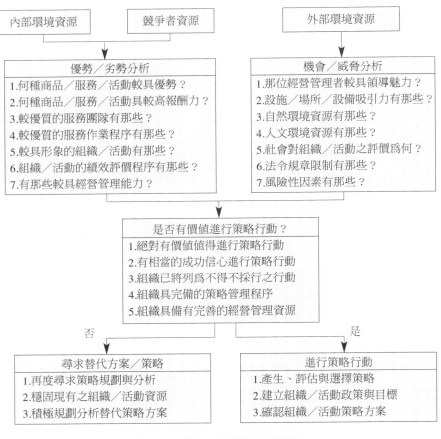

圖4-4　情勢分析概念性模型

決策者，策略管理者也是如此地被要求作好決策，尤其在該組織／活動進行其整體性戰略決策時更要如此。而在策略決策決定與執行之後，組織應進行稽核、盤查與檢討，甚至於可將組織／活動予以解構與重構，以為適應競爭激烈之環境，以為能將商機／利基掌握住，而得能永續發展。

1.決策之規劃核心：決策（decision-making）乃是針對問題（SWOT與情勢分析所得之優勢、劣勢、機會與威脅），為達成該組織／活動之願景、使命與目標，而就各項可行之行動方案中擇取最好最佳的決

策過程。

一般而言策略管理者，在進行策略決定之時，大致上會遭受到決策的不確定性（uncertainty）、複雜性（complexity）與衝突性（conflict）所限制，以致於在制定策略之決策上將會遭遇到理性與感性的兩難抉擇。但是休閒組織與活動之策略管理者乃無法跳脫策略決策之魔咒，必須在規劃其商品／服務／活動之時即需要予以決定，同時在執行與控制過程中也需要決策，因此決策是所有管理程序與功能中均需要涵蓋在內的一項活動，而且決策是無法單獨進行，必須考量到組織／活動的整體資源與管理功能之整合性配合。

所以可利用價值鏈（value chain）之分析該組織／活動的各項不同功能之管理功能活動（諸如研發創新、服務作業、市場行銷、售後服務、顧客管理等），將各項管理功能活動間予以連結（linkage），而在該組織／活動之策略管理者應於尋求競爭優勢之時，就此些管理功能活動之功能策略間作取捨，使其策略具有彈性之取捨定位，以為因應該組織／活動在競爭環境中生存與發展。

價值鏈分析（如**圖4-5**）使休閒組織／活動較易於確認何種管理功能之活動可以為其創造價值，而那些管理功能活動則否，而此處所稱之價值泛指其創造之價值必須高於成本的價值才是組織與活動之策略管理者所要追求的。

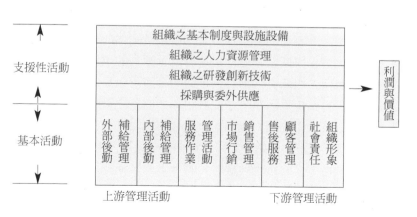

圖4-5　休閒產業之基本價值鏈

2.決策之類型與品質：決策時所採行之決策模式大致可分為三大類別：（1）組織決策與個人決策；（2）基本決策與例行決策；（3）集權決策與分權決策等型式。決策時大多需要參考相當多之資料與資訊，惟在決策情境因素之中，其存在有不確定之風險因子，所以在作決策之時要將風險因子予以管理，其目的乃在於將決策之失敗的成本控制在某一定可以忍受的水準之內，而其稽核、盤查與分析各項可能之策略行動方案，乃為控制或管理其潛在之風險因子，並預擬緊急應變策略以為策略執行時，得以參酌因應其可能發生之危機與風險。

3.檢視組織之商品／服務／活動綜效：組織之商品／服務／活動、市場與市場間、管理活動與管理活動間是否具有綜效？休閒組織／活動中的價值鏈大多會產生其規模經濟與規模不經濟之情形，而且在休閒活動之推展過程中也有其規模經濟與否之現象，所以休閒組織／活動之策略管理者／高階經營管理者應該建立查核與監視量測之機制，以為針對策略執行行動中之各個查核點予以評估分析其綜效如何？

■尋找市場利基

休閒組織／活動在進行策略形成與制定之過程中，應該針對該組織／活動利基（niche）予以分析並尋找出該組織／活動的最具有競爭優勢的利基，透過尋找利基之過程將會發現其市場之機會點在什麼地方？顯然組織要找利基是相當不容易的活動，但是二十一世紀休閒產業之多變化性、消費者之多元化需求與期望等變化快速與競爭激烈的環境中，如果能預測市場之變動趨勢與其組織／活動之影響力時，將可以建立預謀能斷與預先規劃之策略行動方案以為因應，如此該組織／活動之策略管理者／高階經營管理者將能以其特有的能力與優勢來配合市場之變化，則其作商品／服務／活動規劃設計及市場行銷時，將會符合消費者之需求與期望。

休閒產業在尋找其市場利機時，將會針對其組織之核心能力與資源作分析與整合，若其組織／活動之核心資源與能力具有價值性、稀有性、同業不易模仿，或模仿時其成本高、不可替代性等特質時，則其組織／活動

將可成為休閒產業中之競爭優勝者，所以若無法具有此些標準之組織／活動者，其組織將無法具有競爭力，也無法建構該組織／活動之核心能力。

（二）商品／服務／活動組合分析

休閒組織／活動之組合分析（portfolio analysis）乃對其內外部環境資源加以整合與評估，其目的乃在建構其策略之形成與制定其策略。

■BCG 矩陣分析

商品／服務／活動之組合分析與商品之生命週期分析之概念乃是相通的，只是組合分析乃偏重於每一個商品／服務／活動或策略事業單位（SBU）分開來作分析探討，BCG矩陣（如**圖4-6**）又稱為波士頓顧問群矩陣，其乃依據圖形來描繪各商品或SBU之間的差異，即相對的市場占有率與產業成長率，BCG矩陣乃為利用各商品或SBU之相對市場占有率與其相對於組織內其他商品或SBU的產業成長率來評析。相對市場占有率即相對的競爭地位（relative competitive position），其意義為其在產業之中的市場占有率與產業中最大競爭者的市場占有率之比例；而產業成長率（Business Growth Rate）則為市場成長之比例，也即某一商品或SBU的銷售成長比例。

1.A象限：問題兒童（Question Child）：A象限之商品或SBU，乃是一

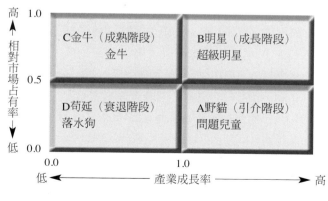

圖4-6　BCG矩陣

個「？」處於引介之階段，相對市場占有率低，但其產業成長率仍屬高的成長率。通常此時這些商品或SBU需求現金甚股，但其利潤卻很低，此時該組織應該決定採取密集策略（如市場滲透、市場開發、商品開發等）來大量投資於新的行銷努力之上，以獲取市場占有率，或收購競爭者以取代占有其現有的市場占有率，加速轉型朝向B象限明星（成長階段）發展，或者乾脆將此商品或SBU賣掉。

2.B象限：超級明星（Super Star）：是B象限之商品或SBU乃明星，處於成長階段，其乃表示組織長期成長與獲利之機會，在高成長的產業成長與高的相對市場占有率之有利地位得以持續投資，維持或強化其主導地位，此階段該組織可藉由轉投資、商品改良、生產效率提高來維持其高的市場占有率；同時其組織可採行向前整合、向後整合、水平整合、市場滲透、市場開發、商品開發與合資策略來發展。惟在此階段的組織需要大額現金投資，因為經營所獲得之現金並不足以因應資本投資所需，所以仍需要組織之投資才行。

3.C象限：金牛（Cash Cow）：C象限之商品或SBU乃是金牛，處於成熟階段的低成長，高相對市場占有率之商品或SBU。其所獲得的現金遠超過其維持市場占有率所需之支出，此階段的商品或SBU居產業中領導地位，但已成熟，其銷售量與信譽足可使其報酬極大，惟其成長緩慢，已不太需要投資於市場地位之維持。此時主要的策略為商品開發、集中多角化、維持市場優越地位，延緩進入成熟期階段之時間，惟仍應考量撤資或緊縮於此金牛衰退之時機。

4.D象限：落水狗（Dog）：D象限之商品或SBU乃是落水狗，處於苟延衰退階段，其產業成長與相對市場占有率均低，其商品或SBU已不具有發展空間，此階段應考量採行撤資（divest）、收割（harvest）與清算（liguidation）之策略，因為其商品或SBU已無法防禦現有的市場地位，乃是屬於要被放棄的事業／商品／SBU。

　　BCG矩陣分析將會有所限制，將使資源不當分配的現象更為顯著，所以BCG矩陣（成長／占有率矩陣）分析技術，也受到許多之批評，此些批評的焦點乃是此技術缺乏策略性思考與引用產業成長率／市場占有率之歷

史資料。組織若太仰賴BCG矩陣分析技術將會發生／得到不良的績效，諸如組織在一個不相關的多角化之組織利用BCG矩陣分析技術會有可能浪費資源或過度投資，而且在二十一世紀中不相關的多角化組織仍然有可能買進或賣出金牛事業，因為其多角化策略乃在投資低成長與成熟的事業或SBU為主，而更重視與自己事業或SBU的核心能力能夠整合運用之事業或SBU，而BCG矩陣強調資源分配與現金流量，以致於使各個事業部或SBU各自分離而缺乏強調各個事業或SBU之策略關聯性，如此的不考慮不相關之策略乃最為批評之處。

■總體策略矩陣分析

　　總體策略矩陣分析（Grand Strategy Matrix）近年來已逐漸為策略管理者採行，成為策略形成與制定策略之行動方案之工具，其也類似BCG矩陣仍描繪四個象限，也就是將各類組織分類放入於象限之中，而組織中的各部門／SBU也如此分類（如圖4-7），此一技術乃將競爭地位與市場成長率作為四個象限之建立基礎。

　　就休閒組織／活動而言，若某一組織之總體策略之訂定，對其整合組織所推展之休閒活動之發展，在目前二十一世紀全球化的時代裡，予以分析其總體策略乃是一件很重要的管理程序，其推行的核心能力如下：

1.以組織規模為基礎：因為休閒組織之組織規模對於該休閒組織／活動的競爭性活動與其競爭市場結果的持久性而言，乃是具有相當高之市場影響力量，雖然一些官僚性的規則對其影響是微不足道，惟仍應予以注意管理。

2.以內外部環境資源為基礎：二十一世紀全球化與國際化策略潮流之中，休閒組織／活動要如何進行全球化國際化？應該首先思考當其全球化國際化後是否仍有獲利與成長之機會，若有機會則應發揮其競爭優勢，以掌握住機會與優勢，然而大部分的總體策略不能考量單一商品／服務／活動之機會與優勢，而是要考量到整個組織的效益。

3.以速度為基礎：二十一世紀講究快速回應與十倍數速度之競爭性行動，而且速度已成為休閒組織／活動獲取競爭市場結果的持久性的

高市場成長率

第二象限	第一象限
1.市場開發 2.市場滲透 3.商品開發 4.水平整合 5.撤資 6.清算 7.緊縮	1.市場開發 2.市場滲透 3.商品開發 4.向前整合 5.向後整合 6.水平整合 7.集中多角化
1.緊縮 2.集中多角化 3.水平整合 4.複合多角化 5.撤資 6.清算	1.集中多角化 2.水平整合 3.複合多角化 4.合資企業
第三象限	第四象限

不具競爭優勢
之競爭地位 （左）　　　具優勢競爭地位 （右）

低市場成長率

圖4-7　總體策略矩陣

資料來源：黃營杉譯，Fred R. David著，《策略管理》第七版，新陸書局，p.322。

重要關鍵因素，因為快速進入市場建立領先優勢之影響力量乃是相當高的。

4. 以綜效為基礎：組織之競爭優勢的移轉，共用與聯合乃為營造休閒組織的基礎總體策略，其目的乃在於發揮價值倍增，這可由統一企業集團跨足食品業、流通業、飲食咖啡業、健康俱樂部、量販產業等方面之事業版圖，以維持其食品業龍頭之地位得到證實。

5. 以創新為基礎：創新乃為導入市場領導策略之最佳方案，其創新範圍包括商品／服務／活動、市場、技術、組織等方面，以形成具有競爭性行動與競爭市場結果的持久性利基。

6.以分散風險為基礎：風險管理在休閒產業中具有相當重要性，因為將風險因子予以管理，乃為確保組織／活動之機會與優勢，雖然注重風險管理之組織利益很可能被吞噬，然而採取分散風險與截長補短之方式，則為保持競爭優勢與市場競爭結果持久性的一項重要的影響因素。

7.以品質為基礎：品質已為全球經濟下共同的主題，且不停地重新塑造許多產業的競爭動態，商品品質已為策略成功執行的必要非充分之條件，缺乏高品質的商品／服務／活動乃是無法取得競爭優勢，惟若組織僅有品質，並無法保證該組織的競爭優勢一定可以取得與獲取平均以上之報酬。品質哲學乃須由高階經營管理之充分授權與以身作則建立，方能引導全體同仁一起經營品質與管理品質，如此方能將品質哲學建立於該組織之策略中，使組織之策略充分展現對內部與外部利益關係人的承諾，並以全面品質管理程序使品質普及於組織之所有活動與程序之中。

（三）目標制定、市場選擇與策略定位

經由分析與直覺是策略形成決策的基礎，經由前述的分析技巧，組織可以找出一組可行的策略，而此些策略之中有些可能已經由參與決策分析與選擇的經營管理階層與員工提出討論過。

■目標的制定

在休閒產業競爭之中，組織之最終目標乃必須是占有高度市場相對競爭力、市場占有率與該組織所屬產業之成長率，休閒組織必須是能創造利潤的組織整體，其最終目的乃占有整個市場，所以休閒組織推展休閒活動乃是要能獲得實質性勝利，也就是高的投資報酬率與市場占有率，所有組織在制定目標時應該是能夠區分優先順序輕重緩急，可以達成的與一定要能獲取利潤的目標。

■市場的選擇

市場的選擇乃為可變性且可加以管控的因素，雖然休閒產業之市場似乎很固定式的而且是不可以輕易改變的，但是組織之策略管理者可以左右

其市場的選擇，然而一旦確認了其市場之模式與類型（業種與業態）之時，則策略管理者／經營管理階層即應對該市場所擁有的特性予以瞭解與掌握，也就是其組織／活動必須坦然面對那既經選定市場或商品／服務／活動之所有可能的競爭因素。

而此些競爭因素如：具有明星優勢之市場或商品／服務／活動，競爭者會忽視之市場與商品／服務／活動、市場的特性等等，說明如下：

1. 具明星優勢之市場或商品／服務／活動：休閒組織要進入其市場之時，應先瞭解競爭優勢與核心能力為何？若進入一個自己不熟悉的市場或不具競爭勢之商品／服務／活動、則其進入障礙與風險應該是無法避免的。這些例子相當多，例如在1990年前後台灣的傳統產業紛紛投入營建產業，結果大多鎩羽而撤退回歸本業；西式快餐連鎖店的經營方式的引入，新加坡在初期並未引進西式的管理、行銷與購物地點規劃之經驗，以致模仿者很快就撤出市場。

2. 競爭者忽視之市場與商品／服務／活動：休閒組織對於市場與商品／服務／活動之選擇，或許組織並非具有相當的競爭優勢與核心能力，但是採取一些避實就虛之策略（即選擇競爭者忽視者）及時見縫插針（即不仰賴大流行之活動），將會是易於成功的占有市場。例如：日本在二十世紀發展小汽車乃是看到美國與歐洲全力發展大汽車，同樣的日本也發展相機、摩托車、錶、電視、收音機、音響等設備，把歐美工業國家的大型昂貴的同類產品之競爭力壓縮，因而造就日本在此方面的競爭優勢，甚至成為歐美爭相學習的對象。

3. 市場的特性：市場情勢相當多元化，而且競爭情勢也是相當具有複雜性、多變性與不可預期性，所以市場特性乃是相當需要注意到如下幾項特性：

 （1）組織不宜將其所有的商品／服務／活動與品牌投入在同一個市場中和競爭者競爭。

 （2）市場的不完全競爭性，需要注意組織／活動之設置區域與產銷系統之管理行為績效。

 （3）市場拓展乃是要迅速建立起聯繫之網路，不斷地前進，不宜稍

有績效就此打住。

（4）休閒市場乃是容易進入而不易退出之市場特性。

（5）進入市場與開拓市場之策略須能深謀遠慮地開發競爭優勢，保持競爭優勢。

（6）避免與具有明星競爭優勢之競爭者直接對抗，必須本身具有相當的支援力量時方可發動侵占市場之競爭活動。

（7）組織在市場中宜避開同產業之領導者或具有優勢之競爭者。

（8）組織對市場的選擇有時會避開競爭者之商品／服務／活動，藉以分散組織之風險。

（9）市場乃需要積極尋找具有成長機會的新商品／服務／活動，以使新休閒活動之推展與尋找具有增加或成長機會的休閒活動。

（10）市場需要重組以縮短衰退之時間。

（11）可以在海外或國外進行遠地之市場競爭，以為滲透或進入海外或國外之市場。

（12）市場應該能就地取得資源（包括人工、資本、技術、管理、原材料及其他必須之資源），並建立分配與供應鏈。

（13）進入市場時應有做好背水一戰之行動與認知。

（14）市場有可能是一種壟斷的市場與生存唯一的出路，所以市場最終目標是取得市場之完全壟斷與控制。

■策略的選擇

組織的策略（corporate-level strategy）乃是以組織整體為考量基礎，以確立達成組織願景、使命與目標之整體方法，其一般而言策略包含有如下四種策略：穩定（stability）、成長或擴展（expansion）、退縮（retrenchment）與綜合（combination）（如表4-2）。

策略管理者／經營管理階層必須審慎檢視其組織之產業競爭力與相對市場占有率（BCG矩陣分析、總體策略矩分析），並依上述四大策略予以整合為產品組合管理（Product Portfolio Management; PPM）模式（如圖4-8）。

1.穩定策略：穩定策略採行之條件乃為目標市場對休閒組織所提供之

表4-2　休閒組織四大策略具體作法

策略類型	組織之活動	具體作法
穩定策略	商品／服務／活動	休閒活動進行流程或宣傳廣告方面進行微幅修正。
	市場	針對目標顧客作行銷。
	組織功能	休閒活動之價值與效益作改善。
成長策略	商品／服務／活動	推出新的休閒活動或移轉新的休閒體驗。
	市場	開發潛在顧客，尋找新的潛在顧客群。
	組織功能	和異業策略聯盟，擴大經營規模。
退縮策略	商品／服務／活動	將已不具價值與效益之休閒活動予以撤退，並作保守的休閒活動研發創新。
	市場	減少市場行銷、結盟之費用支出與撙節開支。
	組織功能	可為其他組織併購、壓縮研發創新活動。
綜合策略	商品／服務／活動	將不具價值與效益之休閒活動撤退，但不斷再研發創新，推出新的休閒活動。
	市場	舊有的少進入之顧客可予以拋棄，但加強開發新的顧客。
	組織功能	提高設備利用率、參與率與經營效率。

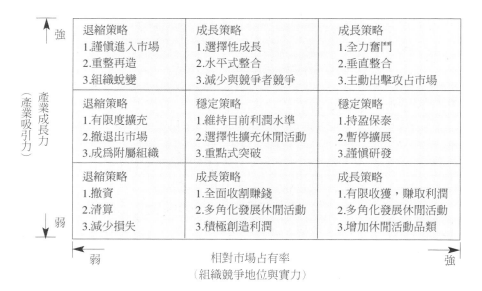

圖4-8　休閒產業之產品組合管理模式

商品／服務／活動之需求與期望乃是穩定而持久性的，同時休閒組織也能鑑別市場之需求與期望，充分提供其休閒活動以進入休閒市場；一般而言，穩定策略又可分為維持現狀策略、目前利潤策略、暫停策略與謹慎行事之策略等分類。

2.成長策略：成長策略採行之條件乃為目標市場對休閒組織所提供之商品／服務／活動之需求與期望呈現愈來愈多之趨勢，休閒組織更能瞭解市場之需要，且可擴大增加其推出滿足休閒參與者需求與期望之休閒活動；一般而言，成長策略又可分為水平式整合成長策略、垂直式整合成長策略、多角化策略（如合併、購併、合資）等分類。

3.退縮策略：退縮策略採行之條件為目標市場對休閒組織所提供之休閒需求已呈現降低現象，而且該休閒組織要撤退出此休閒市場也沒有多少障礙；一般而言，此一策略約可分為重生（重整再造）策略、撤資策略、成為附屬組織策略、清算策略、收割策略等分類。

4.綜合策略：綜合策略乃在於休閒組織之策略規劃者／經營管理階層著重於其所有的投資事業組織間之不同策略，同時在未來時間中也依市場與顧客之變化而有所謂的不同策略，一般而言，綜合策略乃是穩定策略、成長策略與退縮策略之彈性運作與選擇。

■策略的制定

休閒組織在進行策略制定時，其原則應為市場的選擇原則（已於前面作過討論）、集中力量原則、發展管理原則與緊急應變原則，分析如下：

1.集中力量原則：集中力量原則乃將組織之有限資源予以充分運用，以和競爭者在休閒市場中競爭並獲取其競爭優勢（如圖4-9）。

2.管理發展原則：可考量產品生命週期規劃之理念，策略管理者／經營管理階層必須積極尋求新的休閒活動或改進發展現有之休閒活動，方可以在競爭環境中生存。休閒組織必須確認其發展之必要性，及取得該組織／活動之實質利潤之必要性（必須支出費用低於收益方為實質利益），並針對其選定之休閒商品／服務／活動在該業態與業種中之相對市場占有率作策略性規劃，以取得實現其競爭地

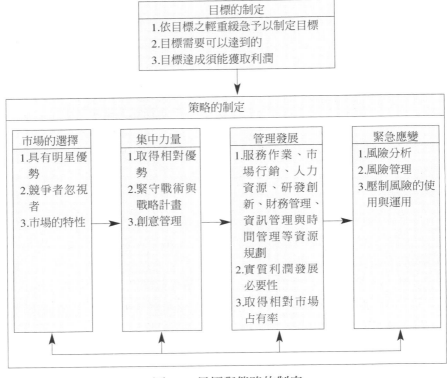

圖4-9　目標與策略的制定

位之高機率性，進而強化其在該產業中建立強而有力之競爭優勢與地位。

要取得相對市場占有率須就該組織之資源（行銷管理、研發創新、人力資源、服務作業、財務管理、資訊管理與時間管理等）作規劃、管理與評估，擬定其實施與運作之管理發展系統，以為策略執行時之依循。

3.緊急應變原則：休閒組織在進行其資源整合擬定其管理發展系統時，應就實施運作過程中可預期之可控制和不可控制的風險因素加以分析，同時對其潛在之不可預期風險因素併作考量。一般而言，正式的策略執行時有關之行動方案乃是以曾發生過及發生機率較高

的事件為基礎，惟有些不太可能發生之情況，一旦發生也會給組織帶來衝擊，所以在進行策略制定時也應制定緊急應變計畫，以為因應此些風險之發生。

休閒組織在進入休閒市場推動休閒活動時，若能考量一些突發狀況或事件，對其策略制定多樣之選擇策略行動方案，將會是一個思考方向，尤其在競爭激烈之市場中易達欺敵之目的，使競爭者不易發現或掌握其使用之策略，進而能迅速地進入市場吸引顧客之注意焦點，而達到顧客對組織之休閒活動參與消費之目的。

（四）策略的評估

休閒組織為其制定之目標的輕重緩急作策略效率與效能之評估，以為在不同的策略與不同情勢下之有效運用作評估，作為組織據以實施其策略行動方案之依據（如圖4-10）。

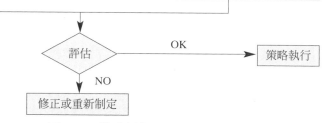

主觀性策略評估	客觀性策略評估
1.策略目標是否符合組織願景與使命政策？ 2.策略目標對組織現有資源（組織管理、人力資源、設備、資金、原材料、行銷技術、市場、設施環境、交通基礎建設等）是否具有意義與價值？ 3.策略與經濟情勢、競爭環境、社會與政治情況是否可相匹配？ 4.組織是否能夠具備競爭優勢？ 5.策略管理者能否創造競爭優勢？ 6.策略實施之時間資源有那些？ 7.策略實施之資訊情報資源有那些？	1.策略行動方案之定義與範圍 2.策略行動之預估成本有多少？ 3.策略行動可用資源有那些？ 4.策略執行者之執行力品質為何？ 5.策略的執行團隊往昔績效如何？ 6.策略管理者之策略規劃經驗如何？ 7.策略行動結果成功之機率有多大？ 8.策略行動方案內容如何？ 9.是否規劃完善策略成功之行動方案？

評估　OK　策略執行

NO

修正或重新制定

圖4-10　策略評估

策略學者Steiner （1982） 與Tilles （1963） 提出的策略評估時，應該考量之標準作為評估之主要方向：

■與內部外部環境之一致性

他們提出策略必須與其組織所在之內部與外部環境的各種限制因素保持一致，例如休閒農場、民宿、主題遊樂園等之設置，應符合政府法令規章、遊憩設施須符合法令規定之安全規範、生態旅遊則應崇尚自然、保護環境、尊重原住民、投資設置遊憩觀光設施時應對其運作技術熟悉、員工宜盡量僱用本地社區居民等。

■確認競爭者對象與競爭者可能採取之行動

「知己知彼，百戰百勝」乃是策略評估時應該要能夠確認競爭者是誰？其可能採取之策略與行動方案？及早採取對策，同時組織之策略評估者應確認本身之策略是否能夠針對競爭者之策略行動予以攻擊，以取得競爭優勢地位。

■策略應符合組織之運作方式與文化

休閒組織所實施的策略必須能夠符合組織之願景、使命、政策、組織結構、休閒主張與休閒哲學，否則易使新的策略與該組織之核心能力與技術、運作機制與文化風格相背離，如此該策略將會是與現行機制相衝突，甚而使組織運作方式與文化產生混亂，使員工陷入無所適從之窘境。

■策略應能與其組織資源相匹配

休閒組織所採取之策略必須能夠與其現有的資源相配合，而此些資源涵蓋設施、設備、技術、資本、管理、組織、人力資源、供應鏈、研發創新等資源在內，因為此些資源均是組織進行策略評估時重要因素。因為其資源與其策略未能相配合或適應時，則再好的策略規劃也無法順順利利地執行，更不用說能否策略成功或績效了。

■風險控制在一定水準之內

休閒組織在執行與實施其策略時，均會有可預見與不可預見的風險發生， 所以策略管理者或組織經營管理階層應該確認其策略可以承受風險之

程度，若其組織資源較具有競爭優勢時，則可將其策略風險程度加大，反之則宜壓縮在某一水準之內，這當然可經由風險評析以瞭解其風險成本與策略收益之關係，若可以有利潤則可忍受其風險，而實施此策略，此乃為最高之指導原則。

■策略之實施必須能夠掌握相對市場占有率

策略之實施乃為爭取該組織／活動能立於產業中不敗之地，進而掌握其產業中的相對市場占有率／競爭地位，而此也為策略實施之目的。所以，休閒組織／活動之策略管理者／經營管理者必須能夠充分瞭解市場特性，抓住各種有利之優勢與機會，營造出有利之經營管理條件，如此方可立於不敗與創造其市場優勢的競爭地位。

■策略必須是有效率的實施

策略執行乃在於該策略之整合性規劃後實施過程中，應該要能夠充分運用PDCA管理循環原則，以落實執行查檢各階段之查核點，並在出現異常之時透過協商溝通方式將異常消除，並妥為控制執行其進度與成效／價值。

■儘可能避免循環重複之策略

休閒產業之競爭相當激烈，競爭者間常會刺探對手之策略行動方案，及早因應擬定相對應之策略以期先進入市場，進而防堵競爭對手之進入。因為競爭者瞭解你的策略與行動方案時，那其所採取之對應策略與行動方案，將會逼迫你的策略失效，進而取得其市場競爭地位。

（五）策略的執行

策略執行階段較策略的制定困難，然而兩者乃是高度相關聯且不可分離的，因而休閒組織必須對策略制定與策略執行之意義有所瞭解（如表4-3）。

■經營管理者與員工之事前參與及溝通

任何策略在制定過程中，若組織的經營管理者與員工能夠及早參與策略之制定過程與執行的決策過程，則策略管理者對其所作之分析、建議與

表4-3　策略制定與策略執行之比較

項目　　　區分	策略制定	策略執行
實施時間點	在採取行動之前	在採取行動過程中
管理功能	決策行爲	管理行爲
實施之目的	效能	效率
作業過程	概念思考與智識聚積	作業管理與控制
所需技術能力	思維、感覺與分析	領導、指揮、溝通與激勵
參與成員	規劃者、經營管理者	幾乎全體人員共同投入
運作組織規模限制	不受組織規模限制	受組織規模大小限制，需作彈性調整

承諾，將可鼓舞經營管理者與員工之企圖心與信心，對於策略之執行應是較爲正面而有效的。

如果經營管理者不具備有策略執行之主要議題（如短中長期目標、文化、服務作業程序、資源分配、組織結構之改變／重整／再造、激勵與獎金等）的認同與支持時，則很可能會阻礙了策略之執行，所以經營管理者與員工的疑慮與恐懼必須由策略管理者予以分析、溝通、回應與激勵，如此才能形成執行的支持與行動之力量。

■政府官僚體系

休閒產業之策略執行若能取得政府官僚體系之支援，自會是事半功倍，因爲政府官僚體系乃爲加速經濟發展協助產業永續發展，所以在交通道路法令規章之完備、道路基礎建設、通信基礎建設、土地與國土規劃、公共設施建設等方面，有待政府官僚體系之積極進行，然而對於休閒產業與其他產業之自由開放與妥善管理政策與不和此等產業作直接的競爭，則自由開放市場自然形成，更能朝向實現利潤爲目的持續發展，如此經濟才能夠健康發展，產業才能欣欣向榮。

■策略管理者與高階經營管理者素質

休閒產業組織在進行策略執行階段，其策略管理者與組織／活動之經營管理者應具備有多項素質方能順利將其策略形成全體之共識，並激發追求共同願景、使命與目標之達成，而此些特質如下：

1.策略執行要能謹慎行動：策略行動謹慎泛指須能權衡與評估其可能

性與所可能發生之結果的能力，因為這視為決策，決策乃要重視品質，所以在行動方案中之計畫、能力與行為的縝密思考，秉持PDCA管理模式之執行要素與作法，將是策略執行之中相當重要的一項領導特質。

2.策略執行要能夠全力以赴：策略執行力乃為策略執行成功之一項關鍵因素，策略管理者／組織經營管理者若沒有執行力特質，則在執行策略過程中將可能因噎廢食，遇到緊急事件或突發風險時即沒有承擔與管理毅志，甚而退縮，在休閒組織中策略管理者／組織經營管理者沒有執行力與承擔風險之能力，將很難避免屆時「成功歸之在我，失敗責之在他」的事實發生，而其組織全體同仁將也跟隨學習，導致策略執行失敗。

3.策略執行者要能夠泰然鎮定執行策略行動方案：策略執行過程中難免會有轉折點與突發事件發生，甚至於競爭對手也會見縫插針，脅迫組織之執行力崩潰，所以策略執行人員（策略管理者／組織經營管理者）必須具有計畫、執行、查驗與修正（PDCA）之能力，不輕易為外來競爭或內部與外部風險之因素之衝擊而輕言撤退，應當擇善固執而全力以赴，當然必須將PDCA模式轉化為（$P_1D_1C_1A_1 \rightarrow P_2D_2C_2A_2 \rightarrow P_3D_3C_3A_3 \rightarrow \cdots \cdots \rightarrow P_nD_nC_nA_n$）之持續能力，方能充分應付競爭激烈的產業環境。

4.策略執行過程要能彈性修正既定行動方案：策略執行過程如上$P_nD_nC_nA_n$（$n \geq 1$）之管理模式進行乃是在執行過程中會有許許多多的突發與異常風險，所以策略執行人必須要能適應環境變化，適時修正或調整某些不合適之行動方案，以為因應內部與外部環境之需求，切勿遲疑等待，因為休閒產業的顧客之需求與期望乃是時時在變與處處在變的，所以要符合顧客之需要與滿足顧客之需求，要當機立斷毫不猶疑作出調整或修正的決定，這就是策略執行人員的反應能力之務實表現，同時也是在競爭環境中勝出之一項特質。

5.策略執行者必須是一個傑出的領導者：策略執行能夠成功或遭致失敗，最重要的乃是執行策略行動方案的全體員工，所以策略執行者必須能夠成為一個傑出的領導者而不只是一位管理者（如表4-4）。

表4-4　領導與管理之情境

領　導	管　理
在方向、路線、行為、意見上發揮影響及引導其所屬之員工，共同完成其組織所賦予之任務。	經由他人造成、完成，承擔或負責、處理之努力，以達成組織所賦予之任務。

資料來源：吳松齡，《國際標準品質管理之觀念與實務》，滄海書局，2002年，p.401。

　　領導者要能夠瞭解管理必須是「有意識」的管理，而不是盲目的管理，而且要能利用科學的方法來管理，做事情或執行某一項任務應該具有 PnDnCnAn（n≧1）之理念與方法；而且要在進行執行任務時為部屬與組織制定明確之作業準則與管理制度以供全體同仁依循；同時在執行過程中須有成本與品質意識期能符合顧客滿意要求與期望；另外對於組織管理、人力資源管理、創新管理、財務資金管理、資訊管理與時間管理也必須能夠具有規劃、執行、管理與控制之能力。

■休閒事業組織化

　　休閒組織為因應時代變化之需求必須走向組織化以為因應，當然在策略調整之時也應作組織之適度調整，而此些足使休閒組織結構之調整因素，諸如：休閒主張與休閒哲學的改變、社會人口結構之成長與遷徙、經濟繁榮與蕭條、技術的改變、法令規章之變革等因素，均是導致休閒組織結構變化與休閒商品／服務／活動改變的因素。

　　一般而言，組織結構易受到創新活動之影響而進行組織化，（也有未創新也進行組織化活動），其因創業性事業之產生更須將其事業之組織脫離原有部門而獨立自主，則為追求更有效率的組織所產生的組織化活動。而創業性事業（corporation entrepreneurship）據榮泰生博士研究（1997）約有九種組織設計的方式（如**圖4-11**）及組織發展五階段（如**表4-5**）。

　　休閒產業組織的最高領導人／總裁／執行長／總經理必須能夠引導該組織向高績效的組織發展，而CEO在其組織之相對市場占有率／競爭地位與產業成長率／產業吸引力之關聯性予以分析，並引用BCG矩陣技術與PPM產品組合管理技術加以定位，若其組織屬於高競爭地位與高產業吸引力之階段時，則該CEO應該是由一個或多個成熟企業家來擔任，相對的，

策略重要性

		非常重要	不確定	不重要
作業相關性	低度相關	3.特別的事業單位（special business unit）	6.獨立的事業單位（independent business unit）	9.完全脫離（cmplete spin-off）
	部分相關	2.新產品事業部門（new product business department）	5.新投資事業處（new ventures division）	8.契約（contracting）
	高度相關	1.直接整合（direct integration）	4.微型新投資事業部門（micro new ventures department）	7.孕育新事業及外包（nurturing and contracting）

圖4-11　創業性事業性的九種組織設計

資料來源：榮泰生，《策略管理學》第四版，華泰書局，1997年，p.408。

表4-5　Greiner的組織發展五階段

構面＼階段	第一階段	第二階段	第三階段	第四階段	第五階段
管理當局所著重的焦點	製造及銷售	工作效率	擴展市場	組織合併	解決問題及創新
組織結構	非正式的	集權式的功能式的	分權式的地區性的	直線幕僚及產品群	矩陣組織
高階主管管理風格	個人主義	指導式	授權式	稽核式	參與式
控制系統	市場績效	標準成本中心	利潤中心	投資中心	共同設定目標
管理者被激勵重點	所有權	薪資與報賞	個人紅利	利潤分享及配股	團體獎金

資料來源：榮泰生，《策略管理學》第四版，華泰書局，1997年，p.411。

若組織屬於低競爭地位與低產業吸引力之階段時，則其CEO將扮演專業的清算者或破產管理者之角色，此部分引用Hofer與Davoust之研究（1977）。

　　當然休閒組織在進行組織化之同時，其領導者重要性已如前述，惟其組織的控制管理網路、內部與外部溝通網路、全體同仁的執行力與工作士氣、領導者與管理者之管理智慧與技術、組織文化與組織政策、激勵制度等，均足以導致該休閒組織之組織化成功與失敗，所以我們在進行策略控

制之時，對於組織化的要求與領導者之培養，應視為同樣需要求加以關注的焦點。

■休閒組織之管理行為因素

　　休閒組織在進行策略執行時，應在管理行為注意到，計畫不予實施將會是一種沒有意義的事件，惟到底要怎樣執行卻是相當重要的，策略管理者在開始執行某項策略時，應考慮到三個基本問題：將策略行動方案加以落實的責任是那些人？要達到什麼目標？要如何完成必須完成的目標？所以休閒組織在進行策略執行之時應該瞭解到其組織的管理資源與管理技術（如授權、協調、溝通、激勵等），及秉持其管理行為因素予以進行策略執行，而這裡所謂的管理行為大致上有如下幾個方面：

1. 執行速度要快速必須講究迅速回應原則。
2. 執行要講究適合環境與資源，及靈活創新不可拘泥於既定方案之中，遇到需要彈性調整時，應即以創新方案對應。
3. 執行過程中不宜忽視競爭者之挑戰，要有緊急事件與風險因素之應變與管理能力。
4. 善用組織既有的資源，不要輕忽組織的經驗與智慧。
5. 要能夠擬具預測、預知與預見的競爭之戰術與戰略。
6. 要充分善用公眾關係能力（如溝通、協調、宣傳……）。
7. 要能強化部屬之執行力與服務作業士氣。
8. 對策略目標及執行任務必須明確界定，並向內部與外部利益關係人宣導使其瞭解。
9. 掌握住資訊網路與情報通信蒐集能力。

（六）策略的衡量與控制

　　策略管理活動中的策略活動之績效衡量與控制，乃是策略管理活動的最後一部分工作，而控制乃隨著策略之規劃與制定而來，經由策略的控制使休閒組織能夠瞭解與掌握其目標之達成狀況，策略控制乃是針對該策略之預期績效與實際績效作比較，並提供回饋給策略管理者／組織經營管理階層，作為改進與採取矯正預防措施之依據。

■策略衡量與控制過程

　　一般而言，策略之衡量與控制過程大致可分為如下幾個階段（如圖4-12）

1. 確立所要衡量的指標是什麼：就是其策略衡量與控制活動中所要瞭解與掌握的標的，而此些指標應對該組織之競手地位與產業吸引力具有價值性的因素。
2. 建立績效衡量的標準：就是組織的策略目標，應予以詳細說明，包括其基準、容許範圍及計算公式或衡量方法等在內。
3. 衡量實際策略執行的績效：依據衡量之招標來確立實施策略之後的成果，以便組織瞭解其策略活動之成效為何？
4. 標準與實績作比較分析：瞭解差異情形及差異發生之責任歸屬與原

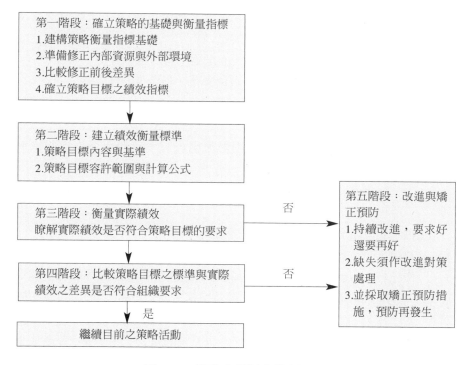

第一階段：確立策略的基礎與衡量指標
1.建構策略衡量指標基礎
2.準備修正內部資源與外部環境
3.比較修正前後差異
4.確立策略目標之績效指標

第二階段：建立績效衡量標準
1.策略目標內容與基準
2.策略目標容許範圍與計算公式

第三階段：衡量實際績效
瞭解實際績效是否符合策略目標的要求

否

第四階段：比較策略目標之標準與實際
績效之差異是否符合組織要求

否

是

繼續目前之策略活動

第五階段：改進與矯正預防
1.持續改進，要求好還要再好
2.缺失須作改進對策處理
3.並採取矯正預防措施，預防再發生

圖4-12　策略之衡量與控制過程

因，以供策略管理者／組織經營管理階層採行必要之對策參考。

5.採取改進對策與矯正預防措施：對於異常且非組織或規劃時所能忍
受之異常範圍時，應立即採取改進對策與矯正預防措施。

■策略衡量與控制的架構

1.回顧組織之策略基礎：在衡量與控制時，應審視組織規劃之策略基
礎是否改變或修正？

（1）組織的內部資源是否變化？以往的優勢仍然存在？以往的劣勢
是否改善？

（2）組織之優勢內部資源有沒有強化？強化了那些項目？動機為
何？

（3）組織之劣勢內部資源有沒有弱化？弱化了那些項目？為什麼？

（4）組織之外部環境有否發生變化？機會是否存在？威脅是否存
在？

（5）組織之機會有沒有對組織更有助益？有那些機會？

（6）組織之威脅有沒有對組織威脅漸減？有那些威脅？

（7）組織與競爭者之間的策略行動如何？有沒有更競爭激烈？或較
和緩？或可與競爭者合作？

（8）組織目前的競爭地位／相對市場占有率有無改變？增強或減
弱？理由為何？

（9）組織目前的產業成長率／產業吸引力如何？是強化？或是弱
化？

2.控制的分類：控制之類型與技術如表4-6所示。

3.績效衡量：績效衡量乃針對策略執行所產生之目標績效與實際績效
作比較，以瞭解策略績效是否符合組織甚至其內部與外部利益關係
人之要求。策略學家通常用的績效衡量方向乃針對：（1）投資報酬
率；（2）權益報酬率；（3）邊際利潤；（4）市場占有率；（5）
負債權益比；（6）每股盈餘；（7）業績成長率；（8）資產成長
率；（9）員工附加價值等指標來作不同期間組織績效的比較，組織

表4-6　控制之類型與技術

種　　類	類　　型	控制的技術
組織階層分類	策略控制	控制策略方向，在規劃時即應控制
	戰術控制	控制策略執行過程
	作業控制	控制策略中的某些作業活動
控制事件發生次序分類	事前控制	選擇策略執行者、組織結構、組織資源規劃等
	事中控制	活動進行中的指揮與稽核、查驗是否符合需求之標準
	事後控制	績效分析、異常改進與矯正預防、資訊回饋等

與競爭者績效作比較與組織績效同產業平均績效作比較，以為衡量該組織的策略績效。

4.採取矯正預防改進行動：採取矯正預防改進行動乃為策略衡量與控制之最後行動，需要對該組織在未來的競爭地位重新定位，例如中國大陸之龐大市場吸引了許許多多的企業登陸設點，當他們設點之後，其組織的結構可能要進行改變與修正，其組織之願景與使命也可能跟著修正，而且組織之目標與策略行動均會作不同的修正，然而採取矯正預防改進行動並非表示放棄現有的組織願景、使命與策略，或是要另行採取新的策略。

　　二十一世紀的產業環境會變得越來越複雜與動盪，休閒組織以未來的衝擊威脅來作本質上、組織結構上、組織文化上、商品／服務／活動與策略目標之調整修正，以為提升組織的環境變遷適應能力，則是策略控制之最後一個活動的真正價值所在。

　　Carter Bayles描述策略衡量與控制之好處如下：

策略衡量與控制活動乃是重塑對策略之信心，並且可修正組織之劣勢的行動需求，例如商品的卓越或技術的優勢被侵蝕。在許多的實例之中，策略衡量與控制的好處乃是很深遠的，在衡量控制過程之結果可能會產生新的策略，即使組織已經獲得相當的利潤，然而此一新的策略仍然會實質的增加盈餘，也就是說，策略之衡量與控制之報酬是相當大的。

三、中寮植物染布產業競爭優勢經營策略個案

(一) 植物染布是什麼

　　植物染就是將顏色由染料植物轉移到布料的過程。通常顏色的轉移，可粗分為顏色的抽取與染色兩步驟。首先，將植物的可染部分（如根、莖、葉、花、果）加水燒煮，待顏色完全溶入水中後，再將布料或線加入浸染；在顏色轉移的前後，還必須注意其他的細節，才能順利地染出一塊期望中的花布，前置作業包括布料的處理（如退漿、精煉與設計圖案）與取材兩部分，而後續作業則包括媒染、固色與調色，植物染的特色在於自然健康，與不可預知（如嫩黃是洋蔥染的、磚紅是蘇木、咖啡黃是龍眼葉、酒糟紅是檳榔心、紫藍色是紫草葉等）。

　　植物所染出的顏色具有獨特的魅力，除了具有天然的色澤以外，植物沈靜柔和而具有安定力的氣質，許多染料植物兼具有藥草或辟邪的作用，如染藍色的染草具有殺菌解毒、止血消腫的功效；又如染黃色的艾草，在民間是趨吉避凶的護身符，其他如蘇枋、紅花、紫草、洋蔥等染料植物，也都是民間常用的藥材，這些兼具藥草與染料身分的植物，能使染料具有殺菌、防皮膚病、防蛇蟲與提神醒腦等特殊療效。

　　草木染的取材中，除了染料是健康的，布料更是符合這個標準，植物染料的褪色是褪而不減其美的，因為除了顏色的深淺變化外，它的色澤與色感並不因時日而改變。

(二) 中寮植物染布產業經營情況

　　茲就產業組織、產品、經營三方面分述如下：

■產業組織方面

　　中寮植物染布產業目前發展狀況大致分為三個組織在進行植物染布產業的深耕工作，其為如下：

　　1.北中寮共有七個村，由龍眼林福利協進會負責其植物染觀光旅遊，並開發植物染布有關之生活用品類之產品，主要著眼於觀光旅遊與

產品DIY教育方面之業務經營。

2.南中寮則有兩個組織在進行有關植物染布產業之生活用品類產品的研發與產銷：阿姆的染布店及巧手植物染工作坊，前者為十一位媽媽工藝家參與經營，後者約為十二位媽媽工藝家參與經營。

■產品方面

約有手染名片夾、手染蟬機袋、向日葵花飾、企鵝吊飾、手染方巾、手染絲巾、手染書包、手染小側包、手染桌巾、手染春夏提袋、手染抱枕、手染紗窗簾、手染書套、手染胸花、手染衣服等生活用品近二百種品目。

■經營方面

目前三個組織均仍在損益平衡上下，尚未能量產，乃因成本居高不下，同時台灣經濟不景氣，及遭受SARS衝擊，以致尚無法達到經濟規模。

（三）中寮植物染布產業競爭優勢經營策略

中寮鄉位於台灣的內陸，全鄉居民幾乎以農為主要職業，如檳榔、龍眼、芭樂、鳳梨、枇杷等，然而由於台灣重工輕農政策，以致於中寮鄉民大量外移，致使該鄉之特色產業逐漸消失，在九二一地震之前，該鄉之農作物幾乎為檳榔所席捲，惟1999年9月21日的台灣史上損傷最嚴重大地震之浩劫後，該鄉經濟頓失生存依靠。

由於中寮鄉為山地鄉，所以全鄉擁有太多的樹木與植物等天然資源，2000年在文建會與經濟部中小企業處等有關單位之經費支持下，延聘國立手工藝研究所工藝專家、企業顧問專家、社區總體營造專家，臨鄉勘查發展地方特色產業之可行性研究與發展策略定位。

■競爭優勢SWOT分析

1.內部環境分析：

（1）弱勢：

‧中寮鄉人口結構因全鄉為農業鄉，男性鄉民大多外出工作，致以女性鄉民居多，九二一之後百廢待舉且遭逢全球性經濟衰退，致男性鄉民返鄉改為務農，惟農業又受限於成本高而

　無法與進口品相競爭，遂產生相當嚴重的失業情形與社會治安問題。
- 中寮鄉之農產主力為檳榔，然受到土石流、健康、環保等因素的影響所及，使得檳榔成為社會討伐之元兇，而使得中寮鄉之前途更為黯然無光。
- 中寮工業力量相當薄弱，可謂無工業可言，老百姓除了農業生產技術之外，大致上沒有其他專長。

（2）強勢：
- 九二一重建經費正是該鄉重整再出發之動能，而該鄉房屋倒塌率高，可藉此吸引相當的關注與經費支援。
- 中寮鄉擁有豐沛之天然樹木與植物，正可引用日本、美國、澳洲等先進國家之天然、生態、生機、能量等方面之成功經驗與技術使之在該鄉發展。
- 中寮因以農業為主產業，已習慣於樂天知命不太重視功利之追求，惟對於失傳技藝、工藝、手藝之熱愛比起都會區或其他鄉鎮居民可謂強多了，熱愛度也高了些。
- 經過針對居民之調查發現她們對於植物染布技術學習具有相當的興趣，同時也願意無薪學習該項技術。
- 中寮樹種相當豐富就地取材簡單且經費低。

2.外部環境分析

（1）威脅：
- 台灣在2002年進入WTO，使得國際化全球化事在必行，於是乎各項國際知名農產品進入台灣，使得原本已為脆弱之農業無異雪上加霜，農民大多抱持對未來悲觀之看法。
- 台灣經歷三波以上的產業外移激烈衝擊，已使太多的工業廠家登陸中國，居民失業及九二一震損有待復原之壓力，使得中寮鄉呈現悲觀與落寞萬分。
- 2003年之後九二一重建將告一段落，屆時居民生存依靠之競爭策略擬定與穩定經濟來源，將是該鄉全體居民與各級政府必須及早謀求解決之急務。

（2）機會：

- ·全台灣在九二一之後所展現之關懷與支援，鼓勵了當地居民之生存發展能量與潛能，而在2001年納莉颱風與桃芝颱風帶給居民自助自強之認知。
- ·全球性的重視休閒養生健康環保概念，使得傳統而不被化學污染之議題當道，正是中寮發展植物染布產業之良機。
- ·週休二日時代的來臨，傳統天然植物染布可以結合鄰近鄉鎮觀光休閒產業，以形成地區一日遊、兩日遊之休閒養生觀光遊憩之景點，同時南投地區擁有豐沛之休閒旅遊遊憩之資源正可形成帶狀景點。

■吸引力產業之選定

1.地理環境因素：

（1）中寮鄉位於台灣內陸縣之內地，該鄉主要特色產業乃為龍眼、香蕉、樹薯、香茅、柳丁、檳榔等農產品以及史前原始化石（海豚、大象、鯊魚等）、鐵丸石、龜甲石、大名石等史前遺跡。

（2）由於地方型特色產業在過去受到城市謀生容易及地方經濟之不振影響，而使得居民往城市發展，致使該鄉成為台灣第一大檳榔栽種區，然而在環保團體之聲討攻擊及台灣進入WTO進口低價檳榔之衝擊下，此一產業已然消退其存在價值，然昔日之樹木與花草卻是發展植物染遍地可得之染材。

2.人口因素：居民歷經1999年九二一大地震、2002年桃芝風災、多次土石流之洗禮和沖激後，已經很清楚要尊重自然、愛護自然、善用自然資源之必要性，且因全球性不景氣致使居民有明顯回流返鄉之跡象，此也正是發展地方特色產業之最大人力資源。尤其該鄉婦女對於植物染布由陌生、接觸、認識、學習到參與的風潮，已使得參與女性居多之年齡層下降到十八歲，學歷則提高到大學以上，所以植物染布產業在中寮鄉已為該鄉之特色產業。

3.日本、歐、美、澳洲等國家成功經驗歐、美、日、澳等高度工業化

　　國家對植物染布產業支持與發展，已形成一股風潮，尤其在日本專業植物染布之成功經營經驗，更是帶動鄰近地區休閒、觀光、旅遊、住宿、餐飲等關聯性產業之興起，可說已形成植物染布產業經濟圈。

　　台灣和日本之產業發展軌跡向來是有所雷同的，如今台灣之國民所得已能追趕此些先進國家，而自2001年起兩週八十四小時工作時數制度之實施，已為中寮植物染布產業發展為休閒、觀光、學習、旅遊等關聯產業注入強心劑；而且該鄉目前仍為重建重點地區，在政府經費支援下，培育了將近千名植物染布專業種子人員，擁有相當之能力將該鄉建構為植物染布專業區。

■策略之擬定

　　1.中寮植物染布產業之使命：

　　　（1）植物染為中寮居民生活元素。

　　　（2）打造中寮為植物染布之故鄉。

　　　（3）成為具有休閒遊憩、學習、知性文化特色之產業。

　　2.中寮植物染布產業之政策：

　　　（1）發展為社區工藝，創造城鄉特色之產業。

　　　（2）回歸昔日純自然的特色產業經營模式。

　　　（3）建構居民生存之優勢經濟與發展環境 。

　　3.中寮植物染布產業管理之策略：

　　　（1）組織與人力資源結合發展策略。

　　　（2）地區特色資源結合發展策略。

　　　（3）行銷管理與形象塑造策略。

　　　（4）異業策略聯盟共同經營策略。

　　　（5）多功能性產品與服務創新策略 。

■資產與技能

　　1.中寮植物染布產業資源：

　　　（1）人力資源：已有上千名經過手工藝訓練之種子人員，足可擴散

成群體力量，未來人力來源應有相當發展空間。

（2）植物染材：中寮擁有近千種可作爲染布之素材，同時鄰近地之染材可支援所需。

（3）染布硬體：純植物染布所需之硬體設備，如爐具、鍋具、晾乾器具等設備無須匱乏。

（4）作業空間：中寮因震災閒置之土地很多，而且中寮居民已能認同發展植物染布，乃爲該鄉之未來主要創造經濟之引導產業。

（5）區域資源：鄰近地區之特色產業，因受到植物染布產業發展之影響，已有多種產業之發展，如：石雕產業、有機產業、能量產業等，此些經營團隊已有策略聯盟與異業結合之認知與共識，惟尚待輔導團隊予以整合。

2.中寮植物染布產業之技能：

（1）產品設計與開發：產品走入生活化、流行化、藝術化、新潮或復古、迎合BOBO族或草莓族、技藝型或簡便型或一次可抛棄型之技能培訓。

（2）行銷推銷與宣傳：行銷企劃能力、推銷技術、媒體文宣傳播、公益行銷、綠色行銷、關係行銷、網路行銷等專長與能力之培育。

（3）生產管理與效率：生產管理系統與計畫、物料需求計畫、品質管理系統、績效管理系統、流程管理之能力專長的培育與訓練。

（4）形象塑造與發展：組織形象塑造、形象宣傳與提升、產品形象發展、產業整體形象塑造與發展等能力。

（5）社區與社會責任：產業社會責任與社會公民之發展，社區居民生活與技藝、藝術、創意等理念養成。

■策略執行

1.結合深度旅遊產業，建構一日遊、兩日遊、三日遊之精緻套餐方案：

（1）一日遊：以中寮鄉境內之異業結合，形成策略聯盟經營之型態

- 中寮植物染布產業之DIY學習、植物染簡易技術或實作、參訪產品製作流程、選購植物染之各式產品、Q&A等1.5～2小時。
- 中寮和興有機文化村之蓮花精緻產品；精緻養生套餐；有機食品之培植、選取、應用等簡介；檳榔變綠林之系列產品介紹等約2～2.5小時。
- 石雕產品DIY學習、中寮特色石頭之認識、石雕藝術介紹與石雕產品選購等約1.5～2小時。

（2）兩日遊：以中寮、水里、竹山、集集等境內之異業結合形成策略聯盟經營之型態。

- 中寮鄉之植物染布、阿媽染布店、和興有機文化、石雕班、故宮坊、集集影雕等地點。
- 竹山鎮之青竹文化園區、駝鳥園、耳扒藝術園、紫南宮等地點。
- 水里火車站、集集攔河堰、水車、風箏、水里冰棒、水里蛇窯等地點。

（3）三日遊：以中寮鄉、竹山鎮、水里鄉、南投市、集集鎮、埔里鎮、魚池鄉等地區之境內異業結合形成策略聯盟經營型態。

以上深度旅遊之路線均安排三～五個替代路線與方案，作為北部遊客、南部遊客、中部遊客之不同消費習性、不同感受、不同偏好、不同行事風格等作不同路線安排。

2.建構中寮植物染優勢行銷策略：

（1）利用九二一重建活動予以建構全台行銷據點：

- 北部地區：手工藝展售中心、台北國際展覽館、竹科等。
- 中部地區：植物染工作坊、台中各百貨公司、南投地方特色產品聯合展示中心、文化中心展示等。
- 南部地區：百貨公司、文化中心展示等。

（2）異業聯合行銷策略：女性內衣公司產品聯合行銷或配合行銷策略，旅遊業各地行銷人員與地點結合行銷或策略聯盟，贈品業搭配行銷策略，休閒觀光產業之策略聯盟等。

（3）公益行銷策略，如與慈善團體組成策略聯盟等。

（4）綠色行銷、學校之教育行銷、全台社區策略聯盟等。

3.建置植物染布DIY教學活動爲遊客訪問活動之主軸：

（1）分爲一小時、二小時、三小時等三種教學模式：

・一小時：遊客在聽取植物染工作坊簡介之後單就簡易產品（如已經工作坊加工而不需遊客費太多時間裁縫製作成爲胸花或手巾……）之DIY裁縫製作。

・二小時：遊客可在聽取簡報後進行難度較爲高一點之製作技術（如未經工作坊加工而需要遊客自己全程縫製之胸花或手巾……），此乃需遊客手腦並用來設計與製作自己心中之產品，所以在DIY過程中需工作坊人員權充助教於學員身旁指導，大致上三個助教可負責二十人左右之遊客的DIY活動。

・三小時：可設計多種套餐，如深化二小時之課程爲三小時（但參與更爲複雜之產品仍需工作坊人員於教學前已代工某些作業的手提袋或布包……），三小時深度染布課程（參與染布過程之作業，如札染、綁染等染布手續，或參與不需事先由工作坊於事前代工之裁縫與製作成品，或參與某部分之染布過程和簡易之裁縫製作成品……）。

（2）DIY學員參與教學課程時之作業流程設計與執行績效評核、費用預算、成品之成效等過程評價，對於後續再參加旅遊與DIY參與之異常因素瞭解和修正作業，乃是吸引顧客再來之必要考慮項目。

4.中寮植物染布形象與植物染布氣候流行風之塑造：

（1）綠色行銷與綠色製程之形成社會認同：強調純植物染布與天然染材之特點，使現今社會大眾能夠經由瞭解我們堅持之理由，進而到中寮鄉工作坊親身體驗植物染布之美、眞與實；同時我們將更積極參與全台各社團之綠色公益活動，塑造爲台灣環保產業之形象。另外積極透過九二一重建系列活動，可吸引媒體注意力，進而塑造中寮鄉爲植物染布故鄉之正面形象。

（2）學習型行銷與主動到各級學校和社團進行學習植物染紮根之活

動，使之成為他日主流。

（3）主動與各媒體配合參與有關植物染布之call-in／call-out活動，使更多民眾認識植物染與產生要親身體驗之慾望。

5.回饋社會與主動現身說法，使其他產業群起共襄盛舉，完成「取之於社會，用之於社會」之社會公民責任。

6.績效評估與控制：

（1）經營指標之訂定：營業業績、營業利益率、員工產值、市場占有率、顧客滿意度、資本報酬率、成長率。

（2）經營績效盤查：每天／每週／每月／每季／每年作來客率、消費分析、每行銷單位／據點之營業額、營業利益率、員工產值的目標達成率等。利用PDCA之管理循環方式來進行持續改善。

‧若目標未達成時應用要因分析法，予以瞭解問題所在，並擬出改善對策、改善時程、責任人與稽核人並立即執行之。

‧建立目理管理與績效制度。

‧引用創意思考法思考值得再開發之產品與策略。

7.循環再作經營策略規劃。

第三節　休閒產業系統評估與轉型為新管理模式

　　休閒組織系統上的問題，大多不是其作業階層或管理階層的錯，所以要改進其系統，首先必須要瞭解其系統之現狀，以及所要改進的地方，此乃是休閒組織系統評估之目的。經由系統評估，休閒組織可將其組織傳統到新管理系統模式完全制度化，此種系統管理的轉型乃是組織不斷改進的過程，當組織下定決心導入新管理模式之同時，其整個管理過程隨之展開。

一、系統評估

　　休閒組織之系統評估如同定期健康檢查一樣，檢查的項目可用組織需

求而有所不同，系統評估乃是自我評估以建立正確性與完整性的要求，然而組織系統中存有相當錯綜複雜的各項要素，而此些要素內的互動則是其組織運作之原動力，一般在進行系統評估之同時，應將相關聯之要素一併評估，以免忽視各要素間互為影響之關係。

休閒組織在進行系統評估之前，應該要先認識組織本身，並依據組織願景、使命與目標，及顧客之需求與期望進行系統評估，若評估結果未能符合要求時即應進行改進。而系統評估時應思考AT&T、柯達等企業經驗來檢視如下問題：（1）誰來做評估？（2）要如何進行評估？（3）要如何評價所評估之結果？（4）要如何引用評估之結果來進行改進？（5）如何改進系統評估之過程？……。

（一）系統概念

所謂「系統」（system），韋氏字典定義：「靜態觀點：系統是由一群相關或相連的事物之組合，構成的個體或組織體；動態觀點：系統是有規律有秩序之運作原則」。所以對一個休閒組織來說，系統乃為一群個體在既定之目的下所形成之組合，同時其組合中彼此複雜的互動運作，以達成其組織之共同願景、使命與目標。據劉平文（1993）之研究，系統應具有之特性如下：

1. 整體（integrated whole）係由一群個體（或基本單位）所構成，此些個體視為元件（component）或要素（elements）。
2. 各單位之活動均有一定的方向與目標，且其目標與方式應為一致的。
3. 個體間或個體系統間均有相關的運作法則（interrelationship）之活動實際運作，而非互不相干。
4. 整體系統運作所產生之功能，應大於各個個體分別活動所發揮功能之總和。

（二）休閒組織經營系統

休閒組織經營管理之運作受到其內部環境資源（包括服務作業資源、

市場行銷資源、研發創新資源、財務資金資源、時間運用資源、資訊情報資源等），競爭者資源（包括競爭地位、產業吸引力、組織形象等），與外部環境資源（包括自然景觀環境、社會人文環境、社會政經環境、地理文化環境等）之影響，此些資源存在不可控制與可控制之因素在內（如圖4-13）。

1.投入部分：休閒組織為提供符合顧客休閒需求與期望，必須投入相當的資源，當然在規劃時即應考量到組織之內部資源，競爭者資源與外部資源，瞭解本身之競爭地位與產業吸引力，方能為其投入資源作策略性規劃與整合。

2.產出部分：休閒組織之產出，大致上分為休閒商品／服務／活動、營運收入、經營利潤、永續發展、組織形象等有形與無形的產出，惟休閒組織之產出必須符合顧客之要求及內部外部利益關係人的利益期望。

3.轉化部分：休閒組織之資源需要經過妥適的策略規劃與管理，方能夠轉化為該組織所欲產出之商品／服務／活動，而此過程乃經由

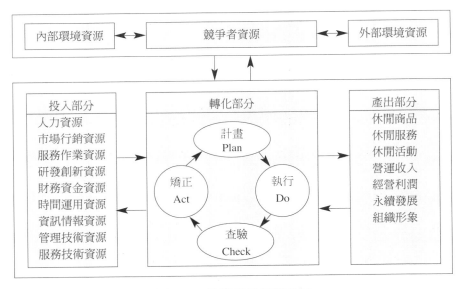

圖4-13　休閒組織經營系統

PnDnCnAn（n≥1）之運用該組織之各種管理與技術功能予以轉化處理。

（三）休閒組織系統評估

■系統評估的目的

依據Stephen George在「Baldrige品質系統：改造企業的DIY」之研究指出，組織藉由申請參加Baldrige品質獎進行品質系統評估之好處為：（1）給予員工動力激勵員工共同參與；（2）提供一個經由鑑別確認之品質系統；（3）組織認知到須以顧客焦點為滿足顧客之需求與期望的重要性；（4）藉由評估與導入可以確認各項品質要素及其評估方式；（5）需要實際的資料與證據；（6）可提供意見回饋之報告以為改進依據；（7）可以鼓勵內部之分享與交流；（8）可藉由評估報告來刺激持續改進；（9）可以創造財務績效。

依據劉平文（1993）研究指出，系統評估之目的有：（1）偵測內外環境之變化；（2）指出經營管理實況之徵候與異常點；（3）分析經營管理要因；（4）檢討組織之策略規劃與管理方向；（5）健全整個組織之運作；（6）提高長期財務績效；（7）確保組織目標之達成；（8）防範組織危機與風險發生。

■系統評估的重點

系統評估進行時應注意到幾個重點：（1）採取80／20原理針對重要性與影響性大的項目來優先進行；（2）評估時應確認與瞭解有關經營與管理之影響因素的關聯性；（3）確認異常要因之發生原因，也應包括其潛在的要因在內；（4）依戴明管理循環PDCA原則進行分析；（5）評估項目涵蓋管理各項功能（行銷、服務、人事、研發、財務、資訊、時間）；（6）宜用比較分析之手法進行目標與實績之評估；（7）應將評估結果作成報告回饋予組織之各個部門管理者與策略管理者。

■系統評估之程序

系統評估可分為幾個步驟來進行：（1）首先必須確定系統評估之目的

與範圍；（2）蒐集有關的資訊與情報；（3）進行調查訪談以取得初級資料；（4）診斷分析與研判所蒐集之資料；（5）整理分析與推論評估結果；（6）研究討論並提出改進與解決方案；（7）編撰系統評估報告；（8）提出與分析評估報告；（9）持續追蹤與評估。

二、轉型為新管理模式

（一）第一階段：決心改變

高階經營管理階層必須決心接受其組織文化上改變需求，如此其組織之創新、改變與轉型方能順利展開，高階經營管理階層之目標是建立於決心之基礎上，同時需要列出該組織變革的各項步驟，以爲遵行改變組織之文化變革。

（二）第二階段：評估組織之各項管理系統

高階經營管理階層必須評估其組織之各項管理系統，以建立組織目標提升與改進之計畫，而評估作業不但內部管理系統須作評估，同時外部管理系統也須予以列入，以充分瞭解並掌握組織之顧客的各項觀感、需求與期望。

（三）第三階段：顧客爲重

以顧客爲推動力，將顧客注意之焦點、需求與期望予以制度化，以期接近顧客，而依據顧客的意見與感受來建立以顧客爲重的組織目標行動方案，並達成各目標之品質管理計畫。

（四）第四階段：建構新的管理模式與系統

當組織於建構新的管理模式爲其組織之管理制度時，該組織之轉型過程才算是完成，而此刻之新管理模式乃是須經由策略管理者與高階經營管理者推動一系列之策略規劃、員工參與、流程管理、監視量測與系統評估方得以建構而成。

（五）第五階段：研究整合與發展組織之管理目標

　　組織內部各單位、各功能、商品／服務／活動，在組織中之各個作業系統與階層的活動與流程中，均須能滿足並超越顧客需求與期望、感覺，並達成組織之目標任務與願景。所以組織要能夠轉型為新的管理模式，必須先從顧客與組織影響最大的範疇著手，以擴大到組織之各個作業階層。在此階段之重點應放在獎勵表揚、員工健康福利、生態環境、標竿競爭、組織形象、社會責任與企業公民等重點項目上。

（六）第六階段：持續改進或調整組織之各項管理系統

　　新管理模式之焦點仍在持續改進，為達成此一焦點與目標，首先要能定期進行系統評估以查驗組織的表現並比較實際績效與目標間之差距，再決定是否需要改變方向、加緊腳步或往前跳躍過去。進行系統評估時所提供組織精益求精與持續再改進的建議行動方案，作為組織轉型為新管理模式之組織宜定期進行系統評估，以使組織確切瞭解和改進組織之整體管理系統，使組織走向具有優勢競爭地位與產業吸引力之方向前進。

Smart Leisure

商場大贏家之二十二條市場的遊戲規則

1. 在成熟的市場中，會有三大廠商和眾多產品專業或市場專業廠商共存。
2. 大廠商的財務表現跟市場占有率高低成正比，但通常大約超過40%之後，規模不經濟就會出現，還會有主管官署加強管制的政治問題。
3. 和比較小的企業／組織相比，三大公司享有比較高的本益比，石油產業就是一例。
4. 若專業廠商的整體市場占有率提高，績效會惡化，但如果提高的是特殊利基市場的占有率，績效會改進。

5. 成功的超級利基市場廠商在所屬利基市場享有獨占之地位，其市場占有率可能高達80%或90%。

6. 如果市場龍頭因擁有專利權或掌控獨有的產業標準，而使市場占有率超過70%，第二家通產廠商就沒有生存空間，不過這種情況通常沒辦法持久。

7. 如果龍頭廠商掌控50%～70%的市場，第三家通產廠商就沒有生存空間。

8. 即使領導廠商掌控市場，長久來看新的第三大通產廠商通常會再度出現。

9. 如果市場龍頭的市場占有率低於40%，短期內可能會出現第四家通產廠商。

10. 如果通產廠商的市場占有率降到10%以下，就會陷入沈淪區，必須設法奪回市場占有率或變成專業廠商。

11. 如果市場陷入衰退，第一大與第二大廠商激烈競爭，就會把第三大廠商打入沉淪區（1970年代，通用與福特汽車公司惡鬥，把克萊斯勒汽車公司逼進沈淪區）。

12. 第一大與第二大廠商的激烈競爭，通常不會傷害到專業廠商。

13. 通產廠商嘗試經營專業廠商之業務，通常會失敗。

14. 全球領導廠商至少要在北美洲、歐洲與亞洲等三大市場中之兩個，具有強大的競爭力。

15. 龍頭公司在創新方面，應該採取快速跟進的策略。

16. 龍頭公司通常最沒有創新能力，然其研究發展之預算卻是最多。

17. 第三大公司通常最具有創新能力，而且通常會為前兩大公司盜用。

18. 第三大公司應該利用專利來保護自己的創新。長期而言，這種保障會愈來愈難於取得，第三大廠商應該要利用其他方法，設法發展出龍頭廠商無法比照的策略，例如MCI公司推出的親友計畫。

19. 第三大廠商的安危如何？要看離沈淪區多遠而定。

20. 沈淪區廠商的財務績效乃最差的，而且不易生存下去。

21. 沈淪區可以視為破產法庭的接待室。

22.沈淪區廠商想要能夠變為大廠商，唯一的機會就是沒有強而有力的第三大廠商擋路。若沈淪區廠商想變為專業廠商，唯一的機會就是能夠看出可以防守的利基市場，並利用獨一無二的資源在此一市場中保持競爭優勢地位。

（資料來源：J. N. Sheth & R. S. Sisodia著，王柏鴻譯，*The Rule Of Three*，
　　　　　時報文化公司出版，2002年，pp.256-259。）

焦點掃瞄

1.在二十一世紀的e化休閒產業，其演變大多有週期性，因此策略規劃所需考慮的架構可能須超過正常規劃的標準時間，所以休閒組織之策略管理者與高階經營管理者必須瞭解並掌握資訊科技、通信科技、經濟管制措施、產業市場結構與政治管制政策之變化，以因應此些事件，避免違反自然的市場行為導致休閒組織之敗亡。

2.系統評估休閒組織之各項管理標準、市場競爭地位與產業吸引力，以為制定其組織之願景、使命、政策與目標，乃是休閒組織之策略管理者與高階經營管理者決定退出產業或是跟進其他領導組織一起合力整頓產業？或是自行制定其新的管理模式與改變遊戲規則？或是乾脆在目前與未來的產業範疇中追求成為領導性組織？

3.休閒組織可否運用系統評估模式，以制定出一套比較標準作為衡量其組織形象、品牌地位、資本報酬率、市場占有率、研發創新績效、業績成長率及其他各項經營指標之策略成功與否的依循？

4.未來全球化將更為激烈衝擊休閒產業，休閒組織為因應全球化潮流應該重新評估其組織之定位與策略性目標，而此些策略性選擇乃是需要有相當的勇氣與意志的，所以休閒組織在未來的競爭環境中是要時作好準備，隨時要作出抉擇以為因應休閒產業環境及掌握競爭優勢地位。

5.休閒組織若由地區性發展為區域性、全國性或全球性之時，休閒組織之策略管理者與高階經營管理者要如何行動？要如何發展遠見？

商品開發管理

學習目標

★ 暢銷商品計畫
★ 觀察市場與掌握市場
★ 商品發展策略
★ 新商品上市計畫

未來的五百天：

1. 會到五年來都不曾聽過的地方旅遊，可是卻發現和家裡沒有什麼兩樣。
2. 會和最大的競爭對手一起去旅遊冒險。
3. 會積極追求生涯的轉機。
4. 看廣告還得付費。
5. SARS將會雨過天晴，被人們遺忘掉它的威力。

Smart Leisure

度假新型態：志工旅遊

自從政府開放出國觀光以後，八〇年代是國人觀光旅遊的高潮，可惜多以採購到此一遊為樂。九〇年代從周遊式旅遊轉為主題式旅遊，如運動、藝文、商展、度假等，仍脫離不開娛樂享受。進入二十一世紀後，大家關心環保以致生態旅遊出現，但僅止於好奇與知性，如需提升旅遊層次，仍有待大家學習與突破。

生活中旅遊度假紓解壓力，已成為現代不可或缺的休閒項目，以致冬天上山賞雪、夏天下海避暑，走向戶外接近自然，雖較一般娛樂享受層次高，但如僅是生理上吃吃喝喝放鬆一下，心理仍得不到真正快樂與滿足，甚至因此產生「假日症候群」，影響生產力或正常作息，以致有心人開始思索創造，如何安排更有意義的旅遊度假方法。

2003年政府倡導觀光倍增計畫，僅在宣傳上鼓勵大家出遊，提振災區的經濟發展與產品採購，可惜一窩蜂的造勢活動，無法讓遊客體驗自然的靜與美，學習人與天的互動，如此旅遊可能曇花一現，雖有一點關懷，仍不是教化人心寓教於樂的根本之道。

因此最近世界流行的「志工旅遊」，倒是可供大家參考，同樣是觀光旅遊，但要與關懷體驗結合，舉凡要度假者皆可，依自己的喜好與專業單位報名，長者一個月、半年、短者一兩週，主要目的是要參加者感受施比受更有福的旅遊方式。

生態旅遊固然可接近自然與人文相結合，如能從知性進一步產生自覺行動不是更好？例如到望安或蘭嶼幫助綠蠵龜回家產卵，進而減少不法盜獵的取締，或利用假期到原住民偏遠小學參與陪讀或課後輔導休閒

活動，將度假的享受分一點關懷予他人，由於真正的快樂，是源自於善良的意念與體驗，反而使紓解壓力更有意義，從感官層次進而提升到精神層面。

其實「志工旅遊」在台灣宗教界早已啓動，如慈濟列車到花蓮，雖只有一整天，但在旅遊中說好話、做好事，既歡喜又助人，後又擴大到國際援助，都是很好的範例。安排志工旅遊最需要主題，除有錢出錢、有力出力，更要有心，食衣住行要有一定水準，行程不能太緊迫，當地解說協調服務尤其重要，因此需要專業組織推動，將關懷送到需要的地方。

在台灣可創造的「志工旅遊」豐富，生態方面除綠蠵龜外，尚有許多天上飛、地下爬、水中游的生物需要我們去保護。人文方面有古蹟復修、解說、調查。自然方面有步道系統、森林保育重建。關懷方面，除濟弱扶貧，尚有許多城鄉差距需彌補。國際方面，可將台灣愛心傳向世界，問題是如何結合相關資源，創造高價值旅遊風氣。（作者為金車教育基金會執行長）

（資料來源：孫慶國，中時電子報，2003年1月31日。）

📷 焦點掃描

1. 二十一世紀行銷主流理念，已轉化爲體驗行銷的時代，在此時代的休閒產業，必須從商品之開發、提供與呈現給休閒參與者一系列的設計體驗，爲核心價值的休閒價值與體驗。在此一時代紀元裡，我們將可看到，享受到與體驗到更多的休閒產業以異於往昔的商品開發管理方法，所精心設計體驗行銷之商品開發管理方法以打造休閒參與者／顧客的強烈參與休閒體驗之需求與期望。

2. 傳統的休閒商品／服務／活動的開發管理，乃在於強調體驗休閒組織所提供之商品／服務／活動的愉悅、效益與價值，其侷限性將愈來愈大；而現在與未來則強調在感動、感覺、情感、思維、行動與關懷之體驗其商品／服務／活動，同時並享受休閒組織從休閒商品／服務／活動之提供者，轉化爲體驗的提供者之體驗行銷的愉悅、效益與價值。

3. 休閒商品／服務／活動已蛻變爲多元化、多功能性的現代休閒參與者的休閒體驗需求，休閒組織之商品開發管理需朝向教育性、競爭性、

挑戰性、文化性、藝術性、娛樂性、旅遊性、治療性、激勵性等多方面發展，同時在開發之時應結合消費者心理學、市場營銷心理學、商業心理學、休閒心理學與行銷學等多方面的理論與概念，藉以發展出能滿足並符合休閒參與者之需求與期望的休閒活動，以供其自由自在、歡悅快樂的參與，並接受休閒組織所提供之商品／服務／活動的體驗。

第一節　暢銷商品企劃

　　休閒產業乃屬於服務業的範疇，所以其製造的概念較為模糊甚至於可說沒有，以致於休閒商品並無製造業所謂的產品意涵，而是具有服務與活動之傾向，故本書將休閒商品定義為商品／服務／活動，其商品之企劃乃為上市為其主要目的，因而休閒產業之暢銷商品企劃就顯得相當重要了，只有暢銷的商品才能為休閒組織帶來經營利潤。

一、商品企劃的意義

　　商品企劃乃為發掘消費者的需求，思考實現企業／組織之行銷目的，而以最適切的場所、設施、設備、商品、價格與數量，以決定推出與其商品構想符合之計畫、管理與督導之活動，並建立商品化的橋樑。

（一）商品知識層級

　　任何一個休閒參與者／消費者／顧客，都有不同的商品知識層級（levels of product knowledge），他們可以利用其所認知的商品知識層級來詮釋新的資訊與確立購買／參與休閒活動之決策，而當其衍生之商品概念並將之組合時，其商品知識層級就告形成。商品知識層級包括：（1）商品類別；（2）商品形式；（3）商品品牌；（4）商品型號／特徵，所以休閒組織之策略管理者、經營管理者、商品企劃者與行銷人員，需要瞭解消費者

／休閒參與者在其商品知識層級之層級及如何組織他們的商品知識，例如休閒參與者／消費者的決策可能在商品類別（如到購物中心購買電氣製品、生鮮蔬菜、清潔沐浴用品等，或到溪頭遊樂區遊憩）、商品形式（如到購物中心買電氣製品中的電漿電視、到溪頭住宿、度假等）、商品品牌（如買大同電視、溪頭住小木屋等）、商品型號／特徵（如購買大同二十八吋電漿電視、溪頭遊樂區蜜月小木屋等），惟此中四個層級均與行銷部門主管有關，尤以商品品牌之層級最爲重要。

（二）休閒參與者／消費者的商品知識

休閒參與者／消費者乃是利用商品的人，一般而言，他們具有三種商品知識，如：（1）有關商品的屬性特徵；（2）參與活動後的感覺、價值與效益；（3）能協助休閒參與者滿足或達到預期之效益、目標與價值等方面之商品知識。休閒組織之行銷人員與商品企劃人員應該深入瞭解此些方面的休閒參與者商品知識層級，方能發展出有效的行銷策略。

■休閒活動／商品乃是屬性與特徵的組合

這方面可在休閒參與者參與休閒活動時對於休閒活動／商品的屬性具體性知識（如溫泉是冷泉或熱泉、雲霄飛車是360度旋轉等）或是抽象性／無形的知識（如溫泉池是否有防針孔設施？雲霄飛車設施保養維修是否依SOP來進行並SIP來查驗？等），當然也包括有消費者／休閒參與者對每一個屬性特徵之情感評估（如我不敢在旁人面前寬衣解帶、我有懼高症或心臟無力症等）在內。

由於此些休閒活動／商品的屬性與特徵，對於休閒參與者／消費者而言是影響其購買／參與休閒之決策的重要商品知識層級，所以行銷人員與商品企劃人員必須換個角度，以消費者／休閒參與者之角度與立場，來進行其商品知識層級的組合行動。

■休閒活動／商品乃是感覺、價值與效益的組合

休閒參與者／消費者在決定購買或參與休閒活動之後，其所發展出來的體驗（如感覺、價值與效益）結果將會形成其社會結果（social consequences）（如參與後成爲他人羨慕或敬佩、讚賞、模仿……之對象）

與功能結果（functional consequences）（如參與後壓力鬆弛、健康、活力、歡愉等效果），而此社會心理結果與功能結果可能會因參與使用後發生正面或負面之結果，此為休閒參與者之可能利益／價值或潛在風險。在休閒參與者／消費者進行其購買參與決策時，會考量其正面與負面之資訊，來作為決策時之利益或風險的選擇，一般而言，休閒參與者較不會冒險參與高風險的休閒活動／商品，而此點正是行銷人員與商品企劃人員應該努力管理休閒參與者／消費者之潛在風險與負面結果的重要關鍵所在。

■休閒活動／商品乃是滿足休閒參與者之效益、目標與價值

參與休閒活動之後的結果往往會和休閒參與者／消費者之感情相連結，滿足的休閒體驗時會引起休閒參與者之正向情感發展（如歡欣、愉悅、滿意、感動、快樂、幸福、活動等），而不能滿足的休閒體驗會引發負向情感反應（如失望、生氣、憤怒、挫折、悲情、不滿意等）。所以休閒參與者／消費者的商品知識層級中的個人體驗價值，對於其再度消費或決定參與休閒活動的經驗乃是相當深刻的，而休閒組織與其休閒活動／商品之企劃則為吸引更多的購買／參與之決策，休閒組織之行銷人員與商品企劃人員更要瞭解參與其商品／活動者之體驗價值趨向，以為提升參與者／消費者之參與／購買決策。

（三）商品企劃時應考量參與者／消費者之涉入程度

休閒活動／商品在某些參與者／消費者之特定情境下，可能會有相當濃厚的動機來維護其認同之休閒活動／商品，甚至會嚴重向休閒組織抗議或關切，而此種乃是所謂的消費者之涉入（involvement）行為（如圖5-1），涉入程度高低端視休閒活動／商品與某些休閒參與者／消費者之高低關係呈正比關係。一般而言，對某品牌或商品之涉入可涵蓋到其對商品的認知與情感知覺層面，而此動機正是左右購買／參與之決策，所以行銷人員與商品企劃人員在進行商品企劃時，宜考量參與者／消費者之涉入程度高低，惟若環境改變時，此涉入的感覺也會消失，一直到另一個時空背景下可能再度出現消費者之感覺涉入。此方面例子以實體商品較常出現，諸如：1985年可口可樂改變已用三百九十年的配方，引起美國消費者激烈慣

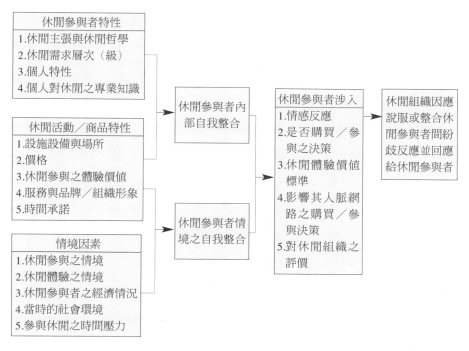

圖5-1 休閒參與者對休閒商品之涉入模型

怒要求可口可樂把舊配方還給他們，因而使可口可樂付出相當大的代價來學習消費者涉入；量販產業萬客隆為吸引社區居民前來消費因而改變其會員制，致使企業／組織之顧客流失，其於2003年撤出台灣，可說是成也會員制敗也會員制。

二、商品化計畫

商品化計畫（Merchandising; MD）依據美國管理學會的定義：「實現企業之行銷目的，而以最適切的場所、最合適的時間、最適合的數量與最合理的價格，行銷特定之商品或服務的計畫與督導活動。」

休閒產業最基本的立足點乃在於滿足休閒參與者／顧客的需求與期望，而顧客對於休閒商品／服務／活動的期待不外乎如下幾點：（1）方便

休閒參與之期待；（2）休閒場所給人良好溫馨而具有人性、尊重與自我成長之氣氛之期待；（3）休閒組織服務人員給人舒適、自由、自在、愉悅與尊嚴的感覺之期待；（4）休閒商品予以方便參與、購買、接受與消費之期待；（5）休閒活動給予合理、適宜或價值超越價格之期待；（6）休閒體驗價值與效益之期待；（7）休閒資訊與情報提供之期待。休閒組織應針對上述幾個期待時時加以自我檢討與查驗，其所提供之商品／服務／活動是否已能滿足參與者／顧客的需求與期望？若有所不符合時應極力改進，以求符合參與者／顧客之要求與期待。

（一）新時代的商品化計畫之意義

在二十一世紀的新時代中，休閒參與者講究休閒體驗之價值與效益，而有人稱為「休閒者MD」，其意義乃指：「休閒者為實現其參與休閒體驗價值的休閒商品／服務／活動之場所、設施、設備、價格、商品、服務與活動所構成的休閒組合。」此乃表示休閒組織要如何蒐集符合休閒參與者／顧客需求與期望的休閒商品／服務／活動，經由策略性整合規劃休閒組織有關之人力資源、服務作業、市場行銷、研發創新、財務資金、資訊通信與時間運用等方面資源，以為呈現與提供給休閒參與者／顧客最有價值與效益之休閒體驗等活動，乃稱之為休閒商品化計畫。

（二）商品化計畫的具體實施策略與活動

休閒組織為達成實踐其組織願景、使命與目標，並為追求符合休閒參與者／顧客之需求與期望，休閒組織必須將其組織所能提供之休閒商品／服務／活動進行市場競爭優勢機會分析、活動方案、設計、試銷，以測試顧客回饋與反應意見、活動方案之計劃、管理與控制，也就是將休閒活動方案予以商品化計畫。

休閒組織／活動之呈現給休閒參與者的商品／服務／活動，最主要的乃是販售其活動、服務或商品的體驗價值與效益，所以休閒產業之商品化計畫乃是讓休閒參與者／顧客能夠享受其參與休閒時的感性、感受、感覺與感動的體驗。所以休閒產業要能夠發展商品化計畫乃須朝向如下幾個策略與活動予以具體實施：（1）目標顧客之設定與潛在顧客之開發；（2）

休閒場所、地點與設施之選擇與規劃策略；（3）活動方案之設計與設備之開發；（4）活動場地的設計與活動流程規劃設計；（5）解說、導覽、參與作業標準程序之規劃；（6）休閒商品／服務／活動之方案開發；（7）休閒之活動方案組合構成；（8）參與／消費／購買／接受休閒活動方案之價格策略；（9）服務作業管理程序制定與服務人員訓練；（10）參與者／顧客參與流程系統規劃；（11）商品化業務活動規劃；（12）販售／展示／參與休閒活動之管理；（13）支援性服務之提供；（14）創造參與者／顧客再度參與消費之氣氛與促進活動；（15）提供緊急應變計畫與風險管理對策；（16）其他相關之販售／參與／消費／購買／接受等各項作業之進行；（17）售後服務與成效檢討改進活動。此些商品化計畫實施之具體事項，其目的乃在於符合參與者／顧客之基本期待，以達成休閒參與者／顧客前來參與活動的高顧客滿意度。

（三）商品化計畫之管理系統

■暢銷商品

　　休閒商品／服務／活動之商品化計畫之目的乃為達成其休閒活動成為暢銷商品，二十一世紀初全球性的不景氣，但是休閒產業並非就沒有暢銷的商品，對此休閒參與者／顧客參與、接受與消費之休閒活動，也有所謂的很自然吸引人的休閒活動，也就是暢銷商品。休閒活動要如何成為暢銷商品？很可能永遠是休閒組織要持續地研究與發展之議題，日本學者神田範明（商品企劃與開發，2002年）就提出如下公式：

　　‧銷售＝商品力×銷售力
　　‧商品力（商品本身具有的魅力）＝品質×價值×感動
　　‧銷售力（銷售方式的優勢）＝廣告宣傳×營業×流通×銷售×服務
　　‧感動＝獨創性×潛在需求合適性

此四個公式的"×"乃表示此些相乘效果所產生出來之意義，並非指數學上的「乘算」。

　　所以休閒產業之組織要想使其休閒商品／服務／活動成為暢銷商品

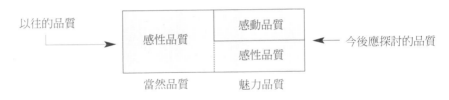

<div style="text-align:center">圖5-2　感動品質</div>

資料來源：神田範明著，陳耀茂譯，《商品企劃與開發》，華泰文化公司，2002年，p.21。

時，應掌握商品本身具有的魅力（即「顧客感受之休閒體驗之價值與效益」）
和其具競爭優勢之市場行銷能力，所發揮之乘數效果，其具有感性、感動
之品質（如圖5-2），自然而然地可以使其休閒活動成爲暢銷商品。

■商品化計畫體系

　　休閒商品／服務／活動之商品化計畫可予以有系統的整理成一個體系
（如圖5-3），而此一體系中較爲重要且須爲休閒組織關注之焦點如下：

1. 商品化計畫之擬定：舉凡休閒商品／服務／活動之行銷計畫、市場
 動向分析、需求預測、參與人數預測、競爭分析、現況分析、目標
 市場分析、商品／服務／活動行銷戰術與戰略等。
2. 商品組合與構成：休閒商品／服務／活動之組合策略與分類、品質
 水準、品牌定位等。
3. 設備設施之規劃與管理：休閒活動使用的設施與設備之選擇與施
 工、景觀設計、附屬設備之規劃與施工、安全措施之訂定等。
4. 服務作業管理程序：參與休閒者參與休閒活動之作業管理（始自入
 場前、入場參與休閒活動到離場後之服務爲止）程序之擬定與訓練
 所有員工。
5. 價格策略：定價策略、價格政策與調整變動政策等。
6. 場地、場所規劃與管理：休閒場所與場地之動線、活動空間、有形
 實體物品之配置與陳列、入口與出口設計、停車場規劃等。
7. 組織系統之責任、職權與溝通：休閒組織系統、各部門各人員職
 責、部門內溝通系統與跨部門溝通系統、授權權限、職務代理人

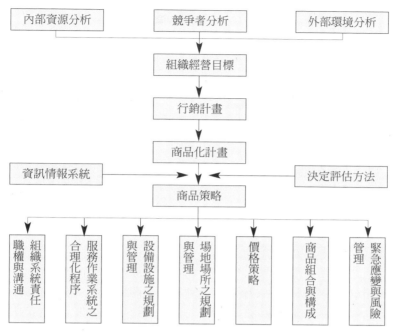

圖5-3　休閒組織商品化計畫體系圖

等。

8.資訊情報系統建置：組織內部資訊情報系統與外部資訊情報系統、
　顧客資料庫建立與顧客關係管理、POS系統／EOS系統／SCM系統／
　MIS系統等。

9.緊急應變與風險管理：緊急意外事故應變、參與人員超負荷應變、
　入場管理、兒童協尋等。

■數位時代的商品化策略

　休閒產業商品化的基本策略可分為商品策略與服務策略：

1.商品策略：休閒活動乃提供給休閒參與者體驗休閒之價值與效益，
　而如何有效的提供休閒活動呈現予休閒參與者，以取得其因參與之
　後而得到自在、愉快、興奮、快樂、成就等休閒主張與哲學之實現

的策略，乃稱之為商品策略。而商品策略可涵蓋商品之分類、商品之構成與組合、商品之選擇等方面，一般而言，商品選擇乃需要以時間因素、場地場所因素、設備設施因素、活動流程因素、活動之價值與效益等，作為衡量與選擇符合顧客之需求與期望能具有感動之品質，方能使其成為暢銷品。

2.服務策略：休閒活動乃經由從業人員與設施設備、場地場所、價格策略、服務作業系統之合理化程序、組織系統之責任、職權與溝通、人員訓練與教育、促銷活動等方面，運用與選擇其符合顧客之需求與期望且具有感性與感動之品質，以為休閒組織擴大其競爭優勢之動能與行動。

三、顧客滿意與商品企劃

休閒組織提供其商品／服務／活動給予休閒參與者／顧客參與／消費之服務品質水準若屬卓越，但參與者／消費者／被服務者未必能同樣感覺到其參與／享受之品質水準也屬卓越，此乃顧客要求參與休閒活動時和參與後的售後服務與回應同樣要具有卓越的品質水準，此乃顧客易萌生的「求全之毀」，而將零缺點（zero-defects）的標準廣及於該休閒組織全部之活動（包含品牌形象與組織形象），不僅只限其所參與之休閒活動而已，這乃是休閒活動僅是其參與的一項或多項活動之體驗價值、經驗與效益之一部分而已。

所以休閒產業的商品企劃時應將其商品／服務／活動和其組織之形象、願景與使命一併作企劃，以其組織力量作有系統的為其顧客設想，正確地將其所提供之休閒商品／服務／活動的品質定義為提供其顧客舒適、方便、興奮、利益、樂趣、成長、受尊重與具歸屬感的休閒體驗，同時，其服務作業品質必須能夠提供予顧客高休閒價值與效益的解決方案之能力。

（一）休閒組織應該以行銷服務創新來維繫顧客

休閒組織之服務作業重心在於吸引新顧客，其向來秉持著「進來盡情

休閒，出去走向另一個新顧客」，結果是：新顧客進來休閒所帶予休閒組織之利益，並未超過消失之舊顧客，如此的「漏桶現象」一再重複發生，以致於休閒組織無法超越剛開業時的「業績迷障」，甚至慢慢地吞噬掉該組織永續經營之根源而退出休閒產業。

依據研究，「吸引新顧客的成本比維繫現有顧客的成本高出五倍之多，現有的顧客可爲休閒組織帶進該組織利潤的20%～85%，雖然現有顧客總數可能只占該休閒顧客總數的20%，但卻可爲該組織貢獻80%之業績」。因此，休閒組織必須站在顧客立場之感受與滿意度衡量方法，來爲其組織之行銷服務創新努力（如表5-1），拋棄傳統的「吸引所有的顧客」之思維，改變爲「吸引目標市場的顧客，並保有此些顧客」，因爲休閒組織所提供之商品無法適合於其所有顧客，所以吸引所有的顧客將會是了無特色、無吸引力的行銷策略，必須予以革新，放棄某些顧客時而能強化並維繫目標市場之顧客的利益，進而擁有了自己穩固的市場競爭地位與市場吸引力。

表5-1　休閒組織與顧客之滿意度衡量比較

休閒組織之想法	顧客之想法
休閒活動能一次購足	選擇性、自由性與建議性
休閒設施與設備布置	舒服、清爽、美感
停車收費不提供保管	收費就要有保管責任
費用必須附加保險費	休閒場所理所當然要提供安全保證
外帶入場之飲料與食物有礙環境維護	不能獨占、不能掠奪自由權利
接受現金不接受信用卡	信用卡應該是免費服務
裝潢更新是要成本的	裝潢定期更新以保持新穎感受
進場消費不能退費	不滿意要能換退貨

Smart Leisure

身體資源開發五大領域

　　童心園玩具（We Play）的商品設計團體，乃針對兒童身心發展的五大領域（如**圖**5-4）出發，透過基本動作、感官感覺刺激、前庭平衡刺激、精細動作提升、創作遊戲互動等五個面向，積極投入身體資源開發之研究，把孩子們的身體潛能發揮出來，其玩具能促使孩子們在遊戲中學習、寓教於樂。

　　童心園玩具總經理邱義誠以擁有市場、品牌和通路時，才能擁有該公司自己的天地，所以不代工，堅持自我品牌行銷，且其產品均以中國的「中國太極」的律動和平衡為出發點，由淺入深、循序漸進，使孩子們可以漸漸進入狀況，而達到潛能發展之目的。

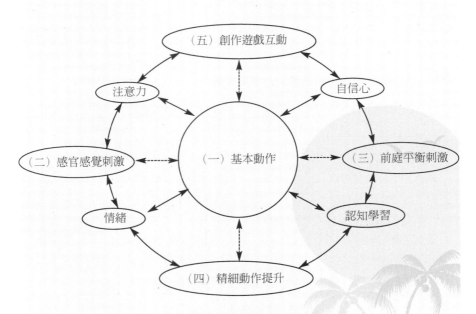

圖5-4　身體資源開發五大領域

資料來源：吳昭瑩，〈童心園玩具──孩子們的知音、父母的絕佳幫手〉，《設計雙月刊》vol.103，中華民國對外貿易發展協會，2002年。

（二）暢銷的商品企劃

暢銷的商品之所以能夠暢銷，乃在於休閒組織能夠進行其商品力之最大化的商品創新思維來進行，以掌握廣泛且潛在的需求，展開獨特的創意，以及設定最適的品質、價格等商品與顧客消費心理，則其成為暢銷商品自然而然是明顯的易於完成。

■商品分類與消費心理

商品分類與消費心理可就商業心理學與創新管理學的角度來探討，因為顧客消費行為受到其商品創新的心理感受性，以及新商品的心理感受性等等的因素所影響，所以在構思暢銷商品時，應分別就此些心理層面之感受與感覺的角度來思考其創新商品之方向。

1.開發企劃階級的休閒消費心理意義：

（1）掌握休閒主張與休閒哲學之發展趨勢：休閒參與者在進行休閒消費行為時，在心理上最容易受到其參與休閒的主張與哲學所左右，因為此些休閒主張與哲學易如創意的病毒一般迅速蔓延擴張，其發展趨勢乃是二十一世紀的必然趨勢，休閒消費行為自然會跟隨休閒參與者之休閒理念發展，所以休閒組織必須抓得住休閒潮流。如二十一世紀初期嘻哈潮流的發展，本來是街頭塗鴉活動，但卻發展出系統的嘻哈服飾、嘻哈舞步、嘻哈演唱會；休閒運動俱樂部的興起乃因應都會上班族的時間不足、交通不夠便捷、運動明顯不足與「要活就要動」等因素的撮合之下，在二十世紀末形成一股興盛的運動休閒產業。

（2）結合社會休閒與科技發展的必然趨勢：休閒潮流已成為現代人們的追求目標，但是休閒的體驗價值與效益在科技技術之發展配合下，發生的多元化創新休閒商品／服務／活動之發展趨勢，而使得休閒活動商品化更為便捷，同時行銷活動也因為科技發展速度十倍速於傳統行銷時代的創新速度，以致休閒商品化必須善用科技技術資源，對其創新需求與獨特創意發展予以發掘並能在最短的時間裡將其創意發想轉換為商品，那麼其商

品魅力自然會伴隨增加，而成為暢銷商品。例如：SPA業者藉由電腦與電子媒體、平面媒體之幫助，將其商品訊息傳達於其潛在顧客之思維中，進而引進其成為顧客；展覽產業可透過電子媒體、電腦通信與其他傳播媒體，迅速將其商品傳達於各階層民眾，進而吸引其參與所需求之展覽活動。

(3) 滿足顧客的需求與期望：顧客是善變的，其需求與期望易受到時空背景轉換及休閒主張哲學的快速轉換之影響，休閒參與者的參與模式、習慣與心理也會跟著變動，所以在二十一世紀的同步休閒主張已不合時宜，消費者需要的特殊性、不同步性與新穎性休閒商品已逐漸增加中，所以休閒組織必須不斷地發展新的商品，增加其功能性、新穎性、獨特性與品味，以滿足休閒消費之需求。例如：購物中心產業中的娛樂，電影、親子、會議、餐廳、自然、購物等功能，常會有因為其目標顧客之需求改變而產生修正有關之設施設備與休閒活動內容；展覽產業之展覽活動也為吸引各種不同需求層次之顧客，因而有所謂檔期更換之活動。

(4) 市場競爭地位與吸引力的需求：休閒產業之組織／活動在休閒環境中的市場競爭地位與市場吸引力如何？對其組織經營與發展之價值與影響力，乃是休閒組織必須考量的重點，若因其商品已不符合顧客之需求或已不為顧客所認同時，則必然需要思考撤退之策略。因此，休閒產業的商品創新乃為刺激顧客的消費意願與需求（若無法吸引顧客或重複刺激顧客再度消費時，其顧客之流失乃是必然的結果），不斷地創新商品，使休閒組織具有活力與持續發展之能力，惟創新商品並非易事，是需要大量的人力、物力、財力及風險的，然而不創新則其市場競爭力將會消失，所以休閒產業必須作市場研究及目標顧客需求判斷，以開發出能符合目標顧客之商品，則為現今休閒組織必須思考的議題。

2.新商品開發企劃類型的消費心理：新商品之開發到成為商品化，一般其失敗的風險機率是相當高的，工業類與商業類商品開發從構思

到上市，成功率約僅有20%左右，所以在開發新商品時，尚需要針對商品在顧客之消費心理層面予以探索，否則新商品之失敗機會是很高的，值得休閒組織思考！一般而言，新商品開發並不只限於創造新的商品而已，尚應包括對現有商品之革新與改進在內，休閒產業之設施設備與建築成本相當龐大，動輒數拾億以上，所以休閒組織在新商品開發上，必須慎重思考各種不同類型的開發對其目標顧客之休閒參與模式與心理的影響程度，而依據心理需求來進行商品企劃與開發、市場行銷等創新經營之活動。

3. 消費心理的特殊需求心理：顧客的消費心理一般對於新商品的功能與價值、方便、感覺等方面之要求，乃是要比現有商品具有更好、更易於學習、更易於參與、更有自由成長或挑戰性、更有價值、更有感覺與感動等特性，所以休閒組織在進行商品企劃時，應在此些特殊需求心理層面好好的思考與構想，再進行其新商品之企劃與開發活動，否則新商品將會不具有魅力、徒然浪費組織之資源，相當划不來。

■開發設計階段的休閒消費心理意義

新休閒商品在開發階段時，其休閒活動之設計須依企劃階段的構想及休閒消費者之心理需求作整合分析後，再進行其新商品之設計與開發，在此開發設計階段，休閒組織應朝向下列幾個方向來進行。

1. 休閒顧客的休閒主張與哲學觀。
2. 休閒顧客的個性化特徵。
3. 休閒顧客的感動需求。
4. 休閒顧客的自尊與自我歸屬需求。
5. 休閒顧客的成長與挑戰、成就之需求。
6. 休閒顧客的生理、安全、健康、自由自在、歡愉快樂之需求。
7. 休閒顧客的不同年齡層面需求與心理、生理之需求。
8. 休閒顧客的要求休閒活動之變化性與多樣性。
9. 休閒顧客的追趕時髦、時尚之需求。
10. 休閒顧客的學習與適應需求。

11.休閒顧客的商品品質與服務作業品質之要求。

■商品銷售階段的休閒消費心理意義

　　如同工業類與商業類商品一樣，休閒商品也有其生命週期，若休閒組織未在商品開發時予以考量，也未在新商品的生命週期中善加管理，則該組織將無法在其新商品甚或其品牌之行銷與利潤上獲得最大的利益。商品銷售階段之生命週期一般包括：導入期、成長期、成熟期、飽和期、衰退期等五個階段，在此五個階裡的休閒消費心理意義也各有不同，值得休閒組織在商品開發管理中即加以研究其各階段之消費者心理反應，及早適應，但是有許多的休閒商品是呈現循環再循環狀態，而不是一般學理上所稱的S型，此乃是休閒組織在其商品衰退期時經強力促銷後再創佳績，或是在衰退期時注入新生命（創新、改進或改變）而呈現另一波高峰的情形。

1.導入期的休閒消費心理：休閒商品在導入期時，顧客對其商品參與處於摸索學習階段，同時商品之服務作業技巧較不完美且其知名度較低、休閒產業市場競爭較不激烈，所以此時的休閒參與者大多是在求新、好奇、趨美、適時與時髦的心理需求下，帶頭進行參與休閒。然而大多數的休閒消費者則因為對新休閒活動仍不瞭解、或不想冒險當白老鼠、或仍執著於過去的休閒習慣等心理因素，而出現不同程度之學習、接受、拒絕反射；而此時休閒組織則在服務作業技巧上力求精進，擴大行銷宣傳與強力促銷，以為縮短休閒新商品之導入期時間。

2.成長期的休閒消費心理：此時期的休閒商品在休閒市場上應是初站穩腳步而有更多的企圖心加速拓展開發目標顧客的參與，一般而言，此時期的參與休閒者逐漸增加，業績也緩步向上提高，惟市場競爭也同時出現於此一休閒新商品行銷活動中。此時期之休閒參與者大多是先前嘗試參與過而持續再參與的情形，同時並引領較為保守的休閒顧客跟進參與，惟此休閒商品乃初入市場，時間還算短暫，所以此時的休閒商品可能會有所修正或調整，而帶給休閒參與者疑惑與風險的感受；然此時的休閒組織應加強廣告宣傳，刺激消

費者參與的慾望與信心,而持續作消費溝通與教育,促使消費者瞭解新的休閒商品則是很重要的工作任務。

3. 成熟期的休閒消費心理:此時期的休閒商品大致上已定位完成,服務作業技巧已相當熟練,前來參與休閒者也大幅度的增加,休閒組織之該項商品的利潤也達到高峰,然而市場競爭者也大幅度增加。此時期的休閒組織應該朝向開發市場之深度與廣度、改變廣告宣傳策略(如比較法代替報導之方式)、價格政策彈性化、強化休閒商品之差異性等方式,以吸引更多未來參與╱消費之顧客;然而此時期的休閒參與者對於休閒產業中各休閒組織之商品價值、功能、特色、價格及服務作業之感受方面變得相當在意與敏感。

4. 飽和期的休閒消費心理:此時期的消費者需求漸趨飽和,同時,其消費╱參與休閒之需求開始轉變為追求新穎的、不同的、特別的與未曾參與過的休閒商品。當然,此時期的休閒參與者對於商品╱服務╱活動的品質、及價值效益之要求更為嚴格;而休閒組織在此時需要加強管理績效,修正市場策略與商品策略,改變廣告宣傳內容,樹立商品新形象,擴大行銷組合策略,加強開拓市場。

5. 衰退期的休閒消費心理:休閒商品有時因經濟不景氣、消費者口味變化、全球化因素、新商品導入等因素,造成現有商品老化或面臨撤退之情形。休閒組織在此時期,應該思考是否繼續經營下去?或是採取收割改變策略?這些決策乃是休閒組織管理階層與策略管理者必須作判斷的時機與決策;此時的休閒參與者大多抱持著期待,希望能有同類的新商品應世,或期待休閒組織降價吸引。

■形象規劃階段的休閒消費心理意義

休閒商品除了開發企劃、開發設計與商品銷售階段須考量消費心理之外,對於其商品形象規劃也應納入消費者心理層面之需求,而此一階段包括商品名稱之命名、商標設計之運用兩大方面。

1. 商品名稱心理層面意義:商品名稱乃表徵其自然屬性、功能特性與價值特徵,所以在商品命名過程中應考量是否易於認知瞭解?是否易於顧客記憶?是否能帶動或牽引消費者情感或情緒?是否具有引

伸聯想作用？是否違背當地或目標顧客之風俗、禁忌與文化？……
凡此種種均會為休閒消費者所關注，休閒組織須加以注意。

2. 商標設計心理層面意義：休閒商品加以商標設計，主要是考慮到其
識別功能、服務功能、傳播功能、促銷功能、保護功能與穩定功能
等功能性的要求，惟設計應講求簡明生動性、創新性、特殊性、道
德性、與組織形象相符合性等方面的休閒消費心理的需求。

（三）休閒新商品之分類

2001～2002年Qoo果汁為何能夠成為台灣果汁市場的新寵兒？愛之味
鮮採蕃茄汁在2002年所造成的旋風連帶使番茄種植農民樂翻天，原因何
在？Pocket PC比Palm評價高，使用方便性也高，為何銷售卻沒有比Palm
好？此乃為市場洞察力的因素，新的商品要能一炮而紅，就必須瞭解並掌
握市場的優勢，才能夠異軍突起，休閒產業也是如此，看京華城購物中心
開幕的成功及帶來的業績、○○七電影上映帶來的門票收入，均是該活動
或產業之策略管理者與經營管理階層能瞭解市場脈動，進而掌握市場優勢
以致成功的傲人佳績。

新商品分類大致可分為如下幾種：

1. 創造市場的全新商品：此乃是在商品上市之前，市場上並未有此類
商品出現過，例如茶飲料素來因受到國人不喝隔夜茶習慣影響，以
致於未有茶飲料上市，開喜烏龍茶抓準這一點，找來鄉土味頗重的
開喜婆婆作電視廣告促銷，居然風行了好幾年，為該項飲料開啟了
輝煌的經營舞台；番茄汁也因其味道關係以致以往上市者大多失
敗，但愛之味利用養身健康概念將之推上舞台，竟大賣特賣；Palm
在某種程度上也是記事本，不曾電腦化而把它電腦化，提供了搜尋
功能而大顯身手；京華城購物中心二十四小時百貨商場營業點子也
是循此理念而發展出來的新商品。

2. 進入既有市場之新商品：例如數位相機之進入相機市場、汽車旅館
進入五星級化情侶大飯店市場、DVD／VCD進入電視機市場、休閒
農場進入遊樂市場與餐飲市場，民宿進入旅館市場。

3. 進入市場中既有商品之新商品：例如Qoo就是以酷兒這個虛擬人物進

入市場、地方特色產業的發展是在既有各種工藝農產飲食市場中逐漸形成的一個產業、美術館引進咖啡文化、銀行引進咖啡文化。

4. 既有的商品加以改進或改變之新商品：例如汽車業、家電業、電影產業、飯店產業均是最善於此中手法的老手，同樣地，因為作某一層面之改進或改變，雖不具有特殊創新或創意，但是卻可引進新的顧客及維持現有顧客，乃是他們每年甚或每隔一段時間就會有新商品面世。

5. 既有商品予以重新定位：例如將來走中上階層消費路線之休閒運動產業調整入會費或修正俱樂部章程，吸引一般社會大眾的參與、萬客隆由企業會員卡制調整為社區居民會員制、將規格為大飯店總統套房開放給只要有錢、肯花錢的民眾參與。

6. 降價求售手法：此一方法大多存在於市場已趨飽和的商品，為求延緩衰退期時間而採取之促銷手法，例如餐飲店在非用餐時段之消費額一般均比正餐間之消費額來得低、休閒遊樂區也常用非假日時段低價或優惠優手法以吸引前來參與休閒人口數……。

7. 既有商品改良後並更改名字之新商品：此一方法也常見於某些已趨衰退期商品之創新手法上，雖然有點不道德，但也不失為一項創新商品之策略，此方面大多存在於有實體商品之產業界中，至於休閒產業也有人採用，例如護膚店兼營色情、旅館飯店兼營應召站、遊樂區門市部銷售非主題園物品（除餐飲食品外）等。

Smart Leisure

新產品失敗原因

失敗原因	說　明	如何防止
1.市場太小	對此種產品需求太小	找出目標市場後，應在產品設計階段，預估市場胃納
2.新產品非公司之本行	公司生產或行銷能力，尚不足以應付此類產品	機會點必須與公司經營策略競爭優勢相契合
3.產品了無新意	創意不夠，不算新產品	有計畫的篩選創意，並讓消費者參與創意評分
4.沒有真正利益	產品沒有改進，沒有利益	在產品設計階段，應測試實際產品的利益
5.產品定位錯誤	產品在消費者印象中沒有特色，不夠出眾	利用定位圖與消費者偏好分析，來創造成功的產品定位
6.通路不佳	店頭進貨意願不高	在測試階段，就應評估店頭反應
7.預估錯誤	銷售預估太過樂觀	經由市場測試結果，來預估消費者的接受度
8.競爭者品牌反應者的動作	競爭品牌快速又有效地推出相同產品	以傑出設計與堅強定位，來建立領先優勢，並儘快回應競爭
9.消費者喜好改變	在新產品上市成功之前，消費者喜好大幅改變	在新產品設計與上市階段，均需不斷調查消費者喜好的變化
10.商標不合法	侵犯他人商標或商標登記被駁回	在決定命名之前，應先查證有無牴觸現有商標
11.投資報酬率太低	利潤太薄或成本太高	慎選目標市場，並仔細分析銷售預估與成本結構
12.組織問題	企業內部溝通不良或產品管理不善	組成新產品發展委員會，來協助部門間的溝通
13.專利不合法	侵犯他人專利或著作權	在進式開發審查之時，即應查驗是否侵犯他人權益

資料來源：陳邦杰著，《新產品行銷》，遠流出版公司，1986年。

第二節　觀察市場與掌握市場

一、觀察市場

數位時代裡，許許多多的企業都相信價值是可以擴張的，同時也是可以共享的，分享價值的企業夥伴越多，企業所能獲取之回饋也越多。

（一）由企業所推動的市場

1. 企業帶頭研發新產品與新服務，以創造顧客之需求並滿足其需要與期望。
2. 企業開發新產品服務和業務型態，建立新的價格點，開發新的銷售通路，同時提升企業之服務至更具魅力之新境界。
3. 經營人員應具有全方位之觀點來跨越傳統與現在的市場界線，不可留連於既有之視野，應將眼光擴至：替代產業、策略聯盟、買方團體、互補性產品與服務，企業應有系統地將本身企業重新定義，朝向以功能、情感、時間等導向之產業發展。

（二）由顧客所推動的市場

1. 現在的顧客所扮演的角色，已由只能被動選擇的消費者轉變為具有主導權的消費者。諸如：Dell電腦可由消費者選取其需求的功能與服務，並由此組裝出顧客心中之夢幻電腦；Honda汽車之引擎、Toyota汽車之車身、Ford汽車之座椅與內裝，可應顧客要求予以組裝為顧客量身打造之車種等。
2. 消費者變為需求使用自助式之產品與服務，企業為滿足其需要因提供了顧客能夠在產品設計上扮演的主動角色，如此將顧客轉變為轉包商，同時由於顧客參與了產品服務之設計過程，進而降低顧客改買其他品牌之風險。
3. 顧客也有可能參與企業生產與供銷作業改善流程，此舉可帶來創新

性客製化解決方案,進而增進顧客之忠誠度。

(三) 由供應商所推動的市場

1. 合作夥伴與中心企業之緊密合作,可增進相互間之營運效率,同時也可強化企業創造價值的能力。

2. 供應商在市場空間中可扮演知識創造方面的重要角色,如波音777之設計和創造過程,結合兩百五十個跨部門(包含來自不同地點的供應商與航空公司人員)合作創造了波音777,且使研發成本降低並縮短上市時間。

3. 目前企業採取與少數幾家供應商合作,此做法有助於資訊分享,共同研發新產品與服務,同時也易達成協議、降低庫存、與快速週轉率等。

(四) 由相關團體所推動的市場

1. 消費者之購買流程,已為社交過程之一部分購買活動,其不僅是企業與顧客間的一對一互動過程,也包含了許許多多的資訊交換過程,以及顧客周遭許多人士之間的影響力。

2. 消費者能夠分享對產品服務經驗和企業的意見,其能夠以共同興趣為基礎而組成各種團體,伴隨著團體之組成,買賣議價力量已轉至買方顧客手中,同時團體間資訊傳遞取代媒體廣告,甚至干擾廣告,使得買方資訊已占上方。

3. 企業需要培養顧客間的社團感,企業藉由發起社團並參與其中幾個社團,而可獲致大量資訊,然而大部分由顧客所組成之社團,並不受企業之影響。

二、規劃市場

(一) 市場預測技術

1. 簡單趨勢分析(Simple Trend Analysis):回顧歷史資料,計算其改

變速率，並據之預測未來。

2.市場占有率分析（Market Share Analysis）：乃基於「企業之市場占有率仍維持穩定的狀態」之假設而預測者。

3.試銷（Test-Marketing）：在特定之市場進行試銷的活動，於試銷結束之後，企業依試銷量以為預測市場需求量。

4.市場建立法（Market Buildup Technique）：企業先在每個市場區隔預測銷售潛在數量而加以彙總，此些區隔變數可為地理區域、年齡層、種族、產品用途等。

5.市場分解法（Market Breakdown Approach）：企業先估計整個市場的銷售量，然後再依廠商別、產品線別、市場區隔予以估計。

6.消費者調查（Consumer Survey）：使用市場調查法，蒐集消費者對於產品或服務所產生之反應。

7.統計技術分析（Statistical Technique）：預測者先確定影響依變數之各項因變數或因數，然後再去蒐集此等變數之歷史資料，並建立其數學模式。

8.景象分析（Scenario Analysis）：對未來可能發展勾勒出某些主觀的景象，一般而言，此為權宜之計，即為某特定狀況發生之因應方法。

9.其他方法：主管人員意見法（Jury of Executive Opinion）、銷售人員估計法（Salespeople's Estimate）、總合法、指標分析法（Barometric Technique）、德爾菲法（Delphi Technique）等。

（二）擬定市場經營戰略

茲就內部環境與外部環境分述如下：

■擬定市場經營戰略

1.內部環境方面：現行之營業方針與未來的適用性、商品種類貢獻度之評估與新商品之發展潛力、供應商與本身之配合度、顧客需求與期望之再鑑別、過去之業績與未來預測等。

2.外部環境方面：產業競爭狀況、商品使用人口數與潛力狀況、目標

市場使用者特質與新行業替代風險性、法令規章發展趨勢、消費行為趨勢等。

■擬定市場經營計畫步驟

1.第一步驟——建立明確之可行目標：
　（1）短期目標，如企業體之產品／商品構成比率之分配、服務措施與服務項目之建置與強化、營業額之提升等。
　（2）中期目標，如通路之擴充或調整通路、自營產品／商品比重之調整，毛利率提升、營業業績之提高等。
　（3）長期目標，如市場占有率之提高、經營型態之改變、企業願景與未來定位等。

2.第二步驟——可對行銷企劃案進行預測與可行性之評估：
　（1）行銷計畫之可行性與關聯性，其間存有矛盾？它們之間要如何配合以充分發揮作用？此些均要加以檢討與調整。
　（2）值得企劃者注意的是，行銷經營企劃之思考不能只以顧客為導向，而忽略了動態的競爭優勢。事實上，競爭導向並不會忽略顧客之重要性，反而是針對企業環境之變化，作有效之市場區隔，建立自己的風格與特色。

3.第三步驟——確立行動方案與實施計畫：
　（1）行動方案與實施計畫包括了許多的個別計畫，如銷售計畫、商品計畫、廣告傳銷計畫、採購計畫、財務計畫、顧客服務計畫、市場擴充計畫、人員培育計畫等等。
　（2）此些行動方案與實施計畫制定之後，應該建立進度與績效之實施進度以為管理之。

三、經營市場

（一）塑造市場的要素

　　數位時代大部分的產業都包含了兩種市場，其一為實體市場，即所謂的市集（marketplace）；另一則為虛擬市場，即所謂的市場空間

（marketspace），現今企業除了需要在現有市集中曝光外，也應增加在市場空間中亮相之機會。

現今企業要想塑造市場，須朝下述各項要素推動之：

■顧客價值（customer value）

1.發展為以顧客為中心與導向之經營理念的企業體。

2.應建立顧客之需求與期望能夠滿足之企業的品質經營政策。

3.發展能夠滿足不同層次之顧客的需求與期望。

4.邁向呼應顧客需求與期望之多通路發展。

5.發展感覺、感性、感動、閃爍、美感與魅力的行銷訴求。

6.經營與行銷利潤應建立在顧客的終身價值之上。

7.以高顧客滿意度與高顧客價值績效之指標來管理與經營企業。

■核心能力（core competence）

1.發展企業本身之核心專長，將自己效率與效能比他企業不如之業務或活動，予以外包給具有此專長之供應商。

2.針對企業體之產銷技術與能力，予以盤查分析，徹底瞭解自己的核心專長，並且極力培育自己的核心專長。

3.積極開發自己的競爭能力與競爭優勢。

4.以競爭工程分析技術來開發企業之具競爭力的商品與服務。

5.覓尋其產業之標竿企業作為學習追趕之方向。

6.培養或外聘具有競爭力與管理績效之團隊加入經營管理行列。

7.積極跨足兩種市場。

（二）合作網路（collaborative network）

1.策略規劃朝向企業之內部與外部利害關係者之損益平衡點的方向予以進行之。

2.建構企業之合作夥伴關係網路（顧客與少數之供應商）。

3.對於企業內部利害關係者，要創造建置為合作夥伴關係之機會。

4.對於企業之治理機制，應具有建立制度實施之行動方案與計畫。

5.塑造企業與商品品牌形象，不要忽略任何機會。

（三）找出市場的機會

■基於顧客之認知來開發與創造顧客的利益與價值

　　1.轉變以往以產出為基礎（output-based）的商品與服務之經營理念，
　　　改採以結果和投入為基礎（input-based）的商品與服務。

　　（1）行銷人員提供以結果或解決方案為基礎之商品或服務，藉此盡
　　　　　力縮減顧客的流失率。

　　（2）行銷人員提供以投入為基礎之商品或服務時，應詢問顧客想要
　　　　　擁有那些能力後，企業便逐步提供顧客此些能力。

　　2.轉變為顧客能夠管理顧客自己的使用商品或服務之經驗，藉以贏得
　　　顧客的持續購買商品或服務。

　　3.商品或服務之行銷經營模式，轉變為以顧客需求與期望為其量身定
　　　製，藉此滿足顧客。

■以企業之能力與專長為基礎重新規劃企業之經營策略地圖

　　1.重新定義企業觀念，尋覓出企業體之焦點集中在偉大之創意或可讓
　　　顧客喜出望外之期望與需求上，而非著重在某項商品、某個市場或
　　　某個核心專長的策略上。

　　2.現今數位時代，應該將開發、創造與傳遞顧客價值看得比銷售商品
　　　或服務來得重要。

　　3.同時要轉型為能夠引導顧客探索市場，並找出能滿足其需求與期望
　　　之商品或服務的領航者或代理人。

■重新打造企業的業務範圍

　　1.選對的商品或服務、對的品質與對的人？最有利可圖的顧客是誰？
　　　最突出最重要的業務能力是什麼？最重要的配銷通路是什麼？專利
　　　品牌地位如何？

　　2.越來越多的企業，已將營運重心由實體的價值鏈的市場，轉變為具
　　　有虛擬價值鏈的市場空間，該些企業已認真地考量重新打造自己的
　　　業務範圍。

■重新思考建置企業或品牌形象

　　數位時代之企業已體認到由「外部到內部」來進行其組織之獨特性、高度個人化、一望便知其商品或服務等方面之思考，以規劃其企業或品牌之形象的迫切需要。

四、管理市場

(一)「忠誠度vs.滿意度」何者有利潤？

　　顧客關係管理的目的，在於鎖定顧客，而不是提供過度的滿意服務；過度滿意的服務是成本，而鎖定顧客的關係卻是利潤。

1.帶給企業長久利潤的顧客關係管理方法，不是顧客的感覺（顧客滿意）而是顧客一來再來的實際行動（忠誠）。
2.企業所提供的商品或服務，若其轉換為成本（switching cost）很高的時候，顧客對其繼續會購買行動之忠誠度仍然很高；相反地其商品或服務之轉換成本低時，企業必須使顧客非常的滿意，否則顧客是不會忠誠的。
3.顧客關係有一種是喜好型關係，此種戀愛期的顧客是很重要，但也花成本，企業需要學習將喜好型關係轉換為習慣型關係，如此才能將成本效益最大的顧客忠誠地鎖住。

(二)「市場占有率」企業維持競爭優勢的指標？

■市場占有率與獲利率之關係

1.市場占有率超過74%以上者可稱之為獨占市場占有率，具有此優勢之企業在其產品線上通常可發展與增加許多新商品。惟此時易被指為獨占行為，而此時為維持高市場占有率，反使獲利力下降，因此不得不採取削減市場占有率之吸引力。
2.市場占有率達到42%以上且競爭者有兩家以上者稱之為相對市場占有率，此水準之企業通常比品質評等維持不變或下降之企業能享有更

大的獲利力，以及更大的市場發展、市場占有率之空間。

3. 市場占有率達到26%以上且競爭者不相上下時，是為第一市場占有率，此時之企業即使第一名也沒有什麼利益。

4. 市場占有率達11%以上者稱之為能影響市場整體。影響市場占有率，需能自己存在於市場，方能影響到整個市場之競爭情勢。

5. 市場占有率低於7%以下時應無須存在於競爭市場，故稱之為存在市場占有率。

■市場占有率之定義與衡量

1. 整體市場占有率：乃以企業之銷售額／量占整個產業的百分比，此時應先確定採銷售額或數量來表示，並須界定整個產業之範圍。

2. 服務市場占有率：係指企業所服務市場的總銷售額／量的百分比，此所服務之市場乃指對該企業所提供之產品有興趣，且也為該企業所努力想達到的市場。

3. 相對市場占有率：乃指企業的銷售額／量占該產業最大三家競爭者之總銷售額／量的百分比，相對市場占有率超過30%者即為強勢企業。

4. 整體市場占有率＝顧客滲透率×顧客忠誠度×顧客選擇性×價格選擇性。

 顧客滲透率：購買本企業產品之顧客占所有顧客之百分比

 顧客忠誠度：顧客買本企業產品數占其向所有供應商購買量之百分比

 顧客選擇性：本企業平均顧客購買量相對於同業之平均購買百分比

 價格選擇性：本企業產品平均價格相對於所有企業平均價之百分比

■顧客滿意度調查數據會說話

1. 企業一般只能聽到4%不滿顧客的抱怨，至於96%的人會默默地離去，且91%的人絕不再光顧。

2. 一位不滿意的顧客，平均會將其抱怨轉告八～十人，約20%的人還會轉告二十人之有關不滿，所以一個人不滿意的經驗會傳播給四十～五十人。

3. 若抱怨處理得宜，70%不滿意顧客仍會繼續光臨，且此中54%會成為忠誠顧客；若可當場解決，則95%的不滿意顧客願意再光臨，同時平均獲得抱怨處理完成者會轉告五個人知道此事宜。

4. 企業為引進一個新顧客所需之花費，乃是維持一個老顧客的六倍，在一般情況下，顧客對企業的忠誠度，往往值十次購買價值。

5. 服務品質低之企業，平均每年銷售成長率只有1%，市場占有率下降2%；服務品質高的企業，平均每年銷售成長率為12%，市場占有率則增加6%。

五、發展市場

（一）自核心擴張的策略管理

1. 博士倫公司（Bausch & Lomb）之自核心擴張的六大策略：
 （1）新事業：如新模式、新替代品、新需求等。
 （2）新產品：如全新、支援服務、下一代等。
 （3）新通路：如網際網路、配銷等。
 （4）新顧客區隔：如新區隔、微區隔、無法滲透的區隔等。
 （5）新地區：如本地、全球擴張等。
 （6）新價值鏈步驟：如外銷、向前或向後整合等。

2. 做到最精才能變為最具競爭優勢：
 （1）需要專心致力於某件事，即如何把更好更有價值的商品賣給顧客。
 （2）忽略本業，易讓對手乘虛而入，尤應切忌產業不當多角化。
 （3）賺有能力賺的錢，勿涉入陌生之產業。
 （4）固守核心，做到別人無法強過你。
 （5）聚焦，不是死守老產業，而是擅用優勢，隨時找機會升級。

（二）商品及早進入市場是致勝關鍵

商品要如本章第一節中所述完全是全新的商品進入市場的機率，大致

上是很低的（據統計約只有10%的機會），愈後面的新商品其機會是愈大的，而所謂的新商品能夠成功的關鍵大致有如下幾種：

1. 確實瞭解顧客的需要：也就是除了能夠瞭解顧客的需求與期望之外，若顧客有任何建議或要求協助的事項，也要能夠立即回應其要求協助解決的問題，而且必須能滿足顧客之需求與期望方為成功的第一步。

2. 確認目標市場與顧客在那裡：一般而言，大眾化市場或商品乃是一件很不好的事情，除非組織具有雄厚的資本預算用在文宣廣告宣傳與報導上面，否則真的很不容易在既有的市場或商品中能贏得市場地位與吸引力，所以新商品應界定目標市場與目標顧客再推出來，先針對特定的休閒消費族群進行促銷轉為省成本而且易於成功進入市場與占有市場。

3. 不要猶豫及早進入市場：休閒市場具有相當的競爭性與替代性，若有一個自己認為相當傑出的休閒商品，要及早進入市場卡位，而取得先占先贏策略優勢，如此將會迫使跟進者須準備更多的時間、人力、物力與財力方能跟您分庭抗抵，諸如：Netscape並非十分傑出但他及早進入市場，微軟的Explore卻要花費相當的時間及宣傳策略才能打敗Netscape；萬客隆在台灣可謂是量販鼻祖，直到2003年才撤退，由大買家、家樂福等瓜分其市場，也是因為萬客隆在1989年即進入台灣量販市場的因素。

4. 投入具有吸引力的市場：休閒商品之開發必須朝向其市場潛力是否值得開放的方向來思考，而不是一窩蜂盲目地投入，市場的規模大小、成長狀況、季節性因素、其市場生命週期等，均是休閒組織要進入市場時必須研究探討之關鍵因素。

5. 企劃開發優質的休閒商品：休閒商品之品質要能創造優質的休閒體驗價值與效益，方能吸引休閒消費者／參與者前來參與／消費／購買休閒商品，若是其品質沒有特殊性、優質性，則不具有吸引力，當然消費者之消費動機並不會產生，更不會前來參與／消費。

6. 掌握市場吸引力與競爭優勢：進入休閒產業中參與休閒市場之經

營，應先作策略規劃，充分瞭解其構想商品的市場競爭地位與吸引力情形，並引用策略大師麥可波特的五力分析，以分析市場瞭解市場，再進行商品企劃開發及市場行銷策略規劃。

7. 善用組織內部與外部利益關係人資源：組織內部利益關係人（包括員工、股東、董監事）與外部利益關係人（社區居民、金融保險機構、行政機關、民意機關、利益團體、公益團體）等，若能結合運用顧客關係管理（Customer Relation Management; CRM）將可形成一股關係行銷之力量，引導休閒新商品站穩市場。

8. 善用PDCA管理模式進行管理：有良好的計畫，更需要確切之執行，並設置查核點時時查驗執行成效，若有異常時應立即進行矯正預防行動，如此才能掌握市場獲取勝利。

第三節　商品發展策略

個案一　王品台塑牛排

一頭牛僅供六客王品台塑牛排

王品歷經數千小時的嚴格選材、精心研發之後，發現只有第六至第八對肋骨這六塊牛排，得以使王品台塑牛排的精髓脫穎而出，是全國唯一能在250℃烤箱中烘烤一個半小時，還能保持100%鮮嫩度的牛排。而且完全符合骨長十七公分、重十六盎斯的最佳規格。因此，一頭牛只能供應六客王品台塑牛排。

個案二　劉姥姥手工蔥油餅

蔥油餅的蔥不過夜

蔥油餅要有風味，最重要的就是青蔥要多，不用隔夜切好的蔥花（因為隔夜蔥加入麵糰中，吃起來容易胃酸），手工蔥油餅不加味精，揉製、桿麵、切蔥花全部用手工完成，同時麵糰桿製過程若有破皮的一定淘汰（因為完整厚度一定的蔥油餅煎炸時才不會吸入太多油），以保持一定口感，所以

劉姥姥手工蔥油餅每天限量供應。

個案三　湘帝養生食品館

開創傳統年貨業網路訂購新頁

　　2002年春節，迪化街湘帝養生食品館利用中華電信購物網以及便利商店7-11名店名物網，網站內容從商店介紹、商品介紹、顧客服務、網路訂貨到付款，可以讓顧客一次完成訂購手續。架上商品有養生禮盒、花茶、燕窩及各式加工食品，開創與往日大聲吆喝大不相同的網路銷售交易方式，年貨大街的創新經營方式並結合了統一客樂得公司之收款結帳及宅配的作業，大大簡化其經營作業成本。

　　經由上述個案得知，休閒產業的新商品發展乃講究挖掘顧客的潛在需求，並據以為不斷地開發新商品，以為隨時滿足顧客之需求，期望與慾求，並可延伸其經營觸角，以確保組織在市場上的優勢地位與吸引更多的潛在顧客，並達成企業／組織之永續發展。

　　新商品開發上市成功率大致上是不高，消費品約有三成到四成的成功機會，休閒產業之投資成本大致上多很龐大，所以其新商品之開發大致上不太敢冒太大風險，均採取各種新商品之商品化計畫來開發，如此較易於成功；然而休閒產業不發展新商品則會因商品生命週期循環因素而發生青黃不接現象，所以休閒產業仍要時時開發新商品，惟必須步步為營，應用技術分析，採取審慎態度掌握著每一個新商品發展之環節，以減少失敗風險。

一、新商品發展流程

　　新商品發展係將所企劃開發之新商品乃至量產的一般開發流程（如圖5-5）。

（一）需求的探索與檢討

　　在此一階段應該要積極的找出目標市場／顧客，並且在此時應該做到：發掘目標顧客之需求、瞭解其要求的重點、檢討其需求是否真為顧客

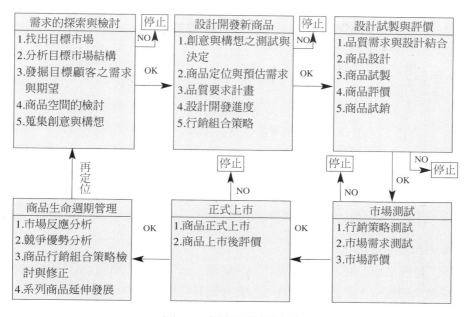

圖5-5　新商品發展流程

所需求的商品，此商品在市場中的定位為何？以及蒐集有關於此商品的創意等方面的重點，以作為發展新商品的基礎。

■找尋目標市場／顧客

　　找尋目標市場／顧客乃要掌握到此一目標市場／顧客是否具有成長的潛力，而且新商品一旦上市必須在三年之內即有利潤產生（有些商品之獲利時程更短），同時此一商品在市場中應該符合組織之提升競爭地位與吸引力需要，並且該項商品之有關資源與技術應為組織所能掌握者，對該組織而言，進入此商品之市場障礙不宜太高。

■分析目標市場結構

　　對於新進入者而言，應對於目標市場有所瞭解，分析與審驗其市場區隔、市場生命週期、競爭者優勢分析等狀況，如此才能在未進入市場與新商品規劃前，即能有所瞭解組織本身資源與技術是否足已準備妥當已進入該市場。

■發掘目標顧客之需求與期望

1. 在此時可以以蒐集或發掘數名（宜在七～十人左右）在此一商品領域具有代表性之消費者，對此商品之參與休閒經驗或觀點進行相互深度之訪談，從中找出其需求。當然選擇此一定性的小組訪談調查成本最低，惟對於新對象之選擇、主談人的能力與溝通藝術、事前先有妥善計畫等，均須事前準備妥善。

2. 另外用市場調查方式來進行之定量的調查，而市場調查乃需要大量的消費者來進行調查，以驗證上述的定性小組調查之假說，而此調查方式大約需要有百個以上之消費者回收問卷，在事前仍須注意抽樣方式、詢答方式選擇等之準備。

■商品空間的檢討

瞭解目標市場／顧客之需求與期望後，即可針對市場調查之結論來查驗商品間的位置關係，一般而言，此一階級乃屬商品的定位分析，即在幾個商品之間可經由統計技術分析予以評價，並注意在其商品空間上的空隙（即該商品在目前並無存在）是否值得開發之問題。

■蒐集創意與構想

創意乃是來自於顧客的意見、服務人員與行銷人員、企劃人員的建議、市場調查結果、組織經營管理階層與策略管理者的建議、國內外休閒產業參訪心得等之創意與構想，惟此些創意與構想仍須與組織內其他相關部門之各種考量相結合。

創意並不代表各項創意均能有市場性與開發價值性，但是卻需要對組織具有提升競爭優勢或與眾不同之創意基礎，經由此些創意與構想階段後宜將其列成創意構想查檢表，並列述各項創意構想之優勢點而後經組織內組成之審查小組或創意集團予以審驗各項創意構想是否符合組織願景使命與經營目標。

（二）設計開發新商品

設計開發階段，組織必須開始評估所有的創意構想，諸如：市場可行性如何，並藉由創意構想查檢表所蒐集到的意見與結論，試著將商品之創

意構想轉化爲實際的商品，並藉由商品在目標市場與目標顧客群所揭露的消費者意見與訴求，予以建構新商品之商品定位，及其市場預測需求量、品質要求標準、行銷組合策略、設計開發預定進度，以及最重要的要確認新商品確有其需求等作業均須在此階段中予以進行完成者。

■創意構想之市場可行性評估

　　經由創意構想查檢表之進行所蒐集的新商品創意構想之結論與意見，予以進行整合性之市場可行性評估與分析，此一階段作業重點乃是瞭解與確認顧客所要求之商品屬性，而相對比於創意構想之結論，予以整合爲預擬開發爲實際商品（因此階段仍是虛擬商品之階段）。此時評估重點爲消費者表現出對那一種屬性偏好？其要如何選擇？藉之確立消費者偏好順序，並將此些結果轉化爲其各項屬性之效用並評估其可行性爲何？

■商品定位與預估需求

　　設計開發新商品從評估創意構想開始，以篩選出最具市場潛力之創意，並加以補充，以符合市場／顧客之需要，當市場最具潛力之創意一經確立，則應對其尚未轉化爲實際商品之虛擬商品作定位之分析與預估市場需求量有多少？商品定位之目的乃在於找出其市場的機會點所在及其商品在市場之可能性爲何，再定位及追蹤瞭解商品之市場狀況，若已呈現衰退現象時可予以轉移到較佳的位置，以利商品再生。

　　新商品開發之經由市場調查既有商品周遭的市場與競爭關係，以爲探索與決定新商品在其市場中之位置，所以新商品應予定位，使之成爲有競爭優勢的商品，而休閒產業依此觀點可作成知覺圖（如圖5-6），此中應一併考量該商品之商業心理學上有關人們的心理影響程度。

　　一般而言，商品定位可分爲主觀性與客觀性定位兩種，主觀性定位泛指利用經驗值與直覺來選擇其定位之定置，而客觀性定位則是以調查蒐集的資料來作統計技術分析所得結果予以定位者，行銷學上常用的統計技術爲因子分析及多元尺度化（multidimension scaling）。

　　定位之後大致上瞭解其商品在目標市場／顧客之需求與期望，並可據以推估出大約市場之需求量，以作爲市場行銷策略規劃及新商品上市計畫之依據。

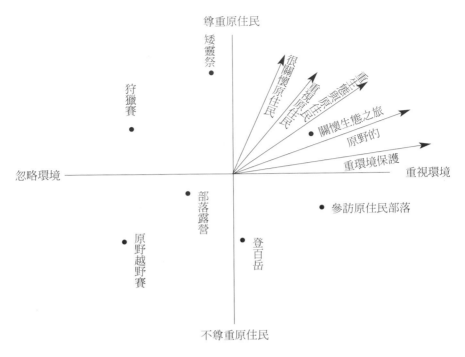

圖5-6 生態旅遊的知覺圖（個案）

■品質需求計畫

　　新商品創意構想及設計開發階段，即應予以和其生產／服務作業管理技術具體化，可以引用品質機能分析表（QFD）手法進行，為該新商品規劃出品質需求計原野的，此一品質計畫乃是該商品在設計開發時必須考量與整合為品質標準，並使該品質標準形成為該商品之設計開發之媒介／橋樑，以為確立新商品所要求之品質依據。

■設計開發進度

　　1.設計與開發規劃：新商品在設計與開發作業階段應建立其專案管理系統，將各設計開發有關之專案組織、設計開發各階段，建立各階段的審查、查證及確認活動，並界定專案組織系統之責任與職權，而這些專案組織間之溝通與責任應明確指派。

2.設計與開發輸入：設計與開發新商品相關輸入應予以建立記錄、管理與更新，而此些設計開發輸入乃指該商品功能與性能，合乎法令規章及有關之經驗值等，並應予審查。

3.設計與開發輸出：設計與開發輸出乃針對設計與開發輸入進行查驗，此些輸出乃指要符合設計與開發之輸入要求，要對採購、生產／服務作業管理提供資訊（如品質標準、查驗方法與方式、驗收標準等）。

4.設計與開發審查：設計與開發應作審查，以為評估設計與開發結果符合顧客之需求與期望，鑑別任何問題與提出必要之措施。

5.設計與開發查證：設計與開發查證乃查證所規劃之事項已有效執行，以確保其符合設計與開發輸入之要求。

6.設計與開發確認：設計與開發確認乃確認所規劃之事項已有效執行，以確保有能力符合顧客之要求與期望，並符合設計開發時之商品定位要求。

7.設計與開發變更之管制：設計與開發變更之審查應包括變更對已出貨或已販售、已上市之商品的影響之評估。

上述設計與開發各階段在商品開發企劃時，即應建立其設計與開發進度計畫，以掌控各進度均能如期完成，以確保能先投入市場者先贏之原則得以實現，所以新商品企劃與開發應建立設計與開發進度以為依循基礎。

■行銷組合策略

在設計與開發新商品中的上述各項特點均反映在商品之行銷組合策略上，諸如：商品名稱、商品包裝、商品價格、商品通路、商品廣告文宣等策略，均在商品本身與其各項行銷行為之測試、分析與評估方面予以顯示出商品在正式行銷上市前有可能需作多次的修正與補充，惟任何一次的修正與補充均以提高市場競爭地位與市場吸引力為最主要的目標。

（三）設計、試製與評價

設計開發新商品階段之後，即進入設計、試製與評價階段，在此階段休閒組織應進行如下作業：（1）品質需求與設計結合；（2）商品設計；

（3）商品試製；（4）商品評價；（5）商品試銷。茲分述如下：

■品質需求與設計結合

　　商品之品質需求計畫乃將顧客之需求與期望轉化爲虛擬商品，不論其機能、效益、活動方式、價值、形狀、大小、外觀等，均在其品質標準之內，而正式進行時即應予以結合設計，如此方可使其新商品之設計與開發的確能符合顧客之要求，同時在正式設計時，即應朝向把虛擬商品轉化爲實體商品之方向發展，而能在市場上生存且具有競爭力，就必須將之結合於設計作業中。

■商品設計

　　將顧客之需求與期望、組織本身之資源與需求，以及法令規章之規定、內部與外部利益關係人之建議等，融入於商品設計作業上，並依此形成商品草案、商品設計圖與有關品質需求計畫要求之資訊，經商品企劃人員、設計開發人員等相關人員之溝通、修正再確認爲正式的商品藍圖，此藍圖乃作爲商品設計之依據。

■商品試製

　　依商品之設計藍圖辦理採購、發包、施工與監督等作業，以進行試製新商品（惟若休閒產業係屬遊樂區、休閒農業區、主題園等販售服務與活動之商品，則沒有所謂的試製，而是辦理模擬試製、試遊或試車等作業），當試製活動結束時，即進入評價作業。

■商品評價

　　試製（含試遊、試車……）之後，即應進行商品評價作業，若試製或試車可利用查核表進行參與人員之評價作業，而試遊則以試遊意見調查表作爲蒐集資料、分析與建議之方式來進行。

■商品試銷

　　接著進行小規模或特定對象之試銷作業，此乃開放某些人或某地區民眾前來休閒參與，以瞭解其需求與期望是否滿足，若有落差時應作檢討修正。

（四）市場測試

市場測試乃是經由市場實地市場試銷，予以測試市場之反應與接受度，而此所謂的試銷，則以較大一點的規模進行抽樣幾個區域，先行上市新商品或先在休閒處所附近幾個區域作較大規模之試遊或試著開放參與休閒活動，並作廣告、折價券、優待券、特別節目等宣傳促銷，以瞭解顧客對新商品之接受狀況，以避免全國性正式上市時遭到慘敗。

在進行市場測試時，不但藉此試銷之反應情形以決定上市時間、價格、服務供應、服務作業管制等作業系統，同時也可確定廣告文宣方式為何？惟並非所有的商品均可作試銷，例如汽車工業不易進行市場試銷，還有主題遊樂園、展覽產業等。

■行銷策略測試

由於市場較大一點規模試銷，其消費者代表性將會因抽樣情形而有所差異，惟此種試銷之結果正可測試出該組織所採行之行銷組合策略是否可行？價值？廣告宣傳成效如何？通路效果如何？促銷策略如何？人員服務作業績效如何？作業流程與作業標準順暢可行？休閒設施之使用評價如何？等有關行銷組合策略之運作績效的總評估，以作為正式上市時的參酌、更改設計，或新商品之機能、功能外觀與大小的調整依據。

■市場需求

經由大規模的行銷策略與市場需求期望之試銷，可經由樣本測試結果，來推測整個市場吸納量多少？可吸引前來參與休閒的數量（人數）有多少？因而透過統計技術分析得以推估整個市場規模與需求量到底如何？

■市場評價

經由較大規模之市場試銷，對其消費者對該組織商品之評價將可進行，以瞭解市場需求，進而修改商品以符合市場需求，評價可針對機能、功能、價值、形狀、外觀、售價與收益情形進行分析評價。

（五）正式上市

一旦市場測試結束，同時市場評價結果是成功的話，新商品即可準備

上市，組織應擬妥上市計畫書爲依循，組織若預估競爭者會立刻跟進，則最好全面上市或全國性進行廣告宣傳策略，以期及早進入市場先占先贏以取得領先地位。若組織預估競爭者尚未能跟進，或其競爭者缺乏資金作全國性上市或全面上市時，則可採漸進式上市。

■商品正式上市

新商品正式上市時，不論是全國性或漸進式上市，組織均應步步爲營，一步一腳印之方式，展開行銷組合策略，因爲消費者行爲變化相當快，很可能對組織之新商品已無偏好或需求與期望；或者是競爭者強勢防守策略與經濟大環境變異衰退，所以新商品正式上市時應該先作分析。有效地反應市場變化並查證、查驗與確認整個行銷關鍵要素，以爲持續改進，防止爲市場淘汰機率之發生爲最終目標。

■商品上市後之評價

新商品正式全國性或區域性上市行銷時，其上市業績、利潤價值等，組織應作評價，看看是否有利潤？若有，則再研究可否「好還要再好」，以達持續改進與永續發展之目標，而此種評價大多採取營業總額與目標顧客之品牌或商品忠誠度，以維繫現有顧客，力保發展空間之實現，也才能利用評價之手段找出差異點，針對此一差異進行彌補。

二、商品生命週期管理

商品生命週期管理（Product Life Circle Management; PLC），乃是商品已在市場上正式全面性上市時，組織應該考量其商品的生命週期變化情形，調整其「產、銷、人、發、財」五管策略，因爲組織乃以追求最大利潤與最高利潤爲其組織之共同願景爲目的，所以當其商品的PLC已走到飽和期或衰退期時，應即時改變經營管理策略，否則將會把成長期與成熟期所賺取的利潤倒賠，甚至很可能撤退或結束。

例如新的競爭者投入市場作競爭時，要採取強攻策略？或採取防禦策略？所以組織之經營管理階層、行銷人員與企劃人員應當時時針對其商品作盤點，查核價格策略是否需要修正？廣告文宣要增加或減少？商品定位

要不要改變定位？促銷策略是否需要調整？人力資源策略需要增員或裁員？……凡此種種均是組織要能瞭解其商品之PLC所處位置的關鍵因素。

（一）市場反應分析

休閒產業市場之反應正是休閒商品生命週期管理中所應注意的，諸如在導入期時其市場規模較小，成長也很緩慢，同時組織之商品知名度也低，則市場之競爭狀況將不會很激烈，此時新導入之商品則可採取高價的市場去脂（market skimming）定價策略來創造利潤，惟若市場發展快速或競爭者相繼進入市場，則此時價格敏感度很高，其商品定價策略則採市場滲透（market penetration）之低價策略，期能順利進入市場。

市場中經由經濟理論與物種進化論之「物競天擇」過程，演化出自然的競爭性市場結構，而在商品之導入、成長、成熟、飽和以致於衰退階段，其市場中的反應將會是促使商品定位更為明確，即在商品成熟之後，各競爭者爭相提升自己的市場競爭地位與市場吸引力，任何人想要進入此市場，均須在大環境競爭，直到最後而產生優勝劣敗之情形。

市場在成熟之後，市場中除了大型組織及專業性組織之外，還可能有第三家存在，惟此家規模通常不是很大，業務則屬高度多元化，而缺乏規模經濟或顧客忠誠度，故大多進行價格競爭，且其投資報酬率則屬不佳，然而如此的三家則可共存於其產業之中。

在市場各階段之生命週期中，市場之變化與反應左右了休閒產業之組織及休閒參與者的心理層面，在其心理層面之反射下，將會使其採取之策略隨著市場各生命週期中之市場反應有所差異，也就是說，市場反應將會左右休閒組織採取不同的對應策略。諸如：台灣SPA業者在2001年時屬導入期與成長期，在此時的價位較高乃因投入此產業者規模不經濟，惟迄2002年下半年則因大量SPA業者投入，因而產生價格差異化策略與創新SPA為具有療效之商品策略，使具機能性或功能性之業者在價格方面能夠較高於未具特殊功能或機能之業者。

（二）競爭優勢分析

休閒組織之條件／資源隨著環境與時間變化，以及其商品／服務／活

動之商品生命週期之轉化，而造成其產業或組織之市場競爭地位與市場吸引力發生變化，例如阿里山遊樂區因小火車摔落事件造成該地區住宿退房達到三成以上、日月潭船難事件造成日月潭遊客銳減50%以上、九二一大地震災區遊憩與觀光飯店業蕭條達兩年以上；而宜蘭冬山河因國際童玩節之配合造勢形成2001～2002年觀光遊憩熱潮、屏東海生館則在屏東縣政府及中央政府之大力支持及宣傳下形成其服務優勢、大甲鎮瀾宮媽祖出巡則在台中縣政府之媽祖文化節助益下形成其活動優勢等，均受到其環境變化之影響而形成其優勢或劣勢。

波特把企業所處的競爭環境中的組成份子分為五大類型，即直接競爭者、供應商、消費者、替代品及潛在進入者。

例如：對於一家主題遊樂園之經營管理而言，其最直接之競爭者當然是鄰近地區的觀光遊樂區、觀光農場、度假村等業者之替代性競爭力，而主題遊樂園之上游供應商（如機械設備廠商、觀賞設施廠商、表演團體、餐飲原料或設備供應商等）及一般團體的遊園觀光客對其價格之議價能力，另外若當地區為尚具有利潤之時，則財團另組替代性業者之途徑，形成潛在競爭者。

休閒產業組織之策略管理者與經營管理者，應該將其組織所處之競爭地位與市場吸引力作盤點與診斷。瞭解其組織所處的環境並採取對應之策略，以確保其競爭優勢。波特也認為一個企業的成功與否須策定其一般化策略，而此一般化策略即為低成本策略、差異化策略與集中化策略；Michael A. Hitt（1999）則提出差異化策略、成本領導策略、集中低成本策略與集中差異化策略；榮泰生（1997）則另提穩定策略、成長或擴展策略、退縮策略與綜合策略。

（三）商品行銷組合策略檢討與修正

新商品正式上市行銷之後，應時時針對商品之行銷績效予以評估，若是其實際績效未達預期目標績效時，即應針對其行銷組合策略作盤點分析，以瞭解並掌握其行銷資源組合之情形，諸如：（1）商品定位方面；（2）品質需求方面；（3）廣告策略；（4）通路策略；（5）促銷策略；（6）價格策略；（7）品牌策略。茲分述如下：

■商品定位方面

　　商品定位是否符合組織之預期目標？若不能達成目標之時，是否要將其商品定位予以修正或調整？而在商品定位上，其目的乃在發覺是否有另項機會（opportunity）？或其已不適切時想將其轉移一個更好之位置的再定位，及追蹤其在市場的目標可否達成？

■品質需求方面

　　商品品質需求計畫是否符合顧客所要求之真正品質？若是顧客的品質要求已超越新商品開發時的品質需求計畫時，則組織應針對商品的品質再予具體化轉換為能符合顧客的品質要求水準。

■廣告策略

　　廣告策略之應用在商品生命週期各階段中各有其不同的策略，諸如在導入期之廣告策略乃是相當常用的而且是採取較為強勢的廣告策略；惟在成長期的廣告費用往往高於導入期，以利消費者能對商品有較高的認識；成熟期的廣告要調整增加其預算或訴求改變嗎？就看商品是否要加強投資其品牌，使其品牌成為組織之資產；飽和期之廣告策略則可延續成熟期之品牌投資策略；衰退期時則視其要進行商品收割策略（不再增加廣告投資）或繼續採取投資策略、或採行集中效果策略（分析商品個別通路、地區之損益，留下符合經濟效益之通路、地區，集中促銷）。

■通路策略

　　通路策略也可應用在商品生命週期之各階段，採行有所不同之通路策略，諸如導入期之通路策略因係新商品致其通路較為不廣，惟此時應極力擴大其通路；成長期通路應該擴大策略，以加速取得競爭優勢；成熟期大致消費者對品牌占有率較穩定，新加入者不多，惟若有新加入時者則其勢必來勢洶洶，故或可採行市場修正策略、商品修正策略、通路修正策略以為因應；飽和期通路大致穩定，視競爭者加入狀況而採行市場修正、商品修正或通路修正策略以為因應；衰退期則宜採取集中效果策略以維持其競爭優勢，或乾脆退出市場之策略以為因應競爭者。

■促銷策略

　　導入期乃要採取強力促銷之策略，以吸引潛在顧客，並逐步建立經銷網／經紀網；成長期則比導入期應更擴大投資經費以為擴充市場占有率，同時試著進入新的市場區隔與銷售管道，並擴大品牌知名度；成熟期與飽和期則視市場定位與通路是否需要轉型或修正而定，若須修正則不妨持續擴大促銷經費，以確保持續市場競爭地位與市場吸引力；衰退期時則須由經營階層決定，到底要持續投資或採取收割措施不再增加促銷費用，而以昔日累積之銷售力來販售，以為將促銷費用節省為組織之利潤，當然也可以集中效果戰略，專攻特定有效益之通路或地區，以追求穩定利潤。

■價格策略

　　導入期可採取高價之市場去脂定價策略與低價之市場滲透策略，當然，要採取那種策略需視其商品之品牌知名度、潛在競爭進入市場時點與可能性、消費者對其價格之敏感度及是否已為經濟規模而定；成長期價格大致可維持導入期之價格水準，惟此時對商品之改良以領先競爭品牌、降低服務作業成本以儲備降價之實力；成熟期與飽和期若未修正其市場定位策略與商品修正策略時，則將要考量是否降價以為穩定其顧客，惟若其品牌知名度能維持在一定水準之上時，則可免淪於採取降價策略；衰退期則視其經營管理決策，若為採行收割措施時，則大致可降低價格以穩住營銷業績，惟若採取集中效果策略時，則可免採取降價策略。

■品牌策略

　　品牌形象策略不論其商品生命週期處於那一階段均為組織必須努力建立品牌知名度與形象，因為二十一世紀的產業均可以說面臨了商品的區隔效果降低、平均品質／性能的提升，商品生命週期的縮短與企業之購併增加，所以要進行品牌管理，而品牌行銷管理則應由如下幾個方向來進行：增加品牌面度以豐富品牌個性、集中表現品牌特質、建立獨特的品牌行銷管道、建立品牌架構及回饋並作動態管理。品牌形象與品牌切入點會隨著市場之動態改變，但卻是要確保品牌核心價值（如顧客忠誠度、獲利率），否則品牌管理將是沒有意義的。市場越成熟，品牌在消費行為過程中的角色越為重要，所以除非組織想完全撤出市場，否則品牌形象策略乃是持續

不斷地投資，而把品牌變為資產，把品牌變為商品價值之代表，則組織之永續發展將可持續下去。

第四節　新商品上市計畫

一、新商品上市前之專案研究

　　當休閒組織決定上市其新商品時，乃意味著該組織之資源與技術將全力出擊來完成其新商品、完成上市，並取得競爭優勢地位，當然在新商品發展流程、新商品在正式上市之前將會經過一連串的測試以降低其上市失敗之風險，而在新商品上市時，其組織將會需要投注相當龐大的經費於廣告、促銷等方面，所以新商品上市的計畫必須要求縝密籌劃、步步為營的推動，絲毫不可以馬虎，甚至疏漏掉其中之任一環節，因而新商品上市前應作好專案研究、期能統籌協調每一個作業，以使組織中的每一部門均能與上市計畫緊密配合。

（一）編訂新商品的知識

　　新商品可能是全新的商品，也可能是修改、改進與改變用途而來，所以對其新商品之定義及適用範圍應予確認完善，同時休閒產業的新商品在使用時有關之使用方法、作業流程及注意要點均應予以確認並說明清楚，而組織之新商品和競爭者他品牌同類商品應蒐集齊全其差異點與優劣點。

　　為了確保組織之新商品投資能帶來效益且不會血本無歸，上市之前對於新商品之知識應儘可能蒐集、分析，並予以書面化製作成商品說明書，分發給相關單位與人員，因為相關人員（尤其是休閒組織之服務人員）是否具備有足夠的商品知識，將會與其服務品質和服務士氣具有正相關之關係。

（二）編訂該新商品之服務作業流程與程序

新商品推出時，有關之休閒活動進行方式、活動流程、活動程序、及顧客參與流程等，均需要在尚未正式上市時即予妥適的建立完成，在此些流程與程序中可以界定如何進行？顧客參與之角色？活動時間多久？活動進行銜接方式？活動價值？……以形成一套服務之作業標準書（Standard Operation Process; SOP），此一SOP則為服務作業人員與顧客互動之依據。

在SOP界定清楚後，尚應建立一套服務之檢驗作業標準書（Standard Inspection Process; SIP），以監督量測休閒活動之各項設施與設備，以確保服務品牌之穩定，因為休閒產業千萬不能冒出錯的風險，那怕是小錯也不應該發生，若上市時而發生機械故障或工安、公安意外時，則會馬上讓全天下人都知道，造成更大的傷害，恐日後無法彌補。

休閒商品／服務／活動必須著重品質穩定，不容許有任何疏忽或疏失，所以新商品上市前即應將SOP與SIP視為必須將之納入嚴謹的管理與控制活動裡，否則休閒組織不如暫緩上市，一定要等到對商品之服務作業管理活動與服務作業品質有百分之百的把握時才可以上市。

（三）建構新商品標準話術

新商品的標準話術是什麼？大致而言乃將下述幾項予以建立一套專為回應顧客質問之問題答案資料檔，並分發予全部的服務作業人員瞭解（甚至於要求熟背起來），編製標準話術之目的乃為協助服務作業人員增長其對商品認知的專業知識，以提高服務品質與效率。

1. 介紹該休閒組織：對於組織之休閒主張與休閒哲學、主持人或最高經營管理階層、服務之範圍與政策等，予以建立一套標準答案之資料檔案，作為供顧客詢問時回答的資訊依據。
2. 介紹該休閒商品：對於新商品之特色、價值、效益與體驗、宗旨等，作系統化之整合並建立為標準答案之資料檔案。
3. 介紹如何應對顧客之拒絕：對於顧客進入休閒組織或活動時之任何拒絕行動，要如何說服使其能很歡愉的在本組織內參與休閒活動，予以建構一套標準答案之資料檔案。

4.介紹價格之定價策略：休閒參與者對於其參與休閒活動過程中的任何延伸性商品之價格方面的要求，服務作業人員要如何說明並說服其參與購買等，建立為標準答案之資料檔案。

5.介紹如何處理顧客抱怨與要求：針對顧客對於服務作業流程中所發展出來的不滿、疑惑或要求，服務作業人員要如何處理與回應之技巧與經驗，予以整合為標準答案之資料檔案。

6.介紹如何處理緊急事件：休閒活動進行中每每會發生一些意外，諸如人員參與活動時之本身生理因素所致之意外、或組織之設施設備因素所致之意外、火災、地震等緊急事件發生時要如何處理以保障顧客之安全等，予以整合為標準答案之資料檔案。

7.介紹如何處理售後服務作業：休閒活動需要維持既有之顧客及開發新顧客，所以有關售後服務之要求自然顯得很重要，要如何進行？要如何服務？均予形成標準答案以為服務作業人員之參考。

惟新商品標準話術並非剛性、一成不變的與永遠的SOP，而是每隔一段時間（通常一年或新的參與或體驗方式加入時）予以盤查分析、修正以符合當時之休閒軟硬體與環境情境之需求。

（四）訂定價格策略

價格定價須瞭解顧客之需求與期望、能接受之價格水準等方面，並應進行市場調查藉以瞭解競爭品牌之同類商品價位水準，如此才能將本身之商品予以訂定（可參考前述之商品生命週期管理之行銷組合策略調整部分）。

（五）規劃經銷網路與經紀網路

休閒組織需要相當多的營業人員來進行銷售作業，然而純然依據廣告文宣策略或促銷策略？是否具有其價值？抑或尚可結合如工商業之經銷或演藝人員之經紀人之制度？因此在新商品尚未上市時，即應予以規劃以為快速占有市場，奠定綿密的通路策略之基礎。

（六）制定針對組織全體人員之促銷策略

休閒組織可以建立獎懲制度、績效獎金制度、員工分紅管理辦法等，予以全體員工激勵，提高員工之售前、售中與售後服務品質與績效。

（七）召開組織全體人員之講習訓練

全體服務作業人員召開講習訓練，以為確切瞭解新商品，進而擴大商品利基，提高員工附加價值能力。

二、新商品上市發表會

新商品上市作業一切準備就緒時，組織應將新商品的知識、價格政策、通路政策、促銷策略等方面，均與新商品成敗息息相關的知識與目標跟全體服務作業人員作詳盡妥善之簡報，以使其能充分瞭解進而提高其工作士氣。

（一）如何辦好對內之新商品發表會？

1. 組織應準備妥善有關發表會之會場標準話術之資料、進行之程序、新商品知識、活動進行方式等有關事宜。
2. 組織內服務作業人員、企劃人員、高階主管及開發人員均應邀請參加。
3. 掌握出席率，切忌流於形式。

（二）如何辦好對外之新商品發表會？

1. 組織應擬具新商品上市計畫書，內容涵蓋行銷7P：商品（product）、價格（price）、通路（place）、促銷（promotion）、人員（person）、程序（process）、設備（physical-equipment）。
2. 會場布置、進行之程序、新商品之導覽手冊、會後聚餐等，均應事先準備妥當。
3. 錢要控制得宜，邀請對象宜包括媒體文字記者、攝影記者及經銷商／經紀代理人。

4.可在休閒活動場地邊，在記者會後開放來賓參與休閒。

5.可辦理小型的雞尾酒會招待來賓。

（三）上市簡報

1.上市簡報之內容應包括：

（1）組織發展此一新商品之目的是什麼？

（2）新商品之主要休閒價值與效益的訴求。

（3）新商品之目標顧客／消費者／參與者。

（4）新商品與主要競爭品牌之優劣勢比較。

（5）新商品營業目標。

2.上市簡報可用投影片或Power Point方式進行之，並應提出具體化或數據化之資料為簡報，主要乃為說服參與簡報者的接受與瞭解，同時簡報人員最好能選擇全程參與新商品企劃與開發活動者來擔任，較能有熱忱、信心與商品認知，同時對內或對外之簡報時，可將組織之廣告與促銷預算透露，以表示組織重視此一新商品之決心。

（四）角色扮演

角色扮演乃為強化服務作業人員對於顧客之服務與販售技巧，可在組織內挑選服務作業人員模擬真實的顧客參與休閒活動流程，大致上角色扮演乃採取三方人員（顧客、服務作業人員、組織之觀察員）來實際模擬顧客之參與過程，使服務作業人員加深其要如何進行服務作業管理及應用標準話術，由觀察員加以記錄不妥當的服務作業，並且在模擬活動結束時檢討改進。

角色扮演乃是新商品上市發表會中不可忽視的一項模擬，以真實狀況來模擬，此乃昇華服務作業人員的服務作業，同時俟全體服務作業人員均模擬完成後，由組織有關主管評選出商品知識最豐富、客訴處理最好最得體、介紹組織及價格政策、緊急事件處理最好最適當的小組予以獎勵，以激發角色扮演熱烈進行。

（五）新商品發表記者會／說明會

　　新商品發表會乃是激勵員工士氣與建立信心的具體行動，會場宜在休閒場地內進行，發表內容如：新商品之休閒價值與效益、體驗服務、目標市場與目標顧客、廣告資料與影片、廣告支援、商品知識等。新商品發表會應由組織經營管理階層主持發表會，以示重視此一新商品，使全體員工充滿鬥志，信心十足地展示於媒體記者和邀訪貴賓面前，同時在發表會後開放與會者親自參與體驗其新商品，以擴大廣告、宣傳與促銷效果。

行銷策略管理

學習目標

★行銷核心概念之管理

★休閒產業之行銷策略規劃與管理

★休閒產業之行銷推廣策略

★休閒產業之銷售促進與公眾關係策略

存在於任何情境中的機會與威脅，總是超過要去開拓機會或避開威脅所需的資源。因此，策略基本上是一個資源分配的問題，策略要成功，則必須將較佳的資源配置在具有決定性機會的上面。

——William Cohen

成功並非由人或組織在一生中到達的目標／職位／經營績效來衡量，而是看其在進行與努力的過程中克服了多少困難與障礙而定。

——Booker Washington

Smart Leisure

資生堂5S店鋪創造體驗行銷

資生堂5S店鋪，座落紐約市蘇活區心臟地帶，重新定義化粧品的行銷藝術。從外觀之，店面像似一家畫廊，毫無零售商店的氣息，挑高的天花板高聳，櫥窗明淨寬敞，天光盈室，襯托原木地板，一片開闊氣象。你在寬敞的店內漫步，會看到產品幾乎被當藝術品一般陳列著，商品側邊設置一方顯字光板，描述產品的天然藥草成分和其神奇功效。櫥櫃後板壁則懸掛著徜徉於自然場景中之美女肖像，皆來自不同種族與國籍，螢幕上播放的錄影帶也在增強這瀰漫於全場的一貫主題，店內氣氛舒適而有親和力，美容資訊隨處可見，卻不擾人耳目，簡單手冊，設計精美，四處陳列，免費供顧客取用。5S也刻意配合環保考量，一律採用回收紙張印製，產品包裝儘量輕薄短少，儘可能運用可回收性材料，甚至在建築外觀及室內，均採用可回收建材，只要情況許可，儘量以天然成分和藥草煉製產品，店內演奏的是純粹的5S樂章。作者之一的馬克·拜傑說：「它呼喚著整個世界，映照出女性之美，鼓舞著五種官能。它是水、風、鳥、海洋、橫笛、吉他、歌聲、話語、呢喃、詩篇……它新穎脫俗，我費盡唇舌竟無法描述其萬一。」5S商店已經創造出一套整體體驗系統來行銷化粧品和香水，不但涵蓋所有視覺、聽覺、味覺、嗅覺、觸覺的感官設計，並且將現代女性的價值體系和生活風格揉合為一。

（資料來源：《設計雙月刊》，93卷，p.8。）

焦點掃瞄

1. 品牌行銷帶來的體驗型設計與體驗行銷，雖然多屬瞬間與感官之體
 驗，但是機械化枯燥的單調精神狀態與平凡無奇的日常生活卻是現代
 人之苦悶，所以體驗型行銷才能興起，試說明其要點與特色。
2. 體驗行銷乃將人們生活上、精神上與感官上之體驗視之為平衡與潤滑
 之功用，所以此種體驗乃引導我們到思想上與精神上的本質發生質
 變，試說明其意涵。
3. 體驗行銷雖為達成組織之行銷目標方針，惟其仍然具有豐富與深刻的
 內涵去影響社會、改造人心，衷心期望有更多的顧客參與投入，則未
 來社會將會有正面的發展，試分析其要旨為何？

第一節　行銷核心概念之管理

　　行銷（marketing）的定義，有相當多的定義，本書將較具代表性的幾
個定義列示如下：

1. 美國行銷協會（AMA）認為，行銷是關於構思、貨物和勞務的概
 念、定價、促銷和分銷的策劃和實施過程，其目的在於實現個人與
 組織目標而進行交換。
2. 美國行銷學家柯特勒（Philip Kotler）認為，行銷是個人和群體透過
 創造，提供出售，並和他人交換產品與價值，以滿足其需求與慾望
 的一種社會與管理性過程。

　　本書採行Philip Kotler的定義予以探討行銷之核心概念，惟本書尚認為
二十一世紀的行銷應包括消費者保護、環境保護、社會責任與企業公民之
責任與義務以及滿足顧客之需求的社會心理與管理性過程在內。

一、市場行銷心理

　　市場行銷心理乃是制約和影響市場行銷績效的一項重要因素，尤其在二十一世紀乃是買方市場、消費者導向與顧客滿意的行銷核心概念盛行的時代，市場行銷心理學乃是市場行銷人員不得不予以研究與瞭解，否則將會在此一時代中在行銷活動中徹底失敗，因此市場行銷心理乃是行銷管理行為中一項重要的理論依據。

（一）市場行銷心理的因素

　　市場行銷心理乃是包括有客觀事實與主觀反應的核心概念，而客觀事實乃泛指：（1）企業／組織之商品／服務／活動之分類範圍、目標市場、定價、廣告宣傳、促銷等一般所謂的行銷四P；（2）目標顧客之消費／參與心理與行為動機等一般所謂的消費者行為；（3）外部政治、經濟、科技與社會等外在環境之變化等三方面影響其市場行銷績效之客觀事實。而主觀反應則因商品／服務／活動在組織之策略行銷規劃與管理、及組織其他資源因素如：服務作業資源、研發創新資源、財務資源與人力資源的搭配，因而使得市場行銷在顧客之感覺、感動、認知、瞭解與決策購買的一連串具體反應在購買行為上的反應。

■市場行銷心理學的研究範疇

　　市場行銷心理學主要是探討消費需求、消費動機、消費者人格特質、市場區隔、消費者之理念與感性、行銷溝通、消費行為、購買決策、消費者滲入等方面，在此些領域之研究，應屬整個行銷過程中所有參與者的心理與行為的產生、發展與變化的原理或規律，由於行銷過程包括消費者行為、顧客需求與期望、組織提供商品之過程與服務顧客之過程，所以市場行銷心理學乃為奠定行銷活動的理論依據。

■休閒產業之市場消費需求與消費結構

　　1.市場消費需求：一般定義消費，乃是把滿足生產和生活需要的行為與過程稱之為消費，廣義的消費包括生產消費與生活消費，狹義的消費則大多指生活消費，也即一般社會上常用之用語——「消費」，

本書所稱之消費大致上偏重於生活消費，生活消費意義乃為：人們為滿足其需求與期望，必須消耗或使用某些商品、服務與活動之行為與過程。市場消費需求，可分為內生型消費需求與外生型消費需求兩種：

（1）內生型消費需求：乃說明人們之消費需求，是由其本身內部之期望與需求所引導者，一般而言，消費者可作自我管理其消費需求。

（2）外生型消費需求：乃說明人們之消費需求是由外在環境之刺激或誘惑所導引之消費需求，一般而言，此一需求有賴外部之調和與調整來引導消費者需求。

2.市場消費結構：市場消費結構每每受到參與休閒活動之人們的可支配所得水準、職業階層、經濟環境、性別、宗教信仰、民族文化等因素而影響其消費結構，惟在休閒產業休閒參與者之對消費需求層次之分類而言，則會有各種不同認知之休閒活動類別（請參閱本書第一章第二節），當然這牽涉到休閒參與者對休閒價值、效益與體驗之認知，而有所謂對休閒活動將之當作生存的部分，或享受體驗的一部分，或發展自我成長的一部分。

3.消費需求結構變化的市場行銷心理特徵：

（1）消費需求是無限的：二十一世紀休閒主義與休閒哲學的發達乃受到後工業時代與資訊革命之影響，致使人們所得水準提高、社會價值觀向上提升、社會生產力提高與休閒主義風行所影響下，人們的休閒需求也跟著提升。

（2）消費需求乃是逐步提高其需求層次的：因為受到人們之需求與期望之逐步提高而產生各項需求的層級逐步發展，並向上提升（即生理需求→安全需求→社會需求→自立需求→能力需求→愛情需求→實現抱負需求）。

（3）消費需求之心理需求特點：消費需求之心理需求有其差異性、多樣性、替代性、變動性與發展性等五大特點。

（4）消費需求對消費活動之影響：消費需求心理對消費活動的影響乃是多種多樣，例如：講究經濟實惠好用、好奇追求時髦、注

意外觀能令人愉悅、希望能在週邊形成好面子、虛榮心、期望得以標新立義鶴立雞群領先消費、時有偏好與感性心理、與社會流行文化同步、能快速參與快速回應、所需成本要能價廉物美、活動要能自由自在與愉悅快樂地參與等需求。

■市場與市場心理

依據Philip Kotler對市場的定義：「市場是由所有分享特定之需要與慾望，並願意且有能力從事交換以滿足其需要與慾望的潛在顧客所組成。」因此市場的大小乃受到那些需要與慾望，擁有資源且有意願提供這些資源，以交換其需要與慾望滿足之人數的多寡，所以市場乃是買賣雙方進行其產品／商品交易的集合。因此有人以下述公式代表市場：

市場＝人口數＋購買力＋購買需求與慾望

1.目標市場：一般目標市場之行銷主要步驟為市場細分（segmenting）、目標市場選定（targeting）及市場定位（positioning）。有效的進行目標市場之行銷，首先必須將休閒市場予以細分若干個不同之消費者群體，各具不同的休閒主張與哲學，而後休閒消費者依據其自身之休閒主張與哲學，或需求與期望再由休閒哲學進行其相對應之市場行銷活動，此即9W的市場細分策略（如**表6-1**）。

至於要如何市場細分？我們應從：（1）地理環境因素；（2）人口統計因素；（3）休閒主張與哲學；（4）社會文化因素；（5）

表6-1　市場細分9W策略

1.誰是本休閒組織／活動之參與者／消費者？
2.此些參與者／消費者之人數有多少？
3.此些參與者／消費者到底在那個地方？
4.他們又能夠前來參與／消費／購買多少休閒商品／服務／活動？
5.他們的休閒主張與哲學、休閒價值與效益有那些？
6.他們的休閒體驗之需求與期望要如何滿足？
7.他們的休閒體驗之經驗好嗎？
8.休閒組織／活動應該是那一類型之休閒活動？
9.我們要如何符合他們之需求與期望？作法如何？

政治經濟因素；（6）技術因素；（7）市場與使用有關之因素；（8）使用之情境因素；（9）效益效能之因素；（10）混合因素；（11）其他因素等原則來進行市場細分作業。

2.市場消費心理：市場因受到年齡、性別、群體或家庭、文化背景、職業與職務、政治經濟因素等而影響，有所謂的：兒童休閒市場、青少年休閒市場、中年休閒市場與老年休閒市場等類型的市場。

（1）消費市場的基本概念：消費市場爲美國市場學會定義爲：「感情和認知、行爲，以及人們和他們的生活進行交流的一種動態的交互作用。」所以休閒消費市場同樣的具有三個基本概念：動態的休閒消費市場、休閒之消費行爲交互作用（認知→情感→行爲→環境），及休閒之消費情感交流。

（2）消費市場的心理要素：休閒之消費市場心理要素爲：休閒商品／服務／活動、休閒場所／地點／設備、休閒費用／價格、促銷活動、足夠的休閒人口、明確的休閒活動流程、適宜的休閒服務作業管理、便捷的休閒交通設施與停車空間、安全保險的休閒活動等因素，均是休閒參與者的消費市場心理要素。

3.市場價格心理：休閒商品／服務／活動的價格對於休閒參與者／消費者購買心理而言是一個很敏感的因素，其價格制定得合理與否，對於休閒參與者／消費者之休閒決策行爲將會具有確認與決策之影響力。至於市場的價格心理功能則可分爲：價格乃是衡量所參與之休閒商品／服務／活動之品質與價值之標準參考因素、價格可作爲其參與休閒行爲或活動時的身分地位與個性的意識比擬或象徵、價格可作爲調節休閒需求之一種刹車器、價格可作休閒參與者的自我意識（如休閒哲學、休閒需求、休閒價值、休閒動機……）的比擬等等心理功能。

二、行銷管理核心概念

行銷學大師Philip Kotler將行銷核心概念定爲：需要（needs）、慾望（wants）與需求（demands）、產品（products）、價值（value）、成本（cost）

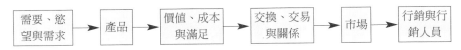

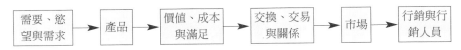

図6-1　行銷的核心概念

資料來源：Philip Kotler著，方世榮譯，《行銷管理學》，第8版，東華書局，p.8。

與滿足（satisfaction）、交換（exchange）、交易（transactions）與關係（relationships）、市場（markets）、行銷（marketing）與行銷人員（marketers）等概念之構成爲行銷核心概念（如圖6-1）。

（一）行銷經營理念

行銷經營哲學／經營理念，在傳統的生產導向的生產觀念（production concept），經由產品觀念（product concept）、銷售觀念（sales concept）的發展至二十世紀1950年代起逐漸風行的行銷觀念（marketing concept），在行銷觀念乃是以行銷爲導向的行銷經營哲學，據行銷學者之解釋，可以知道行銷的觀念應該包括有目標市場（target market）、顧客需要（customer needs）、整合性行銷（coordinated marketing）及獲利力（profitability）。

■目標市場

休閒產業屬性具有服務業之特性如：無形性（intangibility）、生產與消費不可分割性（inseparability）、異質性（heterogeneity）及易消逝性（perishability），所以休閒產業的服務品質具有如下九個構面：（1）安全性；（2）一致性；（3）服務態度；（4）設施／設備完整性；（5）即時性、（6）符合顧客需要性；（7）可應顧客需要之調節性；（8）顧客使用／參與的滿足性；（9）堅持活動設計的價值與效益。因此要以單一休閒組織來服務所有的顧客並能滿足其需求乃是不太容易達成之任務，所以休閒組織應該先界定其目標市場，並妥善爲其目標市場之顧客服務及滿足其需求與期望，方能使其組織經營績效創造出具競爭優勢之市場地位與吸引力。

■顧客需求與期望

休閒組織應基於滿足顧客之需要的焦點來進行其行銷管理活動，而顧客需要乃分爲如下幾種類型：（1）明確的需要（表示相當具體之需求與期

望）；（2）實質的需要（表明其需求與期望並能要求之品質）；（3）未明確的需要（即一般所謂的約定成俗或延伸性且正常性的需求與期望）；（4）愉悅的需要（即所謂的貼心的售後服務）；（5）潛在的需要（即參與休閒活動後所獲得自我意識比擬之需求與期望）。

滿足顧客之需要同時能取悅（delight）顧客時，休閒組織將可因此而獲得其顧客之引薦其親朋好友共同來參與之利基，所以休閒組織應該極力做好符合並滿足顧客之需要，此乃休閒組織追求永續發展的首要任務。

■整合性行銷

休閒組織要能達到滿足及符合顧客之要求，乃是全組織各個部門均應協調整合在一起，努力做好服務品質之提升與滿足顧客需求與期望之組織共同使命（如表6-2），如此全組織同仁均能確認組織之經營理念與經營哲學乃爲滿足顧客之需要，同時在行銷管理的各項功能（如銷售力、廣告、行銷研究等）及各個部門間作好行銷功能之協調整合工作，全組織同仁均能認知其組織之顧客滿意指導原則，休閒組織才能達到顧客滿意之目的。

■獲取利潤

行銷管理之最終目的乃在獲取利潤，但要獲得利潤必須能服務顧客與滿

表6-2　休閒組織內外部顧客權責矩陣表

內部顧客／外部顧客	經營階層	管理階層	行銷人員	服務人員	企劃人員	採購人員	公關人員	作業人員	財務人員
供應商					○	●		○	
休閒者	○	○	○	●	●		○	○	
社區居民	○	●					●	○	
金融機構	●	●			○		○		●
主管機構	●	●	○				●		○
民意機構	●	●	○				●		○
利益團體	●	●	○		○	○	●		○
公益團體	●	●	○	○	○		○		○
經銷／代理商	○	○	●	○	●		○		
稅務機關	○	○					○		●
備　註	○表示關係度中等 ●表示關係度強								

足顧客之需求與期望，經由服務過程而使組織獲得合宜的利潤，此獲得利潤應該是行銷人員、服務人員與經營管理階層的共同目標與努力之指標。

（二）顧客價值與顧客滿意

休閒組織要能夠永續發展應該要能夠時時抱持「創造顧客」的認知，但是顧客卻會對其所瞭解的休閒組織與商品／服務／活動，進行其所認知的顧客體驗之價值與其所支付之成本作比較，若是其期望體驗之價值高出其所支付之成本，則顧客將可朝向其所期望之休閒活動進行休閒行為，並追求其休閒價值與效益之實現；當其進行休閒參與之後，可能會發生期望之價值與實際體驗之價值間產生缺口（如**圖6-2**），在此過程中休閒者／顧客將會以實際參與休閒活動或經由親朋好友得來之經驗，予以修正其期望

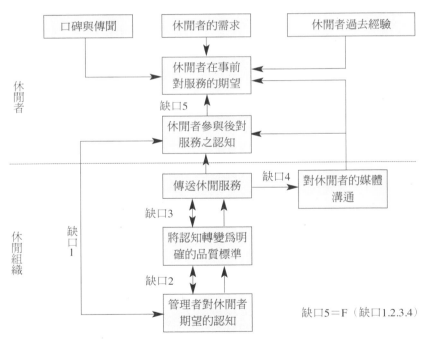

圖6-2　休閒服務品質的觀念性模式

資料來源：Parasurman, Zeithaml and Berry, "A conceptual Model of Service Quality and 1st Implication for Future Research", *Journal of Marketing*, Vol.49 (Fall), 1985.

價值,而此些經驗則是休閒者／顧客是否滿意及是否會再度參與之決策依據。

■顧客價值

顧客價值（customer value）乃是在顧客參與休閒活動之後,其接受休閒組織所提供之商品／服務／活動、服務人員之服務、休閒組織／活動之形象所產生之顧客感受與接受之價值,若能超過其所支付之價格與成本時,則顧客獲得的傳送價值（delivered value）即為顧客參與休閒所獲得利潤。而顧客對顧客價值大多抱持價值最大化之要求,所以休閒組織必須體認到:

1. 休閒組織必須時時自我診斷,以為評估組織本身與競爭者的顧客價值情形,以瞭解組織之市場競爭地位如何?在其產業中之吸引力如何?
2. 若其休閒活動已不具有顧客傳送價值時,應考量設法增加其活動方案設計、服務品質提升、人員素質與服務熱忱之提高、提高組織或活動之形象、極力降低成本等策略。

■顧客滿意度

顧客滿意度（customer satisfaction index）乃指參與休閒者在參與休閒後的感覺或感受程度之高低,此也為休閒產業之行銷基本議題。顧客之需求與期望若能獲得休閒組織之充分提供滿意或滿足的休閒體驗,則顧客價值將會有高度水準與享受休閒之自由自在、歡欣愉悅的休閒體驗,而休閒組織要想掌握市場,則需要瞭解顧客的期望與需求水準,同時必須比競爭者做得更適宜。

休閒組織要做到高度之顧客滿意度,即應秉持「將商品／服務／活動維持在各利益關係人可接受的滿意水準之下,力求提高顧客滿意度」的經營理念,則休閒組織將會以審慎合適之態度,將其組織有關之各項資源（包含自然環境資源、人文景觀資源、特殊資源在內）予以作最佳的規劃與分配。

■顧客維繫

休閒組織必須確定其保有顧客之比率，並蒐集、分析顧客不愉快之休閒經驗的原因，加以持續改進，力保顧客流失比率之降低，以使組織利潤不會損失，作好滿足顧客之需求與期望之矯正預防措施，使其因故流失顧客導致利潤降低的額度大幅下降。依據行銷學者Reichheld與Sasser研究，組織若能經由有效率之方法來降低顧客流失率5%時，則其組織之利潤將可提高到25%～85%。所以組織不注重維持顧客而只注重在開發新顧客其所需支付之成本將遠大於維持顧客，基於此些觀點，組織必須做好維持顧客，其方法乃是符合顧客之需求與期望，設法滿足顧客之要求，而此一傳送高顧客滿意度之作法乃是塑造顧客忠誠度的具體策略。

（三）顧客消費決策的過程

休閒參與者進行休閒行為之決策模式相當複雜，雖然複雜但是休閒組織之休閒活動最終目的，乃在於協助顧客完成其「預期休閒／消費行為」的實現，因此探討顧客消費決策仍屬行銷管理的關鍵性議題。

■John Dewey的決策模型

John Dewey的決策模型包括五個階段：（1）確認與鑑別消費的需求；（2）進行參與消費前的活動；（3）尋找評價消費之決策；（4）確認消費行為；（5）參與／消費之後的評價。

行銷刺激	外部刺激		購買者特徵	購買者決策過程		購買者反應
商品／活動	經濟		文化因素	確認休閒活動		商品／服務／活動選擇
價格	文化		社會因素	資訊蒐集分析		品牌／組織選擇
處所	社會		個人需求	評估		經紀商／中介商選擇
設備	政治		心理因素	決策		購買時機
促銷	技術		個性因素	購後行為		購買數量
設施						

圖6-3　Philip Kotler刺激反應的購買行為模式

資料來源：整理自Philip Kotler著，方世榮譯，《行銷管理學》，第八版，東華書局，p.226。

■Philip Kotler的刺激反應模式

　　Philip Kotler認為消費者消費決策模式分為三個部分（如圖6-3）：（1）組織內部的行銷促銷之刺激（如商品、價格、贈品等）與外部的環境刺激（如文化、經濟、社會、政治、技術等）；（2）休閒者之特徵（如個性、需求層級、社會文化等）和消費決策過程（如問題認知、蒐集分析問題等）；（3）休閒者的反應（即消費決策之外在化表現，如選擇品牌與商品／服務／活動等）。

三、休閒產業行銷創新理念

　　二十一世紀乃是知識經濟、創意魔法與創新經營的時代，在此一多元化多變性與快速回應的世代裡，休閒產業正可提供人們在競爭激烈總體環境與講究健康自由的主張下，享有歡愉、快樂、健康、成長、挑戰、舒適與學習的體驗機會，在此新經濟的知識化、全球化、國際化、網路化、數位化、虛擬化、健康化、自由自在化等主張正在全球範圍內自由快速地流動，因而促使人們重視娛樂、觀光、生態旅遊、文化學習、餐飲美食、養生保健、休閒運動、休閒購物等的休閒主張與休閒哲學成為新的流行風潮，人們對於工作與休閒之價值觀此刻正在深化與變化中。

　　由於二十一世紀已為休閒時代帶來人們的食、衣、住、行、育、樂與工作等方面之革命性衝擊與影響，因而在休閒產業之市場行銷觀念、模式、策略、服務、業種、業態等方面產生了極大的創新，以為適應新經濟時代的變革與創新要求。

（一）創新社會行銷觀念

　　二十一世紀環保新主張：清新環境、生態旅遊、維護資源、珍惜大自然等，休閒產業必須從傳統的重視消費者個體利益之行銷觀念，蛻變為既重視顧客之需求與期望，也重視整體的社會福利及人類長遠利益的方向，建立社會行銷的創新觀念，以為增進社會整體的均衡發展。例如：2002國際生態旅遊年乃是推動休閒旅遊活動與生態保育、重視生物資源、尊重原住民等結合的國際性旅遊工作計畫，其目的在推廣生態旅遊與永續觀光。

（二）創新行銷概念模式

二十一世紀的行銷模式具有規模的無限性、時間的長遠性與市場的開放性等特徵，尤其休閒產業中的遊戲產業、知識產業、文化產業、創意產業等，均可說是另一種概念的創新，休閒組織想要保持競爭優勢，就必須在概念上創新並結合知識經濟時代之科技，而不再迷思於往昔的價格與品質之競爭策略，如此在二十一世紀才能使其市場活絡、使其商品成為暢銷商品。

（三）創新開發市場行銷策略

二十一世紀人們之休閒主張與休閒哲學呈現多樣化與休閒層次化的趨勢，任何市場有可能是短暫性而無法恆久下去，所以此時代的休閒組織就必須時時觀察市場、掌握市場、創造顧客潛在需求與開發潛在的目標市場，方能使休閒產業繁榮發展。

（四）創新品牌行銷策略

二十一世紀服務業與休閒產業必須：增加品牌面度以豐富品牌個性、集中表現品牌特質、建立獨特的品牌行銷管道、建立品牌架構及回饋做好動態管理等，將品牌視為組織的資產，將品牌塑造為領導品牌（leading brand），則該休閒組織將可迎合市場，擴大市場占有率與生存空間。

（五）創新服務維繫顧客

休閒產業由於投資金額相當大，其商品／服務／活動之創新具有一定的成本壓力，所以要如何讓第一次參與休閒活動的顧客能夠再度光臨，甚至可成為組織之終生顧客，所以要如何呈現出優質的服務於所提供的休閒活動之中，使顧客滿意，則是休閒組織必須努力追求的要務。當然二十一世紀休閒產業也無法吸引所有的顧客前來參與其休閒活動，所以更要創新服務、全力吸引其目標市場的顧客，並設法維繫此目標市場之顧客，以維持其既有且穩定的市場占有率。

（六）創新數位策略行銷

　　休閒產業在二十一世紀要如何結合知識經濟產業，運用網路科技與通信技術，則是休閒組織應予深入研究導入運用之議題，由於數位時代的空間虛擬性及交易即時性，其對休閒商品／服務／活動之影響應為多方面的，諸如：購物產業、展覽產業、文化產業、遊戲產業等，均是數位化時代必須及早規劃其創新策略之方向，方能於二十一世紀永續發展。

（七）創新休閒產業業態

　　二十一世紀全球化議題及顧客要求便利性、方便性、一次購足等主張，促使休閒產業必須能同時提供多樣化商品／服務／活動供顧客選擇，其產業經營之業態已不再是單一化或簡單化即可供應顧客之需求與期望，所以在此時代唯有將其業態作某一層次之調整或修正，方能滿足顧客之需要。例如：購物中心商品之多樣化，甚至朝向跨業態藩籬之複合式購物中心；美術館則除了維持美感與展覽行銷之外，尚可思考結合美食文化行銷、知識學習行銷等業態而形成為複合式之休閒產業。

第二節　休閒產業之行銷策略規劃與管理

　　休閒產業之發展與利用行銷策略，乃是休閒組織經營管理階層與策略管理者必須妥為思考、策劃與管理的重要議題，例如要先瞭解與確認行銷策略有那些功能與價值，而這種對行銷策略之瞭解與確認，則先由行銷策略之概念開始並及於整個行銷規劃的程序。

一、行銷策略之概念

　　一般而言，策略乃是一種態度，組織經營管理階層與策略管理者所認定的某一特定或目標市場的活動，經由此市場之活動以達成組織之經營目標與願景。休閒組織之策略發展通常和其組織之願景、使命與經營目標相結合，而在進行分析組織之內在資源與外在環境所得之資訊時，可以引用

而制定其組織的策略性企圖（strategic intent）及策略性宗旨，而策略性企圖乃指「藉由決定如何善用資源、能力與核心能力以贏得競爭」；策略性宗旨則指：「以所提供的商品／服務／活動及市場之形式表現出策略性企圖」。

（一）策略之建立

策略的建立乃是依賴其策略本身，和組織之政策、願景、使命與目標並無相關性，因為策略重視：（1）組織資源是否具有競爭優勢地位；（2）策略過程重視主要方法；（3）創新商品構想以延長其商機。而此些行銷策略發展重視之因素大致上可分為：商品／服務／活動、品質、價格、促銷、廣告、通路、顧客服務、包裝、商品交易銷售行為等行銷基本要素，又利用此些基本要素發展出來的行銷策略，所獲得結論將可能導致其行銷計畫之成功或失敗。

■系統之意義

系統（system）本身的意義又有兩個層面：開放系統（open system）與封閉系統（closed system），惟就系統之基本要義，兩個系統層面都是指在一定的範圍「系統疆界」（system-boundary）內由部分所構成的整體，此乃說明部分和整體的關係。

系統與制度不同的觀念，乃在於制度是考量組織之內部流程或步驟，惟此思考大多是孤立的，往往會忽略掉制度所需要搭配的條件以為協助制度得以達成其任務的措施，因而制度本身之不符合系統觀念乃在其制度有其時空背景之限制，也即需要因時、因地、因事與因物而須審慎研究其調整或修正其制度本身的內容與任務目標，所以制度不等於系統。

系統乃為組織之整體觀點來思考其有關制度之配合，以為達成組織之策略企圖與策略宗旨，而此些為策略行動所需要的系統，若能結合相關制度，作整體的思考與落實，則組織才能具有真正有效的制度。

■行銷程序

行銷程序（marketing process）可就兩個層面來探討：事業程序（business process）與價值傳送程序（value-delivery process）。事業程序乃

是組織之主要任務為其所服務的市場傳送價值，與藉由此傳送價值之活動而獲取利潤，而價值傳送程序則為組織將其事業程序界定在價值的選擇、價值的提供與傳達價值層面等三個階段（如圖6-4），其價值傳送程序乃在於零顧客的回應時間、零商品改進時間、零採購時間、零整備時間、商品／服務／活動零缺點等價值之創造與傳送觀念。

所以行銷程序可將之定義為：行銷程序包括瞭解市場並分析行銷機會、蒐集分析並選擇目標市場、行銷策略規劃、規劃行銷合理行動方案、建立組織執行方案與績效評估持續改進（如圖6-5）。

■休閒產業的行銷組合要素

行銷組合架構若從銷售者的觀點來看時，乃是所謂的可利用的行銷工具以為影響購買者之行銷4P，惟若從購買者的觀點來看，則每一項行銷工具的設計者皆須考量到其所須傳達給顧客之價值與利益。而數位化的二十一世紀行銷4P必須考量到顧客的4C與新數位要素（如表6-3），並予以相對應，否則將無法在此數位化時代生存下來。

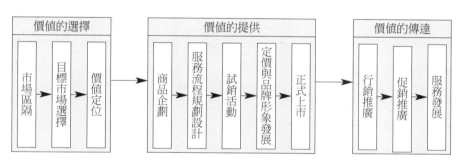

圖6-4　休閒產業之價值傳送程序

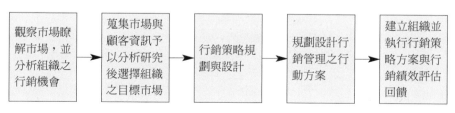

圖6-5　休閒產業之行銷管理程序

表6-3　數位時代的行銷4P

舊行銷4P	數位行銷4P的要素
產品（product）	顧客經驗、顧客專屬產品、個人化服務、顧客的需求與期望
價格（price）	顧客的支付成本、動態行銷、智慧資本、個人化價格
通路（place）	便利性、沒有空間限制的數位市場
促銷（promation）	溝通、互動、大眾化顧客、顧客關係、顧客服務

　　休閒產業的行銷組合架構則因為服務行銷人員之需要、顧客之需求與休閒服務之特殊性，而將之擴充為行銷7P（如**表6-4**）。

■休閒產業的顧客關係價值管理

　　休閒產業的顧客關係管理的價值前提，乃為休閒組織之顧客關係管理

表6-4　休閒產業的行銷7P

項　目	說　明
產品（product）	包含有休閒商品／服務／活動之範圍、內容、品質、服務等級、商品品牌形象、組織品牌形象、售後服務等方面，但其商品需要鑑別與符合顧客之需求與服務、同時可考量設計個性化個人化的專屬商品。
價格（price）	（1）提供予顧客之服務等級、折扣折價、信用交易與顧客的感受價值；（2）顧客所支付成本；（3）動態服務；（4）差異化服務與個人化價格；（5）提供顧客知識之智慧資本；（6）服務品質與價格的相對應。
通路（place）	（1）休閒活動所處之場所、位置；（2）休閒活動資訊之提供便利性；（3）休閒活動場所便利性；（4）休閒經銷／中介管道。
促銷（promation）	（1）休閒活動之廣告、促銷、銷售促進、宣傳；（2）休閒活動與公眾關係，（3）休閒資訊之溝通與互動行銷；（4）顧客化服務；（5）顧客關係管理。
人員（personnel）	（1）休閒組織之人力資源管理；（2）休閒組織之人才培育與訓練；（3）休閒組織員工與顧客的互動行銷與服務管理。
實體設備（physical equipment）	（1）休閒場地環境管理；（2）休閒處所交通便利性；（3）休閒設備之安全與品質管理；（4）販售有形與無形商品之品質管理；（5）休閒活動進行中之互動與溝通工具。
服務流程（process）	（1）休閒組織之服務品質政策、程序與作業標準；（2）休閒活動進行中的緊急反應機制與資訊回饋系統；（3）服務員工之服務作業流程與品質基準。

方案要能讓組織的經營管理者與員工很容易接觸到顧客，而此些人大多面臨了某些共同的問題，雖然組織之服務行銷人員易於和顧客共同分享休閒經驗，然而數位化休閒組織也面臨了一些挑戰，而此些挑戰之價值前提（如表6-5），也正是啓動顧客關係價值鏈及顧客是否具有忠誠度、組織是否永續發展的主要原因。

表6-5　休閒產業之顧客關係管理價值前提與挑戰

挑　　戰	價值前提
1.更好、更美、更便宜	1.顧客要求服務品質極大化、支出成本極小化。 2.顧客要求休閒體驗更具有歡愉、美好與滿足感。 3.顧客要求參與休閒便利性與自由舒適性。
2.體驗滿意的不同訴求	1.休閒活動類別功能之多樣性。 2.休閒者參與休閒之主張與哲學的多元性要求。
3.服務流程品質要求	1.傳送休閒體驗給予顧客之主要關鍵在於服務流程。 2.休閒活動服務流程規劃與品質設計乃休閒產業的重要影響成敗因素。
4.休閒主義多樣性	1.數位化休閒市場易受到休閒主張與哲學之變動而產生變化。 2.休閒組織必須時時瞭解市場找出其市場利基與商品定位。
5.創新商品找尋組織利基	1.數位時代顧客休閒需求與期望多樣性與多變性乃是潮流。 2.休閒組織必須要分析市場機會，創新發展商品，抓住休閒脈動。 3.建立休閒組織商品企劃與開發策略。
6.整合性行銷能力	1.休閒組織必須將組織全體同仁予以整合，做好與顧客之互動關係。 2.休閒組織應建立顧客資料庫、分析與瞭解顧客之需求與期望。
7.建立休閒智慧	1.休閒組織經營管理知識、經驗、技術、能力、優劣勢、機會與威脅均是易受到政治經濟社會與科技變化之影響。 2.休閒組織應瞭解掌握並建立智慧資料庫，將經驗與智慧保存應用。
8.智慧融入於休閒活動中	1.將休閒組織智慧轉化在商品／服務／活動與服務流程中，以提升服務品質，掌握顧客休閒需要。 2.傳遞高品質之休閒活動體驗給顧客，確保顧客忠誠度。
9.智慧啓動顧客關係管理	1.休閒組織之智慧傳遞到組織內全體員工。 2.推動高品質之顧客關係管理以提高顧客忠誠度。

■休閒產業如何創造顧客忠誠度

顧客忠誠度乃建立在休閒參與者於休閒體驗中的滿意度上，忠誠度高的顧客會想要再度前來休閒參與，同時也會推介其人脈關係網路中的親友前來參與休閒，更重要的不會進行與其忠誠的休閒組織／活動之競爭者作優勢好壞之比較分析。

二十一世紀數位化時代，可以e網打盡，休閒組織必須作好如下之要求，則不怕網路流言與網路傳送休閒活動體驗價值比較之不利滑鼠話語：

1. 休閒組織之休閒智慧的建立與應用：休閒組織的經營管理知識經驗，亦即其顧客之休閒體驗狀況，包括休閒目標與潛力市場、目標休閒商品與潛力商品、組織之休閒商品企劃與管理技術能力、顧客體驗價值與效益等方面的智慧與知識之蒐集、分析與建立資料庫，以及運用策略與評價。

2. 休閒組織對未來休閒主張與哲學發展趨勢之瞭解與掌握：休閒組織必須能時時觀察市場、瞭解市場、管理市場、發展市場與掌握市場，休閒主張與休閒哲學之發展趨勢，充分運用其瞭解的市場需求，預為研究與休閒商品企劃以為符合消費時尚，進而規劃出符合顧客需求之休閒商品／服務／活動。

3. 對於每位休閒參與者之體驗應有所掌握：休閒者在參與其休閒活動之後的體驗價值與效益，應為休閒組織之經營管理階層所瞭解與掌握，同時並能定期彙整分析以為及早修正或調整顧客不滿意的休閒策略行動建立，以為建構顧客對休閒組織／活動的整體良好印象。

(二) 建立策略性行銷規劃

建立策略性行銷規劃的過程中必須瞭解到休閒組織之主題、型態、地點的差異性，於是對於休閒市場的市場區隔、市場需求、市場潛力也有其差異性，在二十一世紀數位化行銷時代，休閒產業必須重視其行銷的經營策略，休閒組織為追求有利潤有業績的永續發展組織願景、使命與目標，需要能夠掌握市場，並且要能夠靈活運用策略，則休閒組織所提供休閒者參與之商品／服務／活動，將必須要能得到顧客認同並能符合顧客之需求

與期望。

■休閒組織狀況分析其所扮演的角色

　　休閒組織要自我診斷評估：（1）組織的目標是什麼？計畫的目標原則是什麼？（2）目前組織所處位置如何？（作市場定位與狀況評估）：（3）組織未來的目標與策略發展為何？而在進行上述三大診斷評估時即須先確立其組織之目標與原則，要有明確目標方有方向可依循，策略規劃也才能夠順利發展。狀況分析的項目依何雍慶（1990）之研究，休閒組織對其狀況分析瞭解之後即可進行目標之設定，有了明確的目標即可進行其行銷策略規劃（如圖6-6）。

■重要的市場與競爭智慧

　　休閒產業組織在決定其行銷策略時，應就市場與競爭者之特性予以深入分析與確認，方能對其市場與商品予以區隔定位，而此些市場與競爭智

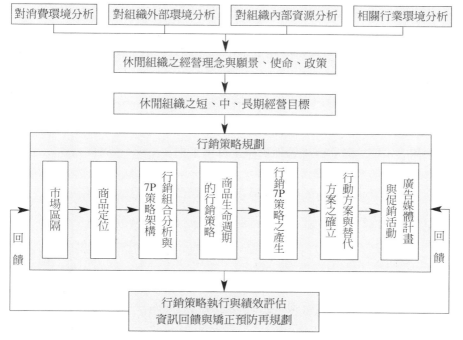

圖6-6　休閒產業完整的策略發展

慧（或稱之爲「知識」）乃得自於市場資料的蒐集，而此資料包含如下：

1. 市場的定義、範圍。
2. 市場的大小、營業額與業績大小。
3. 市場的過去、現在與未來的發展狀況。
4. 顧客對於休閒活動之評價態度與方法。
5. 顧客對於休閒組織與休閒商品之品牌形象評價與看法。
6. 休閒者之休閒主張與休閒哲學。
7. 休閒市場之導向、風險與威脅。
8. 休閒商品之行銷通路與配銷趨勢。
9. 休閒商品之定價趨勢與休閒顧客之接受程度。
10. 休閒產業之政治、經濟、社會與科技之影響因素。
11. 競爭同業與潛在競爭者之市場地圖狀況。
12. 競爭對手的規模、業態、業種與市場占有率。
13. 休閒組織之顧客對競爭者之瞭解與評價狀況。
14. 評估競爭者之顧客價值與其組織之經營價值狀況。
15. 評估競爭者之SWOT分析與其行銷策略特性。
16. 綜合競爭者與組織之策略評價優勢順序狀況。
17. 綜合評估組織與競爭者之發展潛力。

■休閒組織的顧客關係價值鏈

　　休閒組織之顧客關係管理價值鏈每每受到其流程之影響（如圖6-7），而呈現出其服務品質績效與競爭力之高低，所以休閒組織應在其顧客價值鏈予以思考，並將傳統的價值鏈模式轉化爲其有知識基礎的價值鏈。

■休閒組織發展策略的方法

　　休閒組織在發展其行銷策略時，可採取如下幾個方向來探討與制定策略：

1. 以商品分類的策略發展：商品分類的不同與其現階段所處的市場環境不同，對於其行銷策略之規劃與發展也將有所不同（如表6-6）。
2. 以商品生命週期的策略發展：商品生命週期也會因其所處階段不同

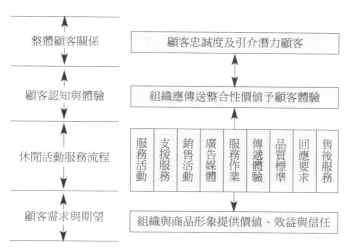

圖6-7　休閒產業之價值鏈受到服務流程影響

表6-6　休閒產業新商品行銷策略初步構想

商品分類		行銷策略初步構想
既有商品 既有市場	1.降價商品 2.成熟商品	1.更加重視品牌行銷 2.擴展商品功能與新用途 3.改善商品品質 4.降價求售 5.加強促銷穩定市場向心力
既有商品 新市場	1.既有商品改良後並改名字之新商品 2.既有商品加以改進或改變之新商品 3.既有商品予以重新定位	1.做好市場區隔與商品定位 2.拓展獨特或個性化通路 3.提供商品購買之非價格或價格優勢 4.加強廣告媒體與促銷活動 5.加強服務品質績效
新商品 既有市場	1.進入既有市場的新商品 2.進入市場中既有商品之新商品	1.自現有顧客群中增強購買力 2.加強行銷與銷售活動（如廣告媒體計畫……） 3.提供商品購買之非價格優勢 4.擴大行銷通路 5.強調新商品的獨特風格
新商品 新市場	創造全新市場的商品	1.創新商品概念 2.採取配合行銷方式上市 3.加強廣告媒體計畫與促銷活動 4.強化商品功能性與特殊性 5.打造組織與商品品牌形象

而影響到其行銷策略之制定與發展（此部分在本書第五章第一節中已針對商品銷售階段的休閒心理意義作了說明），並請針對商品各生命週期階段予以思考其所制定之行銷策略，惟各階段之考量重點（如表6-7）可供組織之發展策略參考。

3. 以市場功能的策略發展：此處市場功能乃是一般所稱的行銷功能，此一策略乃直接引用傳統的行銷處理程序，一般在採取此一策略發展／制定方向時，應考量如下幾個功能予以查核，以發展出行銷策略：（1）商品之選擇；（2）通路之選擇；（3）行銷服務組織之規劃；（4）行銷服務人員的選擇；（5）行銷活動之行銷服務人員薪酬與激勵獎賞；（6）定價策略；（7）廣告媒體計畫；（8）公眾關係；（9）顧客關係管理；（10）促銷活動策略；（11）緊急事件處理方案等功能。

表6-7　決定商品生命週期行銷策略之查核表

生命週期	查核重點
導入期	1. 只限於既有的商品？ 2. 要不要加強促銷活動？ 3. 價格策略是採高價或市場價、低價策略？
成長期	1. 市場規模可再擴充？ 2. 潛力顧客要擴大吸收？ 3. 市場通路有否要加以擴大？ 4. 組織與商品品牌形象建立績效？ 5. 廣告媒體與促銷活動要再加以擴大？
成熟期	1. 是否要強力提升組織／商品品牌形象？ 2. 是否要維持既有的廣告媒體與促銷活動？ 3. 是否要將商品再定位、跨足另一潛力市場？
飽和期	1. 品牌形象需要維持強化？ 2. 是否修正價格以穩定顧客於不流失？ 3. 是否轉型進入另一既有市場？ 4. 是否擴大行銷通路？ 5. 要不要推出替代性高價商品線？
衰退期	1. 要採收割策略終止此一商品線？ 2. 要修正改變既有市場焦點？ 3. 要壓縮行銷預算成本？

■策略制定與執行

　　行銷策略發展後應進行策略之選擇與制定，而在策略制定與選擇的過程中應考量到如何達到原來的理想／目標？要如何配合？當然在作此考量時應作策略初步構想之評估，其評估方法有定性法與定量法（請參考本書第四章產業競爭分析）。

　　一般而言，在進行策略評估時可以考慮引用小組討論之結果與經營管理階層的意見來思考，而在策略形成的過程中，除了戰略考量之外也應考量其戰術，惟休閒組織中所有與策略有關的人均要對戰術與戰略之策略有初步的瞭解，對選擇制定之策略也必須有相當的概念，方能便利其策略之執行。

　　策略執行可分爲行銷組合分析與7P策略架構來進行，惟在策略執行時則可利用如下幾種觀察方式來評估分析有關策略執行要素：

1.組織中所有與策略有關的人員，均要對其策略選擇與制定有所瞭解，並且在執行過程中均要能彼此溝通協調，以確保策略順暢執行。
2.組織應制定一套明確的執行策略行動人員之獎賞與激勵制度，以提高其執行力。
3.組織中凡與策略有關的人員應該理解：在策略行動過程中應該具有執行力與衡量評估矯正之行動能力。
4.組織之經營管理階層應該具體授權，並且明確劃分與策略有關人員之責任。
5.組織應對策略執行人員施予妥善之培育訓練。

　　經由上述的分析，行銷策略之發展已告完成，而在整個發展行銷策略完成之際，休閒組織也應針對其策略程序予以查檢（如**表6-8**），以確保其行銷策略之程序已爲全組織所瞭解與確實執行。

表6-8　發展行銷策略之查檢表

1.制定策略時有無考量到組織之財務資金狀況？產業狀況？組織競爭力？
2.是否已作組織之產業競爭分析（內在資源、外在環境、競爭者資源）？
3.有無具有競爭優勢（市場競爭地位、市場吸引力）？
4.組織之核心智慧與技術能力、成功關鍵因素有無？有那些？
5.行銷策略有無與組織經營目標相對應？
6.有關風險性因素分析是否有作過深入之探討與分析？
7.組織對於策略執行有無能力與內部外部利益關係人作溝通？
8.對於緊急事件之應變與處置是否有納入策略考量之內？
9.對於策略績效評估與矯正行動有無具體準備？

Smart Leisure

如何做好購物中心之市場行銷計畫

一、前言

　　購物中心（Shopping Center; SC）在促銷推廣之前，應先完成其市場行銷計畫（the marketing plan），市場行銷計畫不僅僅是一種策略，同時也是一種方法與工作方式，二十一世紀消費者之複雜性與多變性乃是促使購物中心之多樣化的一項因素，當購物中心業者不斷地競逐消費者之前來購物消費的同時，其市場行銷計畫對於購物中心之營運績效與生命力具有相當重要的影響力。

　　市場行銷計畫乃是促銷任何購物中心的基礎，也為全體人員的作業依據與工具，而此計畫必須得到購物中心經營管理階層之支持與承諾，同時也須得到與其購物中心有關之團體的持續肯定與支持，如此方能順利執行該市場行銷計畫。

二、市場行銷計畫之意義與精神

　　市場行銷計畫乃是依各種不同之業態業種而制定的，其目的乃是規劃購物中心如何將其商品送到顧客的手中。

（一）市場行銷計畫之意義

　　1.市場行銷計畫是購物中心之經營階層與管理階層，企圖將購物中心之市場價值予以極大化之依據。

2.市場行銷計畫是購物中心經理人精通市場行銷手法之執行能力依據。

3.市場行銷計畫是希望承租店得藉以提升銷售收入之依據。

4.市場行銷計畫是購物中心經營管理階層賦予經理人之責任依據。

5.市場行銷計畫是經理人對經營管理階層獲利期望的承諾。

（二）市場行銷計畫之精神

1.須對其商圈之市場環境作分析。

2.須鑑定出該購物中心之優勢、劣勢、機會與威脅問題。

3.須確立出該購物中心的經營目標。

4.須選擇制定該購物中心的行銷策略。

5.須建立執行其行銷策略之方式。

三、市場環境分析

（一）資料研究與分析

購物中心所在商圈及客源層特質，乃是其市場行銷計畫的基本研究與擬定計畫之基礎，而其商圈及客源層特質資料之研究可分為：（1）基礎資料研究（亦稱第一手資料研究；primary research）；（2）次級資料研究（稱第二手資料；secondary research）。其資料蒐集來源與方式如**表6-9**所示。

惟資料蒐集分析研究應每隔二～三年或商圈範圍內有重大經濟交通建設、都市計畫改變、新的住宅社區展開或競爭購物中心設置計畫時予以更新，更新時乃再度重新進行**表6-9**之資料蒐集分析與研究。

表6-9　基本資料研究之資料蒐集來源

第一手資料	第二手資料
1.現場訪談，約需要300～500份有效樣本，依居住地點、人文背景分類與消費習性交叉分析。 2.電話訪談（商圈範圍內進行之）。 3.抽獎填寫之資料。 4.意見調查表（尤其促銷活動時）。 5.現場觀察統計分析表（商圈範圍之內）。	1.政府人口統計資料公報。 2.商業主管機關資料公報。 3.媒體（報章雜誌、有線與無線電視）。 4.圖書館資料。 5.瓦斯公司、電力公司、水公司、通信公司資料。 6.大學與團體之研究資料。 7.購物中心承租店顧客資料。 8.房屋仲介與不動產經紀商資料。 9.政府交通建設與都市計畫資料。

（二）確立商圈範圍

　　商圈範圍視購物中心類型而有不同之規模、人口數與停車場（如**表6-10**），當然商圈確立時應考量到：（1）是否有大眾運輸工具？（2）顧客到購物中心之交通工具為何？（3）商圈內主要道路網路系統如何？（4）商圈內有那些產業？上班人口多少？消費模式為何？（5）有無天然地形界限？（6）有無特殊設施（如大學城、大辦公區）？（7）商圈內有多少個競爭同業？等資訊，以為確立商圈範圍。

（三）確認目標顧客

　　策略管理者與行銷服務人員須引用政府人口統計資訊，如商圈區內之國民所得水準（可支配所得）、消費者購物行為心理與決策因素、商圈居民消費習慣在週一至週日的那一個時間到購物中心購物、商圈內居民的職業別、職務別、教育程度別、家庭構成情形（如單親、雙親、單薪、雙薪、有無子女同住）等資料，予以分析研究，充分掌握購物中心之目標顧客到底是那些人？在什麼地方？

四、競爭優勢分析

　　要經營一個成功的購物中心必須塑造一個有效而成功的市場行銷計

表6-10　日本與美國的購物中心四種規模別類型

類型		鄰里型 （N. SC）	社區型 （C. SC）	區域型 （R. SC）	超區域型 （SR. SC）
租賃面積 （含主力店）	美國	2,800坪以內 平均1,400坪	11,200坪以內 平均4,700坪	30,000坪以內 平均18,000坪	30,000坪以上 平均35,000坪
	日本	1,500～3,000坪	2,000～5,000坪	5,000～10,000坪	10,000坪以上
基地面積	美國	10,000坪以內	50,000坪以內	120,000坪以內	150,000坪以上
	日本	7,000坪以內	10,000坪以內	70,000坪以內	100,000坪以上
承租廠商	美、日	10～30	20～40	50～150	150以上
停車場車輛	美國	600輛以下	3,500輛以下	8,000輛以下	8,000輛以上
	日本	400輛以下	400輛以上	1,000輛以上	5,000輛以上
商圈	人口數 美國	10,000～20,000人	30,000～50,000人	70,000～150,000人	200,000～500,000人
	人口數 日本	35,000人以內	50,000～70,000人	150,000～300,000人	500,000人以上
	時間（一次商圈）美國	6分鐘以內	10分鐘以內	15分鐘以內	20分鐘以內
	時間（一次商圈）日本	5分鐘以內	15分鐘以內	30分鐘以內	30分鐘以內

畫，而在擬定市場行銷計畫之前應作其產業之競爭優勢分析，而在進行
SWOT分析時，乃將購物中心本身當作一個商品來作其優勢、劣勢、機會
與威脅之分析，期能將其產品提供給消費者。

(一) 瞭解自己的購物中心之優劣勢

　　進行S/W分析時可參考本書第四章產業競爭分析之內容，而在進行瞭
解過程中，若無法蒐集到客觀資料作客觀性分析時，可以以購物中心其
他人員之意見（此些人員並非與分析小組相同長時間在購物中心內之工
作者），並改變一下小組成員之視野（從不同於以往習慣之進出或工作方
式），並經常在購物中心走動詢問不同觀察人員的意見（如清潔公司工作
人員、保全公司人員、設備維護公司人員），以找出小組成員平時疏忽或
未曾看到／聽過之問題所在。

　　另外可針對購物中心之實體設備與環境視覺因子，如景觀設施、環
境氣氛、停車場、附屬設施、動線便利性、飲食衛生環境、娛樂設施、
親子遊憩設施、購物中心辦理之活動、宣傳海報、消防設施等作查檢，
以掌握購物中心之優劣勢。

(二) 瞭解自己的競爭者之優劣勢

　　購物中心之策略管理者與行銷服務人員親自訪查競爭同業的購物中
心，以瞭解其競爭者的業種業態之組合架構及實體設備與環境視覺因
子，和本身的購物中心作比較分析，並在訪查競爭者購物中心時應思考
如下問題，以為輔助瞭解競爭者的優劣勢：

　　1.為何那些承租廠家會去他們那裡設點而未到自己的購物中心？

　　2.為何他們的購物中心之消費人潮比我們自己的還多？或少？或差不
　　　多？

　　3.到他們的購物中心之購物消費商品有那些？

　　4.有什麼訊息可為暗示他們的購物中心的行銷經營實績？

　　5.到他們的購物中心的消費行為與到我們的購物中心之消費行為其異
　　　同點有那些？

(三) 瞭解購物中心的機會與威脅點

　　1.購物者到我們購物中心購物是否有特別的優勢可供宣傳？

　　2.我們能提供給購物者有什麼是競爭者沒有的？或他們有的而我們卻

缺少的？

3.檢視自己的購物中心之承租廠商業種業態有無是區內競爭者所沒有的？或他們有的而我們卻是沒有的？

4.檢視自己的購物中心之承租廠商的服務績效是否比區內競爭者來得好或差？

5.檢視自己的購物中心之設施與設備有無區內競爭者所未提供的？或他們有提供的那一項是我們缺少的？

6.檢視自己的購物中心所提供之購物、娛樂、休閒、遊憩、飲食等服務是區內競爭者所缺乏的？或是他們具有的而我們卻沒有的？

7.檢視商店服務人員之服務態度、禮貌及專業知識。

8.檢視景觀設施、標示設施是否良好或吸引人？維護情形如何？

9.檢視本購物中心所提供予購物者之感受、感覺與感動性品質為何？

10.檢視本購物中心行銷服務人員之服務作業品質績效為何？

11.檢視本購物中心廣告與媒體宣傳品質之感動為何？

五、確立行銷經營目標

購物中心之行銷經營目標可依其重要性依序設定之，目標之設定應為可達成的，而且是一種行動方案，並不是好看的口號，此些目標包括：提高承租商分擔促銷活動經費比例、購物中心獲利率、購物中心租賃策略出租率、與社區整體互動、促銷活動、慈善活動、營業效率（每坪營業額）、損益平衡點營業額（邊際營業額）、產生利益之營業額（適當之營業額）等均屬之。

（一）購物中心的活性化循環（如圖6-8）

購物中心的活性化循環有賴於良好的循環機制，循環能呈螺旋狀的向上擴大延伸、購物中心才得以成長發展。

（二）環境活性化機制

購物中心之環境也應予持續活性化（如圖6-9），使購物中心能夠呈現出興奮與活潑的環境、清新與安全的環境、及促銷熱鬧演出機制與活動，而能擴大其集客力，吸引大量人潮的聚集，提升其營業額、獲利率及購物中心的組織形象。

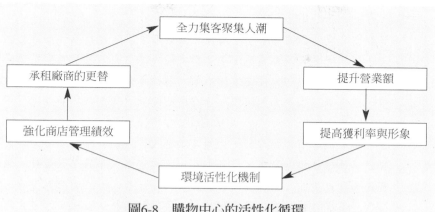

圖6-8　購物中心的活性化循環

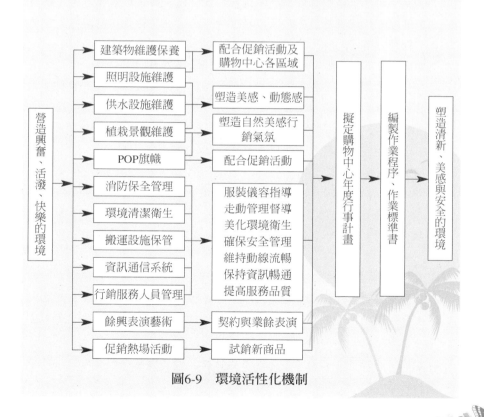

圖6-9　環境活性化機制

（三）提高營業額之機制

1. 購物中心要能提高每家承租廠商之營業額，乃是建立其鬥志與企圖心，使各營業店均有競爭意識；其方法為建立業績競賽與獎勵表揚制度，對內發行刊物促進宣傳效果、聘請專業顧問對單店診斷與輔導、派遣單店店長參加訓練、購物中心編列預算支持各營業店促銷與軟硬體維護。

2. 建立爭取顧客回籠的機制，如顧客之繼續來店消費時可挪時間與之溝通藉機宣傳促銷活動、發行貴賓卡、儲值卡、集點卡等活動，維繫顧客再度光臨，訓練各單店店長與行銷服務人員之禮貌與儀容、發行小型通訊雜誌聯絡顧客情誼等方式，極力拉回顧客，提高其再度光臨頻率。

3. 建立因應市場變化的機制，時時診斷自己及轉區各承租廠房，同時蒐集分析競爭者優劣勢及市場環境變化，及早擬定因應市場變化的行動方案。

4. 推動資訊化機制，如POS電腦連線、顧客持有ID卡與其保全機制、各單店顧客分析、各單店使用自助服務終端機、提供各單店資料等，均可對承租廠商、業種、業態及樓層作進一步的營業分析，也可及早發現各單店之問題及予以協助輔導，擴大資訊化的活用價值。

5. 建立活性化承租廠商循環機制（如圖6-10）。

六、行銷策略執行方式

　　購物中心為完成其行銷經營目標，應建立其因應之對策與策略，其策略之執行乃為達成所期望的目標之方式，包括：內部行銷策略、互動行銷策略與外部行銷策略，而其策略執行方式則依據5W2H的原則予以實施之。

（一）內部行銷策略

　　內部行銷策略乃為達成其行銷經營目標之基礎，其策略可能有：

1. 檢視購物中心租賃契約與內涵，以建立合理及活性化的循環機制。

2. 檢視購物中心基本維護管理制度，以建立硬體軟體之保全與保養安全機制。

3. 檢視購物中心之安全警衛計畫，以建立安全防護機制維持員工與購物者安全。

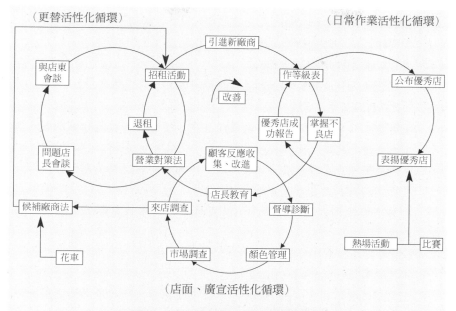

（更替活性化循環）　　　　　　　　　　　　　　（日常作業活性化循環）

圖6-10　活性化承租廠商循環機制

資料來源：謝其淼著，《購物中心的經營管理》，詹氏書局，1999年，p.162。

4. 檢視購物中心之生態綠地管理維護，以建立組織重視生態保育形象。

5. 檢視購物中心之環境衛生管理系統，以維持環境整理整頓與衛生之管理機制。

6. 檢視購物中心之經營管理制度，以建立組織資源充分運用與相互支援服務。

7. 檢視購物中心之公共服務設施規劃，以維持組織交通順暢及組織形象。

8. 檢視購物中心之人力資源管理機制，使員工運作順暢及建立員工回饋機制。

9. 編列市場行銷預算以維持組織資源活用與熱鬧促銷活動。

（二）外部行銷策略

1. 組織對其購物服務的行銷7P加以準備（即商品、價格、配銷通路、銷售促進、作業程序、服務人員與設施設備）。

2.建立休閒購物中心活性化循環機制。

3.製作促銷活動廣告、媒體報導、POP廣告物、DM等。

4.新店家進駐時之正式宣告。

5.配合餘興表演藝術、公眾活動與節慶活動，以活絡賣場氣氛。

（三）互動行銷策略

1.對員工（包含營業店長與其員工在內）實施良好教育訓練以融入購物中心之組織文化。

2.制定服務作業程序書與作業標準書，並召集所有員工施予訓練以培育其與顧客之良好互動能力與態度。

3.制定模範員工（禮貌員工、服務員工）及績效員工表揚與獎賞制度。

（四）如何與媒體合作之策略

1.付費廣告（paid advertising）。

2.免費的公眾關係（publicity）：公眾關係乃將購物中心所要傳遞之故事的類型重點化，以便創造維繫大眾的注意力與正面的印象，以新聞稿方式將訊息傳送給媒體之方式。

（五）市場行銷預算

市場行銷費用經由承租廠商及購物中心業主，一般而言購物中心業主大約承擔承租廠商估算之總預算的25%。市場行銷預算之分攤應詳載於承租廠商的租賃契約中，一般而言，市場行銷預算執行乃由購物中心管理委員會或組成市場行銷基金方式來執行。

七、記錄回饋評估與矯正改進

市場行銷策略執行過程中所有的發生記錄均應予以有系統的規劃，而此些記錄之執行大約應遵行如下要求：（1）購物中心經營管理階層與各樓層督導人員應具備走到那記錄到那的認知，並執行記錄成資料庫型式；（2）每次促銷活動或業績競賽活動之後均應吸納多方面人員參與討論，並將過程鉅細靡遺的記錄成檔案；（3）藉由承租廠商建立調查業績變化（尤其促銷活動之前後）記錄並評估其差異原因；（4）建立交通流量調查機制以掌握人潮數量；（5）所有的記錄均應回饋到策略管理者、經營管理階層、購物中心與承租廠商之業主，作為評估績效與矯正改進

之參考。

　　評估行銷績效乃須從各方面的不同角度予以評估，諸如：（1）此活動之績效是你想要的結果？（2）有無達到你心目中的「提帶率與消費額」？你要如何蒐集資料予以確立？（3）促銷活動與規模是否合宜？（4）促銷活動前後之績效比較如何？（5）促銷活動場地與管理是否恰當？（6）餘興表演是否帶給購物中心效益？有多大？（7）外部交通流量與內部動線流量如何？須作調整？（8）營業額多少？比起去年同期之績效如何？（9）外來專家顧問與協調者為購物中心帶來的價值如何？（10）顧客流失率如何？（11）流失顧客回流有多少？

焦點掃瞄

1. 市場行銷計畫之重要管制項目為何？
2. 商圈之設定、選擇與定位對於購物中心之市場定位與市場區隔，對於休閒產業之市場行銷計畫居於那一個位置？其作法為何？
3. 環境活性化機制對於購物中心經營管理居於重要之位置，相對的，對於其他休閒產業而言，其運用與作法應如何規劃？
4. 行銷策略分為內部行銷、外部行銷與互動行銷等三大方向，探討其策略之規劃與管理，對於其他業態之休閒產業可否進行研討？
5. 媒體工具之選用對於市場行銷策略執行應作其策略目的（宗旨）之研討以確立選用之媒體工具，試說明其應作何種方向之思考與研究？

第三節　休閒產業之行銷推廣策略

　　傳統行銷之策略乃為商品尋找合適的對象銷售出去，達成交易後即大功告成，不會去理會購買者的滿意度及是否符合其需求與期望，反正顧客乃是願意者自動上門光臨參與休閒，組織不知道顧客來自何方與去往何處。現代的行銷乃為生產的最後目的，為達到將生產的商品分散到各需求者的手中則需要採取行銷推廣與銷售促進活動。

一、行銷推廣與銷售促進之促銷組合策略

行銷推廣與銷售促進活動之促銷組合包含如下幾項促銷工具：（1）廣告；（2）直銷（direct marketing）；（3）銷售促進（sales promotion）；（4）公眾關係；（5）人員推銷（personal selling），而此些促銷工具（如表6-11）必須能夠靈活運用，以達到促銷策略之最大化與最佳化的行銷溝通效果。

（一）行銷溝通與促銷計畫

休閒產業的行銷溝通與促銷計畫應考量之步驟約有如下幾項：

1. 確認目標聽眾或觀眾：行銷溝通者必須確認目標聽眾或觀眾對象，雖然有些可能為既有的顧客、或潛在顧客，也有可能是競爭對手調查人員或一般的社會大眾，但是無可否認的，若沒有確認目標聽眾或觀眾時，將會使其溝通效果大打折扣，而且溝通者會因目標聽眾／觀眾之類型而影響其決策（諸如如何說、說什麼、何時、何地、

表6-11　行銷溝通／促銷工具

廣　　告	銷售促進	公眾關係	人員推銷	直　　銷
平面媒體廣告	競賽、遊戲、表演	平面媒體報導	新商品發表會	型錄行銷
網路媒體廣告	獎金大放送 （含紅包、彩券）	電視媒體報導	勞務人員會議	信函行銷
無線與有線電視廣告	樣品贈送 （含贈品、禮物）	演講與研討會	獎賞激勵方案	電話行銷
信函、型錄	展示會、展售會	年報、季報	實例說明	網路行銷
商品之內部與外部包裝	折價券、折扣活動	贊助與公益活動	商展與展示會	TV購物
宣傳小冊子、摺頁	低利融資、抵換折讓	公眾報導	銷售說明會	
海報、傳單、廣告看板	招待活動	社區關係		
導引標幟、店頭廣告	集點抽獎、集點兌換	遊說		
DVD/VCD視聽題材	搭配銷售	內部與對外發行刊物		
商標、招牌……	累積點數紅利分配	緊急事件處理		

由何人來說……）。

2. 決定行銷溝通目標：行銷溝通者必須瞭解，如何將其行銷經營目標能給予目標聽眾／觀眾在其購買決策過程中的階段向前推進以致於購買，而此乃行銷溝通者之由目標聽眾／觀眾中尋求認知的（cognitive）、情感的（affective）或行為的（behavioral）反應，據行銷學者之研究，有關消費者反應階段理論約有四種較為著名之反應層級模式，如下：

(1) AIDA模式：注意→興趣→渴望→行動。

(2) 效果層級模式：注意→瞭解→喜歡→偏好→信服→購買。

(3) 創新採用模式：知曉→興趣→評估→試用→採用。

(4) 溝通模式：展露→接收→認知反應→態度→意圖→行為。

3. 設計行銷溝通訊息：在決定期望的目標聽眾／觀眾之反應模式後，即可進行發展有效訊息，在發展有效訊息時應先確立其訊息內容（要傳達些什麼訊息）、訊息結構（如何表達才比較合乎邏輯）、訊息格式（要如何以符號來表示傳達）、訊息來源（由誰來作說明與傳達）。

4. 選擇行銷溝通管道：行銷溝通者必須對溝通管道作選擇以作為行銷訊息之傳達管道，一般可分為人員溝通與非人員溝通兩種。

5. 擬定促銷經費預算：促銷經費預算之編製方式可視休閒組織之財務能力、依營業額的某一比例或銷售價格之某一比例、視競爭對手促銷經費預算多少而編定、依行銷目標來發展預算等方式而編定。

6. 決定促銷組合：促銷組合工具有廣告、銷售促進、直銷、公眾關係與人員推銷等工具，其選擇之考量因素為：商品市場之類型、行銷之推與拉策略、購買者準備階段、商品之生命週期階段、組織之市場排名等。（如**圖6-11**）

7. 衡量與評估促銷成果：實施促銷活動之後，行銷溝通者應作促銷銷售成果評估，其方式為直接詢問目標聽眾／觀眾有無瞭解或藉回憶其傳遞之訊息詢問記得多少？有何看法？……所蒐集到之訊息和未作行銷溝通時其對商品或休閒組織的態度有無改變？當然也可詢問其聽眾／觀眾在得到此溝通訊息後有無轉介他人？

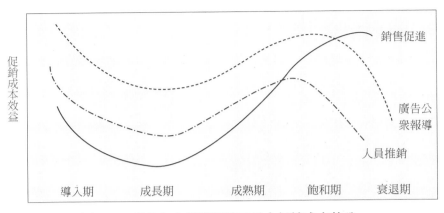

圖6-11　商品生命週期促銷工具之促銷成本效益

8.整合性行銷溝通：休閒組織可運用多種溝通工具／訊息種類，對其目標聽眾／觀眾作溝通，而此種利用不同的溝通工具／訊息種類的結合運用，期能將各項工具傳遞的片斷訊息予以整合爲更完整，甚至可以天衣無縫地傳遞予其目標聽眾／觀眾，以爲擴大其溝通效果，此乃稱之爲整合性行銷溝通（Integrated Marketing Communication; IMC）。

（二）廣告方案之設計

廣告乃是休閒產業用來將說服性的訊息傳遞給目標市場的目標顧客的有效工具之一，廣告的定義：「在標示有資助者名稱並透過有償媒體（paid media）所從事的各種非人員或單向形式溝通。」

商品需要透過廣告和消費者溝通，愈高記憶度的廣告，愈能幫助商品銷售，即使是好的廣告創意，如果記憶性低的話，仍然會是個失敗的廣告，所以廣告的內容，除了必須與商品有關之外，其傳遞之訊息要清楚、簡單、容易確認其品牌與商品，同時廣告的曝光時機、地點、次數和媒體選擇、均會影響其廣告之成敗。

二十一世紀休閒生活多樣化，訊息來源多元化與媒體環境多變化性的環境中，要如何協助組織經營管理階層對其有限的廣告預算作有效且正確的接觸其目標顧客、溝通商品特點、建立組織與商品品牌形象、刺激顧客

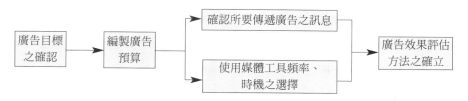

圖6-12　廣告決策流程

需求及支援銷售行為，乃是廣告的追求目標，休閒組織必須重視與關注廣告要怎麼做才能成為有效的廣告。

1. 廣告方案的決策：休閒組織在設計與發展其廣告方案時，其行銷管理者與經營管理階層應該先能夠確認其目標市場與顧客之購買動機，並依照廣告5M來作決策（如圖6-12）。

 （1）使命（mission）：廣告目標是什麼？是溝通目標或銷售目標？

 （2）金錢（money）：組織有多少廣告預算？預算編定方法為何？

 （3）訊息（message）：廣告要傳遞商品的那些訊息？

 （4）媒體（media）：預定使用何種媒體？何時廣告？怎麼廣告？

 （5）衡量（measurement）：廣告效果之評核方法為何（針對溝通／銷售目標）？

2. 廣告媒體策略：檢視時下的廣告行銷策略（即媒體廣告計畫），並不宜以「量」來作思考，花大錢的廣告策略未必能拉抬其溝通目標與銷售目標、組織與商品形象，所以休閒組織要將廣告之效益評估原則放在「質」的方向來思考，期能以有限的廣告預算資源來進行開發或嘗試更多的媒體，而更能達到廣告之意外效果。在將對休閒產業組織的廣告實際需求，建議如下幾種選擇（如表6-12）。

3. 廣告話題策略：以往廣告節目太重視商品訊息溝通以致於不易吸引顧客的青睞，而在二十一世紀時，此一情勢已改變，一般人對於廣告話題之評價往往高於正式的文章或節目內容之製作水準，且廣告話題每每為人們所轉述或引用，甚至於廣告節目也有了金鐘獎，而一般廣告話題之策略如何？經著者之觀察大略可歸納如下二十種廣告話題策略（如表6-13）。

表6-12　廣告媒體工具建議表

序	媒體工具	簡要說明
1	無線電視台廣告	1.無線TV廣告之收視戶最多，其收視戶分散各職種、各階層、各年齡層、性別與家庭。 2.惟廣告費用最高，必須有相當的廣告預算方能支應。
2	有線電視台	1.收視戶也分布各業種業態、職種職位、性別年齡……之人士。 2.廣告費用較低，組織在進行廣告時須考量商品之市場區隔與目標顧客定位，以決定在何家TV台何時段進行之。
3	報紙媒體廣告	三大報（自由時報、聯合報、中國時報）、專業報（經濟日報、工商時報）及一般性報紙（地區性、區域性、全國性），均為可資利用之廣告媒體，惟三大報及兩大專業報之費用高但流通面廣且多。
4	網路廣告	製作網頁、登錄網址進行商品／組織品牌形象廣告，此方面費用不很高，惟在網頁製作上須作創新及登錄網路公司須具有相當之形象與知名度。
5	車體廣告、地下道廣告	在捷運車箱內、公車車廂內外、地下人行道牆壁、張貼廣告海報、旗幟等貼面或噴漆廣告行為。
6	發票廣告	在發票上印刷登載組織或商品之品牌形象，加強曝光機會。
7	工商日誌、常用生活手冊	藝文活動節目表、火車公車捷運時刻表、導覽手冊、工商日誌等均可附加廣告行為。
8	電話卡、金融卡、信用卡、儲值卡、現金卡	電信公司電話卡、金融機構之信用卡、金融卡、信用卡、儲值卡、現金卡與其他卡型均可結合廣告議題。
9	LED電腦看板	利用街角、大樓、公共場所設置之LED電腦看板作各項商品或組織品牌形象之廣告活動。
10	立體POP店頭媒體	立體POP置於賣場，另於手推車、手提袋、員工服飾、店內音樂、購物指南……上開發店頭廣告媒體等。
11	捷運車站、航空站火車站、公車站廣告	利用捷運車站、航空站、火車站與公車站等公共場所進行點箱、站牌、旗幟、海報等方式予以進行之廣告方式。
12	交通廣告、宣傳車廣告	利用宣傳車從巷弄街道以流動式或定點式的靜態海報廣告或口語宣傳廣播方式進行之，以捕捉流動顧客。
13	購物袋、產品包裝袋	在產品包裝袋與購物袋上予以呈現商品或組織品牌形象。
14	戶外看板、海報、旗幟、布幔	視覺媒體、廣告看板或海報、布幔、旗幟……方式可放置在戶外或張貼廣告區，以展現廣告訴求主題。
15	集積包裝	集積包裝以展示商品或組織之品牌形象，並可秀出獨立形象及廣告效益。
16	雜誌廣告	廣告置於雜誌內，其效果一般而言尚屬不錯，其廣告費用也算合理，同時廣告時須看雜誌發行量與對象來探討。

（續）表6-12　廣告媒體工具建議表

序	媒體工具	簡要說明
17	夾報廣告	利用派報社將DM、海報夾附於報紙分送到各個報紙訂戶上，惟此方式大多限於區域或鄰里型市場爲主。
18	展示會、展售會、發表會	舉行商品發表會、商品展示會／展售會，加強聚積廣告效果。
19	宣傳單廣告	選派宣傳單分發人員分送（可於交通流量多的地區、人潮多的場所、學校、辦公大樓、社區……）。
20	通訊簡訊及電子郵件廣告	利用手機簡訊傳送商品訊息及網路電子郵件傳送商品／組織品牌形象之廣告行爲。

表6-13　廣告話題策略

1.懷舊記憶型：敘述昔日風土文化、日常作息、鄉土特色、餐飲美食等老舊記憶。

2.思鄉情愁型：利用思念故鄉與懷念故土／老家片斷心理來敘述話題。

3.生活片斷型：利用生活片斷以連續劇方式來串聯商品以家庭爲主之訴求與共鳴話題。

4.體驗現身型：藉由使用者／參與者之參與經驗提出證試話題。

5.形象掛帥型：以塑造身分地位與個性化形象來訴求商品主題。

6.感性感動型：以理性、感性、感覺與感動之手法達成感動品質訴求議題。

7.懸疑推理型：分段式廣告，造成參與者／顧客之期盼心理的廣告訴求議題。

8.音樂歌曲型：以耳濡目染家喻戶曉之流行歌曲、地方戲曲與藝術歌曲來訴求。

9.虛擬人物型：以虛擬人物或與眞實人物之互動達成議題之訴求。

10.卡通動畫型：以漫畫、動畫或卡通方式來點綴廣告議題。

11.純眞浪漫型：以男女浪漫感情與純眞愛情方式達成訴求商品之主題。

12.單鏡到底型：畫面簡單少有變動及情節單調，但以旁白來完成訴求主題。

13.偶像代言型：以影劇名流、知名作家與政壇名人爲商品代言人。

14.單刀直入型：直接挑明使用／參與此商品的眞正價值與效益的廣告訴求。

15.負面切入型：以反面類比方法、比較價格高低影響商品品質優劣之訴求。

16.置入行銷型：在節目進行中插入廣告訴求，至於廣告手法則可參考其他手法。

17.嬉戲熱鬧型：以喜劇嬉戲來達成主題之訴求。

18.威脅恐嚇型：以若不參與／購買使用此類商品將會發生怎樣或以恐怖手法來訴求商品。

19.填鴨叮嚀型：反覆叮嚀使消費者／參與者牢牢記住商品與組織品牌之廣告議題。

二、行銷推廣

　　休閒產業組織必須費盡心思，請顧客再度參與、重複光臨，成為該組織／活動的常客，因而將其活動的市場占有率往上推升。行銷策略規劃無疑的乃是將其服務水準、硬體設備、軟體作業活動、媒體廣告、熱場活動、促銷活動與顧客溝通管道等具體措施，試圖將休閒組織／活動利用行銷推廣的手法，予以經營顧客心理層面的管道，並將鉅細靡遺地將其商品／服務／活動傳遞到其目標市場／顧客之休閒行為上，爭取其認同、支持與參與，並藉以建立組織與商品／服務／活動形象與廣度，此種行銷推廣手法乃是積極與顧客建立關係，經營管理者與行銷管理者在策略上指導其組織成員如何提高服務品質，提供高品質的商品／服務／活動，企使其顧客滿意與組織獲利能夠順利發展。

（一）行銷推廣的具體作法

　　行銷推廣與促銷活動乃是在於落實與顧客建立關係，而且也是如何協助全球行銷服務人員提高經營績效之銷售業績的一切活動，顯然行銷推廣活動乃是以既有顧客為目標，更擴及於吸收更多的顧客，呈現集客的目標及市場占有率（如購物中心產業之提袋率、遊樂園產業的入園率、展覽產業的參訪率等）。

■特色化之行銷推廣活動

　　休閒產業需要具其與眾不同之特色，尤其數位化經濟時代，若不能時時開發創意，以創造更多的參與機會與商機，將無法在此時代永續生存下去。

1. 商品／服務／活動必須能夠以獨特方式展示或呈現出來：休閒產業之商品必須要有特色，並將此些特色充分傳遞給顧客／休閒者，藉由休閒商品資訊與視覺、感覺、感動來激發休閒者參與休閒，而此些特色的休閒商品必須要能呈現出來給予顧客高度吸引力，而此些呈現的方法乃需要事先企劃設計妥當。諸如購物中心之商品展示、餐飲店之圖片、照片菜單與實物展示、遊樂區之試遊、導覽與廣告

展示、展覽館之活動節目表等，均朝向吸引顧客注意進而參與／消費／購買之功能，能夠實現之目的。

2. 商品與組織之品牌形象，必須具有獨特之形象：商品品牌形象與休閒組織形象的獨特性，對於其目標市場與目標顧客較能創造吸引力，也能夠易於進行其商品企劃、商品定位與市場區隔，如此獨特化之商品／組織品牌形象，對於其組織／商品之經營績效將會是正面的、相輔相成的，否則若缺乏獨特之品牌形象，將會導致行銷經營目標無法達成。

3. 開發行銷企劃中的顧客計畫外之需求：休閒產業中的購物中心之非純購物行為、展覽館中之餐飲美食與美藝品、主題遊樂園之遊憩外購物行為、運動俱樂部之運動外購買商品行為等，大多非參與休閒者計畫中之休閒活動項目，惟因休閒組織的整體規劃，予以整合服務顧客的需求，而激發顧客／休閒者在進行其主要休閒目的之際而衍生之隨機性購買／消費／參與意願，此種創造需求的方式形成休閒組織之創新經營的回報，達到實值行銷推廣之具體成效。

4. 休閒產業步入專門化經營模式：休閒產業組織可以選擇專門化之經營模式，然而在選擇之時應該要先確認其組織的目標市場與目標顧客之結構，並作好顧客之喜好分析，如此才能進行專門化經營。所謂專門化經營在百貨公司的專櫃制度（in-shop）將各樓層分立為若干專賣部門以節省顧客選購商品之時間；購物中心也採取類似的專櫃制度將各區域或各樓層劃為商品專賣區；餐飲業也有類似傾向，如漢堡專門店、冰淇淋專門店、牛排專門店、披薩專門店、炸雞專門店、咖啡專門店、肉羹麵飯專門店等；SPA也有類似男子專門店與女子專門店之分；遊樂題發展主題園等均是。

5. 休閒產業可以思考定時定額計費之經營方式：休閒產業除餐飲業、購物中心、酒店俱樂部等較不受星期序列之影響外，大多會受到時間序列之影響，以致於每週一至週五時間門可羅雀，但是週六、週日與民俗節慶紀念日則人潮鼎沸之兩極現象，同時餐飲美食店在正餐時刻是人手無法應付，但非正餐時間則無法營業之行業特殊性，均有待研究引進美日先進國家之定時定額計費的經營方式，以為因

應尖峰人潮時段要如何吸引顧客，且不會因排隊或等候不耐煩之心理因素而流失顧客之模式，爲其組織創造尖峰時刻高週轉率的新利基。

■顧客需求導向的顧客滿足需求計畫

休閒產業的行銷經營必須以顧客需求爲導向來進行其行銷推廣策略，諸如：購物中經由以顧客需求導向設計之行銷推廣效果具體表現於集客率、提袋率及客單價等三大績效指標；連鎖加盟店則以客單價、客數爲二大績效指標；觀光旅館則以住房率、客單價爲績效指標等。

休閒組織要創造顧客滿足及有足夠的顧客／參與者／人潮，在內部必須執行內部的行銷推廣，經由商品的顧客需求功能之引燃爆發力，在外部則由專業的行銷管理團體結合行銷服務人員配合集客力，擴大客數之目標，運用媒體及各種商品推廣，熱場活動的靈活運用，依行銷推廣計畫程序予以推廣，如此將可創造出組織／活動的創新強勢與優勢，並在推廣計畫執中心以5W1H的模式來查驗行銷推廣策略，以達成顧客滿足需求與顧客滿意目標。

1. Who：對誰提供休閒服務？休閒組織／活動必須先確立其目標市場與目標顧客是誰，而針對其確認之顧客／市場提供休閒服務乃爲休閒產業之重要指導原因，而對誰服務所採取運用之媒體並不限定是廣告工具，而只要積極地面對其顧客採取特定之行銷推廣活動，同時若是針對目標顧客的推廣活動務必要特色化、精緻化與獨特化，其推廣效果方能提升。

2. What：對其提供何種休閒服務？休閒組織在區隔市場與市場定位時，即應考慮其本身之業種與業態，安排其爲目標顧客提供之休閒服務，如此才能符合顧客之需求並能滿足其需要，以提升其經營效率與宣傳效果。

3. When：提供之服務應能適時性調整：休閒產業易受到季節性需要、星期例假與節慶時間序列需要之影響，所以休閒組織必須針對其業種與業態之區隔而分別安排其行銷宣傳推廣策略，適時性分析乃針對其營業時段，查核提供服務之開始到結束時間所需要的人力配置

與服務資源準備，並予以研究如何作適時性之安排、適時性調整，包括營業時間調整、人力調整、商品資源供給量調整等在內。

4.Why：從顧客消費行為心理作顧客休閒行為之研究休閒產業的業種業態多元化，故其顧客消費行為心理端視其商品／服務／活動所屬之業務與業態，而有不同之顧客消費心理與行為，惟若同組織內有包含較多之業種業態時（如購物中心、複合式經營之休閒組織），應針對其各業態與業種予以整合其銷售功能與休閒體驗之價值。惟其較不利於作單獨商品或服務的消費行為心理分析，而若針對其外圍的活動，例如：購物中心之商圈、休閒組織之社區與生活圈、職業職位、年齡、性別、所得水準等結構，深入探討研究其所確認之目標顧客消費行為心理的特質與特徵。

5.Where：完成業態與業種架構後之顧客到底在那裡？要如何激發？：休閒組織從先期研究與規劃、執行開發、商品企劃、正式上市等系列必要的程序循序推展其所提供之商品／服務／活動，其重要目標乃是將其商品提供給目標顧客，可是顧客在那裡？此一重要議題乃在先期研究與規劃、執行開發以至商品企劃階段即已界定其目標顧客，而要如何將這些尚未交易購買／參與休閒之顧客予以激發前來休閒體驗則是相當重要的議題。

6.How：完成行銷推廣之經費多少？要如何評定顧客滿足計畫之績效？：休閒產業執行開發費用相當高，惟當組織執行開發完成，擬將其商品／服務／活動推向市場之行銷推廣預算經費到底多少才合理？一般而言，有採取量入為出法、銷售百分比法、競爭對等法與目標任務法等，然而預算編列必須與推廣顧客滿足計畫相結合，同時設定查核點評估其成效。

　　一般而言，行銷推廣效果評核乃依其推廣前後有關其組織／活動之銷售效果進行比較其心目中與實際的市場占有率、銷售業績，以決定其採行之行銷推廣活動是否成功，並以為下次推展行銷推廣活動時之參酌。

（二）行銷推廣的整體策略

■擬定行銷推廣之策略

　　擬定行銷推廣策略，首先應設定顧客滿意度指標，又設定顧客滿意度指標乃是擬定行銷推廣策略的首要工作，顧客滿意度指標與行銷推廣績效成正比，前期的顧客滿意度指標設定後，可使行銷推廣的各項策略之執行不致於迷失方向。

1. 商品滿意度：第一次來休閒組織／活動消費／參與休閒者，有可能從該組織之宣傳廣告刊物或電子媒體查詢、導覽手冊、介紹說明書、服務台或購買窗口詢問等方式，取得商品資訊，顧客也許有可能隨興或隨機性前來消費／參與休閒，但大部分的顧客無論一次或逐步獲取商品資訊後，他們的感覺如何？產生那些具體的反應？是形成商品滿意度的重要指標。

 （1）商品的多樣化：消費行為產生的前一步動作為消費者的選擇，其基本理念為消費者固然有購買慾望，但由於受個人可用所得限制的基本事實，他們必須以選擇性消費來達成心理上最大的滿足。因此為使顧客在消費行為之後心理上有成就，休閒組織的行銷推廣策略應作適當之機會安排，企圖使來客心理上得到消費心理之滿足感，而且面對顧客的多樣化、多變化性選擇需求，休閒組織需要能夠提供商品多樣化供顧客作比較與選擇，惟在顧客之比較選擇過程中，休閒組織之商品多樣化選擇儘可能不要受到商品業種之過度限制，因為過度的限制也可能使顧客失去決策行為之選擇能力。

 （2）服務人員的親切及熱忱：服務人員是代表休閒組織之觸角，直接與顧客溝通，因為服務人員親切的招呼與熱忱的服務，將使顧客滿意度大幅提升，並因此呈現優良的經營績效，休閒組織在行銷推廣活動時，必須針對其服務人員施予嚴格之訓練。

2. 破壞價格之行銷推廣策略：二十一世紀數位時代的消費者已覺醒，不再追求名牌去消耗手中富裕的購買力、滿足虛榮心，尤其透過國

民旅遊對國際價格比較的結果，超高的價位已無法支撐消費者的需求，於是產生巨大整體性的破壞價格，品牌忠誠度亦受重大的打擊，消費者產生自我約束的消費趨勢，故休閒組織應該推展較爲節約之行銷推廣活動。在採行破壞價格之後進行如下幾個行銷推銷推廣活動：

（1）物美價廉式的合理價格。

（2）提供休閒參與者／顧客充分完整的消費資訊，以利和顧客溝通。

（3）領導流行以滿足休閒參與者／顧客消費需求，領導流行乃以創新商品滿足顧客之需求，並提供創新銷售策略進行商品橫向結合。

3.集客策略之後的服務作業策略配合，以執行完整的行銷推廣：行銷推廣策略乃吸引顧客進入參與休閒活動，集客策略乃爲吸引顧客達成銷售目標所應採行之手段，以爲提升銷售業績。因爲吸引顧客前來參與休閒活動之後即爲促進顧客能增加消費／購買／參與週邊或衍生性商品／服務／活動，而此一促進策略乃有賴於服務人員之執行高品質服務作業策略。

4.目標客層與整合性行銷：藉媒體廣告把商品販售消息傳送給消費群，這種方式不但效果極差、花費極大，且會提高成本，行銷推廣效果將大打折扣。整合性行銷是一種先確定目標客層，再依他們的需要傳送必要資訊，廣告效果佳且成本低。休閒產業之行銷推廣策略乃採取鎖定目標顧客層之整合行銷方法，將其目標顧客明確定位，瞭解顧客消費行爲心理，也易於向其傳遞休閒商品／服務／活動資訊。

■組成行銷推廣專業團隊

休閒組織爲執行行銷推廣活動，應建置專業之行銷推廣團隊，此一團隊乃由專業公司人員及本組織之主管與推廣人員組成，來執行休閒組織之中期與長期行銷經營目標，以專業化經營、策略性經營，有目標有願景的宏觀角度，將休閒組織之內部與外部行銷效果呈現出來。而專業團隊之成

員應具備有該休閒組織／活動之專業素養,要有豐富經驗、懂得專業技術、心胸開闊、視野要寬要廣也要遠,對於專業需求須有足夠訓練等條件。

■行銷推廣之種類與執行

1.行銷推廣執行之基本要求:

（1）最佳業種安排所呈現的商品／服務／活動群組。

（2）優良的服務品質。

（3）最適價格策略。

（4）最佳的場所與設備之規劃,尤其動線及空間績效方面更須妥適安排。

（5）精細熱場安排所呈現出之集客力／人潮。

2.行銷推廣執行的方向:

（1）商品整合之行銷推廣,透過業種安排呈現的商品／服務／活動,必須具有豐富的商品種類,能給予顧客歡愉與便利之參與環境,及商品之多樣化供顧客選擇。

（2）行銷推廣活動效果衡量指標為:

‧採取之行銷推廣活動應能達到簡化休閒顧客消費決策。

‧經由推廣活動後應能達到增強休閒組織與顧客之行銷溝通效果。

‧推廣活動目的乃在創造休閒組織與商品之品牌形象及休閒舒適環境。

‧推廣活動結果應以增加顧客再度前來參與休閒之意願。

‧推廣活動之積極效果為吸引人潮活絡休閒氣氛,並減少尖峰離峰人潮之差距。

‧推廣活動可增加休閒參與者增強集客力創造更多商機。

‧推廣活動應能達成休閒組織之行銷經營目標擴大業績。

3.行銷推廣之持續檢討與改進:行銷推廣應能重視持續的檢討與改進,以達到永續經營與發展之目的,而此持續的檢討與改進可經由PDCA的管理循環觀念來進行,以達成行銷推廣之目標。

第四節　休閒產業之銷售促進與公眾關係策略

一、休閒產業的銷售促進策略

「銷售促進」包括各式各樣的誘因（incentive）工具（大部分皆屬短期性質者），藉以刺激目標顧客對特定的商品或服務產生立即或熱烈購買的反應。

準此，我們或可說：廣告乃在提供一個購買的理由，而銷售促進則提供了一個購買的誘因。銷售促進的工具包括：

1. 消費者促銷（consumer promotion）（如樣品、折價券、折現退錢、折價優待、回扣、紅利商品、贈品、抽獎、貴賓卡優待、免費試用、試玩試遊、商品保證、展示及競賽等）。
2. 交易促銷（trade promotion）（如購貨折讓、免費商品、二度參與休閒優待、商品折讓、聯合廣告、廣告與展示、折讓、銷售獎金、以及經銷與中介商銷售競賽等）。
3. 銷售人員促銷（salesforce promotion）（如紅利、銷售競賽、銷售大會等）在運用銷售促進之際，公司必須建立目標、選擇工具、發展方案、預試方案、執行與控制方案，最後評估結果。

（一）建立銷售促進的目標

銷售促進目標乃是由更廣泛的促銷目標（promotion objectives）衍生而來，而促銷目標則又源自更基本的行銷目標（marketing objectives），由此可知，就休閒產業而言，銷售促進之目標乃為誘導鼓勵目標顧客、激發潛在顧客試用／試吃／試玩／試遊，及吸引其他競爭者之顧客前來參與休閒活動，同時更在非節慶例假日與淡季時刺激與鼓勵其顧客前來參與休閒活動，抵制競爭者的銷售努力，期以建立顧客對品牌（含組織與商品品牌）忠誠度，以及擴展新的顧客群。

(二) 選擇銷售促進的工具

　　許多銷售促進的工具皆可達成上述的這些目標，促銷規劃人員應考慮各種類型的市場、銷售促進目標、競爭情勢、成本效益等因素。以下我們將討論用於消費者促銷、交易促銷、以及商業促銷等方面的主要銷售促進之工具。

1. 消費者促銷工具（consumer-promotion tools）：主要的消費者促銷工具，包括：樣品、折價券、折現退錢券、優價包（或減價包及組合包方式）、贈品、抽獎（分為競賽、摸彩、遊樂）、惠顧酬賓、免費試用／試吃／試遊／試玩、商品保證、聯合促銷、交叉促銷、POP展示等。
2. 交易促銷工具（trade-promotion tools）主要有折價、折讓、免費商品（即廣告贈品）等。
3. 商業促銷工具（business-promotion tools）：主要有商品展示會、商業會議、銷售競賽、紀念品廣告等。

(三) 發展銷售促進方案

　　行銷人員須明確界定更完整的促銷方案，其主要內容為促銷預算或誘因、參與條件、促銷期間、配送工具、促銷時機、總銷售促進預算等。

(四) 預試銷售促進方案

　　預試銷售促進方案乃為判別所選擇之工具正確與否？誘因夠不夠？表達方法是否明確有效率等內容。

(五) 銷售促進方案之執行與控制

　　任何個別的促銷方案均須建立其執行與控制的計畫。在執行規劃時，必須涵蓋前置時間與銷售延續時間，而所謂前置時間是指準備一個方案到正式執行時，所要花費之時間，其應包括初步的規劃、設計、包裝修改的批准、郵寄材料的決定、或是否運送到家，並配合廣告的準備、購買點的陳列、實地銷售人員的通知、個別經銷商區域的分配、贈品或包裝材料的

購買與印刷、預增存貨的生產、以及特定日期在配銷中心展示的各項準備活動，最後還包括對零售商配銷的時間表等。

所謂銷售延續時間（sell-in time）係指從方案推動之日算起，至促銷商品約有95%已經到達消費者手中為止，此時間的長短端視優待期間的長短而定，可能一個月，或為期數個月之久。

（六）銷售促進方案結果的評估

銷售促進方案結果的評估乃是絕對需要進行的，一般常用的評估方法乃是檢視促銷前、促銷期間、促銷後不久與促銷後之長期所顯示之銷售促進成果，一般而言，若休閒組織沒有具有暢銷商品或比競爭者優勢之商品，其品牌占有率又回復到原來的水準時，只能說銷售促進活動只改變了顧客的消費需求之時間型態，並未增加總需求量，依據Philip Kotler之研究結果：促銷的結果有時可以收回成本，但大部分無法回收，約僅16%左右可以得到報償而已。

但是銷售促進在休閒產業的整體促銷組合中仍然需要繼續推展，要使此一策略運作得有效果，必須界定銷售促進之目標、選擇適當的工具、發展銷售促進方案、預試、執行，以及評估執行成果。

二、公眾關係策略

公共關係（Public Relations; PR）是另一項重要的行銷工具，公共關係亦稱為公眾關係，一個休閒組織與其內部利益關係人與外部利益關係人須建立具有建設性關係與保持良好關係，在此「公眾」（public）之定義如下：

1.所謂「公眾」係指任何一群體，它對組織達成其目標的能力有實際的或潛在的幫助或影響。
2.所謂「公眾」即與特定的公共關係主體相互聯繫及相互作用的個人、群體或組織的總和，是公共關係傳播溝通對象的總稱。

（一）公眾的特徵與分類

公眾雖然與人民、群眾、人群一樣均為一定數量的人們所構成，惟其涵義與應用有著特殊的規定與意義，公眾之特徵具有：（1）整體性；（2）共同性；（3）多樣性；（4）變化性；（5）相關性，我們從此五大特徵來把握公眾的特定意涵，可以協助我們理解此一概念與人民、人群，特別是群眾這幾個概念間之區別。

一般而言，一個休閒組織公眾關係須由內部利益關係人與外部利益關係人間所形成。其分類如下：

1. 不同組織有不同的公眾（如圖6-13）。
2. 同一個組織有不同的公眾：例如股東關係、雇主員工關係、員工關係、社區關係、一般公眾關係、消費者關係、競爭者關係、供應商關係、金融機構關係、媒體關係、慈善團體與志工團體關係、宗教關係、勞工關係、工會關係、學校關係、政治團體與壓力團體關係、政府關係、業界關係等。
3. 同一種公眾有不同的分類：
 （1）關係重要度：分為首要公眾與次要公眾。
 （2）對組織的態度：順意公眾、逆意公眾、邊緣公眾。
 （3）對某穩定因素：臨時公眾、週期關係、穩定公眾。

競爭性

Ⅰ.競爭性營利組織	Ⅱ.競爭性非營利組織
Ⅲ.獨占性非營利組織	Ⅳ.獨占性營利組織

非營利性　　　　　　　　　　　　　　　　　　　　　　營利性

獨占性

圖6-13　社會組織之類型

（4）依組織的價值：受歡迎公眾、不受歡迎公眾、被追求的公眾。

（5）依公眾發展不同階段：非公眾、潛在公眾、知曉公眾與行動公眾。

4.基本的目標公眾分析：

（1）員工關係（全體職員、工人、幹部……）。

（2）顧客關係（購買者、消費者、參與者……）。

（3）媒介關係對象（新聞傳播機構與人士……）。

（4）政府關係對象（各主管機關……）。

（5）社區關係對象（含當地權力管理部門、地方團體組織、鄰居……）。

（6）名流關係對象（如政界、工商界、科技界、教育與學術界、影視歌壇、體育、文化、藝術……）。

（7）國際公眾對象（含國際性的政治、經濟、文化活動在內）。

（8）其他公眾對象（如股東、金融機構、商業關係、競爭關係等）。

5.行銷的公眾關係：

（1）PR的功能：PR常常被視為行銷拖油瓶（marketing stepchild），以及一種相當嚴重的促銷規劃之補救措施，一般而言，公共關係部門執行下列五項活動：

．新聞界關係（press relation）：與新聞界關係的目標在於將有新聞價值的訊息透過新聞媒體，以吸引對個人、商品或服務的注意。

．商品報導（product publicity）：商品報導係透過不同的媒體或努力來報導某些特定的商品。

．公司或組織之溝通（corporate communication）：此項活動包括內部與外部溝通，以及增進對此機構的瞭解。

．遊說（lobbying）：遊說涉及民意機關與政府機關，以促成有利的或防止不利的立法或規定。

．諮詢（counseling）：諮詢係將公眾事件、企業組織地位與形象等，提供給管理當局。

（2）行銷PR的任務：

‧協助新商品的上市。

‧協助成熟期商品的重新定位。

‧建立對某商品類的興趣。

‧影響特定目標團體。

‧防禦遭受輿論質疑的商品。

‧藉由建立企業組織形象使商品更受歡迎。

‧協助蒐集新商品資訊。

‧協助化解風險危機事件。

（3）行銷PR的工具：

‧出版刊物（publications）：包括年報、宣傳小冊子、文章、視聽器材、企業組織新聞報刊與雜誌等。

‧事件（events）：包括記者會、研討會、旅遊、展覽、競賽、週年慶等活動。

‧新聞（news）：涵蓋組織、商品、人物等新聞素材。

‧演說（speeches）。

‧公共服務活動（public-service activities）。

‧識別媒體（identity media）：包括型錄、海報、信封、信紙、摺頁、宣傳小冊、表格、名片、建築物、制服、車輛、股票、日誌等。

‧組織標幟系統與附屬導引系統。

（二）行銷PR的主要決策（如圖6-14）

1.建立行銷目標（如建立知名度與可信度、鼓舞銷售人員與經銷商、

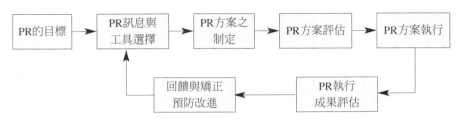

圖6-14　行銷PR的決策流程

降低促銷成本等）。

2.PR訊息與工具之選擇（如蒐集題材、挖掘新聞、製造新聞事件等）。

3.PR方案的制定。

4.PR方案的評估。

5.PR方案的執行。

6.PR執行成果評估（如展露度、知曉／理解／態度改變、銷售與利潤的貢獻等）。

7.回饋與矯正預防改進。

Smart Leisure

成功的購物中心促銷活動

一、開幕前的準備工作

（一）組成專業團隊

1.篩選來自不同工作領域的工作人員予以組成專業團隊，此一專業團隊負責管理承租廠商／零售商，並滿足其需求與期望，及創造一個良好的購物環境以滿足消費者／顧客。

2.制定正確的標準作業模式，建立溝通模式，將各個不同部門間與不同作業程序予以整合為正確而合理的標準作業模式。

3.編制適當的工作夥伴，在組織共同願景下擬定其行銷經營策略及建立組織之服務文化。

4.提供適當的服務期望及建立一個明晰的方向與標準，以確保有足夠資源與管道投入開幕前的準備工作。

5.儘早補實各部門主管，以使在購物中心業主之經營理念指導下，為其所屬部門提前規劃及建構協調程序：前端工作人員與顧客間完整的直接接觸想法。

（二）建構各部門重要的策略方針與作業程序

1.將購物中心之門禁安全／警衛、清潔維護、顧客服務、廣告與促銷、招商租賃、建築物管理、人事管理、行政與財務等部門予以組織完成。

2.標準作業手冊與程序之討論並確定發行，供各部門遵行，遇環境因素需要時得召集相關部門討論修改並重新發行之。

3.所有的標準作業手冊與程序定期稽核並檢討各部門執行狀況，以確定符合要求之標準作業手冊與程序，若有需要改進時應作修正以確保符合顧客之要求。

（三）任用並授權專業人士以利推行各項策略

積極找到正確的專業人士並授權其負責員工招募、研討、訓練、留置等一系列之策略，以建立強而有力之工作團隊來經營不動產，及強化工作人員之責任、認知與能力。

二、開幕的行銷規劃

關於開幕的時程及其主要規劃事項，整理如表6-14所示。

 焦點掃瞄

1.購物中心開幕活動企劃對於購物中心在開幕後的經營績效影響甚鉅，所以開幕活動的準備工作應該是鉅細靡遺地予以規劃，至於其他業態的休閒產業（如俱樂部、休閒遊樂區、主題樂園、觀光飯店等）是否也如此？

2.開幕前及開幕中的促銷活動所關注的議題焦點有那些？

3.購物產業與其他業態的休閒產業因開發與財務等因素，以致於採取部分先開業而後再正式開幕，其原因有那些？

4.購物產業之招商租賃乃是此一產業業主的重要經營項目與任務，至於招商租賃除本個案所提之要點外，尚有那些項目乃是必須加以關注的議題？

5.交通建設與交通設施、停車場均對購物產業之人潮與集客力具有相當之影響力，請問購物中心業主應在規劃開發時，即應進行此些項目之研究的觀點為何？

表6-14　開幕的行銷規劃

序	時　程	主要規劃事項
1	開幕前六個月	1.建立詳細的招商企劃書（含招商、租賃）。 2.制定員工權責／職務說明書。 3.設定招商條件指標，如商品規劃、集客力、提袋率、平均客單價、廣告目標、延長來客停留時間、塑造來客購物環境與情境、熱場活動計畫等。
2	開幕前五個月	1.規劃準備賣場規劃，如架構藍圖、購物中心的業態與業種（如表6-15）、商品定位（含商品種類、品質與價格水準、一般商品與特殊商品配比、自供商品）、主題商店（anchor store）。 2.招商租賃之目標與策略擬定，如市場分析、擬定策略、市場區隔、商品定位等。
3	開幕前四個月	招商租賃之執行： 1.擬定廣告爭取承租之整體策略。 2.主題商店條件及其招商方法。 3.一般商店招商辦法。 4.招商租賃之目標設定，如運用租金及抽成策略、簽定知名主題商店、展現完整的行銷推廣計畫、顧客導向之商品架構、專業經營團隊之成立。 5.協商合理的租賃條件。
4	開幕前三個月	招商租賃合約之擬定： 1.招商租賃合約的特性，如營業目標之成就、整合行銷之效果、有效商品架構與業種均衡發展、招商目標計畫達成與低空置率、超低的經營風險。 2.招商租賃合約之必要項目，如商號名稱、商業登記、商號住址、合約有效期限及延長規定，租金支付方式與額度，管理費用與公共空間維護管理費用（如水費、電費、保全費與保險費等），參與經營之商品（含編號）與業種、使用面積與公共設施使用約定、管理規則、違約懲罰規定、合約期間轉讓規定等。 3.招商租賃合約基本租約條款：如訂約日期、業主、租賃人與地址、商店名稱、租賃期間、租賃物件交予租賃人日期、試賣日期、固定最低租金（月、年）、租金百分率（年銷貨額百分率）、使用區域、保證金、保證人、商圈範圍、商店編號、商店面積等。
5	開幕前二個月	1.購物中心業主與承租廠商業主簽定招商租賃合約。 2.購物中心準備更詳盡的市場行銷計畫書。 3.購物中心重新檢討與制定各租賃商店之行銷經營目的。 4.銷售行動方案之擬定。

（續）表6-14　開幕的行銷規劃

序	時　程	主要規劃事項
		5.重新再度檢討調整市場區隔、商品定位。 6.確定開幕日期與時間，並使用於廣告宣傳活動中。 7.加強聯繫行銷推廣作業。 8.準備詳細手冊、DM、海報、POP等資料。 9.準備開幕促銷活動及腳本企劃。 10.查驗內部各項手冊與程序、報表是否確定。 11.查驗建築物有關軟體硬體設施是否完整。
6	開幕前一個月到開幕	1.集中全力於行銷推廣與促銷（含廣告、公眾關係……） 2.針對各部門、各租賃商店店長與服務人員作培育訓練。 3.每一部門及各租賃商店之銷售行動方案之確立與訓練。 4.全部門出動集中火力，全面為開幕作準備。 5.確立邀請貴賓名單。 6.重新明確確立目標／市場／顧客。 7.極力聯絡交通與治安警察機構作好開幕管制維持交通有關事宜。 8.積極作好鄰近居民、商家與公司行號公眾關係。 9.寄發邀請函。 10.全體人員正式定位，加強橫向與縱向溝通工作。 11.確認熱場活動及餘興節目表演活動。 12.評核有關業務準備成效。 13.緊急事件應變計畫編制與演練。
7	部分開幕	1.加強開幕節目流程之管制。 2.增加服務人員引導入店人潮。 3.達成開幕當日業績目標。 4.控管交通流量與人潮。 5.緊急事件處理與控制。
8	正式開幕	1.加緊行銷火力全開爭取業績與顧客滿意度。 2.舉辦開幕酒會。 3.開幕後三個月內召開行銷活動總查核（含服務品質、商店績效、商品績效、商品品質等在內）。 4.重新調整行銷計畫以符合開幕後所需要。 5.業主與招商租賃關係之維持： （1）追求並維持高顧客滿意度導向之內部關係。 （2）SC業主與招商租賃商店維持積極運作關係。如對內管理合理化、對外爭取高顧客滿意度，有效利用資源與人才，利用業績與租金的消長，建立業主與租賃廠商之關係，整合為購物中心形象、建立夥伴團隊經營關係。 6.建立顧客資料檔案資料，強化顧客關係管理。 7.訂定中長期市場行銷計畫。

表6-15　購物中心的業態與業種

業　態	業　種
1.零售百貨產業	1.服飾、日用品、食品、工具等。
2.量販產業	2.主題量販店、百貨量販店等。
3.商務旅館與會議中心產業	3.單一、多種服務機能。
4.展覽產業	4.藝品展示、新商品展示等。
5.休閒遊憩	5.遊戲場、運動休閒設備等。
6.觀光旅遊	6.娛樂場、電影院等。
7.辦公大樓	7.美食餐飲等。
8.教育訓練	
9.健診中心	

人力資源管理

學習目標

★人力資源管理之理念

★管理組織與人力資源

★組織規劃與組織設計

★人力資源發展

★國際化人力資源策略

　　管理就像是手上抓著一隻鴿子，如果用力過重，可能會殺死了牠；若是過於放鬆，則又很容易讓牠飛走。

——T. Lasorda

　　許許多多的運動員希望成為堅強團隊中的一員，但是，他們同時也希望可以用大的字體將他的名字印在他們的運動衫上。

——S. P. Robbins

　　工作一旦形成為一種習慣，成功的勝利感就有了一半。

——S. K. Bolton

Smart Leisure

共同理念與目標——怡紅院組織活力泉源

　　寶玉是怡紅院的權力中心，襲人是執行權力的管理中心，他們的組織活力來自：共同的理念、明確而清楚的任務目標……

　　就整體而言，賈府是一個沒有活力的組織。但在府中仍有些小型組織，可以從另一角度來討論，首先看看賈寶玉住的怡紅院。

　　元妃省親之後，唯恐大觀園荒廢，特傳旨要寶玉和眾姊妹進住。於是，林黛玉住進瀟湘館；薛寶釵住進蘅蕪院；探春住進秋爽齋；李紈住進稻鄉村。寶玉則選了離瀟湘館最近的怡紅院，每一院落有一位貼身服侍的丫環，如黛玉的紫娟；寶釵的鶯兒，怡紅院貼身服侍寶玉的是襲人。此外，還有大丫頭、小丫頭、奶娘、老婆子等，十至二十個僕人簇擁著姑娘小姐過日子。在怡紅院中，除襲人外，還有晴雯、麝月等七個大丫個，和小紅、五兒等八個小丫頭，加上李奶媽和打雜的老婆子，服侍寶玉的僕人大約有二十人，由襲人承寶玉之命管理這些人。如果寶玉是怡紅院這小組織的權力中心，襲人就是執行權力的管理中心。怡紅院在大觀園中是一個很有組織活力的院落，平日對寶玉的飲食起居，都能照顧得無微不至。寶玉放學回來，會有人在二門迎接；寶玉半夜醒來，也有人睡在外間應聲。天涼了，有人送衣服到書房，老爺叫了，晚上有人督促寶二爺讀書理功課。第六十二回，眾丫頭決定晚上關起門為寶玉過生日，請來了黛玉、寶釵、探春等，行酒令熱鬧一夜。這種違背家規的事，在別的院落是不敢做的。在危機處理方面，寶玉挨打了，賈母、

王夫人親自送回怡紅院，大小丫頭忙著倒茶打扇子，襲人則悄悄到外面找寶玉的書僮，問清楚挨打的原因。襲人據此向王夫人建議，讓寶玉搬出大觀園。還有一次，是寶玉將賈母剛給的孔雀裘燒了一個洞，送出去找人補，外面的裁縫都不敢接。最後由晴雯抱病連夜將孔雀裘補好。書中對這一段情節描寫得非常生動，充分顯示怡紅院的組織活力。怡紅院的組織活力來自一共同理念：照顧好寶玉的日常生活。從襲人起怡紅院約廿個僕人，照顧寶玉是他們唯一的任務。因為寶玉是賈母、王夫人的命根子，對寶玉的飲食起居穿著服飾處處留意，稍有不慎就會將服侍的人叫去罵一頓。所以，上上下下無不兢兢業業照顧好寶玉。其中襲人和晴雯對寶玉有情，服侍寶玉當然更是盡心盡力。而且，賈府的僕人分工很細，誰負責打掃清潔，誰負責澆花餵鳥，誰負責服侍寶玉穿衣，誰負責服侍寶玉進餐都各有專人，不能隨意有所踰越。第二十回小紅就因沒準時為寶玉送茶，被晴雯、麝月等罵得滿頭包。襲人以其準侍妾的身分將怡紅院管理得井井有條，使該院落成為充滿活力的組織，給寶玉最好的照顧。

（資料來源：工研院組織活力網，陳陵援。）

 焦點掃瞄

1. 從此篇文章中，我們可以瞭解到一個組織要能夠充滿活力、為其共同理念與目標而努力，乃是其組織要能夠進行策略性人力資源管理，否則不易達成其組織目標。

2. 怡紅院的組織目標乃是照顧好賈寶玉的日常生活，緣此怡紅院的組織與權責分工將會影響其組織之任務目標是否能圓滿達成。

3. 組織使命或組織理念、組織結構與組織文化乃是人力資源管理的內在環境三大要素，而此內在環境之變化必將影響到該組織之人力資源管理策略。

第一節　人力資源管理之理念

　　休閒組織中的所有活動，均須仰賴到人的服務與管理，因此休閒組織要能夠深切瞭解到如何善用人力資源與用人發展之重要性，而數位時代的人力資源管理也因從業員工特性、政治、社會、經濟與科技等影響，必須跳脫傳統的次要的與消極之角色，蛻變爲主要的與積極性的角色，也就是人力資源不再只是處理傳統的人事管理事務而已，尚且要增加策略功能，方能將人力資源管理將活性化，提高休閒組織的顧客滿意度。

一、人力資源管理的意義

(一) 人力資源之意義

　　人力資源之意義依Carnevale（1983）之看法，著者予以整合並將之定義爲：

1. 人力資源主宰著經濟資源的生產與享受活動。
2. 經濟成長的啓動者乃是受過教育與訓練，同時也是有工作精神與身心健康之人力資源管理者。
3. 人力資源乃是歷久不衰的、源源不絕的資源。
4. 人力資源的GNP／GDP之貢獻已逐漸躍居其他物質資源之首。
5. 人力資源若未善作策略性規劃時，未來很可能會不敷應用於數位化時代。
6. 人力資源策略性規劃、管理與發展，將持續形成對經濟發展的貢獻與優勢。
7. 經濟生產力之貢獻者與啓動者乃是人力資源，也就是人力資本（human capital）。

(二) 策略性人力資源管理之意義

　　人力資源乃是有價值的資產，具有生產性的能力，乃爲創造經濟成長

的根源，惟人力資源從其取得人的資源開始，經過策略性規劃與管理後得以轉換與提升人力資源的價值、效益與競爭優勢。所以我們對於組織需要什麼樣的人力資源方能達到其組織願景、使命與策略目標？組織需要那些特殊性內在資源與外在環境機會才能發展組織的員工共同努力完成其共同願景、使命與策略目標？組織要如何用人與組織規劃、發展與績效評核，以厚植其組織之競爭優勢？……此些問題乃需要經由策略性規劃、發展、管理與控制其人力資源是否能將組織之內部與外部資源與機會妥為應用發展，乃為策略性人力資源管理之議題。

1. 人力資源管理的角色：依據Schuler（1987）、Hall & Goodale（1986）、張火燦（1996）之研究，人力資源管理人員欲達成其組織之目的，需擔負之角色：（1）制定組織政策的角色；（2）提供服務與代表者的角色；（3）稽核與控制的角色；（4）創新的角色。

2. 人力資源管理外在環境與機會分析：人力資源管理其外在環境與機會易受到PEST因素之影響，所謂的PEST乃是政治、經濟、社會與科技因素，此四大因素之任何變化將會對人力資源管理產生直接或間接之影響，因而導引組織修正或調整其組織之策略。

3. 人力資源管理內在資源競爭分析：人力資源管理受到組織之願景、使命、經營目標、策略行動、方案與策略績效評估之影響所及，導致其組織的願景、使命與經營策略、組織結構與組織文化發生改變或重組（如表7-1）。

4. 組織人力資源管理之內在與外在環境關係：由於人力資源管理受到內在資源之優劣與外在環境之機會與威脅等因素之影響，因而人力資源管理要時加盤查出其困難點，及早作整體之考量與安排，企能符合組織需要，並可順利地將人力資源管理系統予以順暢的發展與運用。而人力資源管理乃受到其內在資源與外在環境之變化影響而必須及早因應以適應數位化時代的人力資源管理之策略規劃。

表7-1　人力資源管理之內在資源競爭分析

因　　素	簡要說明
組織願景、使命與經營策略	1.願景乃為組織及全體員工所共同要求達到成立組織之企圖與理由。 2.使命則為組織的願景達成工具，其目的乃在於達成組織之願景。 3.經營策略乃為有效運用man、money、material、machine/equipment method、information、time等方面資源的指導原則。
組織結構	1.組織結構乃為完成人力資源管理目的之重要因素。 2.組織結構乃為工作任務與各部門間之架構與任務編配。 3.組織結構能夠影響組織成員朝向組織目的之行為。 4.組織乃為達到組織願景／使命／目標的手段與工具。 5.組織結構決定人力資源決策內容與過程、抉擇。 6.組織結構左右到人力資源部門之結構與在組織中之地位。
組織文化	1.組織文化為一種適應性的調適機能，予以結合社會與個人的結構。 2.組織文化乃為組織之共同認知系統、共同符號與意義系統、共同的人類心靈意識之投射。 3.組織文化受到組織之環境影響，組織之經營者、組織的CEO與組織成員在組織中的作業管理系統，組織願景與使命，目標的影響力與認同力、支持力，個人利益轉化為組織利益之意圖與認同，組織之經營策略本質之影響。

二、人力資源規劃之意義

人力資源規劃受到組織之策略規劃影響，而有所謂的人力資源規劃之調整與規劃的過程與內容。

(一) 人力資源規劃決策

人力資源之功能單位大致可分為組織規劃、任用、薪酬、組織發展與勞資關係等次級單位，而其人力資源組織乃受到組織之願景、使命與經營目標與策略行動之影響，所以組織的人力資源規劃將會受到組織之經營策略之影響而產生不同的匹配。

組織經營策略依張火燦（1996）之研究大致分為三個層次：總體策略、事業策略與功能策略。人力資源規劃之決策層級大致分為策略層級、

管理層級與作業層級等三種層級，依據美國學者Galbraith & Nathanson（1978）與Fombrum & Tichy（1984）將各層級的意義對人力資源各項功能之涵義及張火燦（1996）將人力資源規劃與經營策略透過組織層次整合爲水平與垂直兩種方式，以達到經營決策與人力資源規劃彼此互相關聯的作用。

（二）人力資源規劃之模式

人力資源規劃大致上須針對如下幾個方向予以探討：（1）經營目標與經營策略；（2）內部外部人力資源；（3）策略性人力資源問題；（4）人力資源供需分析；（5）策略性人力資源目標與策略，而綜合中外各學者論點，本書擬以張火燦（1996）之模式，作爲人力資源規劃之模式（如圖7-1）。

人力資源規劃之目標係用於人力資源策略行動方案之擬定與實施之導引，以及實施績效評估時之依循標準，而更可引用爲修正與彈性調整各個規劃階段過程中之策略行動方案，以達成組織之人力資源管理目標。

第二節　管理組織與人力資源

二十一世紀數位化時代乃是多變的工作世界，因爲數位時代經濟的變化對於休閒組織之影響可謂是很重要的一項變數，如今的工作世界與未來所可能引發的變化，乃是和二十世紀之模式有相當多的差異性存在。

一、數位時代乃是多變化多樣性的時代

（一）新經濟時代

新經濟時代（the new economy）的來臨，意味著把以前稱之爲舊經濟時代，而會有如此大的差異與變化乃因二十一世紀的經濟受到了全球化、科技變化、工作市場潮流、多樣化文化、多變的社會需求與期望、企業追

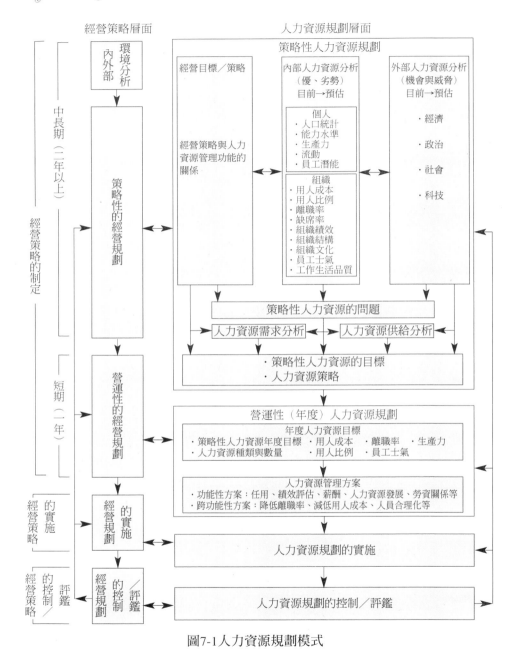

圖7-1人力資源規劃模式

資料來源：張火燦，《策略性人力資將管理》，揚智文化公司，1996年，p.105。

表7-2　新經濟時代的變革與需求

變革因素	主要說明
全球化國際化與地球村主義的盛行	1.地球村之主張,使得在定義組織的經營界線上將變為無國界主張。 2.全球化不是單指作跨國式經營而已,而更要求各種型態的組織間之競爭更為激烈,所以競爭模式有Porter的五種力量之競爭模式及競爭者不限於國內競爭組織也應考量國外競爭組織的加入。 3.全球乃為擴大市場與降低成本,因而形成跨國性的貿易聯盟(如APEC、NAFA、OECD、歐盟等)。
科技發達導致的技術變革	1.資訊與通信科技之發展,帶動企業界e化與m化的發展。 2.改變了人們之創造、儲存,使用與分享有關資訊之方式。 3.改變了人們工作、休閒、消費之行為模式。
知識工作時代的來臨與變化	1.知識經濟時代的來源,造成一股委外服務,SOHO工作與上班模式。 2.工作模式與工作價值觀不再是朝八晚五與到工作場所才能工作,工作即是休閒,工作不再是唯一的選擇等。 3.知識性產業之發展,帶動企業技術知識化,智慧與經驗知識化,不再是以往「師傅或師徒制」所可比擬。
地球村文化多樣性	1.女性就職與參與就業比例逐漸提高。 2.地球村興起導致無疆界之文化多樣性萌起發展導致工作之多樣民族文化融合,管理者必須更加瞭解各民族文化,方能作有效之管理。
多變的社會需求與期望	1.企業公民與社會責任之為現今企業必須重視之議題。 2.綠色環境保護、綠色商品、清潔生產與綠色製程之需求日愈升高。 3.公益形象乃為現今企業不得不重視的組織形象議題。
企業家乃要追求利潤滿足顧客需求	1.企業要講求利潤最大化及經營風險最小化。 2.企業必經提供滿足顧客之需求與期望的商品/服務/活動。 3.數位時代企業永續經營基本要素乃為Q、C、D、S(Quality最適品質;Cost最低成本;Delivery/speed快速回應與交貨;Service感動的服務)。

求利潤及愈來愈要求滿意與滿足的顧客等因素(如表7-2)所導致之質變結果。

(二) 新組織時代

二十一世紀的組織與經濟一樣,新組織時代(the new organization)中受到許多變革因素(如表7-3)的影響而使得組織變得更有彈性,更有能力適應多變化之新經濟時代要求的新組織。

表7-3　新組織時代的變革與需求

變革因素	主要說明
委外派遣勞工與臨時契約工作制度	數位時代歷經二十世紀泡沫經濟、金融危機、全球性恐怖組織活動、美國阿富汗伊拉克戰爭、病毒盛行等因素所致企業改變僱用正式或永久性員工之模式為採用人力派遣服務之員工或以臨時契約型態聘僱員工等模式。
勞動力多樣化與多樣化文化之勞工組合	1.全球化國際化與地球村盛行，使企業無國界，因而同企業內齊聚了各種族各文化之勞工。 2.為管理上述現象勞工變成了注重教育訓練與員工福利，提供予勞工有關懷之感覺。
注重推行全面品質管理	1.數位時代要求符合顧客要求，滿足顧客需求與期望，同時強調「Q.C.D.S.」的精神，所以要將全組織導入TQM（全面品質管理），保持企業之永續發展競爭優勢。 2.ISO9001（2000），ISO14001（1996），ISO／TS16949均強調品質管理之經營與哲學，不再是品質檢驗、品質管制與品質保證等主張，而是講究重視顧客，持續改進，改善所有的商品／服務／活動之品質。
組織精簡、再造、重組之蛻變精神	1.扁平化組織與專案型組織之盛行。 2.重組組織、再造組織、簡化組織與高績效組織與員工的要求，乃在於塑造組織蛻變之契機。 3.作業程序與標準之再造、降低作業時間、縮短作業流程、降低浪費與提高組織及作業價值與效益。
塑造核心專長與優勢	1.發展組織之核心專長與技術、能力。 2.發展核心事業，培育競爭優勢。
彈性工時制度	不用拘泥於傳統的三八制工時制度，而可視工作性質採取彈性工時制度（不再硬性規定工作時間之起訖限制）。
獎賞與激勵制度	打破以往論工時計酬之方案，改變為依工作績效與員工價值來論薪之方式，以提高員工作士氣與工作效率。
責任中心與利潤中心	1.打破以往吃大鍋飯的制度，改以責任與職能之賦權行為，提高各員工之責任心與工作士氣。 2.建立各部門／各事業單位的利潤中心體系，提高工作意願，工作士氣與工作效率。
賦權取代授權	1.授權往往既授權也授責，以致於授權者未能定期實施評核被授權者之績效情形，因而績效不佳。 2.建立賦權精神，即只授權而不授責，授權者仍有其責任與義務查驗被授權者執行績效之情況，並要肩負起督導、協助與顧問之角色，進而培育獨立作業之領導人才。
社會責任與社會道德	企業不只要賺錢與利潤，同時更要負起社會責任（如環境保護、勞工照顧與關懷、勞工工業與職業安全衛生等），並要注重社會倫理道德之規範與制約。

（三）新員工時代

二十一世紀新經濟時代與新組織時代乃是為變革與對員工重新定位，以使得員工在工作中得以快樂、平安與愉悅，工作後得以休閒、生活與體驗，所以新員工時代（the new employee）之變革與要求的定位如**表7-4**。

二、管理組織與領導者

二十一世紀的變革，導致經濟組織與員工均發生極大的本質上的變化，而此些新經濟、新組織與新員工之變化自然也影響到組織的領導者，所謂領導者之工作有那些（what）、做什麼事（which）、為什麼（why）、如何做（how）、誰是領導者（who）等問題與議題也會跟著變革創新。

組織內的成員可分為幾個層級，而各個層級內的人員可分為管理與專業／技術兩部分。管理在一個組織之中乃是屬專門的學術領域，是該組織的核心系統，在組織中各部門各單位之管理方法與行為，乃受到組織文化

表7-4　新員工時代之變革與要求

技能專長勞工之報償高於一般勞工	1.二十一世紀講究科技、快速、效率、品質、服務與價值所以一般沒有多種職種技術之勞工將會薪資報價愈來愈低。 2.唯有具高技能或多種技能的勞工方能適存。
工作保障越來愈低，勞工要自求多福	1.數位時代之多變性、多樣性與科技性導致企業不再僱用永久性員工，以致於契約工沒有工作安全保障。 2.勞工要生存要能愉悅工作只有建立自己的核心專長與技術、價值貢獻度等特質，方能生存下去得到工作保障。
員工與企業均須建立員工工作生涯規劃制度	1.以往時代企業要為員工建立職業生涯規劃，但現在要員工自己建立職業生涯規劃，自己的命運自己主導，自己的收入自己規劃。 2.但是企業仍要透過職業／專長之教育訓練為其員工建立職業生涯規劃，以提高工作士氣／效率／價值。
員工工作壓力日增，心理困擾愈多	數位時代的多變性、多樣性與創新性導致企業之轉型快速，同時要求效率／價值之壓力日益增加，所以員工之工作壓力與心理困擾也愈來愈多。
員工身體健康要求成為主流勞工思想	工作壓力大、生活忙碌、職場競爭壓力大等因素導致員工身體健康成為員工與組織所必須共同關懷的議題。

與經營理念、組織願景的影響，所以其大致上是有些類似性的；而專業／技術系統則受到各部門各單位各有其必須之專業知識與能力之影響，而有各自不同的功能。

（一）領導統御（leadership）

二十一世紀全球化國際化已爲潮流，領導者在組織中乃是關鍵性的靈魂人物，應能辨識不同之情境，確認部屬與顧客之需求與期望，而建置適合時代潮流之組織文化，同時其領導之風格也宜作調整，以展現其領導之績效與魅力，達成組織永續經營之目的。

■領導統御之意義與思維

1.領導統御之定義：

（1）韋氏大字典：領導乃是獲得他人信任、尊敬、效忠與合作的行動。

（2）傳統的組織理論：領導是組織賦予每個人的權力，以統御其部屬，完成組織之目標。

（3）現代的組織理論：

‧領導是領導者與被領導者間的交互行爲，以人際互動的方法，影響組織成員以激發其企圖心進而實現組織之方針目標。

‧領導是有一定順序和條理，以調理人群帶領示範之活動。

2.領導類型：管理者會把組織之管理方式界定在規定的規範之內，要求組織內成員在其框框內運作，以致於組織缺乏創新性與生命力，而無法承受激烈變動時代之衝擊；領導者則能夠引領其組織創新突破，因應盲點與經營風險，進而帶領其組織成爲具競爭優勢之組織，隨時適應時代之潮流，能夠變革轉型、永續生存與發展。此兩者各有不同之管理情境（如表7-5），而領導之類型（如圖7-2），分述

表7-5　領導與管理之情境

領　導	管　理
在方向、路線、行爲、意見上發揮影響及引導其所屬員工，共同完成組織賦予的任務。	經由他人造成、完成，承擔或負責、處理之努力，以達成組織賦予之任務。

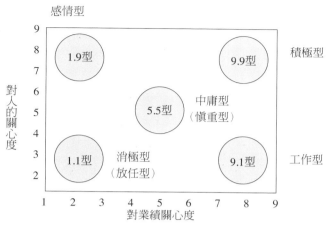

圖7-2　領導型態

如下：

（1）9.9型：為了工作效率之提高，對工作安排或工作方法要求甚嚴，另一方面，深深愛護部屬，很受部屬尊敬與愛戴的一型。一般而言，堪稱優秀的領導者。

（2）9.1型：似乎稱之「工作狂」為宜，心目中只有工作效率的人可列入此型，對於工作（如工作安排、工作方法、出貨安排……）均事必躬親且強制推行工作，此類型領導者工作績效很高，惟無法培養人才且扼殺部屬參與及創新的智慧之萌芽。

（3）1.9型：總是優先考慮部屬的情緒，以營造和睦睦良好的工場氣氛為第一考慮項目的類型稱之，此類領導者易形成寵壞部屬與現場士氣低落與紀律鬆弛之現象。

（4）5.5型：不管對工作安排、工作方法，乃至對部屬的照顧，都是採取中庸之道，可以說是最為無隙可擊的慎重型，此類領導者應由組織再嚴格要求為佳。

（5）1.1型：工作安排、工作方法乃至工作改善等等都委任部屬去做，而對部下照顧也少有表示，接近所謂放任的型態，對任何事都是很消極的不做不錯主義型，此類領導者乃是不合格的。

3.領導者必備之態度與想法：
 （1）要瞭解管理必須是「有意識」的管理，而不是盲目的管理，即管理要有明確的目標（而且目標最好可以量化）。
 （2）要用「科學的方法管理」，凡是做一件事情必先有Plan→Do→Check→Feedback & Action→Plan→……一直到完美方可停止，同時還要把成功的經驗保存下來，作爲下次工作改進之參考。
 （3）要建立一套明確的做事原則與制度，使部屬有所遵循。
 （4）要有「成本意識」，必須以最低的成本去完成最好的工作或商品、作業、活動等。
 （5）要有「品質意識」，任何活動與作業均要以滿足顧客之需求與期望爲目標。
 （6）要有「勞動時間銀行」之體認，瞭解部屬之時間成本如何？
 （7）要有內部顧客之流程方法與流程管理能力與認知。
 （8）要瞭解組織之原理與原則（如命令系統統一原則、管理範圍之原則、工作分配之原則與權限委任或授權之原則等）。
 （9）要讓員工有參與感，自動自發地工作，養成高度之敬業精神。

■如何成爲一位優秀的領導者

 1.領導者必備的條件（如工作知識與技術、管理知識與技術、教導工作之技能與熱誠、改進之技能與企圖心、領導部屬之技能、品質與成本意識等）。
 2.如何有效推行管理工作（如事前考量工作之進行方法的完善計畫；爲實施改進計畫而合理地組織人、事、物；推展組織機能發揮組織力量；依照工作目標做好協調工作，定期追蹤、查證與驗證是否照計畫執行）。
 3.如何擬訂計畫（如確認目的、掌握事實、對事實加以思考、擬訂計畫案、決定計畫案）。
 4.如何運用組織（如命令統一原則、管理幅度原則、工作劃分原則、責任與職權授權／委任原則）。
 5.如何命令（如完善命令、命令種類——可分爲命令、請託、商量、暗

示、徵募）。

6. 如何接受命令（如掌握命令意圖與要點、正確判斷命令之內容、把握時機付諸實施，確認並檢討實行）。

7. 如何報告（如什麼時候要報告、報告前準備、報告之方法、報告書製作）。

8. 如何進行工作改進（如分析作業、對每一作業單元自我檢討──以5W1H方式針對材料、設備、工具、設計、配置、工作場所、安全等方面）。

9. 如何維持品質（如設備維護保養、原材料品質、作業程序、作業標準、說明與規範、監視與量測、溝通與領導統御）。

10. 注意工作安全與衛生，預防災害發生。

11. 歡迎並教導新進員工。

12. 輔導所屬做好新人面談工作。

13. 如何參加會議（如準時、事前閱讀討論議題及資料、預擬發問事宜、會議時之應對應開放心胸發言與傾聽、不獨占話題、不說與主題無關之話語、不感情用事率直地發言、不忘記幽默、不堅持己見、不強人所難、決議事項應由衷支持與接受）。

14. 如何主持會議（如宣布開會、指示議題、指導討論、作成結論）。

15. 如何稽核部屬之工作（如決定檢查之項目、要有明確具體之稽核標準、決定稽核方法、決定稽核頻率與時間、稽核後改進成效追蹤）。

16. 做好考核部屬的工作，確保公正、公平、公開之原則。

17. 維持工作現場之工作紀律。

18. 處理工作現場所發生之「人、事、時、地、物」方面各項問題。

19. 提高部屬之工作意願與士氣。

20. 激勵部屬、獎罰分明且立即明快處理。

21. 鼓舞部屬發揮創意與提案改善之建議。

■權責劃分作業（authority）

1. 以領導特質驅動，以領導風格經營：

（1）領導不是靜態的，是行動且具關鍵性的。

（2）以行動迎接挑戰，以破除改進對策之迷失。

（3）領導人必須具備作業時之修為、決心與勇氣之特質，以帶領組織持續改進。

（4）建構組織團隊、組織願景與勇氣行動之領導品質，以培養顧客為重、員工授權與持續改進之領導特質。

（5）領導人應建構理性的、客觀的、激勵的、支持的領導品質去經營其組織，方能以全新的領導風格開創組織永續經營的學習環境與成功契機。

2.有效的領導模式：（如圖7-3）

（1）強勢領導。

（2）魅力領導。

（3）專業與創意領導。

（4）共識領導。

（5）指標領導。

（6）制度領導。

3.權責劃分作業：

（1）每一階層均制定其工作職掌／工作說明書。

（2）建立職務代理人制度。

（3）建立各階層職務之資格條件，訓練經歷與知識經驗之標準，以

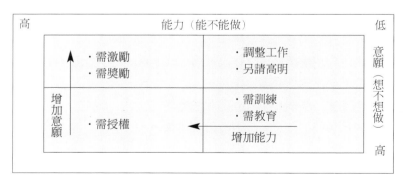

圖7-3　分析部屬

為建構教育管理程序。

（4）訓練需求之參考。

（5）適當的委派：

‧決定委派的工作。

‧選擇適當的委派人選。

‧協助被委派人員。

‧定期的報告與監視量測。

‧給予鼓勵。

（二）領導者及其工作領域

組織必須有領導者的存在，組織為此也必須支付一定的成本或額外的費用，所以領導者應該要具有附加價值（value-added）才能夠顯示出其在組織的重要性與必要性，而所謂附加價值乃是領導者所創造的利益必須大於組織所支付予其的成本。

■領導者的分類

上述已說明領導者可分為高階主管、中階主管、基層主管三個層級，而在二十一世紀數位時代的組織走向扁平化與專案型的組織時；則可能主管層級不再作如此分類。

如圖7-4中，星團式組織是未來的企業組織結構模式，管理階層負責指引大方向，而雇員則真正獲得了自主權。一個星團組織（cluster organization）可以被看成一組互相牽制的環，中心是CEO，外面一圈是高層經理，再外圈是中層經理，最後在邊緣上的一組小圈是各工作小組。各工作小組之職責為：掌握管理職能、發展自身專長、表現出明顯的注意客戶的需求、將決策貫徹落實、對其掌管之業務負成敗責任。

■何謂組織

組織是二人或二人以上為達成共同目的，以責任分工的方式做有系統的結合，每一個組織都有各自不同的方向，這些方向多半是其組織之願景、使命與經營目標；而且每一個組織均係由人所組成，比如公司、政府機關、民意機關等均稱之為組織；同時所有組織均各自視其達成願景，使

圖7-4　星團式的組織

命與經營目標之需要而發展出一套系統化的結構，來釐清並限制其成員的
行為。所以組織應是一個有目標、使命與願景的群體，並作系統化的組織
結構規劃，其目的與家庭不同的乃是其為滿足其顧客之需求與期望，完成
其組織目標。

■領導者與組織行為之關係

領導者之管理工作大多要經由一群人一起工作，其合作之成員包括其
直屬主管、同仁與其轄屬之部屬，在進行其工作任務與目標時，應該要具
備內部公眾關係能力與溝通協調之技巧，及處理此些問題的重要資產。

1. 組織行為之領域：組織行為乃是有系統的研究組織之行動（行為）
 與態度、員工的工作滿意度與組織內所發生的與工作有所關聯的行
 為。
2. 領導者的工作與技巧：
 （1）管理的功能：領導者的管理功能乃為規劃、組織、命令、協調
 與控制。
 （2）管理的角色：領導者的管理角色乃為扮演組織的人際關係角
 色，資訊傳遞角色與決策制定角色。

（3）管理的技巧：領導者必須具備有一般性的技巧（如診斷的技巧、人際關係的技巧、專業技術的技巧、政治技巧等），以及特殊的技巧（如控制組織的環境與資源、組織與溝通協調、蒐集分析資訊、提供組織與員工成長與發展機會、激勵員工與處理衝突，及策略性問題解決能力等）。

3.領導者的勝任能力：數位時代的領導者應該具有用人、留人與策略規劃其組織的人力資源管理之能力，應能培養出有效率與效能的組織團隊。

第三節　組織規劃與組織設計

　　組織之內部資源與外部環境，應該是持恆的運作而呈現動態之變化，組織為克服不利於其組織之環境威脅，並能掌握其組織發展之有利機會，藉以提高其組織績效，形成一個高績效的組織，於是乎有必要進行其組織之規劃工作。

一、組織規劃之意義

　　組織規劃乃為解決組織所面臨之問題的工具與方法，一般而言，其功效乃為預測組織之內部資源與外部環境的變化情形，並予以改進組織之瓶頸以提高組織績效，而其進行組織規劃之範圍應該包括：組織內的人員調整異動、改變權責與組織體系之關係、個人與部門間的職務與責任之調整、工作關係與組織績效之改進、修改組織運作型態（如責任中心、成本中心、利潤中心等）、組織結構模式之調整與異動等。

（一）組織規劃之目標

　　組織規劃之目標包括：適應或改變組織環境、解決組織所遭遇的問題、抓住組織改進或調整之時機、及增加組織績效與降低組織運作成本等。

（二）組織規劃之時機

組織規劃之時機包括：組織規模增大或強化時、員工員額擴增時、組織願景、使命與經營目標發生變化與需要修正時、組織內核心人物異動時、組織經營策略變更時、市場競爭優勢與地位改變時、新商品或新事業之研發成功上市時、政府法令規章修正時、組織發展為全球化時⋯⋯這些情形均是進行組織規劃之時機，當然，新組織設立時要進行組織規劃。

（三）組織規劃之要素

組織規劃之要素包括：組織目標與功能、組織之形成、組織之關係、直線關係與幕僚關係、自主範圍與控制程度、彈性與僵硬性運作機制、溝通方式、獎賞激勵與報酬、升遷調整等。

（四）組織規劃之步驟

組織規劃之步驟包括有：

1. 確認組織規劃之需要性及規劃進行時應考量之問題點。
2. 遴選參與規劃之人員進行資訊蒐集分析、評估與報告等作業。
3. 領導者須與規劃人員溝通組織之願景、使命、經營目標及規劃之目的與有關困難點。
4. 作組織規劃之內部資源與外部環境的競爭優勢分析，確認組織優劣勢機會與威脅所在。
5. 進行訪談，蒐集如下資訊：部門之功能、績效、隸屬關係、責任與權責、制度規章與程序標準、各級幹部能力、員工士氣、影響部門之內在與外在因素、員工培育與發展情形、薪酬獎賞與激勵、勞資關係與各部門互動情形等。
6. 蒐集與分析規劃有關資料，以確認上述訪談所得資料。
7. 瞭解組織之外部公眾關係。
8. 運用統計與管理知識研擬組織結構計畫並作測試檢核其可行性。
9. 提出組織規劃方案呈報領導者審核。
10. 建立整體組織架構與設計、改組時程進度。

11.編訂改組後之職務說明書。

12.與改組有影響到的人員溝通，使其充分瞭解。

13.制定新的程序與標準並經審核通過後公告實施之。

（五）組織規劃決策時應考量與注意事宜

1.若股東會或董事會屬強而有力之介入者時，應針對股東方面意見予以併入考量，否則不易順利進行。

2.業態業種之特質，如加盟連鎖產業當然會與購物中心產業有所不同，展覽產業也和觀光旅遊產業不同等。

3.產業生命週期之階段別，其組織規劃自然須結合其產業或商品之生命週期所處之階段，因為此組織在各階段各有其不同之策略考量。

4.組織所在場所或位置，必須納入考量其地緣位置、辦公中心位置所在、廠辦合一或分開等因素。

5.領導者或CEO之管理風格、領導與管理偏好等，均會左右組織規劃之決策。

二、組織設計

　　組織領導者每每因為組織之內外環境發生變化時，進行組織規劃與組織設計，然而組織設計領域相當複雜，在環境穩定時組織之效率與效能易於達成，且偏重在效率方面，故組織大多設計了許許多多的程序、標準規則、規定與控制，然而此些並無法因應環境之快速變化，故大多其效能與效率均輸給組織具有彈性之企業。

（一）組織結構之意義

　　組織結構（organization structure）乃定義組織之工作應該要如何被正式地分工、分組與協調，設計組織結構時應考量到六項主要因素：分工、部門化、指揮鏈、管理幅度、分權與集權、正式化（如表7-6）。

表7-6　組織設計時應考量的問題

主要問題	組織概念
1.一項工作任務應予以分割之細度如何？	專業分工／工作分化
2.工作組合與分類應依據什麼？	部門化
3.個人或群體應跟誰報告？	指揮鏈／命令鏈
4.領導者或管理人員能有效能與效率控制管理多少員工？	管理幅度
5.組識的決策權由何人負責？	集權或分權
6.領導者管理人員與員工應遵行規章之程度？	正式化程度

（二）組織設計之策略

　　組織結構之設計策略源自於組織之願景、使命與經營目標，所以組織結構之設計與策略應相連結，策略性組織結構的焦點乃在於創新（innovation）、成本極小化（cost-minimization）與模仿（imitation）等策略（如表7-7）。

（三）常見的組織設計

1.簡單結構（simple structure）：簡單結構乃指科層式的組織（即官僚式組織），矩陣式組織等型態。
2.新型的組織設計：新型的組織設計乃採團隊基礎的結構（team-based structures）、虛擬組織（the virtual organization）及無疆界組織（the boundaryless organization）等型態。

表7-7　組織設計策略與組織結構之關係

策略	適宜之組織結構
創新策略	有機式結構（結構鬆散、分工不專精、正式化程度較低、採分權式領導）。
成本極小化策略	機械式結構（結構之控制嚴謹、分工極為明確、高度正式化、採集權式領導）。
模仿策略	機械與有機式結構（以上兩者折衷型，但其特色為對已進行中之工作控制嚴謹，惟對於新的工作則較為鬆散）。

找錯零錢

　　某天早上，申經理到茶藝拍賣現場時，發現售貨王小姐正和顧客大聲爭吵，於是申經理立刻走到現場詢問顧客瞭解內情，才知道是在交易找錢上發生誤會。

　　顧客表示：「我買了一只650元的茶壺，拿給你們小姐2,000元的現鈔，應該找我1,350元才對啊！怎麼才找我350元呢？」然而售貨王小姐說：「他拿給我的新台幣面額明明是1,000元，找他350元沒有錯啊！」申經理至此瞭解此一爭執的問題癥結點所在，於是請顧客放心不要急躁並安撫顧客坐下來喝杯水，同時請售貨王小姐停止發言，檢查一下收銀機內的現鈔，結果並無2,000元的紙鈔，顯然是顧客記錯了。

　　於是申經理委婉地向顧客說明實際清查狀況與解釋後，顧客不好意思地說：「那可能是我記錯了！」於是略有尷尬地離開拍賣現場。類似情形常常在各種營業場所上演著，若不好好處理很可能為企業引來顧客抱怨與糾紛，甚而影響企業形象，連帶流失顧客與營業額下降等狀況。

　　申經理於事後調查經過情形，推測事情發生可能情形後，認為售貨員在收取顧客鈔票時，由於是拍賣檔期，生意很好顧客多，以致於售貨員有點應付不來，而未依照收現款作業標準書規定，要在收取顧客現鈔時確認紙鈔面額並向顧客重述一遍如「收您2,000元」等話術之後，再進行結帳找錢作業，於是申經理認為當著顧客的面重述一遍乃是必要的作業，就召集所有的售貨員進行教育，並要求稽核時予以查驗本項作業標準之落實情形，作為考核售貨員之服務績效指標之一。

焦點掃描

1. 賣場服務作業標準之訓練、執行與考核乃是適合於休閒產業之服務作業標準，只是須視產業所提供之商品／服務／活動之情形而作修正。
2. 找錯零錢之爭執事件常發生於你我身邊，其實只要對服務人員加以訓練其危機處理與抱怨處理能力，應可將傷害降至最低。
3. 服務行為品質之好與壞，對一個休閒產業形象衝擊力道相當強勁，絲毫疏忽不得的，任何服務時機與過程均應多加注意。

第四節　人力資源發展

　　人力資源發展大部分經由教育訓練與發展之途徑，藉以為增強或擴充組織內部員工的學習經驗，並增進組織之管理績效、降低組織風險，及達成組織之願景、使命與經營目標。

一、人力資源發展之精神

　　大多數的組織乃為求生存與賺取利潤，惟許多組織卻是失敗的，其失敗原因乃在於人力資源發展系統的不完整與缺乏效能，或者為無法將人力資源發展系統與其事業之經營策略規劃整合在一起。

　　人力資源發展應包含：為確保未來組織之各員工均能井然有序地得到接班人選之所有各項元素，而元素在主管人員與領導者方面更重要，因為此些人員對於組織是否能夠轉型為高績效之組織或團隊之影響力相當大，一般而言，組織在進行人力源發展時大多將其發展重心放在主管人員與領導者之發展上，此乃因其發展系統乃由其組織之專業經營策略規劃系統直接延伸而來，所以組織在進行人力資源發展時應先瞭解兩者系統間之關係情形。

二、經營策略對人力資源發展的影響

　　依張火燦（1997）之研究，提出J. Pearce & R. Robinson的經營策略（Cited in Gainer,1988）與人力資源發展之影響意含，整理如表7-8。

三、人力資源發展方案的模式

　　人力資源發展方案之模式主要乃為人力資源發展方案之過程與內容，其目的乃為人力資源發展之需求評估與確認組織之人力資源問題點，並經由人力資源發展方案之規劃與執行，針對人力資源發展執行績效予以評核

表7-8　Pearce經營策對人力資源發展的意含

策略類別	意　義	對人力資源發展的策略性涵義
集中策略： 1.提高市場占有率 2.降低營運成本 3.市場利基	・組織利用現有人力與物力資源，在既有的市場中，採用相同的科技和行銷方法，將之做到最好的程度。 ・從改進組織商品或服務的品質，將顧客不斷地吸引過來。因此，員工需改善生產與行銷的績效。 ・經由生產力的提升或科技的創新來降低成本。 ・組織擁有一些獨特的優勢，即可創造並維持有利的地位。	・組織不僅需維持人力資源的品質，而且需予以發展。 ・培養員工對品質的認識、合作和人際關係技巧、以及專業技術的能力。 ・強調新科技、跨部門訓練、人際關係技巧和團隊塑造等的整合。 ・員工必須具備許多特殊的專業技能。
內部成長策略： 1.開發市場 2.開發商品 3.創新 4.合夥	・組織積極的從事創新、擴展市場、發展新的相關商品、與其他組織聯盟來增強競爭力。 ・藉由增加行銷管道、改變廣告或促銷方法來擴展現有的產品。 ・改進現有的商品以擴展商品的生命週期或取得商品信譽的優勢。 ・創造新的或不同的商品。 ・為爭取競爭優勢而合夥。	・需從事有效的人力資源發展。 ・員工須瞭解商品的相關知識，具備人際溝通、談判和創造思考的能力。 ・培養員工追求創造思考的企業文化，加強員工的能力。 ・培養員工創造思考和分析的能力，管理人員應具備回饋和溝通的能力，並運用團體動力。 ・培養員工具備解決組織內和組織間衝突、參與式決策、有效合作和協調等的相關能力。
外部成長或購併策略： 1.水平整合 2.垂直整合 3.集中多角化 4.集團多角化	・組織經由購併成立新的事業，藉以擴展資源或增強市場的地位。 ・組織在同一生產或市場的階層中，獲得一個以上的事業，可開拓新的市場和削弱競爭者。 ・組織獲得一個以上的事業，則其商品可提供給組織，有利於資本控制和增加獲利。	・主要牽涉到購併和被購併組織的文化，以及員工的士氣問題。 ・在水平整合、垂直整合和集中多角化的方式中，應將不同的組織文化予以融合，使之單一化，而且在購併過程中，員工會有不安定的現象，擔心工作

（續）表7-8　Pearce經營策對人力資源發展的意含

	意　義	對人力資源發展的策性涵義
策略類別	・組織所獲得的新事業能與組織相融合，因市場、商品或科技的類似之故，使得損益有較好的平衡，或使生產線多角化。 ・組織所獲得的其他事業並沒有共通性，主要在增加獲利。	的改變、薪酬的問題。因此，人力資源發展對員工的態度應給予較多的關注，同時培養管理人員具備處理敏感問題、傾聽和有效溝通的能力。 ・由於組織並未企圖整合多樣化的工作力。因此，在人力資源發展上的涵義很少，頂多是培養高階主管瞭解新事業。
收回投資策略： 1.減縮 2.轉向 3.解散	・組織因財務的困難而削減營運，用以減少損失。 ・經營者面對經濟衰退和獲利降低時，可透過降低成本和資產，以及增加營收的方式，藉以維持組織的生存。 ・組織重新界定目標，轉換時須重新分配資源，以邁向另一獲利的策略目標。 ・結束營運。	・即使組織欲降低成本，仍得從事人力資源發展的工作。 ・人力資源發展應著重於組織文化的改變、動機與目標的設定、時間和壓力的管理、以及培養群集能力。 ・協助全體員工再三思考其方向與瞭解新的情境，特別是管理者應接受領導的訓練；員工亦需瞭解新的政策、程序和人際溝通等。 ・協助員工尋找新工作的能力，如面談、填寫履歷表、以及培養新的技能等。

資料來源：張火燦，《策略性人力資源管理》，揚智文化公司，1997年，p.25。

之一系統模式。

(一) 確認問題與需求評估

　　針對一套有效的主管人員與領導者發展系統之需求，大多緣自CEO或董事長，推若非來自於最高管理階層之發現問題或受到外在環境影響與要求時，一般而言，這個系統大多不會要求引進的。

　　而確認到組織應進行人力資源發展系統方案時，組織應隨即進行其發展需求之評估，而需求評估乃是將所發現之問題進行分析瞭解到應先作人力盤點及作何種教育訓練之安排，選擇教育訓練實施方式，進行可行性分析後擬定最佳的人力資源發展之案。

(二) 人力資源發展方案之規劃

　　組織要設計有效之人力資源發展系統時，應考量如下因素：

1.最高經營與管理階層之承諾乃是有必要的。
2.遴選一個委員會或小組進行研究人力資源發展方案之規劃。
3.進行資訊蒐集與分析，以瞭解主管人員與領導者有那些發展方案，　並探討其對現在之發展活動與未來可能活動之看法與態度。
4.進行人力資源發展系統之設計。
5.將人力資源發展系統正式導入實施。
6.評估人力資源發展系統之實施成效。
7.回饋最高經營與管理階層並持續改進。

(三) 人力資源發展方案各階段所須完成之主要任務

　　人力資源發展乃經由如下三個階段予以實施：（如圖7-5）

1.第一階段：主管人員需求預測之分析。
2.第二階段：發展系統之設計。
3.第三階段：系統執行與評估。

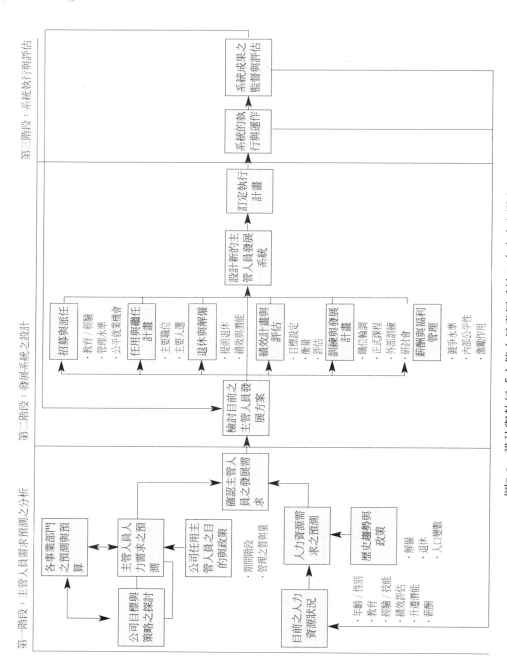

圖7-5 設計與執行「主管人員發展系統」方案之各階段

資料來源：池進勇、陳正男主編，《企業問題解決手冊》，中華企業發展中心，1999年，p.190。

第五節　國際化人力資源策略

　　二十一世紀，全球化的發展，企業無疆界主義之盛行，不可避免地組織在人才的培育與遴選、工作與文化適應、語言家庭、激勵與績效等問題將會發生的，而在多國籍的國際人力資源策略上，則因其組織擁有多國籍員工、多國的複雜政治體制、多國的社會文化經濟環境、多國的宗教信仰等衝擊下，組織當要建構其組織的國際化人力資源策略（如人力資源規劃、任用、績效評估、薪酬與獎賞、人力資源發展、勞資關係與勞工福利等）以為因應，藉以發揮組織之功能。

　　企業組織國際化經營乃分為多國的（multinational）、全球的（global）、國際的（international）與跨國的（transnational）組織結果，所以組織之運作大致可分為本國中心（ethnocentric）、多元中心（polycentric）、地區中心（relgiocentric）與全球中心（geocentric）等四種類型（Ondrack, 1985）。

一、國際化全球化企業的人力資源問題

　　國際化全球化企業因其經營範圍跨越國界，其面對之複雜環境自是比本土化企業來得嚴重，所以需要更高深的管理技巧來處理國際化之經營管理與決策問題，例如：全球化企業需要制定國際人力資源策略，依此進行徵人、用人、留人與激勵和獎賞，勞資關係與勞工福利，凡此種種均是國際化全球化企業面臨的重要議題。

二、制定國際人力資源策略

（一）國際人力資源策略之適用對象

　　其對象大致上應為本國公司派駐海外人員、本地籍員工、第三地員工等三大類。

1.組織之國際人力資源策略之聘用上述三類員工宜界定一定的百分比，惟並無一定的標準可依循，組織大多依據下列五大項因素來確立其聘僱上述三項員工之百分比率：
 （1）組織的經營理念。
 （2）生產／服務／市場／商品／活動之特質。
 （3）組織國際化程度。
 （4）管理人才之充裕等狀況與素質之良窳情形。
 （5）當地政治／法律規範狀況。
2.組織用人時應思考之方向如下：
 （1）何種人員可派任其工作？
 （2）本國組織派遣人力或當地已有此種人才？
 （3）當地政府法令規定如何？
 （4）組織之用人政策如何？
 （5）組織之用人成本預算有多少？
 （6）本國組織人才的語言與文化、生活習性之適合性如何？
 （7）商品／服務／活動適宜當地員工來執行？績效如何？

（二）組織的用人策略

組織的願景、使命與經營目標對於組織用人策略很重要，而組織在用人策略上應予瞭解該組織的現況，並考量其組織的未來發展方向、海外市場需求與當地人力之需求及中長期經營目標之原則。

三、設計國際薪酬獎賞與激勵方案

設計國際薪酬獎賞與激勵方案時要考量如下各項問題：

1.該方案之目標意義為何？有沒有可能達成目標？
2.本國組織與海外組織人力資源管理與其組織系統應能夠予以匹配。
3.本國組織與海外組織之人力資源功能間的相匹配。
4.駐外人員、第三國籍員工與當地員工能夠認同組織之國際人事策略？

5.薪資報酬與激勵方案是否符合本國組織之經營目標與經營策略？

6.若進行海外評估此方案時，海外的工作與類似於本國組織之方案的評估能否一致？

7.當地國員工薪酬獎賞與激勵方案在當地是否具有競爭力？

8.本國組織與海外組織人力資源管理與其環境能否相匹配？

9.本國組織提供派駐海外人員之津貼是否具有吸引力？

10.本國組織與海外組織的組織結構能否相匹配？

11.是否已就第三國籍員工制定薪酬獎賞與激勵方案及作業程序與作業標準？又其成效如何？

12.本國組織與海外組織之人力資源管理能否相匹配？

13.對於特殊急難救濟問題，組織是否制定了彈性的國際薪酬獎賞與激勵政策？

Smart Leisure

專櫃小姐服務顧客的原則

一、日本式：5S

（一）迅速（speed）

1.實質上的快：就是以速度取勝，不要讓顧客久等，節省顧客的時間。

2.形式上的快：就是當專櫃小姐正在為一位顧客服務時，又來了一位顧客，此時，就應該對後面的顧客說：「請稍等一下，馬上就好了。」這句話的用意就是不要讓後面的顧客有受冷落的感覺，並且讓他們忘卻了久候的不耐。

（二）微笑（smile）

微笑應該具備三個條件才易產生效果，即開朗、體諒、心平氣和。

1.開朗：不要把自己家中的煩惱帶到店裡去，更不可將脾氣發在顧客身上，必須時時刻刻保持輕鬆的情緒，露出開朗的笑容。

2.體諒：有些顧客時常會猶豫不決的不知道要買那一件，因此便花費

很多時間，東挑西選。但是成交時，專櫃小姐正在包裝時，他卻頻頻催促專櫃小姐：「我有急事，請你快一點好不好！」這時，專櫃小組絕不要露出不愉快的神情或發脾氣。應該這麼認為：「因為他很喜歡這套服飾，所以才會花那麼多心思和時間選擇。現在他一定急想要把西裝帶回去給家人看……。」專櫃小姐有了這種想法之後，就自然而然的會對顧客露出體諒的微笑。

3. 心平氣和：無論顧客多麼無理取鬧，專櫃小姐一定要謹記「顧客永遠是對的」、「和氣生財」，絕對不要和顧客發生衝突，如此不僅會給顧客好印象，還會使生意源源不斷地送進門。

（二）誠意（sincerity）

人與人相交，貴在誠意。此一信條適用在銷售工作上。如果專櫃小姐對顧客毫無誠意，是絕對沒有辦法吸引顧客的。因此，專櫃小姐必須用發自內心的誠意來對待顧客。如此就算妳出了什麼差錯，也較容易得到顧客的諒解。

（四）俐落（smart）

所謂俐落，就是對顧客的服務做得有板有眼、週到、徹底，讓顧客產生好印象。花愈多的時間去作服務的準備工作，對顧客的服務就會愈俐落。

（五）研究（study）

所謂研究，就是專櫃小姐自身的進修，不斷求上進，如此便能提高推銷的效率。因此，專櫃小姐必須在平時不斷地進修，研究商品知識、顧客心理以及應對顧客的技巧等。

二、歐美式

（一）懂得商品知識

不必問顧客尺寸，只要用眼睛一看，就可以很準確的拿出完全合乎顧客尺寸的服飾。這雖然並不是什麼了不起的技術，但卻是會給顧客一種驚喜的感覺，讓顧客覺得專櫃小姐很內行，於是便對本公司此一專櫃產生好感。以後要買服飾，就會首先想起本公司此一專櫃。所以，作為企業組織的專櫃小姐，必須對自己所銷售的商品作深入的瞭解。

（二）自信

專櫃小姐必須具有商品知識，才會對自己有信心，而有了信心之後，才能為顧客推薦適合的商品。

（三）說服力

假如只有商品知識及自信，卻沒有說服力，如此仍沒有辦法使顧客產生購買慾，這就像一位有滿肚子學問的學者，卻拙於口才，學生不能由他那裡得到任何學識。那麼他空有滿腹的學問，又有什麼意義呢？所以，專櫃小姐必須時時刻刻訓練自己的口才，期能具有高度的說服技巧。

三、基本用語

向顧客打招呼，敬禮的基本用語如下：「歡迎光臨！」、「請稍等一下！」、「是的！」、「謝謝您！」、「對不起！」、「讓您久等了！抱歉！」、「歡迎您再來！」、這些基本用語在專櫃裡被使用最多。如果可能的話，可在鏡子面前一邊說一邊配合動作來練習。

四、向顧客打招呼、敬禮的要領

向顧客打招呼、敬禮要有誠心，面帶笑容，姿勢要正確。不得隨便點個頭，或駝著背打招呼，否則打招呼、敬禮是白做了。

1.打招呼、敬禮基本上分三種：

（1）15°的敬禮：同事間問好。

（2）30°的敬禮：迎接顧客時、顧客買完送行時。

（3）45°的敬禮：抱歉時。

2.打招呼、敬禮的正確要領：

（1）頸部：頭頸不能彎。

（2）背部：背部須打直，姿勢要端正。

（3）手部：雙手自然下垂，五指輕攏。

（4）眼睛：敬禮的時候，要看對方的腳。

（5）時間：不要馬上抬頭，要間隔二拍左右才抬頭。

（資料來源：王介良著，《行銷工具書》，王介良行銷顧問公司，1989年，pp.43-45。）

焦點掃瞄

1. 專櫃小姐服務顧客之原則，乃是一種標準作業程序，也是一個購物中心、賣場、商品等之形象塑造最重要的門面，其組織經營管理階層絲毫不可疏忽。請說明其理由為何？

2. 專櫃小姐之禮儀及跟顧客打招呼過程之一舉一動，對於顧客之感覺是否有被尊重與關心，乃是具有相當的影響力，絲毫不得馬虎！請說明其理由為何？

3. 組織形象塑造，關係到其組織之成敗，而組織形象又繫乎人員因素甚重，所以購物中心及其他休閒組織要想使形象倍增，其第一線人員之訓練及督導乃是最重要的，所以休閒組織必須時時強化第一線人員服務顧客之方法與技術，試分析說明之。

服務作業管理

學習目標

★ 休閒服務作業管理的基本概念

★ 休閒服務作業管理系統

★ 高績效的服務品質來自高績效的服務作業管理

再好的計畫也只是一個計畫、一個好的企圖，除非承諾予以執行，否則只是一種約定和希望，而非計畫。

——Peter Drucker

有團隊精神的球隊就能獲得成功，就算陣中高手如雲，如果每個球員都各行其是，則球隊將是一文不值。

——Babe Ruth（美國職棒選手）

Smart Leisure

玩遍天下GO GO體驗中國十三大節慶

節慶名稱	時　間	地　點	主要活動內容
四川自貢燈會	2月初到3月初	四川省自貢市	瓷器拼貼成的巨龍、玻璃藥瓶做成的孔雀、竹籤雕作的竹絹燈等千盞工藝燈與百組大型創作燈具參展。
海南黎族三月三	4月上旬（農曆3月3日）	海南省瓊中、東方、樂東、白沙、通什	各村黎族人聚於曠野，打粉槍與射箭比賽，另中老年、男女吟歌對唱、跳竹桿舞，青年男女展開獨特的「山戀」之戀愛方式。
福建媽祖節	農曆3月3日及9月9日	福建省蒲田市湄州島	媽祖誕生日（3/23）及祭日（9/9）信徒朝拜，可順道參觀民間歌舞品嚐道地閩菜。
廣西國際民歌節	農曆3月3日	廣西壯族自治區南寧市或柳州市	中國民歌大賽、中外民歌手齊聚展演、各民族大聯歡等。
海南國際椰子節	農曆3月30日	海南省海口市文昌縣通什市三亞市	椰城燈會、椰子一條街、黎族苗族聯歡、國際龍舟賽、民族武術擂台賽、黎族苗族婚禮與祭祖等。
雲南傣族潑水節	4月13日～15日	雲南西雙版納傣族自治州景洪市	賽龍舟、自製土火箭放高升、象腳鼓舞、孔雀舞、遊園會、趕集、潑水等。
濰坊國際風箏節	4月20日～25日	山東省濰坊市	風箏博物館、風箏放飛儀式、國際風箏比賽、楊家阜民間藝術表演。
貴州杜鵑花節	4月8日～22日	貴州市黔西縣大方縣	彝族、苗族民族風情表演、篝火狂風節、風味餐。

節慶名稱	時　間	地　點	主要活動內容
洛陽牡丹花會	4月15日～25日	河南省洛陽市	三百五十多種牡丹花競艷、賞花會、燈展、書畫展、攝影展、研討會等。
揚州秦潼會船節	4月4日～6日	江蘇省揚州秦潼鎮	四鄉人鎮船隻之匯集，農民上船表演各種戲曲、舞蹈、舞龍舞獅、賽船等。
大連賞槐會	5月下旬	遼寧省大連市	賞槐花、民族表演等。
青海6月6花兒會	7月3日～9日	青海省西寧市	萬名歌手與遊客齊聚花山唱花兒歌，攔路遊山、對歌敬酒告別等。
長安國際書法年會	4月20日～26日	陝西省西安市	百米長卷題詞、中外書法家筆會、參觀碑林、九成宮、石門十三品等。

焦點掃描

1. 一個成功的休閒活動將會是多種商品／服務／活動的組合，而且會是有充分的行程安排計畫，包括時程規劃、費用評估、食宿規劃等在內。試說辦理一個成功的休閒活動應著重那些重點？

2. 民俗性節慶活動在中華民族的休閒活動中占了相當的份量，諸如大甲媽祖文化節、平溪天燈節等均為民俗活動。請問對一個民俗節慶的活動要如何與休閒活動結合？是不是僅呈現出民俗節慶活動即能匯聚人潮？

3. 民俗節慶活動主辦單位要如何管控其進行流程？才能使其有關活動之進行流程與各服務人員之服務作業流程能夠控制在高品質之水準，而不失於雜亂？試說明之。

第一節　休閒服務作業管理的基本概念

企管暢銷書作者David H. Maister進行各種可能賺錢的因素調查研究，以為檢視「員工工作態度與企業財務績效相關」之命題，並將結論撰寫 *Practice What You Preach*（2001）一書，其中提出如下有關於服務作業管理方面之研究結論：

1. 管理方面共七項：（1）主管會傾聽；（2）主管會給予價值觀；（3）主管值得信賴；（4）主管是很好的教練與指導員；（5）主管的溝通順暢；（6）主管要求部屬同時自己身體力行；（7）員工間彼此尊重。
2. 品質標準方面共六項：（1）寧願是最好的而不要最大的；（2）最好的表現來自員工的通力合作；（3）為工作表現設定高標準；（4）專業是高品質的保證；（5）為顧客提供最好的服務；（6）勇於任事不推諉責任。
3. 員工工作態度方面共三項：（1）員工的工作熱忱與士氣都很高；（2）員工對工作相當忠誠；（3）員工願意為工作奉獻。

在休閒產業裡，休閒組織要作好服務作業管理的確需要技巧與全體行銷服務人員體認的服務顧客文化，同時，休閒組織的高階經營管理階層與第一線的行銷服務人員，必須能夠瞭解顧客滿意的實質意義與找出顧客終身價值（consumer lifetime value），才能在其服務作業活動中傳遞顧客滿意與價值給予顧客，以確保永遠贏得顧客之競爭優勢。

一、顧客的終身價值概念

休閒產業乃是以其休閒商品／服務／活動為主軸，藉由服務作業管理系統的作業基礎管理（Activity-Based Management; ABM），也就是休閒組織以服務顧客所有的活動為基礎，並以為計算出顧客來到其組織參與休閒活動／購置商品／享受服務之體驗價值與效益，和其參與所花費的成本相

比較，得到顧客體驗價值超過成本部分乃為顧客之顧客價值；另外當然休閒組織也可經由類似方式試算出顧客參與休閒之後為其組織帶來的成本與效益，此乃顧客對其組織之顧客價值。

（一）價值區隔與顧客區隔

休閒組織應該重視顧客可以為其組織帶來的價值，而不是重視顧客能為其組織帶來多少收入，所以休閒組織應該將顧客對組織的顧客價值作為其顧客的管理觀念，再依其呈現之價值制定其顧客關係管理策略。

■由顧客角度看顧客價值

休閒產業的商品消費者對於其所參與休閒之商品／服務／活動的價值觀，乃會受到休閒主張與休閒哲學的影響而修正或增加，而休閒組織要作好最佳的顧客關係管理，應該瞭解休閒者之價值觀，以為提供符合其需求與期望之商品服務／活動，此一價值觀可以方程式來表示（如**表8-2**）。

1.顧客滿意的重要概念：休閒組織要如何提供休閒商品／服務／活動，以供休閒參與者／消費者／顧客於參與休閒之後能得到滿足感與滿意度？在此擬提出幾個關於顧客滿意的重要概念如下：
 （1）顧客滿意，乃指顧客參與休閒之後所獲得休閒體驗之價值與效益，可使其獲得滿足感與滿意狀態。
 （2）顧客滿意度（Customer Satisfaction Measurement; CSM），係指顧客之休閒需求於參與休閒之後所獲得的滿足與滿意程度。

表8-2　休閒商品之顧客休閒價值方程式

1980年代	顧客休閒價值＝休閒價格／成本
1985年代	顧客休閒價值＝休閒價格／成本（＋）顧客優惠包套
1990年代	顧客休閒價值＝休閒價格／成本（＋）顧客優惠包套（＋）休閒體驗價值／效益
1995年代	顧客休閒價值＝休閒價格／成本（＋）顧客優惠包套（＋）休閒體價值／效益（＋）休閒售後服務
2000年代	顧客休閒價值＝休閒價格／成本（＋）顧客優惠包套（＋）休閒體驗價值／效益（＋）休閒售後服務（＋）休閒感動價值

（3）將顧客滿意度轉化爲數值化就成爲顧客滿意度指標（Customer Satisfaction Index; CSI），用以評估與監視量測顧客滿足與滿意程度。

（4）顧客滿意度指標的評價要素分爲兩個構面：

‧休閒組織提供之有形與無形的商品力。

‧休閒組織提供之有形與無形商品／服務／活動係以何種方式傳遞予顧客之銷售力。

（5）顧客滿意度的實質意義茲分述如下（如表8-3）：

‧在服務作業管理策略上之意義。

表8-3　顧客滿意度的實質意義

意義構面	實質意義
服務作業管理策略	1.顧客滿意度與市場占有率不呈正比例關係。 2.組織應追求如下之顧客滿意度資訊以擬定其服務作業管理策略： （1）明確瞭解顧客對組織所提供之商品／服務／活動的感覺。 （2）研討失去顧客的原因。 （3）確認顧客之需求與期望。 （4）可與過去或同業作比較，以瞭解組織／活動在顧客心目中之評價及與競爭者之比較結果。
國內競爭市場	1.藉由國內市場顧客滿意度之瞭解，擬定服務作業管理策略增進顧客滿意度與有效掌握現有的顧客群。 2.並可利用現有顧客忠誠度，以「口傳效果」擴大市場規模，及開發潛力市場／顧客，增強競爭力。
公眾關係	1.休閒組織之內部與外部利益關係人可藉由顧客滿意度指標顯示出其組織的利益關係人滿足與滿意情形。 2.組織可利用此指標擬定其內外部利益關係人之內部與外部公眾關係策略。
公共政策	1.建請政府參酌瑞典政府在1989年建立顧客滿意度以爲顯示其施政措施在質的方面之整體福利指標，建構我國的整體福利指標。 2.政府可經由CSM調查針對特定產業伸出援手，救濟或補助措施。 3.政府可經由CSM資訊在產業政策制定上作參考指標。
國際競爭市場	1.組織顧客之CSM與其忠誠度，可抗拒外來品牌之商品／服務／活動的吸引力。 2.增進CSM方法有：找出更好的休閒活動、增進處理顧客抱怨時之技巧、及對顧客滿意度調查工作之管理。 3.CSI高之組織可據以提供較佳競爭起點，並能進行全球化策略。

．在國內市場競爭上之意義。

．在公眾關係上之意義。

．在政府公共政策上之意義。

．在國際市場競爭上之意義。

2.顧客的休閒服務需求：休閒產業具有服務業之服務特性；依據美國
行銷學者Parasuraman, Zeithamel & Berry之服務品質維度，可適用於
休閒產業採用評鑑其服務品質表現之依據，然而在此些品質維度中
最為重要的一項問題便是溝通，若休閒組織之溝通不良時，則很難
於進行其服務作業管理之品質策略制定。同樣的，休閒組織各部門
間若溝通不良時也會對服務作業之品質認知產生差異，則組織即使
有再好的服務作業管理策略也無法整合推動，所以休閒組織必須將
其服務品質要求或品質標準在組織內宣告溝通且須取得共識與確
認，則該組織將可藉由服務作業管理策略推展達成組織經營目標。
此外，休閒組織在接受到顧客想要的多重品質維度需求與期望之
後，組織務必重新審視其服務作業管理程序與有關作業標準，對於
不符合需求且屬組織應該追求實現之品質目標時，應即作商品／服
務／活動的重新設計之改進。

■由組織角度看顧客價值

　　企業組織在過去往往會以商品／服務／活動之品目與收入來區分其顧
客，所以有所謂的80／20法則，認為80%組織的營業收入來自於20%的商
品／服務／活動或顧客群，或許此種方式可以為其組織帶來大筆收入的商
品群或顧客群，但是卻未必能為此帶來大量的利潤，所以休閒組織應該體
認到是要顧客為其組織帶來價值，而不是要為其組織帶來多少收入。休閒
組織要以顧客價值來管理顧客，再根據顧客終身價值制定其顧客策略，而
顧客可作分類（如**表8-4**）予以管理。

　　顧客終身價值乃是以組織服務顧客時所獲得的收入為基礎，可以求算
出顧客之終身價值，但在進行成本分析之時，應該考量到組織為吸引顧
客、留住顧客與提供售後服務之花費成本，一般而言，此方面之成本往往
占了企業組織的總成本一半以上。

表8-4　休閒產業顧客服務策略

顧客分級	顧客涵義	服務策略
A級顧客	1.此類顧客忠誠度高，經常參與休閒活動，屬具有毛利之顧客。 2.此類顧客可稱爲冠軍顧客。	1.不必花費額外之成本或資源。 2.但要花心思建立良好溝通管道與回饋其參與休閒活動。
B級顧客	1.此類顧客屬於有利潤之顧客。 2.又稱之爲需求者顧客。	1.需要花費較多的額外資源以及服務成本。 2.需要提供較有利潤之休閒活動供其休閒參與，但要控制服務成本。
C級顧客	1.此類顧客屬於可有可無之顧客。 2.又稱之爲熟識者顧客。	1.需要提供較有利潤之休閒活動供其休閒參與。 2.但須注意控制服務成本。
D級顧客	1.此類顧客已流失 2.也是不具忠誠度之顧客。	要回流則須大量資源對其刺激故組織應設法增加其前來參與，惟必須降低服務成本。

1.服務顧客過程之成本分類：休閒組織服務顧客之過程中所須之成本大致上可分爲四大類：（1）獲得顧客的所有成本；（2）提供商品／服務／活動予顧客之成本；（3）服務顧客與維持顧客之成本；（4）留住顧客之成本。

2.找出顧客的終身價值：顧客之終身價值可以公式表示如下：

顧客的終身價值＝顧客為組織帶來的收入－服務顧客過程的所有成本

3.利用顧客之終身價值，組織採取相對應之顧客服務管理策略，對於組織之資源應該利用在對組織比較有價值的顧客之上，或針對高價值之顧客採行忠誠方案留住顧客，相反的，對價值低的顧客則應減少組織之投注資源，進而調整對顧客之服務作業活動，甚而組織應該將市場與顧客價值區隔開來，以使顧客瞭解其在接受服務的價值。

（二）休閒產業的顧客對服務的需求

■休閒產業組織領導者應具有的特質

1.服務願景：休閒組織之服務願景（service vision）左右了其組織的服務作業管理系統之品質，而服務品質乃是導引休閒組織賺取利潤與

事業成功與否之關鍵，因此，休閒組織領導者如何將其組織之願景、使命與經營目標予以激化，並帶動全組織之認同形成組織之共同願景、使命與經營目標，如此將可帶動全組織的執行力及提供其優質服務品質予顧客，以達成滿足顧客需求與期望之經營理念。

2. 服務是要具有高標準的認知：休閒組織領導人必須具有高標準之服務品質認知，無論在服務前的商品／服務／活動規劃與推展或提供予顧客參與之後，均應具有此一高服務品質標準的認知，同時在其組織之軟體服務與硬體設施設備所展現的任何細節均應予以用心規劃、設計、執行與檢討改進，如此的用心服務品質之行動將會投射在其行銷服務人員之服務作業管理系統中，更而提升顧客休閒體驗之價值與效益。

3. 領導者要把持三現主義：

（1）現場查察巡訪主義：領導者應到服務作業現場實地查察巡訪，以充分掌握住真正的服務品質水準是否符合組織之要求標準。

（2）到顧客休閒現場訪視：瞭解顧客對服務之需求水準，藉以瞭解其組織之服務品質是否能符合顧客之需求與期望。

（3）到行銷服務人員服務現場巡視：巡視其組織與服務規劃是否依據作業程序、標準與品質水準來進行休閒服務之提供，並可清楚瞭解服務現場之營業狀況與組織之服務作業系統管理動態。

■服務作業管理品質調查

休閒產業之服務作業管理系統，乃是提供予休閒參與者／顧客互動的最直接也最關鍵的一個作業，所以在此一系統作業程序與過程中有必要對休閒參與者／消費者／顧客進行其對服務品質之要求水準為何？以供作設計服務品質標準之參酌。休閒產業之服務品質調查，乃是休閒組織領導者針對其休閒參與者／顧客／消費者所關注的品質焦點予以調查分析，Parasuraman, Zeithamel & Berry所發展的服務品質調查表（SERVQUAL）以評估五個服務品質特性（實體性、可靠度、回應性、保證與同理心）。休閒組織經由此調查表蒐集顧客的期望與顧客的認知，並將其分析結果供組織瞭解顧客對服務品質的認知，並供組織得予評量其顧客對其服務品質認知的基礎與方法，SERVQUAL表包含兩個部分：（1）顧客期望

（customer expectations）；（2）顧客認知（customer perceptions）。

1. 服務品質期望調查表（如表8-5）：服務品質期望調查表共有二十二個項目（第1～4項之品質特性為實體性、第5～9項為可靠度、第10～13項為回應性、第14～17項為保證、第18～22項為同理心），以顯示出顧客所欣賞的組織。
2. 服務品質認知調查表：如表8-6所示。

表8-5 服務品質期望調查表

序	調查表內容	非常不同意						非常同意
		1	2	3	4	5	6	7
1	卓越的○○公司有外觀先進的設備。	☐	☐	☐	☐	☐	☐	☐
2	卓越的○○公司的實體設備看起來美觀。	☐	☐	☐	☐	☐	☐	☐
3	卓越的○○公司的員工儀容整齊體面。	☐	☐	☐	☐	☐	☐	☐
4	卓越的○○公司的製作與服務有關的資料（如公司服務簡章或宣傳冊子）看起來較美觀。	☐	☐	☐	☐	☐	☐	☐
5	卓越的○○公司會履行在約定時間內提供服務的承諾。	☐	☐	☐	☐	☐	☐	☐
6	卓越的○○公司會顯示解決顧客問題的熱忱。	☐	☐	☐	☐	☐	☐	☐
7	卓越的○○公司首次即能提供顧客所需的服務。	☐	☐	☐	☐	☐	☐	☐
8	卓越的○○公司一旦承諾提供顧客服務必定會依約履行。	☐	☐	☐	☐	☐	☐	☐
9	卓越的○○公司會堅持零缺陷的工作經驗。	☐	☐	☐	☐	☐	☐	☐
10	卓越的○○公司會明確告知顧客提供服務的時間。	☐	☐	☐	☐	☐	☐	☐
11	卓越的○○公司的員工會對顧客提供立即的服務。	☐	☐	☐	☐	☐	☐	☐
12	卓越的○○公司的員工必定會幫助顧客。	☐	☐	☐	☐	☐	☐	☐
13	卓越的○○公司的員工絕對不會因太忙碌而忽視顧客的要求。	☐	☐	☐	☐	☐	☐	☐
14	卓越的○○公司的員工表現會讓顧客有信心。	☐	☐	☐	☐	☐	☐	☐
15	顧客與卓越的○○公司進行交易時不會感到擔憂。	☐	☐	☐	☐	☐	☐	☐
16	卓越的○○公司的員工對顧客永遠保持禮貌。	☐	☐	☐	☐	☐	☐	☐
17	卓越的○○公司的員工能回答顧客的所有問題。	☐	☐	☐	☐	☐	☐	☐
18	卓越的○○公司的員工會照顧每一位顧客。	☐	☐	☐	☐	☐	☐	☐
19	卓越的○○公司的營業時間便於所有顧客。	☐	☐	☐	☐	☐	☐	☐
20	卓越的○○公司將僱用會個別照應其顧客的員工。	☐	☐	☐	☐	☐	☐	☐
21	卓越的○○公司的員工會將顧客利益放在心上。	☐	☐	☐	☐	☐	☐	☐
22	卓越的○○公司的員工會瞭解顧客的個別需求。	☐	☐	☐	☐	☐	☐	☐

資料來源：V. Zeithmel, A. Parasuraman, and L. Berry, *Delivering Quality Service*. New York: Free Press, 1990, pp.181-183.

3.服務之缺口分析（gap analysis）：SERVQUAL對於評量缺口分析乃是方便的，因為休閒產業大多是無形的，因此員工與其顧客在溝通與互動瞭解上的誤差（gap），對於休閒組織的服務品質認知會有負面之影響（如圖8-1）。圖中，可發現共有五個缺口發生，而為提高顧客滿意度指標與符合顧客之需求與期望，及服務品質的認知能為休閒組織所確認，則可在缺口分析模式中予以檢討改進（如表8-7），以符合顧客之需求與期望，及高顧客滿意度指標。

表8-6　服務品質認知調查表

序	調查表內容	非常不同意　　　　非常同意						
		1	2	3	4	5	6	7
1	○○公司有外觀先進的設備。	☐	☐	☐	☐	☐	☐	☐
2	○○公司的辦公室裝飾美觀。	☐	☐	☐	☐	☐	☐	☐
3	○○公司的員工儀容整齊體面。	☐	☐	☐	☐	☐	☐	☐
4	○○公司製作與服務有關的資料（如公司的服務簡章或宣傳冊子）看起來較美觀。	☐	☐	☐	☐	☐	☐	☐
5	○○公司會履行在約定時間內提供服務的承諾。	☐	☐	☐	☐	☐	☐	☐
6	○○會顯示解決問題的熱忱。	☐	☐	☐	☐	☐	☐	☐
7	○○公司首先即能提供顧客所需的服務。	☐	☐	☐	☐	☐	☐	☐
8	○○公司一旦承諾提供顧客服務，必定會依約履行。	☐	☐	☐	☐	☐	☐	☐
9	○○公司會堅持零缺陷的工作經驗。	☐	☐	☐	☐	☐	☐	☐
10	○○公司會明確告知顧客提供服務的時間。	☐	☐	☐	☐	☐	☐	☐
11	○○公司的員工會對顧客提供立即的服務。	☐	☐	☐	☐	☐	☐	☐
12	○○公司的員工必定會幫助顧客。	☐	☐	☐	☐	☐	☐	☐
13	○○公司的員工絕對不會因太忙碌而忽略顧客的要求。	☐	☐	☐	☐	☐	☐	☐
14	○○公司的員工表現會讓顧客有信心。	☐	☐	☐	☐	☐	☐	☐
15	顧客與○○公司進行交易時不會感到擔憂。	☐	☐	☐	☐	☐	☐	☐
16	○○公司的員工對顧客永遠保持禮貌。	☐	☐	☐	☐	☐	☐	☐
17	○○公司的員工能回答顧客的所有問題。	☐	☐	☐	☐	☐	☐	☐
18	○○公司的員工會照顧每一位顧客。	☐	☐	☐	☐	☐	☐	☐
19	○○公司的營業時間便於所有顧客。	☐	☐	☐	☐	☐	☐	☐
20	○○公司將僱用會個別照顧其顧客之員工。	☐	☐	☐	☐	☐	☐	☐
21	○○公司的員工會將顧客利益放在心上。	☐	☐	☐	☐	☐	☐	☐
22	○○公司的員工會瞭解顧客的個別需求。	☐	☐	☐	☐	☐	☐	☐

資料來源：V. Zeithamel, A. Parasuraman, and L. Berry. *Delivering Quality Sevrice*. New-York: Free Press, 1990. pp.185-186.

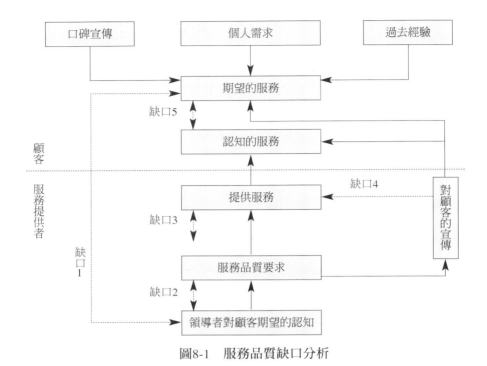

圖8-1　服務品質缺口分析

資料來源：V. Zeithamel, A. Parasuraman, and L. Berry, *Delivering Quality Service*. New-York: Free-Press, 1990, p.46.

（三）提升服務作業管理之顧客品質

休閒產業要作好顧客服務作業管理並非一件不易辦到的事，只要由休閒組織之領導者開始，每一階層的管理人員均能修正原有之服務作業之工作態度，即可達到顧客服務品質績效。

■服務作業管理循環

某些成功的休閒組織之領導者能身體力行，對服務作業品質管理投下了大量的時間與心力，他們把品質當作組織經營管理的首要任務，而且秉持高標準的要求及到現場巡訪查察的「三現主義」，所以其組織內的行銷服務人員與相關部門全體人員不得不由內心動起來，進而啟動堅強的執行力共同為做好全方位之服務顧客、滿足顧客之服務作業品質管理活動，其第

表8-7　服務品質缺口分析與對策

缺口別	建議矯正預防措施
缺口1	1.瞭解顧客之需求與期望到底是什麼？ 2.改進組織之服務作業管理程序。
缺口2	1.確認顧客真正的需求與期望是什麼？ 2.發展服務作管理程序以設計符合顧客要求之服務？
缺口3	1.針對行銷服務人員予以服務作業管理程序之訓練。 2.並和行銷服務人員溝通以取得其對顧客要求之服務能夠明瞭。
缺口4	1.針對顧客經由行銷推展與廣告宣傳認知差距予瞭解。 2.並和顧客作溝通以便其明瞭組織的服務品質標準。 3.必要時得修改行銷推展與宣傳之表達方式。
缺口5	1.設計謹慎的服務作業與推展宣傳活動體制。 2.加強和顧客溝通。 3.加強訓練行銷服務人員之行銷作業水準與能力。

一線員工之接受組織文化與品質理念的教育訓練而具有「說、寫、做」一致的服務顧客行為與態度，同時管理者也能投入實際的服務顧客之環境中，瞭解顧客需求與期望，並協助其員工與顧客，領導者更而確立其組織目標和管理者制定評估標準與激勵措施，如此一來，休閒組織當可在此一展現活力的模式乃稱之為服務管理之循環（sevrice management circle）。（如圖8-2）。

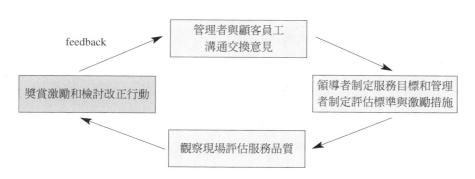

圖8-2　休閒組織服務管理循環

■提升服務作業管理之顧客品質行動方案

1. 把顧客視爲組織永久的夥伴：休閒組織領導人應把顧客當作夥伴，跟組織中的管理者、行銷服務人員、一般職員與其他各部門人員一樣都當作組織的一脈，當作組織終身合夥人，同時應該思考如下事宜並將之付諸服務作業管理系統中予以落實執行，如此組織才是把顧客眞正看待爲其組織的夥伴。

 （1）瞭解顧客來參與休閒之動機。

 （2）試著和顧客互動，但不要一成不變或流於形式。

 （3）讓顧客感覺到組織的上下均很認眞的在服務他們。

 （4）經常蒐集調查顧客的意見、需求與期望。

2. 徵詢組織的員工有關改正顧客服務品質的看法：顧客知道休閒組織提供的服務之良窳，而組織員工也知道要怎麼提供符合顧客要求的服務品質，所以組織領導者／管理者不如先和顧客溝通，請顧客告知他們希望組織的員工能提供的服務品質之看法與認知，並可請其提示改進的地方與方法，然後再和員工溝通，告知顧客的需求與期望及領導者／管理者之所見所聞，而後請員工提出改進意見。

 休閒組織爲激發員工提出改進服務品質的意見，也可以透過小集團創意思考法或腦力激盪來進行蒐集資訊，同時給予能提供組織進行改進的最佳方案，提案者獎賞激勵，如此組織員工之提案率可以大爲增加，而在執行時也會更樂意執行。

3. 制定組織的服務政策，並由最高領導者宣示聲明於全組織：服務政策可以經由最高領導者帶頭聲明或力行，以帶動全組織的執行動能，同時也可以吸引顧客更讓顧客能判斷組織與競爭者之差別。例如：

 （1）威斯汀度假中心的「週到、舒適、雅緻是威斯汀度假中心的特色，永遠不會讓你失望。」

 （2）迪士尼企業的「在迪士尼企業裡，服務品質指的是不歇息地爲人類創造快樂的體驗。」

4. 遴選優質的行銷服務人員，並予以嚴謹的服務品質教育與訓練：一般在遴選到第一線的行銷服務人員應屬最好的人員而不是充人頭，

　　所以組織必須將組織服務政策、組織提供給顧客的商品／服務／活動、服務顧客保有顧客之基本知識與技術能力、緊急事件與危機處理之技巧與能力等，予以潛移默化為行銷服務人員的服務能力，如此方能獲得顧客、維持顧客與保有顧客。

5.制定組織之服務品質目標：組織必須有願景、使命與經營目標，而服務顧客之品質目標則是全組織員工所要共同努力實現的指標，而此指標最好能夠具體化、數據化，如此組織之品質目標明確化、具體化，全體員工也能形成共識並全力以赴達成目標。

6.訂定服務品質目標評核標準與激勵獎賞措施：為使全體同仁全力以赴達成服務品質目標，當然予以定期或不定期的評核與監視量測品質績效狀況，惟評核標準乃是進行評核之依據，組織不宜疏忽，當評核過程中對於達成目標之部門或個人則應作激勵獎賞，而未達成目標之部門或個人則應再召集訓練或調整不合適人員到非第一線位置。

7.確立評核後檢討與改正行動機制：對於評核成果不佳時應即召開品質檢討會議，透過要因分析法及採取矯正預防措施，重新進行本行動方案的第2項再循環執行。

8.領導者與管理者不定期到現場訪查以瞭解實際情形，遇到顧客時可以請示顧客探詢其對組織提供之支援服務項目與資源，以為組織對顧客可以做出更好的服務，而若發現員工具有服務績效時應即時給予激勵，反之若發現員工表現異常之時，得以輔導其正確的服務模式，以切身的身教讓全組織能動起來為顧客服務。

　　本行動方案之執行必須是永遠持續性的運作以形成一個行動方案循環圖（如圖8-3），方能持續地發展與永續的經營。

二、服務作業品質管理

　　休閒產業所提供予顧客參與之休閒體驗，大多是屬於無形的服務與活動，而所謂的服務參與活動及商品（購物中心、餐飲產業、特色產業等也

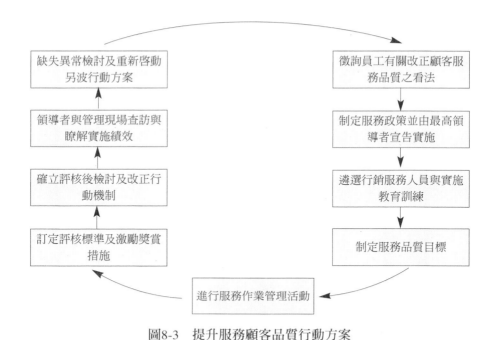

圖8-3 提升服務顧客品質行動方案

提供有形的商品供休閒者購買），本書通稱之為服務，所以所謂的服務應該包含：商品與其價格、形象、評價、休閒服務與休閒活動、感覺、感動、歡愉、自由等體驗價值在內的整體服務行為。

　　休閒商品／服務／活動給予休閒者必須是自由、自在、無拘、無束、歡愉、快樂、安心、感覺、感動、健康、美感、成長、學習等休閒體驗之價值與效益，而休閒服務作業則是一種藉由服務作業來提供予休閒參與者／顧客的服務，是以服務乃由服務作業之活動來提供顧客價值，及經由休閒體驗所提供的顧客價值，而此兩者的服務作業品質乃取決於兩個要素：（1）服務作業本身的提供；（2）休閒體驗，惟此兩者經常是共存的（如圖8-4）。

（一）服務作業品質管理特質

　　休閒產業的服務作業管理活動在休閒參與者之心目中，其提供之休閒商品／服務／活動的服務品質之良窳，對於顧客是否再來休閒參與具有重

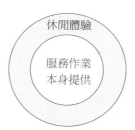

圖8-4　以服務提供服務關係圖

大的影響力，休閒組織的一個疏忽或缺點，就有可能導致其推展供休閒參
與之休閒活動全盤皆失，甚至於嚴重到影響其組織之是否能夠存活下去，
在休閒產業裡只有兩種結果，其一乃是全盤皆贏，其二就是全盤皆輸，不
太容易是存活在兩者之中者，休閒組織的領導者不可不重視其休閒活動之
品質管理。

■體驗感覺並為顧客解決問題

　　根據Theodore Levitt說法：「商品這個東西是不存在的。」為什麼？今
天休閒組織的顧客願意花費成本來參與組織所提供的休閒活動，乃是顧客
基於向組織購買／消費／參與休閒時所體驗的感覺與感動，及能獲得顧客
的問題解決的兩大理由才會捨得花費其可支配所得來參與休閒。

1.體驗感覺：休閒組織之顧客心目中到底想什麼？參與休閒的動機又
　是什麼？休閒組織必須很清晰地鑑別出顧客的消費行為與需求期
　望，而後要充分地掌握住休閒參與者／顧客的情緒反應狀態，顧客
　在休閒後之心理與生理的反應若屬愉快時，則肯定這是愉悅有價值
　的休閒體驗，那麼顧客會再度前來參與休閒，甚至還會引介其人際
　關係網路中的親朋好友同學同儕前來參與休閒；而若其在參與休閒
　後感覺到的是怒、怕、哀時，則他日必定看不到該名顧客之再參
　與，甚且還會影響其他潛在顧客不會前來參與休閒。

2.解決問題：休閒組織必須為其顧客創造一個感性、感覺與感動的休
　閒體驗，即使遇到顧客抱怨服務不佳或品質不符合其需求與期望之
　情形時，休閒組織必會全力以赴為顧客解決其遇到的問題，假如顧

客消費決策乃為尋求問題的解決辦法，其實顧客要的是一個可以令其得到高興的期盼與快樂歡愉的感覺，無疑的顧客將會成為該組織的忠實顧客或冠軍顧客。

3. 維持給予顧客體驗感覺與為其解決問題之對策：休閒組織要想能贏得顧客與保有顧客，應該有一套right touch的概念與行動，要如何在與顧客互動與交易過程中，使其感到愉快，則顧客前來參與休閒活動的機會當可大為增加；反之，在此過程中若因某些服務無法取得顧客支持，甚且感到不愉快，則很可能導致顧客的拒絕參與休閒活動，同時日後也不會再前來參與休閒活動。所以休閒組織要時時運用如下幾right touch概念於休閒組織之服務作業管理活動之中，則將可使組織能夠維持給予顧客體驗到休閒服務之感覺與感動品質，與協助顧客解決問題對策之能力，進而維持顧客與保有顧客。

（1）組織再造：休閒組織須依據組織願景、使命與經營目標，針對組織進行全面性改革調整，並透過此改革活動以達到企業預期目標，所需改變的構面包括作業流程、組織結構、管理制度、人員思考方式、員工技能、權力分配及價值觀等。而組織再造將涉及於組織內之「權力」重組，所以需要最高階領導者之全力支持與充分授權，如此的推動將較易順利推展。組織再造約可分為四大調整活動：如企業定位的重新調整（reposition）、組織架構的調整（restrcture）、流程與管理機制的調整（resystem）、組織企業文化的調整（revitalization），休閒組織可依需求與本身之條件情形實施之。

（2）服務作業流程改造：休閒組織從顧客服務角度出發，重新設計休閒組織的各個部門之內、部門與部門之間、行銷服務人員與顧客之間的流程，以顧客注意的焦點與觀點重新審查與盤點組織之服務流程（包含內部服務流程與外部服務流程在內）是否合理？是否能讓顧客獲得迅速、貼心與高服務品質之感覺、感動與體驗？是否能建立顧客忠誠度？……將盤查結果作為重新規劃設計與調整服務作業流程之參考基礎，休閒組織在進行服務作業流程時，也可以不更動組織之方式下進行範圍較小的部

門與部門之間的流程調整，以達到服務作業流程改革與改進之目的。

(3) 服務作業方式改進：

· 改進行銷服務人員之工作心理與態度：要使行銷服務人員經常保持愉快的心情，以此種歡愉心情面對顧客，與顧客互動行銷過程中將會導引顧客擴大參與／消費之慾望。

· 行銷服務人員嚴格禁止向顧客訴苦：因為顧客對於行銷服務人員之訴苦約有1%的人會感同身受，但是99%人則無動於衷，同時顧客因訴苦之情形而導致心煩，甚而嚇走顧客參與休閒之慾望。

· 讓行銷服務人員體認到顧客之參與休閒乃是為滿足其需求與期望，絕對不是由行銷服務角度來進行休閒參與。

· 行銷服務人員要把自己視為組織與顧客間的唯一媒介，整個休閒組織成敗與形象好壞完全靠行銷服務人員來維持。

· 行銷服務人員要先作好訓練，使其充分瞭解商品／服務／活動之價值，如此才能讓顧客感覺到其休閒價值是值得的。

· 行銷服務人員要秉持為顧客服務與協助顧客解決問題的態度，幫組織消除顧客之不滿、懊惱、不安與擔心，並把注意力焦點放在顧客身上，以使顧客滿意前來參與休閒，並滿足地享受休閒體驗，而且也期望再度參與休閒。

· 利用服務作業改善工具，諸如問題分析與解決（Problem Solving Program; PSP）、全面品質管理（Total Quality Management; TQM）、提案制度、品管圈等，並以過程導向之思維將之應用於服務作業流程之中，則休閒組織將可掌握住顧客之需求與期望，進而贏得顧客與保有顧客。

■顧客的服務品質要求日益嚴苛

休閒組織進行休閒服務活動時，要體驗到顧客對於組織所提供之服務品質的需求與期望，乃是一再地改變而不是一成不變的，而且日益嚴苛、絲毫不能妥協，所以休閒組織應針對服務作業品質之特性有所瞭解、認知

與執行對策方案（如**表8-8**），方能維持顧客之持續前來參與休閒及組織之競爭優勢。

（二）服務作業品質策略

■建構「顧客至上」「以客為尊」的品質經營理念

1. 在組織裡，由最高階領導管理者宣告「沒有顧客就沒有組織」的觀念，讓全體員工能認清此一趨勢。
2. 最正確的服務戰略就是掌握住既有顧客，然後再利用策略促使這些既有顧客去牽動潛在的顧客成為組織的顧客。
3. 組織要配合顧客，設法滿足其需求與期望。
4. 選擇服務導向的差異化策略，提供顧客貼心真實的休閒體驗。
5. 確立組織的「顧客至上」「以客為尊」的品質經營理念，由最高階領導者與管理者以身作則宣告於全組織，作為全組織服務作業品質經營目標，指導組織朝向顧客滿意之方向發展。

■有實體商品之服務作業品質策略

1. 依價格與服務內容作區分之策略：

表8-8　滿足顧客對服務品質要求之對策

1. 應隨時隨地維持應有的品質水準。
2. 休閒組織領導者與管理者要掌握住顧客階段性上升之品質要求意識。
3. 推展新的服務活動時要注意行銷讓顧客瞭解、認知與參與。
4. 休閒組織要具有與競爭者比較品質水準之意識應付有經驗之顧客。
5. 休閒組織要能提供符合自己的期望與需求，方能提供最好的服務品質供顧客體驗。
6. 居於領先的休閒組織的行銷服務人員要拋棄老大、自傲、自尊與浪漫情懷。
7. 若無法滿足顧客之要求時應委婉、耐心與謙虛地向顧客解釋，以免給予態度惡劣之不良印象。
8. 對於服務的周邊一些因素（如他人之評價、服務台感覺、資訊清晰度、服務人員給人之信賴感、環境清潔衛生）應予以具體化評核，提高顧客之評價。
9. 建立休閒是完美水準的體驗價值（如自我品味、無拘束放鬆感）。
10. 作好品質均衡（對服務層面加以關心、對顧客層面的整體狀況加以關心）以利顧客群組能在休閒活動中輕鬆愉快共同參與。
11. 建構貼心服務與有心服務的服務理念，站在顧客立場為顧客服務。

（1）高水準策略：高服務品質高價值的路線。

（2）個性化策略：低價格但注意個人化的服務品質路線。

（3）大眾化策略：低價格低服務品質。

2.依商品生命週期階段位置採行之服務品質策略（如表8-9）：

■無實體商品之服務作業品質策略

　　無實體商品之服務作業品質策略可分為講究型策略、個性化策略、速食型策略，茲整理如表8-10。

表8-9　商品生命週期與服務品質策略

週期階段 策略項目	導入期	成長期	成熟期	飽和期	衰退期
卓越服務之 品質條件	附加價值	安心感	附加價值與 安心感	中級附加價值 與安心感	高級附加價 值或撤退
服務品質策略	高水準	個性化	大眾化與 個性化	大眾化或高水 準與個性化	高水準或 撤退

表8-10　服務活動之服務品質策略

策略型態	策略說明
講究型策略	1.策略特性：高價格、高服務品質。 2.策略要點： （1）尊重每位顧客之嗜好，並與顧客作長時間接觸，關心其需求。 （2）目標市場為高品味需求之顧客群，採取高價位策略。 （3）必須維持卓越品質水準。
個性化策略	1.策略特性：合理價格，個人化服務品質。 2.策略要點： （1）設法尊重與配合顧客個人嗜好。 （2）價格必須合理，不能隨意更動。 （3）服務品質也不能隨意更動。 （4）服務技術要走向標準化。 （5）鼓勵顧客參與。
速食型策略	1.策略特性：低價格，最低必要限度之服務品質。 2.策略要點： （1）目標客群設定於對價格敏感度高於服務品質者。 （2）可降低服務成本與價格。

（三）服務承諾與服務溝通

■服務承諾

　　任何服務策略均應建立組織對顧客的服務承諾，所以服務承諾對休閒組織來講是很重要的，而且此承諾應由最高經營領導者作聲明，並將之納入於組織的服務作業管理系統中。（如表8-11）

■服務溝通

　　任何服務品質策略均須經由溝通（communication）將其傳達給予組織的內部利益關係人與外部利益關係人，以確保組織能夠瞄準目標並將之傳達於顧客可能直接、間接接觸的所有管道。

　　1.讓顧客能充分瞭解組織的獨特性。

　　2.減少顧客的事前期望超過實際的休閒體驗價值。

　　3.減少顧客心目中的憂慮與風險。

　　4.使服務作業能夠具體化呈現予顧客。

　　5.員工的服務行為乃是最好的溝通管道，尤其第一線的櫃台人員、行銷服務人員、廣告、摺頁、導覽手冊等更須注意溝通。

表8-11　服務承諾以表達組織之品質目標

聯邦快遞公司	1.每筆交易或與顧客接觸，務求達到百分之百的顧客滿意度。 2.每個經手的包裹，力求百分之百零缺點的服務表現。
立茲、卡爾頓飯店	以淑女紳士的風度，禮遇尊寵我們的顧客： 1.溫馨誠摯的接待，若時地適宜，儘可能稱呼顧客的姓名。 2.事先預期顧客需求，並盡力配合。 3.珍重再會，熱情道別，並在時地合宜情況下，稱呼顧客姓名。
地中海俱樂部	1.美觀、清潔、一切順利。 2.關懷、寬敞的心胸與想像力。 3.隨心所欲吃喝自己所喜愛的東西。 4.輕鬆的會面場所，只要願意隨時可學習新事物。 5.可以不必有任何擔心，沒有任何風險即來參與。 6.充分享受立即可融入其中的度假村。
亞都飯店	提供顧客難忘的經驗。

6.注意經銷商、中介商、掮客與供應商之溝通。

7.員工溝通乃是要員工關注顧客之需求與期望。

8.對於社區居民溝通更須注意關懷與回應之品質要求。

（四）制定服務品質標準

休閒組織的服務作業品質應予以制定可供監視量測的服務品質標準，服務品質標準不僅表示組織的服務功能與能監視量測的指標，尚且要能顯示從顧客面所看到的結果是什麼？

服務品質標準設定時，應該站在顧客立場由顧客所需求與期望的價值來設定組織的服務品質標準，同時在設計時要考量其指標是可以量測的，可具體化的與可經由評核監視的特性，更重要的是在制定完成後應由最高經營領導者向全組織員工宣示執行，形成組織之服務工作文化（參考下述Smart Lesiure之個案）。

（五）品質異常改進要持續

休閒組織可在服務作業活動中找出不符合組織制定之服務品質標準的任何「人、事、時、地、物」，將其異常運用品質管理技術（如ISO9001、TQM、QCC活動、提案制度、QC七手法、新QC七手法等），探求異常要因之根源予以擬定改進，朝向消滅錯誤與達到零缺點之目標。

組織在其服務品質標準制定時，除由最高經營領導人宣告聲明之外，最重要的乃是經由全體員工的教育訓練及配合激勵獎賞措施，在組織之中形成系統化、程序化與標準化的服務文化，遇錯誤或缺點即予以清除，並採取矯正預防措施將之徹底根除任何異常要因，並持續不斷地評核與監視量測服務作業活動及徹底改進，以達符合顧客要求與高顧客滿意度之組織願景、使命與經營目標。

Smart Leisure

青竹文化園區

　　青竹文化園區乃是南投縣竹山鎮竹藝生產合作社所經營的一個集文化性、藝術性、休閒性、教學性與旅遊性的地方特色產業。其服務的承諾是「來此參觀遊覽的旅客之目的是在『瞭解園區一百零八種竹子之特性』，不是『僅是來吃竹筒飯買竹藝盆栽的』」，因此將之編寫為園區從業員工遵行之語言，就變成「旅客到達的開始，每一個時間與地點均須讓旅客有認識竹子、瞭解竹子，進而吃竹子料理、買竹藝製品的需求與期望」。如此一來，就有了要給予旅客認識竹子瞭解竹子的服務宗旨了。

　　如果該園區服務宗旨是要給予來訪遊客能認識竹子的種類、特性與功用，那麼在此一竹子種植園區之導覽與解說就變成了相當重要的一個服務作業流程了，其自入園區之竹藝品展售迄至導覽解說之服務基準如圖8-5所示。

　　青竹文化園區將此服務流程設定了其服務基準，乃由於竹藝品及栽種生態區最易於拉近與旅客之距離，也最易於誘發旅客購買甚至參與DIY竹藝盆栽學習之旅與享受竹筒飯之美味，所以在此兩區之工作內容與任務予以詳細規定，乃為使旅客得到參訪之滿足與滿意，故而每一作業細節必須妥善處理，每一個從業員工均瞭解其工作目標，並想好如何貢獻其專長，期使來訪旅客得到滿意之服務。

　　因而該園區經理若自訂顧客滿意度為「60分」時，那麼相關部門的工作人員之服務顧客之滿意度就要達到「100分」以上，經由如此之認知，其園區之「服務品質手冊」將可以書面化與明文化了，各部門之服務作業程序與標準將可輕易制定了。

　　同時此些服務基準（包含手冊、程序與標準）將列為員工教育訓練之教材，以強化服務顧客的期望價值，如此將可使全體員工有所瞭解為什麼要如此做？為何而做？何時何地該做什麼服務？從而使從業員工有了工作與服務動機而時時因有服務基準衡量之原則目標，而不致於服務熱忱因時間因素或來訪旅客數目因素而減退。

（資料來源：吳松齡，《國際標準品質管理之觀念與實務》，滄海書局，2002年，pp.91-95。）

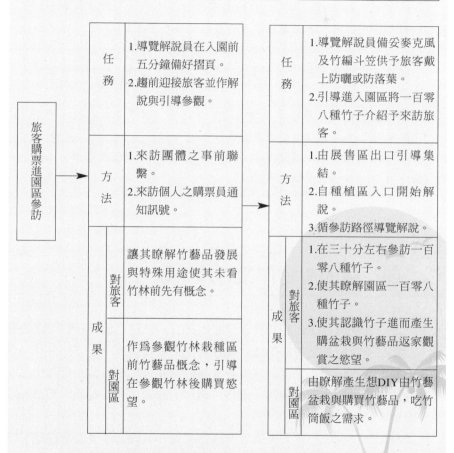

圖8-5　青竹文化園區服務品質基準

焦點掃瞄

1. 千辛萬苦制定之服務作業基準若不能活用，將會是等於零，所以一定要在組織內部廣為宣傳，而其宣傳活動將要如何進行？

2. 組織制定服務手冊、程序與標準並予以書面化，若未能告知所屬員工為何要如此做時，員工是否能夠自動落實服務作業？

3. 教育訓練的目的，在於提升員工服務作業品質，但是若沒有一套衡量服務作業基準之指標作為衡量工具時，將無法監視與量測教育訓練之成效？

4. 組織刻意制定之服務基準若該組織無法上下一體貫徹執行時，那麼制定之服務基準是否將會是毫無意義？

5. 服務基準之制定最好不要過於僵化，為了信守對顧客之承諾，基準的制定最好是簡明易理解？

第二節　休閒服務作業管理系統

　　二十一世紀數位時代的消費者偏好比起二十世紀的偏好已有明顯的變化，諸如二十世紀末重視的消費者偏好著重順位為品牌、品質、便利、價格、偏好、服務、新奇、實用等消費者偏好特性，然而在2000年起卻已明顯的轉變其順位為選擇、通路、價格、新奇、速度、信任可靠、簡單、服務等消費者偏好特性。

　　所以二十一世紀的休閒產業的服務作業管理系統必須跳脫舊思維，將之轉為顧客重視的消費者偏好特性中去設計規劃其服務作業典範，例如：顧客重視選擇的自由自在與無拘無束；休閒商品／服務／活動的實體與虛擬表現的通路、價值與價格相匹配；新穎創新與好奇；供給速度要快同時對於顧客要求之回應更要迅速；而所提供之商品／服務／活動必須值得信賴不做作不虛矯；所提供之商品／服務／活動能簡易學習，可以DIY以滿

足自我需求；再來就是服務要有關懷心、貼切感、眞誠流露的感動行爲
等。

在以上所敘述的休閒服務作業品質之顧客需求與期望，已作了甚多的
改變，所以我們要作好服務品質，提高休閒顧客滿意度應朝向服務作業流
程之規劃設計與員工服務作業標準方向予以探討，以嶄新的管理與創新的
服務經營理念，作好顧客服務及滿足顧客需求與期望。

一、服務作業管理系統流程之規劃

服務作業管理作業系統流程之設計規劃，應該考量到組織之內部資源
與外部環境需求和條件，而此些資源與條件對於休閒組織之限制，乃需要
組織作多方面的考量，才能夠爲其休閒組織規劃設計好其完善的服務作業
管理流程有關之計畫（如圖8-6）。

一個休閒組織在進行其服務作業管理系統之流程實現規劃時，首先要
考量的乃是其組織到底需要多少個流程，以及各個流程之作業內容與起訖
點之規劃設計，但是最重要的乃是將其組織從接受到顧客之需求開始，一
直到提供商品／服務／活動給予顧客以及售後服務爲止的一系列流程，應
繪製成一張流程規劃圖，並考量該組織之經營規模、組織願景、使命與經
營目標，以決定其流程複雜或簡單以及各流程的定義與起訖點。

惟休閒組織規劃設計流程時，可分爲主要流程與支援流程之規劃方
向，主要流程乃爲服務作業流程，其流程有「輸入」與「輸出」之關係，
一般而言，前一流程乃爲次流程之輸入，所以自流程規劃之時，即應將各
流程的基本資料與各流程之績效指標予以確立，以供流程稽核查驗其績效
是否達成組織之目標。而支援流程乃稱爲管理流程，其乃爲達成與支援各
主要流程之任務與績效指標所需的日常運作之作業程序與作業標準，所以
休閒組織是不可以缺少此兩大流程之規劃設計，否則將會導致其服務作業
管理系統停擺。

服務作業管理流程中不論是作業流程或是管理流程，休閒組織均應秉
持戴明品質循環PDCA之精神，持續不斷地查驗各個流程的服務作業管理
績效，若能夠翔實地做好流程之管理與改進，則休閒組織的服務作業管理

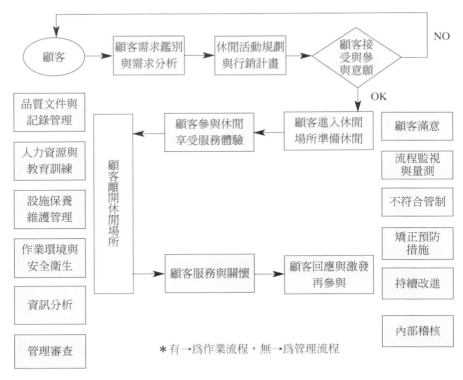

圖8-6　南投陶藝休閒農場流程規劃

系統將會吸引顧客的再度光臨參與休閒，維持高度市場競爭優勢與顧客滿意度。

二、執行休閒服務作業流程

　　休閒組織在執行與實現其服務作業管理系統時，應該要思考以下幾個方向，以為組織進行整個行銷計畫之實現：

1. 組織之願景、使命與經營目標。
2. 休閒商品／服務／活動所需的特殊查驗、確認、監視、量測、檢驗與試驗的活動，以及各項服務品質標準（指標）。

3.建立服務作業流程與管理流程、作業程序與作業標準，及提供商品／服務／活動特定資源的需求。

4.服務作業管理紀錄之建立，以提供流程實現過程、商品／服務／活動實現過程及休閒體驗完成要求的證據。

5.售後服務所需之資源與回應顧客之要求。

而此些執行休閒服務作業管理系統之任何輸入與輸出以顧客滿意為最高指導原則，休閒組織當可據此而建立一套服務作業管理系統品質計畫書作為行銷服務人員與其他各部門人員執行之依據（在本章第三節以實例解釋各項高績效之服務作業流程）。

服務作業管理系統應該包含：（1）自顧客需求蒐集資料鑑別與分析；（2）依顧客需求修正／企劃休閒活動有關之服務品質標準及流程設計，與行銷計畫；（3）執行行銷推廣與廣告宣傳活動計畫；（4）顧客進場準備參與休閒活動；（5）顧客進場參與休閒享受體驗；（6）顧客離場送行與關懷；（7）顧客服務與回應，激發再參與；（8）環境整理整頓清掃清潔活動；（9）員工守規守法與士氣激發；（10）設備設施維護保養管理；（11）緊急事件之處理與應變等作業活動均屬之。

所有的服務作業管理系統必須符合顧客之感覺、需求與期望，感受與行動決策需要，否則服務作業管理之品質必定無法取得顧客之滿足感，如此顧客將會把該次之休閒體驗當作是一個不愉快的經驗，則下次也不會再參與，甚且可能轉告其人際關係網路，牽引他們不到該組織參與休閒。

（一）滿足感商機正在蔓延

在台灣數位時代的商機正吹向「回到基本面」的新價值觀，其乃復古的回復昔日好時光、重溫舊日三～五代同堂的幸福家庭氣氛，隨之而來的新價值商機主題是家庭親密關係（如新價值、新感覺、舊情懷、舊倫理、舊文物美食等），一下子商業、工業、休閒產業等行銷主流走向了「親情聯繫」（family ties）的關聯性商品／服務／活動。

此種以家庭幸福美滿為訴求的商機形成了滿足感產業的特色，而其產業特質大多屬於休閒產業與服務產業，例如：主題遊樂園、SPA、餐廳、

購物中心、休閒度假中心、休閒農場、觀光旅遊、地方特色產業、生態旅遊、寂寞遊戲產業、俱樂部等,無一不是以家庭和樂幸福美滿,全家同行享受休閒體驗為號召,真的是強調新價值之幸福滿足感,如此乃是活得精采,讓生活得到更大的滿足之滿足感商機,正是休閒組織規劃服務作業管理系統時必須考量予以納入之潮流。

(二) 休閒組織需要懂得快樂傳遞愉快

休閒組織規劃設計服務作業管理系統與執行服務作業流程中,必須在愉快歡愉的情境下,方能製造與提供顧客一個感性與感動的休閒體驗,所以行銷服務人員要如何保持歡愉快樂的心情服務顧客,傳遞休閒體驗價值給予顧客,則已為休閒組織之高階領導者與管理者,必須善加規劃納入其組織文化與服務作業流程之中,方能給予顧客滿足與滿意的休閒體驗價值與效益。

(三) 減少顧客休閒時所產生的羞恥感

高齡化與人們重視家中小孩之趨勢來看,休閒組織的顧客擁有不少的高齡化的顧客與小孩子顧客,也因此休閒商品/服務/活動/要有「讓顧客在不覺得羞恥與覺得受到重視體諒與關懷的情境進行參與休閒活動」之行銷服務認知也就變得相當重要。所以休閒組織務必要求在休閒服務作業流程予以硬體之特殊考量設計,及軟體服務活動的訓練行銷服務人員具有體貼、愛心、關懷與貼心之服務手法,則屬一項重要的議題。

(四) 令人愉悅是消費者的催眠劑

休閒產業可以滿足人們的心理或生活的空虛、壓力與倦怠感;與人建立社交與情感;能讓人們藉由休閒世界重新或發現自己的生命力量,知識力量、文化力量與競爭力量的泉源。所以二十一世紀的休閒產業將可改變人們的生活與工作方式,休閒商品/服務/活動提供人們之休閒體驗,其在服務作業管理系統流程中享受愉悅的消費心理與生理之經驗,在此經驗中能得到視覺與聽覺、嗅覺、味覺的溝通與交流互動,當然最重要的感覺與感動也在休閒體驗中得到滿足的需求與期望,令人愉悅不僅在商品消費

心理上,更是在服務活動中得到驗證。

(五) 以顧客觀點的顧客滿意服務作業活動是回流顧客的方式

1.顧客期望行銷服務人員的特質（如表8-12）。

2.美國國家品質獎對顧客滿意度衡量項目（如表8-13）。

表8-12 顧客期望業務人員的特質

特　質	相關行為／認知
專業性	銷售技能,對顧客產品及產業的知識。
貢獻性	幫助顧客達成或提升利潤與其他重要目標的能力。
代表性	對顧客利益的承諾,提供客觀建議、諮詢及協助的能力。
信賴性	誠實、可信賴性、行為一致性,及大體上有商業道德。
相容性	業務人員的互動風格與顧客的人格特質相符。

資料來源：〈企業顧客要什麼〉,李田樹譯,《EMBA文摘》184期,p.113。

表8-13 美國國家品質獎對顧客滿意度衡量項目

序	衡量項目	分　數
1	對顧客需求的認知	30
2	顧客傳播管理	50
3	顧客服務	20
4	對顧客的態度與管理	15
5	顧客申訴抱怨的對應	25
6	確保顧客滿意的政策導向	20
7	確保顧客滿意的技巧水準	70
8	相對業界平均,競爭對手的比較	70

第三節　高績效的服務品質來自高績效的服務作業管理

一、工作場所的管理規則

茲以百貨公司／購物中心工作場所之管理規劃為例，整理歸納如表8-14，分析說明工作場所的管理規劃，詳述各工作項目之作業標準。

表8-14　百貨公司／購物中心工作場所管理規則

區分	工作項目	作業標準
一、上班		上班的心情對於一整天的工作情緒影響很大，應要保持開朗而平靜的心情來工作，出門的時間不可太緊迫，應考慮到交通的混亂及等車時間，養成提早到公司的習慣。
	1.打招呼	1.一到工作場所應爽朗的互道「早安」。 2.不僅早晚的招呼，於工作時間內的招呼與微笑將使氣氛和睦，加深親切感。 3.招呼本來就是相互之間所說的，因此先看到對方的人應清晰地招呼以「早安」，另一方面亦應相同地回答以「早安」！
	2.簽到、刷卡、打卡	1.上班時依組織規定進行打卡或刷卡、簽到（下班時亦同）。 2.萬一忘了打卡，應向所屬主管報告，並依組織規定辦理證明手續。 3.遲到與早退均會影響業務，且也易造成同仁代理之困擾，應儘可能拒絕遲到或早退。
	3.更換制服	1.於更衣室中換好工作制服，將業務上用不到的東西，收入置物櫃內鎖好。 2.私人貴重物品，如錢包、手錶、衛生紙、手帕、化粧用具、首飾、手機、PDA等應攜往賣場，自行保管妥當，超過規定尺碼之皮包則不可攜往賣場。 3.若有私人物品與組織販售之商品相似不易分辨者，應儘可能不要攜往賣場。 4.惟若有私人極類似組織販售之商品而需攜入賣場加工、修改或修理者，應在職員用路徑進出口處，請求保全員證明其為私人物品。 5.上班途中應穿著工作制服，若有不方便時也宜以樸實衣物為之。

（續）表8-14　百貨公司／購物中心工作場所管理規則

區分	工作項目	作業標準
	4.職員名牌	職員名牌爲明示本公司職員及所屬單位，所以必須整日依規定位置配戴之，否則不僅顧客難以辨認，且難以防止犯罪情事，如果名牌遺失，應立即向人事課申請補發。
二、工作		工作態度的良好與否，一眼就能分辨出來，認眞的態度給人以良好的感受，相反的，只要有一次不認眞的印象，便難以抹滅，無論多麼簡單的工作，皆以貫徹始終爲要，且不可做不必要或偷閒的事，即使你覺得「工作眞無聊！」或「爲什麼只有我這麼忙？」也務請滿懷研究的心理及精神實行之。你是否會成爲一個無敬業精神的職員，即取決於此，如果每天都能愉快地工作，豈不是很好嗎？
二、工作	1.開門營業準備	在開門之前應合力清掃、整頓賣場，擦亮玻璃櫃，整理其中的商品，使之醒目。此外應站在通道上，由顧客觀看的方向觀察，調整商品及標示卡的位置，使顧客易於挑選，並在開門之前，再次檢查是否有清潔掃用具、垃圾、溢出的水遺留通道上。
二、工作	2.開門正式營業	在開門前兩分鐘（有店中廣播），在賣場的人員應站在規定工作崗位，準備迎接顧客進場，惟在大門口迎接顧客進場者應依規定姿勢歡迎顧客，且應面露微笑。
二、工作	3.營業活動進行時	1.不宜閒談聊天，因爲不但不雅觀而且會影響工作。 2.如果同仁間說悄悄話，又環目四顧，會使顧客誤解爲她（他）們是否在說我什麼？而心生不愉悅之感覺。 3.當然也不可以高聲說話或大笑，尤其不可隔著通道大聲喊叫。 4.若在店內行走時，不要手牽手，或三、四個人併排走路，或站在通道上說話。 5.由正在瀏覽商品的顧客面前走過是很不禮貌的，唯有在不得已的情況下，才一面說「對不起！」微微低頭穿過。 6.對於顧客乃至上司，隨時保持有禮貌的態度，自然地表現於動作及用語中。 7.在店中遇到上司，應行注目禮，但倘若在與顧客應對中則不需行禮。職員彼此之間亦應親切相待，不可使用不雅的言詞（暱稱亦應避免）。
三、離開工作崗位		在上班期間內，一定有離開座位的時候，無論是公事或私事，皆應詳細地跟同事與主管報告如下事宜：到何處去？什麼事情？預定回來時間，交待可能發生或要處理的事情。
三、離開工作崗位	1.離開組織	除非不得已，不可因私事外出，若因公事外出，則應填寫外出證明書，預先取得主管許可，回來後並應作報告。
三、離開工作崗位	2.會客或會面	1.在工作期間內，除非不得已作私人會客（面），惟須取得主管核可。

（續）表8-14　百貨公司／購物中心工作場所管理規則

區分	工作項目	作業標準
		2.會客（面）地點利用休息，時間不可太久，不宜逕自在通道上會面（客）。
	3.用餐	輪流至員工餐廳用餐，遵守一定的時間，勿爲同仁增添困擾。
	4.休息	1.明確定義工作時間與休息時間。 2.在休息時間內，也得注意不可在店中閒逛，更不可與工作中的職員交談，打擾其工作。
	5.職員購物	1.避免在星期六、日顧客較多的繁忙時間，並應在上午選購完畢，於瀏覽物品時，不可妨礙顧客。 2.即使是親近的同事，也不要以過於親暱的態度交談。 3.對正在與顧客說明的營業員，不可打岔，中斷其應對等。 4.即使在選擇之中，如看到顧客光臨，亦應讓顧客優先。 5.時常在不留意之間說出「打？折……」，應替代以員工購物優待等用語，或使用減價券等，不要過於明顯。 6.職員購物，務必於收據及包裝紙上蓋「職員購物證明」印，於接受出入口安全人員之檢查時，可不必拆開包裝紙，較爲方便。
四、設施的利用	出入口、樓梯、餐廳、休息室等，應區分爲「顧客使用」及「職員使用」兩種，職員上班時間內皆應使用職員用之設施。	
	1.出入口	1.保全人員在出入口查視經過的職員之名牌及其攜帶物品。 2.保全人員負有防止商品未經正規手續而被攜出的責任。
	2.樓梯	在樓梯或通道應遵守靠右行走的法則，於狹窄處自動讓對方先行。
	3.電梯	1.必須讓搬運車優先搭乘，以便商品儘早到達賣場。 2.進入電梯後，應立即告知服務員的樓數（如爲自動操作時，則自行按扭），使電梯運行順利。
	4.用餐	1.遵守自我服務的原則，使用過的餐具務必清洗後歸定位放置妥適。 2.不可置放物品占位置。 3.用餐完畢後，儘速離席。 4.吸煙與化粧應至規定場所。
	5.休息室	1.不可高聲談話、說笑、妨礙他人，務必使休息室成爲大家愉快休憩的場所。 2.不可將煙蒂、火柴丟棄地上。 3.每個人都應注意保持清潔，勤加打掃。
	6.盥洗室	1.在盥洗室看到頭髮之類的穢物，應在使用後立即清除之。 2.使用後洗手時，應盡可能用手帕擦拭乾淨，或利用浴廁紙巾擦拭乾淨，或用烘手機烘乾後再出來。

（續）表8-14　百貨公司／購物中心工作場所管理規則

區分	工作項目	作業標準
		3.使用後之紙巾須放入垃圾中不可亂丟置。
	7.電話	1.電話是極精細的機械，務必確實以手指撥號，聆聽完畢後亦應輕輕放下話筒。由於業務需要與顧客通話，或店中聯絡事宜極為頻繁，因此不可打私人電話；此外，通話時間應儘量縮短。 2.使用手機，應依組織之規定（雖然是私人手機）。
五、用品	\<在組織時，應分清楚私人的用品與組織的用品，不可假公濟私，擅自把組織的用品視為自己私人的物品，如此是浪費組織資源的不當行為，應扭轉不正確的心態。\>	
	1.包裝紙	撰擇大小適中的包裝紙。包裝紙太大固然不好，但是如果太小，則要重新包裝，不但耗費時間又浪費包裝紙，請勿私自使用包裝紙。
	2.包裝繩	有捻繩及塑膠繩，必須注意不可浪費，常見繩子垂到地上，任意踩踏，或而鉤絆拉出都是浪費，因此若有這種情況，應即整理之。
	3.水電瓦斯	1.要養成隨手關閉之習慣。 2.尤其下班時應先檢視責任區是否均已關閉？確認後始可離開。
	4.共用物品	1.向隔鄰櫃或賣場借來之物品應於使用完畢後歸還。 2.多櫃共用物品，也應在使用完畢後歸定位存置。
六、事故	\<每天都有數以萬計的顧客，川流不息的百貨公司與購物中心，一定會發生各種意外事故，然而在這些意外事故中，往往只要店員稍加留心，即可防範於未然，因此平時即應具備抑制事故發生及事故發生如何處理的常識。\>	
	1.火災事故	1.嚴禁煙火（惟組織若設有吸煙區時，職員及顧客均應到固定位置吸煙）遇到顧客或同仁吸煙時，要主動客氣的說「對不起」，請他到吸煙區去。 2.水電、瓦斯均應用畢即予關閉（含電熱氣、烤箱、微波爐等機具在內）。 3.不得在有火源地區放置易燃物。 4.組織應在賣場明顯對儲放滅火器及標示消防栓、警報器、偵煙器、太平門及逃生路線圖，以利緊急應變。 5.物品、展示櫃、商品等，均不可放置在防礙滅火消防與逃生路線、太平門位置前後左右，以免阻礙緊急時使用。 6.萬一發生火災時，立即使用警報器或電話緊急通報緊急應變小組，同時不慌不忙各盡本責，引導顧客離開與撲滅火源、若時間可以時，應儘可能搶救物品與商品、金錢，以防遺失。

（續）表8-14　百貨公司／購物中心工作場所管理規則

區分	工作項目	作業標準
	2.竊盜事件	1.扒竊：務請特別注意自己負責的區域。在離開工作崗位時應請留守同仁繼續代為留意，若有所發現，應立即上前詢問「需要為您包裝嗎？」如果對方已離開賣場，應拜託其他賣場人員代為聯絡警衛，自己則尾隨追趕，再將扒竊者送交警衛處置，切不可自行處理。 2.順手牽羊：如看到顧客將物品置放通路或展示櫃上而離開購物者，應提醒以「請將物品攜帶身邊」，以免為他人偷竊。
	3.迷失兒童	先尋找周圍是否有帶領的人，如確為迷路幼童，則聯絡服務台作店中廣播。
	4.物品遺忘	為使顧客的遺忘物迅速而確實地歸還失主，應將物品送至服務台。如有人拾獲顧客遺忘的物品，應陪同至「服務台」或詢問其住址、姓名（以便日後聯絡之需），一併帶至「服務台」。無論任何情況皆不可憑自我判斷，而將物品交給自己所認定的失主。
	5.急症病患	發現急病患時，應儘速聯絡有關人員，送至醫院。
七、下班		有些人在接近打烊時間，便心不在焉地頻頻看錶，雖然這只是小事，但卻顯示出對工作的熱忱不夠。
	1.關燈與覆蓋商品	1.即使結束營業音樂響起，亦不可請顧客離席，除了正在與顧客商談的營業員，其餘皆應與開門時同樣地在規定位置送客。 2.關燈及覆蓋商品等，應待主管指示後方才行動。
	2.查檢工作	1.確定自己的工作是否已完全做好？該送的貨物送了嗎？庫存商品之數量若干？其他應聯絡事項，是否都聯絡了？ 2.對於隔天的工作，應預先安排其內容及順序，並準備之。 3.謹慎的關好櫥櫃、窗戶等，最後離開的人有責任等待警衛的接替看守。
	3.離開	1.不可忘了與主管、同事打招呼。 2.若離開時遇正離去之顧客，應微笑點頭告別。
八、其他	1.男女情事	男女同事之間，開玩笑不可踰矩，且不可有過份親密的舉動。
	2.保守機密	聽到有關組織的營業、宣傳、人事方面的機密時，應自我判斷，並向主管報告。此外尚需注意不可於上、下班時，在公共交通工具內高聲談論此事。
	3.異常反應	與公司稍有利害關係，無論是工作上或個人問題，皆應儘速向主管報告，請求解決。
	4.留意公告	有關業務，在晨會中已提及，但尚須注意組織的告示，不要遺漏。
	5.改進提案	工作上的注意事項或改善的意見，應儘量提出。

二、行銷服務／營業人員應具備的條件

行銷服務／營業人員應具備之條件茲歸納整理如**表8-15**，係以旅遊／購物產業為例詳述應具備之條件及其主要內容。

表8-15　行銷服務／營業人員具備之條件（以旅遊／購物產業為例）

區分	條件項目	具備主要內容
一、敬業的精神	1.就業基本精神	1.抱持做大事不做大官的服務顧客心態。 2.不斷努力追求成長，累積優勢競爭經驗。 3.認知成功沒有秘訣及捷徑，而是努力與學習。 4.具有能為組織做什麼與貢獻什麼的前提認知，而非以報酬作為服務的考量前提之認知。 5.切勿嫉賢妒能，而是應見賢思齊般的學習與作為努力之標竿。
	2.認識自己的工作	1.對於企業組織之行銷與服務政策應要充分的瞭解。 2.對於企業組織機能與已身的權責任務應該充分認知與瞭解。 3.執行行銷服務作業必須有週全有效的行動方案與行動計畫。 4.掌握本身的工作態度必須契合行動方案計畫與職權責任。 5.監視與量測職司的作業進度與績效。
	3.工作規劃方法	1.確定企業組織與個人之行銷服務目標與顧客的消費動機目的。 2.依據企業組織之目標與標的擬定工作重點、目標、計畫及方法。 3.依據擬定工作重點、目標、計畫及方法確實努力執行。 4.執行過程中定期與不定期檢討改進以符合計畫目標。 5.針對異常問題點採取有效矯正對策與預防潛在不符合異常要因再發措施，以確保計畫目標之達成。
	4.合理的組織能力	1.決定實施計畫所需的任務。 2.選定執行計畫之成員並確立其職責與任務。 3.準備執行計畫必要的設施、設備、工具與材料。
	5.應努力的事項	1.不斷努力充實自己。 2.把握機會擴大學習範圍。 3.熱心幫助別人。 4.主動協助並參與主管的作業和規劃工作。 5.成為組織的議題討論者與建議者。
二、豐富的知識	1.商品知識	組織及競爭對手商品／服務／活動的業種、業態、品名、品類、規格、特性、用途、品質、價值、產能、市場占有率、售價、交易條件、銷售通路及方式。

（續）表8-15　行銷服務／營業人員具備之條件（以旅遊／購物產業為例）

區分	條件項目	具備主要內容
	2.商業知識	票據法、公司法、組織之經營理念、組織之管理政策、組織之管理制度、組織之規章作業表單流程，其他如會計、經濟、稅務、國貿、金融的基本知識。
	3.一般常識	運動、休閒活動、娛樂、飲食、美術、音樂、舞蹈、民俗習慣、流行文化與語辭。
三、健康的身體		1.勿飲食過份或暴食暴飲。
		2.充份的睡眠，不可因應酬而熬夜。
		3.內心要有希望健康念頭，常暗示自己覺得很好。
		4.態度適時輕鬆自然，不要用緊張極端的話語。
		5.利用簡易有效的運動，如疾走或慢跑來保持身體健康。
		6.不可酗酒與嚴禁吸食違禁品。
		7.時時保持舒放愉悅的心情，並適宜的參與休閒活動。
四、應變的能力	1.營業檢討會	平時或每週定期舉行營業檢討會，將每人遇到的實例提出討論，交換心得或看法，尋求有效處理方式，培養及增加應變能力。
	2.自我訓練	多思考、多假定可能情況及構思較佳的解決方式。
	3.觀摩學習	虛心向資深或有所專精的同儕或人士請益，藉機會予以觀摩學習。
五、整潔的儀表		1.衣服太小應合身，顏色不要太鮮明，尤其不要穿著過於時髦（如嘻哈裝等）。
		2.衣服配合季節穿著（如夏天宜穿淡色、冬天穿深色）。
		3.注意配件應與身分相配，如打火機、手錶、飾物、配件等。
		4.女士不宜穿著過於麻辣、暴露、標新立異等衣服。
		5.頭髮不宜太長或散亂不整理。
		6.眼睛可表現活力和朝氣，與顧客談話時，應以誠摯眼光注視對方表示關切，惟切勿予人有壓力感（如直視等）。
		7.男士鬍鬚每日至少刮一次，女士則視情況施以合適的化妝。
		8.指甲應經常修剪，去除污垢。
		9.鞋子要擦亮或保持清潔。
六、說話技巧及應對態度		1.把握時機，真誠讚美對方（如身體狀況、專長、興趣、事業、家庭、理念與看法等），建構有利的談話情境。
		2.利用顧客上次話題，作為本次談話的開端，以示對顧客需求與期望之議題予以相當程度的重視，與把顧客的小事當作組織的大事的理念。
		3.儘量熟悉顧客之家人與小孩，造成有利的商談與服務之環境。
		4.注意對於顧客的周遭之人、事、物、時、地保持周全風度。
		5.注意顧客反應，利用話題引導走向自己希望的目的。
		6.使用意識明確，簡單易懂的言語；若引用專有名詞必先瞭解顧客瞭解程度。
		7.意見與顧客相左時，勿即時反駁或使用冒犯語句。
		8.利用明朗親切語氣，常提對方頭銜以表示重對方。
		9.洽談中常把「謝謝」、「請」夾在話中。

三、行銷服務營業人員應具備的資料

茲以地方特色／零售產業為例，說明行銷服務營業人員應具備的資料（如表8-16）。

表8-16　行銷服務營業人員應具備的資料（以地方特色／零售產業為例）

區分	資料項目	資料來源
一、產品資料	1.商品種類規格	1.商品編號、商品手冊、商品型錄、摺頁。 2.商品品質規範、商品品質標準。 3.商品／服務／活動有關配件或設備資料。 4.有形商品包裝規範、無形商品／服務／活動有關資訊。 5.商品／服務／活動有關作業流程。
	2.商品製程、品質標準	1.商品／服務／活動有關品質標準及檢查規範。 2.商品／服務／活動有關簡介資料或說明書。 3.商品／服務／活動有關服務作業品質績效指標。
	3.商品特性、用途	1.商品／服務／活動有關說明書。 2.商品／服務／活動有關樣冊、樣卡、照片、DVD／VCD。
	4.商品供需能力	1.組織供給顧客參與休閒／消費之能力研究報告。 2.顧客參與休閒／消費量能分析報告。 3.顧客參與休閒／消費內容不明確實例研討手冊。
	5.商品售價	1.商品別銷售價格表。 2.顧客參與休閒／消費平均單價分析。 3.顧客參與休閒／消費平均毛利潤分析。
	6.商品休閒／消費方法	商品／服務／活動有關標準服務作業程序、標準、規範與說明。
二、市場資料	1.相關商品供需及市場占有情形	1.同業公會的會員名冊及產銷資料。 2.可能參與休閒／消費的顧客需要能量。 3.本公司及同業的供給能量、活動場地容納能量。 4.報章雜誌（如《經濟日報》、《工商時報》、ITIS產業分析與論文等）。 5.市場研究報告、產業期刊等。
	2.同業售價交易條件及促銷方式	1.同業的售價或交易條件憑證（如發票、售價表、出貨單）及銷售策略。 2.向顧客會計與行銷服務人員打聽。
	3.同業銷售通路	1.向同業的行銷服務人員打聽或觀察。 2.市場調查或市場研究分析報告。 3.向同業的顧客打聽或觀察。 4.廣告與宣傳媒體。 5.同業的公開說明書、文宣與公眾報導。

（續）表8-16　行銷服務營業人員應具備的資料（以地方特色／零售產業為例）

區分	資料項目	資料來源
二、市場資料	4.顧客休閒／消費本公司商品情形	1.顧客主動反應本公司商品／服務／活動之問題，如品質／體驗之價值與感受度等。 2.行銷服務人員向顧客打聽或觀察、診斷。 3.客訴抱怨、退票退貨等情形。
	5.顧客對其他本公司相關商品的消納能力	1.向顧客介紹本公司其他相關商品／服務／活動，瞭解顧客接受的可能性。 2.依顧客推展能力判斷，可再銷售本公司其他相關商品／服務／活動，建議與創造顧客增加休閒／消費品項。 3.透過傳播媒體、公眾關係與組織人際關係網路作調查分析。 4.透過市場研究、市場調查、休閒消費行為分析作調查分析。
三、顧客一般狀況	1.顧客背景	顧客資料庫、顧客休閒／消費統計分析。
	2.顧客經歷	顧客資料庫、顧客人際關係網路。
	3.休閒／消費理念	從顧客休閒機能、體驗習慣及休閒／消費經驗判斷。
	4.顧客休閒／消費頻率	從顧客資料庫與來店或來園休閒／消費資料中分析。
	5.顧客的人際關係網路	與顧客訪問或服務時瞭解與偵測得知。
四、組織經營狀況	1.設備設施供給能量	由組織營運計畫或服務作業場地規劃報告中得知。
	2.營運成果與達成率	由組織營運計畫與服務作業／營運收入統計分析中得知。
	3.目標顧客	由組織營運計畫與服務作業／營運收入統計分析中得知。。
	4.薪資佣金制度	與經銷商／行銷服務人員洽談後約定之薪資佣金額度、付佣／薪方式及其他特別要求事項。
	5.利潤分享制度	與經銷商／行銷服務人員洽談後約定之利潤分享額度、給付方式及其他特別要求事項。
五、服務作業管理狀況	1.行銷服務標準	可建立組織內的行銷服務人員依循之行銷服務作業標準（包括客訴抱怨與退貨退票在內）。
	2.顧客服務滿意度	可透過現有（蒞臨）顧客與潛在顧客進行顧客滿意度調查。
	3.組織管理規則	組織內全體員工需遵行之組織管理規則（依據勞基法與其相關法規制定）。
	4.組織安全衛生規則	組織內全體員工需遵行之安全衛生管理規則（依勞工安全衛生相關法規制定）。
	5.危機處理制度	組織內全體員工及參與休閒／消費的顧客於本組織內所發生之危機與緊急事故應變處理的作業準則。

四、行銷服務／營業活動之主管作業規範

茲將行銷服務／營業活動之管理作業規範區分為：（1）領導者必備之態度與想法；（2）絕對必備之主管素質；（3）如何成為一位優秀的領導者三部分，詳細說明分析如表8-17。

表8-17　行銷服務／營業活動之主管作業規範

區分	主管作業規範
一、領導者必備之態度與想法	1.要瞭解管理必須是「有意識」的管理，而不是盲目的管理，即管理要有明確的目標（而且目標最好可以量化）。 2.要用「科學的方法管理」，凡是做一件事情必先有 Plan→Do→Check→Feedback & Action→Plan→……一直到完美方可停止，同時還要把成功的經驗保存下來，作為下次工作改進之參考。 3.要建立一套明確的做事原則與制度，使部屬有所遵循。 4.要有「成本意識」，必須以最低的成本去完成最好的工作或產品。 5.要有「品質意識」，任何活動與作業均要以滿足顧客之需求與期望為目標。 6.要有「勞動時間銀行」之體認，瞭解部屬之時間成本如何？ 7.要有內部顧客之流程方法與流程管理能力與認知。 8.要瞭解組織之原理與原則（如命令系統統一原則、管理範圍之原則、工作分配之原則與權限委任或授權之原則等）。 9.要有讓員工參與感與自動自發的工作，養成高度之敬業精神。
二、絕對必備之主管素質	1.相信公司的價值觀並身體力行。 2.開創振奮人心的願景，並傳達至公司上下。 3.做一位策略思考家。 4.做一個理念的塑造、溝通與彙集精英的正確決策者。 5.勇於冒險。 6.做一個因應變局與勇於創新的領航人。 7.具有延續員工腦袋（知識、技能、智慧與經驗）的策略思維與執行力。 8.擁有傲人的經歷以證明其能力。 9.做改變的催化劑。 10.做傾聽者及明智的授權者。 11.能夠為部屬與上司服務的特質。 12.培養優秀、堅實的下屬做自己的接班人。 13.能夠自我學習與接受挑戰。 14.贏得公司信賴。 15.樂觀具幽默感。

（續）表8-17 行銷服務／營業活動之主管作業規範

區分	主管作業規範
三、如何成為一位優秀的領導者	1.領導者必備的條件（如工作知識與技術、管理知識與技術、教導工作之技能與熱誠、改進之技能與企圖心、領導部屬之技能、品質與成本意識等）。 2.如何有效推行管理工作（如事前考量工作之進行方法的完善計畫、爲實施改進計畫而合理地組織人事物、推展組織機能發揮組織力量、依照工作目標做好協調工作、定期追查、查證與驗證是否照計畫執行）。 3.如何擬訂計畫（如確認目的、掌握事實、對事實加以思考、擬訂計畫案、決定計畫案）。 4.如何運用組織（如命令統一原則、管理幅度原則、工作劃分原則、責任與職權授權／委任原則）。 5.如何命令（如完善命令、命令種類——可分爲命令、請託、商量、暗示、徵募）。 6.如何接受命令（如掌握命令意圖與要點、正確判斷命令之內容、把握時機付諸實施，確認並檢討實行）。 7.如何報告（如什麼時候要報告、報告前準備、報告之方法、報告書製作）。 8.如何進行工作改進（如分析作業、對每作業單元自我檢討——以5W1H方式針對材料、設備、工具、設計、配置、工作場所、安全等各方面）。 9.如何維持品質（如設備維護保養、原材料品質、作業程序、作業標準、說明與規範、監視與量測、溝通與領導統御）。 10.注意工作安全與衛生，預防災害發生。 11.歡迎並教導新進員工。 12.輔導所屬作好新人面談工作。 13.如何參加會議（如準時、事前閱讀討論議題資料、預擬發問事宜、會議時之應對應開放心胸發言與傾聽、不獨占話題、不說與主題無關之話語、不感情用事率直地發言、不忘記幽默、不堅持己見、不強人所難、決議事項應由衷支持與接受）。 14.如何主持會議（如宣布開會、指示議題、指導討論、作成結論）。 15.如何稽核部屬之工作（如決定檢查之項目、要有明確具體之稽核標準、決定稽核方法、決定稽核頻率與時間、稽核後改進成效追查）。 16.作好考核部屬的工作，確保公正、公平、公開之原則。 17.維持工作現場之工作紀律。 18.處理工作現場所發生之「人、事、時、地、物」方面各項問題。 19.提高部屬之工作意欲與士氣。 20.激勵部屬、獎罰分明且立即明快處理。 21.鼓舞部屬發揮創意與提案改善之建議。

資料來源：吳松齡編著，《國際標準品質管理之觀念與實務》，滄海書局，2002年，pp.402-405。

五、行銷服務／營業活動工作內容

　　茲以工商產業／工藝產業為例，歸納整理如表8-18，詳述行銷服務／營業活動之工作內容。。

表8-18　行銷服務／營業活動工作內容（以工商產業／工藝產業為例）

區分	活動工作內容
1. 市場調查	1.營業人員就其負責銷售區域內以產品別做市場調查。 2.市場調查內容： 　（1）產品市場供需及市場占有率。 　（2）同業售價及交易條件比較。 　（3）顧客銷售通路。 　（4）同業促銷方式與其行銷服務人員激勵獎賞方式。 　（5）同業行銷服務／營業活動之方式與策略。 　（6）顧客使用本公司產品的情形與回饋資訊。 　（7）顧客對本公司其他相關產品的監測與意見蒐集。 3.調查資料的彙總整理分析。
2.新顧客開發	1.潛在顧客資料的取得。 2.拜訪顧客： 　（1）表明身分，說明訪問目的。 　（2）簡介本公司概況及產品特性、交易條件。 　（3）瞭解顧客購買意願、需求與期望、交易條件及要求配合事項。 　（4）向顧客進行行銷與推銷。。 　（5）依據擬定之訪問行動方案計畫落實執行之。 3.訪問資料整理及配合。 4.協調或聯絡有關部門人員配合。
3.產品行銷與推銷	1.擬定行銷與推銷計畫：選定顧客、安排訪問時間與路線、聯絡接洽對象、預定達成目標。 2.進行行銷與推銷。 3.訪問前資料整理與準備。
4.授信作業	1.徵信調查。 2.徵信評核方法：一般狀況、財務狀況、經營狀況。 3.評核結果。 4.授信申請：信用授信、保證授信、抵押授信。
5.建立顧客資料檔	1.顧客之組織型態。 2.顧客之設備設施產能或容納量。 3.負責人與採購人的資料。 4.顧客與本公司之交易情形。 5.經營管理基本觀念與理念。

（續）表8-18　行銷服務／營業活動工作內容（以工商產業／工藝產業為例）

區分	活動工作內容
	6.關係企業。 7.顧客資產或提供本公司設定之不動產。
6.營業目標擬訂	1.訂定營業目標之依據： 　（1）顧客產能或需要量。 　（2）顧客接單情形。 　（3）游離顧客可能訂購數量。 　（4）本公司負荷及供應能力。 　（5）本公司既定之營業政策。 　（6）參考市場趨勢季節變化。 2.目標與實際比較，檢討差異原因及採取矯正預防措施。 3.營業目標擬訂作業：將以上調查的資料加以研判可把握訂單量，配合公司既定之營業政策與主管擬訂營業目標。
7.報價	1.主動報價。 2.顧客詢價報價。 3.報價方式。 4.售價調整通知。 5.報價技巧。 6.特價申請。 7.新規格產品報價。
8.受訂	1.交易內容及條件確認。 2.客製品製造通知或暢銷品出貨通知。 3.代加工或新開發品之智財權、專銷等合約簽訂。 4.訂單內容變更與修正。 5.協商出貨、包裝與載運約定。
9.交期追蹤	1.交期瞭解。 2.逾期交貨跟催。 3.交期變更處理。
10.收款	1.收款前準備工作。 2.價差處理。 3.貨款收款與繳納。 4.收款技巧。 5.票期延長或提前處理。 6.延兌、退還票及退票處理。 7.折扣折讓之處理。
11.銷售服務	1.提供顧客有利的市場情報。 2.生產服務作業之技術協助。 3.配合顧客需要提供樣品。 4.客訴處理與退貨處理。 5.顧客滿意度調查與分析。

六、販賣商品的基本十二步驟

門市／百貨店販賣商品的基本十二步驟如下：

1. 等待客人：表示關心。

2. 迎接客人：微笑著點頭，走進可以說話的距離，然後說：「請進來」。

3. 提示商品：露出價卡，讓他容易拿到手，然後說：「請你看一看這個」。

4. 推薦商品：觀察著對方，抓住詢問要點，如「是的，我相信這個很好」。

5. 請教其用途：微笑著點頭，然後說：「謝謝，請問這是送人的嗎？」。

6. 接受款項：再提示價目卡，複誦收到貨款的金額，輕輕點頭，如「一共是957元，這是1000元，請稍等一下好嗎？」。

7. 繳到收銀台：把錢放入盤裡，然後說：「貨款957元，這是1000元」。

8. 請在價目卡簽章：手拿著價目卡。

9. 開始包裝：折起價目卡（若是送禮用，取下價目卡）。速度第一，讓人看了就舒服，注意分裝及包裝、包法、紮帶要牢、封條膠帶貼在正確位置。

10. 接受發票及付款：確定一下發票及找零金額。

11. 交付商品：站在客戶的正面，點頭致謝後，先把之前整理整齊的零錢交上，隨即附上發票，並說：「讓您久等了，這兒是43元，請您點一點」。

12. 送客：點頭，懷著謝意送走客戶，然後說：「謝謝您，歡迎您再度光臨」。

13. 整理整頓：送走顧客後，將櫥櫃架販售區內因前顧客選購時弄亂或偏離標示位置、價目卡掉落等情形予以回復，保持完整狀態以迎接下一個顧客來臨。

七、如何做好銷售活動？

購物中心／百貨店如何做好銷售活動？茲分述如下：

■空閒時，應該做些什麼？

首先無論是何種場合都應該在自己的崗位上，而且：

1. 要不斷地注意顧客身體的動作與心情的動態，方可明白應該在何時去接近顧客，去服務顧客。
2. 櫥窗上面易髒、包裝台易亂，請隨時清掃整理。
3. 補貨是否完全？宜補齊架上或櫃內貨品。
4. 架上或櫃內貨品是否整齊？宜時時加以整理。
5. 倉庫內商品或貨品是否整齊易點易找？宜隨時加以整理。
6. 檢查陳列卡（或商品卡）、價目卡有無弄錯？有無掛反？宜更正之。
7. 研究怎麼樣陳列或擺設而能使人有清爽、舒適之感覺。
8. 整理餐桌、收拾乾淨。
9. 填寫門市日誌中值得記載之事宜（含調查表在內）。

■開店前或接班應做些什麼？

1. 櫥櫃應該保持清潔乾淨。
2. 食品機械應保持清潔乾淨。
3. 用品（含填加料）整理齊全。
4. 確認交班者之提醒或移交事項。
5. 確認今天預定之販賣目標。
6. 為達成今天預定之販賣目標所應補充或整理、準備之貨品、原料及包裝材。
7. 若有必要時得考量今天的陳列方式是否須予更改？
8. 檢視賣場內外DM、POP展示物是否正確無誤？
9. 製作陳列卡（產品卡）、價目卡，若有需要時應更正或修整之。
10. 向交班人員諮詢有無交待或待辦事宜。
11. 向店長請示有關事項。

12.巡查賣場內外有無異常，並予反應或呈報。

13.檢視電子收銀機、讀卡機是否正常，若有異常須即反應或聯絡人員調查修理確保正常堪用。

■陳列的商品銷出去該怎麼辦？

　　陳列中的貨品乃指該貨品已經沒有庫存了，因此需要立即補充該項貨品。同時這也表示該貨品是暢銷的主線商品，應作反應，需要有庫存。

■製作POP時應注意那些事？

1.POP有人稱之為「不說話的推銷員」，可見POP在銷售領域之內具有相當重要的地位與貢獻度。

2.數字與字樣宜書寫漂亮，要人人看得懂，不宜泛抽象化。

3.POP要能強調出該商品的銷售重點，而且要簡單扼要及醒目，以利吸引顧客的注意。

4.POP懸掛或張貼時須注意不要妨礙隔鄰，要兼及敦親睦鄰，切勿產生霸氣之形象。

5.POP不宜泛政治化，以免順了公意，逆了婆意，弄得兩邊不是人，反而引起負面效應，得不償失。

■架上或櫃上商品之價格標籤為什麼那麼重要？

1.將商品的價格出示予顧客乃是讓顧客有思考空間。其使購買慾與其決定連成一片，不會於詢價時打消購買念頭，同時也能縮短斟酌考慮時間。

2.將商品的價格明示出來，乃最能減少顧客殺價與議價的談判空間。

3.將商品的價格明示出來，最易減少和顧客之間產生言語上或肢體上的誤解或紛爭。

4.價格標籤宜正貼，千萬別反貼或反掛，如此易使顧客更深一層思考該貨品甚或該店貨品之品質是否真能適質？價格是否適切？

5.價格政策有所修正時，應即予更正價格標籤，切勿POP或DM說詞與價格標籤互不相符，如此易生紛擾。

■架上或櫃上貨品如何讓顧客輕易找到？

1. 宜依商品分類方式來管理：大分類、中分類、小分類方式排列，以便利於商品管理與陳列，同時易於顧客找尋與門市店之管控。

2. 商品架或商品櫃宜有明醒之標示，讓顧客知其所想買之商品位於何區何位置。

3. 加盟連鎖店宜規劃全部之商品主力陳列位置統一，若因空間因素之變化所需，宜以非主力商品為之，使顧客不論來自何處均易於找到他所要的商品。

■業務人員與門市人員如何確實掌握其架上、櫃上或倉庫之商品庫存？

1. 要清楚瞭解商品之分類管理，依大分類（類別）、中分類（產品別）、小分類（口味別）之基準予以存儲或上架、上櫃。

2. 要隨時整理架上、櫃上或庫存之商品，務必做到一物一位，一物一卡之方式。

3. 庫存商品上架或上櫃最須注意FIFO（先進先出）之管理原則，以減低呆滯現象。

4. 主力暢銷商品應於交接班時確認一下數量。

5. 要瞭解商品之包裝標準量多少？架上或櫃上放多少？價格是多少？

■如果顧客指陳架上或櫃上商品之缺點時要如何？

1. 首先須仔細聽顧客的說法，同時不要先入為主地予以拒絕或排斥，而產生反駁顧客的說詞。

2. 並即著手調查顧客反應之缺點是否真的？若是不實應委婉帶點微笑向顧客解說，切勿與顧客爭辯。若是真實的，應立即反應予店長或所屬主管，並向顧客致歉（深深委婉口氣），取得顧客諒解。

3. 若商品污損或破損即予下架或下櫃，送到待退品區暫存，並即補上良品。

4. 若商品本身品質有缺陷時，即予下架或下櫃送到待退品區暫存，並即補上良品。

5.又若上述3.4.情形乃係顧客已購買且已付款之情形時，即向顧客深深道歉，並更換良品予顧客，惟若不為顧客滿意時，除再度道歉外並發給「抵用更換券或退返現金」。

6.若在進行第5項行為時顧客不能體諒而產生危機時，應呈報所屬主管協助處理，化解爭議或請示其他可行替代方法取得圓滿化解紛爭。

7.填寫入「門市日誌」或「工作日報表」內，向供貨廠商及所屬公司採購部門反應要求改善，必要時得視嚴重程度填寫「客訴抱怨處理單」或「異常對策處理單」要求改善。

■如果在應接中被其他顧客叫住或有電話進來時要怎麼辦？

1.此時若有同事或主管剛好不忙時：先向顧客（正接待商談中者）道聲「對不起」「請稍候一下子」再走向同事跟同事說「○○小姐，您有空嗎？請您代我接待這位顧客或代接一下電話」之類的懇請話語。

2.此時若有同事或主管剛好也正忙著時：

（1）向新加入接待商談之顧客道聲：「對不起，請稍待一下，這位顧客的事辦完我馬上來為您服務，謝謝您！」。

（2）向目前接待顧客道聲：「很抱歉，我得去聽一下電話請您稍候一下好嗎？謝謝！」

3.不論向同事求援或向顧客致歉，均應口氣委婉且帶有懇請之意味，而不致使對方感覺不便或不悅。

4.當您去處理事情時，應講求「新、速、實、簡」切勿讓等您服務之顧客乾耗時間，同時當您處理妥當時應即予回來服務等您服務之顧客，並再道歉。

5.接待顧客要能讓顧客心理層面有被尊重與關心之感受。

■當顧客指定要買的商品剛好賣完時要怎麼辦？

1.誠懇地以專家的經驗勸顧客改買類似品或替代品作為代替。

2.當您要推介代替之商品時，應將該商品之特色與知識告訴顧客。

3.若顧客不願更換購買時，應告訴該顧客他所想買商品何時可以到貨，請顧客屆時再度光臨。

4.同時可作確認一下，該顧客能否再度來店或待有貨時再光臨購買？或可先付款再送貨？或給予顧客折價券以穩住該顧客。

5.若顧客要買的商品非為本店或本公司之商品或經銷品時，可向顧客建議改購買本店或本公司之商品（有替代性或類似性），或向顧客建議到別店或另一家公司購買，但不忘告知本店或本公司願誠懇為他服務並期待他能給予機會。

■檢到失物時該怎麼辦？

1.應查明失物檢到之地點、位置與時間，以及撿到的物品是何種東西？有無特色？然後書寫失物傳票後連同物品，呈店長或所屬主管辦理失物招領公告。

2.當物主要來認領時宜徵信其失物地點、位置與時間確認其特徵無誤之後，請失主在失物傳票上簽章（或指紋）及書寫身分資料（此時須作查驗動作）。具領後，將該失物傳票轉呈店長或所屬主管歸檔保管。

■若為急事須外出時該怎麼辦？

確認同事或店長、所屬主管是否在門市店內？其處理如下：

1.若在時，宜委婉告知您所遇之急事大略狀況及必須親自處理之理由，敦請他們權代一下，惟必須告知約需要多少時間可以回來上班及擬去之地址與電話。

2.若不在時，宜用電話告知他們，請他們來一下權代您，惟須俟他們到店時，以上述方式辦理後，方可離去。

■把顧客所要的商品交予顧客時若發生如下情況您該如何告知顧客並加以處理？

1.將小商品放在大商品裡面時：委婉地向顧客說「○○已經包好，同時放在這一件貨品裡面。」

2.裡面的商品不同但包裝的形狀有點類似時：委婉地跟顧客說「○○在這邊，因包裝形狀與●●類似，是不是要在封口處加註記號以利區別？」

3.把同樣的貨品包裝，若同時有「贈送品」與「普通品」時：委婉地跟顧客說「這邊的是贈送品，已經做雙重包裝，要送出去時請注意一下，是不是要在封口處加註記號以利區別？」

4.易壞的商品時：委婉地跟顧客說「我們已在包裝方面特別予以注意，因為此貨品是很容易損壞的，請小心地拿著。」

5.不能斜放、顛倒或橫倒的商品：委婉地告訴顧客說「這件貨品如果拿倒了就會損壞了其形狀，請以這樣的方式拿著。」

6.容易腐壞或變味的商品：委婉地跟顧客說「這貨品是很新鮮的，請儘可能（在當天內）食用。」

7.遇到顧客要求將一件商品之包裝拆解為幾個小包裝時：應儘可能配合顧客之要求予以分開包裝，惟若其包裝需以塑膠袋包裝時，要委婉地告訴顧客說「本店依政府規定不提供塑膠袋，若您沒有自備購物袋，請能購買本店之環保袋，每只新台幣○○元，請問好嗎？」

財務資金管理

學習目標

★ 開發期的財務資金管理策略與運用

★ 營運期的財務資金管理策略與運用

★ 損益平衡點之應用

毫無疑問的，明天一定會到來，而且通常是多變化的明天。若不是要為未來打算的話，最有實力的公司，也會陷入困境。

即使是大公司也無法承擔突發的狀況所衍生的風險與危機，那麼中小企業就更應當戒慎小心了。

——Peter Drucker

改變您的理財計畫是一件風險相當高的事情，但是不改變的話卻有可能帶來更高的風險。

——Nancy Perry

第一節　開發期的財務資金管理策略與運用

休閒組織在進行其休閒商品／服務／活動之規劃設計與開發時，首先必須考量到資金之需求、資金之供給，及資金供需分析與管制，因為資金需求預算與控制對於該組織／活動的未來是否能夠成功開發、是否能夠奠定日後正式經營管理之基石，及日後經營模式或型態之確立具有決定性的影響，所以休閒組織之經營管理階層必須在開發前與開發時段，對其整體資金作統合性的規劃，以為未雨綢繆之目的，因為從休閒場所之土地資源取得、硬體之建築設計與施工、休閒設施之購置與安裝及未來的經營管理，均需要有完善的資金進出，所以在開發階段的財務資金管理策略與運用，乃是攸關休閒組織經營管理成敗之關鍵要素。

一、財務可行性分析

休閒組織於進行其休閒設施土地與建物、設備軟體硬體，及休閒商品／服務／活動之規劃時，應先進行其事業宗旨與經營型態（如表9-1）之瞭解、分析、研究與確認，而後針對其事業之財務可行性、投資經費及未來財務規劃方向作一番詳盡的評估，如此方能使其事業與活動之經營管理得以持續發展，以為組織奠定財務安全運作之基石。

表9-1　休閒組織可能之經營型態

1.自行開發自行經營管理。
2.自行開發招商參與經營管理。
3.自行開發委託專業經理人經營管理。
4.合作開發自行經營管理。
5.合作開發委託專業經理人經營管理。
6.合作開發持分出售再承租自行經營。
7.合作開發出售所有權後受託經營管理。

（一）開發集資方面

　　休閒組織與休閒活動之規劃、開發與創立，所需要的成本包括有土地成本、營運規劃成本、硬體設計與興建成本、軟體設計與開發成本、人事費用及開辦費用等，由於開發興辦之成本頗為龐大，如主題遊樂區與購物中心等所需資金少則幾十億，多者上百億，所以在集資方面的確有必要予以進行瞭解與管理。

■開發集資期資金需要量相當龐大

　　因為土地取得之成本相當高，而且如：購物中心大多在工商綜合區之最小面積（含捐地30%在內）需要在都市計畫內為5公頃，都市計畫區外為10公頃，休業農業則要10公頃，休閒農場0.5公頃，主題遊樂園在美國標準規模用地80公頃以上，各業態業種需求不同之設置興建地點，但是不可否認的，在興辦休閒組織時首先要取得土地資源，其土地資源之取得即需要一筆頗為龐大的資金，再加上土地之整地規劃與屋舍之興建成本，乃是一筆相當龐大的資金，所以創立時期即要思考大量資金之取得。

■開發期耗用資金占所需資金總需求80%～90%

　　由於休閒產業要設立之時首先是取得土地資源（當然可以用租的方式取得）及興建房舍、購置安裝休閒設施與設備等開發階段，在此一開發階段雖然可視工程與設施、設備之硬體與軟體施工進度支付價款，但是在此階段之資金需求往往是整個休閒組織之總資金需求的80%～90%，可以說在開發階段的資金使用管理是相當重要的，若興辦業者資金調度上稍有差

池時，極易造成整個硬體與軟體工程停擺，所以休閒組織在集資上須審慎結合其經營型態以爲及早規劃。

■經營型態對於集資時機掌握具有影響力

休閒組織與休閒活動之經營型態有關於其各階段資金之需求量與需要時機之妥適規劃，而此規劃重點乃爲考量硬體與軟體工程施工進度，和資金籌募與投入之進度必須密切配合，以確保硬體與軟體進度如期進行及工程品質之確保，這對於日後正式營運具有相當重要之影響，必須愼重規劃與掌握。

（二） 市場價值方面

休閒組織之市場價值乃是組織設立與經營管理作業之宗旨，所以休閒組織經營管理階層必須要先瞭解其市場價值的意義及其形成的關鍵因素，同時也應針對整個組織或活動的預算程序作業中所取得之財務資料加以運用，以爲提高其組織所處之業種與業態、業際的市場價值。

■市場價值的意義

學理上所稱的市場價值乃是休閒參與者／購買者／消費者在休閒市場中所願意支付金錢來參與其組織所提供之商品／服務／活動者，而市場價值簡易的來說乃是個別休閒者／購買者／消費者所願意支付之價格。

1.影響價格的因素（forces that affect value）：制定休閒商品／服務／活動的價格不是一件簡易的事情，然而卻是經管理階層必須做的最重要決策，因爲休閒組織必須賴其商品／服務／活動之出售方能換取收入以維持其組織之生存，所以制定價格乃爲其重要的一項決策行爲，下列乃爲幾項影響訂價的最重要因素：

（1） 休閒組織之願景、使命與經營目標：一般而言，影響訂價之因素很多，但應與其組織的目標有關，而休閒組織之目標大致上有利潤最大化、目標利潤、市場占有率、集客力極大化、入園人數極大化、促銷訂價〔可分爲犧牲品訂價（loss-leader pricing）及聲望訂價（prestige pricing）兩種〕。

（2） 休閒組織之成本因素：休閒組織的成本分析與計算所採觀念不

同其結果也不相同，成本有全面成本、全部成本、變動成本、固定成本、差異成本、加工成本、人工成本等，惟因設備利用率、住客率、入園遊客率等產能運用情形均為訂價決策之因素。

（3）休閒者／消費者／購買者之消費需求：消費行為乃是反映價格之最直接因素，因而針對休閒需求法則及需求價格彈性予以分析；而休閒需求法則乃假設其他因素不變時，休閒供給與價格乃成反比關係，至於休閒價格彈性則為休閒參與者／消費者／購買者對價格變動之敏感程度。

（4）競爭情勢分析：乃是考量在同業種業態之中的競爭地位（如推廣宣傳廣告之過程、設施與設備新穎度、產業環境、市場容量等），而有所不同之訂價策略。

（5）法令規定：如旅行業者因有旅遊品保協會與消費者保護協會之保護措施，另外有些BOT案之受到與政府合約之規範等而有所不同之訂價策略。

（6）社會責任：有些商品／服務／活動之價格對社會影響層面可能很廣，則其價格若有動盪之時會對社會產生影響，同時消費者保護主義之抬頭，社會責任企業公民之道德規範，均會對價格或深或淺之影響。

（7）社會因素：如人口成長與密度、居民聚落遷移、家庭組成與人口數、教育水準、社區活動、休閒主張與哲學觀等。

（8）經濟因素：如自然景觀資源多寡、工商業發展趨勢、國民就業與失業情形、國民所得與可支配所得狀況、金融市場與信用市場狀況、利潤與匯率水平、稅負狀況等。

（9）政治因素：如國土規劃情形、營建法規、環保、消防與工安法規、消費與公平交易法規、金融政策等。

（10）實質地理環境因素：如天候、地形、交通、自然景觀、人文景觀、地質、土壤、河流山岳等。

（11）風險因素：如投資風險因素、經營風險因素、管理風險因素等。

優勢策略	高價值策略	超價值策略
超價策略	中等價值策略	良好價格策略
游擊策略	欺瞞廉價策略	廉價策略

高 ← 服務品質 → 低

← 價格 →

高　　　　　　　　　　　　　　低

圖9-1　　九種價格對應品質策略

2.訂價策略與模式：

（1）九種價格對應品質策略（如圖9-1）。

（2）訂價模式（如表9-2）。

■投資計畫之經濟可行性

投資者當然會考量其投資在該休閒組織時的獲利能力，所以當其投資者預期能有愈高的獲利能力就有愈高的市場價值，投資者當然願意出資參與其休閒事業之開發，否則當然會撤退而不參與投資此休閒事業了，至於投資者預期其最後階段所獲取之金額以及現在出資參與休閒組織之集資行動之金額，其在今日與未來的價值則是投資者之重要考量因素，一般稱之為投資可行性分析，而其常用之資本預算工具大致有回收年限法、折現回收年限法、淨現值法、獲利指數法、內部報酬率法、修正內部報酬率法等。

1.評估最高指導原則：投資者參與休閒組織之開發集資，乃在獲取其最大利益，所以投資之經濟可行性最高指導原則為淨收入大於成本。

2.評估分析之方法：

（1）會計投資報酬率法（Accounting Return on Investment）

$$AROI = \frac{NI}{C_0} = \frac{(S-Tc)(1-T)}{C_0}$$

其中，

C_0為投入金額

NI為稅後淨營業利潤

T為稅率

表9-2　訂價模式

區分	訂價方法	簡要說明
一、標準商品／服務／活動之訂價	1.成本加成訂價法	成本加成訂價法可分為採取全部成本加成訂價法或變動成本加成訂價法兩種。
	2.加工成本訂價法	加工成本訂價法乃委外成本再加上組織之材料費用、銷管費用之總和作為訂價之方法。
	3.時間與材料訂價法	係以服務人員每小時為基礎再加上服務時所耗用材料之成本作為訂價之方法。
	4.目標報酬訂價法	以投資報酬率（ROI）來作為訂價之方法，即售價應能回收全部成本及有合宜之利潤。
	5.利潤最大法之訂價法	以獲取最大利潤為基礎的價格。
	6.追尋訂價法	跟著同業種之業者訂價來訂立，一般為業界的平均單價水準為之。
二、非標準商品／服務／活動之訂價	1.固定契約價格	消費者議價力量強盛時，可集體與休閒業者訂定固定契約價格，或如俱樂部之會員制價格情形。
	2.成本加成契約價格	依全部成本加上實際成本的加成額度為之。
	3.成本+固定費用契約價格	依全部成本加上雙方約定之預計成本的加成額度為之。
	4.獎勵契約	依全部成本減掉雙方約定之折扣或折價之額度（如對介紹旅遊之掮客……）。
三、投標訂價法		依投標方式來議價與訂價。
四、認知價值訂價法		依品質、形象、創新、訓練、服務、速度與品牌等越高級的訂價越高。
五、新休閒商品／服務／活動訂價法		則視商品上市策略而訂高價策略（撈油式訂價）或低價策略（滲透式訂價）。

（2）還本期間法（Payback Period Method）乃指一項投資計畫由原始現金流出開始，到投資所產生的淨現金流入（net cash flow）中，能夠產生兩者相等，亦即收回原始投資所支出之時間（也就是回收投資資金所需要的時間），此方法也稱為payoff period method或capital recovery period method。

$$投資淨額 = \sum_{t=1}^{n} \frac{C_t}{(1+r)^t}$$

其中，

r為折現率

Ct為第t年預期現金流入

(3) 淨現值法（Net Present Value Method; NPV）

$$NPV = \frac{C_0}{(1+r)^0} + \frac{C_1}{(1+r)^1} + \frac{C_2}{(1+r)^2} + \cdots + \frac{C_n}{(1+r)^n}$$
$$= \sum_{t=0}^{n} C_t / (1+r)^t$$

其中，

r為折現率

此考量到在評估投資計畫時，將各期現金流量予以折現並予以彙總及判定是否值得投資的一種以貨幣時間價值的折現現金流量法，其方法如下：

・只估計出投資計畫與各期之淨現金流量。

・用適當的折現率將淨值現金流量折現成為現值。

・再將這些淨現金流量的現值予以加總。

・若現值（NPV）為正值時則可接受此一投資計畫，反之，若NPV＜0時應亦予拒絕此項投資計畫。

・惟若有兩計畫存在且彼此為互斥之關係時，應選擇NPV較高者為投資標的。

(4) 內部報酬率法（Internal Rate of Return; IRR）：找出一個合適的折現率使投資支出與各期折現現金流量總和相等時，此一折現率即為投資的內部報酬率，唯若投資者所設定的必要報酬率（Required Rate of Return; RRR）高於IRR時，則不必參與此投資計畫為宜，反之則可投資。

$$I = \sum_{t=1}^{n} \frac{C_t}{(1+IRR)^t}$$

其中，

I＝投資額

Ct＝各期現金收益

（5）修正內部報酬率法：若投資支出跨越一個會計年度，則必須將
其折現爲現值。

$$I = \sum_{t=0}^{m} \frac{I_t}{(1+IRR)^t} = \sum_{t=1}^{n} \frac{C_t}{(1+IRR)^t}$$

其中，

IRR是使NPV=0的折現率

3.評估方法之比較：經濟評估方法之比較如**表9-3**所示。

表9-3　經濟評估方法之比較

項目 方法	適用時機與對象	優　點	缺　點
會計投資報酬率法（AROI）	成本與收入應爲明確的或有一定之軌跡可尋的投資方案。	1.和會計制匹配簡易。 2.成本低。 3.使用方便。	未考量到貨幣的時間價值所以易高估。
還本期間法	小額投資對象，或資金不寬裕之組織。	1.簡單易算。 2.使用方便。	1.未考量到貨幣的時間價值。 2.未考量到還本後之現金流量。
淨現值法（NPV）	較大宗的投資案。	1.考量到投資期間之現金流量。 2考量到貨幣時間價值。 3.互斥計畫中可擇取最大利益之計畫。 4.精確度佳。	投入成本高
內部報酬率（IRR）	1.較大宗的投資案。 2.每年現金流量爲正的投資方案。 3.求算資金成本。	1.考量投資計畫期的現金流量。 2.考量貨幣的時間價值。	1.求ＩＲＲ過程複雜。 2.有時會出現兩個IRR之困擾。

資料來源：經濟部中小企業處，《協助中小企業投資手冊》。

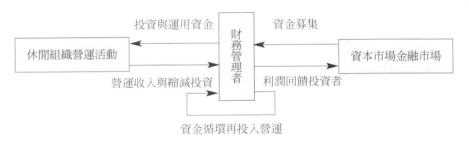

圖9-2　財務管理者之投資決策

（三）財務可行性分析

■財務管理者之主要決策角色

　　良好的財務結構乃是為使休閒組織永續經營之先決條件，此些乃為財務管理者之主要決策：募集資金、投資與運用資金、營運收入與縮減投資、利潤回饋投資人、資金循環再投入營運等決策（如圖9-2）。

　　所以，財務管理者首先要針對其組織之財務結構予以妥善的規劃，期以最低的資金成本，獲取最穩健的財務結構，並建構具競爭優勢之組織，此等均為財務管理者最重要的課題。

1.考量財務結構之因素：例如投資經營的休閒組織之經營型態、資產結構情形、營運收入之成長預測與穩定性情形、事業體之業種與業態特性、經營者與管理者之風險管理理念、經營貸款機構或人員之對其事業認知與支持度、營運槓桿、獲利能力、稅負、內部控制與內部稽核制度等，均為左右其財務結構之重要因素。

2.應具有的財務觀念：

（1）如黑字倒閉並非不常見，即使生意興隆但週轉失靈者也會倒閉。

（2）借款要負擔利息但投資股東也有機會成本，借款並不可恥只要能創造更多利潤借得再多也無妨。

（3）善用理財策略輕鬆為組織賺取財務投資利潤

（4）有系統的進行投資評估，瞭解組織資源，審慎研究每筆資金運用之價值，計算每項投資計畫之投資成本及預期可能產生之淨現金流量，以為有效運用資金。而在此項分析之時，其所需要的預估財務報表，如預估損益表、預估資產負債表、預估現金流量表等。

3.進行敏感性分析：乃指財務管理者進行募集資金時應作好的技術分析，例如：利率變動時、匯率變動時、定價策略改變時、集客力提袋率或購買力之改變時、成本與收益改變時、商品／服務／活動之生命週期變動時……，應進行敏感度之分析。

■融資策略之考量與選擇

融資略到底採取短期融資或長期融資？一般而言，組織之融資期限愈短其不能償付本息風險也就愈大，然而融資期限加長，其融資資本就愈高，所以當組織需求資金減少時則可逐漸償還負債以節省資金成本，但是在未來的不確定經濟與政治情勢中，組織保有預期現金流入與應償還債務時間差距之安全邊際則屬必要的，因而財務管理者及經營管理階層對風險因素之保守或冒險理念將會影響到該組織之融資政策之保守與冒險性，在此兩者之最大差異乃在安全邊際（保守政策為正，冒險政策為負）。

休閒組織之資金募集策略到底要用那一種方式來募集資金？最好的方式是將所需要的資金與其運用方向事先作一個詳細的計畫，如此在任何特殊情況發生之前均可予以事先考量到，也就是將計畫由事先預測的預計及現金預測予以混合編定為「修正後現金流動損益表」（如表9-4），而此報表每月、每年均應予以計畫，以供組織充分瞭解，融資貸款之取得與融資貸款之償還狀況。

休閒組織因業種與業態之不同及投資開發者之不同，其所選擇之融資政策亦各自不同，相對的其融資政策與融資組合也有所不同，但是均要能考量投資經費之需求額度、時間，再依其融資政策安排最合適的長期借款與中期借款、短期借款之組合。

表9-4　修正後現金流動損益表

每月營業			
銷貨淨額$＿＿		直接人工$＿＿	
減：耗用材料...............$＿＿		其他製造費用$＿＿	
直接人工...............$＿＿		銷貨費用$＿＿	
其他製造成本$＿＿		管理費用$＿＿	
銷貨成本$＿＿		固定資產增加額$＿＿	
銷貨毛利$＿＿		銀行貸款償還$＿＿	
減：銷貨費用...............$＿＿		總支出$＿＿	
管理費用...............$＿＿		預測現金不足................$＿＿	
營業利益$＿＿		銀行貸款獲得................$＿＿	
		現金餘額（期末）........$＿＿	
		材料購置$＿＿	
現金流動		月終狀況	
現金餘額（期初）........$＿＿			
應收帳款$＿＿		應收帳款......................$＿＿	
可用現金總計$＿＿		存貨$＿＿	
減：現金支出...............$＿＿		應付帳款......................$＿＿	
應付帳款...............$＿＿		償還銀行貸款...............$＿＿	

二、投資經費之評估

　　休閒組織之開發與經營需要相當龐大的資金，所以投資經費之財務計畫幾乎主導了整個休閒組織開發案之成功與否，在開發階段，首應預估總投資經費之總需求、其經費來源、未來的預期收益等，均是提供予休閒組織之最高經營管理階層與開發業者有關資金供給與來源的管理機制，並為追求在預算內資金得以最大之成功開發。

（一）投資經費之預估

　　休閒組織之投資經費包括土地成本、工程興建成本、捐獻金、籌設營運支出、各項稅捐、各項利息支出等（如表9-5）。

（二）投資經費之籌措方式

　　休閒組織於開發階段所需之資金募集來源有許多管道（如表9-6），須

表9-5 投資經費支出項目以（購物中心為例）

大分類	小分類	簡要說明
一、土地成本	1.購地價款	包括購入土地之契約價格，及若擬代賣方支付之土地增值稅款。
	2.附加成本	如購物中心在工商綜合區開發設置辦法第8條，第9條規定，工商綜合區內道路、停車場、污水處理、垃圾處理、水電供給及其他必要性服務設施所占面積不得低於開發土地面積28%；在工商綜合區開發時須捐贈申請總開發面積30%土地作生態保護用地。
二、工程興建費用	1.建築設計費	指委託建築師或專業規劃機構之設計規劃費用，一般此費用約占工程總經費的5%～10%。
	2.公共設施工程經費	指整地清除工程費用、排水工程費用、道路工程費用、停車場工程費用、保育綠地綠化工程費用等。
	3.建築工程經費	指本體建築工程，依建築規劃設計之圖面，興建面積、建材設備、施工方法等估算之。
三、捐獻金		除捐獻申請開發總面積30%土地作生態保護用地外，尚須捐獻一定金額予當地地方政府，方得以將其使用土變更編定或劃定工商綜合區，而此項捐獻金額不得低於獲准開發許可當年度公告現值與興建基地面積（即約為申請總開發面積的42%）乘以12%。
四、籌設營運支出		乃指購物中心主體建築結構完成後，為達到營運階段的總支出經費、包括設備、廣告、管理與人才訓練在內，一般約為開發建築成本的10%～15%。
五、營運管理支出		包括購物中心於營運期間之管理、維持、維護與人事經費在內。
六、各項稅捐支出		包括營業稅、地價稅、房屋稅等項，而在籌設興建設階段之營利事業所得稅則暫時沒有此一項目。
七、各項利息支出		包括以融資方式支應之興辦建築經費的利息。

資料來源：整理自經濟部商業司發行之大型購物中心開發經營管理實務手冊，1996年，pp.376-383。

表9-6　投資經費之籌措方式

種類	分類	簡要說明
一、銀行融資	1.國內銀行貸款	1.可分為短期銀行借款（如應收帳款融資、應收票據融資、購料週轉金等）與定期銀行貸款（如中期1～5年，長期5年以上） 2.可分為土地抵押貸款、營運融資貸款、機構設備貸款與營運週轉金。
	2.國外銀行貸款	投資計畫必須良好，投資回收期限快，報酬率高者可取得此一管道。
	3.銀行聯貸	由於貸款額度龐大，故由國內數家銀行、或國內銀行與國外銀行同時參與聯貸，由各參與聯貸銀行分別就其參與金額提供貸款。
二、募集發行公司債	1.國內募集發行	可轉換公司債乃發行公司在市場條件不佳情況下先發行公司債，支付債權人利息，俟公司業績良好、股價上漲時再讓債權人轉換為股東之募集資金方式。
	2.國外募集發行	股票未上市上櫃公司可選擇發行海外普通公司債，其為選擇低利率政策之國家發行以降低融資成本，以取得資金之募集。
三、募集發行股份	1.國內募集發行	1.普通股：持有普通股股票之股東乃為公司經營利益的最後享受人也為經營風險的最後承擔人，股東有配息配股紅利、選舉與被選為董事、監察人與董事長之權利，可參與公司重大經營決策、優先認購新股及分配剩餘財產之權利。 2.特別股：在某些權利方面優先於普通股股東或其權利受到某方面之限制者，一般而言，優先股股東具有股利分配優先權、剩餘財產分配優先權、可轉換成為普通股、可收回特別股等權利。
	2.國外募集發行	海外存託憑證（乃指在我國境外，依當地證券法令發行表彰存於保管機構之有價證券憑證），其發行之股份由國外投資人認購，並在海外之存託機構保管。惟目前我國「發行人募集與發行海外有價證券處理要點」規定必須是股票已在證券交易所上市、或在證券商營業處登記買賣之公司始得申請募集海外有價證券。
四、海外融資與基金		須向主管機關辦理專案核准海外融資與海外基金，始得將資金匯入投入興建資金。
五、內部資金		包括股東往來與組織自有資金。

由休閒組織之經營管理階層與財務管理者作該組織之需求判斷。

（三）投資經費之運用方式

　　休閒組織之投資經費運用特色大部分於興建工程初期即已支出80%～90%之經費，而在正式營運之時，則資金可由貸款支應，利息支出也為初期之重要支出項目，所以正式營運時之融資政策也顯得相當重要。

三、創業投資計畫書

（一）創業投資計畫書須有那些要點？

1. 創業／投資之目的：企業存在的目的。
2. 創業／投資之目標：企業之短、中、長期的目標。
3. 潛在市場：對於現有的市場分析，並看到目前市場上所沒有的生存利基與市場可能方向。
4. 檢視自己的優缺點：自己創業條件的優勢與劣勢？如服務、技術、行銷或採購等。
5. 訂定經營理念及公司定位：主要是讓員工及股東瞭解，公司在同業間居於何種位置？作為凝聚全體員工向心力的目標。
6. 經營策略：為達到公司目標而訂下的實際策略及行動方案。
7. 專業計畫：內容應包括5W2H（what、who、when、where、why及how to do、how much）。
8. 組織人員分工及獎勵制度：將公司組織人員分配好，找到正確的人擺在正確的位置，並在公司營運上軌道後，擬出管理規章。
9. 行銷策略：價格、促銷、通路及產品的行銷戰。
10. 經營分析：試算損益平衡點，並預估投資報酬率及回收時間。

（二）創業／投資計畫書主要內容

　　創業／投資計畫書主要內容如表9-7所示。

表9-7　創業／投資計畫書主要內容（個案參考）

第一章　摘要	**第五章　設計與開發計畫**
1.事業概念與事業之描述	1.發展狀況與工作
2.機會與策略	2.所遭遇的困難與風險
3.競爭優勢	3.產品改良與新產品
4.經濟狀況、收益性與潛在利益	4.成本
5.目標市場與計畫	5.智慧財產權、著作權、商標權與專利
6.團隊簡介	權等
7.所需資源	**第六章　製造與營運計畫**
第二章　產業、產品或服務介紹	1.營運週期
1.產業性質	2.製造與營運地點的選擇
2.產品或服務	3.設備與製程
3.投資規模與成長策略	4.策略與計劃
	5.法令規章
第三章　市場研究與分析	**第七章　管理團隊**
1.目標顧客	1.組織
2.市場規模與趨勢	2.預定總經理與各部門主管
3.競爭與競爭疆界	3.預定支付管理階層酬勞
4.預測市場占有率與銷售額	4.預定股權結構
5.未來的市場評價	5.預定董事及監察人
	6.專業顧問的支援與服務
第四章　行銷計畫	**第八章　財務規劃**
1.整體的行銷策略	1.第一年財務計畫（按月區分）
2.定價	2.五年財務預測分析與會計報表
3.銷售戰術	3.損益平衡分析
4.服務與保證政策	4.五年股利政策與增資計畫
5.廣告與促銷	5.預計五年營業目標
6.通路	
	第九章　整體時程規劃表
	附錄及資料來源

Smart Leisure

財務報表之認識與分析

以表9-8及表9-9有關P&P公司某年度財務資料之分析下述各項問題。

表9-8　P&P公司資產負債表

現金	$100,000	銀行借款	$500,000
應收帳款	740,000	應付帳款	1,900,000
存貨	2,000,000	應付稅捐	50,000
其他流動資產	10,000	其他應付款	50,000
流動資產合計	$2,850,000	流動負債	$2,500,000
固定資產	150,000	長期負債	100,000
其他資產	100,000	淨值	500,000
	$3,100,000		$3,100,000
損益表資料：			
銷貨	$6,000,000		
淨利	120,000		

資料來源：P&P公司財報資料。

表9-9　同業平均數與P&P公司之比率

	同業平均數	P&P公司比率
流動比率	3.69	1.14
銷貨／營運資金	3.33	17.14
銷貨／淨值	2.85	12.00
淨利／淨值	4.3%	24.0%
淨利／銷貨	1.40%	2.0%
固定資產／淨值	14.6%	30.0%
銷貨／固定資產	19.50	40.00
其他資產／淨值	11.2%	20.0%
長期負債／營運資金	13.3%	28.6%
流動負債／淨值	31.7%	500.0%
負債總額／淨額	43.2%	520.0%
應收帳款／營運資金	35.7%	211.4%
存貨／營運資金	83.7%	571.4%
銷貨／存貨	3.98	3.00
帳款收回期間	39天	45天

資料來源：P&P公司財報資料。

1. 身為財務分析者的你能馬上判定P&P公司是一營業過量之典型例子。該公司之信用情形以及該公司之生存皆因不克支付其應付帳單而受威脅。有一個比率,使你一看立刻就會注意到可能「營業過量」,這個比率是銷貨/淨值的比率。

2. 倘P&P公司打算維持其目前之營業量,則須增加其「資金基礎」。為使其資金與同業水準相若,即須增加淨值$1,605,000。

3. 若要與同業一般水準相當,P&P公司要維持其目前的營業量,就須增加$1,452,000營運資金。

4. P&P公司之高層管理考慮籌集資金,首先是遊說現在的股東們增資,可是他們無能為力,轉而考慮將非流動性之資產予以處理或變賣。

 (1) 為了需要處理其他資產,你將建議最高當局將貸收予關係企業或子公司之資金予以收回,或撤回關係企業投資,以便將之變為現金。

 (2) 為了要處理固定資產,你將建議最高當局採用賣出再予租回方式處分固定資產。採取這個行動可能的缺點是,租賃之成本較高了一些。

5. 經營當局考慮維持其目前的業務量,但其有關存貨及應收帳款之目標比率,擬訂得比同業平均數好三分之一。假定存貨可按帳列價值出售,應收帳款可按帳列價值如數收現,試計算可籌收多少資金?
 存貨:$870,000=[2,000,000−6,000,000÷(3.98×4/3)]
 應收帳款:$312,000=[740,000−6,000,000÷365×(39×2/3)]

6. P&P公司當局也考慮過向外界投資人籌款或以長期借款方式獲取資金的優點及缺點。依照表列資料P&P公司尚能吸引外界投資人投資,因為其淨利/銷貨比率為2%,比同業平均數1.4%為佳,表示獲利能力尚在同業水準之上。

7. 根據表列之資料,P&P公司之長期借款甚難獲得,因為其固定資產過少,一般長期借款均須提供固定資產作為抵押品,P&P公司可提供者卻極為有限。

8. P&P公司舉借長期債務之不利點為可能失去經營權或可能增加成本

負擔等。

9.P&P公司經營當局已考慮過許多方法籌集資金以提高其營運資金及淨值，除了籌集資金外，P&P公司是否還有另外解決的辦法？

釜底抽薪的解決辦法是，藉由慎選銷售對象的方式以達到減少營業額的目的。

焦點掃瞄

1.試問若有一家企業，擬利用既有設備和廠房增加一倍的產能，同時其組織認為業務接單來源沒問題，只是增加一定的員工，將生產線改為一班制二十四小時全能運轉即可，請問若您是經營階層時，接到管理階層之計畫時應作那些方面評估？

2.經營企業跟金融機構融貸資金投入營運乃是相當普遍的作法，只是當考量向金融機構舉債募得資金時，是否尚須考量有沒有其他方式籌募資金？試分析其優劣之處。

3.獲利能力在同業中屬平均以上之水準時，是否表示該企業即可擴大營運規模？試分別幾個面向予以探討分析之。

4.若增加營業量時，其獲利水準是否提高或維持既有水準，與其組織因此增加之資金成本與收取貨款風險因素等，是否應納入考量？試分析說明之。

5.長期舉債方式，請說明其優劣點有那些？

第二節　營運期的財務資金管理策略與運用

休閒組織在經過規劃開發階段之後即進入營運期，在此營運期間的財務資金策略之管理與運用，對於該組織之經營管理之成敗與利潤、虧損、投資回收等，均具有相當重要的影響，所以休閒組織之經營管理階層與財務管理者絲毫疏忽不得的。

一、休閒組織或休閒活動生命週期與財務管理策略

休閒組織在其正式營運階段，每每會受到產業環境之影響與其提供商品之生命週期循環之影響，而會有各個階段的不同財務管理策略以爲因應。

（一）企業的生命週期

本書曾將企業的生命週期分爲五個階段：導入期、成長期、成熟期、飽和期與衰退期等。惟在本章中著者考量企業組織之成長與老化狀況，主要表現在彈性與控制力這兩個關鍵因素上（如圖9-3），年輕時期的企業充滿活力與彈性，但缺乏控制力，惟老化的企業則擁有控制力卻失去了活力與彈性，所以本章將企業的生命週期縮減爲三個時期：創始期、成長期與成熟期，而此生命週期的創始期代表著成長階段，成長期代表重生與成年階段，成熟期則爲老化階段。

（二）創始期的財務資金管理策略與運用

■建立會計制度運用會計資訊

建立基本的會計制度，運用必要的會計資訊，協助組織作有效的經營

圖9-3　企業的成長與老化

管理：

1. 建立基本的會計制度：

（1）會計制度之建立，使休閒組織之經營管理階層與財務管理者能夠瞭解其成本之意義與管理、成本分類與控制成本方法、衡量各休閒商品／服務／活動與各部門之績效，並藉其資訊以為組織持續改進之參考。

（2）若沒有會計制度或有了會計帳冊但卻沒有發揮管理效能時，則可能會發生向金融機構融貸之不易與稅法之優惠無法享受，另外最嚴重的乃是組織不瞭解成本也無法降低成本以致失去競爭優勢。

（3）建立會計制度時應瞭解政府主管機關公告之商業會計法、稅捐稽徵法、土地稅法、營業稅法、所得稅法、遺產贈與稅法、關稅、印花稅、貨物稅、牌照稅、地價稅、土地增值稅、房屋稅、契稅、娛樂稅等的規定。

（4）尚要考量組織在財務上需要（如向銀行融貸、公開募集資金、上市上櫃等）、管理上需要（如利潤中心制、責任中心制、作業制度成本方法或傳統成本會計方法等）。

2. 運用會計資訊在管理決策運用上：

（1）會計資訊（如**圖9-4**）乃為資訊整體的一部分，包含有作業性資訊及管理會計資訊，並不侷限於直接由組織之會計帳冊取得，凡是與管理決策有相關性、時效性、正確性與可瞭解性的資訊均可取用之。

（2）會計資訊之目的（如**表9-10**），美國會計學會基本理論概述委員會認為：只要滿足相關性（relevance）、可驗證性（verifiability）、不偏性（freedom from bias）與數量性（quantitifiability）者，其可降低決策者面臨的不確定性者，均可列為有用之會計資訊。

3. 會計資訊之功能：會計資訊之功能在管理行為方面與管理決策方面均具有相當的價值、貢獻與關聯性，所以會計人員需要隨時能夠提

圖9-4　資訊的種類

資料來源：陳肇榮主編，《企業問題解決手冊——會計資訊在管理決策上之應用》，中
　　　　　華企業管理發展中心，1990，p.528。

表9-10　會計資訊之目的

1.明確界定組織之經營方向與目標。
2.其分析結果可提供正確及透明之會計與財務資訊，供經營管理階層擬訂經營決策及各事業部／各部門之績效衡量指標。
3.其分析結果可供經營管理階層掌握其經營績效狀況並和目標比較分析達成狀況。
4.可提供組織修改營業活動與目標之參考。
5.分析結果出來時必須及時性，以利組織修改營業目標之行動方案，以彌補落後之缺口，趕上達成目標之目的。
6.所提供之資訊必須可以量化、監視與量測的。
7.可依組織需要依事業部或部門或全公司之需求提供所需資訊。
8.可配合組織內部功能與人事之關係。
9.所提供資訊要有彈性機制，依組織內部、外部或使用目的之不同而提供符合其需求之資料。

表9-11　會計資訊之功能

功能區分	簡要說明
一、管理功能	1.規劃功能：管理會計乃能對內部提供資訊給經理管理階層有關決策規劃所需之經驗與知識。 2.組織功能：管理會計乃透過定期與不定期的會計報告，用以提供給組織的經濟活動之會計資訊給經營管理階層作決策。 3.控制功能：提供如下控制貢獻：財務資訊系統、內部控制的觀念與制度、預算、成本會計制度、標準成本制度、直接成本法、比率分析法、責任會計等。
二、特定管理決策功能	1.訂價決策：一般以成本為基礎的訂價方法有全部成本法、邊際成本法、加工成本法、投資報酬率法等幾種。 2.存貨規劃的控制。 3.資本投資決策：一般常用方法有還本期間法、會計報酬率法、淨現值法、內部報酬率法。 4.生產決策。 5.財務預算。

供正確而透明的會計與財務資訊供經營管理階層、各部門主管及外部使用者（如政府、銀行、投資人、債權人、甚至客戶與消費者）之信賴資訊，進而可降低財務危機發生的可能性，而此些會計資訊之功能簡列如表9-11所示。

■珍惜有限資源的運用與分配並量力而為

1.預算（budget）：預算乃是將計畫以數字加以表示，可分為短期、中期與長期為基礎之預算，也可按事業部或部門加以編列，在編列預算時，應先有初步計畫方予進行預算編製（budgeting）。而預算控制則為採用預算方法控制收入、支出及資產負債表各科目所發生之變化，其範圍為：設定適度目標作為績效指標、衡量實際績效與目標績效比較，並分析其差異原因謀求改進行動。預算編製步驟如下：

（1）訂定預算目標（如營運計畫與預算）。

（2）決定執行策略（如執行方式、最高經營管理階層之角色、事前訓練方式、查核準則、排除心理抗拒、建立制度之時間等）。

（3）編纂預算手冊。

（4）確立預算單位（如各部門／單位、決策者、決策標的、作業說

明等）。

（5）建立決策行動方案。

（6）排列決策行動方案之優先順序。

（7）核定資源分配。

（8）編製預算。

2.營運資金規劃與管理：

（1）營運資金管理三步驟為：週轉金分析、現金預算、資金調度。

（2）現金轉換期間（如圖9-5）。

現金轉換期間＝平均銷貨期間＋平均收款期間－平均付款期間

（3）解決因營業成長導致現金流量減少之方法：

‧降低現金流出。

‧降低存貨。

‧縮短收款期間。

‧進行票貼或應收帳款融資。

‧景氣好時向銀行融貸，反之償還貸款。

■善用政府對產業之各項策略性貸款

善用政府對產業的各項策略性貸款（如表9-12），以增加資金來源管道。

■有效運用資金收現循環以減少資金積壓情形發生

休閒組織對其營運資金之需求，包括現金、有價證券、應收帳款、存貨等，營運資金的週轉過程皆應以現金開始，並以現金結束（如圖9-6），

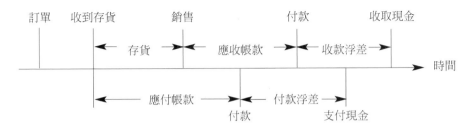

圖9-5　買賣業的現金轉換期間

表9-12　台灣政府對產業之各項營運資金融通方案（2003年4月1日整理）

部會別	融通方案說明
經濟部	中小企業政策性專案低利貸款：如輔導中小企業升級貸款、協助中小企業紮根專案貸款、中小企業發展基金貸款、振興傳統產業優惠貸款、中央銀行提撥郵政儲金轉存款供銀行辦理企業專案融資、傳統產業專案貸款等各項政策性專案貸款，利率約3.25%~6.25%。
經濟部財政部	中小企業小額週轉金簡便貸款：由財政部與經濟部共同推動之協助傳統中小企業取得營運週轉金的重要措施，每一中小企業可申貸最多額度新台幣三百萬元，透過中小企業信用保證基金保證機制，由該基金與經濟部中小企業發展基金依「3:1」提供最高80%的信用保證。
經濟部經建會	文化創意產業：在2003年3月30日經濟部確立「文化設施、電影、視覺藝術、廣告、設計、音樂與表演藝術、出版、數位內容等十產業為文化創意產業，將比照新興重要策略產業，享有五年免稅優惠。
交通部	嚴重急性呼吸道症候群（SARS）造成旅行社業者經營困難，觀光局提供補貼政策：旅行業貸款額度一百萬元為期一年，前半年由觀光局補貼利息3%。
交通部	於2002年7月5日推廣「獎勵觀光產業優惠貸款要點」，給予： 1.觀光旅館業、旅館業及觀光遊樂業因購置（建）機器設備、土地、營業場所及資本性修繕支出所需資金。 2.觀光旅館業、旅館業、觀光遊樂業及旅行業，辦理資訊化所需之軟硬體資金。 3.觀光遊樂業貸款額度最高以一億元為限、其他三產業則為六千萬元為限，利率4.3%（適用於旅行業、旅館業、觀光旅遊業及座落於觀光旅館與機場內之商店）。
經濟部	支應員工薪資貸款，將獲中小企業信保基金提供100%信用擔保，並由企業主附連帶保證，企業最多以申請三個月員工薪資融資，每家以二千萬為上限，利息依郵政儲金一年期定存機動利率1.675%，最高再加1%，2003年底前僅付利息不還本，2004年起分兩年攤還本金的還款期限。

一般來說，營運資金主要來自營業收入，經由購料支出、應付帳款、應付薪資、管理費用、銷售費用，並經由現金收入或應收帳款回復為現金，以供資金收現循環之運用。若在循環過程中，資金發生不足時，則須對外借貸（如向銀行借款、股東現金增資等），而資金用途則用於短期交易投資、分派股息、償還債務與購入資產等需求。

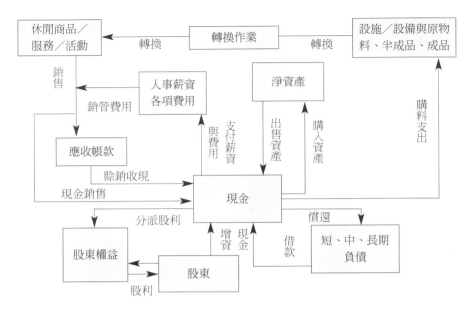

<center>圖9-6　營運資金循環圖</center>

（三）成長期的財務資金管理策略與運用

1.透過組織本身營運盈餘或由資本市場中取得資金，以改進財務結構。

（1）一般常見的資金調度缺失如下：
- 短期資金充作長期用，扭曲資金之運用，易產生危機。
- 負債比率過高，易引發財務危機。
- 資金調度的時間幅度太短，無法因應長期資金需求。
- 缺乏理財之能力與概念，致使決策錯誤。
- 財務報表不實，信用薄弱，致不易取得融資。
- 盲目擴充，造成以債養債之惡性循環。
- 流動資產管理不當，形成流動資產僵化。
- 僅有短期收支預算，缺乏年度預算與財務績效指標，致不易預作長期資金運用規劃，不易及早發現問題。

（2）長期資金的籌措方式如下：

　　・股東現金增資。

　　・向金融機構融資長期借款。

　　・保留盈餘提撥增加、厚植長期擴展運用實力。

　　・提列折舊準備，作為長期資金來源。

　　・將不用或閒置資產設備出售，換取長期資金流動性。

　　・進行機械租賃貸款，節省自籌巨額長期資金。

　　・進行分期付款方式買設備，以利資金週轉。

（3）短期資金的籌措方式如下：

　　・向供應商賒購原材料、設備等。

　　・向金融機構作短期資金融通。

　　・發行商業本票換取現金。

　　・向顧客預收訂金，增加資金流動性。

　　・出售交易票據。

　　・向民間週轉營運資金。

　　・利用關稅記帳方式，延遲付款時間。

　　・以私人名義融資。

　　・向股東融貸之股東往來。

（4）營運資金調度方法如下：

　　・建立中期與長期財務計畫，並確立各項財務指標以為資金調
　　　度之指導原則。

　　・修正年度現金收支預算。

　　・嚴控零星的資本支出。

　　・建立良好的短期資金收支預算。

　　・加強收款速度。

　　・執行各項預算與嚴格控管。

　　・定期查核預算執行成效與進行差異分析、改進措施。

2.建立企業財務管理制度，以期對資金之有效配置與管理：編製營運
　資金分析表（即財務狀況變動表），以為瞭解與確認各期中的營運資
　金變動之情形。其編制步驟如下：

（1）依據比較資產負債表之短期資產與負債，計算出營運資金增減情形及原因。

（2）製作財務狀況變動表工作底稿，將比較資產負債表中非營運資金項目列入工作底稿中。

（3）參考損益表、盈餘分配表及有關補充資料，分析營運資金之來源與運用情形。

（4）依據工作底稿編製營運資金來源運用表。

3.建立即時會計系統（real-time accounting systems）：因應二十一世紀數位時代之需求，利用電子方式撮合、衡量、辨識及報告，建立即時連線的會計系統（如圖9-7）。

4.尋求長期而穩定的往來銀行關係，以配合組織營運成長所需：二十

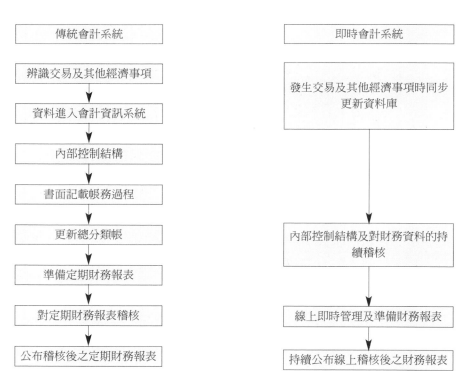

圖9-7　即時會計系統與傳統會計系統之比較

一世紀全球化國際化潮流，已使得金融無國界，所以休閒組織不要固守一成不變的只跟單一的銀行往來，而可以發展瞭解產業經營管理系統之銀行，同時與多家銀行維持穩定而長期之夥伴關係。

5.適度運用財務槓桿以協助組織營運發展。

6.採取多元化的資金募集管道。

（四）成熟期的財務資金管理策略與運用

1.建立中長期資金募集／來源管道。

2.尋求有利的策略聯盟以降低經營風險：休閒組織之投資回收期大致上均比工業類與商業類之投資回收期來得長，實乃因其投資金額太大了，所以宜進行策略聯盟以減低資金不足之壓力及競爭壓力，在此策略聯盟策略上可分為：

（1）經營團隊之策略聯盟，如購物中心乃由投資業主、商場經營團隊及承租廠商團隊所組成之經營團隊。

（2）產業間之同業策略聯盟與異業之策略聯盟，如此使競爭情勢轉變為競爭與合作之關係。

3.評估國際資本市場及金融工具運用的可行性。

（1）金融市場如國際外匯市場、國際外幣期貨市場、選擇權市場等。

（2）資本市場如國際票券市場、證券市場、債券市場、股票選擇權市場等。

4.建立精確的財務預警系統：休閒組織與工商企業一樣，在其發生財務危機之過程常是緩慢冗長的；因此如何建立一套有效的財務預警系統，以隨時提供組織之高階經營管理者發現其潛在之財務危機，並得以及早謀求對策改進並預防其發生。

第三節　損益平衡點之應用

一、費用分解方法

（一）計算簡易的總費用法

此方法也稱為兩期間法，是選擇營業額或費用中不混雜有例外性數值在內之最近某二個月（或兩個年度）的營業額與總費用之差額，求出固定費與變動費的方法。（如表9-13）

（二）散佈圖（Scatter Graph）的分解法（如表9-14）

（三）最小平方法的分解法（如表9-15）

$$Y = f + vX$$
$$XY = fX + vX^2$$
$$\therefore \Sigma Y = nf + v \Sigma X$$
$$\Sigma XY = f \Sigma X + v \Sigma X^2$$

其中，

f＝固定費用

v＝變動率或單位變動費

Y＝總費用

X＝營業額或銷售量

表9-13　**總費用法之費用分解實例**

月份	營業額	總費用	
十月	9,000萬	8,400萬	1.變動費用率＝$\dfrac{費用額額（600萬）}{營業差額（1,000萬）} \times 100 = 60\%$ 2.十月變動費＝9,000萬×60％＝5,400萬 　 固定費＝8,400萬－5,400＝3,000萬
十一月	10,000萬	9,000萬	
差額	1,000萬	600萬	3.十一月變動費＝10,000萬×60％＝6,000萬 　 固定費＝9,000萬－6,000萬＝3,000萬

表9-14 散佈圖費用分解法案例

年度	月份	營業額	費用總額
84	10	5,000萬	4,600萬
84	11	6,300萬	5,900萬
84	12	7,500萬	7,200萬
85	1	6,000萬	6,100萬
85	2	5,500萬	5,700萬
85	3	8,200萬	7,600萬
85	4	9,000萬	8,400萬
85	5	7,000萬	7,300萬
85	6	8,500萬	8,000萬
85	7	6,500萬	6,200萬
85	8	7,000萬	6,400萬
85	9	8,800萬	7,600萬

1.以後半段共六個月作兩個區分
 （1）營業額較高三個月（85年4月、6月、9月）
 平均營業額8,800萬，費用平均8,000萬
 （2）營業額較低三個月（85年5月、7月、8月）
 平均營業額6,830萬，費用平均6,633萬

2.劃製散佈圖

（1）費用變動線與縱軸交叉點1,700萬，即爲固定費

（2）後半段六個月
 營業額平均7,815萬
 費用平均7,316萬
 固定費用1,700萬

（3）變動費用率＝（總費用－固定費用）÷總費用（7,316－1,700）÷7,316＝72%

表9-15 最小平方法之費用分解法案例

單位：萬元

年度	月份	X營業額	Y費用	X Y（營業額×費用）	X² （營業額×營業額）	計算內容
85	4	9,000	8,400	75,600,000	81,000,000	$\sum Y = 43,900 = nf + \sum X \times v = 6 \times f + 46,800 \times v \cdots$ ①
85	5	7,000	7,300	51,100,000	49,000,000	$\sum XY = 346,680,000 = f \sum X + \sum X^2 \times v$
85	6	8,500	8,000	68,000,000	72,250,000	$= f \times 46,800 + 370,940,000 \times v \cdots$ ②
85	7	6,500	6,200	40,300,000	42,250,000	∴①×7,800
85	8	7,000	6,400	44,800,000	49,000,000	$342,420,000 = f \times 46,800 + 365,040,000 \times v \cdots$ ③
85	9	8,000	7,600	66,880,000	77,940,000	②－③ $4,260,000 = 5,900,000 \times v \cdots$
n=6	Σ	ΣX	ΣY	ΣXY	ΣY²	∴ $v = \dfrac{4,260,000}{5,900,000} \times 100 = 72\%$
		46,800	43,900	346,680,000	370,940,000	因變動費率72% 代入 ① 故固定費用爲 $f = \dfrac{43,900 - (46,800 \times 0.72)}{6} = 1,700$ （萬）

（四）個別費用法（如表9-16）

表9-16　個別費用法案例

			費用項目	固定費	變動費		費用項目	固定費	變動費
總製造費用	材料費	1	主要材料費		●	1	銷售人員薪津	●	
		2	副材料費		●	2	旅費、交通費	●	●
		3	零件費		●	3	廣告費	●	
		4	補助材料費		●	4	發貨、包裝費		●
		5	消耗工具、器具備品費	●	●	5	交際費	●	●
	用人費	1	直接人工	●		6	董監事薪資	●	
		2	間接人工	●		7	職員薪資	●	
		3	薪資	●		8	通信費	●	
		4	雜項津貼	●		9	水電費	●	
		5	獎金	●		10	修繕費	●	
	經費	1	福利費	●		11	福利保健費	●	
		2	租借費	●		12	事務用消耗品費	●	
		3	保險費	●		13	地租房租費	●	
		4	修繕費	●		14	保險費	●	
		5	電費	●	●	15	稅捐	●	
		6	瓦斯、水費	●	●	16	銷售手續費		●
		7	運費	●	●	17	折舊	●	
		8	保修費		●	18	雜費	●	
		9	保管費	●		19			
		10	稅捐	●		營業外支出	1　利息支出　貼現	●	
		11	旅費、交通費	●					
		12	通信費	●					
		13	交際費	●					
		14	盤存消耗費	●					
		15	外包加工費		●	營業外收入	1　利息收入　紅利	●	
		16	事務用品消耗費	●					
		17	折舊	●					
		18	試驗研究費	●					
		19	雜費	●					

說明	1.接近固定費用之準固定費用歸為固定費，接近變動費之準變動費用歸為變動費用。 2.對屬於準固定費用之費用項目，其中A％屬於固定費，（1－A）％屬變動費（檢討分類）。 3.水電瓦斯費在製造業以總費用法分類，在銷業則為固定費。 4.材料費應歸為變動費，但人工為提高生產（營業額）之臨時工應為變動費，但正式工則為固定費。 5.一般製造業之水電瓦斯約70％～80％可視為變動費。
	※對固定費、變動費的分解不必太費精神，只要各企業能以簡單方法求算出即夠了。

二、損益平衡點圖表的繪法

　　損益平衡點圖表與用公式求出損益平衡點的方法比較，更易於瞭解損益平衡點位置，以及簡易求得操作的變化或利益增減的關係、企業型態、安全性或收益力等優點。

　　欲繪製損益平衡點圖表，只要知道營業額、固定費、變動費三項即可辦到。其方法如下：

1. 畫一正方形並繪上對角線OA（須注意要使以後用三角板即可讀出其刻度）此即為營業額線，縱軸Y軸（加上營業額、費用、損益的適當刻度），橫軸X軸（加上營業額或銷售量的適當刻度）。
2. 營業額S點（X軸）與Y軸平行繪一直線，在此線上的S點的Y軸平行方向，向上延伸，標出固定費點F與變動費點D，因此SF為固定費，FD為變動費，SD為總費用。
3. 與X軸平行繪出一條過F點的BC線，然後從B點繪出一條經過D點的BE線。
4. 作點至此完成如圖9-8所示。
5. 因F點為固定費點，故BC線乃為固定費線（與X軸平行），且D點為營業額S時之變動點，也為總費用點，故BE線乃為總費用線，隨營業額之增加而上升之變動費用金額即由BE斜線表示。
6. 營業額線OA與總費用BE的交叉點P即為損益平衡點，從P向X軸垂直

圖9-8　損益平衡圖繪製過程

下來的點乃爲損益平衡點營業額。

7.DG是營業額S時之利益，其金額從Y軸刻度可以看出；又若不以營業額而以銷售量表示時，只要將X軸改爲銷售量即可，其他不必改變。

三、損益平衡點圖表的看法

（一）看利益三角形

看利益三角形（如圖9-9），分析如下：

1.P點爲頂點，AP、EP爲兩邊與AE利益爲底邊的利益三角形，表示企業利益大小。

2.P點爲頂點，BP、OP爲兩邊、BO爲底邊的損失三角形，表示企業損失幅度之大小。

3.以利益爲底邊，損益平衡點P爲頂點的三角形之高，表示即使營業額

圖9-9　損益三角形

降低，其損益平衡點P的位置愈低、靠近P點的距離愈遠。

4.相反的，如P的位置愈高，也就是三角形之高度低的話，營業額一旦降低就馬上會接近損益平衡點。

（二）看固定費與變動費率

1.變動費率是變動費用對營業額的比例，而總費用線的傾斜度愈小，變動費率越低，相反時則愈高。

2.四種形態及應採取對策，如表9-17所示。

四、損益平衡點的應用

損益平衡點可以用下開各種公式來計算：

（一）損益平衡點的基本公式

1.銷售量的損益平衡點：

固定成本÷（銷售價格－變動成本／銷售數量）

2.銷貨收入的損益平衡點：

固定成本÷（1－變動成本／銷貨收入）

（二）固定成本變動時損益點計算公式

1.銷售量的損益平衡點：

（固定成本±變動額）÷（銷售價格－變動成本／銷售數量）

2.銷貨收入的損益平衡點：

（固定成本±變動額）÷（1－變動成本／銷貨收入）

表9-17　費用型態與對策

低固定費、低變動費	低固定費、高變動費	高固定費、低變動費	高固定費、高變動費
P	P	P	P
固定費率10%~20%	固定費率10%~20%	固定費率40%~60%	固定費率40%~60%
安全型	警戒型	成長型	危險型
1.損益平衡點低，即使營業額有些下降也安穩的健全企業型態。 2.可採取充實資本，業種、品種的擴張，分公司營業所的設立等健全積極政策。 3.此型態者以大型零售店、超市為多。	1.慢性赤字型、營業額提高利益少，如有營業額停滯或固定費的急遽上升，恐有虧損之虞。 2.要脫離困境，要徹底地設法降低變動費，要採取進貨價格檢討售價的適正化、商品品種的選擇淘汰，不必要、不急用資產之處分、費用節減。 3.勉強擴大營業額會帶來資金積壓，應考量向成長領域進運。 4.以批發商為多。	1.積極擴充型，營業額高利益會更大，為達目的要積極投入不同業別，開發新商品，擴大銷售以圖降低固定費。 2.另外也須促進間接部門的效率化。 3.以已安定的製造業最多。	1.操業度高的關係，只要操業度稍為降低馬上就要變為赤字的所謂倒閉型。 2.增加銷售能力，也須作人員的整頓、債務或利息的精打細算。 3.不必要、不急用的固定資產的處分，又若此症繼續惡化就要徹底大手術。 4.此以製造業為多，但在非製造業固定費占50%以下，而P點高時也常是此類型。

（三）變動成本比率升降時的損益平衡點計算公式

1.銷售量的損益平衡點：

固定成本÷〔銷售價格－變動成本／銷售數量（1＋升高％或－降低％）〕

2.銷貨收入的損益平衡點：

固定成本÷〔1－變動成本／銷貨收入（1＋升高％－降低％）〕

（四）售價調整時的損益平衡點計算公式

1.銷售量的損益平衡點：

固定成本÷〔銷售價格（1＋加價％或－減價％）－變動成本／銷售數量〕

2.銷貨收入的損益平衡點：

固定成本÷〔1－變動成本／銷貨收入（1＋加價％或－減價％）〕

（五）爲達到某盈利目標的營業量或營業額計算式

1.銷售量：

（固定成本＋盈利目標金額）÷（銷售價格－變動成本／銷售數量）

2.銷貨收入：

（固定成本＋盈利目標金額）÷（1－變動成本／銷貨收入）

五、如何利用B.E.P原理來管理

1.最低營業量（產量）或營業額控制。

2.當售價或FC或VC變動時，公司損益相互關係與應用：

（1）若售價↑，FC↓，VC↓時，獲利率↑。

（2）若售價↓，FC↑，VC↑時，獲利率↓。

（3）若銷售金額（數量）↑，售價、FC與VC均不變動時，獲利金額↑。

（4）若銷售金額（數量）↑，售價↑，FC↓，VC↓時，獲利金額↑，獲利率↑。

3.當FC與VC發生歸類錯誤時：

（1）若FC低估，VC高估時，其B.E.P不變，但TC起點較低，斜率較大，此時銷貨毛利較低。

（2）FC高估，VC低估時，其B.E.P不變，但TC起點較高，斜率較大，此時銷售毛利較大。

Smart Leisure

小型百貨商店的預算方法

　　計畫和預算，是零售商追求利潤的一種基本要素，預算對於某一個特定期間內的經營能供給一個全盤的計畫，這個計畫是基於現有的需要和將來獲利的狀況而作的一個適切的研究而成，由預算可以產生一個制度，這個制度乃用以作為商店內的各項結構及業務上的協調，由預算更可以產生數字上的實現與經營的分析、檢討和效果的控制。

　　本文所研討者，乃著重於以下的三種預算方法：（1）商品的預算；（2）費用的預算；（3）財務的預算。

（一）商品的預算

　　商品的預算又可稱為商品的計畫，通常來說，大多數的小型百貨商店對於銷售問題，不大加以預測或預先作一個計畫，即使有的也不會很適當。例如利用去年的銷售數字作為今年度預算的根據，或只依靠個人的判斷，這都是未能系統化的方法。

　　所謂百貨商店，當然不止出售單一業種的貨品，所以為了計畫或預算上的種種目的，商店的銷售額一定要按照各部門的不同商品而作計畫，這每一種每一部門的銷售數字，就可以作為單位銷售的發展計畫，

但是，利用單位銷售作為計畫的，普通也很少。如果要作一種提高商品售價的預算，也應該從各部門各單位著手，在作提高售價之前，應該依照其他各部門的售價狀況比照全盤的平均狀態來作比較，換言之，不應該偏重於某一種商品的利潤，以求平穩發展。而且，作這預算的計畫者，也應該對銷售的數字、降價政策、購買政策、及每月每個部門貨品的儲存量，都應以三個月或六個月為一期，作詳細數字的紀錄。

（二）費用的預算

在計畫利潤的時候，應該立下一個特定的目標。然後審慎地列出應有的費用預算、使費用的數字，有所控制，以期達到獲利的地步。

計劃費用時，最好參考同業的資料作比較。在美國有一個協會，稱為「零售商協會」。該會具備一種建議式的費用帳戶分類制度等資料，可供參考。在美國的小型百貨商店，其銷售額每年在一百萬美元以下的，對費用上的預算，一般來說也不太積極。

（三）財務的預算

百貨商店的經理人，首先應該對其商店的財務和會計活動事項，作徹底瞭解，於是他所作的財務計畫才能有助於整間商店的主要活動——銷售。然而，有許多小型商店的經理人，往往未體會到其經營邊際利潤是多麼的依賴有效的財務管理與控制，以及資金的適當運用。

財務預算的方法，通常先利用一個已編製好的資產負債平衡表作為預算的根據，這個報表會反映出在一個預先假定的銷售量，以及其費用與財務的情況下，各項資產的預期分配是如何？知道了資產的分配狀況後，才可以作一個更為準確的財務預算；再觀察報表上由於會計事項活動於借貸後所反映出來的現金是否過度短絀，或固定資本方面是否有增添的必要，不過，事實上，一般以較大的百貨商店才會有增添固定資本的需要而作預算。

在今後十年內，由於人口預期的增長，許多百貨商店將會沒有足夠的設備、空間和人力去應付銷售量的增長，如果有適當的財務預算能預先做，對於將來的擴張，就無需依賴高利貸款去作長期維持了，在這種情形下，財務預算的首要工作，就是分析投資的報償率。

百貨商店應儘量使用自己的資金，其次，才研究使用外界的資金，

做好這個分析，就不會失去預算的控制了。再者對於手頭上現金的預算，亦應按月或按季預先做好。所謂現金的預算，是包括基於商品銷售的預測，所能獲得的預定收入額與支出額。這種預算，有助於避免因現金過多而怠用，發生收益上的損失。同時，又可以確定現金的數額是否足以應付目前及日後環境的需要。

財務預算，亦可以被使用於比率分析方面，即如流動資產與流動負債之比、資本額與負債之比、銷售額與平均資產之比、資本回轉率等，這些比率應該參照過去多年的資料而編製。

管理商店的較佳辦法是預先將銷售購買之費用與現金的使用等，都作一個全盤的預算計畫，這種預算要同時對資產負債表及損益表作衡量和比較，對於商店的利潤，為什麼會增？為什麼會減？能瞭解以後，要應付未來的問題，自然就容易尋求答案了。

焦點掃瞄

1. 預算制度導入企業經營管理活動之中，乃是數位時代必須具有的企業管理概念，一個企業若缺乏此方面之概念與思維，則其經營有若「瞎子摸象」，而會發生資金調度上或績效評估上之盲點。其理由如何？試說明之。
2. 休閒產業中之購物中心、主題遊樂園等大型投資，動輒數百億台幣，若規劃建設時沒有預算概念，則其硬體工程施工進度將會停停走走，嚴重影響投資人之投資意願。其理由該如何解釋？
3. 就算小型休閒農場、餐飲店、地方特色產業等事業仍然須有預算概念，不但開發費用要預算，就連經營管理資金也要預算。試分析之。

休閒產業
之危機風險管理

學習目標

★危機風險管理與處理

★財務危機的預警與化解

★建立危機預防制度

It is a mistake to suppose that men succeed through success; they much oftener succeed through failures. Precept, study, advice, and example could never have taught them so well as failure has done.（以為人是依靠成功的經驗而成功的，乃是相當不對且錯誤的看法；人其實要更常常經由失敗而成功的。感知、研究、忠告與模範絕對比不上因失敗而帶來的訓誨。）

<div align="right">——山繆・史麥爾斯（Samuel Smiles, 1812-1904，蘇格蘭作家）</div>

Smart Leisure

紅樓夢：賈府失去活力走向敗亡的開始。

若家族成員人人認為錦衣玉食是與天俱來，不再念及先人創業艱辛，而驕矜自大，就是家族沒落的開始……

驕矜自大是賈府最大的毛病。當然像賈府這樣大的權勢，想不驕矜自大也難。家裡有兩個世襲的公爵，皇帝身邊有個元妃娘娘。元妃娘娘曾回家省親，真是皇恩浩蕩；皇帝南巡，賈府曾接駕四次，這又是何等神氣風光。再看親戚，賈母的娘家姓史，王夫人和鳳姐的娘家姓王，加上薛寶釵的薛家和賈府，當時金陵地面有這樣的「護官符」：

「賈」不假，白玉為堂金作馬；

阿房宮，三百里，住不下金陵一個「史」；

東海缺少白玉床，龍王來請金陵「王」；

豐年好大「雪」隱喻「薛」家，真珠如土金如鐵。

足見賈、史、王、薛四大家族的氣勢。賈雨村因依附賈家，官至京城的府尹。賈府奴才賴大的兒子賴世陞，也在捐一前程後外放為知縣。家中有這樣的勢力，賈府的人口氣自然很大。為尤二姐的事，鳳姐唆使二姐前夫張華狀告賈璉，賈家人第一個反應是：「難為他有這麼大的膽子」。賈珍、鳳姐常常發狠話，要拿老爺的片子，將甚麼人送到官府去打板子，一付仗勢欺人的嘴臉。

當人的心理是驕矜自大，其行為就會是養尊處優。劉姥姥逛大觀園一段，就是表現了賈府的養尊處優。作者用貧窮的劉姥姥，反襯了賈府的富貴逼人。劉姥姥不僅被鳳姐房中的自鳴鐘嚇了一跳，也見識了大觀

園裡糊窗戶的紗叫「軟煙羅」；不僅看到了鳳姐身上穿的襖，其料子連內造上用的都比不上，更知道了賈府席間一味茄子叫「茄鯗」，要好幾隻雞配它。此外，倉庫裡的家具，瀟湘館、怡紅院的擺飾，老太太賞桂花吃的大螃蟹，無一不讓劉姥姥唸阿彌陀佛。早年這樣的錦衣玉食，會被認為是辛苦掙來權勢的報酬；享受之餘還會想到當年創業的艱辛。當一兩代人過去後，如紅樓夢中的賈府，人人認為錦衣玉食是與生俱來的，不再有人念及祖先創業的艱辛，就是家族沒落的開始。

（資料來源：工研院組織活力，陳陵援。）

焦點掃瞄

1. 企業組織成員若是不知開源節流，嚴格控管成本及稽核查驗其產出績效的話，將會如紅樓夢中的賈府喪失生存與發展之競爭優勢，而逐漸走向敗亡的後果與因素將會一一顯現。試引為企業組織而說明之，如何？

2. 企業自滿於昔日成功的經驗，更而享受其成果之時，應該思考經營環境之變化，時時調整經營策略，更要把風險觀念引入於經營管理活動之中，切莫沉醉於昔日之成功而認為只有他本身才是企業的典範，以致陷於危機之始而不自知。試分析其理由 —— 為何昔日成功經驗於此時與未來已不具成功之條件？

3. 成功的企業組織之經營管理階層，必須追求更高績效的企業組織為其經營企業之標竿，切莫停滯不前之守成心態，因為市場競爭環境時時在升高，稍有疏忽極有可能會被「三振」出局，不可不慎。試分析其理由為何？

第一節　危機風險管理與處理

　　風險危機管理（risk management），可以幫助企業組織藉著成本與效益分析，將其所面對的各種風險危機，作客觀而科學的決策，以為降低純粹風險（pure risk）所導致之成本，節省經營費用，以獲得更多更大之安全保障。

　　911恐怖攻擊事件後，引發大眾對於危害生命財產安全的突發事件的高度關注，由於此一案例與以往重複性與季節性災害不同，往往事無先例，其影響範圍大且深遠，如果能在災害發生前加以制止，或是發生時能加以控制，則可將損害減低，並具有正面意義，成為所謂的「危機就是轉機」，而當事者對危害事件的處理能力，稱為「危機處理」。（本書為簡易起見，自此時將危機風險簡稱為危機）

一、危機的基本理念與本質

（一）危機的定義

1. 社會學辭典謂：個人或團體在正常生活中所遭受到的嚴重妨礙，起因於個人或團體毫無準備且未曾預料到情境的發生，同時原來的反應不足以應付所發生的問題。
2. 國語大辭典的解釋是：發生危險的原因或生死成敗的緊要關頭。
3. 韋氏辭典的說法是：危機是一件事情的轉機與惡化的分水嶺，是決定性與關鍵性的一刻，也是生死存亡的關頭；它是一段不穩定的時間和不穩定的狀態，逼使人們必須在短時間內做出決定與處理。
4. 貝爾（Coral Bell）認為：危機是一段期間，在這段期間內，某種關係中的衝突將會升高到足以威脅，甚至改變此一關係的程度。
5. 摩爾斯（Edward Morse）則說：危機是突然出現的一種情況，要求一個國家或多個國家必在極短時間內作一政策選擇，而且是在彼此不相容，且具有高度價值的多個目標之間作一選擇。

基於危機的客觀觀點及對於企業組織之經營管理不確定性（uncertainty）影響，本書將危機定義為：「所謂的危機，乃企業組織或個人在特定之客觀環境下，於某一特定期間中，其某件事情所發生的結果（out-put）所可能發生之異常情形或緊急狀態之程度，乃稱之為危機」。

（二）危機的本質

上述看法儘管不同，卻都提及遭遇危險、威脅等不佳的狀態。綜合言之，危機是指面臨重大且緊急的危險狀態，逼使當事人必須在短時間內做出決定與處理。雖然危機的重要構成要素是危險與機會，但危機與危險明顯不同，危機著重於時間性與影響性，危險則僅是狀態的陳述，所以儘管所有的危機都隱含著危險，但並非所有的危險都可稱作危機。

大體上每個人、不同的組織團體、不同的國家可能遭遇的危機均不相同。就政治人物言之，較可能遭遇的危機是誹聞、醜聞帶來的名譽傷害；就企業領導人言之，財務危機遠較其他危機更具有殺傷力；就石化公司言之，因工安事件、環保事件而帶來的危機恐難避免；至於國家可能遭遇的危機，涵蓋面更為廣泛，從內在的天然災害、治安敗壞、財經失控、軍人叛變、元首被刺殺、全國大罷工，到外在的被他國侵略、為國際所孤立、貿易被抵制、財政被拖累等，其因可謂不一而足，縱使是同一類型危機，每一個案的情形也有不同，因此其解決之道自亦有別。

1. 危險因素：危險因素乃指可能增加或導致發生損失頻率與幅度之情況而言，一般而言，吾人常將危險因素區分為：
 - （1）實質危險因素：泛指有形的因素，其可能直接影響事物之物理功能者，如機械設備之軸承性能與緊急煞車裝置、人體器官功能、摩天輪之設計參數、緊急應變系統等。
 - （2）道德危險因素：泛指人之品德修養與認知之無形因素，如詐欺、行為偏差、躁鬱等。
 - （3）心理危險因素：指與人的心理因素有關之無形因素，如投保產險後放任不管反正有投保險、企業投保員工責任險後即疏忽照顧員工之安全等。

2.危險事故：危險事故乃指發生危險所導致之損失的直接與外在原因，危機乃經過危機事故之發生後會發生損失，也即危險事故乃是損失之媒介物。例如：購物中心電梯發生夾傷小朋友事件，乃是電梯夾傷人的危險事故，而電梯未作防護小朋友捲入裝置則爲此危機的危險因素。

3.損失：損失在危機與風險管理中，乃因爲某件非故意的、非計劃性與非預期之經濟價值之減少者稱之爲損失，損失可區分爲直接損失與間接損失兩種，而間接損失乃包括了額外費用損失、收入損失與責任損失三種。

　　危機之本質如上三項，其因果關係如圖10-1所示。

二、危機之形成與管理

（一）危機的形成原因

　　俗話說「星星之火可以燎原」，許多危機事件事後追究都可發現，危機的成因往往起於微小的事情累積而成，例如森林大火極有可能是因亂丟煙蒂造成，車禍也有因駕駛人太注意某一景觀或一心二用於駕駛時使用行動電話而造成，而這些都是未按應有規範的行爲所造成的後果，當然也有其他原因，但都可發現企業所可能面臨的危機有一定原因。並可分類如下：

1.依潛在損失型態區分：

（1）財產危險因素之危機：如地震、火災、土石流、海嘯、暴風雪等。

（2）人身危險因素之危機：如生、老、病、死等。

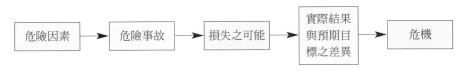

　　　　　　　　圖10-1　危機的本質

（3）責任危險因素之危機：如致他人受傷或財產損失之賠償損失、
無法履約損失等。

2.依潛在危機之變動性與不穩定性區分：

（1）動態危機：如生產技術之突破與改良、管理活動之變革、組織
再造等。

（2）靜態危機：如自然界力量所致，如火災、海難、地震、車禍
等。

3.依危機之可控制與預測來區分：

（1）可管理之危機：如人身保險、意外保險等。

（2）不可管理之危機：如有自殺、性侵害傾向或因子等。

4.依危機發生原因區分：

（1）自然危機：如水災、火災、地震、海嘯、暴風雪等。

（2）社會危機：如竊盜、搶劫、罷工、暴動等。

（3）經濟危機：如價格飆漲或猛跌、股市無量下跌等。

（4）政治危機：如宗教衝突、叛亂、戰爭等。

5.依人為因素區分：

（1）內在的非人為因素所造成的危機：如環安事件、職業災害、職
業病等。

（2）內在人為因素所造成的危機：如勞資雙方的衝突、內部管理失
當、溝通管道閉塞等。

（3）外在的非人為因素所造成的危機：如颱風、地震、金融風暴、
石油危機等。

（4）外在人為因素所造成的危機：如歹徒勒索、群眾抗爭、戰爭、
暴動等。

　　由上述所見企業危機的發生，可能來自於外在環境，也可能來自於企
業內在環境。內在環境的危機來源，可能是資本能力、技術能力、商品、
成本經營、人才、勞動力等因素所致。內在環境所產生的危機，企業絕大
部分可以反求諸己，不斷地加強改進。但是，外在環境則是客觀的外在形
勢，尤其是自然界的危機，如1998年台灣的九二一大地震，更非企業的主

觀意志所能左右，這些都是企業經營所可能出現的危機領域，諸如匯率、市場競爭、火災、軍事衝突，另如2002年的美西封港事件，都顯示出不是所有的危機都是可以避免的，所以企業危機管理實則是企業組織必修的一門課。如不預先建立機制，一旦危機爆發，企業將陷入致命的深淵。

（二）危機的類型

危機的類型可分成：個人、家庭、企業、國家或政府等類型。

1. 個人危機：墮胎、意外事件、愛滋病、被裁員、轉職、被媒體負面報導等。如幾年前台商到大陸投資「四色怕」，紅吃黑的包二奶，白吃黑的公務人員，黑吃黑的被自己員工A，黃吃黑的老僑吃新僑。
2. 家庭危機：重大疾病、意外、收入減少（失業或減薪）、天災等。
3. 企業危機：被第三者惡性倒帳、管理不當、滯銷、財務調度不良、負責人事故、天災人禍、人事鬥爭、擴張過度、被併購、遭恐嚇、重大工安事件、產品缺失、墜機事件、火災、遭控告、破產、政府干預、罷工、技術外洩等。
4. 國家或政府危機：醜聞、領導人遭指控、盜用公款貪污、社會運動、垃圾問題、重大災害、國際議題、國際競爭、核能外洩、治安事件等。如小淵首相、柯林頓性騷擾案；英國狂牛病的危機處理、台灣豬隻口蹄疫事件、2001年美國911恐怖事件、2002年印尼巴里島恐怖事件、2003年美阿戰爭伊拉克戰後重建、2003年SARS風暴。

（三）危機的管理

危機管理乃為企業管理之功能，美國學者James C. Cristy指出：「危機管理乃是企業或組織由控制偶然損失之風險，以保全所得能力與資產的所做之集合努力。」另C. Arthur Williams Jr.則稱：「危機管理乃透過對危機風險之鑑定、衡量與控制，而以最小之成本使其危機損失降到最低程度之管理方法。」

1. 危機管理之目標分別就損失發生前與損失發生後，歸納整理如**表10-1**所示：

表10-1　危機管理之目標

區　分	目標說明
一、損失發生前	1.節省經營成本。 2.減少憂懼心理。 3.滿足內部與外部利益關係人之要求。 4.達成企業公民與社會責任。
二、損失發生後	1.可達成企業之繼續生存。 2.可使企業得能繼續經營。 3.可使企業的收入穩定。 4.可使企業繼續成長。 5.達成企業的社會責任與企業公民之要求。

資料來源：整理自宋明哲，《風險管理》，中華企業管理發展中心，1984年。

2.危機管理之原則：危機管理之原則有三：

（1）多加考量損失之潛在性的大小。

（2）多加考量利得與損失之間的關係。

（3）多加考量損失發生之機會。

3.危機管理之程序：依據國際危機處理專家邱強（2001）在《危機處理聖經》一書中提到的危機預防處理程序（如**圖10-2**）共分為六大步驟：

（1）界定危機：鑑定和認識危機，並把可能發生之危機狀況加以界定與釐清。

（2）列出危機：危機經過界定危機之後，必須蒐集詳細充分之危機狀況的資料。

（3）風險評估：將前項蒐集資料之所有危機狀況，一個個予以整合分析，並以科學化的風險評估，預測其發生機率。

（4）危機預防：將所有可能發生的危機均予以列示出來，並指派專人負責監控，惟數位時代之不穩定高與多變性，所以每隔一段時間，就要對可能發生危機之情況重新檢討評估。指派專業人員，每季、半年或一年定期針對所有可能之危機與需要做的事進行研討、並提出報告予組織之經營管理階層。

（5）危機偵測：設計好偵測方式，當危機快要發生時，可以事先知

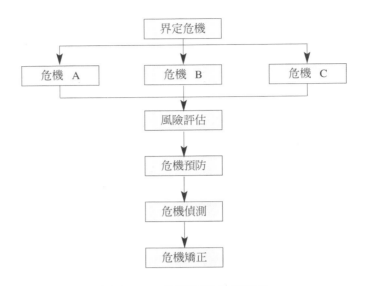

<div align="center">

圖10-2　危機預防處理程序

</div>

資料來源：整理自邱強著、張慧英譯，《危機處理聖經》，天下遠見出版公司，2001年。

　　道危機來臨之時間、機率、大小程度與可能損失程度，對其他
方面之衝擊程度等。
　（6）危機矯正：危機處理小組便即採行對策，完整明確地提供矯正
　　　措施給各部門主管採行。

三、企業經營危機診斷與危機處理

（一）危機系統診斷

　　企業經營危機發生的主要原因可分為：技術系統危機、組織結構危
機、人員因素系統危機、文化系統危機、情感系統危機及危機的利益關係
人等方向進行診斷（如表10-2）。

表10-2　危機系統診斷

危機系統	診斷舉例說明
一、技術系統	1.過去公司發生損壞時通常處理的方式為何？ 2.何種設計上的改變可以強化現有的技術？或防止損失？
二、組織結構	1.主管明確的傳達工業安全的重要性？ 2.對緊急操作程序是否仔細討論和結論？ 3.對社區是否有緊急的防範措施？ 4.對員工家屬是否有緊急聯絡措施？
三、人員系統	1.操作者是否對問題有意識？ 2.安全的工作地點？
四、文化系統	1.公司的信條或使命是什麼？ 2.公司對危機管理的評價如何？ 3.員工的士氣如何？ 4.有無支持的信仰，有效的管理危機？
五、情感系統	1.主管人員遇危機的信心為何？ 2.發生過的危機對員工的心理影響為何？ 3.在危機事件中對員工或客戶非理性的行為是否有處理計畫？
六、危機之利益關係人	1.當公司發生危機時，誰會是危機的受害者？ 2.危機發生時最期望誰伸出援手？及提供何種援助？ 3.是否有利益關係人會防礙處理危機？是哪些人？ 4.公司內部誰與危機管理作對？ 5.誰是危機管理最主要的支持者？ 6.外部誰與危機管理作對？

（二）企業經營危機常見原因

茲將造成企業經營危機常見之原因簡要說明如表10-3。

（三）企業危機處理之生命週期理論

要處理企業危機，必須先瞭解危機的特徵以便對症下藥。而其重點在於「預防重於治療」。如何預防？如何治療？首先必須知道「企業危機生命週期理論」，再針對狀況加以處理。所謂企業危機生命週期，是指危機在不同的階段，有不同的生命特徵；就像產品一樣，在不同的階段，也有不同的危機生命週期。企業危機生命週期可分為：（1）危機醞釀期；（2）危

表10-3　企業經營危機常見發生原因

原因項目	簡要說明
不踏實經營心態	1.急功近利好大喜功心態：在企業景氣好時未作規劃過度膨脹大量舉債做生意，一但景氣走下坡財務風險、業務風險隨之而至。 2.迷信關係忽略經營均衡：企業經營者迷信「關係」，忽略其他企業經營功能之發展。如銀行人員、政治人物⋯⋯。 3.投機心態：企業賺錢但是根基還未穩固時，就急於擴充設備或將資金投入房地產及其他投機操作，而嚴重套牢資金，週轉困難，陷入困境。如台中精機、順大裕。
迷戀於昔日成功經營模式而未創新	1.高估本身能力與判斷：經營者因為過去的成就，以致過於自信，同時又不信任幕僚或他人的勸告，自然容易發生錯誤的判斷。 2經營導向錯誤：六○年代以生產導向的製造廠商，總體環境改變後仍然固著原先理念，在財務與行銷等其他功能上無法配合。 3.滿足現狀缺乏危機意識：經營者滿足現狀，因此敏感度不夠，使得管理功能不能隨環境變化而做適當調整。
家族性企業弊端	家族性企業並非一定不好，但規模擴大後無法吸收新經營觀念，引進專業管理人才，必定逐漸喪失經營效率。諸如：升遷管道不暢通留不住人才、對外人不信任缺乏幕僚參與易生偏誤、公私款不分帳務不清、評估經營績效不易等。
高階經營理者派系鬥爭	管理層或董事會成員彼此不信任，互相抵制削弱企業體質。諸如：合股股東各以挖寶的心態，利益輸送自私自利毀壞根基。
缺乏適當的規劃作業	以為規劃只是一些目標的確立，忽略部門間的配合聯繫或定一些不符合實際的目標。
盲目投資，擴充過度	企業擴充往往在時間點與投資的方式上出問題。如當引進或擴充新設備時，管理與技術未能同時升級，或不當與不順造成損失；若財力無法充分配合則造成企業沈重的負擔，如又遇不景氣等環境不利因素，必週轉不靈。
集權專擅，授權不足	創業期習慣經營一把抓，成長以後仍不放心部屬不授權，因而缺乏中堅幹部的分憂，所以企業的規劃作業必然薄弱。
缺乏有效的控制制度	對會計制度的資訊功能不重視，虛飾財報，作假帳欺瞞銀行與投資人。因此失去評估績效明確指標之財報意義。
長短期資金配置不當	如短期性貸款（票貼、信用狀借款）擴建廠房、添購設備，期限一到，營業量不如預期的利潤不足以償還時，必週轉不靈。

（續）表10-3　企業經營危機常見發生原因

原因項目	簡要說明
舉債過大，利息負擔太重	所有危機的企業皆有此項現象，其自有資金皆不超過30％，因此利息支出偏高。
現金規劃不當	現金是交易媒介，也是支付的工具，當收入與付出不平衡時，使商譽信用受損，現金短絀現象若嚴重比缺乏利潤更容易導致危機。
銀行雨天縮傘或信用緊縮	企業經營出現危機消息傳出，債權銀行接著會採取緊縮銀根，此乃銀行自保不可免的行動。除非你真的借太多錢，若發生危機對銀行本身不利。
遭受拖累	如替別人作保或背書保證或遭退票，此突發的倒債常是企業陷入危機的導火線。
專業知識技能不足	企業進行多角化的過程，或創業非專長行業，貿然進入危機將現。如光男、羽田、東帝士、瑞聯。

資料來源：陳俊碩，《企業經營危機診斷與預防》，自編講義，2000年。

機爆發期；（3）危機擴散期；（4）危機處理期；（5）危機處理結束及後遺症期五個階段。

■危機醞釀期

　　許多危機都是漸變、量變，最後才形成質變，而質變就是危機的成形與爆發，因此，潛藏危機因子的發展與擴散，才是企業危機處理的重要階段，在問題爆發形成嚴重危機之前，能否找出問題的癥結，加以處理，常常是成敗的關鍵，也是企業危機處理的重點所在。此時企業危機徵兆雖不明顯，但若能掌握警訊，及時處置，將危機化於無形，自然能化解危機風暴。反之，若忽略企業危機警訊，則小警訊就有可能演變為大危機，俗話說「及時的一針，勝過事後的九針」，意思是指在微小的瑕疵出現時即加以彌補，可達事半功倍之效，遠勝於事後的補救。

■危機爆發期

　　當企業危機升高，跨過危機門檻後，危機就進入爆發階段，這時常出現公司對危機風暴的資訊不足，而不知所措。危機爆發期會威脅到企業的重大利益，可能造成營收大減、企業形象受損，甚至有瓦解的可能。企業

決策核心在危機爆發期所受的震撼也最大，這時如處理不慎，企業危機會擴大，傷害程度會更大，而進入下一階段。

■危機擴散期

企業危機危害範圍擴大，也會對其他的領域造成不同程度的危機。例如台塑汞污泥事件，在新聞報導後，遲遲未有緊急處置，不僅其企業形象受害，也在國際間對政府的形象造成不良後果，這是始料未及的。

■危機處理期

此時危機發展至關鍵階段，後續發展完全視危機處理決策者的智慧與專業，此時企業應利用本身的優勢部分，掌握外部可利用機會，使優勢發揮到極大化，外部機會擴大到極大化，並利用外部機會，掩蓋與化解本身的弱點，克服外在的威脅，使傷害減至最小。例如克萊斯勒公司（Chrysler Corporation）的總裁李・艾科卡（Lee Iacocca）有一次遇到一個大難題，有幾位克萊斯勒的經理，因超速而被警察逮補，稍後警察發現克萊斯勒汽車上的里程表並不隨著行駛而跳動。這次事件後來被廣泛宣傳。聯邦政府並指控克萊斯勒公司所謂的「新車」，其實已被員工開了四百英里。艾科卡的直覺反應是傾向於要打這場官司，不過在重新思考後，他改變了主意。克萊斯勒以「不抗辯」的方式來處理這個訴訟，且同意支付超過一千六百萬美金給那些對已購買克萊斯勒新車有疑慮的車主們。克萊斯勒公司也在全美各大報刊登全版的廣告，說明里程表不隨著行駛而跳動的主意是很下流的，在克萊斯勒公司的有生之年中，絕不再犯同樣的錯誤。我們在現實生活中也常聽到某某車廠的汽車回廠處理瑕疵，但這些事件的處理適當，都未使損失擴大，而這包含了有形跟無形兩方面。

■危機處理結束及後遺症期

這是療傷止痛的時間，此時即使危機已解決，但仍難免會有殘餘的因子存在，需要時間去淡化，而且，企業危機若未徹底解決，還可能捲土重來。例如華航空難事件，其頻率遠高於一般航空公司，卻在國家刻意的保護下繼續生存，猶如在試探該組織生存的底線，萬一再度發生時很可能將整個國家的名譽都賠進去，這是相當明顯的例子。

（四）企業對危機處理的應有作法

■危機處理作業程序之建立

1. 建立危機預防管理組織：雖說任何危機都有徵兆可循，然危機的爆發卻可能是瞬間、無預警的，所以企業負責人需有危機意識並成立一個「危機預防管理小組」，平時針對各單位特性及業務性質，深入瞭解易生狀況的癥結，並隨時偵測發掘可能的危機，研採防範措施，防患未然，應是每個企業組織首應重視的課題。平日亦應蒐集國內外危機管理與處理模式以及成功或失敗的案例，教育員工。所謂「他山之石可以攻錯」，吸收他人的經驗，正可以檢驗及發掘自身潛存的危機因子。

2. 完整的危機應變計畫：一份完整周延、具體可行的計畫，可使危機管理與處理不至於失去依據，甚至貽誤時機。企業組織中宜針對可能發生的各種危機，撰擬不同之應變計畫，此應變計畫應是具體可行的，不應只是少數人閉門造車的產品，宜由員工共同參與制定，使該計畫在危機發生時，各階層人員就可以立即執行。應變計畫書也不應該像是機密文件，鎖在公文櫃中，或奉核准後就束之高閣，應當是所有成員人人必知能做的。

3. 模擬演練：當然，危機管理不能只有一套計畫及一組管理人員即可，應當針對可能發生的危機，模擬狀況，進行演練。考量公司成立的宗旨，在此一最高原則下演練「最糟劇本」，即將可能最壞最糟的狀況均放在劇本中，經常排演，藉以研究出一套最佳的解決方案。

4. 貫徹標準作業程序：企業組織中每一個部門若能針對業務性質訂出一套標準作業程序，使每一同仁處理職掌內工作時，皆能按既定之標準貫徹執行，一定不容易產生差錯，也間接的消弭了潛伏的危機，就算是一位初接業務者，只要按標準作業操作，相信也能很快進入狀況，並依此規定隨時檢驗修正，便可將危機因子的產生減至最小。

5.設立發言人制度：當危機發生時，狀況不明朗、資訊不完整的情形下，極易導致外界恣意猜測與不正確的報導，爲避免單位內不明瞭實情人員隨意對外發言，扭曲事實，造成處理的困擾及無謂的後遺症，宜設立發言人制度，由一位能掌握組織內部狀況及口齒清晰人員擔任，遇有危機發生，需對外發言時，能迅速提供確實資訊予媒體，並保持良好的互動關係，以正視聽及爭取處理時效。

■危機發生時運作原則

　　危機一但發生，已不是上下推諉及相互指責的時候，而應該團結一心，冷靜應變。不論是企業組織主管或基層員工，皆應按照危機處理模式及平日演練程序，迅速展開活動，使企業組織或人員所受的傷害減到最低。在危機發生時依下列運作原則立即處理：

1.靈活的通報網路：吾人皆知作戰有賴良好的通信系統，才能運籌帷幄決勝千里；危機處理亦如同作戰，同樣應有靈活多樣的通報系統，使組織無論是處理天然災害、工安事故或群眾事件時，組織主管都能無礙的確實掌握事情發展狀況，做出正確妥適的處理方案。例如通信系統除應隨時保持有線及無線通訊暢通外，宜考慮在電力全無時，訊息傳遞系統的備緩應變措施。

2.成立直屬最高管理單位的危機處理小組：危機發生後，最忌諱群龍無首，如此可能使危機迅速擴散，甚至無法收拾。此時，應立即召集有關人員成立「危機處理小組」，共同瞭解研商事情發生原因及現況，研判危害程度，研擬妥善處理方式，必要時得運用企業所有資源，最先到達狀況現場，加以處理，掌握現況，隨時回報。

3.分工合作：爲能完善的處理重大危機處理事件，絕非組織主管等一二人就可竟其功，必須能針對問題平時加以演練，妥適運用人力與分工，排除本位主義，相互支援合作，才不至於突發狀況時顧此失彼或延誤處理時機。例如發生工安事故及造成人命傷亡時，分工事項宜包括：協助交通管理、維持現場安全、安撫民眾及員工情緒、緊急傷亡救護送醫、協調媒體採訪報導，事後與傷亡家屬溝通撫恤及蒐證或照相存證等，而這些都有賴於平時演練熟悉。

4.妥適面對媒體：問題發生後，媒體基於民眾有知的權利，常會蜂擁而來，爭相報導，此時組織的發言人即應發揮化妝師的角色，把事情發生原因，處理的經過及如何檢討與善後等，做妥適的說明。但為避免因面對媒體詢問的過程表現不當，影響企業處理誠意及形象，宜注意下列各點：

（1）勿迴避媒體：組織若刻意迴避媒體，勢將使記者對事件形成臆測或杜撰，或迫使媒體為搶新聞而轉向員工探詢，造成不明究理或一知半解員工傳遞出錯誤的資訊，而衍生組織處理的困擾，甚至可能使危機擴大。故勇於迎向媒體，展現誠意，爭取認同，當是組織面對媒體時應有的認識。

（2）對外說法一致：企業應有對外的單一發言權的單位或個人：發言人接受媒體訪問時，尤其是電子媒體，應注意個人服儀，面對鏡頭時，臉部表情應保持沈著、誠懇，勿顯現不耐或不屑情緒。並使發言人回答媒體的詢問後，使外界認定該發言有一致性與最高可信度，而不再做其他猜想臆測。

（3）妥備書面資料：面對媒體前，如有充裕時間，宜先備妥相關書面資料，如發言稿、新聞稿及案件處理經過等，俾方便採訪記者參考運用，必要時亦可主動補充最新狀況及目前處理情形等，幫助平面媒體記者充實版面，如此可避免杜撰或自由心證，引起外界誤解。

5.講求談判溝通技巧：在危機處理的過程中，為避免發生衝突，或減低衝突，妥善規劃的談判或溝通，是轉危為安的重要步驟。談判是智慧、耐性與技巧的表現，成功的談判，可化解雙方對立形勢，創造雙贏的契機並消弭後遺症。因此，事前的準備工作尤其重要，諸如：應確立目標，多方蒐集資訊，作彼此的優劣情勢比較、事前的沙盤推演，選擇效果最有利的時間、地點及團隊，隔離不必要的群眾及媒體，授權專業人士如律師等進行，均為營造雙贏不可或缺的技巧。通常當事人或組織主管不宜扮演主角，以避免形成無法轉圜的僵局，宜多利用書面的參考文獻及法令規章等資料，代替口頭回答，可減少對方因曲解語意而造成的誤會。

6.善後與檢討：危機處理告一段落後，善後工作仍是不可輕忽。就如同企業要講求良好的售後服務，才能贏得消費者信賴，也才能永續經營一樣。單位應即對危機所產生的後續問題，如人員的安撫照顧、組織架構的重建及形象口碑的再造等，皆需作適當的規劃處理，期能儘快脫離受創後的陰霾，迎向未來。對問題的發生應有客觀深入的調查與瞭解，並針對缺失確實檢討改進；對危機處理的過程有無缺失？是否適當？亦宜一併檢討，並將此經驗納入危機管理的範疇，防杜下一個危機的發生。

　　當危機發生、或某些可能引發危機的情況出現時，如果我們有很好的處理方法，這個危機可以變成轉機，也不會嚴重影響到企業生存發展，但是企業或個人有多少比例會有危機意識？研究發現，在追求生存發展的企業組織中只有12%的組織可以真正達到期望的目標，其餘88%的組織，都在追求目標的過程中間出了問題。至於一般人，真正能實行自己的計畫、達成發展期望並獲致成功的，也只有5%左右而已。這個比例實在令人心驚，為什麼絕大多數的組織和個人都失敗了？原因就在於：沒有危機預防的意識與處理能力。如果組織有危機預防及處理的系統，便可以把成功率增加到三、四倍。如果沒有這樣的計畫，成功率最多只有12%。而危機處理的第一步在預防，套句中國人的俗諺「不怕一萬，只怕萬一」；預防事件發生所付出的代價很小，可以達到事半功倍之效，而等到真正需要處理時，已經事倍功半了。在危機預防與危機處理之間，「預防」能使用的時間要比「處理」多，費用卻花得少，這是在今日多變的社會中，維持生存與穩定成長必修的課程，不容忽視的課題。

Smart Leisure

因應SARS緊急應變措施

台灣各百貨賣場為了抗SARS，各家所作的應變措施如下：

時　　間	應變措施
3月中旬中港等傳出疫情	京華城、遠東、SOGO等各家百貨公司業者成立消毒小組
4月下旬和平醫院封院	京華城開始實施員工測溫進場，大葉高島屋、微風、新光三越亦陸續跟進
5月4日	太平洋SOGO傳出收銀員疑似病患
5月5日起	各家百貨業績持續掉落，平均衰退四～五成，SOGO掉了六成
5月7日	傳出SOGO可能封館
5月9日	SOGO主動宣布休館三天消毒

量販店抗疫亦不遑多讓，對SARS亦祭出各種防疫的措施，不是尋求第二辦公室作備用，就是選擇行動辦公室或在家上班。

量財店	應變措施
家樂福	1.在淡水設立第二辦公室 2.員工皆可獨立在外工作 3.各店人力可隨時支援
愛買	1.第二、第三辦公室：板新店、忠孝店 2.MIS資訊系統管理人員強制到第二辦公室上班
大潤發	1.在北縣中和設立第二辦公室 2.實施A、B兩組上班 3.每個部門三至五成員工，改第二辦公室上班
特易購	1.無設立第二辦公室計畫 2.員工皆可獨立在外工作

資料來源：《購物中心情報》，2003年5月12日。

焦點掃瞄

1.SARS風暴襲擊大台北地區。已為WHO列為高度感染危險區域，自太平洋SOGO收銀員確認已被感染開始，可謂對大賣場、購物中心與百貨公司造成相當大的危險與營業損失。請問SOGO主動封館三天全面消毒作法是否有其正面或負面意義？

2.SARS風暴造成科技產業、集團企業與量販產業抗「煞」戰疫推第二辦
　公室與異地備援，正副主管分開兩地上班等措施。請問此緊急應變措
　施之意義與價值如何？

3.SARS造成台灣經濟成長率下降到2.8%，據2003年5月11日經濟部預估
　對外接單影響達3%（約四百億台幣）商業營業減少六百億台幣，可謂
　是相當大的衝擊。請問休閒組織應如何應變，以度過此次SARS危機？

第二節　財務危機的預警與化解

　　依據陳文彬（2000）之研究台灣幾家知名上市公司（如萬有紙業、台
中精構、廣三集團、長億集團、禾豐集團、環隆電氣、名佳利等）在1998
～1999年間發生財務危機的原因為：

　　1.經營階層或管理當局挪用公司鉅額資金。
　　2.長、短期借款未經適當評估並經核准程序。
　　3.具高風險的流動性資產（如有價證券、商業本票等）之保管不當。
　　4.違反取得或處分未經適當核准或評估程序之資產。
　　5.違反資金貸予他人作業的應有程序。
　　6.違反背書保證作業程序。
　　7.資產交易（含關係人交易）程序有重大瑕疵，且未採取保全措施。
　　8.被投資公司的內部控制制度未建立與執行未落實。
　　9.現金增資計畫未依規定辦理執行變更作業。

　　基於陳君之分析研究，可以看出上市公司未能適宜評估風險且其違反
管理財務高度風險之原則，以致於發生重大之財務危機，甚且影響到整個
證券與金融市場之交易秩序，造成投資人與該公司、政府與國家經濟之重
大危害。

一、財務危機的預警

（一）利用財務報表透視財務危機

　　經由財務報表之分析（如表10-4）可以找出企業組織破產之徵兆，當然，經過財務報表之分析，若能佐以實地勘察，則能尋覓出該企業組織之財務危機的蛛絲馬跡，此也是組織之經營階層與管理當局必須注意的關鍵要素。

（二）實地勘察信用情形

　　實地勘察則是到企業／組織之所在地，進行針對經營者（含經營團隊）、產品／商品／服務／活動、資金、該組織之組織氣候與其他因素的現場訪談、調查與資訊蒐集，以瞭解該組織之信用變化及財務績效情形。

　　1.公司組織方面：諸如公司變更組織名稱、董監事變更登記、董事長換人、總經理與高階經營階層變更等方面。

　　2.經營階層方面：諸如經營者身體健康變得很差、經營者精神儀容顯著改變、經營者出國次數異常增加、民間高利借款、經營者財產不足、經營者能力不足、經營者家庭不合傳聞、股東不合、經營者熱

表10-4　財務報表分析顯示破產警示訊息

1.組織之營業所得現金＜組織之利息支出。
2.短期投資於上市（櫃）公司股票金額超過公司淨值20%以上者。
3.董監事及大股東質借股數加計融資餘額股數，合計占公司上市股數的30%以上時。
4.與關係企業合計之進銷貨占進銷貨20%以上，或對關係企業之應收款項週轉率較去年同期下降，或長期股權、資產買賣累計金額各占該期期末之總資產比率達3%以上者。
5.營業收入、營業利益或稅前純益與去年同期相較，顯著衰退者。
6.自本資本率＜10%。
7.流動比率＜100%。
8.速動比率＜80%。
9.營收及毛利率＜正常水準。
10.其他健康指標趨向惡化時。

衷外務、民間大量招會頻繁、經營者奢談空言毫無實際行動等。

3. 組織管理方面：諸如內部員工重大舞弊、重要員工相繼離職、內部職員行為怪異、訪客生面孔頻頻出現、服務人員態度反常、管理幹部會議明顯頻繁、員工薪資延遲發放、人事更動異常頻繁等。

4. 付款習慣方面：諸如支票發生跳票退補、支票發生委託止付、銀行照會評價有異、拖延正常付款、改用本票付款方式、改用債權憑證付款、更換往來銀行機構、冒用人頭支票付款、改用客票作為付款等。

5. 經營管理方面：諸如已展開脫售不動產、設備多數停滯停用、資金移轉投機事業、投資事業未有進展、訂單銳減庫存量增、遭到客戶大筆倒帳、往來銀行資金抽回、貨品大量廉價傾銷等。

二、財務業務平時及例外管理

台灣證券交易股份有限公司對上市公司（上櫃公司由中華民國證券櫃檯買賣中心）之財務業務平時及例外管理程序於2003年2月25日修正通過，其中所規範與要求的平時及例外管理之選案查核標準與時機，乃為擴大對上市公司、轉投資公司與關係企業財務及營運風險之掌控；同時對於上市／上櫃公司的財務主管與會計師之不尋常異動，及上市／上櫃公司高階管理當局舞弊之可能性，予以納入作為平時及例外管理選案查核之參酌，此乃為證券期貨發展基金會為作好平時及例外管理選案查核之參酌，其目的為證券期貨發展基金會為作好平時及例外管理，以發揮預警的效果，並強化「事前管理」及「事後補救」之功能。

（一）平時管理（選案查核標準）方面

茲以台灣證券交易股份有限公司平時選案標準為例，說明平時管理之原則及處理程序，如表10-5所示。

（二）例外管理（查核標準）方面

至於例外管理方面請參考表10-6。

表10-5 台灣證券交易（股）公司平時選案查核標準

說明	本公司於年度、半年度財務報告選定5%、季財務報告選定3%爲受查公司。 選定受查公司後，應於檢送財務報告期限日後一個月內將公司名稱、撰寫專案報告原因陳報主管機關備查，並於其後二個月內完成專案報告，再陳報主管機關備查。 進行查核後，如有左列情形者，應即迅予處理： 1.發現有重大異常或違反證券相關法令者，即陳報主管機關處理。 2.有違反營業細則相關規定時，即依規定予以處理。
平時管理原則	本公司依下列標準選定受查公司： 一、按下列標準選案： 　1.營業收入、營業利益或稅前純益與去年同期相較，顯著衰退者。 　2.稅前純益與當年度同期財務預測相較達成偏低者。 　3.前一年度更新（正）財務預測累計達二次以上者，或當年度調降財務預測，或編製、公告曾有被處記缺失之情形者。 　4.權益法評價以投資爲專業之被投資公司產生之投資損失金額達公司當年度營業利益之一定比率者，或子公司合計持有母公司股權達母公司股權之一定比率者。 　5.當期對關係人合計之進貨（或銷貨）占上市公司進貨（或銷貨）總金額之比率達20%以上；或與去年同期相較增加達50%以上且金額達股東權益3%以上者。 　6.應收關係人款項、預付關係人款項期末之餘額達股東權益10%以上者，或期末餘額較期初增加50%以上且達股東權益3%或一億元以上者。 　7.當期對關係人之股權、資產之買、賣累計金額各占該期期末總資產比率3%以上者。 　8.本季增加之資金貸與他人金額達股東權益3%（含）以上；或期末資金貸與他人金額累計達股東權益10%（含）以上者。 　9.本季增加之背書保證金額達股東權益10%以上；或期末背書。保證金額累計逾該公司股東權益30%者。 　10.本期取得或處分不動產達新台幣三億元以上且占期末總資產3%以上者。 　11.財務比率不佳者。 　12.左列科目之期末餘額與期初餘額相較，差異達50%且金額達股東權益3%以上者： 　　（1）約當現金減少。 　　（2）應收款項增加。 　　（3）存貨增加。 　　（4）預付款項增加。 　　（5）長短期投資增加。 　　（6）短期負債增加。

（續）表10-5　台灣證券交易（股）公司平時選案查核標準

平時管理原則	（7）遞延資產增加。 （8）利息費用減少。 （9）其他流動資產增加。 （10）其他流動負債增加。 13.本期營業活動產生之淨現金流量爲淨流出且金額占期末總資產3%以上者；或本期營業活動產生之淨現金流量較上期金額減少達50%且達期末總資產3%以上者。 14.投資於上市（櫃）公司股票金額超過公司淨值20%以上者。 二、符合下列事項者列爲必要受查公司： 　1.財務報告形式審閱所發現異常之公司。 　2.經營權有重大變更（如董事更動逾三分之一）者。 　3.主要營業項目有重大變更者。 　4.本公司基於其他原因認爲有必要者。 　5.凡達到前項第五、六、八款且金額重大，而未於上一季執行專案審查者。 三、本公司於每次選案時另依左列標準隨機選取受查公司： 　1.最近三年度未進行平時管理、例外管理及財報實審者。 　2.由同一會計師事務所或同一會計師查核簽證或核閱之集團企業。
查核內容	1.受查原因對公司影響以及公司因應措施之說明。 2.必要時，簽證會計師對相關事項出具之意見。 3.查核時發現違反證券相關法令之事項。 4.本公司之採行措施。 5.對主管機關之建議事項。
查核注意事項	1.關係人交易是否有異常情事。 2.有無非因公司業務交易行爲有融通資金之必要者，而將資金貸予他人之情事。 3.鉅額資產買賣有無異常情事。 4.有無非因公司業務交易行爲之必要者而爲他人背書保證者。 5.前次查核所列異常事項之追蹤。
其他	查核中如發現受查公司有違反證券相關規定時，應於查核後函知上市公司改善。 本公司對受查公司應建檔持續追蹤管理，並列爲每季重大訊息查證之抽查公司。 受查公司觀察一年後，未發現有重大異常情事，得免再建檔管理。

資料來源：台灣證券交易（股）公司對上市之財務業務平時及例外管理處理程序，2003年2月25日。

表10-6　台灣證券交易（股）公司例外查核標準

上市公司發生之重大事件	一、財務
	1.上市公司當期財務報表顯示發生嚴重虧損，使得淨值低於實收資本額。
	2.會計師出具非無保留意見或非標準式之查核或核閱報告其情節重大者，或在重要查核說明項內顯示該公司內部控制制度有重大缺失者。
	3.上市公司及其母公司或子公司有存款不足之退票或其他喪失債信情事。
	4.上市公司主要債務人遭退票、申請破產、或其他類似情事；公司背書保證之主要債務人無法償付到期之票據貸款或其他債務等情事者。
	5.上市公司依證券交易法第三十六條抄送之財務資料經發現有為無業務往來之公司背書保證，或提供公司資產供他人借款之擔保者。
	6.上市公司之關係企業持有上市公司股權，本季增加逾5%，且累計占上市公司股權已逾20%。
	7.預付關係人款項較期初增加一倍，且金額達新台幣三億元以上者。
	二、業務
	1.上市公司當期財務報表顯示嚴重減產、全部或部分停工，致發生嚴重虧損，預估短期內無法改善。
	2.公司廠房或主要設備出租、全部或主要部分資產質押致有營業困難或停頓之虞者或有公司法第一百八十五條第一項所定各款情事之一者。
	3.上市公司發生災難、抗爭、罷工情事而預估短期內無法恢復營運。
	4.發生災難、集體抗議、罷工或環境污染情事，其預估損失超過該公司實收資本額20%或新台幣三億元以上者。
	三、其他
	1.上市公司發生無法如期改選董監事或原選任董事或監察人二分之一以上無法執行職權。
	2.上市公司股務作業發生嚴重缺失（如內部人員舞弊），致影響市場秩序。
	3.因訴訟、非訟、行政處分或行政爭訟事件，對公司財務或業務有重大影響者。
	4.簽訂重要契約、改變業務計畫之重要內容或與他公司業務合作計畫之解除，對公司財務業務造成不利影響。
	5.上市公司及其母公司或子公司依相關法令進行破產或重整程序，經法院裁定者。
	6.上市公司股票發生重大違約。
	7.監視報告載有上市公司股票交易涉有證交法第四十三條之一情事者。
	8.上市公司於重大訊息或媒體發布影響公司重大營運事件者。
	9.發現上市公司與關係企業之交易有重大異常者。
	10.上市公司最近一個月內股價發生大幅變動而遭本公司市場監視部發布處置措施二次以上且集保質借股數加計融資餘額股數合計占公司上市股數30%以上者。

（續）表10-6　台灣證券交易（股）公司例外查核標準

	11.上市公司對於應輸入本公司股市觀測站之重大訊息有延遲輸入或前後大幅修正情事，且其輸入後次三日之均價較其前三日之均價差幅達14%以上者。 12.上市公司經理人於一個月期間內，合計出售持股逾50%且股數逾二千交易單位者。 13.主管機關或本公司基於其他原因認為有必要者。
查核時機	重大事件之資訊除上市公司主動提供外，本公司根據下列相關資料來源主動蒐集之： 1.大眾傳播媒體報導。 2.主管機關來函。 3.上市公司依證券交易法第三十六條所檢送之財務報告。 4.上市公司所屬產業公會或投資人提供明確事證。 5.上市公司依「本公司對上市公司重大訊息之查證暨公開處理程序」之公開事項。
查核程序	1.指派專人查核。 2.擬定查核重點陳報主管機關備查。 3.赴上市公司實地查核。 4.查核發現重大異常情事時應以電話或傳真方式通報主管機關。 5.必要時，得洽受查公司委請會計師專案審查公司內部控制制度，並出具審查報告。 6.儘速完成查核專案報告，發現有異常情事者，應逐級呈核後，即逐案陳報主管機關處理；未發現有異常情事者，得逐級呈核後，彙總、定期陳報主管機關。 7.列為每季重大訊息查證之抽查公司，其期間為一年。

資料來源：台灣證券交易（股）公司對上市公司之財務業務平時及例外管理程序，2003年2月25日。

（三）企業組織應該自我偵測財務危機狀況

　　企業財務危機大多不是其外部環境發生變化所致，而為其高階經營管理階層之錯誤管理與錯誤決策所造成的，A-score企業危機評分法之創始者John Argenti就把企業危機與倒閉之過程分割為三個階段：

1.第一階段：企業的管理階層和內外部監理系統出現重大的缺陷和失衡，徵兆包括主管獨裁、董事長與執行長為同一人，董事會太被

動、技能水準失衡、財務主管能力差、無預算控管或現金流量計畫
等。

2.第二階段：這些缺陷和失衡導致錯誤的商業決策，包括財務槓桿率
太高、過度舉債擴張和大而無當的投資計畫。

3.第三階段：公司開始浮現倒閉前的症狀，譬如現金流量危機、創意
會計手法、員工流動率增加等。

所以身為企業組織之高階經營管理階層應該注意決策之風險性評估與
管理，時時注意顧客的動態與市場之變化、創新開發新商品／服務／活
動、規劃策略性的經營與管理策略、分析內部環境與外部環境之優劣勢與
機會威脅企劃出因應對策、運用財務分析／財務與管理會計及內控內稽工
具等，掌握自己，才能時時偵測出本身的企業組織之危機訊號，及早謀取
對策，並採取矯正預防措施，以健全企業組織之經營管理與財務管理能
力。

三、財務危機之化解

（一）發生財務危機之處理模式

企業發生財務危機處理方式如下：

1.成立危機處理小組，小心管制內外訊息（如媒體及謠言）。

2.取得主要往來銀行之理解及支持（如貸款延長、利息減碼等）。

3.擬定具體可行之營運及償債還款計畫書（須分發予主要債權人）。

4.積極處理閒置資產及加強現金之保全管理。

5.委託外部專業之公關公司／律師／會計師／商業會／有力之士紳等
協助。

6.進行業務重整及應變計畫（如商品盤點、顧客盤點、員工盤點……
……）。

7.上下一心全力重新出發。

（二）財務危機後之復甦管理

發生財務危機後之復甦管理，歸納整理後請參考表10-7。

表10-7　財務危機的復甦管理

階段／復甦方式	危機管理		正常管理
	急　救	手術、加護病房	復原、復健期
主要目的	止血、救命、減少虧損	換血、治病、損益兩平	培元固本再出發累積盈餘以擴營運
所謂時間：「快」	0～2個月	第3～6個月	第7～24個月
方式：「準」 1.核心活動 （1）研發 （2）生產 （3）行銷	·暫停新產品開發 ·關掉虧損部門、生產線工廠 ·出清存貨求現 ·停售賠錢產品	·以提高品質為先 ·製程改善以降低成本 ·開發新客戶 ·開發新市場	·開發新產品
2.支援活動 （1）財務「狠」 （2）人事「狠」 （3）資訊 （4）採購	·收入提前 ·負債展期 ·砍人（尤其是呆人） ·降薪或暫發半薪 ·損益資料為先 ·以接受期票的供應商為先	·處置閒置資產變現 ·降低負債成本 ·換人、組成變革團隊、企業再造（如扁平化） ·採取「薪資—績效」制 ·業務、生產資訊 ·接受期票供應商為先，低價供應商為輔	·尋找新投資人開始分期償還舊債，培養新管理團隊，逐步重塑企業文化 ·其他資訊 ·降低成本為先

資料來源：陳翠蓮，〈化解財務危機首重第一時間〉，《經濟日報》副刊，1998年11月15日。

第三節　建立危機預防制度

危機預防制度的建立，可以防止不必要的損失，依據國際危機處理專家邱強博士估計，一家公司約有7%的損失乃因危機預防制度沒建立以致於發生損失，若能建立危機預防制度，則大危機可以減少，營運獲利更高，回收的將會比付出的多得多。

一、競爭力的危機

競爭力的危機也就是市場危機，由於一個企業體的競爭力分為兩方面，其一為內在的競爭力，乃為企業／組織到底有沒有本事和競爭者競爭？其二為外在的競爭力，乃為判斷市場趨向，掌握焦點顧客群（focus group）的需求與期望。

（一）內在競爭力危機

內在競爭力須由TQC三方面來討論與評估：Time快速回應、Quality品質、Cost成本。而內在競爭力出現危機，往往因為TQC三個環節之中，管理階層只注意其中一部分或忽略掉其中的一部分，以致於削弱其市場競爭力而產生內在競爭力危機，依邱強博士之研究，應建立一套制度，用表10-8所示之方法進行系統化的控管，對於管理階層、員工、原料，分別以紅、黃或綠點，標示在TQC三方面的狀態，企業／組織以此監測表自我審查，就可以看出整個企業／組織的狀況，知道本身之問題，並立即處理，以進行完整的危機預防。

（二）外在競爭力危機

外在競爭力依邱強博士研究，應以JAMAL五種策略為標準：

J：Joint Venture （創業合資）即尋找共同出資創業的夥伴

A：Alliance （策略聯盟）即在營運方面共同合作

M：Merger （合併）即由兩個或以上合併為一個企業／組織

表10-8 競爭力監測表

	Time	Quality	Cost
管理階層	□紅□綠□黃	□紅□綠□黃	□紅□綠□黃
員　工	□紅□綠□黃	□紅□綠□黃	□紅□綠□黃
原　料	□紅□綠□黃	□紅□綠□黃	□紅□綠□黃
※紅燈表示出問題　※黃燈表示需注意　※綠燈表示沒問題			

資料來源：邱強著、張慧英譯，《危機處理聖經》，天下文化，2001年，p.88。

A：Acquisition （購併）即購買下另個企業／組織

L：Licenses （執照）即取得其他企業／組織之營業執照

二十一世紀是JAMAL時代，若無法跟上時代就可能被淘汰，如微軟公司從創業迄2001年總共JAMAL一百二十多次，而且每JAMAL一次就規模愈大，剛開始他們代理IBM軟體，然後與各公司組成策略聯盟一起投資與拓展市場因而成就為目前的微軟。所以現在的企業／組織要培養JAMAL人才，共同合作一起打天下，就能使企業／組織突破困境，目前的台灣企業已沒有時間再等待，要趕快學會JAMAL之概念與策略，吸收國際化人才，並在政府之政策支持下，才能增進競爭力，克服企業的外在競爭力危機。

二、品質預見預防

品質預見預防（quality predivention）乃針對新產品開發危機、流程管理危機予以危機預防機制之建立，其主要精義在於事前預見下一階段、下一批、下週、次日、下一刻可能發生之品質問題或品質異常，同時判斷發生之機率，並針對發生危機可能者採取可能之未發預防措施，以壓低事後發生之異常。

（一）顧客需求變動預報之運用

針對顧客需求與期望，諸如：品質水準、品質重要性、品質分類等之變動，藉此定期之預報而在未發生前先採取可能之措施。（如表10-9）

表10-9　__年__季品質需求變動表

序	變動類別	品質項目	顧客	目前	未來
1	品質期望水準之變動				
2	品質重要度之變動				
3	原有品質需求類別之變動				
4	新的品質期望項目				
5	新的特殊品質需求項目				

資料來源：詹昭雄，〈品質預見預防七手法〉，《品質月刊》，2001年5月，p.63。

（二）新產品開發

1.開發前的危機：如時間危機、需求危機、資金危機與控管危機。

（1）時間危機之處理，必須掌控開發時程，超過時間時應即予處理，一個方法是立即叫停，另一個方法增加人力加快研發速度。

（2）需求危機之處理，乃監控原物料與顧客之需要的變化情形，若資訊有變化時應即予處理或改變產品，或暫不上市，等待另一時機再進入市場。

（3）資金危機之處理，乃須嚴格控管在開發之進度計畫中，以對各項環節悉予掌握，以防投資者喪失信心而退出或撤資。

（4）控管危機之處理，乃針對績效予以監視量測（performance monitoring），以期產品品質符合顧客要求，否則將會導致金錢、時間與心力均浪費掉。

2.開發後的危機：如事故危機與市場危機。

（1）事故危機，乃指因產品品質異常，致使顧客受到損失或傷害，對企業/組織形象將是很大的打擊。所以事故一發生時，應本著重視「顧客權益」與「保障顧客」之立場，應迅速負責以減少損害為處理之重點。

（2）市場危機，乃包括了競爭產品或潛在競爭產品之上市且以更好的效能或更便宜之價格投入市場內之競爭，所以大顧客占企業／組織營業額的20%以上，就得想辦法預防風險，如轉包代工或

僱用派遣人力等。

3. 一般進行新產品開發之預見預防作法為：

　（1）When：在進入次一開發階段時可以進行預見預防措施。

　（2）Who：由開發設計人員主動進行設計審查（Design Review;
　　　　DR）。

　（3）How：由開發設計之主管參與DR審查作業。

4. 流程品質異常預見預防管制圖之應用：流程品質管制圖若出現異常
　預警界限，如超出UCL或低於LCL（即$\mu \pm 3\sigma$）情形與連續幾點往3
　σ界限飄逸之情況，則可列為預見預防措施之範圍，其作法可引用
　When、Who與How的重點予以提出警告次一製程或本製程可能發生
　之危機，而及早採取預見預防措施以防止其危機之事實發生。

三、建立危機預防制度

（一）健全企業經營內部控制制度

　　內部控制乃由企業／組織管理階層所設計，並經過董事會、管理階層
及其他員工執行之管理過程，以合理確保營運效果及效率，財務報導之可
靠性與相關法令規章之遵循等三大目標之達成。因為企業／組織應具備良
好的內部控制環境，方能反應營運結果，免於舞弊或不實財務報導之發
生，進而落實企業/組織之整體競爭力之提升，並達成企業／組織之願景、
目標與使命。

1. 財務管理制度之審查與稽核：透過內部稽核制度與外部稽核制度，
　邀請會計師、律師、內部稽核小組來作審查與稽核以查驗是否有違
　反財務管理制度與法令規章之規定。但對於內部控制或財務管理制
　度之查驗是否合乎公司或政府法令規章卻是必須性的，因為要預防
　公司之財務管理制度可能造成危機，所以應予審查與稽核，再將其
　有可能發生危機之地方列出，找出每個可能導致危機發生之狀況，
　再建立監控與偵測各個狀況，此即為建立財務管理制度之危機預防

制度。

2.品質管理制度之審查與稽核：ISO9001建立時，企業／組織也應經由內部稽核與外部稽核予以審查，以查驗出可能造成危機之地方並予以列出，找出每個可能導致危機發生之狀況，並建立監控與偵測之機制及危機預防制度。

3.環境與安全管理系統之審查與稽核，也是經由企業／組織之內部稽核與外部稽核予以審查，以查驗出可能發生危機之狀況，並建立監控與偵測之機制及危機預防制度。

（二）提升內部稽核人員至顧問的角色

內部稽核人員乃在提高企業／組織之附加價值，並針對成本管理制度與各項內稽人員之管理系統的控制與查驗。所以內部稽核人員應在合理之基礎下，建議各管理階層應控制那些部分之系統與成本，而此一控制並不影響到企業／組織整體績效；而提高附加價值方面，內部稽核人員必須讓組織在既定預算之下，將組織之價值極大化，即使收入最大化、支出最小化，以創造組織之最高利潤。

內部稽核人員進行各項管理系統自評或稽核時，將可以很清晰地瞭解各項作業／活動之流程，並能辨識或確認出關鍵之作業與找出可能的改進空間。此一內部控制之自評或稽核之過程中，須由各部門管理階層於自評或稽核之後提出改進之方案，而此時內部稽核人員可成為其良好之諮詢對象，因而內稽人員可成為顧問之角色。

（三）利用軟體工具協助內部稽核作業之進行

內部稽核人員、品管人員與各階層管理人員必須充實電腦稽核軟體知識，提升運用電腦稽核軟體之使用能力，並配合企業／組織快速變化之環境，必須將一些工作予以簡化，使管理系統控制愈來愈方便，惟稽核過程卻是不能被電腦取代的，所以內部稽核之各人員（包含品管人員、各級主管、財務人員在內）不會因電子化之發展而失去其重要性，而是應該更突顯其重要性，惟內稽或自評時應做好溝通協調與合作之基本要求。（本節內容取自拙著，《國際標準品質管理之觀念與實務》，2002年，pp.590-594）

Part 3
行動篇

當你擁有一朵花的時候，你是單純地觀賞它，還是惆悵著為什麼擁有的不是一整座花園？

這朵花……是你當下的片刻……

那座花園……則是你虛無的未來……

若能滿足於當下的片刻，就能感覺到清淨喜悅……

如果總是因為想望著遙不可及的未來而忽略了現在，則永遠不可能得到真正的快樂……

不是所有你想要的東西都到手了才叫做幸福……，幸福並非全員到齊式的擁有……，幸福是一種時時處於恩寵的狀態……

滿足於現在…不把自己的快樂裝進包裹郵寄給沒有地址可送達的未來……。當你能在每一個片刻裡感覺幸福，你也就能在一朵花裡看見整座花園……

經營計畫
與利益管理

學習目標

★ 目標經營與目標管理

★ 損益目標與經營管理

★ 年度經營計畫與經營管理

冒險家進行曲——時機・原則・禁忌

一、不要不切實際

　　不要不切實際；要能不恥下問；不要想能夠百分之百成功；不要把感情放錯地方而意氣冒險；要花時間來糾正錯誤；要有極大的勇氣；要明白本身之極限；不可操之過急。

二、萬事莫拖延

　　不可以拖延；要將功勞歸之於幫助過你的人；應該量力而為；不可以跟現實過不去；要制定行動方案；不宜同時冒多種險；凡事要有計畫；進行中不宜臨陣換將；不可為試驗而冒險；不可將錯歸責他人；不可輕言放棄；不要永遠堅持不放棄。

三、在機會最大時冒險

　　除非已無路可走否則不要冒生命危險；想辦法辨識風險機率；不可盲目信賴他人；要瞭解真正的我；冒險之事不可假手他人；將失誤潛在因素列表管理；不可為他人冒險；要嚴肅面對冒險；進行冒險時須持恆前進不可浪費時間；勝時要留餘地不可過份。

（資料來源：〈邁向成功〉，《統領雜誌》，1989年。）

第一節　目標經營與目標管理

一、目標管理實施步驟與要領

（一）策略規劃

　　關於策略規劃的實施步驟與要領整理歸納如圖11-1所示。

（二）公司、部門與個人之目標管理體系

　　經由公司／組織策略規劃所擬定之目標方針應經由目標管理體系之展

外在分析：
1.顧客分析：顧客的區隔、購買動機、未獲滿足的需要、占有率、貢獻度分析
2.競爭對手分析：競爭對手的認定、績效、目標、策略、文化、成本結構、優勢、弱點、市場占有率
3.產業分析：產業的吸引力、關鍵成功因素、規模、結構、進入的障礙、成本結構、配銷通路、趨勢、成長、商品生命週期
4.環境分析：科技、政府、經濟、文化、人口、情境分析、衝擊分析、政治、社會

內在分析：
1.經營績效分析（五力分析）：ROI、成長、關鍵成果領域
2.策略檢討分析
3.策略困擾分析
4.內部組織分析：結構、人事、文化、業務、制度
5.管理機能（行銷、生產、人事、R&D、財務）
6.成本分析：不敗的競爭優勢成本、經驗曲線
7.商品擬案分析
8.財務資源及限制
9.優勢及弱點分析：特優能力、特優資產、特優負債

機會、威脅、策略疑問

策略優勢、策略弱點、策略困擾、策略限制、策略疑問

策略的認定及選擇：
1.研議事業宗旨、定位、經營理念
2.認定策略擬案：
　（1）對商品市場組合的投資策略：撤退、擠乳、固守、或進入及成長策略
　（2）對求取不敗的競爭優勢的策略：差異化、低成本、或集中策略
3.選定策略：
　（1）考慮策略疑問後的選擇
　（2）審議策略擬案後的選擇
4.執行作業計畫
5.策略的檢討
　　　　　　　　　➤目標、方針管理

圖11-1　策略規劃的實施步驟與要領

開為公司／組織之短期、中期與長期目標，並據此延伸為組織之各事業部、各部門與各人員的年度經營目標，以為各部門與各人員執行目標管理之依據，其展開關係如圖11-2所示。

（三）目標管理實施要領與步驟

目標管理實施步驟與流程如圖11-3所示。

1.公司及總經理方針擬定：

（1）訂定長期（五年以上）、中期（三～五年）、短期（半～一年）。

（2）要能書面化。

（3）區分定性目標與定量目標。

（4）幕僚部門起草及經營決策會議商談。

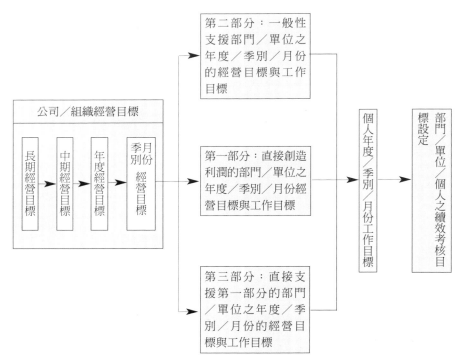

圖11-2　公司部門與個人目標展開關聯圖

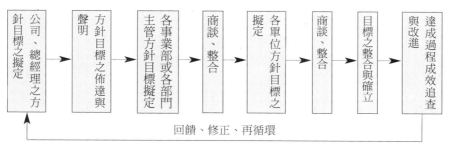

圖11-3　目標管理實施步驟與流程

（5）目標要有充分的把握及共享的體認。

（6）訂定的範圍如：營業額、成長%、獲利%、市場占有率、降低不良%、產量、良品率、新產品開發、人力資源發展、電腦化、股票上市、合併、海外投資、市場開發、間接部門效率提升、推動管理活動等。

2.方針、目標之佈達與聲明：

（1）要慎重，最好董事長、總經理親自佈達。

（2）佈達過程：過去的檢討、今年的目標、緣由及重點方策。

（3）區分幹部與員工之佈達方式。

3.經理、廠長目標擬定：

（1）確立部門方向，作為課長之依循。

（2）此一階段也必先作第一階段之整合及展開。

（3）統一各部門之進度與方向。

（4）要能下處方或協助部屬規劃目標。

4.課長目標擬定：

（1）要具體及可評價之狀態（時間、數據、項目之評價）：例如：

不具體→加強品質觀念

具體→建立個人品質制度；推行QCC；實施早會

（2）不要太貪心。

（3）要有週及月之計畫。

（4）細部計畫可另附專案計畫。

5.商談、整合：

（1）好好的促銷及溝通目標。

（2）排定商談時間表與場所。

（3）區分個別商談與集體商談。

（4）整合、歸納及再商談。

6.目標之整合與確立：

（1）徹底做好目標的展開與組織之展開及整合歸納。

（2）掌握優先次序與比重。

（3）做不到不列入，列入者必須做到之體認。

（4）表格將是溝通的必要工具，是上司與部屬的工作方針。

（5）電腦工作更需要整合。

7.達成過程追蹤：

（1）每月配合例行性會議檢討。

（2）外在變數大，將隨之調整，但是仍要掌握目標管理營運體系。

（3）關心方針目標就是要追蹤達成狀況。

（4）達成率最好能掌握在±5%。

（5）區分定性與定量之追蹤與評價。

（6）與考績、升遷及公司方針連貫。

（四）經營目標管理的PDCA體系（如圖11-4）

1.第一階段：經營目標擬定（如表11-1）。

2.第二階段：經營目標的展開（如圖11-5）。依經營目標展開行動計畫／方案，將上一階層的行動計畫／方案展開到次一階層。

3.第三階段：經營目標行動計畫／方案。將各級（公司、事業部等）經營目標之責任者、目標管理項目、目標值、實施進度等作成計畫。

4.第四階段：編製預算。

5.第五階段：經營目標之實施。分為：直接實施部分、專案與專題部分、小團體可實施部分。

6.第六階段：經營目標之check／action。分為：經營目標會議、經營目標診斷。

A1：突破差異原因		P1：SWOT分析
A2：調整經營目標值		P2：目標擬定
A3：調整經營目標值（必要時）		P3：目標展開
A4：調整經營目標值（不得已時）		P4：預算編定
	A P C D	P5：目標行動計畫
C1：檢討實施之成果		D1：依進度直接實施
C2：檢討目標達成之成績差異		D2：經由專案小組、專題小組、QCC等 實施
C3：分析差異原因		
C4：目標管理診斷		

圖11-4　經營目標管理的PDCA體系

表11-1　經營目標之擬定

S1	現況分析（Where We Are） 1.各財務報表、成本報表、非財務類管理項目、顧客滿意度等現況 2.SWOT分析： 　Strength—本身（技術、設備、產品、通路、管理、服務等方面之長處） 　　　　　—最近的成功點 　Weakness—本身（上述之短處，根本問題） 　　　　　—最近的失敗點。 　　　　　—前期殘留的根本問題 　Opportunity—外在（經濟發展、行業景氣、國家安全、新市場、新技術、新產品、新趨勢等機會） 　　　　　—競爭者短處帶來的機會 　Threat—外在（上述對本身之可能威脅） 　　　　　—競爭者的新威脅
S2	擬定短期、中期經營目標（Where To Go）
S3	規劃達成經營目標之行動與行動方案（How To Go）
S4	檢討行動計畫與行動方案之貢獻與關聯性

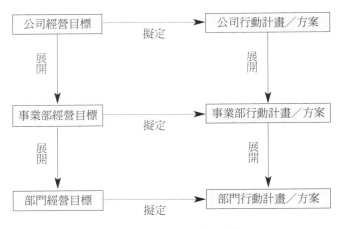

圖11-5 經營目標之展開

二、目標管理與目標經營之設定

(一) 目標管理之設定

目標管理之設定項目舉例如表11-2。

■經營目標之設定與佈達

組織之經營目標設定完成之後，應由最高經營管理階層具名佈達於全組織同仁（如表11-3），作為組織整體發展方向之依據，當然組織之經營目標的細節，應力求明確。組織同仁若能瞭解組織發展之經營目標，當能建立共識之基礎，對於組織之未來發展當具有極大的助益，相反地，組織若未能投入充分的時間以為建立共同目標，只是快速獲致結論或由上級指定，未讓員工參與討論，將無法達成目標。

■經營目標之展開

組織將經營目標確立並作全組織之宣達時，各事業部／各部門即應針對組織之經營目標進行展開作業，其展開之步驟如下：

表11-2　目標管理之設定項目（舉例）

目標名稱	詳細目標
損益目標	1.簡易型：總費用增加率＜銷貨額增加率、純利益增加＞費用總額增加率、純利益增加率＞銷貨總額增加率等。 2.明確型：變動費用率每年降低2%、利息負擔率對總資本以0.50%為上限、員工工資訂為150%，員工人數訂為目前總人數85%、研發費用占銷貨額5%、附加價值增為135%、今年償還銀行借款三億元、廣告傳宣費和競爭對手同水準等。
生產／服務作業目標	1.生產性：生產效率、品質效率、保養效率、稼動率、進度達成率等。 2.服務性：服務績效、服務品質、設備故障率、設備利用率、客戶抱怨件數等。
成長目標	人員增加率（人工費用增加率）、銷貨增加率、附加價值增加率、純利益增加率等。
開發／創新目標	原材料開發目標、商品開發目標、技術開發目標、市場開發目標、組織開發目標等。
人力資源目標	人員目標、工資目標、勞資關係目標、組織目標、人才培育目標、勞工福利目標、環境與安全衛生目標等。
營業目標	1.商品線：銷貨總額、主要商品構成情形、主要商品市場占有率、內銷外銷比率（A／B率）、客戶分布情形（地區別、通路別……）、ABC分級情形（商品別、客戶別、地區別、通路別……）。 2.非商品線：入園人數、平均客單價、營業總額、市場占有率、客戶分布情形（通路別……）。

1.確立事業部／部門之各項經營目標展開計畫專案負責人。

2.各專案負責人召集專案小組成員進行各項經營目標的歷史成果與目標作行動方案之討論，可應用統計技術（如要因分析等）作各項經營目標的達成行動計畫方案的分析與瞭解其影響執行成效的關鍵因素，同時在分析進行中可召集專案小組成員（必要時應召集非小組成員的相關人員）共同參與分析討論，進行分析討論時可引用震腦會議（brainstorming）之集體創意思考模式，與會人員發揮群策群力精神，找出達成經營目標的行動方案以供展開目標之經營管理業務。

（1）利用要因分析技術瞭解組織經營目標的主要行動計畫並予以制定其各行動計畫之展開行動方案。

　　‧事業部／部門主管制定行動計畫與行動方案，並分派各部門

表11-3　經營目標聲明書

ABC公司2003年經營成長目標

主旨：為邁向永續經營發展與持續繁榮本公司，謹公告本公司2003年年度經營目標如下：

序	經營目標	單　位	A事業部	B事業部	全公司
1	淨營業額	萬元／月	15,000	11,300	26,300
2	平均員工每月附加價值	萬元／月	100	105	102
3	平均客單價	元／人次	3,000	3,500	3,300
4	提袋率	%	85	85	85
5	總成本降低	%	3	5	4

說明：一、目標必須要有計畫，計畫必須要有行動方案，行動方案必須確實執行。
　　　二、此乃本公司2003年必須達成之目標，期企本公司全體同仁協力合作，全力以赴，務必實現本目標。

ABC公司
總經理：○○○
2003年1月2日

　　　　／單位之權責與方案之負責人（如**表11-4**）。
　　・利用要因分析技術瞭解上述各項經營目標的主要行動計畫並予訂定之（以業績提升為例說明如**圖11-6**）。
　　・各部門主管（配合事業部主管）之行動計畫的展開：針對事業部所擬定之行動方案，凡事業部經營目標有關於本部門部分，本部門需配合事業部之行動方案各予擬定出部門的行動方案以為配合執行（如**表11-5**）。
（2）經營目標之經營與管理：
　　・若發生差異時，事業部主管即召集各部門主管作差異分析，以瞭解其發生差異之原因，並探討其改善對策以為弭平差異原因再度發生。
　　・一般先由各部門開會討論其部門落後要因及研擬改善措施之後，再由事業部主管召集事業部檢討改善會議。
　　・原則上每月十日之前部門檢討改善會議，事業部則每月十五日之前召開，全公司則每月二十日前召集之。

表11-4 　ABC公司A事業處平均客單價提升行動計畫與方案

序	行動計畫	行動方案	責任部門								
			營銷	服務	品保	稽核	採購	財務	管理	企劃	開發
1	篩選低貢獻度商品予以再造為高貢獻度商品	(1) 盤點全部商品之貢獻度，並予列表呈報	●	●	●	●		●	◎		
		(2) 研究商品再造使其成為較高貢獻度之新商品			●				●	●	◎
		(3) 研究商品功能再開發新目標市場提高貢獻度	●						●	◎	●
2	無貢獻度商品下架	無貢獻度也無法改造或轉變目標市場商品予以下架	◎	●	●				●	●	●
3	開發引進高貢獻度新商品上架	(1) 開發創新商品上市	●	●	●				●	●	◎
		(2) 外購高貢獻度商品上架針對高貢獻度商品加強促銷	●	●	●		◎				
4	促銷熱場活動	針對高貢獻度商品加強促銷	●	●						◎	
5	高貢獻度商品上架於最佳陳列位置增加陳列面積	(1) 高貢獻商品應做好樣品上架爭取最佳陳列位置，增加能見度	●	◎	●	●			●	●	
		(2) 製作海報標語旗幟擴大知名度	●	●						◎	
6	員工行銷技術增進	(1) 教導如何販售高貢獻商品	●	●					◎	●	
		(2) 教導行銷與服務技巧與禮儀	●	●					◎		

◎表示主辦部門　●表示相關部門

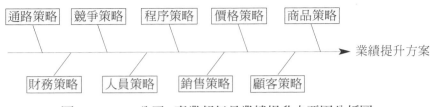

圖11-6　ABC公司A事業部每月業績提升之要因分析圖

表11-5　ABC公司A事業部企劃部提升客單價行動計畫與方案

事業部行動方案	本部門展開之行動方案	預計完成日	責任人
盤點全部商品之貢獻度並列表呈報	1.針對各業種商品分類並依貢獻度高低排序列表呈報到事業部主管審核	××	○○○
	2.對於貢獻度高但市場需求量不高之商品予以彙總列表呈報到事業部主管審核	××	○○○
	3.針對貢獻度低或無貢獻度之商品列表呈事業部主管審核	××	○○○
針對高貢獻度商品製作海報、標語、旗幟擴大知名度	1.研究分期推出主力商品之促銷活動企劃	××	○○○
	2.依主力商品特色製作不同宣傳促銷工具	××	○○○
針對高貢獻度商品加強促銷	1.依高貢獻度商品特色與業種別分門別類，企劃一年十二個月之促銷活動企劃	××	○○○
	2.運用媒體廣告與宣傳手法加強促銷，提高知名度	××	○○○

三、經營目標計畫之推進與檢核

　　組織制定其經營目標並正式傳達給各事業部／各部門主管進行目標之推進與展開，在各事業部／各部門依照組織之經營目標策定其經營目標展開之行動計畫與方案，各權責人員須依照行動方案予以推進實施，惟在過程中若未能予以稽核其執行目標之成效，則整個行動方案不易如期、如量、如質地完成。故組織應指派稽核人員針對其經營目標計畫之推進情形予以檢核，查驗經營目標績效指標之實際結果與預期目標之差異情形，若實際結果大於預期目標則屬可持續觀察，若小於預期目標時則應即予進行差異要因分析，找出改進對策與採取矯正預防措施，防止再度發生落差情形。

（一）經營目標計畫之目標項目

一般組織之經營計畫的目標項目，可依據損益表上之科目來進行管理，一般損益表上的目標項目約分為九項：

1. 銷貨總額。
2. 折扣折讓。
3. 銷貨淨額：

 銷貨淨額＝銷貨總額－折扣折讓

4. 銷貨成本：包括直接原料、間接材料、直接人工、製造費用、在製品成本、製成品成本、物料成本。
5. 銷貨毛利：

 銷貨毛利＝銷貨淨額－銷貨成本

6. 營業費用：

 營業費用＝銷售費用＋管理費用

7. 營業淨利。
8. 營業外損益。
9. 純利益。

（二）各部門之經營目標行動方案

各部門之經營目標乃源自於其所屬事業部之經營目標，所以各部門之經營目標行動方案，必須和其所屬事業部之經營目標相關聯，且其所關注的焦點應屬一致。而各部門為達成其所屬事業部之經營目標為確保其能持續有效與不偏離的運作，一般應界定為達成其組織之經營目標的績效指標作為經營目標計畫之推進與檢核之基礎。

（三）經營目標績效指標

經營目標績效指標之制定與頒布乃為向全組織同仁傳達與聲明該組織所希望達成之經營目標實績狀況，以作為各事業部／各部門主管人員之經營計畫與利益管理之評核與查驗標準，績效指標乃為達成其經營目標計畫

之最起碼要求水準，其制定乃為組織將歷史之經營成果予以彙總分析，並參酌當時之市場情況與競爭環境、組織之願景／使命／目標、股東的要求（含董事會）等內部與外部環境情形而予以確立其短期（一年）、中期（一～三年）與長期（三～五年）的經營目標績效指標。

■經營目標績效指標

一般常見的經營目標績效指標如**表11-6**所示。

表11-6　經營目標績效指標（範例）

機能別	經營目標績效指標
營業	營業額、品管圈活動成功件數、營業費用預算控制、標準書修訂件數、顧客滿意度、平均單價、五S評核值、訂單更改或取消件數、市場占有率、顧客抱怨件數、人員離職率、銷售達成率、應收帳款週轉天數、新商品銷售貢獻率、提案改進成功件數、A級顧客占有率……
製造／作業	機械稼動率、在製品週轉天數、交貨達成率、每人每月產出量、人員離職率、直接人員補充達成率、產出數量、品管合格率、報廢率、重工率、換模效率、保養效率、故障停機率、生產效率、原料利用率、加班率、非就業率、直接率、等待率、間接率、管理等待率、製造費用預算控制、品管圈活動成功件數、提案改進成功件數、標準書修訂件數、五S評核值、設備補修率、設備等待率……
生管	標準書修訂件數、品管圈活動成功件數、人員離職率、出貨進度達成率、提案改善成功件數、五S評核值、生產進度達成率、委外加工率、換模換線率、標準工時、無標時率……
管理（總務）	人員離職率、公害客訴件數、標準書修訂件數、請修及委託製造達成率、管理費用預算控制、提案改善成功件數、職業傷害件數、品管圈活動成功件數、五S評核值、出入廠區違規件數、教育率……
採購	人員離職率、製造費用預算控制、標準書修訂件數、採購降價金額、品管圈活動成功件數、拜訪供應商次數、採購交期達成率、採購錯誤件數與金額、五S評核值……
技術（開發）	人員離職率、新產品成功交接件數、標準書修訂件數、開發商品上市率、新產品開發成功件數、製造費用預算控制、提案改善成功件數、開發進度達成率、專利申請件數、品管圈活動成功件數、五S評核值……
品保	人員離職率、品質外部失敗成本、品管圈活動成功件數、直接人員補充達成率、製造費用預算控制、標準書修訂件數、品保合格率、五S評核值、提案改善成功件數、品質內部失敗成本、品質等待率……
資材	人員離職率、呆滯料金額、標準書修訂件數、直接人員補充達成率、進料檢驗合格率、提案改善成功件數、存貨金額、製造費用預算控制、五S評核值、材料循環盤點誤差率、品管圈活動成功件數……

■經營目標說明書

　　經營目標一經制定宣導傳達，即為組織與其各事業部／各部門主管所應全力以赴執行，惟經營目標若未能將其陳述明確，諸如：某一主管的目標項目是什麼？在其整個目標經營行動中所占的比重有多少？各目標項目的績效指標到底多少？（即達成基準為何？）該主管各目標項目之執行方案與進度計畫為何？好讓每一位主管均能依此說明書（如表11-7～表11-9）來執行其目標之經營活動。

表11-7　總經理目標說明書（範例）

日期：2002.12.1

開始日期		完成日期	接受命令者	發布命令者	一般職能
2003.01.01		2003.12.31	總經理	董事會	經營目標計畫與管理
比重	目標項目	達成基準	行動方案		
40	提高營業績	較前一年提高15%（上一年度提高12%）	1.提高與商品／服務／活動相關的市場占有率。 2.新商品提早上市、及早安定化。 3.將次期新商品計畫予以具體明確書面化。 4.針對無貢獻度之商品予以淘汰不再銷售。		
40	提高營業經常利益率	降低總成本5%（上一年度降3.5%）	1.將經費列表作比較，找出可資降低成本之經費努力尋求降低成本。 2.此類費用包括各項經費之節省在內，尤其材料成本之降低、工時削減等。		
20	提高總資本週轉率	總資本週轉率1.5次（上年度為1.3次）	1.控制存貨、壓低原材料庫存量到1個月份量。 2.應收票據帳齡縮短到2.5個月以內。 3.貨款回收率提高到95%。		

表11-8　營業部經理目標說明書（範例）　　　　　　　　日期：2002.12.1

開始日期	完成日期	接受命令者	發佈命令者	一般職能
2003.01.01	2003.12.31	營業部經營	總經理	營銷服務與顧客管理

比重	目標項目	達成基準	行動方案
35	提高營業業績	較前一年提高15%	1.提高與商品／服務／活動相關的市場占有率。 2.將新商品提早上市、及早安定化。 3.將次期新商品計畫予以具體明確書面化。 4.針對無貢獻商品予以淘汰不再銷售。 5.促銷宣傳活動與媒體報導活動之導入。
30	提高貨款回收率	確立應收帳款週轉率達9次以上	1.極力縮短應收票據帳齡到2.5個月以內。 2.每月份應收帳回收率在95%以上。 3.加強顧客徵信管理作業之執行。
25	新商品上市	新商品構成比以5%為低限目標	1.新商品持續開發、商品結構比之5%為新商品。 2.新商品創意思考每半年舉行一次，確保新商品創意延伸。
		新商品通路選擇與銷貨原則達到50%以上	1.確保建立全國銷售網據點之代理商／中介商。 2.培育營業服務人員，強化行銷與服務能力。 3.建立營業服務標準作業程序，發行實施。
10	商品組合重整	檢討無貢獻度商品	1.召集有關部門探討分析商品之貢獻度由大小（比率或金額）排序。 2.針對不符合之無貢獻商品予以列出清單供主管審核。
		變更接單組合以整理品類	1.無貢獻度商品予以下架（下市）退出販售。 2.低貢獻度商品接單比率予以變為搭配銷售性質、而非主力訂單（即接單量縮減）。 3.要下市之前應考量顧客之需求，不宜立即下市處理。

表11-9　會計部經理目標說明書（範例）　　　　　　　　日期：2002.12.31

開始日期	完成日期	接受命令者	發佈命令者	一般職能
2003.01.01	2003.12.31	營業部經營	總經理	營銷服務與顧客管理

比重	目標項目	達成基準	行動方案		
25	縮短每月決算日期	比目前要縮短5日（即每月15日完成上月決算）	1.每月份決算悉於次月15日前完成月份決算。 2.須將各部門必要事項列入次月預算以利作業。 3.現狀須再縮減5天之作業時間。		
20	獎金發放日期提前5日發放	比目前要縮短5日（即每月20日可發放上月份獎金）	1.為提早發放獎金予員工必須提前5天發放。 2.乃因電腦化結果及為員工工作效率提升之需求。		
35	確立預算控制制度	建構財務預算控制制度	序 作業內容 完成期限		
			1	預算制度之研究	3/1~5/31
			2	預算制度草案之擬定	6/30
			3	管理階層幹部會議檢討	7/31
			4	草案修正後呈核	8/31
			5	董事長／總經理核定	9/30
			6	公告佈達	10/15
			7	組織內部PR（宣導、傳播）	11/1~11/30
			8	成立預算小組	11月中旬
			9	編制次年度預算及模擬推動、支援、建議	12/1~12/31
			2003年12月為第一次試編2004年預算，所以在此之前預算小組應儘早成立、溝通與運作。		
20	進行會計資訊化研究	尋覓開發合宜套裝軟體，以供採購決策	自本年5月1日～8月31日止，責由會計部經理尋找商業會計套裝軟體，並請廠商來廠解說與測試，而在11月30日前提出評估研究報告。		

Smart Leisure

實施利潤中心讓企業起死回生

　　ABC公司在南投縣從事地方特色產業,成立已五年,員工約五十人,年營業額約四仟八佰萬元,在進入二十一世紀之時,由於員工工資上漲,全球性經濟不景氣,台灣地區產業大量外移,勞工失業率突破5%以上,且同業競爭激烈,故迄至2001年仍出現虧損狀態,且每月之入園消費遊客大幅遞減,幾乎有難以維持之困境。ABC公司於是在經營顧問的協助下導入利潤中心制度,在導入之初需要精確建立各商品與遊戲活動之成本,於是在導入之初期半年先建立成本會計制度,在該公司未建立成本會計時,其成本帳務有七項缺失,針對此些帳務缺失研擬改進措施(如表11-10)。

表11-10　ABC公司成本會計帳務缺失與改進措施

序	帳務缺失	改進措施
1	原料耗用量未作盤點,也未考慮其期初與期末在製品與成品之變化	設計帳簿管理制度,進出依原物料成品進出單據,經由上述表單,每月精確計算原物料、在製品與成品之增減與耗量、產量,並作差異分析。
2	委外代工費用占成本比率高,且當作為請款月份之加工費用,不符權責配合原則	設置各月份委外加工明細表(料與成品分開),每月製作委外加工收發存月報表及費用月報表。
3	各生產工作人員沒有工作日報表無法算出各產品之直接人工成本	設立工作日報表,落實登載,以算出各產品所須分攤之直接人工成本。
4	沒有設立成本中心制	規劃設計成本中心: 1.直接人工(染布組、成型組、包裝組)。 2.製造費用(生產部門:染布組、成型組、包裝組;服務部門:倉管、採染材)。 3.管理部門(業務組、管理組)。
5	製造費用分攤基礎混雜	採取成本中心制度並將製造費用分攤基礎建立: 1.製造費用之生產部門以直接人工小時分攤。 2.製造費用之服務部門以受益原則與耗材負擔原則分攤。 3.管理費用以受益原則與耗材負擔原則分攤。
6	無生產成本報告	建立各生產部門之生產成本報告單
7	無原材料月結集中付款傳票	建立原材料月結集中付款彙總傳票

　　實施利潤中心制，將成本中心作為各利潤中心之管理單位，也即共有染布、成型、包裝、倉庫、業務、管理等六個利潤中心，各利潤中心各有其銷貨收入且有正確數據，同時依會計原理設置此六個利潤中心之「銷貨成本」科目，而部門之直接費用於發生時註明各利潤中心別，對於部門間接費用（如折舊、地價稅、房屋稅等），則以受益原則或能力負擔原則找出個別分攤基礎，因而以較合理方式撥入各利潤中心，因而可得「利潤中心損益表」。

　　各服務部門均對利潤中心之服務量為基礎，合理攤入各利潤中心，使得「利潤中心損益表」及「服務部門費用分攤」正確，足以公正表達各利潤中心損益狀況。

　　自實施利潤中心制以來，發現各利潤中心之全體成員經由各種方式來提高營業額與降低費用，因此於2002年下半年起每月均已產生利潤，同時各級主管顯得更主動積極去研究財務報表，企圖找出可再降低成本之空間，同時成員生產效率大幅提升爭取獎賞，如此的改變乃是勞資雙贏之局面。

📷 焦點掃瞄

1. 利潤中心制的真正意義是什麼？試說明之。

2. 利潤中心制與責任中心制之關聯性如何？試說明之。

3. 利潤中心制度之推行，免不了需要針對有關成本科目之定義明確，分攤原則明確，同時對於各中心的流程也應予以明確規範，最好應建立標準作業程序（SOP）及人員編制、設備編配、人員權責與賦權規範等，各方面均應作好事前規劃，及對各中心主管人員與其所屬人員作好教育訓練。試問為何需要如此大費周章？為什麼不是只作帳簿移轉分攤即可？請分析其理由。

4. 利潤中心制度實施時，必須將「利潤中心損益表」按時計算出來，並作公開予各中心主管與所屬員工瞭解，以示公正而公開之原則，請問為何需要如此規劃與進行？

5. 本個案中說明，該組織實施利潤中心制度後，主管會主動去研究財務報表以企圖找出可以再降低成本之空間所在。請問為何會有如此重大的轉變？其理由何在？試說明之。

第二節　損益目標與經營管理

　　現代企業組織最常見的損益（如景氣性損益、機會性損益、獨占性損益、開發性損益、經營性損益等）發生原因諸如：固定資產過大、銷貨債權過大、存貨過多、雜項資產過多、固定性存款過多、銷貨擴大等（如圖11-7）。

　　而此等利益降低原因有必要予以消除以為提高企業／組織之經營損益，而其損益提高之方法如下：

1. 緊縮總資產，如應收帳款強制回收、縮短收款期間、緊縮庫存、整理雜項資產（如暫付款⋯⋯）、處分閒置固定資產或加以利用、有效

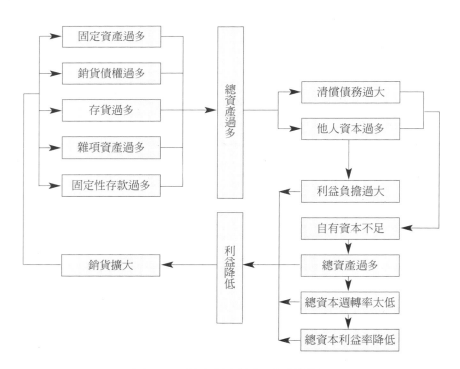

圖11-7　利益率降低之原因關聯圖

運用固定性存款等。

2.重視資產與資本計畫，加強提高資本效益。

3.經營損益目標應以國際性標竿企業／組織之損益水準作為追求實現之目標。

4.改變只重視損益表之損益數字的追求思維，改以資產或資本之高績效經營作為求實現損益之目標，即以資產負債表為中心之促進計畫及以資本計畫為中心的長期計畫。

5.提高資本週轉率（大企業應在一年一次以上，中小企業則在一年二次以上為宜）。

6.重視並提高企業／組織之總資本純利益率（一般而言總資本純利益率應在借款利息之上）。

7.可由股價或每股盈餘（EPS）衡量自有資本總利益率。

一、損益目標之經營計畫

（一）以人員為中心的損益經營計畫

提高損益之經營計畫，應以人員為中心思考組織內之員工所能為組織創造多少利益為其經營計畫重點，一般就長期經營目標而言，每人工費的50％以上之利益目標乃為必要的條件，而若要達到高績效之經營目標應以每人工費的100％以上為目標（即如人工費每年五十萬元時，應能創造五十萬元之利益為高績效指標）。

（二）以利益分配為中心的損益經營計畫

所謂利益分配乃指：營利事業綜合所得稅、保留盈餘、股票股利、股息、董監事酬勞、執事股東酬勞、員工年終獎金與分紅獎金等，而此等利益分配應事先確立目標並公布傳達於股東、董監事與全體員工，使其有目標作為其努力之依據，而此等目標之明確當可為企業／組織提高其經營效益。

$$利益計畫額＝\frac{股息（已繳資本）×分配率＋董監事酬勞＋保留盈餘}{（1－營利事業綜合所得稅率）\%}$$

（三）以總資本利益率為中心的損益經營計畫

從股票股價水準或股份投資側面作為衡量自有資本純利益率之基準，而企業／組織應重視並提高其總資本純利益率（至少應該要有超過借款利息水準以上之純益率）。

計畫總資本額＝目前總資本額－（總資產緊縮目標－預計總資本增加額）

（四）以損益平衡點為中心的損益經營計畫

以損益平衡點型態分別採取改進損益之對策，請參考表11-11所示。

適合企業／組織之損益提高經營計畫，乃看該企業／組織是屬那一類型的企業／組織，而採取不同的提高利益計畫（如表11-12）。

二、提高損益之成長計畫

經營目標之成長計畫項目，如人員計畫、總資本計畫、銷貨計畫、附加價值計畫、純利益計畫、自有資本計畫等。而成長計畫之經營模式可分為單一型態（即僅標示一個成長目標值作為成長計畫依據）與複合型態（即除了標示一個標準的成長目標外，另可標示景氣好轉時另一高於標準之

表11-11　以損益平衡點型態分別採取改進損益之對策

區　分	改進對策
1.中固定費用低變動費用型態	採取積極性銷售策略與省力化，使投資效率提高。
2.中固定費用高變動費用型態	採取對商品與業種盤點，重點放在高限界利益之商品。
3.高固定費用中變動費用型態	採取設備與人力活用策略，及實施預算控管制度。
4.高固定費用低變動費用型態	採取擴大產銷規模之策略。
5.低固定費用低變動費用型態	採取全面擴充產銷規模之策略。
6.中固定費用中變動費用型態	採取管理制度及部門利益計畫之強化對策。
7.低固定費用高變動費用型態	採取設備與人力投資或業種改變。

表11-12　提高利益經營計畫

目前企業／組織利益型態	改進對策
1.總資產過多型態	1.應收帳款加緊催收。 2.放貸款利率要提高。 3.對設備投資計畫延後。 4.縮短收款日期。 5.緊縮壓低庫存量。
2.自有資本過多型態	1.朝向新的事業部發展。 2.採取多角化經營策略。 3.擴大投資。
3.減收增益型態	1.經營重點在高利益商品上。 2.全盤性推進擴大投資。
4.增收減益型態	處分或重整無用與閒置之組織、業務、資產、商品、時間等。
5.減收減益型態	採取全面緊縮計畫或組織重整計畫。

目標，及景氣趨壞時之另一低於標準之目標，作為成長計畫之依據），成長計畫編制時要將經營能力、開發能力、資訊能力、行銷能力、人力資源培育能力、組織運用能力、技術能力與品質能力等項目列為長期成長計畫發展之目標關鍵因素。

（一）長期成長計畫

針對企業／組織之長期成長計畫可依據人員數目、流動資產金額、固定資產金額、總資本額、銷貨總額、附加價值金額、純利益金額與自有資本金額等計畫項目予以設定三～五年之目標（含與前一年比較之增加率狀況在內）。

（二）設備投資效率之檢討

設備投資乃為發展所必需，若設備投資可產生重大利益者當然要進行投資，而對發展與成長無相關性者則不須作此投資，所以企業／組織要能瞭解，組織為求發展，必須把經營導向安定之方向，而非合理之擴大投資則應予檢討是否值得投資。

（三）資本效率計畫

提高資本效率計畫之計算公式及計畫要點整理於**表11-13**。

（四）長期安定化計畫

長期安定化計畫可以針對如下幾個計畫項目進行管理：自有資本力借款依存度、存借率、利息費用、出勤率、製成品革新力、應收帳款滯留日數等；此中部分計算公式如下：

應收帳款滯留日數＝當期平均應收帳款金額÷當期平均銷貨金額
製成品滯留日數＝當期平均製成品庫存÷當期平均銷貨金額
製成品材料費率＝製成品完成金額÷投入材料額×100
支付能力＝（可供支付之現金＋存款＋期票）÷應付債務金額
人事費消蝕能力＝人事費總額÷附加價值×100

（五）生產性提高計畫

生產性提高計畫可分為利益效率（如從業人員平均每人純益額、附加價值純益率等）、人力效率（如從業員每人每年銷貨額、從業員每人每年

表11-13　提高資本效率計畫

序	資本效率名稱	計算公式		計畫要點	
				中小企業	大企業
1	總資本效率	$=\dfrac{附加價值額}{總資本額}\times100$	中短	60%以上	30%以上
			長	100%以上	50%以上
2	運用資產效率	$=\dfrac{附加價值額}{流動資產額}\times100$		120%以上	100%以上
3	固定資產效率	＝附加價值額÷固定資產額×100		100%以上	100%以上
4	折舊對設備投資比率	$=\dfrac{一年折舊費}{一年設備投資額}$		150%以上	150%以上
5	設備投資效率	$=\dfrac{附加價值額}{有形固定資產－土地建物帳戶額}$		100%以上	100%以上

附加價值、從業員每人一年支付人工費、人工費分配率、人工設備率等）、資本效率（如總資本效率、運用資產效率、固定資產效率、折舊對設備投資比率、設備投資效率等）及銷貨效率（如附加價值率、限界益率、商品週轉率）等方面編製年度計畫納入管理。

（六）經營效率化目標

經營效率化目標之提高，可從：物品效率（如提高占有率、降低不良率、提高生產率與週轉率）、金錢效率（如總資本純益率之提高、加強催收、增強現金回收、縮短收款期限、提高庫存週轉率等）、情報效率（如資訊蒐集、分析、活用等）、營業效率、時間效率、空間效率與人才效率等方面予以推展實施。

三、提高人力資源效率計畫

（一）人力資源效率管制項目與要點

一般人力資源效率管制項目，約為：從業員工每人每月銷貨額（製造業最起碼應在四十萬元以上，服務業在一百萬元以上）、從業員工每人每月附加價值額（中小企業起碼應在二十萬元以上，大企業在二十五萬元以上）、附加價值中人工分配率（中小企業約25%～35%，大企業約20%～30%）、從業員每人每月給付人工費等項目；部分計算公式參考如下：

附加價值額＝銷貨額－材料費－代工費－修繕費－折舊費－保險費
附加價值中人工分配率＝某期總人工費÷某期附加價值×100
給付人工費＝（工資／薪資＋獎金＋福利金）÷從業員工數

（二）人力資源效率計畫之人才計畫方法

1.人力資源效率為中心之定員計畫法，如表11-14所示。
2.以實績為基本之定員計畫法，如圖11-8所示。
3.以職種為基本之定員計畫法，如圖11-9所示。

表11-14　人力資源效率爲中心之定員計畫

①稅前純利益目標。
②銷貨額目標。
③附加價值目標。
④每人一年純利益目標。
⑤每人一年銷貨目標。
⑥每人一年附加價值目標。
⑦純益效率爲中心之定員計畫（人數=①÷④）
⑧銷貨效率爲中心之定員計畫（人數=②÷⑤）
⑨附加價值爲中心之定員計畫（人數=③÷⑥）

4.人力資源效率應採精兵主義爲目標計畫：

（1）e化、省力化之作業管理系統、作業設備與設施。

（2）若有生產設備者應高性能化、自動化、模組化計畫。

（3）要適時、適質、適量進料。

（4）運用小集團創意思考模式進行問題改進與企劃作業。

（5）各部門各單位推行責任中心與利潤中心制度。

（6）鼓勵員工參與經營管理計畫。

（7）推展工作豐富化、工作輪調計畫。

（8）QCC活動與提案活動。

（9）價值分析與價值工程。

（10）開發新材料、新技術、新加工方法。

（11）全面成本管理計畫。

（12）推行ISO9001／14001及OHSHS／18001驗證計畫。

（13）推動獎賞與激勵計畫。

（14）推動TPM計畫與TQM計畫。

（15）爭取國家品質獎計畫。

（6）2008年之平均人員表
（5）2007年之平均人員表
（4）2006年之平均人員表
（3）2005年之平均人員表
（2）2004年之平均人員表
（1）2003年之平均人員表

| 學歷別＼部門別＼年歲別＼男女別 | | 生 產 | | | 生 技 | | | 設 計 | | | 開 發 | | | 行 銷 | | | 財 務 | | | 管 理 | | | 合 計 | | |
|---|
| | | 男 | 女 | 計 | 男 | 女 | 計 | 男 | 女 | 計 | 男 | 女 | 計 | 男 | 女 | 計 | 男 | 女 | 計 | 男 | 女 | 計 | 男 | 女 | 計 |
| 國中程度 | 50歲以上 |
| | 40歲以上 |
| | 30歲以上 |
| | 20歲以上 |
| | 20歲以下 |
| | 計 |
| 高中程度 | 50歲以上 |
| | 40歲以上 |
| | 30歲以上 |
| | 20歲以上 |
| | 20歲以下 |
| | 計 |
| 大學程度 | 50歲以上 |
| | 40歲以上 |
| | 30歲以上 |
| | 20歲以上 |
| | 20歲以下 |
| | 計 |
| 合計 | 50歲以上 |
| | 40歲以上 |
| | 30歲以上 |
| | 20歲以上 |
| | 20歲以下 |
| | 計 |
| | 董監事兼 |
| | 一般職員 |
| | 計 |

註：各年度之採用人員＝計畫定員－現在人員（去年人員）＋退職預定人員（去年人員
　　×退職預想率）

圖11-8　實績定員計畫法

（6）2008年實績
（5）2007年實績
（4）2006年實績
（3）2005年實績
（2）2004年實績
（1）2003年實績

部門別 職種列　男女別	生 產			生 技			設 計			開 發			行 銷			財 務			管 理			合 計		
	男	女	計	男	女	計	男	女	計	男	女	計	男	女	計	男	女	計	男	女	計	男	女	計
經理職																								
課長職																								
組長職																								
幕僚職																								
技術職																								
技工職																								
一般作業職																								
服務職																								
專業技術職																								
體力工職																								
一般職員職																								
合計																								

註：各年度之採用人員＝計畫定員－現在人員（去年人員）＋退職預定人員（去年人員
　　×退職預想率）

圖11-9　職種定員計畫法

四、以附加價值與限界利益計畫之經營規模

（一）何謂附加價值？

　　銷貨收入中有來自外部購入價值之材料費及外部代工費在內。所謂附
加價值者，即屬類似情形減去外部公司所創造之價值，以自己公司所創造
之眞正的價值。亦即附加價值自銷貨額（或生產額）中減去原材料費、副
材料費、外部代工費等自外部所購價值，以及折舊費、修繕費、保險費等
資本再生產費用與危險負擔費等之後，即稱爲附加價值。同時自銷貨額
（或生產額）中減去外部購入價值者通常稱爲毛附加價值（或稱加工額），
附加價值如**圖11-10**所示。所以以附加價值之增大與增加其附加價值率乃是

生產／服務／活動之總價值

純利益 經費利息 人工費用	保險費用	修繕費用	折舊費用	外加工費	耗損工具費	原材料費

附加價值　　　　　　　　　　　非附加價值

圖11-10　附加價值之意義

企業／組織所必須關注之焦點。

■附加價值率

　　一般製造業之附加價值率應在30%以上、商店則在15%以上爲宜，而新商品製造業應在40%、商店則爲17%以上爲宜，否則將無利益性可言。

　　　　附加價值率＝附加價值／銷貨額×100

■附加價值率低乃表示其經營具有風險性

1. 依上面附加價值率公式，可瞭解到銷貨收入中所占有之附加價值之比率，乃稱之爲附加價值率，所以若附加價值率低落時，表示該企業／組織具有利益不足之風險因素，必須注意。

2. 附加價值勞務生產性若偏低時，要注意到其組織中之從業員每人負擔的一個月附加價值（附加價值勞務生產性＝附加價值÷從業人員數）之偏低則其企業／組織將無力爲其員工提高工資能力之計畫，同時若逕予提高工資則其組織勢必發生虧損，也就是陷組織於勞務破產型態之風險，而若無法提高工資甚且表示其組織不重視提高員工工資能力提升之計畫。

■附加價值才是真正的收益

　　銷貨額或生產額，一向被視爲公司之利益測定上唯一之尺度。但此等價款中因爲包括了材料費等「押櫃及貨底」部分，故未必是真正的收益，如減去「押櫃及貨底」部分之附加價值，才是真正之公司收益，亦即測定

收益之尺度。

（二）何謂限界利益？

限界利益隨銷貨額之增減的費用，如材料費、外部代工費、動力燃料費、包裝搬運費等，即銷貨額減去變動費用部分之謂。以經營計畫之立場言，對其公司極為重要之利益與固定經費，實乃委諸此一限界利益之多寡而定。如以銷貨額為重點觀察經營規模時，仍以限界利益額之大小以觀察決定公司之規模尤較實際可靠。

1.限界利益率：

$$限界利益率 ＝ \frac{銷貨額－變動費}{銷貨額} \times 100$$

2.限界利益率之價值：限界利益率乃減去主要之變動費用，限界利益率應以固定費比率與目標純益率之和，約略相等條件。

Smart Leisure

一個企業到底值多少錢？

一個企業可以應用其財務報表分析出其淨值（book value）、淨利（net profit）、股東權益（shareholder's equity）、股票市場的市值（market value）等方式均可用來作為該企業價值之表現。而各方法之評估企業價值則各有其優缺點，諸如：若採取一般投資者最喜歡採用之淨值法來評估時，或許此一方法乃是一項初級可行之評估工具，然而其存在有許多疑惑，諸如：帳上之存貨到底堪用或不堪用？帳上存貨之價值到底多少？應收帳款有無可能回收？帳齡多少？土地廠房或設施設備市場價值到底有沒有帳列價值水準？或已低於帳列水準？……凡此存在許多的「？」均考驗著相當多的經營者與投資者之智慧。

企業的價值可分為營利的能力（如購物中心之租金收入能力、遊樂

區之營業收入能力、百貨公司之每坪營業能力等）及其企業的成長能力（如商品週轉能力、附加價值率與限界利益率對於行銷效率之成長潛力，轉投資取得成長之能力、多角化經營取得成長之能力等）兩大部分來思考，以為估算企業之價值到底有多少錢之問題。

1. 第一部分企業之營利能力方面：企業營利能力可以藉由如下指標之任一種來評估：

 （1）銷貨額純利益率（淨利率）＝純利益÷銷貨額×100（比率值愈大愈好，一般要比銀行定存利率高才值得）

 （2）資本利潤率＝純利益÷總資本×100（比率值愈高愈好，要比定存利率高）

2. 第二部分企業之成長潛能方面：企業成長潛能可以經由如下方式之任一種來評估：

 （1）總資本週轉率（日數）＝銷貨額／總資本或總資本／銷貨額×365（次數愈大愈好，日數愈低愈佳）

 （2）資本還原率＝銷貨額／股本×未分配盈餘額／銷貨額（比率愈高愈佳）

 （3）總資本回報率＝再投資比例×NOPLAT×再投資年數×（回報率－資金成本）（自盈餘中抽取部分資金重新投資，所賺取新的NOPLAT再抽取部分資金再投入，依此循環而產生了企業成長價值）。

而上述兩個部分合起來便是企業的價值，而此一價值若高於股票市場之股價時，股票投資人便是可以介入購買的，反之則不宜購買／投資該企業之股票。

焦點掃瞄

1. 有人說台灣的企業大多存在著兩套帳簿，而企業價值之評估又是利用財務報表來作分析與評估，那麼在進行企業價值評估該如何拿捏？方能不失真實？

2. 企業價值乃是考量其營利能力與成長潛力之價值，惟企業大多有其一定的企業形象，諸如：品牌形象、技術價值等方面。而在評價時應否

也針對此些形象之價值予以量化併爲其資產與資本之總額的一部分予
以考量？試說明你的主張。

3.經營利潤計畫之達成，對於其組織之發展應具有一定的價值與意義，
所以經營計畫與利潤計畫之達成能力應可爲進行企業評價時的一項質
化／量化的考量因素，你的看法如何？試說明之。

第三節　年度經營計畫與經營管理

一、年度經營計畫

　　企業／組織制定年度經營計畫悉以利益爲優先，一般其年度經營計畫
如表11-14所示。

　　而年度經營計畫之編製由各部門各業務承辦人共同努力與經由溝通協
調原則予以編製，其編製方法如表11-15所示。

表11-14　年度經營計畫（個案）

序	項　目	計畫內容
1	行銷計畫	行銷計畫、行銷費用計畫、新商品／服務／活動上市計畫、貨款回收計畫、顧客信用管理計畫等。
2	生產／作業計畫	生產／作業成本計畫、生產／作業計畫、存量管理計畫、設施／設備管理計畫、品質發展計畫等。
3	研究發展計畫	商品／服務／活動開發計畫、創新發展計畫等。
4	人力資源計畫	人員需求計畫、工資發展計畫、人員訓練發展計畫等。
5	財務規劃	損益目標計畫、資金管理計畫、費用預算計畫等。
6	資訊系統計畫	組織網路資源計畫、知識管理計畫、資訊安全防護計畫。
7	其　他	內部控制內部稽核計畫、年度內部行事計畫等。

表11-15　年度經營計畫編製（個案）

計畫名稱	責任者	順序	計畫名稱	責任者	順序	計畫名稱	責任者	順序
經濟預測、市場調查、經營分析	各相關部門	1	勞務計畫 特殊計畫 （ISO驗證）	管理部門 相關部門	4 4	各項調查 綜合經營計畫	企劃部門 企劃部門	5 6
次年度預測	各相關部門	2	生產／服務作業計畫	生產／服務部門	4	審議、核准 推進、檢核	經營階層 各級主管 稽核部門	7 8
方針、目標	經營階層	3						
行銷計畫	行銷部門	4						
採購計畫	採購部門	4	損益計畫 財務計畫	財務部門 財務部門	4 4			

（一）行銷部門經營計畫

行銷部門建立行銷計畫時，應以行銷利益計畫為主軸，而展開進行如銷售額計畫、銷售對象（目標顧客）計畫、廣告宣傳計畫、銷售促進計畫、人員教育訓練計畫、貨款回收計畫、徵信管理計畫等作業系統之內部詳細計畫，最後編製其年度行銷預算書作為該部門整年度之經營目標的推進與檢核依據。

（二）生產／服務作業部門經營計畫

生產部門建立其生產／服務作業部門經營計畫時，應考量組織之生產／服務作業能力與營運規模、生產人員／服務作業人員之能力、組織資金能力等之均衡，而且要能比競爭對手以最低之成本與最合宜的品質提供其商品／服務／活動予顧客，同時要以適時、適質、適價、適量與適合顧客需求之精神，提供其商品服務／活動。

（三）財務部門經營計畫

財務部門建立經營計畫時，應考量加強其組織之三支柱：將損益區隔為月份與部門、資金計畫也區隔為月份與部門，及對重要經費施予預算控制。此乃以利潤中心制／責任中心制為基礎來作為有關損益、資金與經費之管理。

（四）管理部門（人事勞務）經營計畫

管理部門之人事勞務責任者之主要計畫爲行事曆、激勵獎賞計畫、人員計畫（含增員／減員計畫）、管理規則修正計畫、福利計畫、授權責任計畫、教育訓練計畫、安全衛生計畫、薪酬計畫等。

（五）充實自有資本經營計畫

1. 壓縮總資產，企業／組織要想獲得資本，不必向人借債，只有加速資本週轉率，所以如何促進資本之活用力乃是企業／組織必須注意之焦點。另外對於應收帳款或應收票據之週轉迅速化、設備週轉速率化、對不必要物品予以處分、貨品與作業場所推動實施五S以確實掌握物品之流動性等，均是充實自有資本經營計畫必須注意的工作。

2. 充實內部保留盈餘以產生利益分配計畫，因爲內部保留盈餘年年增加時當能充實自有資本，並可將威脅組織業績之無本經營予以化解爲自有資本經營。

（六）年度經營計畫時應注意事項

1. 分段方式，諸如：年度經營計畫付諸實行應分月別施行妥適縝密之細部計畫，稽核則可爲季別計畫，以利按季確實稽核查驗是否落實推進，年度經營計畫要和決算期間一致等。

2. 月次結算，諸如：施行月份決算應予遵行，因爲年度經營計畫展開爲月次經營計畫、週別計畫與日程計畫，乃爲做到認眞推進與稽核查驗其差異性，以利及早採取改進行動方案，確實達到年度經營目標。

3. 年度計畫進行之中，原則上可作月次修正，但年度全部不宜輕易修正，尤其向下修正更爲不宜，以爲追求年度經營目標之實現，惟若因天災地變或戰爭動亂等不可抗拒因素時，則可予以修正。

二、年度經營計畫之推進與檢核

年度經營之實績與預算目標比較，以為瞭解年度經營實績與成果。

（一）經營計畫之傳達與宣布

1. 如何公布：

（1）實行經營計畫者乃為各級主管與業務承辦之職員。

（2）管理者應發表明細部分。

（3）將收集之資料向各級主管與業務承辦之一般職員發表。

2. 公布到何種程度？

（1）一旦公布經營計畫，其內容宜到何種程度？此乃一相當艱難之問題！

（2）不論如何，有關公司之機密事項，全部暴露是不可能的，以不觸及機密之計畫儘可能取其要點簡單公布。

3. 下列所述不能公布：例如開發計畫、廣告宣傳計畫、新產品推銷拓展計畫、設備投資計畫、合併計畫等之內容，如冒冒失失全加發表時，其後果必不堪設想，故通常是不輕易發表的。

4. 如下所示可予發表：一如前述，直接影響於各級主管及業務承辦職員本身及人事或勞務關係之計畫等，自可積極的將其計畫予以發表。

5. 下列計畫可予發表：公司不幸使業績惡化或陷於虧損狀態，不得不施行重建計畫，做根本的改革對策時，或不得不施行合理化時，此時如仍遲遲不加公布，極易引起不良後果。應當機立斷公布此一計畫以徵求其協助，反而能產生效果。又為提高生產性計畫等，其重點是要求各主管與職員之理解，此種情形應予公布，並應廣為傳達之必要。

（二）經營計畫之評價與激勵獎賞

■經營計畫之評價與激勵應作連結

　　經營計畫之實施成果應予以評價，評價成果對於表現良好之部門或人員應予以激勵獎償，以爲激勵同仁的全力以赴潛能。至於評價方式，則運用達成程度俾作衡量之基準，有時達成率之數字亦有難以表達之情形，即使無法表示計畫達成之數字，但對於每人之努力或辛苦應予妥善之評價是不應忘記的。而激勵獎賞之基準計畫則須提前公開，不可以在經營計畫終了之時再研究或檢討，如此將不會具有吸引員工努力之潛能發揮。

　　1.經營計畫評價之激勵獎賞方法：
　　（1）激勵獎賞分爲簡單的表彰、獎金與薪資報酬等方式。
　　（2）激勵獎賞之目標要事先公開傳達予全體員工知曉。
　　2.經營計畫之評價方法：
　　（1）利益達成率，諸如：銷貨額達成率、毛利益率達成率、貨款回收達成率、新商品開發達成率、營業費用節約率等。
　　（2）採行自行評價爲基礎。
　　（3）評價頻率可分爲週別、月別、季別與一年一次等方式進行評價。

■經營計畫評價之檢核點

　　茲將經營計畫之評價檢核點按各部門別的評價項目及檢核重點，歸納整理如表11-16所示。

表11-16　經營計畫評價檢核點（個案）

部門	評價項目	檢核重點
經營部門	一、成長力	1.附加價值增加率是否超過總成本、總人員與總資本增加率？ 2.純利益增加率是否超過總成本、總人員與總資本增加率？ 3.保留盈餘增加率是否超過總成本、總人員與總資本增加率？
	二、收益力	1.總資本純益率有無達成？ 2.總資本週轉率有無達成？ 3.銷貨純益率有無達成？ 4.銷貨毛利率有無達成？
	三、生產性	1.原材料、工時與經費之目標有否達成？ 2.平均每人純利益與生產額之目標有否達成？ 3.平均每人附加價值之目標有否達成？ 4.成本構成目標或比率之目標有否達成？ 5.直接費用與間接費用比率之目標有否達成？
	四、合理性	1.附加價值率有無達成目標？ 2.原材料占銷貨額比率有無達成目標？ 3.限界利益率有無達成目標？ 4.損益平衡點之目標達成與否？ 5.固定費用是否控制在計畫水準之內？
生產／服務作業部門	一、開發管理	1.開發進度達成率是否符合計畫要求？ 2.開發成果是否成功上市？
	二、資材管理	1.供應商供應品質符合要求？ 2.供應商供應價格符合要求？ 3.供應商付款條件符合要求？ 4.材料週轉率有無在計畫水準之上？
	三、作業管理	1.作業量與價值目標有無達成？ 2.設備設施之稼動率／運轉率目標有無達成？ 3.平均每坪／M^2之生產／服務金額目標有無達成？
	四、商品管理	1.商品週轉率目標有無達成？ 2.不符合管理是否在計畫之內？ 3.交貨與服務準時率是否在計畫之內？
	五、成本管理	1.成本比率是否在水準之內？ 2.庫存成本是否在水準之內？

（續）表11-16　經營計畫評價檢核點（個案）

部門	評價項目	檢核重點
行銷／服務部門	一、商品別推銷效率	1.商品別之銷貨附加價值率或限界利益率之目標有無達成？ 2.商品別之毛利率目標有無達成？ 3.商品別之週轉率目標有無達成？
	二、部門別推銷效率	1.部門別之毛利率目標有無達成？ 2.部門別之限界利益率目標有無達成？ 3.部門別之貨款回收率目標有無達成？
	三、推銷效率	1.平均每位推銷人員之銷貨額目標有無達成？ 2.平均每位推銷人員之限界利益目標有無達成？
	四、推銷損失	1.呆帳／不良債權有多少？ 2.退貨率／客訴件數是否在水準以內？ 3.折扣金額／比率是否在水準以內？
財管部門	一、資產管理	1.固定資產構成目標達成？有無閒置／呆滯資產？ 2.存貨有否過多？ 3.應收帳款之帳齡天數多大？ 4.流動比率有無提高？ 5.借貸目標有無達成？
	二、資本管理	1.總資本之目標有無達成？ 2.利息支出占總資本比率有無下降？ 3.自有資本占總資本比率有無提高？
	三、損益管理	1.損益目標有無達成？ 2.主要成本比率占銷貨比率之目標有否達成？
	四、利益分配	1.股息、股票股利、分紅獎金、保留盈餘有無照計畫進行？ 2.保留盈餘總數有無超過已繳資本的二倍以上？
	五、稅務處理	1.折舊費是否照計畫攤提？ 2.各種準備金有無照計畫攤提？ 3.不良資產有無報請損耗／虧損處理？
人事勞務／管理部門	一、工資管理	1.工資水準是否在同地區／同業水準之上？ 2.平均每人人工費與計畫目標比較如何？ 3.平均每人附加價值與人工費之比率是否合適？ 4.平均每人附加價值水準有無達成？
	二、人力開發	1.人員是否足夠組織需求？未來發展所需人才有無培育？ 2.員工出勤率是否符合組織要求？ 3.員工流動率是否符合組織計畫目標？
	三、福利管理	1.福利經費提撥有無照計畫執行？ 2.福利設施之利用率有無在計畫目標之上？ 3.福利經費使用有無法規要求進行福利活動？

Smart Leisure

主題遊樂園的業務計畫

主題遊樂園的整體設施在規劃時每一個細節均要能夠與「主題」明確的概念協調配合，凡是不能與主題相符合者必須去除，所以主題遊樂園的業務計畫必須與其「主題」相匹配，而主題遊樂園要能夠重視休閒產業的收益性，其要建立之主題乃為創造其業務機會與抓住任何業務機會而建立其特殊主題。

一、主題遊樂園的業務結構

依謝其淼（1998）指出主題遊樂園共分八類之部門別業務體制，乃為主題遊樂園的基本業務結構（如**表11-17**），而此些業務之經營方式，一般可分為自營與外包經營兩種，其採行經營方式乃受到其組織之經營方針與經驗之影響。

二、收費管理系統

主題遊樂園收入來源主要來自門票收入，一般而言，主題遊樂園的純參觀門票收入應占全園區收入的50%以上，較能使主題遊樂園之經費結構平衡，所以主題遊樂園之收入項目可分為：純參觀門票、人工景觀及遊憩設施之使用費、展覽參與費等類，票券販賣型式：門票可分大人、

表11-17　主題遊樂園業務體制

區分	業務內容	責任部門	經營方式	
			自營	外包
園區外	全體設施的集客營業	營業部門	●	
園區內	餐飲、咖啡、飲食攤位、快餐速食	餐飲部門	●	●
園區內	紀念品、當地文物與土產之銷售	銷售部門	●	●
園區內	遊憩設施之使用	遊具部門	●	●
園區內	展示館、劇場式或立體影像、模擬表演	展示部門	●	
園區內	大飯店、會議、訓練與研修	住宿部門	●	
園區內	游泳池、SPA溫泉、溜冰場、滑草、滑水及其他	營業部門	●	
園區內	運動與娛樂設施	運動部門	●	
園區內或外	度假別墅與木屋、高爾夫球會員俱樂部	不動產銷售部門	●	●

小孩與團體票，園內各項設施使用券可分為設備使用券、套票及通行券等項目。

三、集客管理系統

1. 廣告宣傳活動，大多經由電視、報紙與廣播等大眾媒體向遊客傳達認知，惟最有效的具體化作業還是有賴營業人員去開發市場與顧客。

2. 集客作業對象，最重要的是旅行社代理商或遊覽車業者之合作，營業人員之銷售推展，各級學校、宗教團體、社團與企業組織之銷售經營等。

3. 集客要能有效率，最主要的在於設施之基本能力、廣告宣傳內容、活動、節目、新設施之投資等。

四、廣告宣傳活動

可藉由電腦與電視媒體廣告與公眾報導、廣播媒體之廣告與公眾報導、平面媒體廣告與公眾報導、設施說明小冊子、摺頁、導覽小冊子、DM、海報、POP等方式來進行廣告宣傳活動，一般而言，主題遊樂園應維持營業額的5%～10%之廣告宣傳費用預算，以利業務之推展與運作。

五、經營管理組織

主題遊樂園之營運組織主要分為現場職務與管理職務，兩項職務為平行關係，現場職務負責園區現場之營運與服務作業，管理職務則在各現場之間擔任溝通、支援與補給之後勤作業。

主題遊樂園在營運上必須建立各項管理制度，包含外包管理、工作規則、安全衛生管理規則、教育訓練、激勵獎賞等在內，方能確保其經營管理作業之順暢進行。

六、季節彈性管理

主題遊樂園易受到假節日遊客多、非假節日遊客稀、春節期間與寒暑假遊客眾多、寒流與雨季遊客稀少等特殊情況而左右其管理系統之運作，所以主題遊樂園必須能作好季節變動之彈性管理機制，以為因應進場人數之暴增與暴落現象。

所以主題遊樂園在設施規劃上要瞭解當地區／商圈之天候特性與假期狀況妥為規劃，想辦法作到「全年營業、風雨無阻」之100%設施運轉

力則為主題遊樂園必須正視之課題。

七、業務營運管理

　　主題遊樂園為順利推展與運作，必須設置完善之業務管理手冊服務作業程序、與各項服務品質標準，以作為營運管理之依據，此些措施乃在使服務作業系統化、標準化與績效化，期能吸引顧客多次再入場消費。

 焦點掃瞄

1. 休閒組織之業務計畫，應可視為其經營計畫，任何組織在進行其業務計畫時，應考量的是組織之資源、資產與核心能力，而依其狀況來擬定其業務計畫，當然尚須考量到組織之經營策略方針。其理由為何？試說明之。

2. 休閒組織之業務結構乃是經營管理與服務／行銷收入之主要來源，所以在進行經營計畫與利益計畫時應妥予建構與規劃，必要時可採取與周邊產業／組織策略聯盟，以擴大其營運收入來源，試分析之。

3. 任何業務計畫之推動，必須建置其執行業務各項作業的標準程序（SOP），及稽核程序（SIP），如此才能使其業務績效能在妥適之管控之中，其理由如何？試說明之。

品質管理
與持續改進

CHAPTER 12

學習目標

★ 品質經營以建立持續改進的品質文化
★ 酒店會議產業休閒活動品質管理
★ 餐飲美食產業促銷活動品質管理

鐵　軌

　　有一群小朋友在外面玩，而那個地方有兩條鐵軌，一條還在使用，一條已經停用，只有一個小朋友選擇在停用的鐵軌上玩，其他的小朋友全都在仍使用的鐵軌上玩，很不巧地，火車來了（有很多小孩仍在使用的鐵軌上）而你正站在鐵軌的切換器旁，因此你能讓火車轉往停用的鐵軌，這樣的話你就可以救了大多數的小朋友，但是那名在停用鐵軌上的小朋友將被犧牲，你會怎麼辦？

　　據說大多數人會選擇救多一些的人，換句話說，犧牲那名在停用鐵軌上玩的小孩⋯⋯

　　但是這又引出另一個道德問題，那一名選擇停用鐵軌的小孩顯然是做出正確決定，脫離了他的朋友而選擇了安全的地方，而他的朋友們則是無知的選擇在不該玩耍的地方玩，為什麼做出正確抉擇的人要為了大多數人的無知而犧牲呢？

第一節　品質經營以建立持續改進的品質文化

　　休閒產業環境受到全球化國際化之衝擊，以及經濟景氣循環之影響，提升休閒組織與休閒從業人員之競爭力，已為休閒產業應變與生存的不二法門。數位經濟時代，無論資訊、通信、生技、環保、生態文化等，均與休閒產業緊密結合在一起共同發展，而處於此一世紀的休閒組織與從業人員，必須體認到要準備妥當以迎接此刻的多樣性、多元性與多變性之時代潮流，所以此時的休閒組織與從業人員唯有準備好一切，等候打通服務品質的任督二脈之時刻的到來，就是將其品質有關之商品／服務／活動與品質實力予以打通，藉著品質的關鍵因素（如領導統御、參與式的經營與管理、持續的教育訓練、目標管理、自我診斷等）與組織、從業人員之互動，及組織與從業人員展現其熱忱、細心、持恆地將品質方針與品質目標予以實踐與發展，展現高度企圖心使休閒組織與從業人員成為品質經營績效的奪標者。

一、策略品質規劃

品質就是一種策略，所以品質經營需要經由策略規劃予以引領的，而策略規劃乃由策略內容與策略過程所組成之策略品質規劃。

（一）策略內容

休閒產業的策略品質規劃之策略內容有相當多的維度予以說明，諸如：顧客滿意、組織獲利、員工滿意、品質領導、品質成本、社會責任、生態平衡、訂單贏家、時間管理等方面。

■顧客滿意

休閒產業必須藉由新的企業管理模式，以顧客為出發點，顧客的聲音、市場的聲音及顧客滿意乃是以顧客為出發點的休閒組織的品質經營哲學與品質的經營文化，在數位時代中，休閒組織必須以追求顧客滿意為出發點，以滿足顧客之需求與期望為目的，及解決與顧客滿意相關的問題等系列品質經營之關鍵焦點（或成功要素）。

戴明博士曾經指出：「談品質不談及顧客，則品質將是沒有意義的。」數位時代的休閒組織要體認到如下事實：「品質的好與壞乃是經由顧客所驗證評定的，追求顧客滿意之後的賺錢或盈餘乃成為意外的收穫」。因為 e 世代不只追求顧客滿意而已，尚且會要求品質的感覺性、感動性與持續改進好還要再好之品質體驗，所以休閒組織要堅持對改進顧客滿意度的推動力、企圖心與執行力，如此的休閒組織雖然是在進行營利活動，但是其選擇顧客滿意的作法，乃是希望見到開心滿足的顧客，因而塑造了整個組織內的員工對組織懷抱的共同理想：「擁有穩固的客源基礎、在市場中享有強勢之競爭地位、對顧客需求與期望有清晰之認知」。

在此新企業管理模式中，休閒組織始於以顧客為焦點，而終於顧客滿意，休閒組織重心所在的「顧客需求與期望」乃是評估顧客滿意度之指標，顧客滿意或顧客需求與期望之任何改變，必會影響到組織之經營方式與經營方針，進而達到新的顧客滿意，如此持續改進PDCA模式正是將休閒組織推向另一波的高峰之原動力。

■組織獲利

　　休閒組織對於服務品質管理之認知與瞭解，需要顧客大量的參與，服務、活動比起商品來說，具有更多樣的品質特性：實體性、服務可靠度、回應度、信任、同理心、可用性、專業性、適時性、完整性與愉悅性，所以任何休閒組織欲在業界能夠頭角崢嶸並建立具有競爭優勢之新企業管理模式、優良的商品／服務／活動品質、健全的財務與創新之精神，就必須作好其商品／服務／活動之品質經營與策略規劃。

　　然而進行策略性品質規劃乃是以其組織能夠獲利與重視顧客滿意為前提，當然，在休閒組織之顧客滿意品質經營哲學引導下才能夠擁有顧客獲得利潤，有利潤之休閒組織才能持續經營下去，其股東或投資人才會予以支持，如此組織方能建立起新的企業管理模式，持續不斷地循環進行，而使休閒組織獲利與永續發展的關鍵因素之一乃是服務品質之經營。

■員工滿意

　　員工的參與休閒組織之品質經營，對於組織之品質績效將是相當關鍵性的一項因素，諸如：

1.員工可以建立培養休閒組織與顧客間之關係。
2.員工與顧客之間乃是互動行銷之作業模式。
3.員工乃負責提供與呈現商品／服務／活動給予顧客體驗／消費／購買。
4.員工乃負責將顧客／市場的聲音、需求與期望轉為商品／服務／活動。
5.員工對供應商與顧客間關係乃為協力合作之關係。
6.員工將執行顧客要求改進之任何措施。
7.員工將作為評核品質改進成效之監視與量測者，負責達成改進之目標。
8.員工對組織及外部利益關係人作品質之貢獻與要求回應。
9.員工可以形成組織內之過程的供應商與顧客角色，除了自我檢驗品質外，尚可對其過程之上下游作品質績效之比較。

　　員工經由組織的培育訓練養成之後予以授權，而組織對員工之授權過程乃是經由如下的過程：「賦予員工責任、訓練員工承擔責任、溝通與意見回饋、給予獎賞與激勵」，經由經營管理階層之授權，員工對組織的品

質哲學與品質經營理念已能有所認知，其瞭解到品質要外部顧客滿意也要內部顧客滿意，所以員工滿意之理念乃是由顧客滿意轉為內部員工滿意，其方法如下：

1. 品質策略之聲明事項：品質策略之聲明事項應包括品質改進之理由與重要性、品質之理念與方針、作業與活動流程之品質管理重要度、品質管理與品質管制之方法、個人與整個流程之職權與責任、流程之監視與量測之方法與原則、品質績效指標之意義等事項，而此一聲明事項應由休閒組織之最高經營管理階層領導宣示。

2. 最高經營管理者之宣示與承諾：最高經營管理階層應對全組織承諾與宣示組織之品質理念與品質政策、品質方針與目標、品質管理系統等，以建立組織內的全員共識，並強化全組織同仁對品質之警覺性與重視度、執行力與推展企圖心。

3. 品質內部溝通：在品質理念、品質政策、品質目標與品質管理系統之向組織內部員工作傳達時，最重要的乃是要能夠取得員工的共識，如此員工方能確切瞭解到組織追求顧客滿意之具體措施乃是由員工本身共同努力創造出來，呈現予顧客作最後滿意與否之評核，如此員工將會在組織之品質政策與品質目標引領下，樂於在其作業流程中呈現給予其顧客滿意的商品／服務／活動。

4. 員工參與服務品質之策略規劃活動：組織進行策略品質規劃時應能傾聽員工對品質關注之焦點聲音，及授權員工參與品質管理系統之策劃與實施考核，休閒組織在授權過程中，經營管理者與員工之間的界限將會越為模糊，員工參與一些原本屬於管理者之工作，員工參與策劃、制定進度、採購進料、聘僱與訓練新進人員、控制管理品質績效及持續改進品質，同時和顧客及供應商密切合作，其目的乃在於追求顧客滿意，所以員工也為達成顧客需求與期望之決定者。

5. 在組織內品質是共通的語言與行動：組織要想得到顧客高滿意度就必須在組織之內把品質形塑為全體員工之共通的語言並且全力以赴，因為外部顧客大多希望能得到超越期望之品質，若組織短視未重視顧客經營與品質經營，只是將品質當作口頭語來看待，那麼其

員工將會爲其組織之虛僞與欺騙行爲而引發不滿，心懷不滿的員工
將會造成品質更爲低落，將不必奢望能得到顧客滿意！

■品質領導

對於品質管理而言，領導乃是一項關鍵因素，休閒組織之領導者需要
能瞭解組織、規劃、溝通、教育、建議與授權，領導者必須深切體認到其
乃爲影響其組織內的一群人向「得標」（superordinate goals）之方向前
進，上面已談到最高經營管理者必須對品質承諾，其承諾意味著組織要能
夠提供資源（如資金、時間、設備、技術、人力、資訊等），以爲品質改
進之觸媒與架橋，同時品質之改進過程中在組織內會有衝突情形，而此些
衝突則有待領導者之管理與處理衝突的能力，以爲提供給組織的品質提升
良好工作環境。

組織在進行組織設計時即應將各項人際衝突之元素予以考量，以爲設
計其組織之目標架構、獎賞激勵系統、溝通與協調系統、合作與競爭系
統，如此組織內部之衝突將可減少，甚至消弭於無形，所以組織領導者建
立一個專注於組織設計，而非個人之互動系統方式，乃是組織領導人之必
要工作任務。

■品質成本

品質成本（quality cost）的分類最早於1951年由裘蘭（J. M. Juran）在
品質手冊中提及品質成本之觀念，之後發展出有系統的品質成本分類法，
將品質成本定義如下公式，而各項品質成本之定義及範圍如表12-1所示。

品質成本＝預防成本（prevent cost）＋鑑定成本（appraisal cost）＋
內部失敗成本（internal failure cost）＋外部失敗成本（external
failure cost）

品質成本管理制度之建立乃爲建立與推行品質成本的依據，此一制度
之建立，共分爲九大步驟：

1.評估分析組織環境。
2.獲得高階經營管理階層的支持與承諾。
3.展開品質成本之宣傳與教育訓練活動。

表12-1 品質成本之分類及範圍

品質成本分類	定 義	範 圍
一、預防成本 （prevent cost）	爲了要防止未來不良品的發生，而在設計、製造上預先所作之努力所支出的成本。簡言之，預防成本乃是爲了要使產品第一次就做對，不要再做補強與修正所支出的成本。	1.品質資訊與品質行政（培訓）。 2.監視與量測設備之建立與維持。 3.製程管制。 4.品質規劃工程。 5.品質訓練。
二、鑑定成本 （appraisal cost）	爲了要管制、衡量、鑑定或是檢驗原料、在製品或製成品，能夠符合原先設立之品質標準的成本。簡言之，其爲避免不符合品質標準之不良品流入顧客手中所支出之成本。	1.材料與試件消耗。 2.監視與量測設備之校驗與維護。 3.進料之檢驗與測試。 4.產品之檢驗與測試。 5.產品品質稽核。
三、內部失敗成本 （internal failure cost）	在產品生產過程中就已發現，雖然未完成，但已符合產品規格之不良在製品，或在製品生產完成後才發現產品品質不符合產品規格，惟在未轉移予顧客前偵測之不良品，諸如此類失誤與修正所發生之成本。	1.廢品。 2.重新加工。 3.失效分析。 4.重新檢驗。 5.供應商錯誤。 6.品質降低等。 7.浪費的加工。
四、外部失敗成本 （external failure cost）	生產出來的產品品質並未符合設計之品質，惟生產時未發覺，直到轉移到顧客後始發現之不符合品，致爲顧客不滿意時所發生之商譽損失、賠償等成本。	1.顧客抱怨。 2.產品拒收及退貨。 3.修理。 4.保證費用。 5.產品調換。 6.產品責任。

4.蒐集歷史的品質成本資料。

5.制定品質成本標準制度。

6.定期蒐集現階段品質成本資料。

7.研究分析與提出分析報告。

8.檢查並改進品質成本（如品質系統稽核、產品品質稽核等）。

9.審核品質成本目標（如定期審核品質成本目標與修正品質成本目標）。

■社會責任

結合社會責任與公民義務之過程，基本上和組織考量提升其品質是同樣的流程：「必須先瞭解顧客之需求與期望，再進而轉為組織之願景、任務與目標」。

組織之利益關係人中之社區居民，其實包括了組織與員工在內，因此必須格外關心組織所在之社區有關應盡之責任與義務，強制區分工作與家庭、企業與非企業之活動已為過時之理念，新的管理模式在二十一世紀全球化趨勢之最新理論乃是除了保護生產基地所在區域之環境之外，尚應能回饋地方，也即對於員工在社區與組織內之角色，及組織在社區所扮演的角色，均宜採取更宏觀的立場，做一個良好的企業公民，在此一理念下，組織要聆聽與回應社區更廣泛之需求與期望，也即企業要將當地作為自己的家鄉，不只是利用當地創造利潤及聘僱當地居民而已，更需要將利潤之部分回饋地方，如此一來，社區帶予企業利潤，企業協助社區發展，這就是企業為員工謀取的最佳福祉。

■生態平衡

企業以生態效益（eco-efficiency）理念，主張以更少的資源，更少的污染，為商品／服務／活動提供更高的價值，為此企業須掌握市場變遷之脈動，以更公開、更透明、更創新、更務實的態度和作法來開發新商品與新技術，並強調供應鏈的整體革新，則日後將更有條件以獲得社會的認可與市場的支援。

二十一世紀國際化地球村之概念，人們似乎也應在多元化之品質定義加入一些新的思維向量，至少包含環境保護議題上採取矯正預防之措施，並進一步協助社區、政府將一些環境之不確定性風險予以因應與控制，如

此才能顯示系統性的品質概念——環保與商品責任之新思維向度。

■訂單贏家

　　T. Hill（1989）提出訂單贏家準則（Order Winner Criterion; OWC），此一策略重點乃在於專注找出訂單，則該組織之策略架構必能以取得訂單為主軸，予以進行其「產、銷、人、發、財、資訊、時間」各項策略之規劃。例如某家觀光農場若以OWC來規劃其服務品質策略之架構（如表12-2），此架構關鍵即在於將農場之業務範圍區隔成數個小市場，並在每一個市場中找出一套OWC，而將組織的市場予以訂定清楚，並於各個市場中選出銷售之商品／服務／活動，如此將可進行市場之銷售預測及服務作業策略。

■時間管理

　　策略品質規劃進行之中，有關達成組織之商業活動目的所需之時間及

表12-2　休閒觀光農場之服務品質策略架構

組織目標	行銷策略	商品競爭優勢	服務作業策略	
			服務過程焦點	主要服務系統
成長策略	商品與市場之區隔	價格優勢	服務作業流程	各項服務作業管理系統之程序與標準
生存策略	商品之寬度與深度	品質優勢	服務作業流程	各項服務作業管理系統之程序與標準
利潤策略	商品組合	活動之體驗價值商品使用價值	商品提供過程及活動進行過程	各項服務作業管理系統之程序與標準
投資報酬策略	大量行銷與大眾參與活動	創造需求優勢	商品／服務／活動進行與提供之作業流程	各項服務品質管理系統
創新策略	商品與市場之重新定位	商品／服務／活動之品目與品項	商品／服務／活動進行與提供之作業流程	各項服務品質管理系統

其持續改進之速度乃是兩大重點，品質改進在休閒產業中乃是相當重要的，而其持續性品質改進更是一個相當冗長的過程，其需要資源與時間的承諾，而休閒參與者對此一冗長之等待乃是無法接受的，所以時間乃是休閒組織要達成品質改進與品質符合顧客要求的一個重要考量因素。

休閒組織在進行品質之策略規劃時，應能將其品質學習時間、品質改進時間予以明白的標示，並加以宣導予全體員工執行，惟要能將其品質改進方案落實推展則須在各作業流程之中建立查核管制點，定期予以查驗執行狀況，方能達成最佳的品質改進效率。

(二) 策略過程

策略過程乃指在策略中之變數、定義、要素及品質理念與思維等策略內容予以在組織內部加以發展之過程或流程。在策略發展之過程中可以參酌S. Thomas Foster（2001）所提出的強迫選擇模式（forced-choice model）來探討（如圖12-1），本項模式的策略規劃乃在於強調整合式之品質策略規劃，據Foster所提之方式，乃組織中組成一個品質管理小組（約六至十二個管理階層人員）進行組織評估以診斷其組織之優缺點，並進行競爭環境

組織所處位置	環境情勢分析
1.組織任務說明	6.廣泛之經濟假設
2.財務性與非財務性組織目標間 　之相互關係	7.法令規章與規範
	8.核心技術能力
3.組織競爭之優勢與劣勢	9.組織之市場機會點與威脅點
4.組織營運目標與預測	10.明確的競爭策略
5.組織未來之營運發展計畫	

11.策略選項與執行策略選項所需之
　行動計畫（含應變計畫在內）

圖12-1　Foster的強迫選擇模式

資料來源：S. Thomas Foster著，戴久永審訂，《品質管理》，智勝文化公司，2002年，
　　　　　p.165。

休閒產業
經營管理

分析以瞭解與確立組織之相對市場地位，如此執行管理階層依此建立其品質發展策略，並交由品質管理小組執行有關品質議題（如表12-3）。

表12-3　強迫選擇模式之策略選項選擇步驟

步　　驟	主要進行作業簡述
1.任務敘述	執行長對行政主管小組提出作為工作文件的任務說明，其可開放修改與討論。此小組將討論公司的品質相關任務，且整合品質相關語彙（包括品質的作業定義）與目標，並將其納入任務宣言。
2.財務與非財務目的間的相互關係	除了採用和討論財務目標外，小組也會探討品質的財務議題（如品質成本），以及記錄品質與財務結果間明顯或不明顯的關聯性。
3.優缺點說明	小組經討論而找出作業中的重要優、缺點。而在品質方面，須找出造成品質問題、系統失敗、溝通問題及其他問題的主要因素，並經由小組投票決定優先順序，再以相同的程序找出品質的優勢。
4.營運預測	使用財務預測以瞭解資源的限制；評估及量化品質改進對財務資源的貢獻。
5.主要的未來計畫	審查目前進行的計畫，並評估這些現有計畫改進的想法、不符合預期之處和未來計畫潛力，但這會限制了選擇性。例如，對持續改進方案的長期承諾可能會限制組織重新設計的選擇（如再造工程）。
6.廣泛的經濟假設	為了進行環境評估，行銷主管或經濟學家須提出在策略規劃背後的經濟假設。而之前討論過的經濟因子便是能在市場中贏得訂單的重要品質議題。
7.重要的政府與法律議題	由法律部門提出已出現的法律議題，而品質相關的議題則包括環境議題、產品可靠度、安全和員工關係。
8.主要的技術力量	本步驟係討論影響品質的技術，它包括公司內的研究與發展及外部出現的新生產技術；這些技術必須以瞭解多項作業變數間互動的系統觀點來討論。
9.重要的市場機會與威脅	小組會議進行時會提出的一些問題如「新產品或現有產品的機會為何？」「品質在贏得訂單準則中扮演的角色為何？」及「對未來品質相關期待最可能的變化為何？」
10.明確的競爭者策略	找出主要競爭對手，並評估每一個競爭策略。而此競爭情報係蒐集自業界中最好及世界級公司的標竿學習，繼而找出品質管理方式，並評估其適當性與優、缺點。公司可以這項評估為基礎，來確認經由品質改進過程後所能獲得的潛在競爭利益。
11.策略選項	隨著重要的財務、行銷與作業策略的發展，品質策略的目的是要找出弱點加以改進成為優點，並利用缺口分析以排定品質重點的優先順序。

資料來源：S. Thomas Foster 著戴久永審訂，《品質管理》，智勝文化公司，2002年，p.65。

二、品質方針與品質目標

(一) 品質方針管理

　　一個健全而能持續經營的企業／組織，有其企業／組織願景、經營理念與經營目標，為實現企業／組織之願景，高階管理階層應建構一套完整系統，使組織內各部門能相互溝通與合作，共同傾力合作為實現目標而努力，方針管理乃為達成此項目標之管理工具。

　　方針管理源自於日本，美國稱之為 Hosin Management 或 Policy Management，其意義乃指組織依據其願景、經營理念與經營計畫，而制定該組織之各階層年度方針與主管方針，而據以謀求組織所有員工之參與，作重點式追求其經營目標的一連串活動，其乃為組織品質管理之重要部分，用以確保品質改進活動在組織中作有系統與持續性的進行。

1. 方針管理流程乃是經由檢討（C）→行動（A）→計畫（P）→執行（D）→檢討（C）→行動（A）→……等一系列的 PnDnCnAn 管理循環予以達成組織之願景與目標。
2. 實施方針管理之三要素：
 (1) 方針課題之選擇乃由特定部門自其組織政策或其他高階層政策中得之，其乃為部門政策實現改進之主要課題。
 (2) 方針目標則由方針課題所界定活動之要求達成之目標或結果。
 (3) 方針實現達成的策略方法。
3. 方針計畫：
 (1) 組織全面展開方針計畫，並由最高管理階層召集全體員工公開宣布其組織之年度方針計畫。
 (2) 以管理工具（如電腦、統計技術……）管理方針計畫實施項目與展開之項目。
 (3) 定期檢討方針計畫實施之結果狀況如何。
 (4) 訂定組織中期（一～三年）及長期（三～五年）組織目標。
 (5) 中長期方針計畫異常改進，列為次期（季或年）組織全體品質

管理之目標。

（二）方針管理展開

■如何制定方針

1. 決定方針主題：此些方針主題乃為組織高階部門或組織的方針中所擬定之項目、所屬部門之建議及其他平行部門的要求、往年曾遭遇到的難題、顧客需求之改變或新產品／新技術／新系統之引進而發生之問題、往昔成本、品質、效率、交期與服務方面之問題尚未改進者及特定部門必須說明之其他項目等。

2. 設定目標：設定之目標必須具有可衡量之指標，而此些指標乃為管制目標達成之成果（包含時程）。

3. 擬定策略行動方案：組織目標／策略／行動方案→部門目標／策略／行動方案。

4. 方針展開：組織／部門主管須考量本身之課題及規定要如何去進行之行動方案，方針展開之行動方案及方針檢核乃是必須注意與掌控者。例如：實際執行者，必須對其施行項目有充分之認知與接受、細部行動方案必須由執行責任人參與制定或管理階層必須輔導他們制定、執行者施予教育訓練，並賦予權利與必要資源以協助其順利完成目標等。

■方針計畫分類

諸如組織基本方針、中長期方針與年度方針，及董事長總經理方針、各事業部方針、各部門方針、各單位方針與個人方針等。

■方針管理稽核

1. 戴明品質獎委員會之方針管理稽核重點為：

（1）經營、品質及品質管制方針。

（2）決定方針的方法。

（3）方針內容的妥當性與一貫性。

（4）統計方法的應用。

（5）方針的傳達與貫徹。

（6）方針及其達成程度的考核。

（7）長程計畫與短程計畫的關聯性。

2.方針目標的稽核重點為：

（1）有無確立有關經營及品質方針、品質目標？

（2）有無確立有關品質與品質管理方針、品質管理目標？

（3）如何訂定？依據何事確立？

（4）如何推進方針目標？

（5）對於實施何種方針目標要如何推行？

（6）對於結果與成效的檢測評價，要如何擬定與規劃？

（7）有無採取適當的推展活動？

（8）對於方針目標計畫之變更要如何處理？

（9）年度計畫與中長期計畫進展狀況如何？

（三）方針／目標管理的PDCA體系

方針／目標管理之PDCA體系歸納整理如表12-4所示。

■品質管理目標之設定

1.目標設定的步驟：

（1）上級的目標與方針的標示，須由上級明定目標及方針，然後下屬循此決定自己的目標。

（2）先討論及調整，於確立縱向的體系之自己的目標時，應與橫向的關聯人員充分討論。

（3）目標之設定及登記，應能達成個人目標為設定基準，同時須能與上級之目標具有關聯性，而且以重點成果為導向。

（4）目標之檢查、討論及決定。

（5）目標之整理，並應再檢查是否合於整個體系（目標體系圖，有利於檢查之用）。

2.品質管理目標設定的重點：

（1）應與上級目標有關聯。

表12-4　方針／目標管理PDCA體系

階　　段	管理重要	管理循環體系
第一階段： 組織目標設定	S1：現況分析（Where we are） S3：擬定短期中期經營目標（Where to go） S3：規劃達成經營目標之行動方案（How to go） S4：檢討行動計畫與行動方案之貢獻與關聯性	Plan
第二階段： 主管目標之 展開	依經營目標展開及行動計畫方案展開將上一階層的行動計畫／方案展開到次一階層之行動計畫／方案。	Plan
第三階段： 經營目標行 動計畫／方 案	將各級（組織、事業部、部門）經營目標之責任者，目標管理項目、目標值、實施進度等作成行動計畫／方案。	Plan
第四階段： 編製預算	行動計畫／方案執行之經費與利益預算目標。	Plan
第五階段： 經營目標之 實施	分爲直接部分、專案與專題部分、小團體可實施部分。	Do
第六階段： 經營目標之 稽核與持續 改進	透過內部稽核，經營診斷予以審查，並經由審查會議予以確定未達績效指標之改進與矯正預防措施及成效追蹤之審查。	Check Action

資料來源：吳松齡，《國際標準品質管理之觀念與實務》，滄海書局，2002年。

（2）重要的目標數目不要超過五個。

（3）選定的目標要評估其重要性。

（4）目標須將達成成果具體地表示。

（5）目標只要努力即可達成。

（6）目標要考慮到長期與短期的均衡。

（7）目標應以最適當的水準爲考慮依據。

（8）以共同目標來互相聯結。

3.目標設定的方式：

（1）目標由上而下：由整體目標開始，然後由上而下依序下去，整體目標在各部門負責人階段，分割成部門主管應達成之目標，

然後部門主管的目標再分割成其屬下，如課長應負責的目標。

（2）同一管理階層，原則上是由直線部門到幕僚部門。

4.目標具體化、定量化的方法：

（1）步驟：

‧整理出重要的目標項目。

‧選定目標項目。

‧決定評定項目（目標之具體表示）及決定達成基準（達成度）。

（2）目標具體化與定量化：

‧改進目標（本身職務處理之改進為目標）。

‧共同目標（以直線部門的目標作為共同目標）。

‧程序目標：以工作的程序作為目標。

■品質管理目標達成之管理

上級的管理是包含整體性而達成者，本人則要自我統御來自我管理。

1.上級的管理：

（1）支持的態度。

（2）關聯目標的整體性調整。

（3）圓滑的溝通。

（4）自我統御並非放任。

（5）權限之授權。

2.達成者本人的自我統御：

（1）達成目標的方法可自由裁量。

（2）由自我統御而自我啟發。

■品質管理目標實施成果評價

1.達成結果的測定與評估：

（1）測定的方法：目標達成的測定，由完成當初設定目標所得之成果來加以測定。

（2）評價之方法：達成度測定之後，其結果應由上級人員加以評價、判定。

2.自我反省的指導原則：

（1）自我反省而自我啟發：目標達成之測定，先由達成者本人自行測定，並據此做自我判定、自我反省，藉以啟發自己的潛能，尤其目標未能達成時，必須探究原因之所在，加以改進。

（2）上級的指導：上級做完評定之後，再度與部屬深入對談，如果上級的評定與部屬的自我判定有差異，更應該互相檢討，直到相互完全瞭解為止。

三、品質經營以建立品質文化

企業結合「人力、原料、土地、資本、設備、管理、資訊、時間……」等多項生產要素而組成之組織，經營企業之主要目的為達成企業之共同目標。組織經營企業，首先要能夠創造顧客與服務顧客之後，則要讓顧客滿意，因此以往之經驗累積及不斷汲取新知識、新技術，並創新管理功能與概念，乃是革新經營理念之有效方法。

時下之高階層經營者與管理者為因應革新經營理念，以嶄新的管理模式來經營組織與管理組織之品質，故其對品質之經營重點也轉換為重視品質報告、分析品質成本、利用品質資訊、透過品質管理系統來經營與管理其組織，並且將品質管理與整體之經營計畫利潤計畫相結合。

品質文化是組織內所發展的共同品質行動、信仰和價值觀系統，以引導組織成員有關的品質行為，簡言之，品質文化乃是人類有關於品質的習慣、信仰與行為。而一般所謂的優良品質所追求之目標，大致為發展技術與製程以為提供予顧客所需要之商品或服務，及發展以品質為組織主要目標之文化。

品質文化並不是一成不變的，惟其改變乃是需要提供良好的品質意識、高階管理階層的強力支持、員工的自我發展、組織的適度授權，員工的參與和組織建構有一套完備的激勵制度等，得能將組織之品質文化與品質組織加以整合時，該組織之品質文化將會改變，惟改變難免會遇到抗

拒，然而推展TQM時，管理者不僅要注意全面品質管理所帶來的技術利益與管理利益，尚且要對於因而改變組織之品質文化的衝擊與抗拒排斥要加予關注，否則要改變品質文化不成反易使組織發生向下沉淪之質變危機。

（一）品質經營

戴明博士曾說過：「品質是董事會製造出來的」，所以品質責任應在組織的決策層，所以Quality Management應該譯為品質經營，因品質之理念源自於決策，非經營不能及於組織之全面（如圖12-2）。

品質管理的推行，先由高階經營管理階層開始，從決策品質、事務處理品質及本身之品質開始進行管理，進一步以高階經營者與管理者之以身作則，藉以引導組織內各部門各單位主管與從業人員全力推行品質管理與品質管制之有關作業程序與標準，進而形成組織之品質文化。

■品質經營過程

各級主管瞭解品質經營之方法，並能追查品質管理系統中之異常事宜，使品質經營成為具體有效的行動管理方案，高階經營管理階層能確切認知品質的重要性，進而指導所屬各級主管對品質之認知，並協助與指揮各階層品質管理責任人員參與組織之品質方針、品質目標與品質管理方案

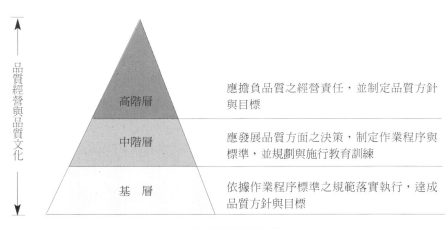

圖12-2　品質經營與品質文化

資料來源：吳松齡，《國際標準品質管理之觀念與實務》，滄海書局，2002年。

之討論與擬定，使組織成長茁壯以達到永續發展。

　　品質經營與品質管理工作，若是缺少高階經營與管理階層之指示與支援、配合，真是有可能無法推展開來的，因此組織之高階經營與管理者，應瞭解實施品質經營與品質管理之前的準備工作是那些？並要瞭解如何負起推動之責任與督導品質改進作業之進行。

■國品獎評審項目與TQM之品質經營模式

　　茲以圖12-3說明國品獎評審項目與TQM之品質經營模式之應用原則：

1.第一欄乃為Plan之階段，為最高經營管理階層親自領導，並運用方針管理與設定工作目標之後，交由事業部或部門展開行動計畫與行動方案，並設定品質績效指標。

2.第二欄為Do之階段，將各事業部或部門之行動計畫與行動方案之展開執行之行動階段。

3.第三欄第四欄為Check之階段，為監視與量測品質績效指標，作為檢討與構思修正改進之品質管理方案。

4.Plan→Do→Check之後，若其品質績效未達成目標時即應採取改進、革新、創新等矯正預防措施以力保組織永續經營之能力。

■堅持品質經營原則

1.Malcolm Baldrige美國國家品質獎所訂Baldrige標準之特色：以顧客為重心，將顧客滿意融入內部作業程序，激勵員工為共同目標努力，務實管理，創造長程計畫不斷追求進步，事前預防勝於事後補救，力求組織更具彈性及迅速應變能力，在組織外部尋求和供應商、顧客或其他組織之合作機會，並時時觀摩優秀組織的表現，負起企業的責任，對結果作評估與檢討。

2.品質管理觀念的發展：人力資源與品質管理緊密結合、設計決定品質、品質管理與作業管制緊密整合、品質與顧客滿意緊密整合、品質由整條供應鏈共同保證。

■品質的堅持

1.企業／組織以獲取利潤為原則與經營之目標。

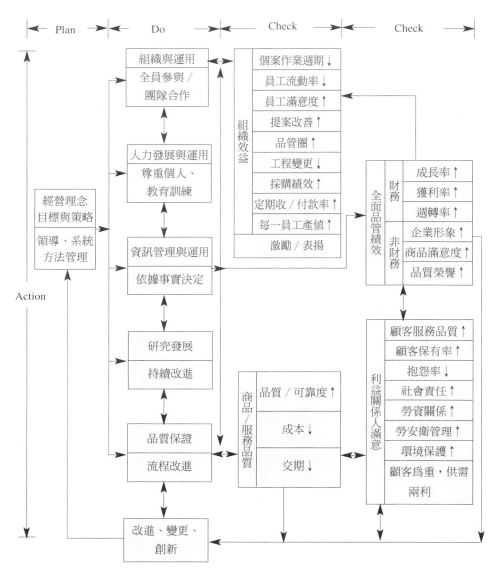

圖12-3　國品獎評審項目／TQM之經營模式圖

資料來源：林公孚，〈品質經營有妙方〉，《品質管制月刊》，1998年10月出版，p.37。

2.利用5S（整理、整頓、清潔、清掃與教養）進行品質改進與組織體
　質之向上提升。

3.利用QC七手法（新QC七工具與舊QC七工具）作為品質異常資料蒐
　集分析，以擬定採取改進對策。

4.落實推行ISO9001（2000）邁向TQM。

5.引用QS-9000所提出的八個要點如下：

　（1）Use Team Approach（利用團隊方式進行）。

　（2）Describe the Problem（描述問題）。

　（3）Implement and Verify Interim（Containment）Actions（實施與確
　　　認預訂的遏止對策）。

　（4）Define and Verify Root Cause（定義並確認真正的要因）。

　（5）Verify Corrective Action（確認矯正措施）。

　（6）Implement Permanent Corrective Actions（實施永久矯正措施）。

　（7）Prevent Recurrence（避免不良再現）。

　（8）Congratulate Your Team（恭賀您的團隊）。

（二）品質文化之建立

■建立與維護品質意識

　　建立品質意識乃需要溝通網路將組織之品質理念傳達予組織內全體員
工，而此等品質理念宜建構在顧客為重、持續改進與全員參與等理念之
上，溝通網路乃透過組織不同階層之溝通語言——高階管理者大多使用財
務語言（諸如收入與成本等金錢為衡量品質之單位），低階管理者與非管
理者大多使用商品語言（諸如與商品有關之商品語言），中階管理者則兼
及高階與低階之語言。同時以實施TQM需具備之技術與知識作為實施維護
品質意識之技術，以為宣傳品質理念予組織內全體員工，達到強化全體員
工之品質意識，進而建立與維護品質意識，達成改進品質的組織與員工之
品質目標。

　　一個企業體組織之高階管理者有必要具備危機感（crisis consciousness）
與領導力（leadership），以發揮push與pull之功能，以激勵該組織之內每一

位員工能為品質流汗，此處之push（前推）泛指危機感由後面把其員工往前推，惟其領導者此時應站立在前面，將每一位員pull（拉向）同一個方向，此即經營者之領導力。

企業環境之中，不論是現在或未來，危機感依然是TQC/TQM的原動力，上自高階層、中階層與基層主管，甚至於下至全體從業員工，對於其組織所面臨的危機感仍可獲得相當程度的共鳴與動能，但是要達到全體員工不論是管理者、幕僚或從業員均有所深刻體驗與共鳴，則需要組織之各階層主管經由其高階經營管理者之Pull，方能有所認知與體驗，進而產生品質共識之意識。

當然組織之願景（vision）、任務（mission）、目標（target）也是TQC/TQM之原動力，也必須要讓組織之管理者、幕僚與從業員工，全體均能為品質之目標流汗才能達成組織之願景、任務與目標，而此也是Push-Pull模式。

品質意識之建立，是需要流行的，因為品質的敵人乃是自滿自大，品質是需要具有危機意識的，品質需經由組織之各階層主管與全體員工共同去經營的。

■ 高階管理階層的強力支持

TQM的實施四大支柱為上級領導、顧客為重、持續改進與全員參與，而高階管理者之強力支持乃為實施TQM的一切關鍵所在，一個組織需要卓越的領導及高階主管之培育各層級管理人員之領導才能，而TQM無法靠高階主管之命令有以達成，乃需要高階主管的承諾及品質上的領導，大致上高階主管為組織之品質建立策略並透過其卓越的領導，認清組織與顧客之需要，設定品質目標，而讓員工能做好本身的工作並能有所獎賞與回饋。

■ 員工之自我發展與組織之授權

組織在推TQM時，大多藉由外部專業顧問團隊之協助建構與推行，然而組織要能實現TQM之效益，宜能對於和外部專業團隊合作之認知，而確認如下之認知：維持組織本身之自主性與自主PDCA，外力之Pull-Push乃為導引組織之力量，所建構之管理系統須切合組織本身之需要，要能自主維持與持續改進，須走出自主建立具有組織文化特色之品質經營優勢。

組織透過獎賞以激勵員工，透過工作設計使其各階層之屬員得以達到自我控制，管理階層利用工作設計將工作擴大化或工作豐富化，使員工自我控制能力加大，使工作更有效率。

組織理念之授權，乃是建置組織之自我管理團隊之前奏，而使各階層人員有不同的技能與權力去執行其本身負責之工作計畫及監督其執行成效。而所謂的自我管理團隊乃指一群人在一起擔負Plan-Do-Check-Action之活動，使其工作之目標得以完美達成，且其各個成員，均可以就其工作進度安排、任務分派、技藝之訓練與績效評量等一系列PDCA之工作品質予以掌控，力求達成其組織目標與品質目標。

■授權員工參與並訓練員工

組織之品質計畫與活動要能順利地執行，乃需要大量的訓練，員工經由參與組織的品質活動，可以獲取相當的智識與解決問題之能力，進而促進員工與組織之共同發展，同時藉由員工之參與，得予剷除品質經營與革新創新品質之障礙，修改破壞組織變革之願景的體制或結構，鼓舞員工冒險和創新品質理念與持續改進之行動。

組織要授權全體員工參與品質經營與品質計畫制定與執行，因而全組織全體員工同步開始，同步從合宜之各部門各單位與各人員之起點開始紮根，組織並應針對各部門各單位之各階層人員施予不同的教育訓練（如表12-5），以培育具參與與執行之能力。

■獎賞與激勵

　　1.表彰（recognition）：公開承認其具有高績效或高貢獻度。
　　2.獎勵（reward）：如加薪、獎金、升遷……。

■持續改進

品質文化因時間而有所變化，然無法於短時間之內建構完成其組織之品質文化，乃需要持續改進方能在不斷變遷下的激烈競爭環境之中存活下來，甚至茁壯及改進組織之體質，如此方能建立組織之品質文化。

作業標準之制定應站在從業人員的立場去撰寫，同時撰寫文詞要盡可能以通俗白話，甚至可配合簡單的示意圖，簡明扼要的表達，同時發行之

表12-5　教育訓練參考表

序	訓練課程	管理階層		基層管理人員							從業人員
		高階	中階	品管	行銷	生管	製造	資材	研發	財務	
1	品質認知及商品品質標準	●	●	●	●	●	●	●	●	●	●
2	基礎品管工具認知及應用	●	●	●	●	●	●	●	●	●	
3	高等品管工具認知及應用	●	●	●							
4	品質管理策略規劃	●	●								
5	本職應具備之知識與技能	●	●		●	●	●	●	●	●	
6	職業安全衛生與工業減廢	●	●	●	●	●	●	●	●	●	●
7	ISO品質文件與系統應用	●	●	●	●	●	●	●	●	●	
8	品質異常解決對策處理	●	●	●	●	●	●	●	●	●	●
9	品質程序與品質動機	●	●	●							
10	品質設計領域	●	●	●					●		
11	組織管理與職權責任	●	●		●	●		●		●	●

資料來源：吳松齡，《國際標準品質管理之觀念與實務》，滄海書局，2002年。

時應透過工作教導方式，讓作業人員均能充分的瞭解，必要時請作業人員簽章確認，以期使作業人員確切瞭解而能依照此一務實作法來實施。

在商品／服務／活動之製造或提供時，即應遵行作業標準之習慣，並且要培養改進之習慣（如降低成本、提高品質、改進工作環境、提升生產效率、降低客訴與退貨等），改進之過程中，手法之運用要依需要來使用，不宜套用公式，而是要體會手法運用，在改進或解決問題之時，應靈活運用手法，不要太執著於公式化。

改進養成習慣，則品質文化之建立自然易於建立，而透過遵守作業標準及不斷改善持續改進之習慣，以$P_1 \rightarrow D_1 \rightarrow C_1 \rightarrow A_1 \rightarrow P_2 \rightarrow D_2 \rightarrow \cdots\cdots A_n$之循環，使組織達成建構其優勢之品質文化與達到永續經營之目標。

第二節　酒店會議產業休閒活動品質管理

會議產業主要是經由大型會議（尤其是國際會議），來帶動當地區的觀光、航空運輸、飯店、會議公司以及展覽等相關產業的經濟成長。而在

辦理一項成功的會議時，大多需要安排休閒活動，以為促使會議之進行順暢成功，及讓參與會議者能經由此些休閒活動帶來和參與會議者間的互動交流，如此的會議產業之組織經營管理階層必須妥為規劃與管理有關的文化性、旅遊性、娛樂性、休閒性與增長競爭性的休閒活動，而此等休閒活動之管理乃涵蓋休閒活動內容之設計與會議設施、會議活動組織管理與品質管理等項目。惟會議產業大多由酒店所承辦，所以會議產業之休閒活動也為酒店的主要收入來源之一，酒店因吸引參與休閒活動與會議之辦理，勢必充實其設施，如酒店之旅遊、會議、休閒等方面之軟體與硬體設施。

一、酒店會議產品的組合

會議產業之類型也會影響到酒店之設施，所以酒店產品也是會議產品的基礎，酒店產品乃由會議組織提供，予滿足會議參與者之需求與期望之服務，所以酒店產品乃為滿足會議參與者之使用價值之需要及心理上的需求，為其提供予會議組織與參與者之服務的酒店組織經營目標。

(一) 酒店產品

酒店產品之硬體部分應包括客房、餐廳、酒吧、會議廳、功能廳、娛樂與會議場設施等，其軟體部分則為其提供之服務，包括服務內容、服務方式、服務態度、服務速度、服務效率與服務品質等，當然酒店組織之形象與收費水準也會構成其酒店產品之一部分，其產品之構成分析如下：

1. 酒店規模：酒店的規模、樓層數、占地面積、最大接待人數等。
2. 酒店設施：各項設施之規模、數量、型態與類別、格局與布置、建築、裝潢、新舊、氣候、市場地位、產業吸引力等。
3. 酒店位置：交通方便性、附近之休閒處所、附近之產業狀況等。
4. 酒店客源：那些目標顧客？（如公務人員、商業人員、家庭度假、旅遊團隊、基層階層民眾、中產階層、會議客人等）。
5. 營業情形：繁忙時間與清淡時間（指季節、月份、週別、時間）。
6. 酒店氣氛：寧靜高雅、商業性、價格高檔昂貴、娛樂輕鬆等。
7. 酒店建築：停車設施、餐廳、客房、公共設施、會議服務之面積大

　　小與安全性、方便性、格局等。

8.酒店裝潢：典雅、清幽、熱鬧、熱情、柔和等。

9.服務品質：服務人員之水準、技術、教育、專業、效率、禮儀等。

(二) 酒店會議產品

　　會議產品大多是依據會議活動之特徵與需求來設計與提供，其產品之構成必須要能夠展示酒店之特色與形象，才能提供滿足會議組織之需求與期望，而酒店會議之產品可簡述如下：

1.會議室：會議型式不同其要求之會議室空間自然也不同，所以會議室之空間大小、會議室面積大小、會議室之設施裝修裝飾特點與功能、會議服務（會議前之服務、會議中之服務）及會議場地成本等，均是會議組織前來利用與租用之考量要素。

2.會議設施與服務：會議組織經營管理階層應考量與準備之會議器材與設施，諸如：會議室之規劃設計與裝潢、會（議）場之裝飾（鮮花、植栽、地毯、簽到與指示牌等）、會（議）場禮儀、接待與攝影等服務人員、樂隊表演、標準會議設備（如掛紙板、白板與筆、便條紙與鉛筆、演講台、投影設備、螢幕、雷射筆或指揮棒、麥克風設備、移動舞台）、特殊設備（如同步翻譯系統、多媒體投影機、大螢幕放影機、電子書寫板、專業音響系統、錄影機、電視機、遙控幻燈機等）。

3.餐飲：餐飲服務乃為會議之籌辦能力之象徵，其餐點可分為冰水茶點和正餐（如自助餐、宴會、雞尾酒會、客房餐點服務、外賣等）

4.客房：客房大致上分為單人房、雙人房、套房、複式套房、連通房、行政套房、總統套房等，惟客戶中之基本設備與用品（如表12-6）及客房之其他專案性服務（如長途電話、小冰箱中酒精類與非酒精類飲料、洗衣服務、送餐服務、開啟鎖碼頻道、網際網路、遺失損壞用品服務與賠償、morning-call服務等）。

5.禮品：會議組織委託酒店業者代訂禮品贈送與會人員。

6.商務中心：商務中心需要提供優質與個性化服務，諸如：上網服務、翻譯服務、行政秘書服務、替顧客手機充電、數位化設備之增

表12-6　客戶用品（範例）

大肥皂	沐浴用浴巾、浴簾	原子筆或鉛筆	馬桶	浴缸
小肥皂	沐浴用浴袍	咖啡包	小冰箱	購物袋
洗髮精	拖鞋	茶包	梳子	落地燈
洗面乳	鞋拔	茶杯	面紙	鏡子
沐浴乳	行李架	漱口杯	安全指南	牙刷
髮套	留言本或記事本	打火機或火柴	電話、電視	垃圾桶
棉花棒	服務指南	煙灰缸	水壺或熱水器	垃圾袋
衛生紙	早餐卡	檯燈、床頭燈	腳踏墊	酒精飲料
洗臉用毛巾	信封信紙	刮鬍刀	地毯	非酒精飲料

值功能服務等。

7.娛樂：如室內休閒類（如歌廳、舞廳、酒吧、棋牌室、電動遊戲、立體電影院等）、保健運動類（如美容美髮、SPA按摩、保齡球、撞球、乒乓球、健身中心、室內游泳池、迷你高爾夫、室內攀岩等）、室外游泳池、網球場、市區觀光購物等。

8.交通：停車場、車輛出租、航空票務代購、機場碼頭海關接送服務等。

9.商場：可出售日用品、工藝品、珠寶、名牌精品專賣店等。

二、會議休閒活動規劃

　　休閒活動乃是會議組織應行妥適予以規劃，以為會議進行得以順暢成功與增加參與會議者互動交流機會，以吸引會議者參與該組織所辦理的會議活動，進而與酒店組織互為共生共榮關係，事實上會議組織辦理之休閒活動乃為會議組織與酒店組織的一項重要收入來源，所以會議休閒活動之規劃乃為該等組織必須妥適規劃者，至於會議休閒活動之內容選擇與規劃則分述如下：

（一）會議所在地之旅遊休閒活動

　　參與會議者往往把在會議舉辦所在地之旅遊休閒活動也列為其參與會議的一項重要目的，所以會議組織必須將旅遊休閒活動當作其所提供之主

要服務項目。會議旅遊休閒活動之內容，會議組織應予規劃，諸如旅遊景點（古蹟、名勝）、影劇院、音樂廳、運動場、購物中心、商店街、地方特色產業與產品等，並規劃出旅遊休閒行程與路線供參與會議者選擇，而此規劃方案最好有兩種以上以利參與會議者多重選擇，惟規劃方案時必須考量到會議時間與旅遊休閒時間不能衝突且要能銜接（大多旅遊休閒時間是在會議結束之前），大多數的會議旅遊休閒方式約可分為兩大類，即購物旅遊與觀光旅遊，也有兩類混合規劃之旅遊休閒活動。

（二）會議期間的休閒活動

會議期間的休閒活動大多數為文化性、娛樂性與成長性的休閒活動，諸如：舞會（大多數為社交性或交際舞會、化妝舞會等）、卡拉OK歡唱（含MTV歡唱、DTV歡唱在內）、音樂欣賞（如藝術歌曲、東方與西方古典名曲、民族音樂、流行音樂與歌曲、地方戲曲等）、戲劇觀賞（如西洋歌舞劇、東方戲曲、地方戲劇、默劇、話劇等）、舞蹈欣賞（如民族舞蹈、街舞、鋼管舞、交際舞、土風舞等）、娛樂活動（如參觀欣賞時裝、內衣與泳裝秀、美髮與美容表演、模仿秀、演講、品茶會、品酒會、音樂會、餐會、陶藝展、書法美術展、惜別會、聯歡會等），此些活動主要為調劑參加會議者之會議緊張心理與生理，使與會者能在會議中保持旺盛精神與體力，進而使會議成功完滿。

（三）提供參加會議者之親友的休閒活動

因為對於一個會議行程超過一天以上之會議往往會是好友或家屬共同參與旅遊的時機，所以參加會議者若有攜伴參加時，大多會提前到達會議地點，或是延後離開，以利與親友共同參與休閒活動，會議組織與酒店組織應溝通協商，將其親友之食宿與娛樂妥為規劃並提供其服務等，此些服務均視為會議服務之範圍，而其服務項目為：

1.文化性休閒活動，如：觀賞戲劇、舞台劇、音樂會、電視劇與電影等；參觀動物園、植物園、美術館、博物館、工藝館與生物館等；遊覽景點、名勝、古蹟、寺廟道觀等。

2.娛樂性休閒活動，如土風舞、民族舞蹈、球類活動、棋藝活動、休閒運動等。

3.學習性休閒活動，如工藝製作DIY、農產品加工DIY、商品加工DIY等。

4.兒童的休閒活動，如遊覽公園、動物園、植物園與生物館等。

5.其他的休閒活動，如健身、美容、美體、SPA按摩、演講比賽、競技活動等。

三、會議休閒活動管理

（一）會議休閒活動的流程管理

會議休閒活動一般均安排在會議期間，所以不能將活動時程安排過於緊湊，也不宜安排過於鬆散，且大多把較熱鬧之節目安排在後面。為使酒店會議休閒活動順利圓滿，對於會議休閒活動之日程與行程安排必須妥為規劃。例如：休閒活動之場所與活動過程內容必須確定；活動進行之時間要能掌握在前段時間儘可能安排緊湊些，而在末段時間則宜較鬆散；活動進行過程宜列出時間序列計畫；活動進行期間要準備好備用藥品、休閒活動地點之導覽、摺頁或資料等。

（二）休閒活動之安排

1.活動前之準備：諸如必備物品（茶水、紙杯、餐點、嘔吐袋、胃藥等）；清點名冊以確實掌握人員動態；若氣候變化時須備妥雨具或通知參加活動人員自備雨具；行程計畫（如路線、時間、地點、參與人員名單）；標誌、擴音器與哨子、預防毒蛇野獸器具等。

2.活動出發時：導遊／導覽人員須作本次活動目的、時程、路線、預計停留時間與集合時間及歡迎詞等的宣示與報告。

3.活動進行時：沿途景點名勝古蹟等天然與人文景觀介紹；目的地之特色、概況與傳說或典故之介紹；活動進行方式、時程與注意事項等。

4.活動結束時：祝福、道謝與珍重再見等。

5.其他：緊急傷病送醫救護、天候地形緊急事故之處理與應變等。

（三）休閒活動的溝通與協調管理

　　會議組織、酒店業者、參與休閒活動人員三方面，應確實作好溝通協調機制與保持管道暢通，尤其會議組織與酒店業者更要作好溝通協調管理，以為提供參與休閒活動人員滿意之服務，並且要使參與者有深切之休閒體驗價值與效益，如此才能使會議與休閒活動之舉辦順利與滿意，尤其緊急事故之處理與應變更是要保持溝通協調之管道暢通。

（四）休閒活動過程之安全管理

1.休閒活動進行中對於參與休閒活動人員在生理上與心理上的協助，予以塑造歡愉快樂、自由自在的參與活動之有利氣氛與情境，如此休閒參與者方能符合其參與前之需求與期望，進而滿足於此次休閒活動之辦理單位所提供之商品／服務／活動。

2.休閒活動應從開頭一直到結束，均能依計畫進行，以提供輕鬆愉快與身心健康之商品／服務／活動，供會議參與者體驗／消費／購買。

3.休閒活動進行中必須注重安全與衛生的議題之執行，以滿足多功能多面向之顧客需求與期望。

（五）休閒活動的經費管理

1.休閒活動的經費必須符合活動前的計畫需要，而此些經費乃指交通費、門票費用、飲料餐點、不可預期的費用均應予以預測，同時預測必須建立稽核系統，以為掌握休閒活動之經費，嚴格管制其運用狀況，藉以建制服務績效查核點，以為掌握與查驗休閒活動之經費能否在計畫之額度內？只有確實控制休閒活動之經費方能符合參與休閒人員之期待，以消弭爭執與抱怨事件之發生。

2.休閒組織（會議組織）也能在此情形下，嚴格控制與管理其成本系統之水準，方能提高會議組織與酒店組織之成本控管能力，確保其經營利潤。

Smart Leisure

擦皮鞋服務藍圖（樣本個案）

在S. Thomas Foster所著之*Managing Quality-An Integrative Approach*（2001）中，提到如**圖**12-4的擦皮鞋例子中，擦鞋油很可能是該擦皮鞋服務作業過程中的瓶頸，因為也許擦錯鞋油顏色而損及顧客皮鞋之美觀，而此一差錯卻是容易導致顧客相當的憤怒與不愉快的代價。

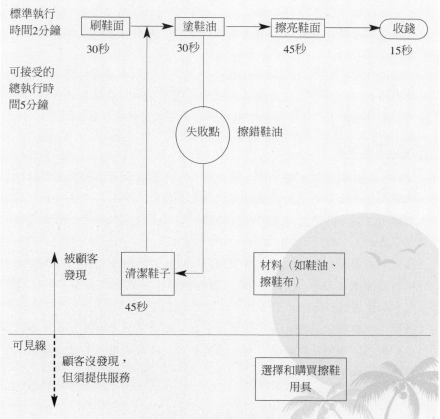

圖12-4　擦皮鞋服務藍圖

資料來源：G. Lynn Shostack, Designing Services that Deliver, *Harvard Business Review 62*, no. 1 (January-February 1984): 134.

　　S. Thomas Foster依據Joyee公司執行長Lynn Shostack所提出的服務藍圖（service blueprinting），將「過程就是服務」列為各項服務作業活動中必須確實保持每一個過程的完美性，否則將會使顧客產生不愉快，甚至會失掉顧客。

　　Shostack建議服務藍圖之發展步驟為：（1）定義過程並繪製成一個flow-chart，以檢視其每一項過程與環節；（2）找出可能發生失敗之過程並予以管制以防出差錯；（3）設定服務的總時間與各個過程所需的時間，妥為控制在標準時間範圍之內；（4）分析利潤與若在任一過程中失誤致賠償顧客損失及超過時間標準導致顧客不耐煩而影響之服務收入等影響。

　　圖12-4的可見線（line of visibility），線的下方易影響服務品質，是為支援服務範圍，線的上方為主要的服務範圍，在強化服務品質活動中應關注主要服務範圍之提升水準，但也不能忽略支援服務範圍。

焦點掃瞄

1. 從此一擦皮鞋個案中將可發現有些服務，乃是在進行某項主要服務行為時而衍生出來的，而此些衍生服務大多要看主要服務品質，是否為顧客所認同才易衍生另項服務／購買（如買皮鞋、鞋油等）之需求，試分析之。

2. 任何一項服務／活動之標準作業程序（SOP）均應予以建構，在此建構過程中對其服務／活動的任何流程與顧客要求之規範均應一併建立，以作為執行此服務／活動時之參考，試說明之。

3. 任何一項服務／活動大多可區分為主要服務範圍／流程及支援服務範圍／流程，休閒組織均應予以廣泛考量到，最好能製作其服務藍圖以供執行，試分析之。

第三節　餐飲美食產業促銷活動品質管理

　　就經濟事實與餐飲美食產業發展過程來看，人們外食的需求與基礎而言，可以發現外食市場乃建立在應酬需要、美食享受需要與解決民生問題需求之基礎上，外食市場在台灣每年至少超過千億元新台幣之市場規模，而餐飲美食之外食產業除了上述之應酬與美食需求之外，屬於解決民生問題的市場特色，就存在了三大特徵：簡單沒有必要餐飲禮儀（table manner）、乾淨（cleanliness）、價廉物美；此也就是餐飲美食產業有必要針對現代消費者對產業之需求與期望予以關注，並要做到品質管理重點：美味可口的餐點、輕鬆愉快的氣氛、親切週到的服務、擺脫日常的俗套、差異創新的服務及環保安全衛生的經營。

　　餐飲產業在經營管理活動之中，相當重要的是活用創意進行促銷活動，以吸引顧客上門消費，而此種吸引顧客與招徠顧客的促銷活動中，需要相當多的創意以為其促銷策略之規劃，惟在進行促銷活動之進行中，尤須注意到其促銷活動的品質管理，否則會將其促銷創意化為烏有，徒然浪費餐飲美食產業之資源。

一、舉辦促銷活動

　　餐飲美食產業之促銷活動，乃是餐飲組織為招徠顧客與歡娛顧客而進行的活動（或稱之為辦活動；event），其促銷活動大多以企劃、宣傳與廣告製造話題吸引顧客參與，並配合贈送禮品方式創造客源吸引顧客來店消費的一種促銷策略。

（一）餐飲美食促銷活動類型

　　餐飲美食組織所採取之促銷活動類型據林子寬（1990）指出可分為：演藝型（如卡拉OK、爵士音樂、輕音樂、電影、劇場、民歌……）藝術型（如畫廊、漫畫、古董……）、知識型（如書香、K書、新聞、英文會話）、實用型（如電話、洗衣、影印、照片快速沖洗……）等；而日本遠藤博之

則分為：常設性附帶舉辦活動（如利用空間之交際廣場、週日廣場等與展示型之水池、噴水、小溪、庭園式、復古式等）、企劃性舉辦活動（如短期型舉辦之活動、定期型舉辦之活動、利用區域特色舉辦活動等）。

（二）促銷活動應具備之特性

　　不論採用何種類型之促銷活動，必須要考量到促銷活動必須要能夠：具有話題性，現代新潮感，單純而不複雜，要有感官視覺效果，要讓顧客有參與感，製造顧客當最佳主角或演員效果，創意而非模仿他店促銷模式，訴諸胃覺、味覺、嗅覺、視覺與精神感覺的滿足，以幸福感與樂趣創造顧客滿足感，塑造美感的氣氛等特性，乃是餐飲美食組織推動促銷活動之必備特性，而不論作那些特性與類型之促銷活動最重要的是誠信，不可搞噱頭，企圖騙取顧客前來參與活動，卻因為失信於顧客而喪失顧客。

（三）促銷活動品質管理方案

1. 促銷之目標要具體明確，因為目標具體明確才能衍生促銷創意，促銷創意必須跟隨著目標予以展現其促銷活動類型與方式，如此才能讓來店顧客瞭解到該餐飲組織之經營方針與加深對該店的認識。

2. 企劃創意必須能符合該餐飲組織之願景、理念與文化，同時對其店內軟體服務作業程序與硬體設備須深入瞭解，如此才能創造出符合該組織之促銷企劃案，如此才不會企劃與實際執行狀況產生落差，而失去促銷效果。

3. 經營者要能帶頭執行促銷活動企劃之執行，以帶動整店員工熱絡參與之氣氛。

4. 在活動舉辦之前應作好主題熱場，創造新聞議題，吸引目標顧客注意力之焦點，以為促銷活動正式展開之時，創造人潮與提高入店之集客力。

5. 在活動正式舉辦之前，應作好人員組訓與編定任務作業，以為活動展開時人各有司，不會產生服務人員不知所措之現象。

6. 在活動辦理之前，製作DM、海報、POP、夾報廣告與新聞稿，並企劃各項促銷活動廣告宣傳之進行時間點，及指派專人負責管理控制

與督導執行之查驗作業。

7.在活動舉辦之前即將促銷活動規劃與預算好（包括有關贈品項目與贈送方式），並傳達予各人員與指派專員負責贈品之管控。

8.在促銷活動展開時之任一過程應作好密切監視與量測，確保活動流程之展開時能依企劃就定位，逐步推展。諸如：特殊活動之對象是誰？何時進行？由誰擔任主持人？贈品是什麼？贈品發予由誰負責？包裝方式爲何？購買優惠措施如何？如何管制車流與人潮？

9.活動進行場地規劃必須事先規劃好，同時要有緊急應變作業標準（如人潮過多時如何因應改到室外或人潮不夠之時如何因應？小孩走失服務等），並施予訓練與模擬演練。

10.活動時間控制，如每次活動時間週期多久？每天促銷高峰期在何時段？多久作一次促銷活動？

11.活動結束後應作分析檢討與評估活動進行前與進行時之績效，作爲次一活動辦理時之參考依據。

12.顧客之服務管理，在活動辦理前要界定目標顧客爲那些層次之顧客？在活動結束時應作分析並確認顧客之需求與期望是否符合活動之目的？

13.活動結束後更應結算經費，瞭解是否溢出預算？若超出預算應分析瞭解發生之要因，以爲下次企劃促銷活動時之參考。

二、贈品活動

餐飲組織爲了有效利用贈品之贈送活動來達成促銷之目的，其考量贈送之禮品乃爲一般常用的方法，而贈品可區分爲促銷用與紀念用兩個大類別：紀念型贈品大致上分爲企業組織之贈品（有特定之對象限制）與個人用之送禮（節日、生日、結婚紀念日等慶祝贈品），促銷用贈品則可分爲廣告贈告與附獎贈品兩大類別。

（一）贈品促銷策略

餐飲組織採取贈品進行促銷，應先瞭解：贈品策略之目的是什麼？餐

飲組織經營策略與經營方針是什麼？要贈送的對象是那些顧客？什麼時候贈送？等問題，因為若未先暸解此些焦點議題時，則其贈送之目的無法明確，對象浮濫、時機沒有掌握，甚至與組織之經營方針背道而馳，那又何必浪費資源？

　　餐飲組織必須要擬定贈品促銷策略之行動方案，再採取創新創意點子的贈品促銷，方能打動傳播媒體與顧客之關注焦點，也才能創造出有口皆碑與打動顧客之感覺感動心靈，進而使贈品促銷活動造成話題焦點與吸引顧客來店消費。

（二）贈品活動之行動方案

　　餐飲產業組織要在年度之初制定其贈品活動計畫，作為贈品行事依據，而此些贈品促銷活動可搭配年度內之節慶紀念日與特殊性活動舉辦日期而制定其贈品活動行動方案（如表12-7）。

　　贈品促銷活動之進行，需要建立顧客資料庫，則於進行贈品活動之時將可以很容易派上用場（諸如：顧客之生日、結婚紀念日等），使得顧客感動萬分，而產生好感與信心。

（三）提高贈品價值贈送管道

　　贈品之贈送方式需要餐飲美食組織多挖空心思，期能取得顧客之感動，進而成為業者之義務推銷員。一般贈品贈送管道有：（1）在餐飲店中直接贈送；（2）郵寄或派人員親送到顧客處所贈送；（3）透過他人送到顧客處所贈送（此中以在店中直接贈送較簡易且省成本）：在贈送贈品時必須注意贈送之細節：卡片傳心意、精緻包裝、熱絡氣氛、塑造顧客為幸福者或幸運者、顯露出surprise之氣氛、送出動作要注意顧客文化背景或禁忌等。

　　一般在舉辦贈品／促銷活動時，應有一套評量活動成效之機制，以確實掌握組織辦理促銷活動（包含贈品促銷在內）之成效（如表12-8），以作為往後辦理促銷活動的改進參考。

表12-7　餐飲店贈品活動行動方案（2003年為例）

日期／季節		上　旬	中　旬	下　旬	其　他
冬季	一月	開國紀念日	司法節 藥師節	自由日 農曆除夕	開幕紀念日 顧客生日／ 結婚紀念日 業主生日／ 結婚紀念日 學生開學日 當地民俗慶典 長期休假前後 畢業典禮 謝師宴
	二月	農曆春節	元宵節 戲劇觀光節 西洋情人節	和平紀念日	
春季	三月	兵役節 童軍節 婦女節	白色情人節 植樹節 國醫節	青年節、美術節 郵政節、出版節 廣播節、氣象節	
	四月	清明節／音樂節 主計節、婦幼節 世界衛生節	媽祖聖誕	世界地球日	
	五月	勞動節 文藝節 舞蹈節 佛誕節	母親節 護士節 總統副總統就 職紀念日		
夏季	六月	端午節 禁煙節 工程師節（水利節） 鐵路節	警察節		
	七月	漁民節	航海節		
	八月	七夕情人節 父親節	中元節 空軍節		
秋季	九月	記者節 軍人節 體育節	中秋節	教師節	
	十月	國慶紀念日 重陽節		台灣光復節 蔣公誕辰紀念日 華僑節	
	十一月	商人節	國父誕辰紀念日 醫師節、工業節	防空節	
冬季	十二月	國際殘障日	世界人權節 憲兵節	行憲紀念日／聖誕節 電信節 建築師節	

表12-8　促銷活動評核表

1.本次促銷活動之舉行,是否有提升顧客對本組織之品牌或店名形象有更深的瞭解?
2.本次促銷活動前來參與的顧客人潮是否比上次多?
3.本次促銷活動所帶來的業績是否達成企劃時之目標?
4.本次促銷活動企劃案之進行時企劃者與經營管理者意見能否溝通?
5.本次促銷活動之行動方案是否有作整體性的考量與計畫?
6.本次促銷活動之經費實際花費與預算是否符合?或超過或短黜?
7.本次促銷活動之主題與組織願景目標是否符合?
8.本次促銷活動之主題有無獨特創新於前幾次之促銷活動?
9.本次促銷活動細節是否明細而明確?
10.本次促銷活動的場所合宜?
11.本次促銷活動之對象是否為組織之顧客開發對象?
12.本次促銷活動的流程控制是否合乎行動方案?
13.本次促銷活動的時間點正確?
14.本次促銷活動之後是否有銜接之促銷企劃?
15.本次促銷活動之贈品是否可以令顧客滿意與感受到組織之用心與體貼入微?

Smart Leisure

燕京涮涮鍋鴕鳥肉上市促銷提案書

一、現有店面重新改造裝潢方面

　　1.調整店面部分擺設,引進岩燒設備約二十五套,於火鍋淡季時配合鴕鳥肉岩燒促銷方案提振買氣,增加單位面積使用效率。

　　2.原店面中央橢圓形桌改成岩燒爐具:

　　　(1)採用瓦斯或電熱式爐具。

　　　(2)配合黑色玄武石板作成岩燒及燒烤兩用爐具。

　　3.原後方桌椅撤除,約新增一套占地六坪之兒童遊戲間,藉以提高小家庭的用餐率及提高企業形象。

　　4.左、右兩邊為排餐區,定價約350～450元。

　　5.與附近停車場簽約,來店消費滿500元以上免費停車1.5小時。改善顧客停車問題。

　　6.用餐送沙拉乙份(生菜沙拉及水果沙拉)、甜點乙份,各提供兩種

口味予消費者選擇，飲料、咖啡免費喝。

7. 夏天配合杜老爺冰淇淋免費供應或提供冷飲。

8. 服務品質改善：為留住顧客創造熟客，應改善現行服務品質，建議引進小費分紅制度改善服務品質、加強服務教育等方式（品質無法獲得消費者認同之企業難維持高服務效率之水準）。

二、促銷活動暨資源需求

1. 促銷活動：

（1）促銷期間：促銷日起四週。

（2）促銷方式：發放促銷DM約15,000份，內含50元折價券、摸彩券。

（3）來店禮：促銷期間凡來店消費每人贈送精美禮品乙份（鴕鳥娃娃乙只，提供2,000份送完為止）。

（4）即時樂禮：促銷期間凡來店消費每人可抽獎乙次，提供免費鴕鳥肉岩燒20份、50元折價券50份、100元折價券30份、鴕鳥寶寶100份）。

（5）每週三場鋼管辣妹秀，四週共計12場（開獎日晚上乙場，週五、週六晚各乙場，時間另定之）。

（6）每週日晚上摸彩獎品內容：

．每週摸出現金獎25,000元，共計四週合計100,000元。

．每週摸出免費鴕鳥肉岩燒乙份5人，共計四週合計20份。

2. 資源需求：

（1）DM約15,000份，內含50元折價券、摸彩券。

（2）抽獎相關設備乙套，內含免費鴕鳥肉岩燒20份、排餐5份、50元折價券50份、100元折價券30份、鴕鳥寶寶100份及銘謝惠顧5,000張）。

（3）配合鋼管秀搭設臨時鋼管設施乙份。

（4）現金100,000元整。

（5）另需鴕鳥寶寶2,000份。

（6）合計：現金100,000元、免費鴕鳥肉岩燒20份、排餐5份、50元折價券50份、100元折價券30份、甜點200份、鴕鳥寶寶2,100

份、DM約15,000份）。

（7）鋼管辣妹計12人次。

（8）促銷菊開海報6張。

三、預估成效

1.短期成效：

（1）每日到客率：25桌×80%×2餐×2人次＝80份。

（2）促銷四週合計約：80×（7×4）＝2,240份。

（3）排餐部分預估每日20份×28日＝560份。

（4）整體產值：岩燒每份定價380元，促銷價330元計價，2,240×
30＝739,200元，排餐每份定價350～450元，計350×350＝
122,500元～350×450＝157,500元，合計約861,700元～896,700
元整。

2.整體成效：新品上市成功推展至其他分店，創造火鍋淡季店面產
值。

四、其他

1.配合長期促銷方案：

（1）每次消費結帳時贈送50元折價券（下次使用），吸引消費者再
度光臨。

（2）辦理會員制度，生日當天送6吋蛋糕（採用預約制）。

（3）重大節慶辦理四人同行一人免費活動，留住潛在客戶，提升客
戶忠誠度。

（4）舉辦促銷活動時主動通知會員客戶。

（5）不定期配合本公司新產品發表促銷活動。

2.一桌用餐時間以一小時計，加停車場來回及點餐時間以1.5小時
計，故提供1.5小時免費停車較為貼心。

3.服務品質提升為當務之急，品質為留住客源的不二法門。

4.內部裝潢格調、燈光及廚房動線需調整，目前質感不佳，氣氛不符
合推行之產品；門面需修飾、廚房動線不流暢應適時調整。

5.本案本公司支援前兩週活動，計以下資源：

（1）獎金25,000元整。

（2）鋼管辣妹計6人次。

（3）鴕鳥寶寶1,000只。

（4）大型鴕鳥立牌乙組。

（5）DM 10,000份（設計費由燕京提供）。

（6）促銷菊開海報6張（設計費由燕京提供）。

6.其他未盡事宜者另行修定之。

 焦點掃瞄

1.服務品質改進，乃是為留住顧客創造回店消費之機會，所以對於以服務品質為訴求之餐飲業乃是相當重要的服務政策，在服務品質方面的具體作法有那些？試說明之。

2.促銷方案的選擇，不論促銷方案之內容、媒介與時程均會對其促銷方案有所影響，所以在擬定促銷方案之時應該特別加以注意規劃之內容，就本個案而言，請問有那些內容需要再補強或修正的地方？試說明之。

3.餐飲業之裝潢（含燈光）與廚房之規劃應注意那些方面之重點？又其規劃重點與該產業所強調之主題與所規劃方向會有那些差異？試說明之。

4.各種優待辦法之創意有許多方式，例如：打折優待、每天提供不同之優待、舉辦優待日活動、優待時間、獎品優待、招待券、銷售服務、資訊服務與其他服務等方法，試問其應用於本個案時此企劃案應作何種修正或規劃？

5.以新觀點展開餐飲美食業行銷企劃時，其創意為：上班族晨餐店（音樂、電話、傳真、電腦、網路……）、清晨市場（書店、美容院、沖洗店、文化中心、健身中心、電影院……）、限時／計時銷售、早餐會報、早餐／清晨智慧社交市場、時限復甦店（懷古、念舊）、包廂指定席等之經營方法，試問若代此個案作此類創意之規劃有那些創意可資利用？

績效管理
與永續經營

學習目標

★創造高績效的工作團隊

★強化組織文化創造組織永續經營

★觀光旅遊產業的永續發展策略

　　大多數的企業體都沒有認真激發其企業體內員工的正面工作情緒，而是僅僅運用理性的激勵方式，訂定業績或效率之成長目標與其績效管理制度之明確計算公式。

　　然而事實上，在21世紀的企業，唯有成功地實施與激發出員工的工作熱情，也才能夠讓其企業內之員工能夠不斷地突破瓶頸與效能成長，進而攀上工作表現之顛峰。

　　網際網路改變了一切，但有件事實永遠沒有改變，那就是；只有能夠創造員工工作熱情的公司，才能在以彈性與創新為競爭關鍵的未來，成長茁壯。

　　另外隨著網路熱潮暫時消退，有一件事情終於越來越明朗，擁有美好未來的，不再是那些靠著上市上櫃；一舉賺錢的企業，而是那些具有強烈工作熱情，能夠整合核心專長與人性特質，且能創造組織利潤的企業體。

Smart Leisure

日月潭涵碧樓2002年25,000房次住房數

　　日月潭涵碧樓一間湖景套房25坪，住宿一晚索價台幣12,300元，高價人氣靠的是一池山水與深度創意，2002年住房率74%，住房數達25,000房次，約有五萬人在2002年住過此一號稱頂級夢幻逸品的度假飯店，在2002年3月間開幕以台灣最貴的房價和會員費（個人會員220萬台幣，企業會員500萬台幣）造成轟動，也成為台灣最昂貴、頂級飯店的象徵。

　　涵碧樓花了新台幣18億（土地成本3億、建築成本15億）卻只蓋有96個房間，但是每一個房間看出去都是一幅「活的風景畫」，可由不同角度看煙霧氤氳的日月潭不同風貌，建構出Just for you的專屬美景，而建築、設備、景觀更發揮集客效果，同時在美之外的客製化專屬服務的確讓旅客感覺到一切乃「專屬於我」的服務乃是涵碧樓的服務重點。

　　涵碧樓塑造為頂級客群的市場區隔策略，除了美麗建築硬體之外，更找來AMAN-GHM國際度假集團為其專業管理團隊，要把「平時不感覺

服務生在你身邊,但當你稍感需要服務時卻完全不需要開口馬上為你服務」之服務文化建構於涵碧樓的服務品質政策。AMAN-GAM之管理模式也必須在地化而微調,例如在西方正餐與每道菜均慢慢上菜一頓飯花二小時是正常的,但台灣客人不要上菜太慢,因而改變為自助餐(buffet)方式供餐,此乃是客製化供餐之需要而調整的作法。

涵碧樓的頂級價位之市場定位,環境、景色與尊榮的感覺乃是稀有的精品經營哲學,為其帶來高利潤(在2002年盈餘達1億多)及250名會員的募集,在2002年算是成功的個案,但現在涵碧樓並不能以2002年的湖光山色、國際級專業設計與管理風格、天價的消費標準就能夠吸引許多人前往嚐鮮追求好奇,而現在則需要創新好奇感與優質服務追求高的回客率,才能永續經營發展下去。

焦點掃瞄

1. Just for you乃是為顧客打造專屬的休閒空間與活動設計,請問此種專屬於顧客之服務只適存於頂級客層?或一般顧客層也可適用?
2. 度假飯店要永續經營,除創新商品/服務/活動之外,是否應將高的回客率列為該飯店追求之目標?又其有那些作法?
3. 物以稀為貴,涵碧樓以頂級顧客為目標客層,所以採取精品經營哲學以吸引顧客之青睞與強化高的回客率,試解釋之。

第一節　創造高績效的工作團隊

休閒產業組織設立工作團隊(work team)的作法,已為實務界與學理界證明其對於管理階層與員工都有好處,設置工作團隊之組織始終能保持高度的效率與獲利能力,其工作團隊助長了員工像家人般的親密,團隊使員工覺得其乃組織的一部分,同時其所作所為都直接有助於組織的成功。

一、團體與工作團隊

團體（group）乃指二人或二人以上的組合，團體的成員之間為達成特定目的，有著互動和互相依存（interdependent）的關係，一個工作團體（work group）的成員之間互動主要是為了分享資訊，並且制定決策，他們互相幫助以使每個成員在他們不同的責任區域內達成任務。工作團體沒有必要也沒有機會去從事那些需要集體力量去完成的共同性工作，所以，他們的績效其實就是團體中每個成員的績效總合，整個團體的績效不可能大於每個成員的投入總合。

一個工作團隊可以經由協調的努力而產生正面的合力效果，每個成員的努力可以使團隊績效大於每個成員的投入總合（如表13-1），所以把一個團體說成一個團隊並不能使績效自動提升，高績效的團隊有著共同特徵，若管理者想由團隊來提高組織績效，則組織應先確立團隊應該具有此些特徵。

（一）團體行為

團體行為並不等於團體中個人行為的總和，因為人們獨處時的行為和他們在團體中的行為大不相同。因此我們若要完整地瞭解組織行為，首先就必須研究團體到底是什麼？有何特性？

1. 團體一般分為正式團體（formal group）與非正式團隊（informal group）。
2. 參加團體之理由，大致上分為：安全、地位、自尊、歸屬感、權力

表13-1　工作團體與工作團隊之比較

區分 項目	工作團體	工作團隊
工作目標	共同享分享資訊	集團表現
工作態度	看誘因、中性化	主動積極
工作責任	個人掛帥主義	個人與團體並重
工作技術	隨機性且變動	互為幫助之互補

或目標成就感等理由。

3.團體發展形成則分為五個階段：形成期（forming）、風暴期（storming）、規範期（norming）、表現期（performing）與散會期（adjouring）等階段。

4.團體行為的基本概念包括：角色（role）、規範（norms）與順從、身分系統（status）、規模大小、團體凝聚力（group cohesiveness）、非正式溝通即葡萄藤（grapevine）、群體異動（group shift）與選擇團體決策工具（如腦力激盪、名目團體法、電子會議……）等。

5.團體行為模式（如圖13-1）應該包括之變數：團體成員的能力、團體的大小、衝突的水準、要求團體成員遵守規範的壓力等。

6.團體的外部條件應包括：組織的整體策略、職權結構、正式規章、組織資源的多寡、人事選拔的標準、組織的績效評估及報酬系統、組織文化、組織工業工程師、辦公室設計所佈置的團體工作空間等。

（二）工作團隊

美國有一個研究，針對一千八百個組織作調查研究，結果發現78%的組織中至少有一些員工在團隊中工作，此乃因受到組織之經營管理階層追求彈性與提升品質的慾望。一般而言，任務乃是需要完成不同的技能、判斷與經驗，團隊執行之效果會比個人力量執行之效果來得高，同時團隊比起組織中之組織或團體較具有彈性，所以對環境的變化較能適時回應（如組合部署、重組與解散等），而團隊也為全面品質管理（TQM）之基本要

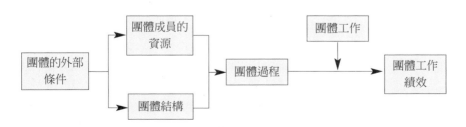

圖13-1　團隊行為模式

素，因為TQM需要由經營管理階層帶領宣示與鼓舞員工分享創意，授權員工執行工作任務，在組織推展TQM時乃是組成一個TQM團隊來推動TQM。

■工作團隊形成的原因

1. 創造團隊精神：團隊成員彼此期望和相互需求，因此他們比較容易促成合作和改善員工士氣，所以我們得以發現團隊的規範一方面鼓勵成員表現傑出，同時又能創造出增加工作滿足的組織氣候。
2. 經營管理階層得以作策略性思考：使用團隊使得經營管理階層有餘裕進行策略性思考，當工作指派以個人為基礎時，則經營管理人員通常要花費大量的時間來監督下屬及解決各種突發事件，那麼他們就會忙得連作策略思考的時間都沒有，實行工作團隊使得經營管理人員能夠重新將其精力用於諸如長期規劃等較重要的議題上。
3. 便於快速決策：將傳統由上至下的垂直決策方式改為團隊決策，使得組織有較大的彈性去進行快速決策。
4. 促成工作小組多樣化：工作團隊成員來自各種不同背景，如此的結合將會易於產生創意與決策。
5. 提高工作績效：工作團隊績效遠高於個人單獨工作績效。

■團隊的種類

1. 解決問題的工作團隊（problem-solving work teams）：此類團隊由五至十二人在同一部門的員工組成，這些成員每週會面幾個小時，討論改進品質、效率以及工作環境的方法，這類型的團隊稱為解決問題的團隊。在此團隊中之成員在討論改進工作程序與方法的過程中，可以互為分享經驗或者提供建議，惟此類團隊缺乏單獨能力去執行本身之建議的行動。
2. 自我管理的工作團隊（self-managed work teams）：自我管理的工作團隊通常由十至十五人所組成，團隊成員負起了原來屬於他們上司的責任，這些責任包括控制工作進度、決定工作的分配、休假的安排以及監督程序之選擇。完全自我管理的工作團隊甚至可以選擇團隊的成員，而且績效由團員自己互相評估。因此，對於自我管理

的團隊來說，外來的監督變得較不重要，甚至可以免除。雖然自我管理式的團隊獲得許多正面的回應，但是對於自我管理式團隊的效能確實有較高的工作滿意度，惟員工的缺勤率以及離職率比起在傳統式組織架構中工作的員工要高。

3.跨功能性團隊（cross-functional work teams）：跨功能性團隊，是由組織中同一層級但不同工作領域的員工，為完成共同任務而組成，大多數的情況下，成員是來自同一個組織，但是也可能有來自其他組織的成員。跨功能性團隊是一種能讓來自同一組織或不同組織之不同背景的成員交換資訊、發展創意、解決問題以及協調聯絡複雜專案的有效方法。

二、創造高績效的工作團隊

工作團隊並不一定能自動增加效能與效率，也可能成為經營管理階層的阻力，而有效能的工作團隊之特徵應該是：具有明確且可量化之目標、必須上下一致的承諾、須要有良好溝通技巧與能力、須具有達成目標所需的技能與能力、全體均能有相互信任之人格與能力、合適的領導、內部的支持與外部的支持等特徵，方能形成一個高績效的工作團隊。

（一）工作團隊的角色

為了配合團隊中的不同需求，應該依據人的個性及喜好來挑選團隊成員，高績效的團隊，應懂得適當地將不同的角色配合每個人。成功的工作團隊中，主要的角色皆有人擔任（如圖13-2），而且這些角色的扮演者，都是基於成員的技能以及喜好挑選而來（在許多情況下，一個人可能扮演多種角色），經營管理者必須瞭解每個人能貢獻於團隊的優點，然後根據他們的優點來挑選團隊成員，之後依據成員的喜好來分配工作。將團隊成員喜好與團隊角色需求互相配合，可以提高團隊成員合作成功愉快的可能性。

（二）追求共同願景實現之使命感

工作團隊成員必須在共同願景指引下，朝著團體之目標、方向與使命

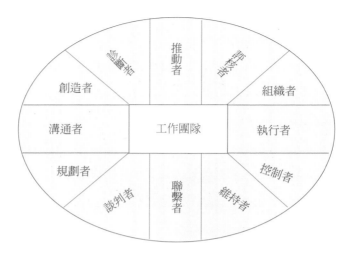

圖13-2　工作團隊之角色

感發展下去，同時團隊之成員必須付出許多時間與精力於討論、修正以及認同一個屬於團隊與個人的共同目的與願景，一個團隊之目的乃引導全體團隊前進與發展之方針與指示。

（三）將個人轉型為工作團隊成員

工作團隊乃群策群力的團體，其價值必須能朝向如下方向發展以利將個人轉型為團隊成員：

1. 角色分配妥當並授權予各角色職責之個人負責。
2. 訓練團隊成員的技術性專業能力、解決問題與制定決策之能力，及傾聽、回饋、解決衝突與其他人際關係相關技能。
3. 培育團隊成員明確瞭解其自己與團隊應該對何種事情負責。
4. 制定適當的績效評估與獎勵制度。
5. 訓練接受挑戰，並塑造強烈的團體意識。

三、激發工作熱情創造高績效員工

（一）運用員工情緒的管理哲學

■成也工作情緒，敗也工作情緒

1. 工作情緒能夠成事，也能夠敗事，企業要如何激發員工的正面工作情緒，進而為企業體賣命，答案似乎不易確立。

2. 管理者要不要規範員工不得將個人情緒帶到企業之內？長期而言，此種規範對企業並沒有好處。

3. 企業唯有激發員工的工作熱情，並積極維持此一股活力才能獲得員工最佳的工作表現，進而確保企業競爭優勢。

■維持熱情的企業文化

1. 每個人均生活在文化之中，文化乃是人們信仰與是非判斷的集合，企業文化代表企業員工的信念，展現在日常營運的點點滴滴之中，在二十一世紀，企業文化即是該企業的核心競爭優勢。

2. 今天的企業環境多元化且受到勞動法規的牽絆，以致於企業體勞資關係劇烈改變，員工忠誠度越來越低，忠誠度卻成為另一項競爭優勢，所以二十一世紀的企業挑戰，就是如何創造讓員工投入與承諾的環境。

3. 經由價值、言語與行動產生企業集體的信念，乃是激發忠誠的核心要素。價值是企業文化的核心，主導所有的程序與行為，企業規模越大越需要將企業的價值書面化，一旦價值制定出來之後，便要靠主管與全體員工一起塑造文化。

■以領導激發熱情

1. 嘉信理財公司Charles Schwab之CEO波特克（David S. Potturck）建議如下：

（1）如果你還沒有思考過自己的價值觀，不妨花點時間在這上面，因為你在建立企業文化時，個人的價值必須和企業體一致。

（2）檢討過去十年，你自己與企業體的重大決策與行為，查核一下是否符合你的價值。

（3）想一想你所信任的人，大多具備有那些特質。

（4）問一下你的同僚與長官，看他們覺得你的價值信念與行為是否能配合？

（5）問一下自己，你要採取的行動會不會被競爭對手扭曲，如果你為自己辯護，有沒有其他可能的作法。

（6）最後，問不同階層的員工之意見，告訴他們你非常感激他們對企業的貢獻。

2.《顛峰表現》（*Peak Performance*）一書作者卡森尼克（Jon Katzenbach）提出卓越企業之管理哲學特色如下：

（1）堅信每位員工的表現是企業成敗的關鍵，特別是第一線員工。

（2）與員工間的關係除了理性之外，還有感情。有心培養這種員工關係之企業體，在理性的激勵因素外，會進一步在員工情緒管理上有所著墨。他們相信，員工的活力會感染著整個企業，增加企業之整體卓越表現。

（3）追求企業成就與員工自我實現間的動態平衡。

3.溝通激發創新：

（1）領導者必須經常技巧地參與團隊之中，注意員工提出的問題深思其背後真正的意義。

（2）培育員工對企業使命的熱情與承諾。

（3）創造員工參與的環境。

（4）在溝通中分享企業願景與價值，鼓勵員工回應。

（5）領導者自己發掘問題，推動改革只是創新的第一步，要讓企業內員工都自願參與，革新改革方案才會如雨後春筍般冒出來。

（6）溝通是要讓資訊對別人有用且有意義，而不是只有單向告知，領導者必須仔細傾聽別人意見，促進雙向溝通。

4.利用微笑曲線創新：

（1）所有企業都依其生命週期來運行。

（2）一個企業的重要挑戰，就是如何創造一種環境，讓新構想可以

在其企業裡發展。

（3）在網際網路時代，企業循環更快速，唯一能讓企業永續成長的，就是不斷地創新發展。

（二）高績效員工與一般員工的區別

Jon Katzenbach將高績效員工定義為：「一群積極認同企業的員工，運用活力生產產品提供服務，為企業創造持久的競爭優勢。」

1.高績效員工的企業構成要件：

（1）整個企業內超過1/3員工的表現經常超乎領導者與顧客的期望。

（2）企業體內員工的平均表現，優於競爭對手企業員工之平均表現。

（3）企業體內員工有一股希望達到較高標準的強烈企圖心與渴望，此種氣氛為企業績效所創造的乘數效果，是理性管理方式無法解釋的。

（4）這類員工在第一線部門的表現，正是企業競爭優勢核心所在，而且不是其他同業可以模仿得來的。

2.高績效員工與一般員工最大的不同，乃在於員工的工作熱情，以及對於其企業的忠誠：高績效員工行動快速，有朝氣、主動與人溝通、專心傾聽、反應靈敏，而且相當融入他們自己的工作。同時為了工作，他們願意提早上班，遲一點下班，從無怨言，放假時，其腦子裡仍然想著該如何改進，把工作做得更好，更令人驚訝的是，這種精力能夠日復一日地持續下去。

3.高績效員工的活力，顯然地必須要有外在的刺激，點燃員工的工作動機，最後再由他們自己本身展現出來。而這些外在因素可能是來自領導者本身的魅力或多變的市場情況，甚至可能源自於過去輝煌的歷史傳統。惟不論來源為何，領導者必須持續努力，才能不斷地發掘這股員工的活力。

（三）創造高績效員工的途徑

1. 企業應該培養企業內部的創業家：企業要培養其企業內部的創業家，乃要激發員工的創業精神，有效的激勵方式乃是和其員工一起以團隊方式進行決策，也即是在作決策之時應該揚棄過去討價還價或直接命令的方式，而是要注意如下原則：
 （1）在基本原則上取得共識，以建立互信。
 （2）企業願景第一，重視企業經營目標。
 （3）彼此資訊充分公開，領導者與員工共同規劃。
 （4）將結果貢獻給員工。

2. 使命、價值與榮耀（Mission, Value, Pride; MVP）：企業採取MVP途徑者，其員工通常會以身為該企業的一員為榮，或為他所屬的企業團隊完成的任務感到驕傲，甚至於對個人或團體能對其企業有所貢獻而倍感與有榮焉，而隨著受到內部或外部的肯定，此一榮耀還會持續加強。

3. 提供企業員工的是一生的事業（work）而不是一個工作（job）：企業必須清楚地與員工溝通，究竟做這個工作的目的是什麼？可以產生什麼樣的結果？……，諸如此類均可以讓其員工對其工作有更大的投入和使命感。

4. 流程與工作評估標準（Process and Metrics; P&M）：員工只要能不斷達到甚或超越企業為其員工所訂的工作目標，並遵守流程規定，就會受到同儕的肯定與尊敬，和主管的嘉獎，因此重視流程，對員工表現有明確的評估標準與方法之企業，對於P&M途徑的採行乃在激勵員工工作活力之有效方法。績效評估時，除了量化的評估之外，領導人還應該與員工討論個人成長的相關課題，評估時宜處於員工之角度，消弭員工的防衛心態，讓評估過程像深入聊天而非正式評估。

5. 表揚與慶祝活動（Recognition and Celebration; R&C）：企業領導人會經常為員工或組織的表現，舉辦各類不同的表揚、頒獎以及慶祝活動，其目的乃在營造歡樂、有活力與熱情的工作環境，而獎金或

調整薪資之類的報酬反而成了次要的事。

6. 個人成就（Individual Achievement; IA）：注重個人成就的企業，基本上認為員工應該根據其個人的成就，獲得相同比例的肯定與酬勞，員工對企業貢獻之大小乃是給薪與升遷之依據，因此以IA為途徑的企業，其員工間充滿著強烈的個人企圖心，企業也給予員工相當的發揮空間（並無明顯的個人風險），而且員工間存在有良性競爭關係。

7. 企業僱用員工之重點是一個人的聰明和態度，至於技能則可以靠訓練得來：企業培育員工乃重視其聰明與態度，而態度又比其聰明、經驗、技能等因素來得重要，那些願意付出、認同企業體價值、歡迎改變、樂於學習的員工，才是企業應該找的與培育的對象。

第二節　強化組織文化創造組織永續經營

麥肯錫顧問公司董事計葵生指出，台灣銀行體系因為不良債權（NPL）攀升，不利金融體系運作，「我們已見過最差情況，台灣金融業者當前最重要課題是如何轉型、找到最佳的經營模式（new business model）。」

計董事長於2003年4月初接受《經濟日報》記者的專訪時指出：

我認為台灣NPL的問題，已經觸底了，否極後終將泰來，未來情況應該會有所改善；不過，最重要的是銀行必須建立新的經營模式。銀行必須清楚知道自己所鎖定的是哪些客戶群，到底是大型企業、中型企業或小型企業，因為這些企業的需求都不相同，銀行能夠提供的服務也不會一樣。

要整頓台灣銀行的金融體系，最重要的是要把基礎工夫做好，未來五年，市場將趨於飽和，金融業如果想提升到下一層次，就要強化企業文化，要有新的經營模式。

一、組織文化

依據Stephen P. Robbins（1999）之研究，組織文化（organizational culture）的特點（如表13-2）乃為組織成員所共有的信念系統，可用以區分組織與組織間的差異，而組織文化的各項特點可以描繪出組織文化的圖案，而此圖案即為組織成員對其組織之共同感覺。

組織文化在企業組織之組織策略、組織架構、管理制度、財務分析、行銷策略與企業品牌管理方面，均可發覺得到組織文化對一個企業組織之發展具有重大的影響力與重要性存在著。

組織文化，對一個組織來說，可以說是一種媒介，也可以說是一股驅動力，其來自於組織之四面八方，同時組織乃由一群不同背景不同功能與技術領域的員工結合於其組織之中，其結合之目的乃在於達成組織願景、使命與目標。

表13-2　組織文化的特點

1.創新與冒險程度（innovation and risk taking）：鼓勵員工去創新或冒險的程度。
2.注意細節程度（attention to detail）：員工被預期表現出準確、重視分析、與注意細節的程度。
3.結果導向程度（outcome orientation）：管理者注重結果，而較不注意用以達成結果的技術與程序的程度。
4.員工導向程度（people orientation）：管理者在作決策時，考慮到決策結果對於員工影響的關心程度。
5.團隊傾向程度（team orientation）：將工作分派給團隊（而非個人）的程度。
6.積極度（aggressiveness）：人們表現出積極與充滿競爭性（而非輕鬆隨便）的程度。
7.穩定度（stability）：組織活動強調維持現狀（而非成長）的程度。

資料來源：Stephen P. Robbins著，何文榮、黃君葆譯，《今日管理》，新陸書局，1999年，p.331。

（一）組織文化的定義

　　組織文化，通常被定義為：一種具有共同願景、使命、意圖與目標，包含其企業組織之經營理念之規範、象徵符號、儀式、經典故事等；組織將企業組織文化的影響特點緊密結合在一起，發揮一股凝聚力，使其企業組織得以永續經營與發展。所以組織文化乃是一個群體／團隊的共同願景、使命、目標、價值與組織經營理念的合成物，而將其組織內具獨特的經營理念與經營發展共識的人們予以緊密結合在一起，更且具有共同的思維。

　　組織文化在組織內凝聚員工之文化特質與共識，乃創造該組織之價值、精神、經營境界、組織之管理規範、服務作業標準、以客為尊的顧客關係管理與員工關係管理的知識管理模式等特質與行為模式，所以組織文化乃是凝聚員工、供應商與顧客之向心力、激勵力與約束力。

　　組織文化一般可分為強勢文化與弱勢文化，而學者大多主張強勢文化與組織是否高績效有關，且成正函數關係，組織的文化特性大多具有如表13-2所示之特性。

　　至於一家公司要如何描繪其組織文化的精神？此乃要看其組織之創新理念與選擇不同文化主題而有不同的組織文化描繪，例如聯邦快遞則列有兩個主要的品質目標：（1）每一筆交易或與顧客的接觸，務求達到百分之百的顧客滿意度；（2）每一個經手的包裹，力求百分之百零缺點的服務表現。

　　影響組織文化形成的重要因素大致上有如下四項要素：

1.國家文化之影響：國家文化乃是「集體精神的程式」，對人民的價值觀、行為態度、工作能力、對事物輕重緩急之看法的認知，例如IBM在德國的公司之員工較易於受到德國文化之影響而不是IBM的文化影響；中國大陸之麥當勞與台灣的麥當勞之員工行為與思維之模式也因兩岸三地之文化而有差異。

2.產業文化之影響：企業組織之組織文化也會受到其所屬之產業文化之特性與價值觀之影響，例如：醫師之價值觀、信念與行醫態度，自然與老師、會計師、建築師有所差異。

3.組織之領導者或創業者文化之影響：組織之領導或創業者因身繫組織經營成敗之責任，所以其為其企業組織之發展與生存起見，必須處理其組織所遭遇之問題，而此乃受到其自信心、決心與理念之影響，所以組織之領導者與創業者之行事風格均會顯現於其組織之行為規範之中。

4.各部門文化對組織文化之影響：規模較大的企業組織，其不同的部門文化，普遍存在於組織之中。例如：就行銷部門及服務部門而言，達成組織的使命、願景與目標，是共同一致的信念，但是部門間的文化，仍會有些許差異。一般而言，不同的部門文化，有時是和諧共存於組織之中，有時卻又相互抵觸，唯有透過各部門主管間的溝通協調與管理，以及各部門員工間的相互交流，才能減少衝突，並有效地達成組織目標、願景與使命。

（二）員工如何學習組織文化

一般而言，組織文化要傳遞予其員工，最常用的方式乃是：故事、儀式、實體象徵與語言（或文字）等（如表13-3）。

（三）提升具競爭力的組織文化

1.提升員工參與感：開放員工參與經營管理，激發高績效員工士氣，提高內部利益關係人對組織的忠誠度，將可使決策系統順暢而且迅

表13-3 組織文化傳遞工具

工具別	簡要說明
故　事	1.由創辦人或領導者之經營事蹟、創業經過等來看。 2.該組織在社會上口頭、文字、數位語言流傳之正面與負面消息。 3.該組織領導風格及領導者行事風格。
儀　式	如獎懲方式、尾牙辦理方式、旅遊舉辦方式、福利措施、員工婚喪喜慶組織之看法與處理方式等。
實體象徵	如公務車輛價格層級、商品包裝與廣告宣傳、建築物外觀與景觀特色、制度、CIS等。
語　言	如專有名詞或用語、員工間溝通工具與話題、數位語言使用方式與網頁製作等。

速，並提升員工的工作績效，形成一個高績效的組織。

2.增強組織對內與對外在環境變異之應變能力。

3.建立明確清晰的組織政策與目標，使員工能徹底瞭解其工作任務與方向，如此方易於激發員工之使命感與努力達成組織任務。

4.組織策略與實際運作要能一致性展開。

5.形成學習型組織的有利環境與優勢，使組織具有高速因應數位化發展之需求與期望的能力與經驗。

二、組織之品牌資產

品牌資產代表著過去在品牌行銷上投資的結果，也就是該品牌所代表的商品／服務／活動的附加價值。品牌資產的研究者提出了許多的品牌資產的定義，惟他們大多認同本項觀點及品牌資產說明行銷策略與評估品牌價值提供一個共同基礎：「藉由許多不同的方法可證明或開發品牌價值，進而使企業組織獲取利益。」

（一）以顧客為基礎的品牌資產

以顧客為基礎的品牌資產之定義為：「品牌認知對消費者在反應品牌行銷活動時，將會有不同的影響。」而其構成乃有三個主要因素：（1）差異化的效果；（2）品牌知識；（3）消費者對行銷的反應。

一般而言，品牌知識乃是創造品牌資產的關鍵，品牌知識可以形成一種概念，而其品牌知識乃是消費者在其記憶中之各個品牌節點所組成，而此些品牌之節點各有許多之聯想與看法和其相連結，所以擴張性的品牌活化活動與組織之促銷活動，將可喚起回想的資訊之決策因素，因而影響到消費者之反應和品牌之有關決策。

品牌知識乃由品牌之知名度與品牌形象所構成，而此乃意味著消費者對品牌之知名度與形象之聯想，例如：可口可樂讓人聯想到心曠神怡、口感、隨處可買、易接近等；舒跑讓人聯想到運動、活動、口感等；迪士尼則人想到樂趣、自由、歡樂、新奇等聯想。

■品牌資產的來源

　　為使品牌策略成功並建構出品牌資產，行銷人員必須使消費者確信在同一商品或服務類別裡，各種品牌間具有顯著的差異，亦即品牌策略的關鍵在於不能讓消費者認為同一類別內的所有品牌都是相同的。

　　1.品牌知名度：品牌具有知名度足以讓消費者產生較有利的反應，例如在低涉入的決策下，消費者願就他們熟悉的品牌來做選擇。一般而言，品牌聯想強度、有利性與獨特性對於消費者的品牌差異化反應具有重大之影響力，即若品牌擁有顯著、獨特的聯想，則消費者的反應將會不同於品牌不顯著與不夠差異化之影響消費者之購買決策。所以組織應該要利用有利、獨特與強烈的品牌聯想，予以建立消費者心目中的品牌知名度與正面的品牌形象，因而影響到消費者之品牌知識結構，進而可以建構以顧客為基礎之品牌資產。而品牌知名度應建構在消費者重複的接觸，使其對品牌具有熟悉度，進而依此塑造出品牌知名度。

　　2.品牌形象：組織可以運用行銷企劃與行動方案，將品牌強烈地存在於消費者心中，甚至於和獨特性相連結，藉以塑造出品牌形象。休閒組織可利用各種方法來創造品牌聯想，如直接的經驗、其他商業來源（如報章雜誌等平面媒體、網路、通信、電視等媒體）、口啤、對於組織的傳播與銷售通路等，以達成品牌形象之塑造。

■品牌資產的利益

　　一般而言，當消費者在知道品牌時，其對於行銷活動之反應與其所不知道品牌時，則以顧客為基礎之品牌資產乃告形成，惟其有關於品牌知名度的高低，消費者乃是較具有反應之高低。

　　品牌資產的利益包括：

　　1.顧客會有較強烈的忠誠度。
　　2.較能坦然面對競爭者之促銷與行銷活動。
　　3.較易於適應行銷危機狀況。
　　4.能夠創造較大的行銷利益。

5.較易於與其他業種進行異業結盟。

6.較能使消費者不會喊價與要求調低售價。

7.較有機會延伸品牌。

　　若品牌擁有正面的形象，則遇到品牌危機或衰退時較能安然度過，惟有效的行銷危機處理要能夠快速反應與確實採取行動，同時組織若其品牌資產越多時，其處理危機較能得到消費者接受，並可以等待組織解決危機。相反的，組織若缺乏以品牌資產為基礎，雖然採取有效的處理危機對策仍不易取得社會大眾的支持與信任。

■品牌資產可以增加價差

　　消費者所支付的價格溢價將不會超過其所感受的品牌價值，例如萬寶路香菸為因應市場激烈競爭而調降售價，然而因其調降價格而得以和競爭者爭奪市場占有率，雖然短期利潤下降，然而卻使其重新獲得市場占有率，進而維持競爭優勢。

　　強勢品牌可以獲得價格溢價但不能過度溢價，因為價格的調漲若與品牌價值的投資不對稱的話，則品牌面臨低價競爭時可能會減少購買，乃因消費者無法認同其高價是否值得？

■品牌延伸的利益

　　一項新產品上市時，選擇品牌名稱的方法主要有三種：（1）利用現有的品牌名稱；（2）發展新的品牌名稱；（3）結合新的名稱與現有的名稱等。惟若組織選擇用已建立之品牌名稱進入新市場者乃稱之為品牌延伸（brand extension），品牌延伸有兩種類型：

1.產品線延伸（lined extension）：以現有品牌名稱進入原產品類別中的新市場區隔（如業種不同），如金蘭醬油的低鹽醬油等。

2.總類延伸（category extension）：以現有品牌進入不同的產品類別，例如康師父方便麵進入餅乾與飲料等產品。

　　至於品牌延伸之利益，則為：（1）降低顧客與經銷商知覺的風險；（2）減少獲取通路與試用之成本；（3）增加促銷預算之效率；（4）避免

再開發品牌失敗之風險：（5）降低包裝時之成本與時間；（6）滿足顧客多樣性之需求等，惟品牌延伸可能會侵蝕原品牌產品之銷售，傷害原品牌形象，甚至於失掉再度塑造強勢品牌之機會。

（二）建構以顧客為基礎之品牌資產

建構品牌資產之架構（如圖13-3），有如下三項因素：（1）最初品牌要素之選擇；（2）支援性行銷行動方案；（3）整合品牌與支援性行銷行動方案的工具。

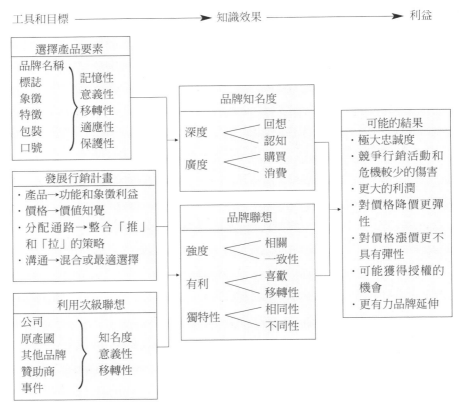

圖13-3　建構顧客基礎之品牌資產

資料來源：Kevin Lane Keler著，吳克振譯，《品牌管理》，華泰文化公司，2001年，p.88。

■整合品牌與支援性行銷行動方案

　　雖然選擇正確的品牌要素可對品牌資產有所貢獻，但主要的投入卻來自於和品牌相關的、強烈的、有利的、差異獨特的品牌聯想方法，及其行銷組合要素（如產品策略、價格策略、通路策略與溝通策略），而利用次級聯想用來塑造強烈、有利與獨特的品牌聯想，而此些次級聯想可以影響其他組織聯想之轉變（如在態度與信賴感方面），而導致更多個聯想之改變（如商品／服務／活動之意義及品牌屬性、品牌利益等）。

■衡量品牌資產

　　品牌資產衡量系統可分為三個步驟：（1）實施品牌稽核（brand aduit）；（2）發展品牌形象程序；（3）管理品牌資產。

　1.實施品牌稽核：針對品牌相關之活動予以評估品牌是否健康之活動乃稱之為品牌稽核，而其品牌稽核乃由組織與消費者雙方面予以深入瞭解品牌資產之來源，其實施有三個方法或活動：
　　（1）品牌盤點，乃在瞭解所有公司所銷售的商品／服務／活動之實績與品牌策略。
　　（2）品牌探索，乃在於辨識品牌資產潛在來源的研究方法與活動。
　　（3）品牌定位，乃分析先前盤點與探索之資訊，以鑑定與確認組織之最佳品牌知名度與形象。
　2.發展品牌形象程序：進行完「實施品牌稽核」之後，即可規劃行銷之行動方案以為建構理想的品牌知識結構與促使品牌之最大潛在利益，在利用品牌形象與稽核時，則可利用品牌資產之觀點形成正式的文件化規章，作為提供行銷管理者相關指引，同時組織應指派專人來統籌有關品牌資產之規章、品牌資產之研究報告之執行事宜，其目的乃在於使其品牌資產最大化。
　3.管理品牌資產：管理品牌資產可由界定品牌層級、建立品牌策略、使用品牌矩陣、設計跨越時空環境限制之策略，藉以強化與利用品牌。有效的品牌管理乃由行銷策略之長期觀點出發，將其品牌予以強化，甚至賦予品牌新的生命，並傳達給消費者。

■消費者心目中的理想品牌

消費者心目中的理想品牌可區分如下：

1. 獨大型心象市場：第一名遙遙領先其他品牌，第二名加上第三名的占有率都無法超越第一名，我們稱之為獨大型心象市場。消費者對於獨大者的期望與信賴，成為他們最大的優勢，只要能保持品質的持續穩健，不要鑄下大錯，追隨者不論再怎麼砸下行銷預算、產品更新，都很難打倒他們的優勢。

2. 領先型心象市場：第一名雖然是領先，但第二名與第三名加起來可以超過第一名，代表尚有機會追擊，我們稱之為領先型心象。

3. 對立型心象市場：這種心象市場前二名差距在十個百分點，甚至五個百分點以內，但第二名與第三名間則有十個百分點左右或以上的明顯落差，明顯呈現雙雄對決的氣勢。

4. 均勢型心象市場：第一名與第三名的心象占有率差距在十個百分點以內，顯示本品類在消費者心目中的差距不大，競爭極為激烈。

三、整合傳播聚焦品牌

整合行銷（Integrated Marketing; IM）的商業模式，乃幫助企業組織與其顧客和利益關係人發展品牌關係，此一模式是一個概念也是一種溝通互動的過程，整合行銷是藉由加強品牌關係來提升品牌的價值，其除了用以建構與顧客關係之外，整合行銷還可用以建置與其他利益關係人間的良性互動（如員工、股東、政府官員、媒體、保險機構、供應商、顧客、社區等）。

（一）如何建立品牌？

品牌之建立須注意如下幾項要點：

1. 企業組織要把它的願景與價值觀作清楚的界定與說明（今天辦一個活動，明天再辦一個記者會，這些都只不過是熱鬧），並傳達予組織內的全體員工均能瞭解其組織之願景與價值觀。

2.企業組織必須不斷投資以創造新的品牌形象，創新絕對不是高科技公司的專利，創新也不是只有產品功能的革新，理念上、產品形式上與傳達訊息上之創意與革新均屬於創新。如Qoo飲料創新酷兒之擬人化創意、維他露食品公司之維他露P飲料改用塑膠瓶強調一手可掌握的機能、Nokia強調機體設計曲線如同美女背部曲線等。

3.企業組織必須一致性的傳達品牌之價值。

4.把握與目前的顧客與潛在的目標顧客之任何互動與接觸之機會，隨時傳達品牌之價值。

5.企業組織領導人要主動且密集地說明品牌之理念、意涵與價值。

6.每一位員工均主動傳達品牌之價值予各相關利益關係人。

7.將傳播宣傳之焦點整合在品牌上，予以聚焦並且要能夠堅持（persistence）與一致性（consistency）下去，不達目的絕不終止。

（二）如何建立強勢品牌

如何建立強勢品牌？其方法如下：

1.採用企業／組織品牌策略，並充分定義品牌之等級。

2.連結非商品相關聯想（如組織之名望與標識可運用在商品上）。

3.運用全面行銷溝通組合。

4.運用組織之其他資產（如品牌、服務等）。

5.謹慎進行顧客之定位與區隔。

6.利用資產的次級聯想。

7.連結非商品相關聯想。

8.謹慎設計及更新品牌組合與等級。

9.將服務品質儘可能予以極大化。

10.建立與溝通傳達強烈之組織連想。

11.運用全面品牌要素。

12.建立品牌等級。

13.塑造品牌等級。

三、留下員工的腦袋──延續管理

企業組織常常會因爲重要業務承辦人之離職，接任之人員一時還無法弄清楚狀況，而離職人員未留下其業務運作的細節（諸如要怎麼做、如何做、爲何如此作等），以致於造成企業組織人仰馬翻，卻做得不盡人意。要消卻此種不合乎管理模式之方法，應作好延續管理（continuity management）才能克服此一異常症狀。

（一）延續管理之重要性

2001年全球排名前一百大企業之業務人員離職率高達70%，匹茲堡某家人力資源公司調查結果顯示，有25%的美國企業員工想換工作，而這些年來全球企業紛紛大幅裁員，總數超過百萬人，同時被裁員的大多是擁有專業技術的白領知識員工。

此乃表示什麼？從正面思考是企業成本降低，從負面思考是企業／組織隨員工離職而儲放在員工腦裡的知識也一併流失，此也說明著知識經濟時代的今天，知識雖然變得更有價值，但是企業／組織卻變得更容易流失。

喬治亞華盛頓大學管理學教授H. Beazley提出延續管理理論作爲解決上述知識流失現象，其主張企業／組織重要的營運知識，必須有效的充分移轉，不能棄置於離職員工的打包行李中，依其研究企業的核心知識有70%存放在員工的腦海中，若無法有效移轉，則企業／組織的競爭力將大受影響。企業／組織的核心競爭力，原本是從一連串的知識累積、沈澱的結果，從數據（data）解讀爲資訊（information），再歸納爲知識（knowledge），並統合爲能力（competence），最後提煉爲智慧（wisdom），此些過程乃爲競爭場域中最難跨越的進入障礙。

（二）如何做好延續管理

■第一步：成立知識延續評估小組

成立知識延續評估小組予以評估企業／組織內知識延續或不延續的程

度，此也是一種風險評估，主要目的爲找出企業／組織內不能流失的重要知識，也爲企業／組織找出核心能力。

H. Beazley指出，要評估組織內知識延續或不延續，可以計算離職率、臨退休的人數、找出企業／組織內那些職務需要參與延續管理、評斷現任員工與繼任員工知識延續或不延續的程度，並評估企業／組織文化是否重視知識與知識分享。

■第二步：決定延續管理計畫的範圍與目標

在決定延續管理計畫的範圍時，應考慮四項因素：

1.廣度：有多少職務牽涉到重要的營運知識？
2.深度：每一個職務所獲得的營運知識有多少？
3.技術的複雜程度：企業／組織所獲得或移轉重要的營運知識之技術有多複雜？
4.支援程度：企業／組織文化或獎勵制度是否支援延續管理？

■第三步：成立協調小組執行延續管理

成立企業／組織內之執行延續管理的協調小組，以執行有關知識延續管理之作業。

■第四步：規劃延續管理的執行方案

1.分析競爭環境，找出企業／組織的迫切需要、需求與期望。
2.成立延續管理的指導團隊。
3.發展出延續管理的願景。
4.和企業／組織內之相關人士溝通延續管理的願景、策略、需求與期望。
5.移除障礙。
6.獎勵短期成功。
7.找出企業／組織內可以推行延續管理的人。
8.成爲公司長期的推行延續管理方案。

■第五步：制定獲得或移轉重要的營運知識之方法

也就是建立企業／組織內之智識／知識庫（knowledge profile），並擬定系列問題據以瞭解接任員工是否已掌握重要之營運知識？H. Beazley將此些問題稱之為知識庫分析問題（Knowledge Profile Analysis Questions; K-PAQ），K-PAQ裡應該包含如下項目：

1.工作所使用或需要的數據或資訊是什麼？
2.自何處取得此些數據或資訊？
3.過去有那些數據或資訊對現在的工作很重要？
4.自何處取得對現在的工作很重要的數據或資訊？
5.現在獲得的數據或資訊有那些是員工所不需要？

企業／組織經由上述的問題可以找出流入的關鍵知識與流出企業／組織的關鍵知識，及企業／組織內部分享的重要企業／組織。

■第六步：移轉知識

找出流入的關鍵知識與流出企業／組織的關鍵知識，及企業／組織內部分享的重要企業／組織之後，就必須傳承給接任者，並創造知識交換的機會。

延續管理可以說是企業／組織的知識保險箱，就算留不住優秀的員工，也要留住他們的腦袋。

Smart Leisure

品牌成功進行式——肯做夢的肯夢公司

走進美國美容保養品牌AVEDA的獨立店，消費者可以明顯感受到與一般保養品專櫃很大的不同。在AVEDA寬敞、舒適但不華麗的銷售點中，聞著香燭的芬芳並喝著服務人員端來的康福茶（近似甘草茶的飲料），感覺像在一家SPA美容中心，而不是一家保養品銷售店；就連第一線銷售人員提供充分的產品資訊，但不急於銷售的做法，也都很不一

樣。在在都會讓人產生一種懷疑——這是美容保養品的店嗎？這樣賣東西能賺錢嗎？

AVEDA經過前三年的投資虧損期後，從第四年開始就年年賺錢，代理商肯夢公司之經營就證明這樣的經營方式是可以在台灣市場存活的。

一、經營健康自然生活方式

代理商肯夢公司負責人朱平表示，他選擇代理AVEDA，主要原因是這個品牌是在經營健康自然的生活方式（life style），而不是一個只賣保養和彩妝產品的品牌。所以，在台灣他也秉持著這種理念，想提供消費者不同的選購產品的空間，並傳遞自然、健康的理念給每一位上門的潛在消費者。

由於一開始就決定讓產品從內（本身）而外（行銷與銷售）都能符合這個理念，因此肯夢從1995年進駐台灣，就與一般化妝品代理商走不同的經營路線。

首先，因為清楚自己的資源（資金）有限，在大品牌林立的美容保養品市場要闖出一片天，要有計畫地經營。所以肯夢不但不急著快速建立銷售點，反而於一開始只在台北遠企百貨四樓打造一個大坪數的專賣店。

這種集中資源只在與客層相符的賣場中設點的做法維持了一、二年，在品牌知名度逐漸建立後，才開始向外展店。不過，因為朱平不想走百貨公司專櫃的銷售模式，堅持走獨立店（boutique shop）的路線，不急於擴張新店，在代理的前三年都未駐足台北和高雄市場。到目前八年下來，全省開設九個據點，在同業中速度明顯較慢。

此外，有感於經營新型態企業時，員工的素質是決定企業文化最重要的關鍵，所以肯夢一成立，朱平就大量投資在人員身上。除了定期且大量的教育訓練課程外，在成立公司的初期，就把可觀的資金用在為員工創造更舒適的辦公環境上。朱平說「我相信品牌給人的感覺與員工的內涵必須一致的」，也就是說，公司倡導更健康的生活觀，他也想讓員工從工作環境中體會到自然、尊重的文化。

二、跨領域訓練員工

肯夢不單大膽地在員工的工作環境上投資，在管理上也和很多企業

不同。所有工作人員沒有職銜，而且全員都是跨領域訓練（cross training），最主要的用意是讓每位員工具有不同的職能，可以互相代班，更能培養工作團隊的互信。

　　還有，AVEDA第一線銷售人員全都是固定薪水制。朱平說，不採佣金制最大的用意是希望銷售人員不要心裡一直想著業績，而疏於落實服務品質；另外，他認為第一線人員是所有客戶的Day Maker，他們對客戶的微笑，可能都為客戶帶來一天的好心情。而固定薪水可以保障他們一定程度的收入，不用因銷售好壞而擔心每個月的收入問題。而公司是站在信任員工的立場，保障他們的收入後，員工才能無後顧之憂地學習和團隊合作。

　　也因為肯夢很講究員工的互動與團隊合作，採用Double Team的做法，公司員工的數目讓美國總公司人員嚇了一跳。朱平說，員工多，負責人的負擔的確較重，可是他們的素質好壞決定未來長期經營的優劣，因此在公司有獲利的情形下，每年有一定程度的工作新缺，是合理的。

　　擅長經營銷售空間的肯夢，更在最近推出三合一的概念店，將SPA獨立店與美髮沙龍結合在一個空間下，試圖創造另一種觀念。在新店施工期間，設計師在店門外以銀柳和玉米做成一面像圍籬的外牆，一方面避免施工期間的噪音與污染影響居民的生活品質，更可以用這個圍籬做成一個裝置藝術，讓民眾感受到AVEDA儘量不破壞環境且追求生活品質的用心。

　　堅持一本帳，落實省紙、省電的朱平說，他一直覺得身為企業公民要扮演好自己的角色，所以他不但在公司一設立時就聘用資誠會計師事務所，打算每一筆錢都清清楚楚的，不希望自己在推動愛環境、愛自己時，一方面還做逃漏稅等不應該做的事。

　　再者，他企圖延伸AVEDA的影響力，想結合藝術家為肯夢設計專屬商品來銷售，再將銷售金額捐給適當的弱勢團體，這個夢想將在今年成形。朱平說，肯夢就是以「肯做夢期許自己，所以不怕創新和挑戰，也才能穩定地走出自己的風格來」。

（資料來源：趙曼君，《經濟日報》，2003年4月8日。）

焦點掃瞄

1. AVEDA是經營健康自然的life-style，而不是只在賣保養與彩妝產品而已，所要提供消費者不同的選購產品的空間，並傳遞自然、健康的理念給予每位上門之潛在消費者。試問此種品牌經營的特點為何？

2. AVEDA不走百貨公司專櫃的銷售模式、堅持走獨立店路線且不急於擴張新店，以致於八年來全台灣地區只設了九個據點，乃是因其對品牌與公司經營理念著重於組織文化與員工素質內涵於自然與尊重。試分析其經理策略之優劣點為何？

3. 休閒組織是否可比照AVEDA對員工採取之跨領域訓練方式，使組織內之員工具有不同的專長與職能，以培養工作團隊的互信？試分析之。

4. 休閒組織應著重在環境保護議題之維持上，對於組織外在形象之塑造，似乎可由小處著手進行環境保護，就如AVEDA的施工時在店門外以銀柳與玉米做成具有藝術文化性之圍牆外牆一樣？試說明之。

5. 從此一AVEDA品牌之建置與維持之過程來看，休閒組織之品牌塑造的確不是單靠廣告宣傳就可以達到的，試分析說明之。

第三節　觀光旅遊產業的永續發展策略

觀光旅遊產業在1990年代和航空公司的CRS（Computer Reservation System）系統之互動後，電腦資訊科技對於觀光旅行業、航空公司、旅館業及供應商之間的整合，造就了該產業之整合為極大化與極小化，同時其組織呈現扁平化（即供應商直接與顧客接觸），同時在2002年進入WTO之後觀光旅遊業也朝向國際化及策略聯盟發展。

一、旅遊市場在旅客方面的變化

觀光旅遊產業為因應時勢潮流，為減低本身之經營成本壓力提高經營

效率，必須考量如何保障消費者權益，而且又能提供消費者具有專業化、個人化的服務，只有在旅客方面之變化趨勢予以瞭解、掌握並採取對策，方能達到消費者滿意而業者有經營效能之目標。

（一）旅遊訴求與目的多樣化及尊重個性化的安排

國人從事旅遊有越來越多的趨勢，依據行政院主計處統計：每萬人出國次數2000年為3,303.6次，2001年3,218次；每萬人赴主要遊憩區旅遊次數2000年為44,263次，2001年44,794次；國內旅遊由於觀光資源整合與政府之提倡鼓勵，2001年主要觀光旅遊憩區遊客突破一億人次，較2002年增加1.9%。同時數位時代的國人（尤其年輕人）講究旅遊行程之多樣化與豐富性，而unit package（如班機座艙、旅館住房、旅程內容、餐食飲料等）則給予旅客較大的選擇空間之尊重個性化訴求。

旅行業將需要根據現有的旅遊資源來為個別之顧客（含團體在內）安排符合其訴求之行程，如一人隨時出發或二～四個可以出發的GV1或GV4等，原本出團應為十人成團的GV10機票將會走向一人即可出團之趨勢。

（二）短天數、低價位與額外行程

旅遊人口結構的年輕化，而年輕人（40歲以下）的假期及財力的限制，是其考慮參加與否的條件，同時在社會風氣養成旅遊習慣之際，近距離、短天數、價位較低的旅程，是這一階層首次出國的最佳選擇，出國旅遊乃形成一股潮流。

旅行業者因應上述旅遊習慣的轉變，採取除了在行程上必要的接送機、旅館住宿、早餐及簡單的市區觀光之外，留下很多自由活動的時間，一方面減低成本，另一方面也尊重個人的選擇，讓旅客自己來決定是否參加旅行社所提供的額外行程（optional tour）。

（三）定點旅遊、單一國家旅遊

依據研究，一個旅程大致在第十天之後，旅遊者開始會產生旅遊疲乏，同時若飛行次數多時，會有時差失調（jet lag）之痛苦，因此以往長時間之旅遊對身體及生理而言，是負擔而不是休閒旅遊。近來則流行定點旅

遊（如台北－普吉島、台北－峇里島、台北－夏威夷……），且航空公司之
直飛航線開闢更是助長定點旅遊的興起與流行。

（四）計畫旅行的觀念

出發前週全的準備，正是值回票價的基本動作，事前做好計畫如什麼
時候到什麼地區？去的時間多久？去旅行時本身之工作由誰來代理？此行
目的有那些？去的地方資訊從何蒐集？費用多少？什麼時候成行？個人前
往或攜伴前往？

（五）個別旅行、家庭旅行、商務旅行、探親旅行的持續成長

不管旅遊方式如何改變，提供F.I.T.服務的市場絕對不會消失，而且更有
快速成長之勢，並走精緻服務之路。部分的航空公司，藉其電腦訂位的方
便，提供了機位、旅館住宿及接送服務的package方式的潛在市場大有可爲。

（六）遊學市場的成長

利用寒暑假出國遊學、學習語言的人愈來愈多，且已形成風氣，此一
市場大多前往美國、加拿大、英國、德國、法國、澳洲、日本等地區。

（七）投資移民之旅遊活動

台灣自1970年起至目前，陸續有人海外移民（大多往澳洲、巴拉圭、
貝里斯、美國、澳洲、加拿大、紐西蘭等國家），惟大多把事業與房地產根
留台灣，因而發展了旅遊之市場空間。

（八）獎勵旅遊

企業鼓勵員工海外旅遊、考察、度假，而使其企業組織形成更紮實的
向心力與戰鬥意志，對組織的發展具有相當的正面價值。另外，對經銷商
之獎勵海外旅遊乃爲刺激業績之助益。

（九）自助旅行

自助旅行（backpack travel）並不便宜，因爲需要花很多的時間去摸索

（如交通、旅館、賓館、民宿等）以獲取經驗及教訓，同時在旅行時之所有事情均要自己來，是很辛苦的旅行，但是時下一些年輕人頗為愛好。

（十）RV旅遊活動

RV即為Recreation Vehicle或Resort Venture，乃是以家庭為單位的駕駛車輛出外旅遊，如目前流行的RV車乃為RV旅遊風潮下的產品，RV車開到RV Hotel或Camping Area時就如同在家中或旅館一樣方便。

（十一）Rotel Tour

Rotel Tour即Rolling Hotel Tour，乃是一種旅行團，除非例外，大多在遊覽車臥舖上睡覺的一種旅遊，適合年輕人之旅遊活動。

（十二）豪華旅遊／精緻旅遊

豪華旅遊乃除了乘座豪華客機之外，在旅館、餐食、飲料、節目內容、領隊導遊等水準方面，予以重新塑造一個標準，以為消費者獲得超值的待遇。

（十三）分期付款旅遊活動

乃為年輕人流行之活動，因而產生旅遊多元化、天數、費用皆縮短之旅遊活動。同時，可由年輕人所屬之組織保證取得往來銀行授信額度而獲得旅遊機會。

（十四）生態旅遊活動

乃為時下流行之關懷大自然、原住民與生態環境保護的旅遊活動。

（十五）深度旅遊活動

乃為定點旅遊與套式行程旅遊（package tour）之一種，其針對某一定區域內好好地深入體驗之旅遊活動，而不是如以往的廣大區域之走馬看花式旅遊活動。

二、旅遊商品趨勢對旅行社經營之影響

(一) 旅遊商品化

旅遊商品化乃促使原本較沒有具體化品質之旅行社轉而注意到市場的需要、顧客要求行程中飛機之安排、住宿條件、節目內容、服務態度…等方面之服務品質要求，而旅行業者之出團率高低、出事時負責任之態度、服務作業之嚴謹度高低等，則為其品牌良窳之判斷依據，而業者為維持其品牌形象每每悉心經營其商品，使之具有差異化與特色，而使其無形之服務也形成了類似有形的商品，而更有了訂價之標準。

(二) 市場品質與價格定位與區隔

旅遊市場之業者品牌間之價位差異並不是很大，然而高品質高價位之共識已為業者與消費者所認同，旅遊商品本身即具有不可能完全相同的特質，就算航空公司、旅館、遊覽車、餐食均一樣，惟領隊、導遊、服務態度、價值感則會是不同的，故其價位乃隨著市場之品質而訂定的。

(三) 市場不二價應可形成銷售旅遊商品之潮流

市場不二價乃是相當困難的，但在旺季之不二價則已為潮流，在未來市場不二價應可能形成風氣的，只是有待業者共識的方向。

(四) 品牌形象的建立

品牌形象的建立有賴於：（1）服務作業品質標準化；（2）要如期出團；（3）服務人員訓練要持恆；（4）導遊素質再提高；（5）偶發事件處理要顯示出負責任之態度；（6）提供顧客之旅遊資訊要迅速確實；（7）商品要抓住市場脈動提供顧客作選擇；（8）關懷顧客體貼顧客；（9）建立組織之企業文化等方面之努力。

(五) 連鎖經營

品牌形象良好之旅行社必須回歸到票務、行程安排與規劃、團體控制、導遊與領隊方面之業務，專業人才之需求已為旅遊業者必須培育的策

略，而在偏遠地區則由地區型旅行業承攬後委由大旅行業者出團已轉變爲加盟連鎖型態。

（六）旅遊空間擴大

國外旅遊已是各旅行業者之重要業務，而地球村全球化主義之興起，更是走向各國門戶開放之政策，旅遊空間將更爲擴大。

（七）專業化經營

旅行社提供了各種的旅遊資訊，包括出國手續、簽證業務、票務訊息、外匯資料、氣候條件、通關規定、接送服務、代訂旅館、導遊解說、行程安排設計、組團服務、國際會議安排等等。旅行業的專業經營與專業經營策略，不但注重專業資訊與專業服務，而其服務有價的理念已普獲消費者認同。

（八）廣告媒體大量出現

媒體銷售（media sales）已爲旅行業行銷通路很重要之一環，消費者在媒體資訊中尋求其所要關心其旅遊活動的事宜，以爲其採取旅遊決策之參考。

（九）旅遊保險與出團履約保障

旅行的活動，本身就帶有相當程度的風險性，諸如：飛航器材、交通器材、旅館、參觀景點、休閒場地及身體傷病等，均爲旅遊行程之保險標的，保險種類有平安保險、行李遺失險、人壽險等。

對消費者及業界本身的保障，愈多愈好，品牌形象好之旅行社因應社會的需求，向消費者提供了相當額度的銀行擔保之出團履約保證，更發行認同卡（affinity card）給消費者救援服務、保額增加、愛心回饋等其他方面的效益。

（十）e化數位化衝擊

二十一世紀，電腦的運用已發生太大的變化，旅行社必須配合時代腳

步予以數位化、電腦化，否則會為時代所淘汰。

（十一）數位科技在旅行社經營管理之運用

數位科技運用於旅行社經營管理項目如陳嘉隆（2002）指出，可分為如下之管理項目：

1. 旅客資料的存檔，直售郵寄的方便處理。
2. 出國手續表格的列印。
3. 各國簽證表格的填寫（個人及團體大表）。
4. 各路線團體行程表的輸入及修改時的快速印製。
5. 團體成本的估價及各種不同條件下的報價標準和分析。
6. 各類別表格的製作。
7. 出國旅行團所需提供給旅客的班機時刻表、旅館表、匯率表、日程表、注意事項、各國簡介、各個旅客資料等旅遊手冊的印製。
8. 來華旅客名單、旅館資料、住宿表、訂車、訂餐等作業表格的操作。
9. 會計帳目的處理及財務報表的列印及分析。
10. 總公司與各分支機構資訊的流通及運作。
11. 人事資料的管理，保證人對保的確認管理。
12. 薪資的管理。
13. 票務管理。
14. 團體訂位管理。
15. 團體結算管理。
16. 旅館代訂房系統的管理。
17. 與航空公司的電腦連線，以便在訂位、開票、帳務結算及相關資訊的取得，提供旅客迅速的服務。
18. 代收轉付票據管理。
19. 電腦自動傳真資訊。
20. 與其他國內及國際資訊網路的連線作業，達到資訊高速公路無國界的交流。
21. 國際金融與期貨市場動態與預測分析。

Part4

發展篇

可口可樂總裁曾說

希望自己能掌握所有的球，

我們每個人都像小丑，玩著五個球，

五個球是你的工作、健康、家庭、朋友、靈魂，

這五個球只有一個是用橡膠做的，

掉下去會彈起來，那就是「工作」。

另外四個球都是用「玻璃」做的，掉了，就碎了。

Smart Leisure

新生代台灣旅客出國旅遊動機與購買行程意願分析

新生代旅客出國旅遊動機及購買行程意願，受如下幾個因素之影響：

1. 「目的」取代「目的地」。

2. 旅客漸漸企圖掌握行程設計的主導權，並希望業者提供「量身打造」式的行程。

3. 希望能買到兼具「觀光旅遊」與「定點度假」的行程。

4. 品質意識抬頭，只要業者宣傳得法，賣點具說服力，則仍可找到「願意花錢買好產品」的遊客。

5. 具「國際觀的資訊」（來自外電、網路等），或主導、或影響了台灣新生代旅客的出遊意願。（如匯率、霾害、病變等，因此文宣手法應具「國際感」）。

6. 從過去「Know Where」、「Know When」，走入「Know Why」、「Know How」與「Know What」時代。因此，設計出的行程要和消費者「對話」、「互動」，進而營造「為特定族群量身打造」的氣氛。

7. 旅客對業者所能提供的服務「期待更高」（不單只是遊程規劃，尚包括：領隊導遊解說服務、目的地食宿安排等級、售前服務等）。

8. 遊客在旅行過程中希望得到更多「智識」與「體驗」（有別過去的「增廣見聞」），進而企圖從眼、耳、鼻、口與四肢的「全感官接觸」過程中，豐富閱歷。同時更重要的是，新生代旅客將視這些「異國旅行經驗」為人生中的「資產」，甚至為個人「是否具國際觀」的重要衡量指標。因此，產品設計者，該考量出爐的行程是否具上述因素，至少，行程內容要形成旅客回國後的「談資」。事實上，這些談資，原本就是行程與行銷的賣點（換言之，產品應從生產製造的流程中，就將行銷因素考量在內，而不是先生產製造，再行銷）。

9. 新生代旅客多具「獨立旅行」的旅夢，惟囿於語文能力與過去經驗，多數均有「又期待，又怕受傷害」的心理。這些「半調子」希望從市場中找到介於「團體旅行」與「純自由行」的「中間產品」。

10. 新生代旅客，急於「在價格與價值中」找到自己購買旅行團產品的理由（亦即，業者規劃的行程內容只要增加了一元成本，卻能給遊客二元或三元的價值感，就能吸引客人上門）。

（資料來源陳嘉隆編著，《旅行業經營與管理》，2002年。

供應鏈與價值鏈管理

學習目標

★ 運籌管理系統與供應鏈

★ 從價值鏈到顧客關係管理

★ 觀光遊憩區環境解說系統規劃

企業競爭力之強弱關係到供應鏈的管理，隨著供應鏈管理日趨成熟，成為其標準作業程序（SOP）的一部分時，供應鏈管理也會由其組織之關鍵成功因素（KSF），轉化為其組織之關鍵存活因素。

供應鏈管理做得好，企業組織可以借外包將其組織整合為價值的整合者（value integrator）：價值鏈的觀念轉換成為價值族群的觀念，組織之商品／服務／活動必須重新組合。

下一波段的競爭可能是全球價值整合者的競爭，休閒產業組織也應及早思索應對策略，在全球的供應鏈系統中扮演著重要的角色，如此才能持恆創造競爭優勢。

第一節　運籌管理系統與供應鏈

運籌（logistics）乃是一種流程（process），其目的乃為滿足顧客之需求，從接單、採購原物料到將成品交到顧客手上為止，針對資訊流、物流或現金流，進行有效益與經濟價值之規劃、執行與控制，所以運籌管理（logistics management）可界定為：「以最少存貨與浪費最低之原則，管理好其運籌流程」。

休閒產業是否需要運籌管理？答案當然會是需要的，因為休閒產業中有些業種雖然沒有提供實體商品，而是提供服務與活動，但是若將休閒活動當作商品時，其有關接受購票入場開起，休閒組織為顧客提供服務活動之準備（包括外購原物料或某些實體商品）進而提供顧客進行休閒體驗之系列流程，自然包括有資訊流、人流、物流與現金流之要素，所以著者仍將運籌管理系統帶入休閒產業領域之內。

一、顧客對休閒組織之要求日益增多

休閒組織在進行運籌管理系統規劃時，應先瞭解到其業種業態之經營環境已經面臨了相當多的挑戰，諸如：（1）休閒商品／服務／活動之生命週期愈來愈短乃因為顧客要求多樣性、多功能性與潮流性；（2）顧客要求

能感受到休閒體驗乃是一項體貼入微、關心無所不在的感動式服務品質；
（3）顧客之任何反應、建議與要求能快速回應（Quick Response; QR），因
為時間寶貴無法等待；（4）顧客要求業者提供品質更高、價格更低、便利
性要高的休閒服務；（5）市場已呈現全球化，多樣選擇已為業者必須體認
的危機等。

　　所以休閒組織必須發現以顧客服務為導向的運籌管理，不論「前場」、
「中場」或「後場」均要能提供予顧客滿意之休閒商品／服務／活動為其經
營管理階層與從業人員之指導方針。

（一）以顧客服務為導向的運籌管理

　　休閒組織在其「前場」、「中場」與「後場」的管理行為中必須將「顧
客滿意與感動性滿足」作為其從事策略規劃與管理的指導原則，因為經由
顧客服務水準之提升，才能在高度競爭環境中，能夠維持顧客保有顧客，
進而開發新顧客，確保其組織之永續發展。

　　顧客服務乃是「一種能夠令顧客滿足其需求與期望的作業行為」，休閒
組織對顧客之服務水準，乃會直接影響到該組織競爭力，一般而言，顧客
服務的層次可分為三種階段（如圖14-1）：可靠階段（reliability）、應變階
段（resilience）與創新階段（creative）；其對休閒組織之財務績效影響則
為損失（loss）、平衡（maintain）與獲利（gain）三階段。

1.顧客服務成本：顧客服務的成本效益，乃是休閒組織經營管理階層
　必須審慎研擬的作業，其服務成本與顧客之服務水準具有正函數之
　關係，亦即組織付出服務成本高，應可提升其顧客服務水準到一定
　的程度，惟在此一定程度時若想再增加顧客滿意度時，其服務成本
　會加速升高，而在此時其服務所得增加速度將會趨緩，此一定程度
　乃是一般所謂的轉折點（如圖14-2）

2.運籌管理之範圍：美國供應鏈協會曾提出一個供應鏈作業的參考模
　式（Supply Chain Operation Reference Model; SCOR）（如圖14-3），
　其分為四個模組：（1）規劃模組（plan：即運籌管理）；（2）採購
　模組（source：即採購運籌作業）；（3）生產服務作業模組

休閒組織對顧客服務之層次		
可靠階段 →	應變階段 →	創新階段

| 1.及時提供服務
2.前場等候時間壓縮
3.服務態度親切友好
4.高水準服務品質
5.中場顧客反應與建議之及時回應
6.中場顧客要求額外服務之及時回應
7.後場之迅速退票或體貼送別顧客 | 1.即時回應顧客各項反應、諮詢與建議
2.配合顧客提供個人化與客製化服務
3.主動關心顧客情感上心理上與生理上之反應
4.迅速為顧客解答同時提出改進措施
5.強化售後服務（如在資料庫中分析顧客需求、主動關心） | 1.對顧客需求可主動傳遞新商品／服務／活動之訊息
2.依據顧客需求，研擬客製化商品／服務／活動，以示尊重顧客
3.提供歡樂愉悅、自由自在與充滿滿足感、幸福感之休閒環境 |

休閒組織對顧客服務之財務績效		
損失階段 →	平衡階段 →	獲利階段

圖14-1　顧客服務與休閒組織競爭模式

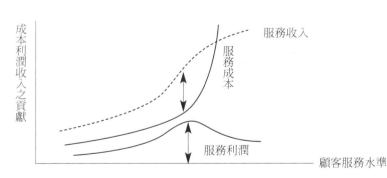

圖14-2　服務成本、所得與利潤和服務水準之關係

圖14-3　運籌鏈與運籌管理

（make；即生產服務運籌作業）；（4）配銷或提供模組（delivery；即配銷或提供運籌作業）。

3.運籌管理系統之功能：運籌管理系統之功能如下：市場規劃、財務規劃、經營目標計畫、人力資源管理、品質管理、商品企劃與開發管理、財務績效管理、採購／發包規劃與作業管理、生產計畫、大日程計畫、生產／服務資源規畫、產能計畫、生產／服務作業管制、行銷規劃與控制、營業管理、配銷／提供服務計畫、存貨倉儲與售後服務等。

（二）運籌管理系統之發展

運籌管理系統乃是整合組織之營運流程、組織、科技、作業流程及商品／服務／活動等各類活動與資源，以達到資源有效利用及提升企業整體競爭力為目標的企業資源整合系統，運籌管理效益的提升則有賴於組織內部整體資訊的密切配合。組織之規劃人員應該依照組織策略、導引出組織之經營需求，進而設計出具有競爭優勢的組織藍圖。組織之企業資源整合系統在設計時應考量該組織之特定需求、吸取可供參考之典範，以減短設計時間，並能確保其品質。系統構築完成，系統開發人員便可據此分析、設計與開發所需的資訊應用系統，惟在設計規劃之時不得忽略組織本身的策略與經營需求，如此將導致一個沒有競爭優勢的參考模式系統。

組織為提升其整體的作業效率、縮短前置時間、降低成本（如成品庫存之降低等）、提高生產服務作業績效及增加市場競爭優勢地位（如快速回應顧客需求等），組織有相當的需要來建構以運籌管理為其組織營運核心的

企業架構（Enterprise Architecture; EA）（如圖14-4），並發展其合適合宜且符合組織營運需求之資訊應用系統。

據王立志（1999）研究指出，以運籌管理為企業營運核心的運籌管理系統發展方法大致可區分為四個執行階段，分別為：（1）企業策略發展階段；（2）功能架構建立階段；（3）資訊系統發展階段；（4）變革管理階段。

■企業策略發展階段

企業／組織乃在其組織之共同願景與企業使命指引之下，進而找出其企業／組織之關鍵成功因素（Critical Success Factor; CSF），並透過外部競爭分析與內部環境分析、顧客需求分析等，可以發展企業組織之營運策略，並藉由同業種或不同業種之作業，訂定企業組織關鍵績效評量指標（Key Performance Index; KPI），用來評估企業的經營績效以落實企業策略於營運流程。（如圖14-5）

圖14-4　企業架構

資料來源：王立志，《系統化運籌與供應鏈管理》，滄海書局，1999年，p.477。

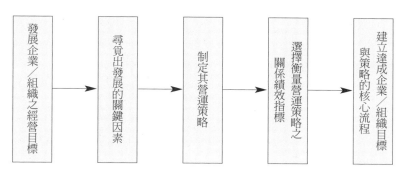

圖14-5 企業／組織發展階段進行步驟

（圖中流程方塊，由左至右）
發展企業／組織之經營目標 → 尋覓出發展的關鍵因素 → 制定其營運策略 → 選擇衡量營運策略之關係績效指標 → 建立達成企業／組織目標與策略的核心流程

■企業功能架構建立階段

　　本階段乃為深入瞭解企業／組織之產業與上下游之間的關係及產業之關係，並建立符合運籌管理需求之功能架構及其主要流程。從組織、功能、資料及流程四個層面，來建構企業模式，並建立流程績效評估指標。待企業模式建立後，再藉由流程的績效評估，分析流程之績效，以為持續改進之基礎，此階段所進行之步驟為：（1）企業功能需求分析；（2）引進企業參考模式；（3）建立企業功能架構；（4）發展評估主要流程的產出績效指標；（5）建立企業模式；（6）制定評估流程的績效指標；（7）流程績效的評估。

■資訊系統的發展階段

　　企業組織利用資訊科技來落實營運流程與策略目標，乃為維持其在相關領域產業之競手優勢之需求與營運流程，而此階段會遭遇到如下幾個問題：（1）資訊系統開發問題；（2）營運管理作業流程與資訊系統流程間之整合與導引問題；（3）資訊系統整合問題。

■變革管理階段

　　企業組織因為重新思考與重新設計其營運流程與資訊系統，而其組織架構與運作方式將會有所改變與遭受衝擊，此時企業組織之變革管理（Change Management; CM）乃會影響到其是否能夠維持競手優勢之主要關鍵因素（如圖14-6）。

在營運管理作業流程之變革管理方面，可分為規劃、分析、改革、導入等四個階段，惟在進行流程重新規劃或設計時，其新流程之設計規劃與舊流程之重新規劃乃是有所差異的（如圖14-7）。

圖14-6　變革管理的範疇

資料來源：王立志，《系統化運籌與供應鏈管理》，滄海書局，1999年，p.486。

圖14-7　流程變革管理進行程序

(三）運籌管理策略發展步驟

　　運籌管理策略乃為延續企業組織經營策略之方向，而每一個企業組織其價值鏈各有其不同之價值邏輯與思維，所以其所發展之運籌管理策略組合也各不相同，有關運籌管理策略發展之步驟，在此僅列出王立志（1999）所提出之步驟（如圖14-8）。

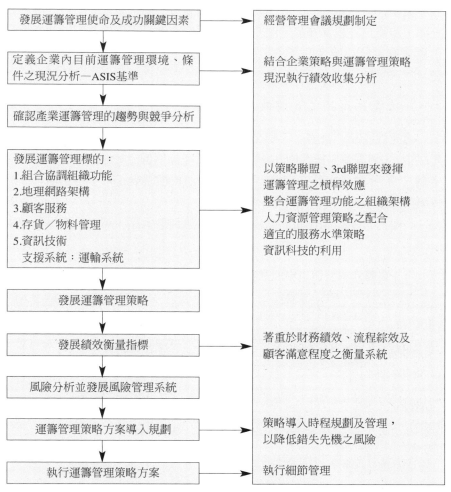

圖14-8　運籌管理策略發展步驟

資料來源：王立志著，《系統化運籌與供應鏈管理》，滄海書局，1999年。

二、建立理想的供應鏈

企業組織必須先確定其商品／服務／活動之屬性（功能性與創新性），當已確立其商品／服務／活動之類型與屬性（功能性、創新性）之後，該組織應能建立其供應鏈之屬性，更可據而定出其合宜的供應鏈策略（如表14-1），依Carliss Y. Baldwin等（2000）所描述矩陣圖（如圖14-9），矩陣中四個象限代表四種不同的商品／服務／活動與供應鏈屬性的結合，經由此矩陣，組織可找出其商品／服務／活動的供應鏈是否正確？實體效率型的供應鏈應用於功能性的產品，而創新性產品則需要能對市場回應的供應鏈。

（一）功能性商品之實體效率供應鏈

功能性商品／服務／活動之需求屬性：生命週期較長（有可能超過二年以上）、利潤率偏低（約5%～20%）、其多樣性低（每個品類約在十～二十個之間）、缺貨率低（約1%～2%）、季節更換時幾乎可不用折價、商品供應前置期長達半年～一年等。

一般而言，功能性商品之成本幾乎已達到最低點，所以其與供應商間

表14-1　實體效率型與市場回應型的供應鏈

	實體效率型	市場回應型
主要目的	以有效率的方式與最低的可能成本，供給可預測的需求	快速回應市場不定的需求，以降低缺貨、降價求售存貨過高的狀況
製造焦點	維持高度平均生產力	部署閒置產能
存貨策略	在整個價值鏈中提高迴轉率並降低存貨	部署為數可觀的零件或成品存貨，以應不時之需
前置時間	在不提高成本的前提下縮短前置時間	大量投資以儘量縮短前置時間
選擇供應商的方式	主要以成本和品質為主	主要在於速度、彈性與品質
產品設計策略	提高績效降低成本	模組設計儘量延緩產品差異性

資料來源：王立志，《系統化運籌與供應鏈管理》，滄海書局，1999年，p.134。

圖14-9　商品與供應鏈結合之矩陣圖

資料來源：Carliss Y. Baldwin等著，巫宗融譯，《價值鏈管理》，天下文化公司，2001年，p.135。

的關係已走向合作與協調機制，企業組織為追求更高的利潤，供應鏈夥伴間之通力合作（如零售商能讓供應商對某產品降價1%，再對消費者的訂價提高1%）以降低供應鏈中的成本，進而擴大利潤，當然此一模式受到組織與供應商之間的競爭與合作模式之影響，而各需要不同之因應措施（如供應商之成本資訊不會真實呈現予企業組織，而企業組織也不會將其真實的成本資本提供予供應商等），惟要降低供應鏈成本就必須通路夥伴間摒除防護心態，力求合作協調，方能達到節約成本提高利潤之目的。

（二）創新性商品之回應性供應鏈

創新性商品／服務／活動之需求屬性：生命週期短（有的還不到三個月，惟大多在一年以內）、商品利潤率較高（約20%～60%）、其多樣性高（即品類項目繁多）、缺貨率高（約10%～40%）、季節性淡旺季之換季折扣高（約10%～25%）、商品供應前置期很短（約一天～十四天）等。

創新性產品的不確定需求與生俱來，因此如何因應不確定的需求，成為替創新性產品建立高回應性供應鏈的最大挑戰，企業組織應對其需求上的不確定性抱持正面態度進行管理其不確定性（如需求預測之不確定性、商品報酬率之不確定性），可採取：（1）尋找替代原材料、零組件、設備／設施，使其商品／服務／活動較有相同之結構或找尋領導組織之指標資

訊，以提高預測之準確性；（2）組織另應尋求降低前置時間並提高供應鏈之彈性以為因應；（3）組織針對所能提供之產能／能量予以控管，則此三項策略搭配運用當可創造出回應性供應鏈之成功機會。

三、掌握供應商的資源空間

數位時代，市場中顯現出探索、學習、對改變採取開放態度及相互支援的精神，為了能夠創新市場，組織可能必須從供應商處之資源予以整合，予以建立供應鏈之合作網路，而此一合作網路則可分為水平式夥伴關係（horizontal partnership）與垂直式夥伴關係（vertical partnership）。

（一）水平式夥伴關係

數位時代，拜網際網路之便利，我們有必要思考以供應網（supply webs）的角度來思考供應鏈的精神，一般而言，供應鏈乃是指：「一群企業組織互相進行採購，最後得以完成商品，並銷售予顧客」，所以可以從最終消費者這一端一路逆推回到採購原材料這一端，而此由企業組織建立之組織的供應商社群即為供應鏈的真正價值所在。

供應商大多不喜歡有人卡在中間位置，因為若有個中間人將會導致整個供應鏈無法順暢連結，所以企業組織應該建立自己的供應商社群，以掌握其採購對象。又供應商與企業組織形成一種合作夥伴，以利充分利用相關的市場機會，而競爭者之間的合作網路則透過第三者或合資來進行合作關係，此種水平式的合夥關係乃為掌握供應商之資源空間，以降低更多的成本與積壓庫存之現象。

所以經由第三者供應商合作夥伴關係之方法，乃是大部分的競爭者均需要同樣的供應商，所以如果透過與供應商之合作夥伴關係形成一個供應商社群，那麼企業組織在其採購作業上將會較為輕鬆，而且易於掌握成本之變化趨勢。

（二）垂直式夥伴關係

透過與供應商的連結，可以利用資訊科技（如入口網站）將各供應商

緊密地聯結在一起的方式是，讓各個供應商在網站上建立起與企業組織的聯結，如此建立起多種密切的網站聯結，乃是希望創造並維持源自企業、顧客、供應商與社團的終生價值流（value stream）。此一終生價值流乃要企業組織確保其供應商之間擁有令人期待的未來，所以企業組織乃以策略性目標來整合此些供應商，以形成夥伴聯盟之關係（此表示：企業組織與供應商間互為瞭解夥伴聯盟之目標為了那些目的？有那些價值與效益？等）

（三）建立供應鏈／供應網之最高效能

1. 企業組織應建置企業的入口網站，進行電子採購以降低採購成本（依美國學者研究結果可降低80%之採購成本）。

2. 降低採購人員處理行政事務工作時間（約有80%），如此將可削減採購人員成本。

3. 電子採購系統必須有紮實的後勤物流系統之支援，方可使採購作業順暢，此乃運籌管理系統之一部分。

4. 電子採購作業必須確保採購作業自動化，建置完整的整合資訊網站，將交易過程所需之各項服務（如營業稅、信用卡等）整合到此一交易系統中。

5. 企業組織必須經由如下總體性業務通路：B2C（企業組織vs.消費者）、C2B（消費者vs.企業組織）、B2B（企業組織vs.企業組織）及C2C（消費者對消費者），而另行開發新的市場構想。

6. 企業組織與顧客、供應商、社團之間的主動夥伴關係，將有助於企業／組織儘可能地擴大由企業組織所傳遞出的價值，並降低其傳遞成本，以利企業組織更快速地回應新市場需求。

7. 企業組織應將在其供應鏈中占有核心地位，以使自己成為創造營收的主要推動力，以為代表社群進行採購，大幅減少成本支出。

8. 所有的商業策略均無法孤立推展，而要將產業形成一個生態學或食物鏈的模式來進行商業策略。

9. 企業組織透過網際網路簡化供應鏈、減少庫存，更可建立對外的電子交易模式，為其組織建構更好的價值鏈。

第二節　從價值鏈到顧客關係管理

今日快速變化的競爭環境中，策略已不能只跟隨著既定的價值鏈模式將商品／服務／活動導入市場，一個高績效的企業／組織不再只是「附加價值」而已，而是要轉型為「重新創造價值」，而此乃意謂著供應商、合作夥伴、企業組織、顧客與社團間不同群組成員角色再定義與定位，並藉由此新的組合創造出新的價值。

此一種新的價值乃需要打破以往之觀點，將商品／服務／活動重新組合為一種以「活動」為基礎的「提供」，顧客對其「提供」再創造出其所需求與期望之價值，又若提供的價值多元化，各群組中均須為自己創造所需的價值，企業組織之策略任務也必須隨之不斷地重新定義其核心能力，與如何將其核心能力與顧客進行整合。

一、新的價值邏輯

新的價值邏輯如下所述：

1. 企業組織之目標不再只是為顧客創造或服務某些具有價值之事，而是要讓其顧客能夠享用此些高密度的價值，進而為顧客本身創造新的價值。
2. 企業組織與競爭者之間已不再互相競爭，而是其利用「提供」在顧客之時間、注意力與金錢方面的競爭。
3. 企業組織對顧客最具吸引力的「提供」通常包括其顧客、供應商、企業組織之夥伴在內的全新組合，因此企業組織在關係與事業架構上的重整乃是策略任務之一。
4. 企業組織為求持續發展，就必須與顧客不斷地溝通，期能重複其優勢「提供」的競爭力。
5. 企業組織必須不斷地評估與設計其核心能力與關係，以維持其價值創造系統的延展性、新奇性、特殊性與回應能力。

二、價值的創造過程串起價值鏈

價值（value）的創造是企業／組織最重要之使命，企業組織要能夠獲利，其商品／服務／活動在消費者心目中所創造的價值必須超過其付出之金錢，付出之金錢必須高出成本。企業組織要能夠提高價值與降低成本，而此一活動即串起價值鏈，價值鏈之分析與管理即為達成價值創造目標的利器，而此一價值鏈乃是由不同層次之供應商所構成的，所以價值鏈亦稱之為供應商管理。

(一) 價值的整合者

供應鏈管理做得好，生產型企業組織可將其工作完全外包，成為價值的整合者（value integrator）。企業組織鼓勵顧客進行自己的價值創造活動而提供價值，就如同促使顧客自行創造價值，企業組織將其供應商納為其營運系統成員，以利各供應商能夠將其商品推及於全球市場，而且可得到企業組織之經營技術之協助、設備之租賃，以及高工作效率與高品質績效的提供，促使供應商之營運能力大為提升，而促使供應商能夠創造價值，得與企業組織形成價值鏈。

價值鏈的傳統形象，乃在於系統化重新創造價值，將此些價值傳遞予顧客，如此的企業組織、供應商與顧客間之分工及利潤分享，迫使各方面均能以嶄新的觀點檢視其價值，顧客同時也是供應商（提供勞力、時間、資訊、運輸等），供應商同時也是顧客（提供商品／服務／活動），所以企業組織便能偕同其供應商與顧客共同創造新的更高的價值，並且高於其競爭同業之競爭力。

(二) 事業系統架構重整

新的價值邏輯及其創造出來的企業組織核心能力與顧客之互動，而促使企業組織面臨重整其事業系統架構以因應時代潮流，或者讓較具有機動性的競爭者重新整頓其企業組織。

1.以企業組織之知識與顧客為基礎的生意潛力，重新審視其資產及重

新定位或發現其企業組織之「提供」，以使其組織之能力能與顧客之價值創造活動時間相配合，同時應規劃其營運活動確保此些「提供」更合適更有效率。

2.企業組織擬定新的策略行動，乃是要因應社會與產業之現實需求，及發展更高密度的「提供」，或和供應商／顧客有更多的互動以為共同創造價值。

3.企業組織若想在競爭中求生存且能永續發展，其必須要把商業經營之眼光放遠，不可只注意當前之障礙，還要考慮到其所處的政治與產業環境，進而構思對策予以重建以上各項系統，為顧客重新創造價值。

三、以顧客與企業組織之能力為基礎

在以新價值邏輯為基礎的經濟體中，最重要的資產約有：知識與關係或企業／組織的能力與顧客，在此地不可諱言的只有知識還不夠，企業組織之能力若無法取得顧客之信賴而願意購買或參與時仍然是沒有用的，因此企業組織之另項重要資產乃是其建立之顧客基礎。

企業組織與顧客之關係，乃因其不斷為顧客進行價值創造活動，而顧客則是利用其所購買的商品／服務／活動來創造價值，企業組織所提供之價值，乃視其為顧客所創造價值的大小而定，所以企業組織之利潤乃來自於顧客的價值創造。

數位時代的企業組織必須不斷地擴大知識基礎，使之能轉化轉供予其顧客創造價值。此些知識的投資，將遠大於由既有顧客基礎所得的收益，何以會如此？大多因知識乃為企業組織進入新商品市場之領域，藉以和新的顧客建立新的關係網路。

(一) 建立關係發展與整合顧客知識

企業組織與顧客之互動過程中，顧客應當會持續貢獻其源源不絕知識供企業組織運用，而此時乃應將顧客知識加以同化與整合，企業組織應該把顧客與員工之知識轉化為實際的生產服務作業能力，才是數位時代的贏

家要件。

　　知識管理乃是企業組織要成為具有強烈企圖心與旺盛競爭力所必須努力的方向，例如同樣的東西，某家公司價格比人家貴，但是顧客仍然願意買，此乃是該公司知道如何把顧客知識整合到其生產服務與銷售服務的流程之中，而因對顧客知識的深度瞭解，則可將其商品／服務／活動設定具有爆發力的價格，而且顧客也寧願多付錢購買。

（二）建立堅固的網路上的顧客關係

　　網路乃因其價廉可及於每一個人，買賣雙方可進行雙方交易及回應迅速的特性與優勢，所以數位時代的企業組織應該善用網路，而且不要被已蒐集大量的顧客資料即為正確而有效所迷惑，因為網路 e 化忠誠度只要出現5%之顧客保留率時，該組織就可提高到25%～95%之利潤，所以說網路 e 化忠誠度乃是不容易建立與維持。

　　所以企業組織必須在此方面做好顧客關係管理，方可獲得顧客支持進而購買／參與企業組織之商品／服務／活動，其關鍵點為：（1）在於與時俱增地擴大與深化過去顧客之關係，進而從那些獲得價值較高的顧客加強建立堅強的網路關係，使其能取得對企業組織之信賴進而增加忠誠度與擴大交易關係；（2）選擇性地吸引新的目標顧客；（3）設計一種數位時代流行的協同設計方案也是不錯的方向。

（三）培養新顧客關係之能力

　　善用知識啟動顧客關係管理，可以促使e化的企業組織建立如下能力：（1）應用既有的知識，擴大與顧客進行分享、交流與應用此些知識，（2）掌握顧客過去行為趨勢，延伸顧客需求；（3）建立更多的接觸點與通路以協調行銷、服務及支援，以代替顧客打造全方位的價值；（4）預測顧客需求，提早準備鋪排購買策略；（5）統一化、一貫性、一致性與可辨識的企業組織形象之建立；（6）架設由顧客思維來推動之「顧客→通路→商品服務→投入→資產」的以顧客所推動的思維；（7）整合外部知識掌握顧客之需求行為趨勢。

Smart Leisure

價值的其他意義

下面有兩個有趣的真實故事：

〈故事一〉

美國一家工廠的大型發電機故障了，而且沒有人懂得如何修理，工廠為此被迫停工。後來這家工廠的廠長打聽到德國有一位發電機的專家正好在美國當地，於是這家工廠便透過管道，與這位德國籍的發電機專家取得聯繫，請他前來修理這具故障的大型發電機。這位德國發電機專家到達後，爬上爬下東看西瞧、左碰右摸，最後這位德國籍的發電機專家並沒有拆解這部發電機，在半小時之後，他拿出一把小刀，僅在這部發電機的線圈上劃下一刀，發電機就恢復正常運轉了。事後在寄來的帳單上，這位德國籍的發電機專家收費「一千美元」，工廠的廠長看到帳單時心想：只是劃了一刀便要收費一千美元，這太不合理了。於是這位廠長便以電話向這位德國發電機專家提出疑難：「只劃了一條線竟然要收費一千美元，這帳單的明細是否有問題？」

幾天後，工廠廠長接到了德國籍發電機專家重新寄上的新帳單，上面註明的「收費明細」如下：劃一條線，收費一美元；知道在那裡劃線，收費九百九十九美元總共一千美元。

〈故事二〉

有一天畢卡索正巧在巴黎旅遊時，一位巴黎的名媛遇到了畢卡索，便請畢卡索為她畫一幅素描畫，但是希望收費能夠也便宜一點。

畢卡索照做了，當這幅畫畫完後，畢卡索的開價是五千法郎。這位巴黎名媛吃了一驚向畢卡索詢問：「可是您只花了三分鐘在作畫呀！為什麼這幅畫也收費這麼貴呢？」

畢卡索回答說：「親愛的女士，您錯了，我不是用三分鐘作畫，而是花了我一輩子的『工夫』在作畫，所以這幅畫確實如您期望的，我已經收得很便宜了」。

（資料來源：米勒，《經濟日報》，2003年4月20日。）

焦點掃瞄

1. 以上兩個故事，看過之後對於價值的意義是否有更多的體會？試說明之。

2. 價值若用在整個企業組織時，就是一般所稱的企業價值，對此是否有其較爲明確的意義可爲說明？

3. 價值若用在顧客方面，即是顧客價值，其具體的意義又如何？

4. 當然若以品牌價值來作爲某一個企業組織的資產時，則我們應如何看待品牌價值？

5. 一般有所謂的以技術作價之評估其技術價值之商業行爲，試問以技術價值作爲股權的意義爲何？

第三節　觀光遊憩區環境解說系統規劃

環境解說系統乃是結合環境生態、保育、遊憩經驗等自然生態環境的解說，將其自然生態資源呈現予遊客，以吸引遊客前往遊憩、觀光、休閒與教育學習，並藉由解說以提供遊客高品質的遊憩與休閒體驗、並培養遊客尊重原住民、積極參與環境資源保育之工作，其環境解說之功能具有指引、娛樂、訊息、教育、宣傳等功能。

一、環境解說的重要性

解說員的可貴，在於能和遊客有充分的互動，所以需要相當的解說經驗累積與分享，方能使其本身對於環境大自然、山林野地、原住民風俗文化等知識予以統整，當解說員具有此些知識與能力時，將使其解說的內容不斷地成長，所以解說員必須具備活潑與可成長之特性，方能使其成爲一個成功的環境解說員。

環境解說事項大致上應包含：有形的自物景物解說、無形的自然景物

解說、有形的人為景物解說、無形的人為景物解說及活動項目解說等項目。

二、環境解說類別

　　觀光遊憩區環境解說，起自遊客到訪前即予準備解說資訊，和遊客第一次的接觸、旅遊目的地與住宿目的地、旅遊行程活動目的地、直到旅遊完成離開為止之一系列的解說服務，當然解說設施種類須受到不同的資源、不同的區域、不同之旅遊目的之影響而採取相對應之解說設施。茲分述如下：

1. 諮詢服務：一般均設置在區內客服務中心，設有服務專櫃與專任人員擔任，其主要任務乃是提供諮詢服務、提供折頁、導覽說明書、宣傳單等解說，當然也協助遊客解決小孩迷失協尋廣播、餐飲、失物招領與旅遊問題之服務。
2. 解說員服務：大多在較具指標性遊憩地點或遊客服務中心，設置合格解說員，提供遊客各項有關環境資源、景點、主題事業倫理與環境之「真、善、美」等項的解說服務，以為提供遊客與觀光遊憩區間之互動，讓遊客充分享受旅遊的體驗效果。
3. 視聽設備使用：在解說時可以使用視聽設備，藉由動態且具有聲光效果之解說，讓遊客能有全面的瞭解，其解說服務可經由DVD、VCD與VCR方式作全區導覽，區內各項遊憩資源、自然景觀變化、動植物生態環境、古蹟、遺址、文化、歷史沿革等均為解說之內容。
4. 指示牌服務：觀光遊憩區幅員廣闊，各據點與公共設施分散區內各處，且區內動線系統常有分岔或交會現象，所在主要動線上提供適當之解說設施、距離或指示方向以利遊客活動，避免迷失或發生意外。
5. 說明牌服務：主要設在重要入口處及主要步道或動線交會點，乃提供遊客全區配置簡略圖及遊程解說，其對全區環境方向位置、交通

資訊、步道動線與遊程作指示性解說，以利遊客取得資訊、瞭解資訊及順利到達目的地，另外對於特殊景點、動物、植物、古蹟、寺廟、氣象變化等資訊也可設置說明牌，以利遊客掌握資訊及有教育功能存在。

6. 警示牌服務：如湖泊邊禁止垂釣與游泳警示牌、森林遊樂區禁止煙火警示、保護林區禁止盜伐警示、禁攀折花木、亂丟廢棄物等。

7. 管制性解說牌：因設施本身設計及資源承載量之限制或避免破壞生態環境等需要而設制，以免遭到人為破壞，如吊橋通過人數等。

8. 標示性小名牌：各項設施、花草樹木等可應用，而其目的乃為使遊客熟悉區內環境資源與教育之目的，如廁所、樹木標示等。

9. 自導式引導解說牌：大多設置於具有解說性質的線型系統上，藉由遊客在遊憩過程中針對各個主題性資源獲得之解說資訊，其設置引導方式可依主題而改變其解說設施，如介紹植物生態以小型解說牌為之，自然生態景觀變化可以小型或大型解說牌為之。

10. 地面標線與標誌：如交通標線標誌一樣，設置在主要動線或聯外動線之地面上，其為功能性之解說。

11. 意象性解說：其設於主要出入口處、遊客服務中心旁邊、聯外主要動線上等處，其目的為使遊憩區特色與意象予以彰顯，如地標性符號。

12. 陳列展示：以模型、照片、書畫或實體方式外加文字說明，大多設置在陳列館、遊客服務中心等地。

13. 展示牆：以懸掛藝術品、圖畫、藝術創作、拼貼等方式，其設置區大多在展示區域。

14. 殘障專用設施：乃為提供殘障人士使用者，如馬桶、電話、導盲磚等。

15. 網路指示性解說：如交通路線圖、交通工具、食宿資料等，以利遊客瞭解與掌握旅遊資訊。

三、環境解說規劃

　　解說乃是一種訊息傳遞的服務，目的在於傳遞與取悅遊客，同時並能闡釋現象背後所代表之意含，藉由各項解說類型或工具之方式，提供有關資訊給遊客，進而滿足遊客之需求、期望、求知與好奇，同時不宜偏離主題，以激勵遊客之體驗與歡愉、效益、價值，它的功能是在人、資源、機構間形成溝通的橋樑，也就是透過人員或非人員的解說方式，運用媒介（vehicle）有意識或無意識影響他人內心的感受，以達成解說的目標。解說並不是一種單向溝通，它需要聽者的回饋，如此才能產生雙向交流。

　　解說系統規劃大致可分為三種型式，藉以瞭解與分析整個環境解說系統之架構：

1. 解說員資訊流向模式：其資訊流向模式如**圖14-10**所示。
2. 解說員傳遞者—訊息—接受者模式：傳遞者—訊息—接受者模式如**圖14-11**所示。
3. 史福萊瑞普模式：史福萊瑞普模式（Sflerap）如**圖14-12**所示。

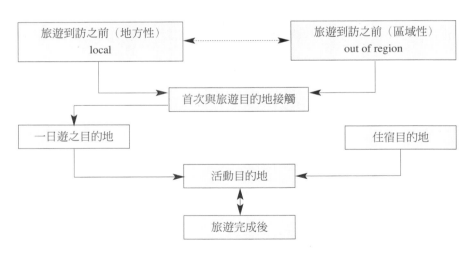

圖14-10　解說員資訊流向模式

資料來源：Waskasoo Park, Interpretive Master Plan, p.19, *City of Red Deer*. Albert Canada.

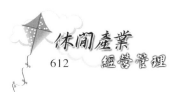

圖14-11　傳遞者―訊息―接受者模式

資料來源：李銘輝、郭建興著，《觀光遊憩資源規劃》，揚智文化公司，2002年，p.427。

圖14-12 史福萊瑞普模式（以野生動物園解說為例）

資料來源：吳忠宏，《解說對野生動物保育之重要性》，2002年。

Smart Leisure

逛夜市嚐小吃

　　為台灣各地區票選特產小吃之排名結果，請參考表14-2。

表14-2　票選特產小吃結果

區域 \ 排名	台北北區	台北南區	基隆	新竹	台中	嘉義	台南	高雄
一	辛發亭蜜豆冰	鴨肉扁鵝腿	西六碼頭肉圓	石園活魚（糖醋魚卷）	台中肉圓	林聰明家沙鍋魚頭	富盛號碗粿	德昌羊肉店（羊肉米粉湯）
二	上海生煎包—肉包	蕭家乾麵	遠東蚵仔煎	鴨肉許（燻鴨）	萬益食品豆干	噴水雞肉飯	義豐冬瓜工廠（冬瓜條）	里港富餛飩
三	海友十全排骨—藥燉排骨	九龍坊港式茶樓—鼓椒燴鳳爪	陳記泡泡冰	花生仁湯	阿水獅豬腳大王	丸莊醬油	藍記東山鴨頭	海鴻飯店—萬巒豬腳
四	戴記獨臭之家—涼拌臭豆腐	北港米糕粥	豬腳、蝦仁肉羹	隆源餅行（芋頭餅）	薔薇派（雪花戀情）	土庫鴨肉麵線	連得堂（煎餅）	正黃家綠豆蒜
五	阿亮麵線	天香臭豆腐	金興麻糬（花生糖）	阿忠冰店（綜合牛奶冰）	沙鹿肉圓福	生炒鴨肉羹	阿憨鹹粥	珍好味飯店（冬瓜高麗菜封）
六	東發飲食店—蚵仔麵線	許記生煎包	大白鯊魚丸	北埔擂茶	先麥芋頭酥	目鏡仔麥芽酥	清香鱔魚麵（炒鱔魚）	小奇芋冰老店
七	連豬腳麵線	公園號酸梅湯	天一香肉羹	新芳肉粽	美芳芋仔冰城	炭燒杏仁茶	武廟前肉圓	美濃客家擂茶
八	王記青蛙下蛋	鄭記台南碗粿	花枝羹	揭家牛肉麵	東海蓮心冰	天送小吃店（紅燒豆枝羹）	老友小吃（白雲豬手）	哈瑪星黑旗魚丸大王
九	合和堂餅店—鳳凰酥	東區粉圓	奶油螃蟹	日勝飲食店（胭腸）	雪花齋（綠豆椪）	恩典酥本舖（方塊酥）	阿財點心店（黑白切）	正老牌潮州冷熱冰
十	林記大餅包小餅—紅豆餅	東區特製涼麵	邢記鼎邊趖	石家魚丸	江家餛飩	新台灣餅舖（日式與傳統漢餅糕點）	慶中街綠豆湯	屏東肉圓

資料來源：整理自《7-Watch情報誌》，特刊9。

焦點掃瞄

1. 夜市算是台灣的一個特殊文化資產，在各地方均有頗具知名度之夜市小吃，在各種知名小吃中應該如何經營？是維持傳統的經營方法或是隨著科技化予以e化經營？

2. 迪化街素稱年貨街，往年春節前可謂人擠人地採購年貨，可是2003年春節之e化訂貨與宅配送貨措施導入時，人潮已減少大半，但營業額並未衰退，試說明對一個傳統年貨大街改變e化經營之背景？

3. 逛夜市嚐小吃乃是一種相當relax的活動，請問您認同逛夜市嚐小吃是一個休閒活動嗎？試說明之。

同業異業
之策略聯盟

學習目標

★事業層的聯盟與價值鏈

★公司層的策略聯盟

★用行銷打造企業策略與聯盟

Smart Leisure

杜書伍用簡報培訓主管

「平日訓練員工每個月上台做簡報，以培養其整理、分析能力，日後自然能成為一個在事業部門可獨當一面的領導者」，這是聯強國際總裁杜書伍培育高階主管的秘笈。

隨著台商紛紛西進到中國大陸投資，不少企業界開始出現頭疼的問題，就是對岸的工廠規模幾乎都比台灣大好幾十甚至上百倍，而過去台灣所重用的中高階主管大多擅於帶領小而美的團隊，一旦到了對岸要面對龐大鬆散的軍團，可能會感覺有點吃力，亂了陣腳，而不知如何是好，到底企業該怎樣培養能獨當一面的領導型主管是台商頗為關切的話題。

杜書伍認為，這類大將之才的培育，不是一朝一日就可蹴成，像聯強國際打從平日就建立月報制度，此制度不是只有主管才參加，而是要求每位員工、每個月都要上台作自我工作簡報，長年累月下來，把每位員工都訓練得很會動腦作整理、分析，知道工作的目標、方向在那裡，以及做得不好的地方知道要怎麼改善，表現傑出者一旦有機會升為主管，就能將上述能力充分發揮出來。

其實，身為事業部門領導者，最重要的就是掌握大方向、抓到關鍵點，然後激勵軍團往前衝刺，他說，從1997年起跨入泰國、澳洲、香港、大陸市場的聯強，外派出去的台幹能輕易獨當一面帶領當地事業運轉自如，全賴上述月報制度發揮應有功能。

（資料來源：黃梅英，《經濟日報》，2002年9月24日。）

第一節　事業層的聯盟與價值鏈

聯盟何必僅限於和競爭賽局裡的第三者，事實上可以和同業裡的競爭對手形成聯盟關係的合作夥伴，當然也可以和異業形成合作夥伴關係。在探討之前，吾人先針對聯盟的利弊（如表15-1）與組織所進行之活動來探討，吾人將組織的價值鏈予以簡化為生產作業服務與後勤支援活動、行銷作業活動與銷售服務等三個方向來探討，至於研發技術等活動乃為支援前述三項主要活動之支援性活動。

事實上，策略聯盟在其組織中的任何一種或一組活動均可以潛在的形成聯盟，而聯盟形成之條件乃在於該休閒組織之內部發展過程中受限於主客觀情勢而無法謀取利益時，或該組織受限於競爭態勢而無法經由合併而獲取利益時，則應走向策略聯盟方向來發展。

一般而言，聯盟應該不比由組織內部擴展來得易於整合其經營文化與經營理念，當然也不若由組織內部擴展易於將新組織定位。而聯盟則比合併所花費的成本來得輕，且涉及較少的投入，惟聯盟比合併在經營管理來得鬆散，且其夥伴組織之聯結甚少彈性。

一、聯盟的型式

聯盟的形式可以在組織的任何一種或一組活動形成聯盟，而聯盟之形成型式依據M. Porter之統計，1970～1982年間國際間聯盟方式約為：41%

表15-1　聯盟之利弊

利	弊
可以接近或進入新市場	徒增溝通協調困難度
可以降低風險	建立組織連結時缺乏彈性
可以獲取規模經濟	招引新的競爭對手
可以獲得新技術	經營變得複雜化
可以擴大經營實力	經營文化與理念易生質變

的聯盟屬於共同投資，16%的聯盟屬於特許合約，12%則為供應合約，31%則為範圍廣泛較不特定的合約型式。

二、聯盟的類別

事業層聯盟的類別可依其組織之任何一種或一組活動形成聯盟，所以聯盟的類別可依活動類別予以區分（如**表15-2**）。

三、事業層的合作策略

事業層的合作策略大致可分為四種：（1）互補性聯盟策略；（2）競爭減低策略；（3）競爭反應策略；（4）不確定性減低策略。

表15-2　聯盟的類別

聯盟類別	簡要說明
科技開發聯盟	1.防備不確定性所可能導致之損失（如共同研究、共設研發設備研發等）。 2.藉以獲得內部無法發展之科技（如波音公司與日本公司共同發展，生技醫藥業最常應用此方法）。 3.規避損失（委由夥伴組織開發、或聯合行銷等）。
生產服務作業與後勤聯盟	1.可以省下生產設備費用而由夥伴組織進行生產（如不要自行生產，而採由夥伴組織生產者）。 2.休閒服務產業旺季或尖峰時段可委由夥伴組織人員協助進行服務作業。
行銷聯盟	1.行銷企劃、試遊／試銷、新商品／服務／活動說明會均可委請夥伴組織共同企劃與合作。 2.擬定行銷策略時可依區域特性委請當地夥伴組織提供企劃案。
銷售與服務聯盟	1.當地銷售與服務之業務活動可委由當地夥伴組織進行銷售與服務之活動。 2.當地促銷活動也可委由當地夥伴組織進行之。
其他多重活動聯盟	1.聯盟可涵蓋一種以上的活動，其中一種活動的聯盟即會形成多種聯盟。 2.聯盟涵蓋活動愈多，組織間關係會越為密切。

（一）互補性聯盟策略

乃是互為截長補短之方式結合盟友之資源，以便於創造出新的價值供作企業組織掌握市場機會之聯盟，此聯盟又可分為垂直聯盟（包括配銷聯盟、供給聯盟與外包聯盟）與水平聯盟兩種（如**圖15-1**）。

（二）競爭減低策略

競爭減低策略乃為避免毀滅性競爭或過度激烈的競爭，互為競爭之兩家或以上之企業組織採取秘而不宣的共謀或互相自制（mutual fobearance），例如日本的卡特爾與企業組織間共謀行動，大約有50%的製造業參與制定一個共同制定的價格以為壟斷市場，避免競爭削價行為發生。

（三）競爭反應策略

乃為回應或反擊競爭者的競爭，此種方式市場分為幾個聯盟，各個聯盟間諦約結盟，採取尾隨其對手競爭聯盟之策略行動。

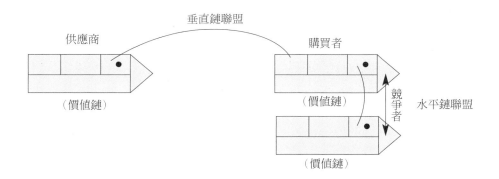

圖15-1　垂直與水平的互補性聯盟

資源來源：M. A. Hitt, R. D. Ircland, R. E. Hoskisson著，吳淑華譯，《策略管理》第二版，滄海書局，1999年，p.292。

（四）不確定性減低策略

　　企業組織覓尋其產業中之有力或具競爭地位之企業組織締結盟約，以保持其競爭優勢。

第二節　公司層的策略聯盟

　　二十世紀末起，策略聯盟（strategic alliances）是企業組織擴張時最常採用之方式，尤其要想在國際市場中進入時更為常常採用。策略聯盟乃使結盟的企業組織一起來分攤風險與成本，同時企業組織也可經由策略聯盟之盟友蒐集其所在地區或國家的商業情報與競爭狀態、法令規章、社會規範與文化特徵等，並且可藉此順利地進入當地區或國家，當然也可藉由盟友接觸其擁有之產業技術與發現新的產業技術，同樣的，其盟友亦可經由該企業組織接觸新的產業技術與發現新的產業技術，並互相提升其產業之吸引力。

一、策略聯盟的類型

　　策略聯盟指企業組織間的合夥關係，以聯盟之方式結合盟友間各個組織的資源、能力與核心能力，並追求研究開發、生產製造與行銷配銷其商品／服務／活動方面的共同利益（如表15-3）。

（一）合資事業

　　合資事業（joint venture）乃是由至少二個企業組織所共同創設之獨立型態之企業組織體。

（二）權益策略聯盟

　　權益策略聯盟（equity strategic alliance）乃是合夥人之股權不相同之組成的企業組織。

表15-3　不同市場採行策略聯盟之理由

市場	緩慢（保護）循環	標準循環市場	快速（競爭激烈）循環
理由或利益	1.進入受限制之市場。 2.在新市場中建立特許加盟。 3.維持市場穩定性。	1.獲得市場力量以降低產能過剩現象。 2.取得資源互補。 3.克服貿易障礙。 4.應付競爭挑戰。 5.集資可投資於大型資本投資案。 6.學習新的經營技巧。	1.加速新商品／服務／活動之開發。 2.加速進入新市場。 3.維持領導之市場地位。 4.形成產業之技術標準。 5.分攤研發成本。 6.克服不確定性。

資料來源：M. A. Hitt, R. D. Ireland, R. E. Hoskisson著，吳淑華譯，《策略管理》第二版，滄海書局，1999年。

（三）非權益策略聯盟

非權益策略聯盟（nonequity strategic alliance）乃指並未共同出資，只有簽訂供給、生產、配銷或服務相互間之商品／服務／活動。

（四）心照不宣的共謀

心照不宣的共謀（tacit collusion）乃出現在產業之中的一些企業組織之間，其默默合作，以降低整個企業組織之產出水準與提高價格。

二、公司層的策略聯盟

公司層的策略聯盟乃是為了促進商品／服務／活動與市場的多角化而採行之公司層合作策略（corporate-level cooperative strategy），公司層的策略聯盟大致上可分為三種：（1）多角化策略聯盟（diversifying strategic alliance）；（2）協力策略聯盟（synergistic strategic alliance）；（3）特許加盟（franchising）。

（一）多角化策略聯盟

企業組織未經由購併行動，便可以擴充其新商品或新市場，一般而

言，大型的多角化聯盟大多透過購併方式來達成，當然，不想要合併之雙方企業組織也可經由締結策略聯盟的方式，來達成擴充經營規模與提高利潤之目標。

另外，合資事業和購併之策略性質有些相似，其方式之目的乃為規避兩家或以上之企業組織發生購併之多角化策略聯盟因而壟斷市場，所以許多國家對此均有所規範，惟購併比策略聯盟缺乏彈性，因為策略聯盟有點類似財務選擇權在進入新的不確定性市場時，可以創造彈性，並可降低風險，同時策略聯盟也可作為購併前之試煉。

（二）協力策略聯盟

此種型式可以創造兩家或以上的企業組織間的聯合範疇經濟，其可以在合作之企業組織間多個功能或事業上創造綜效，例如波音777即和許多供應商合組開發聯盟，共享彼此的know-how，因而波音777之開發成本大為降低。

（三）特許加盟

此種型式乃為多角化之一種，其為以契約為基礎的合作聯盟，其乃為垂直整合策略之一種，此方式不需要大量的資本投資，而擁有控制權。特許加盟乃因加盟者以自己的資本投資，所以加盟者必須努力經營，所以其風險應比多角化更少一些。

三、國際合作策略

企業組織可以利用國際策略聯盟，使本身更具有彈性、更有能力擴充與更有效率的將其核心能力在當其進入之地理區域發揮綜效。惟國際策略聯盟之風險比國內策略聯盟高，一般而言，國際合資事業失敗案例高於國際綠地事業（指設立全資本的子企業），此在台商往大陸投資設廠經驗可為佐證，此乃因其管理風險性高，且需要相當多且長時間之溝通協調所致。

四、網路策略

網路策略（network strategy）乃指一群有交互關係之企業組織為大家的利益共同努力，而此種關係有的是正式的，有的則為非正式的。其可分三種型式：（1）穩定網路（stable networks）；（2）動態網路（dynamic networks）；（3）內部網路（internal networks）。

（一）穩定網路

穩定網路大多為成熟的產業所應用的，其市場循環與市場需求是可預測的，如Nike長久以來便和世界各地區之供應商與經銷商建立良好的網路關係。

（二）動態網路

在科技快速創新與商品生命週期短暫的市場，在數位化時供應鏈管理已將中心企業之電子郵件系統容許其盟友、供應商與顧問們進入，又Apple委由Sharp製造Newton（其為Apple開發）等各類情形，乃為動態網路之一種合作策略。

（三）內部網路

協調企業組織之營運，每個內部網路型態都有一個策略中心來管理整個網路，其雖非實際上的企業組織，惟其擁有核心權限（即「外包」）使其能將其企業組織之主要活動放到更有能力完成此些活動之其他企業組織，此一虛擬企業乃是透過策略聯盟及完全依賴網路方能有績效顯現。

五、管理策略聯盟的方法

管理策略聯盟的方法大致上有如下兩種方式：

1. 以極小聯盟成本為原則：要求企業組織發展能力、締結有效的合約與加強監督合約的執行。

2.以極大價值創造機會為主：要求擁有互補性資產的盟友要值得信賴，同時最重要的是互相信賴。

第三節　用行銷打造企業策略與聯盟

　　數位經濟時代，休閒產業組織若想在此一競爭激烈的時代中能夠成功的營運，就必須要在行銷思維上做出重大的轉變，諸如：將大眾市場轉變為個人化個性化的市場，將「及時服務」轉變為「即時服務」，以及將先有設備設施場所再行銷轉變為先感應再回應等轉變事實。因為數位時代帶給消費者／顧客一些新的能力，諸如：買方力量大幅度增大增強，有相當多的商品／服務／活動可供選擇，今日大量休閒資訊提供予顧客選擇，顧客休閒時希望休閒之體驗具有多功能性且要個性化、專業化，及顧客會經由網站與休閒組織作溝通與討論有關休閒議題。

　　所以今日的休閒產業組織必須能夠提供更多的休閒資訊與商品／服務／活動供顧客選擇，組織與既有顧客、潛力顧客間溝通管道要能夠暢通，組織必須能為顧客打造專屬的服務與商品／活動，及必須暢通組織內外部利益關係人之溝通管道等，則休閒組織將可以大大地增強其經營綜效。

　　依據Philip Kotler等人（2002）所提出的塑造今日市場的三大推動要素乃為：顧客價值（customer value）、核心能力（core competence）與合作網路（collaborative network）（如表15-4）。

　　本書針對合作網路部分予以探討，休閒產業組織如何以行銷思維用來打造其聯盟之策略？在休閒產業組織的價值鏈中，可以尋求不同的要素與主要流程之聯結，這當然包括有內部供應鏈的主要流程與外部供應鏈的供應商、外部價值鏈的競爭同業與非競爭關係之異業在內。

一、策略聯盟

　　休閒產業組織可以運用結盟手法，將與其商品／服務／活動之相同與不同業種之休閒事業予以建置聯盟之合作網路關係，這在觀光旅遊、宗教

表15-4　在新經濟場景中掌握價值流的推動要素

價值的推動要素	企業要務
顧客價值	・經營一家「以顧客為中心」的公司 ・把重心放在顧客價值和價值滿意度之上 ・發展出能呼應顧客偏好的通路 ・以行銷計分卡來發展並管理企業 ・以顧客的終生價值來獲取利潤
核心能力	・將他人能作得更好、更快或成本更低的活動外包出去 ・以全世界的最佳實務作為標竿學習的對象 ・不斷創造出新的競爭優勢 ・以管理各種流程的跨部門團隊來經營企業 ・同時跨足「市集」和「市場空間」
合作網絡	・把重心放在力求各種利益關係人利益的平衡之上 ・慷慨地酬謝企業的合作夥伴 ・只與較少數的供應商往來，並把他們轉變為合作夥伴

資料來源：P. Kotler, D. C. Jain, S. Macsincee著，高登第譯，《科特勒新世紀行銷宣言》，天下文化公司，2002年，p.51。

文化、地方特色、美食餐飲等產業最常見，同時旅行社產業與遊憩產業之結盟策略也是相當的盛行（如表15-5）。

二、與競爭對手聯盟

　　原來敵對的競爭對手有可能在一夕之間成為最親密的合作夥伴，例如：電腦業的惠普與康柏公司合併案、汽車業的賓士與克萊斯勒原來也是競爭激烈之同業對手，但卻結成了合作夥伴。

　　在產業環境之中，均面臨了極為激烈的競爭關係，但是數位化經濟時代的經營環境之多樣性、多變性與多角化，造成同業競爭者不必再如以往一般的玩零和遊戲，爭得你死我活，惟在今日的產業所需要提供給顧客之商品／服務／活動，需要不斷地創新，而且有可能過去是不存在的。

　　所以說，休閒產業組織在數位經濟時代，乃是將目前與未來的組織與過去互相競爭，那麼和競爭對手又有何關係呢？有一個弔詭的現象，競爭對手往往是我們最好的導師，因為他們也和我們一樣必須專注於相同的市

表15-5　中寮地方產業一日遊計畫

一、行程計畫（2003年8月9日）	
時　間	地　點
08:00	修平技術學院出發
09:20～10:30	中寮採石樂 中寮聞名中外的石頭族樂園，在玩家的帶領下，往溪邊走去，造型奇特的鐵丸石、龜甲石或年代久遠的貝殼化石都將在您眼前呈現。
10:40～12:00	中寮植物染DIY 有別於化學染料，不會產生有害大自然的環境和人體健康的廢水，或其他的工業污染。得自植物界的染料在美麗的顏色中回歸自然和環保，在這裡，我們將指導您簡易的綁染技巧，供您發揮創意及巧思，創作屬於您個人的圖騰。
12:20～14:30	和興有機文化村（午餐—有機果園及園區觀摩） 中寮和興村乃是世界第九個國際生態地球村，九二一之後以檳榔變綠林為訴求，和興村展開了一連串災後家園重建的工作。「發展永續農業，將農業轉型成為地方特色休閒產業」是和興村民的共同願景。如何將「農業知性化、教育化、休閒化、有機化」，為新型產業發展方向最重要的課題。發展生態文化村的構想是為配合以上轉型的需求所延伸的產業理念，改變傳統農業生產方式，轉型成為經營健康養生產業，以彌補現代人生活中欠缺的身、心、靈的需求，應為鄉村產業發展的新方向。
14:40～15:10	植物染作品成果
15:20～16:20	蜜蜂生態之旅 中寮曾是頗富盛名的龍眼王國，清明前後是龍眼花開的季節，吸引四處游牧的蜂農前來躬逢其盛，讓我們一同來拜訪養蜂場三十餘年的蜂農吳國和先生的蜂國養蜂場一同來瞭解採蜜過程及蜜蜂生態。
	回程

二、經費預算（以二十人估算）		
項　目	費　用	備　註
石頭族樂園採石樂	1600	由中寮雅石協會石頭族玩家解說與帶領採石
中寮植物染DIY	4000	1.阿姆植物染專家簡報與指導綁染DIY 2.200元／人×20人＝4,000元
和興有機文化村午餐	5600	1.有機果園及園區觀摩 2.和興有機養生餐2,500元／桌×2桌＝5,000元 3.有機果園採百香果　30元×20人＝600元
蜜蜂生態之旅	800	養蜂場解說及茶水費
總經費		12,000元÷20人＝600元／人

場，況且競爭對手所提供予顧客之商品／服務／活動又是和我們相類似。同時，也有可能他們具有我們所欠缺的優點與長處，因而截長補短發揮1＋1＞2的效果，我們與競爭同業通力合作將是可行之方法。

目前的休閒產業組織不能擁有或創造出連續持久且單一之競爭優勢，在此一瞬息多變、多樣化需求之休閒市場中，單一的休閒組織不太容易聚足其所必備的關鍵成功因素，所以和其他組織結盟乃是一個快速成功的捷徑。同時，休閒產業組織若能在產業環境中創造在產業中被利用的價值，則其競爭對手將會尋求成為其合作夥伴，則組織將可屹立於產業環境之中，並得以持續發展。

三、打造競爭平台

休閒產業組織必須具有探索、創造與傳遞價值的平台，據Philip Kotler等人研究指出：「全方位行銷架構的九大基石（如圖15-2），組成了一個策略性基礎，作為企業整體策略與商業策略的建立，打造出四個關鍵性的競爭平台」：

1.市場商品／服務／活動的平台：認知空間、能力空間、顧客利益與營運範疇四大基石，主要乃賦予經營管理階層之策略性觀點，以開發出符合市場與顧客所需求與期望的商品／服務／活動。
2.企業組織架構平台：能力空間、資源空間、營運範疇與企業組織夥伴等四大基石，以指引企業組織重新調整其各項價值鏈所組合而成之企業組織架構。
3.行銷服務活動平台：顧客利益、營運範疇、顧客關係管理與內部資源管理，以助於經營與管理階層制定該組織之行銷服務活動，並作為市場商品／服務／活動之支持力量。
4.營運體系平台：營運範疇、企業組織合作夥伴、內部資源管理及企業組織之合夥關係的管理等四大基石，以為設計營運體系，以供給經營管理階層之策略性觀點。

以上四種平台的產出，將為企業組織之整體策略與商業策略提供紮實

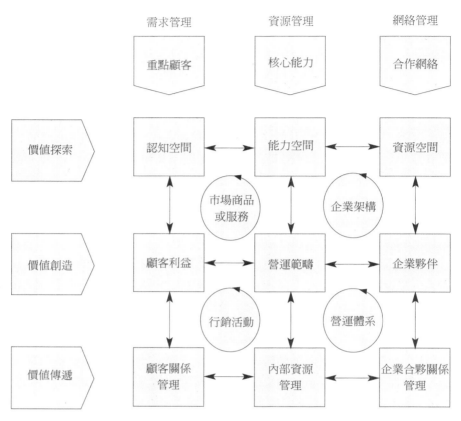

圖15-2　全方位行銷架構

資料來源：P. Kotler, D. C. Jain, S. Macsincee著，高登第譯，《科特勒新世紀行銷宣言》，
　　　　　天下文化，2002年，p.63。

的競爭基礎（如圖15-3），企業組織必須具有一個明確的企業組織之整體策
略與商業策略，以推動企業組織獲利力及擴增股東之價值。（整理自P.
Kotler等著，《科特勒新世紀行銷宣言》）

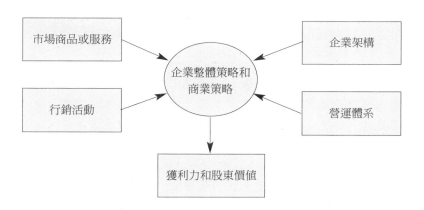

圖15-3　傳遞價值的四種競爭平台

資料來源：P. Kotler, D. C. Jain, S. Macsincee著，高登第譯，《科特勒新世紀行銷宣言》，
　　　　天下文化，2002年，p.66。

Smart Leisure

百威啤酒公司穩居龍頭寶座有訣竅

百威啤酒公司（Anheuser-Busch）創業已有一百二十多年，在1957年成為美國啤酒市場第一品牌。百威啤酒乃是美國第一家持續生產高品質啤酒之廠家，其賴以為憑藉的乃是大量生產與攻擊性訂價策略，進而取得美國啤酒市場之龍頭廠商，自1957年之後，仍持續維持市場占有率近50%。

百威啤酒公司之廣告往往令人回味無窮，尤其淡啤酒廣告更為業界奉為廣告之黃金標準，該公司在贊助運動與事件行銷方面也領先於業界。在產品創新上該公司不怎麼靈光，但是市場對其同業的創新產品熱烈回應之時，該公司會馬上採取因應之行動，例如：美樂淡啤酒上市造成旋風，而百威公司卻在美樂淡啤酒上市後五年才推出百威淡啤酒因應，這是其弱點，惟龍頭廠商要成功，應該要迅速跟進才對，經評估研究美國啤酒市場要能維持領導地位，必須考量一些基本策略：（1）創新快速跟進；（2）推動業界採取一致性標準；（3）發展一、二個全球性品牌與全球性行銷與廣告攻勢；（4）善用多種行銷通路；（5）強調低成本和商品區隔，要注意數量須高過利潤率；（6）促使市場持續成長；（7）避免僵化思考模式。

百威因應美樂淡啤酒等了五年才採取因應對策，雖損失可觀的業績，但卻未承到損害其「百威」之品牌風險，在最後才採取「跟進，惟卻保證其品質更好」之策略發生作用，在2001年1月該公司宣布百威淡啤酒上市，即為世界上僅次於美樂淡啤酒之第二大品牌，而且維持每年（共九年）之兩位數字的成長率。

焦點掃瞄

1.大多數成功龍頭公司都善於快速反應，但大多數的大公司行動緩慢，而且官僚組織密密層層，同時龍頭廠商應該採取發展與研究的方法，而不是研究與發展的方式，即多投資在發展方面少投資在研究上。

2.市場龍頭除採取創造性模仿之外，也必須迅速進入市場，只要先驅廠商證明市場大有可為，其他廠商在市場處於成長階段時進入市場，會

發現顧客對其高品質之產品反應良好，績效勝過先驅廠商，其關鍵乃在市場成長階段早期即進入市場。

3. 快速跟進策略會成功，乃在於龍頭廠商通常擁有強大市場力量，且善於行銷有市場潛力之產品，其挾高明市場研究技術、微調產品之性能與功能，且有完善的流通體系，又有資金可作廣告，自然能創造市場風潮。

Smart Leisure

台灣珍珠奶茶前進日本

台灣珍珠奶茶「攻進」日本的飲料市場了！台中市一家珍珠奶茶連鎖加盟事業與日本MAP集團簽訂日本總代理合約，授權MAP在日本開設珍珠奶茶連鎖店。MAP集團社長鈴木慶表示，日本人十分喜歡珍珠奶茶中珍珠的口感，相信引進日本後，一定會大受歡迎。

目前在全球各地包括馬來西亞、印尼、菲律賓、紐西蘭、澳洲、美國、韓國等地都有加盟店及代理商的「休閒小站」連鎖加盟事業，只有在日本及大陸擁有直營店，全球總共有近千家的店。昨天正式將日本的總代理授權給MAP，成為國內連鎖事業成功搶進日本的成功範例，可望掀起一股「哈台風」。

休閒小站的董事長郭文河表示，事業集團已成立約十年，雖然在日本已有直營店，但是囿於日本的文化及人文風情與台灣有極大的落差，所以一直很難順利打開市場，如今日本企業願意代理，對於台灣商品進駐日本市場將有很大的助益。

他強調，日本是世界上連鎖事業很發達的國家，未來休閒小站成功進駐日本後，舉凡行銷、廣告、經營手法，都值得國內企業好好學習。

MAP集團社長鈴木慶說，珍珠奶茶中香Q的珍珠，很合日本消費者的口味，而隨買隨帶、突破販賣機的銷售方式，也很符合日本上班族的需求，所以一定會大受歡迎。

（資料來源：記者林睿俐，《民生報》，2003年4月2日。）

📷 焦點掃瞄

1. 台灣目前有所謂的珍珠奶茶文化與檳榔文化，而珍珠奶茶在日本與美國等先進國家已行銷多年，只是並未很出色，此次休閒小站珍珠奶茶能與日本MAP集團簽約由MAP總代理進軍日本，試問此模式是否也是一種聯盟方式以進入外國市場？其利弊如何？

2. 以策略聯盟中之契約方式進入外國市場之方式，對於其行銷、廣告與經營手法之學習應是一種良好的管道，同時也是他日真正成為全球化企業之試金石，試問您的看法為何？

3. 某項業種之休閒產業若想成為全球化或跨國企業時，最好的方式應該是策略聯盟的方式來思考，並審視本身組織之資源、形象與核心能力，再選擇適宜的策略進行國際化。試問您若身為此一組織的CEO時，依著本身條件與能力狀況下將選擇什麼樣的策略？

國際化與全球化發展

學習目標

★ 國際管理——回應全球化的環境

★ 跨國策略管理

★ 全球化行銷策略

你所擁有的優勢，只能維持半年！

曾經有個台灣記者訪問《窮爸爸與富爸爸》的作書，我想要在我的工作上更進一層樓，我應該去精進我的英文嗎？這位作者回答道：「難道紐約街頭的乞丐，英文能力比你差嗎？」很顯然，不是專業上的問題。這也是多數人始料未及的。總以為，只要不斷地精進專業知識，就可立於不敗之地，可惜趨勢不斷地在改變。

「在二十年前，你所擁有的優勢，可以用五年」

「十年前，你所擁有的優勢，可以用二年」

「而現在，你所擁有的優勢，只能維持半年」

朋友，用你現在所擁有的能力還能用多久有句話說得好「人要活到老，學到老，而不要活到老，做到老」。很多人說：「『學習』，啊～沒時間啦！」千萬不要等到你有時間，卻來不及的時候就太晚了！

Smart Leisure

日本人呈遞名片的方式

在日本，名片或者「Meishi」乃是在業務進行時，其代表該業務執行者之商標與其姓名、頭銜；名片可以說是一份簡化後的個人履歷表，名片不但具有代表其姓名、身分與地位象徵之外，應該可以算是一種拉近雙方距離的媒介物，雙方可藉由名片把彼此的身分拉近，而且雙方不管在電話或網路上互動多少次，也是從交換名片開始才正式進入業務洽談的開始。

名片已為商業活動中必備的媒介物，初次見面者交換名片已成為最基本的禮儀，雖然名片並不會帶予雙方任何價值，但是若進行初次商業活動時，沒有名片之一方就像是沒有power的與談代表，在另一方看來已不具價值和你進一步商談下去，可見名片的使用意義非常大！在日本呈遞名片的方式有很多種類型，但其類型與呈遞名片者之個性有相當大之關係：

　1.蟹夾型：以食指與中指捏住名片遞出。

　2.鉗子型：以拇指與食指鉗住名片遞出。

3.指針型：以食指沿著名片邊角輕壓遞出。

4.顛倒型：以名片面向收受者輕輕遞出。

5.唱盤型：把名片放在手掌中輕輕遞出。

　　名片要在互相介紹的最初階段遞出，因為日本的接待者需要判定你的地位及層級，如此日本方面主談人才知道如何回應你；日本人交換名片之正式程序為：那個日本人先遞給你他的名片並同時接受你的名片，他看過你的名片後正式以鞠躬或握手或同時鞠躬並握手向你致歡迎語。

　　日本人接受名片也有方法：以雙手接受名片會讓人有好印象，特別是當對方的年紀或身分比你資深時。在接受名片後看名片之前不要把名片拿開，否則會侮辱到那個人，也絕不可當面在你的名片上寫東西，如此是會造成冒犯的。

（資料來源：P. R. Cateora與J. L. Grahan著，顏文裕譯，《國際行銷學》美
　　　　商麥格羅‧希爾公司，2002年，p.142。）

 焦點掃瞄

1.休閒組織在進行國際化全球化的同時，是否應該先瞭解其擬登陸地區之風俗文化與特別禁忌？（如日本人認為4是不吉利的數字，他們喜歡9與49，不喜歡1、3、5、7等數字）

2.在國際化時對當地之商業習慣與文化的瞭解、適應與遵守乃是必然的，但是有時卻必須加以利用對方文化弱點創造一種情勢迫使對手妥協和草率決策，以使己方處於有利之競爭位置？

3.全球化過程中，想在當地永續經營發展，就必須瞭解其政治、經濟、社會、文化與技術能力水準，並加以利用於企業營運活動中，方能達到全球化發展之利益？

第一節　國際管理——回應全球化的環境

多國籍企業（Multinational Enterprise; MNE）與跨國企業組織（Transnational Corporation; TNC）（如表16-1）的經理人在全球各地都逐漸增加他們的全球觀，並接受國界再也不能夠限制企業組織之發展事實。儘管世界上由於不同的種族、語言、宗教及風俗習慣，存在著不同的政治、文化的型態，形成許多的國家，但是在許多國家從事企業活動的組織，就是所謂的多國籍企業。

一、企業組織如何走向國際化

企業組織如何走向國際化之分析如下：

1. 經營管理階層僅透過商品／服務／活動之外銷作業而使其組織踏出國際化的第一個動作，惟此動作屬消極性的作為，因為只是出售其商品／服務／活動而已，並未對外國的市場、消費者及政經文化深入瞭解。
2. 經營管理階層採取到外國設廠生產或提供其商品／服務／活動到國外之決策，惟尚未派遣人員進駐國外，而是定期派員出國接洽國外買家或聘僱當地代理商／經銷商代為銷售，或與國外企業組織締約授權其代為生產或提供企業組織之商品／服務／活動。
3. 經營管理階層展示對國際市場的強烈企圖心，進行如下作為：

表16-1　多國籍企業與跨國企業的定義

區　分	簡單定義
多國籍企業（MNE）	凡企業組織在許多國家內同時擁有一些重要的營運，而其管理皆集中於一個基地——母國。
跨國企業（TNC）	凡企業組織在許多國家內同時擁有一些重要的營運，其決策權分於各地的企業組織。

（1）授權或連鎖經營方式，將其品牌名稱、技術或商品／服務／活動之規格讓予另一企業組織使用。

（2）採取共同投資新的企業組織之方式，此包括本土的公司分擔國外新商品／服務／活動的開發費用，以及建設新廠／場地的投資等之策略聯盟。

（3）採取購併之快速進入國外市場的方式，此方式之成本很高，同時也可能需要許多額外的成本，而且購併後兩家企業組織之整合比起國內之購併問題多（如企業組織文化、國家風俗文化、民情與政治法律等）。

二、國際化策略流程

國際化策略（international strategy）乃是將商品／服務／活動銷售到國外地區，執行國際化的策略選擇與決定採取那一種模式進入國際市場等策略，其國際化策略之流程如**圖16-1**。

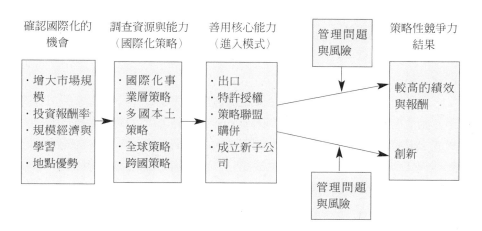

圖16-1　國際化策略流程

資料來源：M. A. Hitt, R. D. Ireland, R. E. Hoskisson著，吳淑華譯，《策略管理》第二版，滄海書局，1999年。

三、建立適當的組織結構以執行國際化策略

（一）以全世界地區式組織結構執行多國本土化策略

　　多國本土化策略（multidomestic strategy），乃將策略與營運作業決策集中於各個國家的事業部門之中，以能符合各國或地區之文化而便於修正其商品／服務／活動，以滿足當地市場與消費者之需求與期望。全世界地區性之組織結構乃適用於多國本土化策略的執行，乃因其為以國家利益為主與鼓舞當地管理者滿足地區性或文化差異之組織結構，而此一策略之執行的溝通協調大多以非正式的方式來進行，乃因各國家地區均有其獨特文化，且組織正式化程度也低，企業總部與各國事業部門間有點像家族成員式的非正式溝通方式。

（二）以全世界產品式結構來執行全球化策略

　　全球化策略（global strategy）乃是以標準化商品／服務／活動供應世界上所有的國家，並以母國企業組織之總部負責競爭策略之研擬與管理，當企業組織執行全球化策略時，對於其國際化規模經濟與範疇經濟議題應予關注。而全球化策略之全世界產品式結構也是一種組織結構，且其決策權統籌於該母公司之企業總部，以此總部來協調與整合各個不同的事業部門之決策與行動。

　　此一組織結構主要為加速企業組織之成長與企圖作好多種商品／服務／活動之管理，其各國事業部門間或其與公司總部間之溝通協調乃經由人員間之直接接觸來進行的，且也可經由人員之調動以為熟悉整合策略下之管理模式與行為。但此一模式之缺點是：國與國之間的決策與行動不易協調，及各地區之文化差異性與偏好不易有效迅速地反應到總公司。

（三）以混合式結構執行跨越國界策略

　　跨越國界策略（transnational strategy）為一種國際化策略，企業組織可藉此追求多國本土化策略所專注之地區性反應，也可以達成全球化策略之全球化效率。

多國本土化策略與全世界地區性結構、全球化策略與全世界性產品事業部結構之搭配乃是很常看到的混合式結構，在進行跨越國界策略結構時之企業組織應該同時是中央集權與地方分權、整合與非整合、正式與非正式的以組織結構之妥善管理，方能鼓舞所有員工瞭解組織營運文化之多元化，並追求競爭性之利益。

四、建立適當的組織結構以執行合作策略

（一）執行事業層合作策略

事業層的互補性資產分為垂直與水平互補性策略聯盟兩種，分述如下：

■垂直互補性策略聯盟

垂直性策略網路以購買者與供應商之關係為重點，而組成一個很明顯的策略中心企業（strategic center firm），其主要議題為：

1. 策略中心企業鼓勵承包商改良其設備，需要時甚至可作技術與財務層面支援。
2. 以長期契約來降低交易成本。
3. 策略中心企業在供應商處有派駐技術人員而與承包商有更好的溝通。

■水平互補性策略聯盟

水平互補性策略聯盟則不需要有企業執行策略中心企業之功能，所以水平式聯盟之共通問題即是很不易建立策略中心企業。

（二）執行公司層合作策略

在執行公司層合作策略的合作關係中也應該選定策略中心企業，方能有效拓展聯盟之關係，中央集權化的加盟網路易於決定策略中心企業之領導者，然分散式的多元策略聯盟便很不容易決定。

（三）執行國際合作策略

　　執行國際合作策略之困難度很高，乃因受到政治性、法律性與文化差異之影響（例如通信業與航空業），惟許多大型多國籍企業成立分配式策略網站（distributed strategic networks），以多個區域性策略中心來管理一系列的盟約。

第二節　跨國策略管理

　　企業組織採跨國界型態的組織型態稱之為跨國企業，母公司（parent company）乃指涉及投資跨國經營的企業組織。跨國企業或多國籍企業所面對的當地之社會、文化、人口、環境、政治、政府、合法性、技術、市場狀況、競爭機會與威脅情況，均是相當有異於母公司所在地之情況，其複雜性也隨著其商品／服務／活動之數目與提供地數目而增加。

　　跨國企業或多國籍企業需要花費更多的時間與努力來辨識，並評估確認其所面對之外在趨勢與重大事件，地理上之距離、文化與國情之差異、事業經營之變動等，均會造成母公司與海外組織在溝通上的困難，而且會受到不同文化、不同法令規範、不同價值觀與不同的工作倫理，而有相當大的策略管理上之差異。

一、跨國經營之利弊

（一）企業組織開發、繼續或拓展其跨國事業之理由

1. 海外經營可以吸收更多的產能，降低單位成本，並可將其企業經營風險分散到較多的市場裡面，以減少母公司之經營風險。
2. 可以取得較便宜的原材料。
3. 可以僱用較低廉的勞工與從業人員。
4. 因母公司市場競爭激烈而尋求海外經營以減輕競爭壓力。

5.因母公司所在地稅賦高於海外投資地之稅賦，而享受低稅賦與高獎勵優惠待遇。

6.跨國經營乃為便於在當地營運與行銷，而減低受當地顧客之排斥，進而拉近和當地民族的技術、文化與企業之運作關係，及在當地市場建立其一定的競爭優勢與市場地位。

7.跨國經營可在當地和潛在顧客、供應商、債權人與經銷商、政府行政與經濟主管機關作深度接觸，拉近各種利益關係人之關係，進而順利在當地獲取優勢競爭力。

（二）跨國經營也會遭受的一系列弊害

1.當地政治與經濟風險，諸如：社會動亂、政治紛爭、內戰、自然災害（風災、地震、海難……）之影響。

2.跨國經營時，最易感受到當地的社會、文化、風俗、宗教、人口、環境、政府、法律、政治、技術、經濟與競爭方面之不易於溝通的困難。

3.跨國經營時，對當地競爭者之優劣勢與機會威脅點必須投注相當的人力、物力與財力來作蒐集與分析、瞭解。

4.派駐海外之幹部需要對當地之語言、文化、社會、民情與宗教作深度瞭解，否則在溝通上會有障礙。

5.母公司與海外事業部門之溝通協調易因語言、文化、社會、民情與宗教觀點之差異，而須耗費相當的時間與精力去進行。

6.跨國經營時不但要瞭解當地國家之政經社會結構，同時對於當地區之經濟結盟或政治結盟體系更要努力蒐集、分析與瞭解。

7.跨國經營時在貨幣體系上因換匯作業而有匯差存在，不但增加經營複雜度，也會有不少之成本壓力存在。

二、全球性的挑戰

在跨國經營之環境中，能夠辨識並評估策略的機會與威脅是策略管理者必須要瞭解與進行的要件，在國際市場的競爭中往往因為些微的差異

（諸如文化、語言、政經、工作倫理、經濟情勢……），則其經營所需的經濟與行銷資訊之可得性、深度與可靠度都有極大的不同，另外在產業結構、企業運作、當地企業組織結構與本質方面也會是一項很大的考量變數。

（一）各種產業政策的衝擊

有些產業政策（industrial policies）（包括政府補助、專家養成、重建產業、企業國家化、設置標準與規範、稅法結構、環境保護法規、聘僱當地員工規範、內外銷額度限制等），對於跨國經營之企業組織而言，此些國外事務的變化常不易預測因應，因而使得策略之辨識與選擇往往比起在母國之變數要大得多。

跨國企業之策略管理者必須對當地政府之產業政策有相當程度之深入瞭解，以為謀取因應之對策，而且不同的國家會有不同的產業政策，而同一國家換黨執政時其經濟發展政策也會跟隨改變，這更是跨國企業之策略管理者必須注意的。

當然還有不少的獨特風險（諸如資產徵收、匯率波動所造成的貨幣價值之損失、法律對合約作出不利於母公司之解釋、社會或政治的妨礙、進出口限制、關稅與貿易障礙等），對於其策略管理者而言，此乃是必須隨時掌握的事件，而且必須是有更多敏銳的反應能力以因應。

進入跨國市場前，企業組織應該先審視有關之資料與報告，向政府經貿部門與學術研究機構尋求意見，參與跨國貿易展覽會，組織合夥關係並進一步研究有關在當地新市場經營所可能遇到的風險，另外尋求保險也是一種降低海外投資風險的一種方式。

（二）全球化

全球化乃是對於跨國經營策略之形成、執行與評估活動之全球性整合的一個過程，全球化策略所企望達成之目標是，要在最低成本所能獲得最大利潤之前提下，要能達到全世界的顧客之要求，其策略包含設計開發、生產服務作業、行銷與推展其商品／服務／活動，一個全球化策略乃是要整合各項抵擋競爭者的行為，並將其企業組織轉化為一個全球性企業組織

之計畫。

　　據Arthur D. Little策略管理小組經理David Shanks之研究，即指出本土企業組織走向跨國經營的因素：（1）工業化國家逐步成熟的經濟；（2）新興市場與商業競技場所的出現；（3）財務系統的全球化趨向。

1.多國籍企業組織之典型進化過程：不同的產業雖然基於許多的不同理由走向全球化，但是其由本土企業組織發展為多國籍企業組織之典型進化歷程如圖16-2所示。

2.全球化的產業發展特性：
　（1）商品生命週期縮短。
　（2）商品價格迅速下跌。
　（3）交貨／提供之時間要求愈來愈快速。
　（4）資訊傳遞速度愈來愈快速。
　（5）經營乃以顧客需求滿意為導向。

3.全球的運籌中心要求：以Dell電腦下單為例，如圖16-3。

4.全球化展望（prospect of globalization）：台灣產業之全球化展望如圖16-4所示。

5.全球化新觀念的產生：
　（1）合謀談判取代政治與軍事力量之壓迫。
　（2）投資效率提升乃為主要關注焦點（取代投資數量提高之觀點）。
　（3）競爭力提升取代貿易保護政策。
　（4）策略聯盟取代垂直整合之策略。
　（5）公平性競爭取代保護性之競爭。

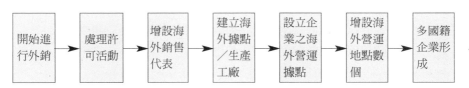

圖16-2　多國籍企業的典型進化歷程

資料來源：Adapted from C. A. Barlett, How Multinational Organizations Evolve. *Journal of Business Strategy* (Summer 1982) : 20-32.

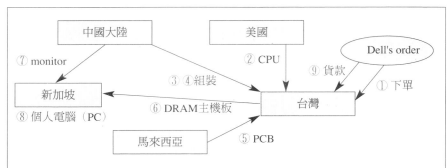

1.下單程序（ordering procedure）：
　①新加坡客戶訂單，Dell下單由台灣廠商生產。
　②美國提供CPU（中文處理器）給台灣廠商。
　③中國大陸提供外殼、電源供應器。
　④中國大陸部分組裝後送台灣廠商。
　⑤馬來西亞提供PCB給台灣廠商。
　⑥台灣廠商將自行生產之DRAM主機板與其他部分組裝後送新加坡。
　⑦中國大陸提供monitor給新加坡。
　⑧新加坡將產品組合後送交給客戶。
　⑨Dell收到貨款後交付相關費用給台灣廠商。
2.與時間賽跑（compete with time）：
　（1）訂單程序①～⑧項須在2～5天完成，縮短訂單前置作業時間。
　（2）955（95%訂單必須在下單後5天交貨）。
　（3）983（98%訂單必須在下單後3天交貨）。
　（4）982（98%訂單必須在下單後2天交貨）。

<p style="text-align:center">圖16-3　全球的運籌中心之要求（以Dell電腦下單為例）</p>

（6）國家整體利益取代個別產業利益。

（7）防衛措施取代排除條款。

（8）政府採購採取公開透明之公開招標方式取代傳統議價方式。

（9）環境保護意識取代經濟成長之追求。

（10）非經濟性新興議題取代傳統貿易之議題。

（11）非關稅貿易規範取代關稅貿易障礙。

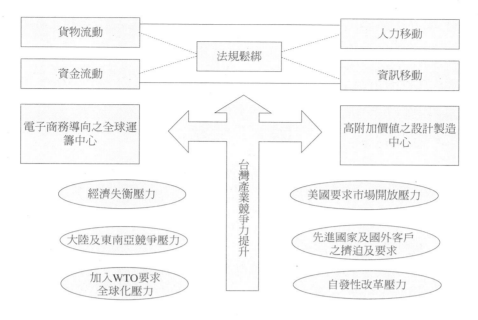

圖16-4　台灣產業之全球化展望

資料來源：黃智輝，經濟部貿易調查委員會，2001年。

三、全球競爭者成功的指導方針

茲就Rober Allio、Jeremy Main和David Garfield三位學者之看法說明如下（Fred . R. David, 1999）：

（一）Robert Allio

Robert Allio的七項方針，乃為提高顧客忠誠度與市場占有率之競爭者提出如下方針：

1.先取得新的全球市場（避免和已經營成功的競爭者短兵相接）。
2.直接在基地作反擊（母公司以所在地利潤支援海外企業，競爭者的現金流向可藉著直接在基地反擊而加以減少）。
3.投資新技術。

4.考量各種可能的來源（如勞工低廉處、原材料低廉處、關稅互惠處……）。

5.建立適當的管理制度。

6.若有必要，可接受初期損失，以換取長期的報酬。

7.與價值鏈其他領域有專長之競爭者合作。

（二）Jeremy Main

Jeremy Main的八項方針，作為全球化競爭者要建立涉足全球皆準之公式依循：

1.熟知世界三大市場——北美、歐洲、亞洲。

2.開發世界性新商品。

3.以奠基於商品線的利潤中心來取代奠定於國家或地區之利潤中心。

4.學習日本人的「全球本土化」（即對於商品、資本、研發等策略問題來作全球性決策，應由當地部門去決定其生產裝配、行銷廣告之戰術問題）。

5.克服自我狹隘之本位主義。

6.對外籍員工開放資深職級。

7.無論何處有良好機會就應儘可能做到最好，即使國內人們失去工作或責任，也在所不惜。

8.在市場上若自己應付不來就趕快找合夥人。

（三）David Garfield

David Garfield提出三個讓本土企業組織更具跨國競爭力之策略：

1.攻擊就是最好的防禦。

2.先考量有助於提升競爭優勢之投資。

3.本土企業組織與本地產業間必須相互幫助。

Smart Leisure

Citicorp朝跨越國界策略的演化

　　1991年時，花旗（Citicorp）的CEO約翰・雷德（John Reed）曾經歷經經營困境，花旗虧損達4.57億美元。當年十二月，股價跌至8.5美元以下。在那段期間，花旗吃了很多房地產的壞帳，雷德被迫辭職。到1995年4月，每股市價反漲為81美元。在1995年12月時，花旗以每股66美元的價格買回自己的股票，大家認為公司非常機智。

　　在那段艱困時期，營運報酬很差，花旗銀行還不斷地在新興市場上投資。現在它在九十八個國家中從事銀行業務，馬上就會再增加二個國家。幾年前時，花旗幾乎被迫得出售信用卡事業部，這個事業在1995年所生產的利潤占公司總利潤的三分之一，也就是12億美元。在Chemical-Chase二家銀行合併後，Citicorp不再是美國最大的銀行。然而，Citibank、Citicorp全球性的品牌，仍是它的競爭利器，它將會繼續強化自己在每個國家金融服務方面的品牌，就像可口可樂與麥當勞一樣。

　　花旗銀行經由各國的分行，建立全球性品牌，共有分行1,203家，其中有439家位於美國以外的地區。每個國家都能接受它，因為Citicard（花旗卡）看起來都相同，上面有兩枚藍色箭頭的品牌標誌。花旗銀行在亞太地區促銷Citigold（金卡），只要顧客至少有十萬美元的投資或存款，便可以申請。有了Citigold，顧客可以得到特別服務，如將活期存款轉入貨幣市場基金，以獲得更高的利息。在每個地方市場，花旗銀行也都有全球性的競爭者，如Chase、J. P. Morgan與各地的本國銀行。在信用卡方面，花旗銀行也要遭遇American Express（美國運通卡）的競爭。American Express是另一個金融服務業的全球性品牌。

　　除了品牌經營外，公司還推動一項名為關係銀行系統（Relationship Banking System; RBS）的資料庫專案。RBS可以使銀行的顧客以Citicard或家庭電腦查詢所有花旗銀行的金融產品。花旗銀行不只希望利用這項服務和現有顧客建立關係，也希望能和顧客的小孩建立關係。它打算取得家計單位的資訊，等到小孩子進入大學時，由系統寄信給家長，告訴他們花旗銀行準備給他們助學貸款，或給小孩一張低利的信用卡。這個

策略將會在全球推動，最後將會建立一個完全以個人電腦為基礎的虛擬銀行系統。

花旗銀行一直都是高度分權的銀行。每個分行有自己的分行經理，且在所在地的顧客忠誠發展上享有絕對的獨立自主權。一開始，每個國家的分行都各自負責自己所有的營運，亦依照當地獲利水準來評估每個國家的分行的績效。另外，在每個國家設一個中央銀行，以此嚴格控管分行的財務與信用。花旗銀行的地區別（多國本地）策略持續整個1980年代期間，後來因為歐洲分行的問題，才有了重大的改變。花旗分區推動全球化策略，先裁減歐洲區域管理人員的數目與關閉成本太高的分行。花旗銀行雖然想改變過去分權的結構，卻仍要高度注重地方顧客的需求。當組織逐漸變大，花旗銀行發展出銀行間的區域連結，用於支援地方事務。因此，它以非正式、特殊的跨區域單位來提供各國所需的支援。到了1980年代末期，它發展出一個新的理念：「不一樣的歐洲銀行」，以此為歐洲所有企業金融銀行業務的共同願景。這個願景伴隨著地理（評價各國當地顧客）、產品（籌劃產品策略與配送系統）與顧客或產業單位（協調跨越國界重要顧客團體的關係）等焦點。這個作法和多國本地策略、地理別策略等銀行傳統的作法有很大的不同。

在1990年代早期，花旗銀行進行全球性重組，將全世界劃分為三個區域（日本、歐洲與北美），在每個區域設立機構與投資銀行的全球業務中心，另外在新興的市場設立新分行。一段時間後，這些單位又再改組，至少減少兩個管理階層。最後在歐洲共留下二十五個業務中心，並更加注意跨越國界的市場機會。到了1994年，花旗銀行歐洲地區的公司層策略已經非常接近多國企業的網路基礎策略（network-based strategy），也就是跨越國界策略，其中包括提供集中化的服務與以卓越中心來支援各項功能活動。每個區域有目標產品與特殊的顧客市場，資源被分配到這些專門的營運單位中。然而，這些單位經由資訊系統，分享各種資訊，並傳輸所需要的協調。網路上每個結點（指卓越中心）的管理者因為有能力促成地方性的協調，所以愈來愈像地區經理，他們注意地方業務，卻也負責協調跨越國界的事務，以便於促進全球的效率。花旗銀行因此而獲得平均以上報酬，至少在國際化業務方面是如此，這都是得自

成功的演化為跨越國界策略公司之故。

（資料來源：M. A. Hitt著，吳淑華譯，《策略管理》第二版。滄海書局，
　　　　　　1999年，pp.261-263。）

 焦點掃瞄

1. 花旗銀行之全球化策略在各個國家設置一個中央銀行，以嚴格控管分
　行之財務與信用的多國本地策略有阻礙其中央集權與全球化策略，在
　1980年代裁減歐洲區域管理人員的數目與關閉成本太高的分行，但是
　花旗銀行仍相當注重當地顧客之需求，當中央組織變大時以銀行間區
　域聯結用以支援地方事務。試問此種改變之真義為何？試說明之。

2. 花旗銀行在歐洲發展「不一樣的歐洲銀行」的共同願景，並伴隨地理
　（各國當地顧客）、產品、顧客或企業組織等焦點，在1990年代進行全
　球性重組，將世界分為三個區域（日本、歐洲與北美），每個區域設立
　全球業務中心，1994年歐洲地區花旗銀行公司層策略已接近多國企業
　的網路基礎策略（即跨越國界策略）。試問發展全球化策略（多國籍企
　業）之演進發展之必要性？

3. 由此個案中可以瞭解到花旗銀行在發展全球化策略之前，即已進行品
　牌經營，請說明品牌經營之過程與策略？

第三節　全球化行銷策略

　　所有的企業組織均應明確界定一些基本的問題：在我們自己的國家領
域內，應該建立什麼樣的市場地位？在全球的市場又如何定位？有那些競
爭者？競爭者之資源與策略為何？我們將在何處建立營運據點？在該處又
要如何行銷？我們需要和其他企業組織建立策略聯盟關係嗎？……不可否
認的，當一個企業組織想要走向國際化行銷之時其面臨的風險也越多，所
以一個企業組織在二十一世紀大多會面臨是否留在國內或走向海外？而當
其決定走向全球化策略時，應思考的問題如：要進入國外市場時應注意那

些因素？企業組織如何評估與選擇正確的國外市場？企業組織有那些主要
途徑可以進入國外市場？企業組織如何調適其商品／服務／活動之行銷計
畫以符合國外市場之需求？企業組織應當如何組織以順應國際化之要求？

一、國際行銷之主要決策

就如同上述所言，一個企業組織要進行國際行銷之時的決策考量與進
行流程如圖16-5所示。

二、規劃全球市場

規畫是與將來有關的一種系統化的方法，其試圖管理外部的與不可控
制因素對其企業組織之優劣勢、目的與目標的影響而達到希望之結局，也
即是把企業組織之資源奉獻在某個國家或地區之市場達成其期望之目標。

計劃給予為了快速成長的國際功能、變動市場、增加競爭與不同國家
市場之挑戰，其需要融合外部的國家環境及企業組織之目標、願景與核心
能力等變動因素，而發展出來紮實可行的行銷計畫，其計畫乃是把企業組
織資源奉獻在商品／服務／活動和市場而增強其競爭力和利益之上。

（一）規劃的過程

不論企業組織是在多少個國家或地區銷售，或是第一次進入國外市
場，其跨入國外市場之關鍵決定涉及各個國家中之分配努力與資源、決定
發展新市場或自現有市場中撤退、決定發展或放棄那些商品／服務／活
動。所以企業組織有必要建立指導方針和系統化程序，對於評估國際機會
與風險、發展策略規劃，以利用此些機會乃是必要的（如圖16-6）。

圖16-5　國際行銷決策主要流程

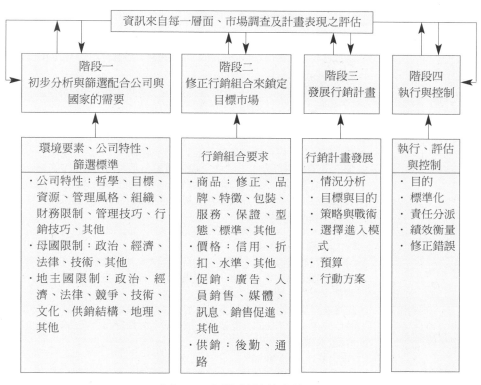

圖16-6　國際行銷計畫流程

資料來源：P. R. Cateora, J. L. Graham著，顏文裕譯，《國際行銷學》，美商麥格羅‧希爾公司，2002年。

（二）進入市場的策略選擇

　　一個企業組織要進入國外市場，大致上有四個模式可供進入：出口、網際網路、契約協定與直接的國外投資，這些不同的進入模式更被進一步分類為需要股權及不需要股權之基礎，企業用不同模式所需要的股權數量，將會在每一個模式上影響風險、報酬及控制（如**表16-2**）。

表16-2　進入國際市場的策略選擇

策略模式	簡要說明
一、出口	1.出口可分為直接出口（direct exporting）與間接出口（indirect exporting）。 2.出口動機通常是需要賺取市場小利或是獲取業務來吸收管理費用。
二、網際網路	1.網際網路行銷是進入國際市場不能忽略的方法。 2.網際網路行銷伴隨而來是國際信用卡、國際交貨服務的興起。
三、契約協定	1.許可（licensing）： ・許可範圍包括專利權、商標權及使用技術過程。 ・進入國際市場以許可方式者，通常被認為是對出口或製造的補充物，而當資本不足、進口限制禁止進入的其他方法、國家對外國所有權敏感、或者為了保護專利與商標避免沒有使用而取消等時，許可之方式最易顯現其優點。 ・許可進入國外市場算是最無利可圖的方法，惟其風險自也較低。 2.連鎖店授權（franchising）： ・連鎖店授權是許可之一種迅速成長之型式，其授權者提供商品、系統與管理服務的標準配套，被授權者在管理中則提供市場知識、資本與參與的人員。 ・此為垂直整合的一項重要型式，其提供技術集中與分散操作的有效混合，其允許彈性的技能組合，授權者可以跟隨這些商品銷售到最末端的銷售點。 3.合資企業（joint ventures）： ・合資企業乃是把兩個或以上之企業組織參與合夥，並把雙方資源合在一起創造一個獨立個體。 ・合資企業有四大要素：合資企業是建立的、獨立的法律個體，由合作夥伴承認之股份來分攤合資企業之管理，在法律下組織的個體，及股權是由合夥人各別持有。 4.聯盟（consortia）：聯盟是發展來把財務與管理的資源集中一起並減少風險，通常在聯盟的協定下進行建設大型的建設計畫，如此那些來自不同國家，有特殊專業、專門談判及生產單一項目工作之主要廠商，能夠互相結合來進行任務，通常有一家企業充當領導公司，或者新形成的公司可能非常不仰賴其創設者而存在。
四、直接國外投資	1.可以直接到當地生產製造或提供服務，以引用當地低價材料與人工，或吸引當地消費者前來消費，此可免於進口高關稅、減少運輸費用。 2.休閒產業組織直接到國外投資主要看上當地龐大消費潛力而進入該國家或地區。
五、策略性國際聯盟	1.應為契約協定之國際聯盟一種方式。 2.用來互補弱點及增加競爭力，此為利用快速擴展到新市場之機會，進入新技術、更有效的生產與銷售費用、策略性競爭移動、與接近額外的資本來源。

體驗創新
與整合行銷

學習目標

★ 創新感性抬頭進入大體驗時代
★ 整合行銷與企業整合以建立企業
　 競爭優勢

經濟新論點

蝴蝶式經濟（buttery economy）：

1.2000年由Paul Ormerod提出。

2.強調現在經濟與社會像「活器官」，如同蝴蝶般飛來飛去，面對各種變化和不確定，彼此互相影響不斷調適。

3.使得人們在工作上、生活上不斷隨環境改變而調適。

自由式經濟（freedom economy）：

1.2001年由Peter G. W. Keen & Ron Mackintosh提出。

2.理論重點為：各種管制的鬆綁、科技技術的進步、全球性的競爭，乃是造成網路和無線通訊之移動式商業型態的發達主要因素。

注意式經濟（attention economy）：

1.2001由Thomas H. Davenport & John C. Beck提出。

2.資訊時代之資訊爆炸到資訊超載，如何在有限時間找出最有用之資訊者，乃是最後的勝利者。

3.資訊時代，要想獲勝應該集中注意力於：電子商務、組織領導、資訊與知識管理、策略管理等四方面。

Smart Leisure

三隻泰迪熊　留客新創意

開發新顧客的成本，可能是取悅舊客戶的五倍，此為行銷界經常聽聞的觀念。既然留住顧客是要務，一般商家除了費盡心思築起高度移轉障礙，好讓客戶因面臨高額尋求成本而不易更換供應商，更佳的方法就是致力提升客人滿意感，創造顧客忠誠度，達到關係行銷（relationship marketing）的境界。

迪士尼曾聲明「顧客均是我們的貴賓」，故而該企業文化便要員工須盡一切所能來提供貼心服務。曾有一家人帶著三個女兒到佛羅里達迪士尼世界（Disney World）旅遊，並下榻在迪士尼旅館中，因為女兒們均年幼，所以帶著心愛的泰迪熊玩偶隨行。

當這家人結束第一天的觀光行程踏入旅館房門，看到當初所帶的那

三隻小熊圍繞圓桌坐著，每隻熊前面還放了餅乾與牛奶，這讓小女孩們樂不可支，連家長都感受到旅館整理員的服務創意。

隔日入夜後，當這家人再度回房時，又發現那三隻小熊被擺置成坐在床上看米老鼠的童話書，你可以想像這幅景象帶給他們多大的歡樂氣息。

第三天才到傍晚，小女孩們便催促著父母回旅館，這次女孩們發現三隻小熊的擺設仍是坐著，不過，正在桌旁玩牌呢！由此可知，旅館的所有成員確實將顧客視為佳賓，提出了革新的方法來取悅小朋友，進而影響他們的雙親，讓一家人有再度遊園的渴望。

雖然許多業者知曉在今日競爭的環境裡，客戶服務、持續自我改進、勤勞工作、對社會負責任等價值觀，均須看重。然而真正頂尖的企業，不會將其當成一連串的清單，只在清單上挑選自己側重的價值觀。成功的公司會將各種價值觀普遍詮釋給員工，鼓勵職屬每日都以這些價值觀為生活準則，於是培育出安全且溫馨的環境，員工皆可自在地打破傳統障礙並做出貢獻。

迪士尼於商場中即具備這方面的典範。該公司繼承了創辦人華特・迪士尼（Walt Disney）在世時，鼓勵「每個人都有夢想」的心願，經營知識必須和個人創意源源不絕地融合，以產生大寶庫般的優秀見解時，公司才得以繼續立於成功的頂峰。（本文由《直銷世紀雜誌》提供）
（資料來源：劉典嚴，《經濟日報》，2003年1月19日。）

📷 焦點掃瞄

1. 創意乃是無所不在的！就看您願不願意投資於創意的情境之中，當您願意投資時，那麼創意會如病毒般源源不絕地把創意傳播給您的利益關係人。

2. 夢想乃是創意的原動力，休閒組織有夢想時其創意將會源源不絕地與其經營目標相結合，因而創造出組織發展與成長的願景實現，進而得予永續發展。

3. 迪士尼三隻熊的創意將會使此一家人他日必定再度遊園，其理由為何？

4.休閒組織在激烈競爭環境中為求能攀登成功的頂峰，除了作好顧客服務、持續改進與成為有社會責任的組織之認知外，並應確立組織與員工的價值觀及將組織價值觀傳達予員工，其作法為何？

5.企業組織在創造顧客忠誠度時，應該如何作好與顧客之關係行銷？

第一節　創新感性抬頭進入大體驗時代

追求刺激，嘗試新鮮、美麗、新價值、滿足感與幸福感之體驗，原本就是人類的本能與天性。藉由體驗，增加對外在、內在世界的認知，創造未來，更是文明累積的動力泉源。今天二十一世紀數位經濟時代的潮流，已將「體驗」蛻化為行銷手法，在休閒產業裡更是行得通，而且已廣為休閒者接受，自然休閒組織要好好的構思與建置體驗行銷體系。

一、體驗行銷

休閒產業之所以形成體驗行銷的原因，包含時代流行趨勢、消費者之休閒主張與休閒哲學、休閒組織之休閒主張與休閒哲學等方面的完美巧妙的整合結果。何謂休閒體驗行銷？乃透過感官行銷訴求，創造一種新鮮獨特的感性、感受、感動與感情之知性體驗，其經由視覺、聽覺、觸覺、味覺及嗅覺之刺激，來激發休閒參與者／消費者／顧客之休閒動機，騷動其休閒需求與期望，進而促使休閒參與者採行參與休閒之行動，而達成休閒組織之體驗行銷目的。

休閒體驗行銷，其行銷焦點乃放在休閒參與者／消費者／顧客之體驗上，並且在行銷過程中予以檢驗所有能引起體驗的休閒產業之整體環境、資源與能力，將其顧客當作理性、感性與知性的情感動物。而體驗行銷並未忽略其顧客之理性需求（如休閒活動之品質、機能、價值與效益），其乃是基於理性、感性與知性之品質、價值與效益訴求，並提供予顧客得到自由、自在、歡愉、快樂、幸福與美感之體驗。

（一）生活即玩樂、玩樂即體驗

現代人追求享樂與休閒主義，週休二日時間增多，雖然現代人工作壓力大，每天處於快節奏而緊張的生活當中，但是大多數人們已能瞭解到在競爭壓力大的社會中，需要休閒玩樂作為潤滑劑，以為調適緩和緊張的工與生活之生理與心理壓力。

現代人之工作價值觀已改變，職場倫理與道德低落，堅持苦幹實幹之工作精神已經是落伍而可笑的，現代人大多數認為輕鬆而快速的成功致富是理所當然，會玩樂是時髦與酷的象徵，先樂後苦、先享受再付費，更是年輕人的瀟灑心態，甚至有人主張：「工作就是為了玩樂」，趨勢專家預測：「二十一世紀最大的成長產業是休閒娛樂事業。」

工作壓力與生活空虛導致現代人們無時無刻在尋找充實心靈內在之物件，去體驗與感受其特殊之感覺、刺激、美感與感受之新穎的愉悅，而經由此種體驗也就能夠滿足其空虛心靈之需求，而現代人常會說：「玩膩了立即再追求另一個嶄新的體驗」，如此的思考模式正反映出主動而積極的體驗訴求，而此種模式正是現代行銷之策略模式。

（二）科技擴大體驗與休閒行銷

科技進步帶給現代人們多方面之改變，諸如電腦化、數位化、網路化及數位生活化等，均予以人們的生活、工作與休閒方面之思維、主張、哲學與執行形態相當大的改變，甚至已到全盤化改變之境界，其對人們之感官體驗也具有相當大的衝擊性與震撼性的，例如影音、傳訊、視訊會議、高畫質影像、數位化攝影機及音響等，大幅度更新我們對視覺、聽覺之感官體驗。

科技之引用於休閒生活品質方面之提升，也擴大其體驗行銷之力量，例如電腦圖式及工程運算能力、先進軟體能力、及設計專家之多元化思維，已將一些實體商品之外觀設計與製作，達到精準迷人的複雜曲面設計，其圖像表現栩栩如生，加上外觀與色澤之填補，其呈現之完美景像自然吸引住消費者之青睞與採取購買／消費之行動。

例如：檳榔西施除販售台灣口香糖之外，更因檳榔西施清涼辣味十足之穿著及美艷引人暇思之檳榔西施服飾配件之設計，吸引消費者眼睛吃冰

淇淋之附加價值,並提供予生活小民之生活枯燥壓力的感官清涼體驗。

另外休閒美容護膚中心,也同樣的利用科技技術為其顧客進行抽脂、拉皮、整容、豐胸、護膚、瘦身等服務,科技之擴大影響消費者之全面生活體驗的威力的確無孔不入。

(三) 美麗是不可或缺的體驗

休閒產業組織對於數位時代消費者之生活型態度轉變與休閒型態的多樣化需要,每每受到科技之改變,人們開始注重休閒的外在觀感之趨勢,雖然休閒產業組織也習慣於作品牌行銷,惟休閒市場上好的而且有眾多顧客消費之品牌,其除了提供優質的商品/服務/活動之品質及其組織之良好形象之外,更應要能捕捉住時代的脈動與人心的所好,方能發揮有效之體驗行銷。

美麗在休閒產業之中也應視作建立品牌形象的一項理由,例如:香水與時尚行銷,一向屬於感官行銷,如倩碧的快樂(Happy)香水,雅詩蘭黛的美麗(Beautiful)香水、Gucci的嫉妒(Envy)香水;電話手機造型炫再配合Kitty貓圖像之吸引力;飲料瓶設計成一手可掌握之外形等,均是將其商品之面子與裡子兼顧之例子。(如**圖17-1**)

「品牌大賣=形象+承諾+體驗」乃是休閒產業為吸引消費者/顧客必須注意之焦點,因為今日的顧客同時受情感與理性的驅策,想要的雖然是娛樂、刺激和富創意的情感衝擊,但當顧客使用過商品/服務/活動或休閒過後,品質及體驗價值不符理想時,他們會以抱怨與謾罵回應,然後掉頭而去。有遠見、有良心的休閒組織,除了創造良好的體驗行銷外,應認清休閒品質及信用才是永續經營之不二法門。

二、創意行銷

休閒產業行銷在其商品/服務/活動之創意創新方面應該予以關注,尤其二十一世紀的休閒主張與休閒哲學之發展往多元化多面向之趨勢發展,休閒組織在這些休閒創意方面更須要予以關注與投入更多的創意點子與創新手法,否則將為時代潮流所淘汰。本章節將分別介紹一些創新與創

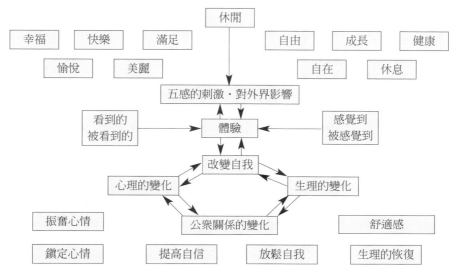

休閒

幸福　快樂　滿足　　自由　成長　健康

愉悅　美麗　　　　　自在　休息

五感的刺激・對外界影響

看到的　　　　　　體驗　　　　　　感覺到
被看到的　　　　　　　　　　　　被感覺到

改變自我

心理的變化　　　　　　　　　生理的變化

振奮心情　　　公眾關係的變化　　　舒適感

鎮定心情　　提高自信　放鬆自我　生理的恢復

圖17-1　休閒體驗的身心影響示意圖

意的行銷案例以為分享讀者：

（一）善用在地節令行銷

　　當蘊涵獨特人文氣息的「在地行銷」與販售氣氛的「節令行銷」相遇時，是否會激盪出銷售火花？答案是肯定的！在講究深度與質感的消費趨勢下，以「在地結合節令」當作行銷主題，往往能引發消費者深刻的認同與共鳴，這種銷售商品也銷售人文氣息的行銷模式，可從最近幾個活動中感受其魅力。

　　例如：2002年屏東縣政府利用黑鮪魚節令進行的「黑鮪魚文化觀光季」活動，為屏東縣帶來十億新台幣之經濟收益；台南白河蓮花節、台南鹽水蜂炮、台北平溪天燈等，均是以當地特色之產季或節令為主要行銷訴求，而這些活動不論是當地政府或民間旅遊業者，只要打著與節令有關之套裝行程，大多可成為聚焦的焦點，吸引台灣各地方及國外遊客前往，由此可見「商品和地方感」予以配合行銷，其所創造之利益往往是非常驚人的。

　　當然此類行銷，除了商品與地方感外，尚需要「創意」的加入，有了

創意才能真正締造長期的效益與消費刺激，例如屏東黑鮪魚文化觀光季主辦單位為了迎接第一條黑鮪魚進港，特別舉辦「大船入港、群魚鬧街」活動，為黑鮪魚季暖身及設計多輛塗滿黑鮪魚洄遊圖案的「鮪魚街車」，號召遊客搭乘「想吃鮪魚，搭上車跟著走就對了」，當然此些均要花很多資本的，但為創造經濟效益，各地方莫不爭先恐後辦理。（如表17-1）

表17-1　辦一個活動能賺多少錢？要花多少錢？

活動名稱	參加人次	經濟效益	活動預算
鶯歌陶瓷嘉年華	50萬人次	陶博館門票收入1,866萬 餐飲與消費至少1億 總計：超過1億	縣府預算500萬 陶博館300萬 中央補助495萬 總計：1,295萬
觀音蓮花季	150萬人次	每人消費300元計約4.5億直接收入	縣府300萬、文建會200萬、廠商贊助1,000萬 合計：1,500萬
三義木雕節	25萬人次	運輸業500萬 餐飲業750萬 旅館業300萬 零售業5000萬 合計：6,500萬	觀光局700萬 裕隆汽車20萬 中油探勘總處3萬 合計：723萬
宜蘭童玩節	86萬人次	門票收入23,400萬 地方經濟收入14～16億	文建會400萬 整體花費16,000萬
大甲媽祖文化節2002	10萬人次	糕餅業振興，無法估算	中央補助70萬 廠商贊助60萬 香油錢1,000萬
白河蓮花節	25萬人次	往年為2.5億 2002年約1.37億	縣市府50萬 贊助約20萬 合計：約70萬
南島文化節2002	20～30萬人次	有正面效益但未估算	觀光局800萬 文建會300萬 廠商贊助1,000萬 合計：2,100萬
黑鮪魚文化觀光季	80萬人次	官方招標權利金第一年209萬，第二年250萬 整體收入10～15億	觀光局500萬 農委會300萬 文建會50萬 新聞局50萬 合計：900萬

（二）行動行銷

　　瑞典經濟學院經由實證研究證實，行動廣告對於品牌具有六大階梯效果（如表17-2），其對於品牌態度、品牌認知與購買意願具有正面影響力，而如Coca Cola、Pesi Cola、NIKE、Finlandia、麥當勞等，在2002年起已正式展開行動廣告攻勢，如百事可樂的「百事足賽」透過行動電話傳遞簡訊玩足球；台灣嬌生的「我家baby的第一場音樂會」，針對遠傳客戶名單中篩選出目標客群，經由互動簡訊創造8.5%之確認參加率，並利用回覆通知簡訊，作為參加活動時兌換贈品依據。

　　二十一世紀消費者在此資訊爆炸年代，應會對密集播放、焦點集中，並具有個人化特色之廣告會產生回應動作。在台灣一年的簡訊量超過三十億則以上，全世界每天約有十億多則簡訊，英國一個月有十億則簡訊量，休閒組織之經營管理階層能夠不心動嗎？

（三）情愛行銷

　　情愛行銷在傳統上往往被當作噱頭，然而時到數位時代已被升格為商

表17-2　行動廣告對於品牌的六大階梯效果

Step1：接收廣告訊息由於消費者通常隨身攜帶行動通訊設備，因此行動廣告不僅特別容易接觸消費者，還可精確地鎖定目標族群。
Step2：訊息處理廣告認知（ad. awareness）常被用來衡量消費者對廣告訊息的處理，其中又以廣告辨識（ad. recognition）與廣告回憶（ad. recall）為二大指標。而行動廣告因互動性強，可以提供消費者更多的資訊，發揮更大效用。
Step3：溝通效果與品牌定位因為行動廣告具備個人化、區隔能力與即時性等特性，溝通效果比一般傳統廣告媒介更直接、有力，加上特有的科技感與時尚感，有助於廣告主實現對品牌定位的設定。
Step4：目標顧客的行動由於行動廣告提供消費者快速且便利的連結、又不受時空限制，有助於消費者迅速擬定購買決策。
Step5：銷售或市場占有率、品牌資產透過目標顧客群的購買行動，便可產生實質銷售數字，進而提升公司的市場占有率，甚至進一步形成品牌資產。
Step6：迎接獲利最後，在銷售達成、市場占有率提高、及品牌資產提升等一連串的實質效果的帶動下，公司終於可以達成獲利。

資料來源：林義雄，〈行動行銷有那些魅力〉，《動腦雜誌》，2003年2月24日。

品／服務／活動策略思考角度之一，其強調的愛情永遠不死，以愛情爲主題的生意應可生生不息，在休閒產業的餐飲美食文化產業、觀光飯店產業、度假飯店酒店產業、休閒運動產業、休閒購物產業等，均可善用「愛情」話題來作爲行銷議題。

這些實際活用之例子有許多，諸如：J. Walter Thompson廣告公司之藉路邊女子駐足大樓反光玻璃前沾沾自喜於胸前鑽飾，深深吸引玻璃後另一面的男性眼光，而氣走同座女伴之簡單劇情，即爲Debeers 拍攝「都是鑽石惹的禍」之廣告，創下6.7億元驚人票房，且被選爲2000年十大熱門行銷策略；思薇爾內衣的舊情人會回頭，係因新內衣產生的新魅力、新誘惑，表達出女性身材優劣是男女相處之關鍵，讓女主角能夠自信地頂回男友「再回頭我也不要你」的「可憐舊情人，看不見我的新內衣」的廣告。

（四）客製化菜單行銷

客製化菜單行銷舉例如下：

1. 麥當勞在2000年推出的「Made for You」點餐系統，乃爲迎合漢堡市場的激烈競爭，打破以往只銷售單調而客戶無法選擇自己口味的呆板形象。
2. 餐飲店之品項過多，如冰店之類別即有五、六十種，讓客戶很難於在短時間內決定要吃什麼？但是若經營者「認眞去體驗消費者的感受」持續開發新的商品，但爲防止品類過多，則可在命名上加以「新鮮、有趣」的感覺帶予消費者更多的多樣化選擇權利，以使消費者在有趣當中挑選其想要的品類而找到樂趣，而此些樂趣再加上「客製化」的感覺，給予消費者自己調配冰品內容之快樂，相信消費者會有再度消費的樂趣與念頭。
3. 我就是我：想要塡滿心理或生活空虛的慾望。如2002年典型商品就有自我風格的小型汽車、SPA溫泉、小型整容、迷你休旅車、主題樂園等。

（五）幸福感滿足感行銷

鼓吹「回收基本面」的休閒新價值觀正在興起，一些講究復古的、回到從前的時光、重溫以前幾代同堂的溫馨幸福的情境氣氛，正在流行，隨之而來的休閒主張的新價值商機主題乃是家庭親密、幸福與滿足之關係。

休閒新價值觀、老情懷家庭和樂幸福成了休閒活動之行銷重點，此乃因1999年之台灣九二一大地震與2000年美國911事件之家人離別感傷情懷，2000年起之經濟寒冬更使人們渴望親密關係，於是乎家庭親密、幸福滿足就是家人可以在一起生活與休閒，於是乎家庭親情聯繫（family ties）的相關商品／服務／活動，均普受歡迎，大多呈熱賣情形。據天下雜誌2003年國情調查，台灣有58.90％的人對自己家庭美滿列為主要的幸福，其次42.2％的認為是身體健康，27.8％為財富，25.6％為工作，此種新價值商機乃為主導訴諸人性的滿足感，尤其是闔家同樂為主題的行銷商品大多可以熱賣（如RV休旅車可以三代同堂出門旅遊之便利、國民旅遊等）。

新的價值商機主張「家庭美滿、滿足感在地化、本土味故鄉情……」，均是滿足感幸福感的商機典範，同時幸福感滿足感產業也正興起，此產業包含旅遊產業、SPA產業、休閒運動產業、商圈購物產業、餐飲美食文化產業等在內，此些新價值所強調的幸福滿足感，乃為創造「活得精采，讓生活得到更大滿足」之幸福。

（六）健康主題行銷

「健康」二字與人們的生活作息已密不可分，若有休閒產業組織推出與健康相關商品／服務／活動，消費者會願意多花一點錢去換取多一點以健康為主題所延伸的食物（如2002年的番茄汁、2003年聽說有防SARS效果的鳳梨、木瓜與金針花）或商品／服務／活動（如有氧舞蹈、太極拳、運動俱樂部之運動項目、生態旅遊與休閒度假中心、SPA等），也日益受到消費者之歡迎。

早在番茄熱之前，就有所謂的奇異果熱，只不過奇異果的運用仍較偏於一般的食用方法，如現打果汁、水果盤、糕點類等，較少與一般正食的餐點做結合。不過，目前正紅的番茄，變化就多多了，由於它的成分非常

適合熟食,所以能發揮的地方也特別多,舉凡罐裝番茄汁、番茄相關的料理都應運而生。

SPA強調的三溫暖、指壓、水療、活水世界等的SPA產業行銷主題也與健康有關,而休閒運動俱樂部產業也是一種與健康有關產業,度假中心的resort路線更是追求健康的境界。

凡此種種與健康主題有關之成功行銷模式,有些雖然有季節性限制(如水果、蔬菜……)但卻是可以複製的,而能跳脫季節性限制,尤其在台灣已進入WTO,則此季節性限制因素將更為減少,此些乃顯現出如下幾個現象:

1. 市場會出現分工更細緻的主題經營模式:如咖哩已由從以前的副餐地位而變成主題式之經營;香草以前也只是香料一種,如今有香草冰品、香草飲料等主題式之經營;溫泉飯店已變為水療、指壓、三溫暖主題等。
2. 研發更多變化的產品,吸引消費者的注意:如蘋果已由純水果變為蘋果餐、番茄也由水果變成為防疫飲料、SPA也由醫療變為養生健康防疫活動等。
3. 多多衍生附加商品或服務:異業結盟形成相關產業,擴大消費者參與或購買之吸引力,即在主題設定後,腦力激盪出與主題相關的周邊事業,這樣所產生的連帶反應會源遠流長的。

無論如何,在此一消費者為主的年代,決定主題之專業模式去經營,是成功的必備條件,但要維持長紅,就隨時要站在消費者需要的立場想想,孫子兵法說「實力是必要條件,而造勢是充分條件」,這裡的造勢指的就是多製造機會、找到適當的切入點,才能出奇致勝。

(七) 公益與綠色行銷

休閒產業之運作大多為社區帶來困擾,諸如:交通、廢棄物、噪音、治安等方面,往往會為社區居民帶來反彈力量,對於休閒組織形象傷害很大,是以休閒組織應該注意公益行銷,舉凡社會責任、企業公民、社區好鄰居、製造社區經濟收入發達及贊助社區公共建設與文化活動、社區安寧

維護等方面，均爲休閒組織需要努力做好的社會責任，而休閒組織正可利用公益活動擴大其行銷議題與利基，以達到組織形象之建立，進而擴大其經營與行銷利基。

綠色行銷已爲數位經濟時各企業必須追求之行銷手法之一，因爲環境保護、生態保護、尊重大自然、關懷原住民已爲時代共識，休閒產業更應作好此方面之工作，以爲善盡利用自然須感恩自然、回饋自然、保護自然之責任，若一個休閒組織能作好環境保護議題，並引爲行銷策略與廣告宣傳素材，對於休閒組織將會是事半功倍的！

第二節　整合行銷與企業整合以建立企業競爭優勢

在數位時代唯一不變的眞理就是「世界每天都在變」，不但環境在變，人也在變，不但身心隨著時間在變，人的想法也隨著環境在變，二十一世紀由於資訊科技的快速成長，更使得企業經營面臨來不及應變的困境，所以休閒產業組織在二十一世紀更應該瞭解此時身在何處？要往那裡去？

在二十一世紀是e化、m化與v化的世代，休閒產業組織在經營上面臨了經營環境之錯綜複雜（complexity）、經營環境更是變動頻繁（change），在經營競爭環境情勢中則是競爭激烈（competition），但是休閒組織不論其環境如何複雜、頻繁與競爭激烈，均要以顧客至上（customer）爲導向，在2003年SARS風暴所造成之影響，對於休閒產業組織則是更爲嚴重。

綜觀二十一世紀的休閒產業仍然要面對上述4C的衝擊與調適，所以說休閒組織之經營管理階層必須針對其企業組織予以整合，無論在行銷方面，或者是人力資源方面、研發創新方面、財務管理方面、服務作業管理方面，均應思考如何整合以爲建構下一波的競爭優勢。

一、整合行銷之傳達與管理

整合行銷傳達（Integrated Marketing Communication; IMC）乃是由廣告、促銷、貿易展、人員銷售、直銷、公衆關係所組成，此些互爲強化的

促銷組合元素均是其成功銷售商品／服務／活動之共通目標。

（一）廣告傳達與宣傳

　　休閒產業組織在進行行銷策略規劃時，應思考在其市場中，對於顧客是否有適當的傳達管道之可用性能夠進入其市場之策略，且其商品／服務／活動之發展，必須以有關傳達管道可用性的調查作為情報，一旦市場提供之商品／服務／活動發展起來並符合市場與顧客之需求與期望時，想進入市場的顧客必須知道其所提供之商品／服務／活動的價值與可用性，而且是不同的訊息適用於不同的傳達管道。

1. 促銷活動：促銷乃是行銷活動中用來刺激消費者參與休閒／購買／消費的主要活動，其促銷策略有在店展示、樣本、尾數捨去不計、樣本、優待券、禮物、商品搭配銷售、競賽、賭金、紅利、特殊事件贊助、展覽等。（詳見本書第六章）。

2. 公眾關係：休閒組織之公眾關係包含其內部與外部利益關係人，此些利益關係的休閒組織各有其不同之要求（如**表17-3**），而公眾關係策略規劃（如**圖17-2**）則是在進行公眾關係規劃時應予遵行與注意者。

3. 廣告：行銷組合所有元素之中，含有廣告決策最容易受到文化差異之影響，消費者以其文化、風格、感覺、價值系統、態度、信仰及認知以為回應（詳見本書第六章）。

4. 訊息：在溝通過程中有七個步驟有賴掌握與關注，例如：（1）資訊來源：（2）編碼：（3）訊息管道：（4）解碼：（5）接收者：（6）回饋：（7）雜音，其傳達過程如**圖17-3**。

5. 媒體企劃及分析：媒體之有效性會隨著不同文化與商品／服務／活動之種類而變化，當地區之變化及缺乏市場資料時應更加留意，所以媒體溝通管理乃是相當的重要。媒體之企劃與分析應注意：媒體的可用性（如有些國家禁止某類之廣告題材）、媒體廣告之經費、媒體所涵蓋的範圍（如一個有關廣告達到一定人口區域的困難、另一個對涵蓋資訊的缺乏）、媒體之種類（如報紙、雜誌、電台、無線電視、衛星、有線電視、直接郵寄、網際網路、電影、汽車、看板、

表17-3 公眾權利要求結構表

公眾對象	公眾對象對組織之期望與要求
員工	就業安全、合宜適當的工作條件、合理的薪酬與福利制度、培育訓練與升遷機會、瞭解組織經營內情、社會地位、人格尊重與心理滿足、不受上級專橫對待、高績效的領導、和諧的人際關係、參與和表達的機會等。
股東	利潤分配、股份表決、董事會選舉、瞭解組織經營動態、優先試用組織商品／服務／活動、有權轉讓股票、有權查核組織帳目、增資認股、資產清理、及其他股票合約中約定之權利等。
顧客	商品品質保證與售後服務、合理公平之價格、良好熱情的服務態度、準確解釋各項疑難或申訴處理之回應，提供完善之售前售中與售後服務，獲得必要的資訊（含技術面）、增進消費者信任之各項服務、必要的消費教育與指導等。
競爭者	由社會或同業間確立競爭活動準則、平等的競爭機會與條件、競爭中的互相協作、競爭中的企業家精神等。
供應商	遵守合約、平等互利、提供技術資訊與協助、為協作提供各項優惠與方便、共同分攤風險等。
社區	提供就業機會、共同創造利益產生機會、社區環境保護、社區交通與治安秩序、關心與支持當地政府、支持文化與慈善事業、贊助地方公益活動、正規招聘、公平競爭、以財力、人力、技術扶助地方小企業發展等。
政府	保證稅收、遵守法令規章、政策與承擔法律義務、公平競爭、保證安全等。
媒體	公平提供消費來源、尊重新聞職業尊嚴、有機會參與組織重要慶典活動等社交活動，保證記者採訪的獨家新聞不被洩露，提供採訪方便之條件等。

資料來源：熊源偉主編、劉俊麟校閱，《公共關係學》，揚智文化出版公司，2002年，p.332。

圖17-2　公眾關係策略規劃流程

圖17-3　設息傳達的過程

布幔、海報……）。

6.選擇廣告代理商與執行廣告活動。

7.注意廣告議題之管制：廣告中高雅或庸俗、華麗、浮誇與性均會受到公衆的注意，休閒組織必須注意此些限制之議題（如東方對性視爲禁忌……）。

（二）人員銷售服務與管理

銷售／服務人員乃是組織對顧客最直接的聯繫，在顧客心目中，銷售／服務人員就代表此一組織，身爲組織之商品／服務／活動的展售者及顧客資訊之蒐集者，銷售／服務人員之績效可以說是組織之銷售與行銷努力達到極點之過程的最後連結。

在銷售／服務管理活動中之進行過程爲：（1）規劃行銷及銷售／服務人員；（2）聘僱行銷及銷售／服務人員；（3）選擇銷售／服務與行銷人員；（4）訓練教育銷售／服務人員與行銷人員；（5）激發銷售／服務與行銷人員工作士氣與服務品質；（6）績效評估與追蹤管制各銷售／服務與行銷人員之工作績效；（7）資訊回饋執行矯正預防措施再進行持續改進。（有關銷售促進方面請參閱本書第六章）

二、企業整合以建構下一波競爭優勢

數位時代休閒產業組織會走向那一種經營模式？到底是發展總部管理的多點營運模式？或是小而美專走利基（niche）市場之企業？什麼樣的經營模式適用於上述兩種模型之企業？

今日休閒組織爲了存活，爲了成長，爲了維持邊際利潤，無不在價格、品質、服務、交期、回應等方面競爭，面對這些困難，休閒組織可以整合許多策略性的利器來強化本身之競爭地位，例如：服務作業流程快速化、商品生產提供流程最小化、服務活動提供快速化、商品／服務／活動之開發技術之創新、內部技術的移轉、員工的教育訓練以及企業的整合等。以上所提出的議題相關性很高，其中尤以企業整合（Enterprise Integration; EI）最爲重要。

(一) 企業整合之定義

休閒產業組織包含不同的部門，每個部門也有許多人員、電腦與作業設施器具的組合，要有效的運用並發揮此些資源必須清楚地掌握活動流（action-flow）與資訊流（information-flow）。若能掌握活動流可以提供決策者最新的資訊，允許其進行動態的決策，此乃為規劃及時與即時性為顧客提供服務之品質績效提高具有相當的影響；又掌握資訊流則使各個作業過程所需之資訊能作有效的交流，以為整合商品生命週期各階段中之決策；若同時掌握活動流與資訊流，則可避免錯誤案件發生，提高組織之系統化、客製化能力，以為充分服務顧客之需求與期望。

企業整合，乃藉由企業之內部與外部的整合，其要素有四個：第一是應用的整合，第二是硬體平台的整合，第三是軟體平台的整合，第四是跨行業、跨領域的整合。企業整合是一種將經營策略、管理理念、作業流程及企業績效衡量等「企業經營循環」因子，透過一套可共同遵循且急遽效率的方略，統合在創新操作模式之下，最終以達成企業「優質化」為訴求。

企業整合乃為掌握其組織之資源與提供企業組織整合性的管理機制，其在數位時代之快速改變與變化的時代，企業整合乃提供企業進行永續性經營，及適應激烈變動之經營環境的動態行為，簡單地說，企業整合乃為提供：各部門間之溝通、各品牌間應用程式之透明化、協調企業內部流程以為各部門共同為企業組織目標而努力。

(二) 新整合行銷

企業運用電子化科技工具做行銷（eMarketing）的策略，多半注重增加對個別消費者的瞭解；然而，這種方式忽略了買方行為、心理及購物時情境的影響。未來，運用科技行銷的策略會改變，這種新方式是「新整合行銷」（new integrated marketing）需要融合各類行銷技巧（包括運用新科技及傳統工具），並考慮消費者的各種消費活動及消費背景。新整合行銷可以為消費者在各種情況下提供「無縫綿密」的消費經驗（seamless experience）。

要在內部運作符合成本效益的前提下，預測某個消費者的行為，企業

必須瞭解消費者購買行為當時的整個背景（context），包括購買前的情況、該消費者當時的心態、決定購買時的情況、東西是買給誰用的……。

以往，行銷人員大多將其顧客看作一個靜態群體，認為他們是忠誠的，會持續與其行動與交易，在未來則應摒棄此種想法，方能與此一動態時代應對，在某一個消費者區隔之中，企業必須先瞭解他們的各種情況及行為，再提供合適的服務活動與其內部之支援活動，這就是新整合行銷。

休閒組織若不瞭解消費者之行為，也未對其要求加以回應時，一定是不會有好結果的，在網路行銷中，橫幅廣告（banner）約會為50%的網友注意到，所以橫幅廣告是可以提升形象／品牌知名度的，但是過度依賴網路社群時，其對顧客而言或許是太複雜也太貴了，所以組織還是應將線上的工具與實體工具視為同樣的，必須對消費的實際消費行為予以回應。

「消費者行為」依艾瑟（Henry Assael）之研究，其可分為四類型：不一定減少型（dissonance reduction）、複雜購買型（complex buying）、習慣性購買型（habitual buying）以及尋找變化型（variety seeking）；而其分類標準有消費者涉入程度高低與差異化程度。此兩項標準深深牽動消費者瞭解某項商品，產生信心進而採取購買決策，消費者瞭解商品與產生信心方式乃直接影響到其消費與購買決策（如圖17-4）。

消費決策過程五階段若依Henry Assael說法，則可稱之為五階段購買歷程：認知、考慮、產生喜好、購買、產生忠誠度；在網路行銷的時代更要將此四類型五階段予以納入考量。

三、整合行銷能力

整合行銷能力，此處擬以整合行銷能力測試表（如表17-4）代替文字敘述。

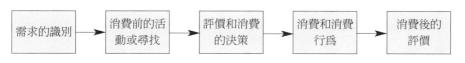

圖17-4　消費決策過程

表17-4　整合行銷能力測試表

項　目	測試內容	從來沒有	偶爾	有時	通常	一向如此
一、公司基礎組織	1.本公司經營品牌，打造企業形象和建立利益關係人的過程，是跨功能的，它不僅是行銷部門的責任，同時也是其他部門的責任。					
	2.負責企劃執行本公司傳播計畫的人，對所有主要行銷傳播方法的優缺點均很清楚（包括直銷、公關、促銷、廣告、包裝等）。					
	3.本公司內部，向各部門報告行銷目標與計畫工作都做得很好。					
	4.我們的主要傳播代理商，每個月均會和我們開會討論傳播計畫和活動。					
二、互動	1.我們的媒體計畫對大眾傳播媒體和一對一的媒體代理商，有策略性交互運用。					
	2.我們有一套專門處理顧客詢問和抱怨的計劃及應對標準話術供員工依循與學習。					
	3.我們對顧客的詢問、抱怨、讚揚、意見及消費行為均有所記錄，且有一套SOP與SIP供員工遵行。					
	4.在公司裡，我們的顧客資料隨手可得，而且使用方便。					
三、任務行銷	1.我們企業任務、願景與企業責任是傳播計畫中不可或缺的一環。					
	2.我們企業任務是促成顧客與利益關係人對公司信賴與支持的原因。					
	3.我們所從事的公益活動有特定的對象，曾經過特別的企劃同時事後均有作績效評估。					
四、策略一致性	1.我們會定期檢視公司內部精心設計的訊息（如廣告、促銷、公關、包裝、直銷、活動……）是否達到策略一致性的要求。					
	2.我們可以在現階段主題之下，針對各利益關係人所進行個別的企業活動，並不會有所抵觸到我們的任務、願景、企業責任與各利益關係人間之呼應或需要。					

（續）表17-4　整合行銷能力測試表

項　目	測試內容	從來沒有	偶爾	有時	通常	一向如此
	3.我們對定價、銷售、商品品質、服務情形和其他非公司所能控制的因素所傳達測試出的訊息非常重視。					
五、企劃與評估	1.我們應用SWOT分析法及PEST自我診斷技術，找出行銷計畫的優點、缺點、機會與危機。					
	2.我們的行銷傳播計畫採用自主性企劃。					
	3.我們的年度行銷傳播計畫的第一要務，是要充分運用現有品牌的接觸點，而非貿然花錢投資建立新的品牌接觸點。					
	4.我們對顧客與其他利益關係人進行追蹤調查，以評估互動關係的好壞。					
	5.我們的行銷策略充分發揮了每一種行銷傳播方法的優點。					
	6.我們依照策略，對所有傳達給顧客和其他利益關係人的訊息加以控制，鼓勵有建設性的對話，以達到創造、維護與顧客和其他利益關係人之間的有利關係，此為我們行銷傳播計畫的整體目標。					
	累計數目					
	總得分			分		

填表說明	一、本測試表之目的，乃提供企業主管一個初步的觀念，並瞭解公司目前的整合程度。 二、二十道題目中勾選最能代表 貴公司運作狀況的答案：

答案	從來沒有	偶爾	有時	通常	一向如此
分數	1	2	3	4	5

**惟若問題不適用，則不必作答。

三、全部作完之後，將所有的分數加總÷作答題目總題數。
（1）得分在4.0分以上，代表貴公司之行銷整合程度高出標準。
（2）2003年平均分數以3.0分為標準。
（3）2000年平均分數以2.8分為標準。
（4）1990年平均分數以2.6分為標準。

Smart Leisure

無線點餐收銀系統

餐廳裡，服務人員隨身攜帶PDA，記下顧客需要的每一道菜或服務的無紙化時代已來臨，也就是說把傳統的手寫點菜單在強調服務效率至上的點餐收銀系統淘汰掉，台灣已於2001年正式導入無線點餐收銀系統。

行動商務乃由3C技術整合與網際網路之發展而興起的，行動商務目前在醫療體系、休旅業、餐飲業、壽險業等行業已相當廣泛地應用；無線點餐系統目前在台灣市占率最高當推「Mobile POS」，其乃是一項結合點菜收銀系統及無線網路的新技術，應用PDA手持攜帶式之便利性。其主要開發目標顧客乃為餐飲業者，提供服務人員以無線即時之點餐服務，經由此系統即時將點餐資料在第一時間傳送到廚房、吧台及結帳櫃檯，如此縮短許多服務人員之中場作業往返時間，減少出餐之錯誤率及提升餐廳整體服務之品質與效率。

在台灣Mobile POS已獲得一千家餐飲店（2002年10月底）之訂單，正在大陸擴展布局而且有相當的成果，此系統乃為經濟部工業局科技專案輔導協助而開發成功的無線點餐收銀系統，其主要目的乃是為餐飲業者打造e化優質餐廳之形象，並提供「無線點餐，即時出菜」的無線服務品質。

焦點掃瞄

1. 科技技術的整合於行銷管理系統，所造就的科技化行銷，對於休閒產業中可有那些範圍可資運用？

2. 新整合行銷之工具或手法，在休閒產業中某項業種中之網路行銷的方式與步驟有那些規劃重點？請試擇某種休閒活動之網路行銷規劃。

3. 整合性的管理乃是將「產、銷、人、發、財、資訊與時間」作全方位的策略整合，這在數位經濟時代該如何定義？

4. 對一個休閒產業中之主題遊樂園或購物中心而言，要將其行銷作整合時，可有那些方案可供整合？

5. 行銷需要創意，創意就像電腦病毒般地源源不絕傳播予消費者，試就創意病毒理論予以說明創新與創意的真義。

參考書目

一、中文部分

1. 中華民國國際行銷傳播經理人協會，《台灣地區行銷傳播白皮書》，1995～1999年。

2. Stephen P. Robbins著，王秉鈞譯，《管理學》，華泰文化事業公司，1995年。

3. 王介良著，《行銷工具書》，王介良行銷顧問公司，1984年。

4. 王立志著，《系統化運籌與供應鏈管理》，滄海書局，1999年。

5. Philip Kotler著，方世榮譯，《行銷管理學》，東華書局，1996年。

6. 《民生報》，1999～2003年。

7. 台北市政府，《台北市政府市政建設意向調查報告》，1983年。

8. 交通觀光局，《交通部觀光局年報》，1998年。

9. Stephen George & Arnold Weimerskirch著，汝明麗譯，《全面品質管理》，智勝文化公司，1995年。

10. 朱延智著，《危機處理的理論與實務》，幼獅文化事業公司，2000年。

11. 宋明哲著，《風險管理》，中華企業管理發展中心，1984年。

12. 逢甲大學建築與都市計劃研究所，〈嘉義縣番路鄉龍頭休閒農業區規劃研究報告〉，1991年。

13. 吳萬益編，《企業國際化個案集》，華泰文化事業公司，2000年。

14. 吳松齡編著，《國際標準品質管理之觀念與實務》，滄海書局，2002年。

15. M. A. Hitt, R. D. Ireland & R. E. Hoskisson著，吳淑華譯，《策略管理》，滄海書局，1999年。

16. Kevin Lame Keller著，吳克振譯，《品牌管理》，華泰文化事業公司，2001年。

17. 吳克祥、周昕編著，《酒店會議經營》，揚智文化事業公司，2002年。

18. Michael LeBoeuf著，李成嶽譯，《如何永遠贏得顧客》，中國生產力中心，1996年。

19. 李銘輝、郭建興著，《觀光遊憩資源規劃》，揚智文化事業公司，2000年。

20. Stephen P. Robbins著，何文榮、黃君葆譯，《今日管理》，新陸書局，1999年。

21. 林子寬編著，《餐飲店經營促銷法》，創意文化公司，1990年。

22. Philip Kotler等著，高登第譯，《科特勒行銷宣言》，天下遠見出版公司，2002年。

23. 張宮熊、林鉦棽著，《休閒事業管理》，揚智文化事業公司，2002年。

24. Roy J. Lewicki等著，張鐵軍譯，《談判學》（第三版），華泰文化事業公司，2001年。

25. 邱強著，張慧英譯，《危機處理聖經》，天下遠見出版公司，2001年。

26. 國際購物中心發展協會著，許偉哲譯，《購物中心經營管理全集》，中華民國購物中心發展協會，1999年。

27. 陳明璋總主編，《企業問題解決手冊》，中華企管發展中心，1990年。

28. 陳嘉隆編著，《旅行業經營與管理》，2002年。

29. T. H. Davenport & J. C. Beck著，陳秀玲譯，《注意力經濟》，天下遠見出版公司，2002年。

30. 陳耀茂著，《服務品質管理手冊》，遠流出版公司，1997年。

31. 陳彰儀著，《台北市就業者的休閒狀況》，1989年，pp.5-13。

32. 陳耀茂譯，神田範明著，《商品企劃與開發》，華泰文化事業公司，2002年。

33. 陳邦杰著，《新產品行銷》，遠流出版公司，1996年。

34. 黃昭虎、李開胜著，《孫子兵法——商場上的應用》，艾迪生維斯理

出版公司，1996年。

35.Fred R. David著，黃營杉譯，《策略管理》，新陸書局，1999年。

36.黃天中著，《生涯規劃概論》，桂冠圖書公司，1998年。

37.徐堅白著，《俱樂部的經營管理》，揚智文化事業公司，2002年。

38.統領叢書，《邁向成功》，統領文化公司，1989年。

39.掌慶琳譯，Mahmood A. Khan著，《餐飲連鎖經營》，揚智文化事業
公司，1999年。

40.謝其淼著，《主題遊樂園》，詹氏書局，1998年。

41.謝其淼著，《購物中心的經營策略》，詹氏書局，1999年。

42.《經濟日報》，1999～2003年。

43.經濟部商業司，《大型購物中心開發經營管理實務手冊》，1996
年。

44.榮泰生編著，《策略管理學》（第四版），華泰文化事業公司，1997
年。

45.環興出版公司，《定點旅遊100選》，2002年。

46.Tom Duncan & Sandra Moriarty著，廖宜怡譯，《品牌至尊》，美商
麥格羅・希爾公司（台灣），1999年。

47.熊源偉主編，《公共關係學》，揚智文化事業公司，2002年。

48.劉天祥譯，高桑郁太郎著，《顧客第1：顧客滿意的最高戰略》，中
國生產力中心，1994年。

49.J. Paul Peter & Jerry C. Olson著，賴其勛譯，《消費者行為》，滄海
書局，2001年。

50.C. R. Edginton等著，顏妙桂譯，《休閒活動規劃與管理》，美商麥
格羅・希爾公司（台灣），2002年。

51.P. R. Cateora & J. L. Graham著，顏文裕譯，《國際行銷學》，美商
麥格羅・希爾公司（台灣），2002年。

52.S. Thomas Foster著，戴永久審訂，《品質管理》，台灣培生教育出
版公司／智勝文化公司，2002年。

53.《聯合報》，1999～2003年。

54.簡淑雯、張琇雲譯，《成功》，天下遠見出版公司，2000年。

55.Warren H. Schmich著，蕭羨一譯，《談判與解決衝突》，天下遠見出版公司，2001年。

56.Eliyahum Goldratt著，羅嘉穎譯，《關鍵鏈》，2002年。

57.R. S. Kaplan & D. P. Noton著，ARC遠擎管理顧問公司譯，《策略核心組織》，城邦文化事業公司，2001年。

二、英文部分

1. A. Maslow. *Motivation and Personality*. New-York: Harper & Row, 1954.

2. Bodie Kane Marcus. *Essentials of Investments*. McGraw-Hill International, 2001.

3. C. R. Edginton, C. J. Hanson, S. R. Edginton & S. D. Hudson. *Leisure Programming-A Service-Centered and Benefits Approach*, 3rd edition. McGraw-Hill Companies, Inc. 2002.

4. Dumazedier J. *Socialogy of Leisure*. New-York: Elsevier, 1974.

5. Francis J. Gouillart & James N. Kelly. *Transforming the Organization*. McGraw-Hill Inc. 1995.

6. G. Carpenter & C. Z. Howe. *Programming Leisure Experience*. Englewood Cliffs, NJ: Prentice Hall, 1985.

7. H. Danford & M. Shirley. *Creative Leadership in Recreation*. Boston: Allyn and Bacon, 1964.

8. Ichak Adizes & David Wang. *Corporate Lifecycles*. Prentice-Hall, 1988.

9. J. Naisbett & P. Aburdene. *Megatrends 2000: the new directions for the 1900s*. New-York: Morrow, 1990.

10. J. F. Murphy. *Recreation and Leisure Service*. Dubuque, IA: Wm. C. Brown, 1975.

11. K. J. Mackay & J. L. Crompton. Alternative Typologies for Leisure Programs. *Journal of Park and Recreation and Administration*

6(4):52-64, 1988.

12. M. A. Hitt, R. D. Ireland & R. E. Hoskisson. *Strategic Management*. (3rd-edition), West Publishing Company, 2001.

13. P. M. Ford. *Informal Recreational Activities*. Bradford Woods, IN: American Camping Association, 1974.

14. R. E. McCarville. Keys to Quality Leisure Programming. *Journal of Physical Education*, Recreation, and Dance 64(8): 34-36, 46; 1993.

15. Richard Koeh. *The 80/20 principle: the Secret of Achieving More with the Less*. Nicholas Brealey Published Co., 1997.

16. Robert L. Pilenchneider & Marry Jane Genova. *The Critical 14 Years of Your Professional Life*. Common Wealth Publishing Co., Ltd. 1997.

17. Watts Wacker & Jim Taylor. *The 500 Year Delta*. Harper Collins publishers, Inc., 1997.

國家圖書館出版品預行編目資料

休閒產業經營管理／吳松齡著. -- 初版. --

臺北市：揚智文化，　2003[民 92]

面；　公分.

參考書目：面
ISBN　957-818-559-6（精裝）

1. 休閒業 - 管理

990　　　　　　　　　　　　　　　92015504

休閒產業經營管理

著　　　者／吳松齡
出 版 者／揚智文化事業股份有限公司
發 行 人／葉忠賢
總 編 輯／林新倫
登 記 證／局版北市業字第 1117 號
地　　　址／台北市新生南路三段 88 號 5 樓之 6
電　　　話／（02）23660309
傳　　　真／（02）23660310
郵政劃撥／19735365　戶名：葉忠賢
印　　　刷／鼎易印刷事業股份有限公司
法律顧問／北辰著作權事務所　蕭雄淋律師
初版一刷／2003 年 10 月
初版六刷／2011 年 6 月
ＩＳＢＮ／957-818-559-6
定　　　價／新台幣 700 元
E–mail　／service@ycrc.com.tw
網　　　址／http://www.ycrc.com.tw